미학적 인간

호모 에스테티쿠스

미학적 인간

호모 에스테티쿠스
H O M O
A E S T H E T I C U S

엘렌 디사나야케 지음 | 김한영 옮김

옮긴이 **김한영**

서울대 미학과를 졸업하고 서울예대에서 문예창작을 공부했다. 현재 전문번역가로 활동 중이다. 대표적인 역서로는 『빈 서판』, 『본성과 양육』, 『마음은 어떻게 작동하는가』, 『언어본능』, 『갈리아 전쟁기』, 『카이사르의 내전기』, 『사랑을 위한 과학』, 『나는 공산주의자와 결혼했다』, 『고삐 풀린 뇌』, 『알랭 드 보통의 영혼의 미술관』, 『아이작 뉴턴: Never at Rest』 등이 있다. 제45회 한국백상출판문화상 번역 부문을 수상했다.

미학적 인간: 호모 에스테티쿠스

2016년 12월 15일 초판 1쇄 인쇄
2016년 12월 20일 초판 1쇄 발행

지은이 엘렌 디사나야케
옮긴이 김한영
펴낸이 권오상
펴낸곳 연암서가

등 록 2007년 10월 8일(제396-2007-00107호)
주 소 경기도 고양시 일산서구 호수로 896, 402-1101
전 화 031-907-3010
팩 스 031-912-3012
이메일 yeonamseoga@naver.com
ISBN 978-89-94054-98-8 03600

값 23,000원

나의 부모, 에드윈 찰머 프란젠과 마거릿 레파넨 프란젠,

나의 두 남편, 존 F. 아이젠버그와 S. B. 디사나야케

나의 아이들, 칼 존 오토 아이젠버그와 엘리제 아이젠버그 포리어에게 이 책을 바친다.

다원주의의 미학적 화두 또는 도전

언제부턴가 인간의 행동(습성)과 인지 기능을 다원주의의 관점에서 설명하려는 시도가 넘쳐나고 있다. 기억, 학습, 배우자 선택 등은 물론이고 심지어 감정이나 도덕성 같은 주제를 진화 또는 뇌 구조와 관련하여 새롭게 조명하는 것은 무척 흥미로운 일이다. 더 나아가 몇몇 유명한 저자들은 새롭고 흥미로운 관점에서 종교와 신, 음악과 예술을 뇌 과학과 다원주의의 스크린에 비추어 설명한다. 그러나 지금까지 개별 예술(예를 들어, 음악)에 대한 신경생리학적 설명이나, 몇몇 장르에 대한 기초적인 분석은 여러 책을 통해 소개되었지만, 종교나 과학과 대별되는 인간 행동으로서의 예술과 미적 감각에 대한 체계적이고 본격적인 다원주의적 설명은 없었던 것으로 안다. 이 점에서 엘렌 디사나야케의 『미학적 인간*HomoAestheticus*』은 21세기에 다시금 부상하고 있는 다원주의가 미학에 던지는 화두 또는 도전이라 할 만하다.

헤겔은 『법철학』 서문에서 "철학이 회색의 현실을 회색으로 그려낼 때 생명의 형태는 이미 낡아져버렸으니"라 말했다. 아서 단토는 이를 어떤 생명체에게 적합한 철학은 그 생명체가 늙었을 때 제대로 시작될 수 있다는 뜻으로 본다. 그렇다면 회색은 '늙음'이자 '성숙'을 은유한다. 헤겔의 통찰을 이 책에 적용하자면, 저자인 디사나야케도 어떤 회색을 보았기 때문에 예술과 그 기원을 철학적, 인류학적으로 사유했으리라 충분히 짐작할 수 있다. 실제로 20세기에 예술을 물들인 그 빛깔을 가리켜 예술철학자 아서

단토는 '예술의 종말'이라고 선언했다. 물론 단토의 종말은 실제로 예술 자체의 종말이 아니라, 소변기(뒤샹의 〈샘〉)와 포장용 판지상자(워홀의 〈브릴로 상자〉)를 비롯해 모든 것이 예술 작품이 될 수 있는 상황이 되었으므로, 이제 예술의 역사가 더 이상 전복시킬 수 없는 예술의 철학적 정의가 가능해졌음을 말한다(아서 단토, *The Abuse of Beauty*).

디사나야케가 본 첫 번째 회색은 20세기 초반과 중반의 전위예술 운동이었을 것이다. 제1차 세계대전 이후 예술가들은 전쟁을 일으킨 자본가들을 혐오하기 위해 그들의 가치인 미를 적극적으로 거부했다. 미에게 욕설을 퍼부은 랭보(『지옥에서 보낸 한철』)는 천재로 추앙받았고 트리스탕 차라는 그것도 모자라 미를 암살하는 꿈을 꾸었다. 예술에서 미가 퇴위하자 미학은 몰락한 귀부인 취급을 당하고, 아름다움이란 말 자체가 입에 담기 어색하고 수치스러운 것이 되었다. 20세기가 끝날 때까지(어쩌면 아직까지도) 그렇게 미는 제1차 세계대전이 남긴 트라우마에 희생양으로 남아 있었다. 단토가 '예술의 종말'이라 부른 1960년대의 2차 전위예술 운동 역시 예술의 회색을 회색으로 덧칠했다.

두 번째 회색은 예술 철학과 미학의 혼돈이었을 것이다. 좁은 의미로 모더니즘 이후의 사조를 가리키는 포스트모더니즘은 모더니즘 이론이 예술에 부여한 "고귀함과 구속救贖을 의문시하는 근본적인 의식 변화를 의미한다고" 스스로 강조한다. 이에 대해 저자는 "'고급' 또는 '순수' 예술이 인간의 상상과 표현 행위에 가치를 부여하는 많은 것을 거부하거나 무시한다는 그들의 진단에 대체로 동의"하면서도, "또 한편으로는 순수 예술의 경험 속에서 생명력이나 심지어 초월성을 발견한 사람이라면 그런 경험의 원천과 기회가 실제적이고 가치 있다고 계속 확신할 이유가 충분하다는 것에도 동의하지 않을 수 없다"고 말한다. 이는 "욕조 안에 든 아기를 물과 함께 버리

라고 권유하는 것과 같다.

포스트모더니즘을 옹호하는 많은 사람들은 각 개인이 생각하는 진실은 다양하고 해석 가능성은 무한하기 때문에, 모두 똑같이 미적 표현과 미적 고려의 가치가 있다고 선언한다. 그러면서도 그들은 부유하고 풍족한 고급 예술의 요리는 한사코 거부하고 대신 맛이 고약하고 영양분도 없는 싸구려 음식을 내놓는다… 그들의 포스트모더니즘 이론은 고급 예술의 옹호자들이 제기한 어떤 이론보다 일반 독자에게 훨씬 더 이해하기 어렵고 불친절하다.

세 번째 회색은 진화심리학자인 스티븐 핑커가 말한 표준사회과학모델과 관계가 있다. 진화심리학의 문을 연 E. O. 윌슨의 사회생물학은 진화론에 기초해 미국 사회과학의 표준모델에 도전장을 던졌다. 이 패러다임의 철학적 기초인 로크의 경험론은 민주주의와 인권을 발전시키는 데 크게 기여했지만, 21세기에 일어날 사회과학적 분규는 예상하지 못했다. 금세기 초에 인간의 유전체가 해독된 것을 계기로 인간의 본성은 다시 주목을 받았다. 인간 본성론은 인류의 미래를 뒷받침할 용도로는 부족하거나 반쪽짜리겠지만, 과거의 역사를 반성하고 교훈을 얻는 일에는 적절하고 설득력이 있어 보인다. 이런 맥락에서 디사나야케의 관점은 포스트모더니즘을 넘어 프로이트 이론이나 유물론 철학이나 미학적 상대주의와도 대립한다. 저자는 예술의 기원을 확인하고 탐구해서 미와 예술의 보편성을 입증하고자 한다. 아쉬운 것은 삶 전반에 퍼져 있는 미화beautification와 특수한 행위인 예술을 구분하지 않아 '예술'이 종종 미화와 예술이 혼재된 개념으로 사용되는 것이지만, 이는 예술 철학이나 미학의 주제이므로 인류학의 성격이 강한 이 책에서는 크게 문제되지 않으리라 생각한다.

저자는 우선 예술을 인간의 보편 행동으로 보고 진화론의 차원에서 그 보편 행동의 기원을 찾는 자신의 관점을 '종중심주의'라고 소개한다. 그리고 인간의 보편적인 예술 경험의 핵심을 '좋은 기분'으로 규정한다. 생물학적 차원의 이 '좋은 기분'은 인간의 감정 및 사회성과 연관되고, 중요하고 의미 있는 것을 '특별하게 만들고' 향상시키려는 충동과 직결된다. 그리고 무엇보다 예술이 인류에게 생존 가치 및 선택 가치를 지닐 수 있었던 것은 제의와의 결합 때문이라고 저자는 주장한다. 이런 주장은 자칫 생물학적 환원주의에 머물기 쉽지만, 저자는 다윈주의의 원리를 충분히 고찰한 다음 다양한 이론적 실험적 증거를 통해 자연 선택이 예술 행동을 빚어낸 이유와 과정을 설명한다. 여기까지의 논의는 '감정이입 이론'의 재고찰로 귀결된다. 마지막 장인 포스트모더니즘 비판에는 저자의 가장 힘 있는 목소리가 담겨 있다. 예술을 인간의 행동으로 보는 견해는 모든 역사적 시기뿐 아니라 그보다 훨씬 장구한 진화의 시간을 아우르는 눈으로 예술을 바라본다. 이런 관점에서는 예술을 해체의 대상으로 보거나 글쓰기를 통해 지워야 할 텍스트로 보는 포스트모더니즘 이론은 시대적이고 편협해 보일 것이다.

다윈주의 미학(이렇게 부를 수 있다면)과 기존 미학 이론의 접점은 '감정이입'만이 아니다. 특히 '좋은 기분'의 미학적 의미는 매우 흥미롭다. 다윈주의의 관점에서 인간의 쾌감은 뇌 발생 및 성장을 이끄는 중요한 길잡이다. 쾌감의 메커니즘인 선천적 선호성향들은 환경으로부터 선별적으로 자극을 받아들여 시냅스 발생과 시냅스 가지치기를 촉진하는데, 그 선별된 자극 중에서도 청각, 시각, 체성감각의 발생과 발육에 필수적인 자극들에는 반복, 리듬, 운율, 대칭, 비례 등의 미적 요소들이 포함돼 있다는 것이 신경심리학자 진 월렌스타인Gene Wallenstein의 견해다(『쾌감 본능*Pleasure Instinct*』).

다시 말해 음악, 미술, 춤의 진화론적 기원들이 거론되고 있는 것이다.

철학은 오랫동안 미를 탐구하고 진, 선과 함께 지고의 가치로 다뤄왔다. 특히 흄과 칸트와 헤겔로 이어지는 미학의 정초 과정은 미가 왜 우리의 삶에 보편적 가치로 남아야 하는지를 입증하기에 충분하다. 비록 현대 예술은 대체로 미를 거부해왔지만, 이는 미적 속성과 아름다운 형식에 얽매이지 않고 개념과 의미를 구현하려는 예술사의 진보한 양상일 뿐, 미를 완전히 축출한 것이 아니며 그럴 수도 없다. 그런 배경 속에서, 비록 논란의 여지가 큰 분야지만 진화심리학이 미학에게 연합의 제의를 내민 것은 다소 놀랍고 반가운 일이다. 이 책처럼 인류학적 증거와 진실을 가득 안고 있다면 더욱 그렇다.

예술 형식이 그 어느 때보다 다면적으로 발전해버린 이 시대에 미와 예술에 대한 다윈주의적 관점은 너무 단순하고 투박해 보일 수 있다. 더구나 이 책에는 다윈주의가 확고하게 정립되지 않은 시기에 사용되던 다소 애매한 용어들과 저자의 독창적인 조어들이 포함돼 있다. 그러나 무엇인가를 수확하기보다는 밭을 갈기 위해 이 책을 썼다는 저자의 말대로, 이 책을 미학과 예술 이론에 던지는 하나의 화두로 이해한다면 우리는 낯설고 생경한 느낌을 넘어 새롭고 신선한 미학적 관점의 출현을 즐겁게 받아들일 수 있지 않을까 생각한다.

2016년 11월
김한영

1995년판 저자 서문

나는 때때로 다음과 같은 질문을 받는다. 나의 두 책, 『예술은 무엇을 위해 존재하는가What Is Art For?』와 『미학적 인간Homo Aestheticus』은 주제 면에서 어떻게 다른가? 두 책 모두 예술은 생물학적으로 진화한 인간 본성의 한 요소라는 것과, 예술은 정상이고, 자연스럽고, 필연이라는 것을 입증한다. 『예술은 무엇을 위해 존재하는가』는 예술은 왜 존재해야 하는지, 즉 예술이 개인과 사회, 과거와 현재를 위해 어떤 일을 하는지를 탐구한다. 『미학적 인간』은 인간이 왜 미적 본성과 예술성을 선천적으로 갖고 태어난 동물인가를 탐구한다. 이 둘 사이에는 부분적으로 겹치는 내용도 있고 동시에 상호 보완적인 부분도 있다. 그래서 한 책의 독자는 다른 책의 새로운 내용을 자연스럽게 좋아하고 이해할 것이다. 분명 나의 주요 독자들, 예를 들어 예술 교육자, 예술 치료사, 장인匠人 등은 두 책을 모두 유익하게 여기는 것 같았다.

나는 1985년 첫 번째 책을 출간하면서 시작된 워싱턴 대학 출판사와의 행복한 인연이 그로부터 10년 후 두 번째 책을 페이퍼백으로 출간하면서 더욱 깊어진 것을 기쁘게 생각한다. 예술과 인류학에 대한 출판사 측의 관심은 내 저술에 더없이 적합한 둥지가 되어 주었기 때문에, 나는 그들의 훌륭한 출판목록에 나의 두 책이 올라간 것을 명예롭고 기쁘게 생각한다.

초판 저자 서문

그러므로 예술과학은 예술로서의 예술이 단지 예술로서 완벽한 만족을 주면 충분했던 시대보다 우리 자신의 시대에 훨씬 더 긴요한 필수품이 되었다.
―G. W. F. 헤겔, 『예술 철학The Philosophy of Fine Art』

종교나 예술이나 음악이 유용하다고 말하는 것은 나에겐 그 가치를 폄하하는 것이 아니라, 정반대로 그에 대한 우리의 평가를 끌어올리는 것이라 여겨진다. 나는 그 '영적'이고 창조적인 행위들이 정치, 경제, 산업과 관련된 보다 세속적인 행위들보다 문제 그대로의 실질적인 의미에서 훨씬 더 중요하다고 믿는다.
―J. Z. 영Young, 『뇌 프로그램Programs of the Brain』(1978)

아프리카 대학을 방문한 서양인은 그곳 교직원들이 옷을 완벽하게 갖춰 입고 다니는 것을 보고 당황하곤 한다. 예를 들어 남자들은 조끼와 양복을 갖춰 입고, 금시계를 착용하고, 심지어 구두에 광을 내 신고 다닌다. 그들의 말쑥한 차림과 대조적으로 서양인들은 대개 후줄근하고 덥수룩한 모습에 주름진 셔츠와 반바지를 입고, 맨발에 끈 슬리퍼를 신은 채 어슬렁거리며 돌아다닌다. 이는 간단히 설명할 수 없는 차이다. 서양인의 시각에서 유행을 따른 멋진 복장은 이목을 끌고자 하는 욕구를 나타내므로, 평상복 차림은 편안함을 선호하거나 부와 지위의 과시를 경멸한다는 당당한 표현일 수 있다. 하지만 아프리카 사람들이 복장을 갖추는 이유는 그들의 지위를 과시하려는 게 아니다. 그보다는 부락 사회에 뿌리를 둔 믿음, 즉 세심한 차림새와 복장을 통해 인간의 기본 미덕인 공손함과 세련됨을 드러낼 수 있다는 믿음 때문이다. 아프리카에서 열리는 공식 모임에 참석하면 외양의 화려함과 위엄을 목격할 수 있다. 그런 자리에서 그들은 남녀 모두 나풀거리는 레이스가 달려 있고, 밝게 날염하거나 레이스처럼 화려한 천으로 만든

멋진 의상을 입는다. 하나의 미적 행위로서 옷을 갖춰 입는 관습, 즉 '자신을 특별하게 만드는' 행위는 지금도 전 세계에서 아프리카 후손들의 특징으로 존재한다. 미국 문화에서는 교회에 가는 아프리카계 미국인들에게서 그런 화려함을 엿볼 수 있다.

오늘날 유럽계 미국인들은 자연 환경, 천연 섬유, 자연 식품 같은 '자연적인' 것을 열심히 찾고 신성시한다. 그래서 항상 자연을 문명화하고 인간화하려는 노력의 표현 방식을 존경하고 존중하는 것이 진정으로 자연스러운 인간의 태도였음을 쉽게 이해하지 못할 수 있다. 우리 사회는 고도로 발달한 과학 기술을 이용해 자연을 통제하고 그래서 인간을 자연으로부터 거의 완벽하게 고립시킨다. 우리의 발이 맨땅을 밟거나, 우리의 얼굴이 가공 처리되지 않은 공기 혹은 오염되지 않은 공기를 쐬거나, 우리의 눈이 조작되지 않은 장면을 보거나, 우리의 귀가 전자음이나 기계음이 아닌 소리를 듣는 경우가 거의 없을 지경이다. 그 때문에 우리는 당연히 자연적인 것에 목말라 한다. 그리고 대개 자연적인 것을 불가사의하고 진귀한 대상이나 경험으로 여기고 경의와 경건한 관심을 표한다(이에 대한 더 자세한 논의는 5장을 보라).

내가 '호모에스테티쿠스Homo Aesthusetic', 즉 미학적 또는 예술적 인간에 대한 연구를 이렇게 상반된 태도의 예로 시작하는 이유는, 그 속에 예술은 어디서 어떻게 오는가를 이해할 수 있는 세 개의 결정적 열쇠가 압축되어 있다고 보기 때문이다. 물론 가장 주목할 만한 열쇠는, 개인들과 문화들은 신봉하고 경배하는 대상이 다양하다는 것이다. 두 번째 열쇠는 종종 '자연적'이라 불리는 것(주어진 것)과, 최소 수십만 년 동안 우리 인류의 특징이었던 '문화적'인 것(인간이 부과한 것) 사이의 관계, 이른바 본원적 긴장이다. 세 번째 열쇠는 다른 모든 생물종과는 달리 인간은 색다르고 특별한 것,

즉 평범하거나 일상의 틀을 벗어난 것에서 매력을 발견하고(103~117쪽을 보라), 그래서 그 매력을 경험하고 더 나아가 의도적으로 재현해내기 위해 각별히 노력한다는 사실이다.

언뜻 보기에 예술 및 그에 대한 미적 태도가 사회마다 크게 다르다는 사실은 그것이 생물학적이거나 '자연적'(나는 이 점을 증명할 것이다)이라기보다는, 전적으로 학습되거나 '문화적' 기원에서 비롯한다고 암시하는 듯하다. 그러나 그렇지 않다는 것을 우리는 언어에서 유추할 수 있다. 아이들의 언어 학습에서 비록 각각의 아이들은 양육 환경을 구성하는 사람들의 특정 언어를 배우지만, 말을 배우는 것은 모든 아이가 부여받은 보편적이고 선천적인 능력이다. 이와 마찬가지로 예술 또한 자연적, 보편적 성향이며, 이 성향이 춤, 노래, 연기, 시각적 표현, 시적 화법 같은, 문화적으로 학습되는 특성으로 드러난다고 볼 수 있다.

동서고금을 막론하고 인간 사회의 가장 현저한 특징 중 하나는 모든 사회가 예술과 막대한 관련이 있다는 것이다. 물질을 소유하는 법이 거의 없는 유목민도 보통 자신의 작은 소유물에 장식을 하고, 자신의 몸을 아름답게 치장하고, 특별한 행사를 위해 공들여 지어낸 시적 언어를 사용하고, 음악과 노래와 춤을 만든다. 우리가 알고 있는 모든 사회는 서양에서 우리가 '예술'이라 부르는 것들을 적어도 한 가지는 행하고, 각 사회에서 여러 집단들이 예술에 아주 큰 노력을 쏟아 붓는다.

예술을 만들고 즐기는 이 보편특성은 인간의 중요한 욕구나 필요가 예술을 통해 표현되고 있음을 즉시 암시한다. 생물학에 기초해 인간 행동을 관찰하는 동물행동학자나 행동인류학자라면 이 경향을 관찰하고 설명하기 위해 노력하지 않았을까? 하지만 아쉽게도 몇몇 유명한 예를 제외하고 대부분의 동물행동학자나 행동인류학자들은 예술을 완전히 문화적 산

물로 간주하는 사람들만큼이나 예술의 고유하고 본래적인 중요성을 좀처럼 인식하지 못하는 것 같다. 인류는 도구를 사용하는 인간(호모파베르Homo faber), 직립 보행하는 인간(인류의 조상인 사람과科 원인原人, 호모에렉투스Homo erectus), 놀이하는 인간(호모루덴스Homo ludens), 슬기로운 인간(호모사피엔스Homo sapiens) 등으로 불린다.[1] 그렇다면 '미학적 인간Homo aestheticus'은 어떠한가? 예술에 대한 언급이 나올 때 사람들은 대개 예술을 인간의 지능을 나타내는 징후로, 상징을 만들고 이용하는 능력을 나타내거나 문화적 발전의 정도를 나타내는 증거로 삼을 뿐, 생물학적으로 특이하거나 그 자체로 주목할 만한 어떤 것으로는 간주되지 않는다.

일부 행동과학자들은 예술이 결국 보편적이고 생물학적인 어떤 것임을 인식하지 못하고 있다. 그들이 속해 있는 더 큰 사회처럼 그들도 예술을 완전히 '무익'하거나, 사회정치적 목적을 위해 창조된 어떤 것으로 보기 때문이다. 반대 진영에서 예술 애호가들은 오늘날 누구도 옹호하지 않는 낡은 전통, 즉 마음과 몸 또는 정신과 육체를 별개로 생각하는 전통에 집착한 탓에, 그리고 과학을 기계적이고 환원주의적인 냉혹한 어떤 것으로 보는 편견 때문에 예술에 대한 생물학적이고 보편주의적인 설명을 선뜻 받아들이지 못한다. 두 진영은 상대방을 잘못 이해하고 있으며, 둘 다 예술에 대한 20세기의 사고를 규정해온 제한적이고 혼란스런 이론들의 영향을 받고 있다.

일반 독자들은 현대 예술계의 이해할 수 없는 담화에 익숙하지 않은 탓에, '포스트모더니즘'이란 일반 명칭에 의해 최근에 일어나고 있는 목적과

1 이밖에도 라틴어를 빌려 우리 종의 특성을 나타낸 말로는, 호모듀플렉스Homo duplex(이중적 인간-뒤르켐Durkheim 1964), 호모클라우수스Homo clausus(독립적인, 고립된, 자아에 갇힌 인간-엘리아스Elias), 호모하이어라키쿠스Homo hierarchicus(사회적으로 위계화된 인간-뒤몽Dumont 1980), 호모네칸스Homo necans(의식을 위해 죽이는 인간, 또는 희생시키는 인간-부르케르트Burkert 1983)가 있다.

의식상의 급격한 변화를 인식하지 못하고 있다. 일반 사회에서 '모더니즘' 예술은('현대 미술'이라 불리곤 했다. 프랑스 인상주의 작품에서부터, 보는 즉시 예술이라 인정하기 힘든 작품과 대부분의 사람들이 어린애라도 충분히 만들 수 있겠다고 생각하는 작품에 이르기까지 모든 것이 여기에 포함된다) 좀처럼 사회에 흡수되지 못했다. 심지어 16세기에서 18세기 거장들의 예술조차도 다수의 대중에게는 여전히 낯설고 생소하다. 따라서 한 무리의 예술가들과 지식인들이 죽고살기로 벌이는 언쟁쯤은 대수롭지 않게 여겨질 것이다.

그러나 그 주장들 속에는 20세기 미국에서 발생하고 있는 더 큰 논쟁, 즉 2천 년에 걸친 서양, 그리스-로마, 유대-기독교 문명의 유산을 지키고 싶어 하는 사람들과 그 유산을 대단히 불충분하게 여기는 사람들 간의 논쟁이 내포되어 있다. 갈수록 목소리와 규모가 커지고 있는 한 운동에서는 예술과 문화에 대한 서양의 전통적 해석이 유럽 중심적 편향을 띤 채 비서양 문화들('다문화' 사회에서 자기 목소리를 내며 갈수록 수면 위로 부상하고 있는 '소수 집단들')과 여성을 무시하거나 노골적으로 억압하고 있다고 비판한다. 그러므로 세계 사회에서 억압 받아온 구성원들이 지금까지 많은 공헌을 해왔지만 인정을 받지 못했다는 점과 앞으로 더 많은 공헌을 할 잠재력을 지니고 있다는 점을 인정하고, 그들에게 그 업적에 걸맞은 표현과 명예를 부여해야 한다는 것이 이 운동의 주장이다.

전통적인 서양 문명의 입장을 비판하는 사람들은, 비서양 사회들의 예술과 역사를 교과과정에 포함시키는 방안이 타당하다고 동의하는 온건파에서부터, 세계관이란 그것을 주입받은 사람들의 자유를 구속하는 권력 및 지배 구조라고 생각하는 보다 급진적인 사람들에 이르기까지 넓은 범위에 걸쳐 있다. 서양 문명의 옹호자들은 당연히 서양 문명의 보전과 미래가 위태롭다 걱정하고, 교향곡과 박물관과 '고전'을 존중하지 않는 사회가 그 대

체물로 과연 무엇을 제공할 수 있을지 의심한다. 현 상태를 가장 보수적으로 옹호하는 사람들 중에는 가장 무해하고 친숙한 형식들과 주제들을 제외하고 나머지는 모두 억눌러보겠다고 과잉 반응을 보이는 사람도 있다. 그래서 논쟁은 결코 학문의 영역에만 국한되는 것이 아니라—비록 논쟁의 많은 부분이 포스트모더니즘 이론과 저작에서 발생하지만—학교를 비롯한 여러 공공분야에까지 영향을 미치고 있다. 따라서 이를 진지하게 다룰 가치가 있는 것이다.

오늘날 우리를 혼란에 빠뜨리고 또 스스로 혼란에 빠져 있는 예술의 상태를 간략히 살펴보자. 우리 시대에 예술 작품은 10억 달러 규모의 큰 시장에서 거래되고, 유명 전시회가 열리면 수십만 명의 인파가 구름처럼 모인다. 하지만 대부분의 사람들에게 오늘날의 예술은 통찰에 이르는 길이라기보다는 당혹스런 행사에 더 가깝다. 어떤 사람들은 예술을 희귀하고 가치 있는 것, 천재들이 만들고 박물관에 모셔지는 신성한 것, 초월적 가치의 원천 등으로 간주한다. 또 어떤 사람들은 예술이란 대부분의 사람들의 삶에 별반 필요하지 않은 겉만 번드레한 허세라고 말한다. 또 다른 사람들은 예술이란 정체된 전통을 깨뜨리고, 자극하고, 그에 도전하고, 궁극적으로 그로부터 사람들을 해방시켜야 하는 어떤 것이라 믿는다. 현대의 예술철학자들은 자신들의 연구 대상을 더 이상 정의할 수 없음을 인정한다. 아서 단토 Arthur Danto는 "예술에 너무 절대적인 자유가 부여되어 예술이 무한한 유희의 개념을 가리키는 이름처럼 여겨지는 시대에 들어섰다"고 주장, 더 정확히 말하자면, 개탄했다(1986, 209).

분명 지금도 예술 개념에는 높은 나뭇가지에 드문드문 걸려 있는 안개처럼 신성, 미, 특권, 세련, 평정과 같은 막연한 개념들이 매달려 있다. 그러나 지상에서는 상품화, 도발, 허풍, 변덕, 저속함을 대변하는 저급한 쓰레기

더미가 분명하게 모습을 드러내고 있다.

극렬한 인습 타파주의자들은 최근에 예술은 커다란 무無를 감추고 있는 고상하고 꾸밈이 많은 수사라고 소리 높여 비판했다. 기성 체제는 그 비판가들을 이단자라 비난하고 그 과정에서 종종 과잉방어를 보이는데, 이는 예술에 아주 많은 비용이 필요하고 또 한정된 재원을 놓고 교육, 보건, 환경과 경쟁을 벌여야 하는 사회에서, 예술의 필요성을 정당화하기가 쉽지 않기 때문이다. 예술이 수세기 동안 쌓아온 화려하고 다소 쌀쌀맞은 외피들 때문에, 예술이 대체 무엇이기에 병원과 학교보다 우선시해야 하는가라는 질문에, 정말로 거기에 무엇이 있는지, 혹은 있다면 그 외피를 벗겨냈을 때 그 속의 벌거벗은 동물은 과연 어떤 존재인지를 답하기가 매우 어렵다.

오늘날 예술계의 최첨단에서 영향력을 발휘하고 있는 예술 종사자들과 예술 비평가들, 즉 작은 화랑에서 전시회를 열고, 무용, 음악, 책, 연극을 발표하여 가장 큰 찬사를 얻고, 최고가의 작품들을 생산하고, 영향력 있는 비평지에 글을 싣는 사람들은 대부분 단합이라도 한 듯 '고급 예술'의 관점에 불만을 표한다. 크고 분명한 목소리로 그들은 말뿐 아니라 행동으로도 '순수 예술'과 '미적 감상'이라는 신성한 개념들은 부적당하고, 잘못되고, 편협하고, 배타적이고, 심지어 유해하다고 선언한다.

방금 설명한 견해들은 일반적으로 포스트모더니즘이란 명칭을 달고 나온다. 포스트모더니즘을 옹호하는 많은 사람들은 그들의 이론이 단지 또 하나의 '주의'가 아니라 예술에 고귀함과 구속救贖의 성격을 부여하는 서양 사회의 '모더니즘' 이데올로기를 의문시하는 근본적인 의식 변화를 의미한다고 강조한다. 포스트모더니즘 이론가들은 예술은 신성하고 침해할 수 없다는 정통 이론의 전제를 비판적으로 고찰함으로써, 그리고 정통 이론은 종종 억압적이거나 편협한 엘리트주의의 가면을 써왔다는 것을 밝힘

으로써, 인간의 삶에서 예술이 차지해왔거나 차지해왔다고 추정되는 위치를 새롭게 생각해 볼 수 있는 길을 열었다.

그러나 포스트모더니즘의 도전들이 만들어내는 새로운 기류에도 불구하고 몇 가지 유보 사항이 남는다(이는 단지 엘리트주의의 교만함이나 특권의식에 젖은 서양의 배타성 탓이 아니다). 우리는 '고급' 또는 '순수' 예술이 인간의 상상과 표현 행위에 가치를 부여하는 많은 것을 거부하거나 무시한다는 그들의 진단에 대체로 동의한다. 하지만 또 한편으로는 순수 예술의 경험 속에서 생명력이나 심지어 초월성을 발견한 사람이라면 그런 경험의 원천과 기회가 실제적이고 가치 있다고 계속 확신할 이유가 충분하다는 것에도 동의하지 않을 수 없다. 서양 문명 전체에 대한 거부는 이른바 사회적 불평등에 대한 거칠고 성급한 반응이다. 그래서 욕조 안에 든 아기를 물과 함께 버리라고 권유하는 포스트모더니즘의 해결책은 문제 자체보다 더 잘못된 것일 수 있다.

그런 해결책은 명백히 부적절해 보인다. 포스트모더니즘을 옹호하는 많은 사람들은 각 개인이 생각하는 진실은 다양하고 해석 가능성은 무한하기 때문에, 모두 똑같이 미적 표현과 미적 고려의 가치가 있다고 선언한다. 그러면서도 그들은 부유하고 풍족한 고급 예술의 요리는 한사코 거부하고 대신 맛이 고약하고 영양분도 없는 싸구려 음식을 내놓는다. 그리고 이상하게도, 포스트모더니즘의 목표는 낡은 엘리트 질서에 도전하는 것이지만, 바위처럼 완고한 그들의 포스트모더니즘 이론은 고급 예술의 옹호자들이 제기한 어떤 이론보다 일반 독자에게 훨씬 더 이해하기 어렵고 불친절하다.

비록 일부 포스트모더니스트들은 그들이 예술의 성전을 청소하고 있다고 주장하지만 아직도 환전상들은 여느 때처럼 성전 앞에서 활개를 치고, 성전 안에서는 대제사장들이 파괴된 우상 주변에서 춤을 추며 신성모독과

위반을 경축하고 있는 듯하다. 예술이 문화에 의존한다는 그들의 인식은 상품화, 천박함, 냉소주의, 허무주의를 차단하지 않고 오히려 그런 경향들을 강화시켜왔다.

　오늘날의 인문학자들과 사회과학자들은 내가 방금 기술한 예술계의 무질서를 칭찬하기도 하고 슬퍼하기도 하고 단순히 분석하기도 하지만, 양쪽 다 믿을 만하고 긍정적이고 인간적으로 타당한 예술관을 제공하지 못하고 있다. 지난 백여 년에 걸쳐 인간과 예술 사이에는 점진적으로 분명한 틈이 발생해왔다. 이전 세대들에게 예술은 신성하고 신비로운 두드림이었다. 그 후 예술은 예를 들어 투사된 소망(정통 프로이트 이론), '상부 구조'(유물론 철학)*처럼 개인적 산물이나 문화적 산물로 강등되었다. 심지어 예술을 지고하게 여기던 당당한 유미주의자들마저도, 가령 버나드 베런슨Bernard Berenson**의 '삶의 향상'(삶의 '유지'가 아니다)이란 유명한 표현에서처럼 예술을 부차적으로 묘사하거나, 삶의 대안 또는 대체물로 묘사했다. 오늘날 예술은 삶과 더욱 더 멀어져 표상, 모사본, 이미지가 되었다.

　그러나 다른 시대와 장소에서 발견되는 인간과 예술의 친밀성은 예술이 인간의 삶에 필수 불가결한 것임을 상기시킨다. 예술은 결코 주변적인 것, 역기능적인 것, 사소한 것, 착각을 일으키는 것이 아니라, 항상 인간의 가장 진지하고 필수 불가결한 관심사 중 하나였다. 만약 오늘날 예술이 그렇지 않다면, 우리는 예술 개념의 잘못된 형이상학적 지위가 아니라 오히려 현재 우리의 삶의 방식에서 그 이유를 찾아야 한다. 또한 우리 시대의 예술과 삶은 철학, 사회학, 역사, 인류학, 심리학 또는 정신분석학(모더니즘의 형태든

*　마르크시즘은 예술을 포함하여 정신의 모든 산물을 하부구조인 경제적 토대의 산물로 본다.
**　1865-1959, 리투아니아 출신의 미술평론가.

포스트모더니즘의 형태든)의 관점보다는, 인간의 생물학적 진화라는 장기적 관점으로 볼 때 가장 잘 볼 수 있다고 나는 확신한다.

이 생각이 이단처럼 보일지 모른다. 또한 위대한 근대철학자인 헤겔의 사상은 서양 예술철학의 현재와 같은 난국을 예언했고 심지어 예술을 결정적으로 그 난국에 빠뜨린 역할을 했다고 여겨질 수 있음에도(7장을 보라), 내가 그의 권위 있는 말을 이 책의 제사題詞로 이용한 것은 아이러니컬한 일임을 나는 안다. 사실 나는 헤겔(뿐만 아니라 우리 시대에 그를 추종하는 포스트모더니스트들)이 다윈주의적 '예술 과학'*을 고려하지 못했다고 확신한다. 그에 따라 나는 뿌리 깊은 편견에 도전하여, 우리가 오늘날 예술이 처한 곤경을 이해하고 그 모든 공격자들—즉, 다양한 방식으로 예술을 부당하게 우상화하거나, 냉소적으로 격하하거나, 독선적으로 제한하거나, 철학적으로 기화시키거나, 최악의 경우 무지하게도 예술을 시시하고 없어도 되는 기분전환 거리로 취급하는 사람들—로부터 예술을 보호할 수 있는 것은 단지 다윈주의적(그리고 뒤에서 언급하겠지만, '종중심적' 또는 '생물진화적')[2] 관점뿐임을 입증하고자 한다. 나는 생물학적 이해가 저절로 위에서 언급한 관점들을 제외시킨다고 주장하진 않을 테니 독자들은 주의하기 바란다. 생물학적 이해는 그 관점들에 우선하고, 예술을 회복시키고 예술을 인간답게 만들려는 다른 견해들보다 더 폭넓은 정당성을 제공하며, 인간의 존재양식과 예술에 고유한 관련성을 다시 한 번 되살린다.

다윈주의의 관점에서 볼 때 예술은 인간의 생물학적 적응에서 발생했고 또 그 적응에 결정적 역할을 했다는 점에서 지금까지 인식되었거나 입증되었던 중요성보다 더 큰 중요성, 즉 우선성과 영속성을 갖는다고 주장할

* 생물학적 예술철학.

수 있다. 실제로 종중심주의를 통해 예술의 목적과 전망을 재조명하면, 포스트모더니즘 진영을 포함하여 서양의 인문학과 사회과학의 '프톨레마이오스적인'(문화 중심적 또는 개인 중심적인) 공인된 견해들보다 우선하고, 그 견해들의 근저에 있으며, 그 견해들을 통일시키는, 보편적 인간 행동에 대한 '코페르니쿠스적' 관점에 이를 수 있다는 것이 나의 주장이다. 내가 중세의 천문학에 비유한 것은 단지 한가해서나 재치를 과시하기 위해서가 아니다. 정반대의 증거들이 끊임없이 증가하는 상황에서도 태양과 그밖의 천체들이 지구를 중심으로 운행한다고 설명하려 했던 코페르니쿠스 이전의 이론가들은 파산을 앞둔 지구중심설을 지탱하기 위해 갈수록 더 정교한 주전원周轉圓들을 고안해야 했다. 이와 마찬가지로 최근의 문화예술 이론들 중 서양 문명의 중심성과 권위를 인정하는 기존 사상에서 파생한 많은 이론들이, 질서나 통일성이 부재한 것처럼 보이는 예술 현상을 설명하기 위해 갈수록 복잡하고 철저한 상대주의로 빠져들고 있다. 프톨레마이오스 기하학의 복잡함이 불필요하고 불합리하다는 사실이 밝혀진 것은 결국 지구가 태

2 엄밀히 말해, '다원주의' 또는 '다원주의적'이란 용어는 찰스 다윈이 한 세기 전에 제안한 자연선택 이론을 가리킨다. 최근에 '신다원주의'는 유전학과 집단유전학을 원래 이론에 결합한 20세기 종합이론을 가리키는 말로 사용되고 있다. 이 책에서 나는 '다원주의'와 '다원주의적'을 인간의 생물학적 진화 개념을 폭넓게 가리키는 용어로 사용할 것이고, 그럼으로써 전문가들을 위한 연구논문에 적용될 것 같은 엄밀성을 피할 것이다. 사람들이 흔히 '프로이트적', '마르크스적', 또는 '기독교적'이란 말을 사용할 때 이 단어들은 폭넓은 이론적 접근법을 가리키는 것이지, 이론 내부의 분파들, 수정 이론들, 충성스런 지지자들 간의 논쟁 등에는 관심을 기울이지 않는 것과 같다. 나는 또한 '종중심적'이란 신조어를 다원주의적이란 말과 거의 동일하게 사용할 것이다. 내가 '종중심적'이란 말을 사용하는 이유는, 우리의 문화적 개인적 변이성이 우리를 구분하는 것만큼, 혹은 그 이상으로, 우리의 생물학적 진화가 생물종인 우리를 하나로 묶는다는 것을 나타내기 위함이다(1장을 보라). 나중에 '동물행동학적'이란 용어를 소개하고 설명한 후에는, 그것 역시 이 책에서 다루고 있는 인간 행동으로서의 예술에 대한 다원주의적이고 종중심적인 접근법을 묘사하는 또 다른 형용사로 사용할 것이다.

양 주의를 돈다는 생각 그리고 그 모든 것에는 더 크고 더 단순한 질서가 있다는 생각을 다수의 사람들이 받아들였을 때였다. 그러므로 나는 미로 같이 얽힌 상대주의적 이론들이 필요한 듯 보이는 예술과 문화의 혼란스런 이질성을 더 넓고, 더 깊고, 더 통일적인 종중심주의적 관점에서 보면 보다 합리적으로 이해할 수 있다고 믿는다. 즉, 종중심주의적 관점은 그 이론들의 과잉을 지적하고 한계를 제거할 수 있다.

예컨대 종중심적 관점은 포스트모더니즘 철학 및 거의 모든 낭만적 사고가 탐구하고 답을 찾으려 했던, 인간의 존재양식과 본성에 관한 하나의 진실을 밑바닥부터 적나라하게 보여준다. 다시 말해 이성과 합리성, 분석과 객관성은 근대 사회가 찬양하고 또 지고의 가치로 여기며 야만성을 격퇴하는 요새로 신성화하는 것들이지만, 그 자체만으로는 인간이란 동물에게 충분히 만족스럽지 못하다는 진실을 드러내준다. 인간에게 부여하는 그 모든 안락함과 여가에도 불구하고 그것들은 '충분'하지 못하다. 인간의 가슴에는 디오니소스가 아폴로와 공존하므로, 사회적으로 허가받은 환희와 변형으로 통하는 길이 가로막히면, 개인은 반사회적이고 '야만적인' 방법으로 그 길을 찾게 된다. 계몽주의 이후 사회에서 고급 예술은 운이 좋은 극소수에겐 변용變容transfiguration의 원천으로 기능했지만, 대다수 사람들에겐 그렇게 이용할 수 있는 성향이나 기회가 주어지지 않았다. 현대의 사회 제도는 모든 구성원에게 감정의 만족에 이르는 방법을 제공하거나, 그 박탈의 결과를 해결해야 할 과제에 직면해 있다.

뒤에서 설명하겠지만, 종중심적 견해는 인기가 없고 이에 대한 이해도 부족한 형편인데, 특히 예술에 대해 생각하고 글을 쓰는 지식인들 사이에서 더욱 그러하다. 또한, 예술과 예술들이란 주제는 진화를 생각하는 인류학자와 생물학자들 사이에 인기가 없고 이해마저 불충분하다. 이 책에서처

럼 둘 사이에 일종의 완충 지대를 만든다는 것은 예술과 생물학이 지금까지처럼 서로에 대한 해묵은 편견이나 무지 때문에 확인할 수 없었던 관련성을 새롭게 확인할 수 있음을 의미한다.

1975년에서 1985년까지 10여 년 동안 나는 종중심적(당시에는 '생물진화적'이라 불렸다) 관점에서 예술이란 주제를 고찰한 후 『예술은 무엇을 위해 존재하는가What is Art For?』(1988)를 통해 인간의 한 행동인 예술의 진화 과정을 가설적으로 추적했다. 내 연구는 여러 전문 분야들을 종합할 필요가 있었고, 그에 따라 비전문가들은 물론이고 선구자들조차 발을 들이기 두려워하는 곳으로 나를 이끌었다.

가끔 돌팔매와 화살이 날아오긴 했지만 그 책에 쏟아진 반응 덕분에 나는 예술에 대한 이 접근법이 유효한 동시에 가치 있다는 믿음을 재차 확인할 수 있었다. 예를 들어 예술가들과 예술 교육자들은 종중심적 접근법을 채택하면 인간의 예술 행위가 단지 예술 전문가들의 예술 행위와 박물관 및 화랑에서의 작품 전시에 그치는 것이 아니라 그보다 더 폭이 넓고 심오한 행위임을 단지 막연히 느끼는 수준을 넘어서 명확히 입증하게 될 것이다. 예술가와 일반인에게 똑같이 그 접근법은 인간의 진화에서 예술이 차지하는 위치뿐만 아니라 그들 자신의 삶에서 예술이 차지하는 위치를 새롭게 통찰하고 이해할 수 있게 해준다.

불안정한 현대 예술계에서 종중심적 접근법은, 예술은 지고의 가치가 있고 고상한 개인적 경험의 원천이라는 고급 예술의 선언과, 예술은 모든 사람의 것이고 우리 주변의 모든 것이 잠재적으로 예술이라는 포스트모더니즘의 주장을 결합할 수 있게 해준다. 종중심적 예술관에서 미적인 것은 외국어나 승마처럼 우리에게 후천적으로 주어지는 어떤 것이 아니라, 우리의 존재 방식이자 '미학적 인간'인 우리를 처음부터 끝까지 채색하는 어떤 것

이다. 우리는 인간의 정신생물학적 구조에 고유하고, 인간의 문화 활동들에서 보편적이고 자연발생적으로—인간이 자연스럽게 그리고 일반적으로 생각하고 행동하는 그런 방식으로—출현하는 예술적 성향들을 밝혀내고 설명할 수 있다. 만약 이런 성향들이 오늘날 불명료하거나 인정받지 못하고 있다면 그 이유는 전통이후, 산업이후, 근대이후의 삶이 우리에게 미적인 인간 본성을 무시하거나 폄하할 것을 요구해왔기 때문이다. 현대 예술의 큰 부분이 보여주고 있는 냉소주의, 저속함, 이기주의는 사실 도덕적으로 타락하고 파산한 사회를 반영하는지 모른다. 이런 상황에서 예술의 엘리트적 지위에 도전하고 아무것이나 괜찮다고 선언하는 것만으로는 필요하고 가능한 근본적인 의식 변화를 이뤄낼 수가 없다.

만약 예술이 인류에게 기본적이라는 선언이 단지 정치적 수사나 희망사항에 그치지 않으려면, 지난 3, 4백만 년 동안 자연선택에 의해 진화한 인간 본성을 이해하고 그 틀 안에서 사고할 필요가 있다. 예술의 생물학적 기원을 알기만 해도 우리는 예술이 무엇이고, 무엇을 의미하는지를 깨닫게 될 것이다.

예술가들과 예술 교육자들의 입장에서 그들이 종사하는 분야의 본질적 중요성을 생물학적으로 정당화하는 것은 특히 반가운 일이며, 현대 생활에서 미, 형식, 의미, 가치, 질의 상실이나 부재를 느끼는 사람들도 이 생물학적 논의를 흥미롭고 적절하다고 느낄 것이다. 아이러니컬하게도 오늘날 '미'나 '성질quality' 같은 단어들은 사용하기가 곤란해진 듯하다. 이 단어들은 자기 개발과 행복 찾기를 위한 책자들에서 이 단어들을 과도하게 사용되어 왔고 또한 그런 특징들의 감상 능력을 계발할 수 있는 기회를 갖지 못했다는 이유로 보통 사람들을 '일반인'으로 간주해버리는 고립된 귀족적 엘리트 제도를 연상시키기 때문에 공허하거나 거짓된 단어로 들릴 수 있

다. 그러나 '미'와 '의미'가 대다수의 사람들을 배제하거나 비하하기 위해 엘리트가 사용해온 단어라는 점에서 사회적으로 형성된 상대적인 용어라는 말을 들을 때에도 대부분의 사람들은 여전히 미와 의미를 동경한다. 종중심적 견해가 이 문제를 이해할 수 있도록 기여하는 측면은, 인간은 그런 것들이 필요하게끔 진화했다는 사실을 인식시켜준다는 점이다. 미와 의미를 제거하면 인간에게 실제로 심각한 심리적 박탈감이 생긴다. 이 시대는 미와 의미를 상대적인 것으로 해석하고 있지만 그럼에도 그것들은 사소하거나 쉽게 포기할 수 있는 것으로 추락하지 않는다. 사회 제도가 예술에서든 삶에서든 미, 형식, 신비, 의미, 가치, 질을 경멸하거나 폄하고 있다면, 이는 그 구성원들에게서 의식주만큼이나 기본적인 필수품들을 박탈하고 있음을 의미한다.

지상에 발을 디딘 다원주의적 관점에서 성층권만큼이나 높은 포스트모더니즘 이론들을 조사해야 하는 절박한 이유는 무엇보다 포스트모더니즘이 잘못 주장해온 바로 그 의식의 변화를 종중심주의가 제공하기 때문이다. 실제로 종중심적 견해를 수용하기 위해 요구되는 의식의 변화는(예술뿐 아니라 삶에도 적용이 가능하다) 포스트모더니즘이 지금까지 제안해온 어떤 변화보다 훨씬 더 광범위하고 근본적이다. 확신하건대, 우리에게 보다 친숙하고 활발히 활동하고 있는 포스트모더니즘 파벌들(예를 들어, 페미니즘, 네오마르크시즘, 생태주의)은 종중심주의가 결코 그들을 공격하거나 밀어내려는 것이 아니라, 그들의 정치적 이상과 전망에 도움이 되는 동시에 대승적 통일성까지 부여할 것임을 쉽게 이해할 것이다(7장을 보라).

감사의 말

『미학적 인간』을 탄생시킨 생각의 출현과 발전에 많은 사람들이 다양하고 중요한 도움을 주었다. 나에게 글을 쓸 수 있는 환경을 제공해준 분들에게 큰 감사를 표한다. 메인 주에 있는 바바라 스요그렌 홀트와 존 홀트 부부의 집에서 홀로 보낸 5주간의 여름휴가 덕분에 나는 이 책의 초고를 마음속에 그릴 수 있었다. 그리고 얼마 전부터 나는 창조적인 연구계획을 수행하기에 더없이 좋은 환경인 뉴욕 시 벤자이언 저택에서 일리언 벤자이언과 함께 생활하는 행운을 누리고 있다.

우선 두 차례의 공개 강연 시리즈에 나를 초빙해준, 뉴스쿨 대학New School for Social Research의 베라리스트 연구소 회원인 손드라 파르가니스 박사에게 감사드린다. 이 책의 7장에는 원래 그 강연을 위해 준비했던 내용이 담겨 있다. 나는 후에 그 내용을 수정하여 『세계와 나The World & I』에 발표했고, 최종 형태를 갖추어 이 책에 실었다. 트랜스크립트어소시에이츠 사의 셰리 레빗과 히람 레빗 부부 그리고 카르멘 산체스는 전문 기술과 장비를 제공하는 관대함을 베풀었으며, 그곳에서 일하는 기술자들을 설득하여 나에게 우호적인 분위기를 조성해주었다. 토드 웨인스타인과 마일스 바칸은 사진과 관련하여 소중한 충고와 도움을 주었다.

다음으로 이 책의 부분 또는 전체를 읽어준 분들과, 구체적인 요점들에 대해 내가 요구한 해답을 제공해준 전문가들에게 감사드린다. 그들의 이름을 알파벳순으로 열거하는 것으론 그들의 소중한 제안에 충분한 감사를 표할 순 없겠지만, 이것으로나마 진심 어린 감사를 전하고 싶다. 제럴드 빌, S.

B. 디사나야케, 존 아이젠버그, 웬디 아이즈너, 짐 고든, 얀 라우리드센, 돈 모어, 프랜시스 V. 오코너, 파멜라 로시, 조엘 시프, 로저 시몬, 콜윈 트리바 덴, R. B. 제이존크에게 감사드린다. 그밖에도 생각과 관심사가 매우 다양 한 이질적인 개인들이 저마다 나의 생각과 표현에 도움을 주었다. 특히 파 멜라 로시와 조엘 시프는 필요할 때마다 즉시 대답을 들려주는 훌륭한 공 명판이자 흔들리지 않게 잡아주는 든든한 닻이었다.

나는 또한 헬렌 피셔와 피터 도허티의 많은 관심과 격려에 깊이 감사드 린다. 최고의 편집 능력을 보여준 로레타 데너와 필립 G. 홀타우스에게 최 고의 찬사를 보낸다. 『미학적 인간』을 보는 그들의 눈은 대단히 전문적이고 엄밀했다. 하지만 저자를 배려하는 그들의 항상 따뜻하고 관대했다.

1장 서론

왜 종중심주의인가?

HOMO AESTHETICUS

토마스 만Thomas Mann이 초기에 발표한 한 중편소설의 주인공은 북유럽 출신의 아버지와 남유럽 출신의 어머니 사이에서 태어난 포부가 큰 예술가였다. '북부'의 기질들("견고하고, 반성적이고, 청교도적으로 품행이 바르고, 우울증세가 있다")과 '남부'의 기질들("감각적이고, 천진하고, 열정적이고… 부주의하고… 본능적으로 불규칙하다")이 뒤섞인 그의 성격은 토니오 크뢰거Tonio Kröger라는 그의 이름에 반영되어 있었다. 생물학과 예술이라는 두 주제가 혼합된 이 책은 현대 이론 세계의 토니오 크뢰거라 할 수 있다. 나의 과제는 저자로서 이 변종을 영리하게 그리고 두 조상에게 설득력이 있도록 만드는 것이다. 왜냐하면 각각의 두 조상은 자손의 생존력은 물론이고 서로에 대해서까지 뿌리 깊고 때로는 정당하기도 한 편견과 의심을 갖고 있기 때문이다.

생물학은 동물의 생명과 기능을 연구하는 과학이다. 예술 계통 쪽에서는 생물학이 예술에 대해 어떤 말을 하건(언어, 이성, 도구 사용처럼 예술도 인간을 다른 동물들과 구분하는 특성이다) 그것이 환원적이고, 부적절하고,

아마 사소하고 지루할 것이라 지레 짐작한다. 한편 치열하고 현실적인 과학자들은 예술학이 제아무리 '생물학적'이라 해도 예술에 대한 대부분의 논의와 마찬가지로 비현실성에 물들어 있을 거라고 의심한다. 그래서 나처럼 예술의 '필요성'을 강조하는 것은 희망적 해석, 궤변, 또는 어리석음이 도사리고 있는 위험 지대로 들어서는 짓이라고 생각한다.

그러나 제3의 반응이 있다. 어떤 사람들은 예술이 생물학적으로 필수 불가결하다는 생각에 즉자적이고 무비판적인 존경심을 보인다. 추측하건대, 그 개념 자체가 그들에겐 고무적이고 민주적으로 여겨지는 동시에, 창조성, 자기표현, 감정적 고조, 미, 진지함(모두 현대의 삶과 예술에서 파편화되었거나 훼손되었거나 결핍해 있는 것들이다)의 중요성에 대해 그들이 품고 있는 어떤 모호한 무의식적 직관과 비현실적인 믿음을 확인시켜주기 때문일 것이다. 그러나 이 사람들은 한 걸음 더 나아가 종중심주의적 견해의 진정한 주장을 알려 하거나, 예술이 무엇이고 어떤 역할을 하는지에 대한 자신들의 생각을 바꾸려 하지 않는다.

적어도 오늘날과 같은 지적 풍토에서는 양쪽 진영—인문학자와 과학자, 보수주의자와 자유주의자, 영혼 창조설 신봉자와 지식의 선도자, 모더니스트와 포스트모더니스트—모두에게(자신의 동맹자들에게까지) 잘못 이해되거나, 심지어 순진하거나 틀렸다고 폄하 당하는 것이 생물학적 예술관을 제안하는 사람들의 피할 수 없는 운명인 듯하다. 그러므로 나는 편견과 오해가 산재한 자갈밭에 생소한 개념들을 파종하기보다는 먼저 그 밭을 고르고 정리하여 파종을 준비하고자 한다. 수많은 이론들 중 어떤 것들은 운이 좋아 무르익기에 좋은 때를 만나는 반면에, 또 다른 이론들은 우리 시대를 지배하는 세계관들과 충돌하거나 '시대를 앞선' 나머지 그것을 평가할 인접하거나 접근 가능한 지시 대상이 충분하지 않은 탓

에 주목을 받지 못한다. 우리의 경우는 둘 다와 관계가 있기도 하고 없기도 하다.

서양을 지배하는 지적 패러다임은 아직도 서양 과학이다. 나의 동물행동학적 이론은 그와 충돌하지 않으며, 사실 거기에 확고히 뿌리를 내리고 있다. 그러나 내가 도달하고자 하는 어느 큰 집단의 많은 구성원들은 과학적 세계관을 싸잡아 가부장적, 기계론적, 환원주의적이라고 강하게 비판한다. 인문학자 및 사회과학자들과 나란히 선 예술 종사자들이 그들이다. 어떻게 해서 이런 일이 일어나는지를 이해하기는 어렵지 않다.

과학적 세계관 덕분에 현대 사회는 많은 육체적 쾌감과 자유를 누리게 됐지만, 역시 과학에 의해 조장된 개인주의, 세속주의, 테크노합리주의는 과학 이전의 전통 사회에 고유했던 근본적 진리와 만족을 제공하는 데 분명히 실패하고 있다. 보다 인간적인 삶의 방식을 찾는 이 시대에, 많은 사람들이 과학을 전적으로 거부하고 우리의 모든 불만족과 문제의 책임을 아주 쉽게 과학 탓으로 돌리고 있다. 심지어 과학 이전 사회의 세계관, 즉 점성술, 마술, 영적 세계와의 접촉 등에서 진리를 찾는 것도 흔한 일이 되었다. 이런 믿음들은 대개 그 어떤 추상적인 과학 이론보다도 감정적으로 훨씬 더 만족스럽고 아름답고 흡인력 있는 제의와 의식을 통해 표현된다.

종중심적 견해는 생물의 진화에 대한 과학적 원리에 기초해 있기 때문에 당연히 행성의 영향, 마술, 또는 영혼을 다루진 않는다. 그러나 종중심적 견해는 그런 것들을 다루는 사람들에 대해 어느 정도 공감을 하며 주시한다. 왜냐하면 그들은 미적·정신적 만족을 '요구'하도록 진화한 인간 본성의 한 핵심적인 면을 분명히 보여주기 때문이다. 어린이나 실험동물은 탄수화물만 섭취한 후에는 스스로 사과나 당근을 선택한다고 한다. 이와 비슷하게 샤머니즘, 영적 추구, 또는 조화로운 수렴 운동*에 매력을 느

끼는 현상도 현대 유럽-미국의 과학기술 사회가 강요하는 실질적인 영적 박탈감에서 오는 인간의 자연스런 반응일 것이다. 종중심주의자는 결코 차가우리만치 기계론적이고 유해하고 '낡아빠진 패러다임'을 신봉하지 않지만, 또한 그 필요성을 조롱하거나 폄하하기보다는 그 불가피한 성격을 이해하고 정당화하고자 노력한다. 하나의 생물종으로서 인간이 빵과 텔레비전만으론 살 수 없다는 것은 얼마든지 입증할 수 있다. 미학적 인간, 호모에스테티쿠스로서 우리에게는 미와 의미가 필요한데, 이것은 그 이름에서도 명백히 드러나듯이 '인문학'에서 발견해야 할 인간적인 질문과 필요에 대한 답이 될 것이다. 그러나 서문에서도 밝혔듯이, 사람들은 현재 교육받고 있는 이 인문학을 그저 습관처럼 그 문제에 대한 최종 결론으로 여겨도 되는지에 의문을 품고 있다.

인간성 또는 인문학

인문학의 주제는, 고대 그리스·로마 문명과 유대교·기독교 전통이 만나 혼합되면서 '서양' 문명을 창조해낸 역사적으로 주목할 만한 시기에, 지중해를 둘러싼 지역에서 형성되고 확립된 인간의 삶과 문화에 대한 개념과 원리에서 유래했다. 서양 문명은 인류에게 정의, 자유, 이성적 탐구, 박애, 중용, 선, 진리, 미 같은 유력한 개념들을 부여했으며, 이 개념들은 종종 '고전'이라 불리는 책들, 지혜—인간이 생각하고 말한 최고의 것들—의 보고로 간주되는 글 속에 담겨 있다. 이런 자격으로 그 개념들은

＊　뉴에이지 사상. 특히 점성술과 우주론에 근거한 영적 운동.

구미의 교육, 법률, 정치, 예술, 과학의 토대가 되었다.

그러나 우리의 문화적 유산이 기본적으로 '책' 속에 담겨 있다는 바로 그 사실이 종중심주의자에게는 잠시 생각해볼 필요가 있는 문제다. 읽고 쓰는 능력은 최근에 나온 발명품이고, 널리 보급된 것은 훨씬 더 나중 일이다. 지상에 존재했던 인간들 중 99퍼센트가 고전이든, 책이든, 심지어 어떤 글이든 단 한 줄도 읽어보지 못했을 것이란 주장은 매우 타당하다. 그들은 그럴 만큼 넉넉지 않았다고 말할 수도 있겠지만, 정반대로 우리는 그들이 문화적 지혜를 습득하지 못할 만큼 가난하지는 않았다고 추정할 수도 있지 않을까? 왜냐하면 모든 인간 사회는 책이 아니더라도 구전과 제의 속에 암호화되고 표현되어 있는 전통적 믿음을 소유하고 있고, 그것을 통해 구성원들에게 영구적인 가치를 전해주기 때문이다. 우리 모두에게는 우리 개인과 집단의 경험을 이해하고자 하는 보편적 성향이 있다.

문화적 지혜를 담고 있는 다른 보고들이 우리의 것과 비교해 대등하거나 우월하다고 주장할 수 없다면, 그와 마찬가지로 우리의 것이 그들의 것보다 우월하다고 가정할 수도 없을 것이다. 우리는 우리의 것을 버리는 부주의를 범하지 말아야 하지만, 또한 그들의 것을 경멸하거나 무시해서도 안 된다. 사실 비서양 세계가 지금까지 우리에게 배운 것처럼, 이제 우리가 그들에게 배울 때가 되었는지도 모른다.

우리가 서양 전통의 바깥으로 눈을 돌려야 한다는 데에는 단지 평등한 태도로 전향해야 한다는 이유보다 더 많은 이유들이 있다. 서양 문명의 이상이 현실에서 예시되는 것보다 더욱 빈번히 흔들리고 있으며, 그 이상을 계속 공언하는 문명이 갈수록 어지럽고 위태로운 곤경에 빠져들고 있음을 부인할 사람은 거의 없을 것이다. 무엇이 잘못 되었을까? 우리는 갈수록 영리해지고 '개화'되고—자연의 절박한 문제들과 부족의 미신들로

부터 멀어지고—있지만, 그와 동시에 오래된 본질적이고 인간적인 만족과 존재 방식을 점점 더 포기하고 있다. 토드 기틀린Todd Gitlin은 오늘날 좋고 당연하다고 간주되는 거의 모든 것이, 우리 인간이 인류 역사 중 100분의 99의 기간 동안 하나의 생물종으로 살아온 방식과 정반대라는 점을 지적했다. 이 모든 안락과 새로움으로 가득한 생활에도 불구하고 지금의 삶이 가짜 같고, 지루하고, 피상적인 느낌이 드는 것도 당연한 일이다. 우리는 필시 무언가를 잃어버리고 있다.

우리가 얼마나 오랫동안 '야성적'이고 '자연적'이었는지, 그리고 얼마나 최근에 각각의 문화들에 길들여지기 시작했는지를 강조하는 것도 도움이 될 것이다. 동물 분류군에 따르면 사람과科 원인原人은 아주 최근인 4백만 년 전경에 출현했다. 그러나 그 4백만 년 중 40분의 39의 기간 동안 우리는 비록 점진적으로 '진화'했지만 그럼에도 기본적으로 똑같은 환경에서, 기본적으로 똑같은 방식으로, 대략 스물다섯 명의 소규모 집단을 이루고 사바나를 방랑하는 수렵 채집인으로 살았다. '문화적' 다양성이 출현한 것은 아주 최근이어서, 기본적으로 균일한 그 환경과 생활방식 속에서 390만 년 동안 우리에게 일어난 것들이 지금도 우리의 가장 깊은 본성을 건드리고 우리의 가장 강렬한 감정들을 고조시킨다. 어떻게 그렇지 않을 수 있겠는가? 오래된 표현을 인용하자면, 진화의 환경으로부터 인간을 제거할 수는 있지만, 인간에게서 진화의 환경을 제거할 수는 없다.

이것이 의미하는 바는, 인간의 존재양식에 대해 관습적으로 인정하고 있는 철학적·역사적 견해들 그리고 인간 본성에 관한 문제들 앞에 다양성의 견해들이 내놓은 답들이 애처로우리만치 피상적이라는 것이다. 인류학자인 존 투비John Tooby와 레다 코즈미디스Leda Cosmides(1990, 391)는 이를 다음과 같이 표현했다. "수백만 년 동안 그랜드캐니언에 퇴적물을

쌓아온 자연의 힘들을 이해하고자 할 때, 바람이 현재 어느 방향으로 불고 있는지에 대한 연구는 꼭 그 정도까지만 분석에 기여한다. 그에 대한 연구는 마지막 0.02밀리미터의 최상층을 설명하지만, 나머지 3천 미터의 퇴적층을 창조한 사건들에 대해서는 완전히 틀린 결론에 이를 수 있다." 우리가 인류 역사를 단지 1만 년으로 또는 길어야 2만 5천 년 내지 4만 년으로 생각한다면(실은 그보다 1백배 내지 4백배 더 길다), 그 틀린 길이만큼 우리는 인류의 깊이를 잘못 해석하게 된다.

게다가 사람들은 일반적으로 인간 본성을 신, 사회, 문화의 산물로 생각하지만 종중심적 입장은 정반대의 관점에서, 신, 사회, 문화가 이미 존재하는 인간 본성의 생물학적 필요와 잠재력에서 나온 산물, 해답, 구현물이라 주장한다. 먼저 이 사실을 인식한 후에야 우리는 원한다면, 문화적 차이를 고찰하고 이해할 수 있다.

과거에 인문학을 연구한 목적은 어떻게 살아야 하는가에 대한 가르침을 얻기 위해서였다. 오늘날 우리는 똑같은 이유로 인간성을 연구해야 할지도 모른다. 나는 최근에 모더니즘 이론과 비평 분야에서 유사 생물학적 가정들에 기초해 자신의 신념을 주장한 두 명의 뛰어난 학자를 발견하고 흥미를 느꼈다. 힐튼 크레이머Hilton Kramer(1988)는 뉴스쿨 대학의 한 강의에서 뉴욕 시의 화랑가에서 나쁜 예술이 증식하는 현상에 항의하고, 인간에겐 '타고난 판단 능력'이 있다고 주장했다. 이 말이 함축하는 의미는 그 타고난 능력이 미적 취미의 토대가 될 수 있다는 것이었다. 리처드 월하임Richard Wollheim은 저서인『예술로서의 회화Painting as an Art』(1987)에서, 화가와 관객은 인간 본성의 일부인 선천적 지각 능력을 공유하고 있고, 그래서 미적 경험을 하는 동안 관람자는 실제로 예술가가 경험한 지각의 일부를 재연한다고 주장한다. 예술과 관련된 생물학적 전제들을 보여주는

이 예들은 그들이 보다 광범위한 진화론의 맥락에서 언급한 것은 아니지만, 종중심적 입장에 기초한 설명의 힘을 최소한 암묵적으로라도 이해하고 있음을 보여준다.

흔히들 인문학이 제공한다고 말하는 문화 중심적 자기 이해의 밑바닥에는 인간성에 대한 종중심적 의미가 잠재되어 있다는 것을 보여주는 또 하나의 징후가 있다. 그 징후는 인간이 근본적이고 원시적인 것에 대해 느끼는 복잡하고 모순적인 매혹으로, 그 매혹의 여러 양상들은 르네상스 시대 이후로 수백 년 동안 문학과 예술에 폭넓게 존재해왔다. 15세기 말에서 17세기 초까지 계속된 지리상의 발견은 서유럽 민족들에게 그들과 판이하게 다른 생활방식들을 지속적으로 소개했다. 오늘날에도 종종 그렇지만 당시의 주된 반응은 강한 반감과 독선적 우월감 또는 야만인인 이교도를 인간으로 끌어올리려는 선교의 열정이었지만, 원시적인 삶의 강한 흡인력 때문에 그 저변에는 황홀한 관심이 흐르고 있었다. 1960년에 인류학자 찰스 레슬리Charles Leslie는 현대의 사고에 비치는 원시 문화들의 매력은 르네상스의 눈에 비쳤던 고전 문화의 매력과 같다고 주장했다. 레슬리의 주장에는 생각할 점이 많다.

몽테뉴가 식인 부족에 대한 풍자적인 변호(1579)에서 보여주었던 저변의 공감은 150년 후 자연 상태에서 살아가는 인간은 기본적으로 선하다는 루소의 유명한 (홉스의 주장(1651)과 대립하는) 주장에서 되풀이되었고, 그밖에도 프랑스와 영국의 계몽주의 사회철학자들은 '원시인' 또는 '자연인'을 인간 본성에 대한 사색의 주제에 포함시켰다(블로크Bloch와 블로크 Bloch, 1980). 그 후에도 '지배적인 가부장 문화'(예를 들어, 인류학의 초기 이론들, 프로이트의 원시 종족(1913)과 문명에 대한 불만(1939), 엥겔스의 『가족, 사유재산, 국가의 기원』(1884), 니체의 디오니소스(1872)), 19세기와 20세기의 여

러 문학 작품, 그리고 오늘날의 뉴에이지 사상은, 원시 문화를 우리가 우리 자신을 올려놓고 평가할 수 있는 기준점으로 간주하곤 했다.[1]

우리는 핵심인 인간 본성을 얼마나 개선시키고, 그로부터 얼마나 멀리 벗어났는가? 그 원시적 자아는 우리가 두려워하고, 막아야 하고, 교정해야 할 어떤 것인가, 아니면 찬양하고 복귀해야 할 어떤 것인가? 우리의 삶이 갈수록 기계화되고, 합리적·비자연적으로 변함에 따라 우리는 더욱더 우리 자신에 관한 기본적 진실의 원천으로서 그리고 우리가 무엇이 잘못되었고 어떻게 고쳐나가야 하는지에 대한 가르침의 원천으로서 원시적인 것에 이끌리고 흥미를 느껴온 듯하다.

폴 고갱의 삶과 작업은 일반 대중의 눈으로 보자면 우리에게 보다 단순하고, 직접적이고, 감각적인 세계에 대한 현대인의 갈망을 한 세기 전에 예고한 섬뜩한 징후다. 고갱은 유럽 문명의 예술적·정신적 파산을 선언했을 뿐 아니라 자신이 말한 것을 실제 행동에 옮겨 가족과 친구와 조국을 버리고 그토록 갈망했으나 결국 공상으로 끝난 낙원을 찾아 떠났다.

그 후 한 세기 동안 예술가들을 비롯한 많은 사람들이 이 세계와 우리 자신 속에 존재하는 원시성에 열중해왔다.[2] 그들의 관심은 다양한 형태를 띠고 나타났는데, 그들은 예를 들어 다른 전통들로부터 모티프와 인공물을 빌려와 개조하거나, 무시간성의 원형적 상징이나 기초적이고 보편적인 제재에 대해 관심을 표하거나, 천연 재료를 사용하거나, 작품에 미가

1 원시 종족과 원시인에 대한 서양의 태도들을 역사적으로 다룬 매력적인 개관과 참고 문헌을 보려면, 커크 바르네되Kirk Varnedoe(1984)의 논문들을 보라. 그의 논문들은 특히 현대 예술과 예술가들에게 영향을 끼쳐왔다.

2 바르네되의 「추상표현주의Abstract Expressionism」와 「현대적 탐구들Contemporary Explorations」 (1984), 리파드Lippard(1983), 프라이스Price(1989)를 보라.

공의 특질을 부여하고 미완성으로 남기거나, 근대 이전의 문화에서 예술이 전통적으로 담당했던 기능들을 현대 사회에 접목시킨 (시각적인 동시에 행위적인) 예술을 만들었다.

현대 사회를 부도덕하고 비인간적이라 생각하는 일반인들도 토착 전통문화의 다양한 정신적 전통들을 추구하고 있다. 유럽, 아메리카, 극동아시아가 별반 차별성 없이 점점 더 비슷해짐에 따라 서양의 여행자들은 더욱 외지고 이국적인 장소를 찾아다니고 있으며, 그 결과 몇몇 개발도상국들은 근대화의 물결에 사라졌을지도 모를 '진정한' 옛 전통들을 부활시키기 위해 노력하고 있다.[3]

마리아나 토고브닉Marianna Torgovnick(1990)은 서양의 문화사 속에 기록되어 있는 원시 종족과 원시사회에 대한 태도들을 역사적으로 고찰하고 분석하여 책을 발표했다. 오디세우스와 외눈박이 거인 키클롭스의 이야기에도(그리고 홀Hall(1990)이 보여주듯이, '야만인'을 발명한 그리스 비극들에도) 예시되어 있는 그러한 태도들은 근대에 들어 혐오감과 매혹의 혼합, 성적·육체적 불건전, 부러움, 선심을 쓰는 태도로 착취를 정당화하기와 같은 다양한 표현들을 만들어냈다. 토고브닉은 수많은 탐험가와 모험가, 예술 이론가와 예술가, 작가, 심리학자, 그리고 인류학자의 작품과 생애에서 가져온 풍부한 예를 인용해, 우리가 어떻게 '타자他者' 위에 우리의 공상과 욕구를 투사하는지를 보여주었다. 원시 종족과 원시사회는 어린애 같고(순수한, 망가지지 않은, 미숙한, 미발달한), 신비하고(여성적인, 육체와 리듬이 맞고 자연 및 자연의 조화와 리듬이 맞는), 길들지 않은(문명의 불만족과

3 미국의 한 샤머니즘 주술사는 역으로 수백 년의 샤머니즘 전통이 사라져버린 시베리아와 헝가리에서 워크숍을 개최했다. 이는 미국 피자가 이탈리아로 역수출되거나 프랑크푸르트 소시지가 핫도그가 되어 독일로 역수출되는 것과 매우 비슷하다.

억압으로부터 해방되어 건강한, 호색적인, 폭력적인, 위험한) 사회 등으로 다양하게 간주되어왔다. 종종 이런 투상投像들은 제국주의, 식민주의, 엘리트주의, 인종주의, 성차별주의 같은 배타적 선입관들을 충족시키는데, 원래 배타적 선입관은 자기 자신의 약점을 열등하고 '자연적인' 타자의 모습으로 변장시켜 억압하고 지배하려는 소망으로부터 생겨난다는 것이다.

우리는 전근대 종족들에 대한 우리의 관심 속에 잠복해 있는 충분히 의식적이지 못한 측면들을 인식할 필요가 있다. 그와 동시에 보다 '순수하고', '자연적이고', '조화로운' 삶에 대해 매혹을 느끼는 것이 낭만적인 공상이나 열망이나 승화의 한 형태가 아니라, 근대와 탈근대 사회에 무언가가 명백히 결핍되어 있음을 가리키는 징후임을 깨달아야 한다. 토고브닉은 게오르크 루카치의 선험적 실향transcendental homelessness 개념을 인용했다. 선험적 실향이란 세속적인 사회에서 신성을 갈망하고, 개인이 공동체를 갈망하고, 불안정하고 회의에 찬 마음이 절대성을 갈망한다는 것을 의미한다. 토고브닉은 '원시로 가는 것'은 고향으로 가기 위한 노력―그녀가 암시하는 바로는, 헛된 노력―으로 볼 수 있다고 말했다.

종중심주의자들은 토고브닉의 표현을 쉽게 이해한다. '고향'은 우리의 인간 본성(구석기 후기의 '창조성의 폭발' 및 문화의 증식이 일어나기 이전에 3백만 내지 4백만 년 동안 아프리카 사바나에서 진화한 본성)이고, 그 본성은 우리의 시대와 공간을 물들이고 있는 사회적·정신적 궁핍에 대항하면서 뉴에이지의 의식들이나 오지 관광 같은 다양한 모습으로 자신의 존재를 주장하고 있다.

토고브닉은 우리의 과제는 우리의 필요를 원시 종족에게 투사하는 것이 아니라, 우리가 원시 사회에게 바랐던 것, 즉 "어떻게 사는 것이 더 잘 사는 것인가, 인간적이라는 것 그리고 남성적이거나 여성적이라는 것은

무엇을 의미하는가, 평화를 추구하며 산다는 것 또는 죽음을 받아들인다는 것은 무엇을 의미하는가(1990, 247-248)" 등을 우리에게 제시해줄 대안들을 서양의 역사 속에서 찾는 것이라고 결론짓는다. 여기서 나는, 우리가 서양의 과거를 탐구하고 재검토하면 분명 얻는 게 있겠지만, 이 일을 시도했던 사회·정치 이론가들은 과거에나 현재에나 그들 자신의 문화적 편견, 서양 인문학 전통의 기초를 이루고는 있지만 보편적이라고는 생각할 수 없는 개념들에 얽매여 있다는 점을 지적하고자 한다. 예컨대, 인간은 밀랍 판이고 사회가 그 위에 그림을 새겨 넣는다는 개념, 마음과 육체는 별개의 실체라는 개념, 도구적 이성은 문제 해결을 위한 최고의 수단이라는 개념, 변화와 혁신은 바람직하다는 개념, 역사는 단선적으로 발전한다는 개념, 개인의 자유는 최고의 선이라는 개념 등이다. 우리는 우리의 문화보다 물질적으로 더 단순하고 정신적으로 복잡한 문화에 우리 문화를 투사하는 대신 그것들로부터 많은 것을 배워야 하고, 그것들에 대해 배운 것 그리고 그들과의 비교를 통해 우리 자신에 대해 배운 것들을 종중심주의의 틀 안에 흡수시켜야 한다.

종중심주의자는 근대 이전의 여러 문화에서 주제와 경험을 약탈해 모방하거나, 그 문화들을 우리보다 열등하다고 과소평가하거나 우월하다고 낭만적으로 평가하거나, 그들의 예술이나 서사시 또는 그들의 근대 작가들을 우리의 인문학 교과과정에 포함시키고 그 정도로 충분하다고 생각하는 대신에, 각각의 특징적 행위들이 충족시키고자 하는 기본적 욕구가 무엇인지를 확인하기 위해 문화들을 조사하고 비교할 것이다. 문화와 그 제도, 관습, 인공물들은 비록 서로 다르긴 해도 인간의 기본적 욕구들을 충족시키는 수단이다. 그리고 광범위한 충족 방법과 더불어 그 욕구들을 발견하려면, 우리가 인문학에 접근할 때 딛고 서야 할 토대가 인간 본

성이라는 사실을(인문학을 대신하는 대체물이 아님을) 인정해야 한다. 인간 본성과 인문학, 둘 다 우리를 이렇게 만들었다.

왜 예술에 동물행동학이 필요한가?

동물행동학은 자연의 서식지에서 동물의 행동을 연구하는 학문이다. 아주 단순하게 말해, 동물행동학자는 동물이 평소에 무엇을 하는지를 묘사하고, 어떤 행동들이 한 종의 특징을 이루고 그 행동들이 진화적 적응에 어떻게 기여해왔는지를 이해하려고 노력한다.

지난 수십 년 동안 여러 분야의 연구자들이 인간이라는 동물에 주의를 돌렸다. 인간은 더 이상 원래의 환경인 아프리카 사바나에 살지 않고 부락과 마을과 도시에 거주한다. 동물행동학은 보통 완전히 문화적으로 (그리고 이전에는 신에 의해) 생겨난다고 간주되어 온 행동들을 자연주의적으로 설명하고자 하는 사람들에게 신선한 관점을 제공해왔다. 문화적으로 학습된 차이들이라는 두꺼운 덮개를 걷어내면 인간 본성은 몇 가지 규칙성을 드러낸다. 동물행동학은 학술 보고와 대중적인 글을 통해 공격성, 애착, 결속, 육아, 남녀의 역할, 성적 행동, 근친상간 금기, 낙천주의 같은 뚜렷한 보편적 인간 행동들을 다룬다.

서문에서 나는 인간은 모든 곳에서 예술을 만들고 사용한다는 명백하고 관찰 가능한 사실에도 불구하고 인간 행동으로서의 예술에 주의를 기울인 동물행동학자가 거의 없다는 점을 언급했다. 왜 이런 일이 벌어졌는지를 생각해보는 것도 흥미로울 것이다.

호기심에서 나는 학계에 몸담고 있는 동물행동학자, 인류학자, 사회생

물학자, 여타 전문가들이 지난 20년 동안 인간 행동과 진화에 관해 쓰거나 편집한 책들 중 가장 큰 찬사를 받았거나, 가장 포괄적이거나, 사정이 달랐더라면 이 책에서 주목을 받았을 25권의 책을 조사했다. 나는 그 책들이 예술 또는 예술들에 얼마나 중요한 역할을 부여했는지가 궁금했다.[4]

스스로 당혹스럽다는 점을 인정하면서 인류학자 마빈 해리스Marvin Harris는 포괄적인 제목만큼 방대한 내용을 담은 저서, 『우리 종족: 우리는 누구이고, 어디서 왔으며, 어디로 가고 있는가*Our Kind: Who We Are, Where We*

4 다음과 같은 책들이다. 알렉산더Alexander(1979), 버래쉬Barash(1979), 보이드Boyd와 리처슨Richerson(1985), 샤농Shagnon과 아이언스Irons(1979), 아이블-아이베스펠트Eible-Eibesfeldt(1989a), 페스팅거Festinger(1983), 프리드먼Freedman(1979), 가이스트Geist(1978), 해리스Harris(1989), 힌데Hinde(1974), 코너Konner(1982), 로프레아토Lopreato(1984), 럼스덴Lumsden과 윌슨Wilson(1981, 1983), 맥스웰Maxwell(1984), 미즐리Midgley(1979), 모리스Morris(1976), 레이놀즈Reynolds(1981), 타이거Tiger와 폭스Fox(1971), 윌슨Wilson(1978, 1984), 영Young(1971, 1978). 심지어 이 중 몇 권은 인간의 보편특성들을 특별히 나열하거나 논의했다. 나는 일부러 존 파이퍼John Pfeiffer(1982)와 알렉산더 앨런드Alexander Alland(1977)를 포함시키지 않았는데, 이 책들은 예술을 특별하게 취급하기 때문이다. 파이퍼와 나는 20년 동안 편지를 주고받으며 공통의 대의를 확인해왔다. 앨런드의 책은 분명 주목할 가치가 있지만, (기본적으로 시각 예술에 대한) 그의 설명은 본문에서 논의되고 있는 인간 행동에 대해 보다 일반적인 책들과 실질적으로 다른 점이 전혀 없다고 생각한다. 내가 아는 한 그밖에 예술을 보편적이고 생물학적으로 진화한 인간 특성으로 특별하게 취급하는 책은(『예술은 무엇을 위해 존재하는가』를 제외하고) 단 두 권뿐이다. 로버트 조이스Robert Joyce의 『미학적 동물*The Esthetic Animal*』(1975)과 데이비드 맨델David Mandel의 『변화하는 예술, 변화하는 인간*Changing Art, Changing Man*』(1967)이 그것이다. 두 책 모두 (자비로 출간되었고) 흥미로운 이론과 깊이 있는 반추를 담고 있었지만, 예술을 포괄적이고 정보에 근거한 동물행동학 또는 진화론의 틀 속에 놓고 보지 않았다.

캐스린 코Kathryn Coe의 미출간 논문(1990)은 대단히 자극적이고 생각이 깊은 논문으로, 관찰과 학습을 통해 복제되어왔을 복제 가능한 단위를 찾는 방법으로 예술의 진화적 기원과 기능에 접근한다. 그녀는 예술을 이렇게 정의한다. "사물, 신체, 또는 메시지에 오로지 주의를 끌 목적으로 그 사물, 신체, 또는 메시지를 수정하기 위해 인간이 사용하는 색(그녀는 이 단어로 색뿐 아니라 또한 생생함과 주목할 가치를 의미하는 것 같다) 그리고/또는 형식. 예술의 직접적 효과는 대상을 더 눈에 띄게 만드는 것이다." 그런 다음 그녀는 그런 일이 의도적으로 행해지는 이유들을 추측한다.

신중한 사유에 입각한 코의 논문은 특히 무엇이 예술이 아닌지에 대한 분석 때문에 대단히 유용하다. 예술을 생물학적으로 이해하고자 하는 사람이라면 반드시 그녀의 논문을 읽을 필요가 있다.

Came From, Where We Are Going』(1989)의 서문에서 "음악과 예술은 진화의 과정에 근거하여 설명하기 어려운 인간 경험의 양상들이다"라고 용감하게 진술(그가 음악과 예술의 진화에 대해 더 많은 것을 말할 수 있었다면 대단히 좋겠지만)했다(xi). 해리스의 혼란과 당혹감은 적어도 그가 음악과 예술을 흥미롭게 여기고 있었음을 보여주었다. 그러나 25권의 책들의 3분의 1 이상(아홉 권)에서 예술 또는 예술들이란 단어는 심지어 색인에도 없었고, 색인에 포함시킨 여덟 권에서도 단지 짧게, 때로 더 이상의 해설 없이, 오락이나 경기 같은 다른 것들과 연결하여, 또는 구석기 후기의 시각예술과 인공물을 가장 흔한 예로 제시하고 설명하면서 예술을 언급했다.

단지 일곱 권(다섯 명의 저자, 아이블-아이베스펠트Eible-Eibesfeldt, 가이스트Geist, 모리스Morris, 윌슨Wilson, 영Young의 저작들)만이 예술이 인간의 진화에 기여했음을 신중하고 구체적으로 다루었다. 각 저작은 선명하고 적절한 관찰 결과를 제시했고, 예술이 진화에서 중요한 역할을 했음을 확신했으며, 예술과 관련된 다양한 행동과 기능을 다루었다. 그러나 어떤 책도 예술을 독립적인 행동으로 취급하지 않았고, 영국의 저명한 해부학자 J. Z. 영(생명과 우주에 대한 그의 관심은 해부실의 경계를 훌쩍 뛰어넘는다)만이 예술은 분명히 '본질적'이라고 명확히 언급했다. 나는 이 책의 초판 서문에 영이 언급한 "예술과 음악의 중요성(영 1978, 38)"을 제사로 인용했지만, 그 외에도 그는 "예술은 모든 생물학적 기능 중에서도 가장 핵심적인 기능, 즉 생명은 가치 있어야 한다고 주장하는 기능을 하며, 결국 이것이 예술의 존속을 보장하는 최종 보증서(1971, 360)"라고 말했다. 그러나 예술이 소통에 기여한다고 지적한 것과 예술이 즐기고 유희하고 창조하는 생물학적 '프로그램'의 일부임을 밝힌 것 외에, 영은 예술의 특수한 선택 가치를 다루지 않고 단지 "미적 창조 그리고 신앙과 제의는 둘 다 구석기인이

생계를 유지하는 데에 어떤 식으로든 도움이 되었을 것"이라고만 추측했다(1971, 519).

전체적으로 볼 때 열세 명의 저자들이 인간의 예술 제작이나 그와 관련된 행동들을 다루면서 제안한 예술의 다양한 기원들은 유희, 과시, 탐험, 재미와 즐거움, 창조성과 혁신, 변형, 인식과 발견의 기쁨, 질서와 통일의 필요 충족, 긴장 해소, 경이감, 설명 충동, 솜씨를 향한 본능 등이었다. 그러나 나는 이것들이 예술의 본질, 기원, 목적 또는 가치에 대한 설명으로서는 부족하다고 생각한다. 각각의 것들이 분명 예술과 분리된 채로 존재할 수 있기 때문이다. 다시 말해 예술이 반드시 이것들 중 어느 하나라거나, 반대로 이것들이 어떤 필연적인 면에서 예술이라고 말할 수 없는 것이다. 그들은 "왜 특유의 예술적 즐거움, 창조, 발견, 질서, 솜씨, 소통, 변형 등이 인간의 진화에 출현했어야만 했는가"라는 질문을 던지지 않았고, 당연히 그런 질문에 답도 하지 않았다. 사실 예술을 탐험, 경이, 휴식에 결부시키는 것은, 예술이 그 자체로 하나의 실재가 아니라, 하나 또는 그 이상의 선례에서 나온 파생물이나 부수 현상에 불과하다는 것을 의미한다.[5]

행여 예술의 선택 가치를 논한 경우에는 소통 향상(예를 들어, 앨런드 Alland 1979, 아이블-아이베스펠트 1989a, 1989b, 타이거Tiger와 폭스Fox 1971, 영

5 이것이 레온 페스팅거Leon Festinger(1983)의 입장이었다. 그는 인간의 미적 감각을 '상상력과 창조성을 증가시킨 유전자 변화의 신경학적 부산물(36)' 그리고 '하나의 진화적 특성(44)'이라 불렀다. 데이비드 프리맥David Premack(1975, 602)은 "미적 성향의 주된 뿌리는 공간적 단절에 대한 몰두 그리고 그 (단절된 공간들의) 변형 가능성에 대한 몰두"라고 주장했다. 그는 침팬지와 원숭이에게도 사물을 조작하는 경향이 있음을 언급하고, 심지어 쥐도 작은 틈을 발견하면 그것을 갉아 '변형'시키곤 한다고 지적한다. 그러나 우리는 유희, 탐험, 또는 무작위 행위로부터 어떻게 능동적인 변형 충동, 즉 '예술 행동'으로 넘어가야 하는가? 이에 대한 나의 견해는, 3장과 4장을 보라.

1971)이나 개인적 과시의 수단(예를 들어, 아이블-아이베스펠트 1989a, 1989b, 가이스트 1978, 해리스 1989, 윌슨 1978)을 그 가치로 제기한 경우가 가장 많았고, 성 선택을 위한 수단(로우Low, 샤농Shagnon과 아이언스Irons 1979에서 인용함, 아이블-아이베스펠트 1989a, 1989b), 동일화(아이블-아이베스펠트 1989a, 1989b) 또는 위신 세우기(아이블-아이베스펠트 1989a, 1989b, 해리스 1989)가 그 뒤를 이었다. 그러나 예술을 과시에 이용한다는 말은 예술이 애초에 왜 발생했는가에 대한 설명이 되지 못한다. 분명 하나의 특성이 생겨나면 그 특성은 과시와 동일화에 자유롭게 그리고 경쟁적으로 이용될 수 있다. 헤어스타일이나 사냥 능력이 그렇고 심지어 글렌 웨이스펠드Glenn Weisfeld가 '인간행동과 진화학회Human Behavior and Evolution Society'의 1990년 회의에서 지적한 재치 있는 예인 "얼마나 정확하고 멀리 오줌을 쌀 수 있는가"도 그렇게 이용될 수 있다. 그러나 그렇다고 해서 머리모양, 사냥, 남성의 배설이 애초에 경쟁적 과시나 이 경우, 소통 향상을 목적으로 진화하거나 번성했다고 볼 수는 없다. 과시와 소통은 중요한 인간 행동들이므로, 예술이 그 행동들을 위해 사용될 수 있고 심지어 그 과정에서 발전할 수도 있겠지만, 예술이 진화하게 된 기원과 목적은 매우 달랐고 지금도 매우 다를 것이라 생각한다.

예술이 다른 행동을 보강하기 위해 발생했다는 가정은 서양 문화에서 예술이 즐겁지만 궁극적으로는 잉여물이고 불필요한 장식물이라는 전제에 너무나 큰 영향을 미치고 있다. 이 책들의 저자들은 다른 보편적 인간 행위들을 논할 때에는 대담함과 통찰력과 상상력을 발휘하여, 이타주의, 족보, 근친상간 금기, 성적 결합, 육아 같은 행동들 속에서, 보이는 것보다 훨씬 더 많은 것을, 그리고 때로는 더 적은 것을 발견해낸다. 분명 서양의 예술 개념은 수세기 동안 신비하고 건드릴 수 없는 그늘에 가져져 있었고

일상생활과 동떨어져 있었기 때문에, 인간 행동에서 예술적 행위가 성이나 양육처럼 보편적이고 정상적이고 명백하다는 것을 누구보다 쉽게 알아차렸어야 할 생물학자들과 사회과학자들조차 예술을 제대로 보지 못했다. 예술의 생물학적 역할에 대한 그들의 종종 지나치게 단순하기까지 한 설명을 살펴보면 그들이 정말로 예술을 본질적인 것으로 간주하지 않고 있다는 것을 알 수 있다. 실제로 해리스의 '문화적 유물론'은 명백히 예술을 '상부구조'로 본다. 예술을 무시하거나 예술이 설명할 수 없는 그 무엇이라고 암시한다는 것은, 그들이 단지 자신이 속한 사회의 견해를 되풀이하고 있음을 보여주고 그들의 미학적 전제가 다른 사람들과 똑같이 편협하고, 문화 중심적이고, 공허할 뿐임을 입증하는 것이다.

이후의 장章들에서 나는 동물행동학적 관점을 이용하여, 예술이란 행동은 보편적이고 본질적이라는 것, 예술은 모든 인간에게 생물학적으로 부여된 성향이라는 것, 대부분의 진화생물학자를 포함하여 그 주제를 설명하는 수많은 사람들이 지금까지 제시해온 가정과는 달리 주변적이고 부수적인 현상일 가능성이 낮으며, 혹 부수적 현상이라 해도 우리 인간에게 필수적이고 중요한 행동임을 입증하고자 한다.

왜 인간행동학에 예술이 필요한가?

종중심적 견해는 예술은 신비하거나, 피상적이거나, 상대적이라는 우리 시대의 암시들을 포함하여 예술에 대한 상충하는 여러 태도들을 대신할 수 있는 대안을 제공한다. 그러나 또 한편으로 동물행동학에는 보편적인 인간 행동으로서의 예술에 주의를 기울일 때 얻어낼 수 있는 어떤 것

이 있다.

현대의 사회생물학 이론에서는 인간 개인이 자신에게 가장 이익이 되는 것을 추구하도록 진화했다는 생각을 자명한 사실로 인정한다. 지금까지 법률, 경제, 정치, 윤리 또는 범죄학 분야에서 인간의 행동과 진화에 대한 연구들은 공격성과 지배에 우위를 두어왔다. 살인, 강간, 전쟁, 성 갈등, 독재 같은 주제들, 그리고 시기, 경쟁심, 지위 획득, 사기 같은 특성들은 단골 메뉴였고, 그 결과 사회생물학의 기본 법칙에서 '개인의 사익 추구'가 인간사를 움직이는 힘이라는 황폐한 측면이 너무 쉽게 부각되었다.[6]

이 사실이 아무리 엄연하다 해도 우리는 인간의 진화에서 한 집단을 이루는 개별 구성원들 사이에 협동, 조화, 통일을 향상하기 위한 행동 수단의 발전 역시 공격성과 경쟁심의 발전 못지않게 중요했다는 점을 잊어선 안 된다. 예술은 제의, 놀이, 웃음, 이야기, 일치된 동작, 자기초월적인 무아의 감정 공유 등과 협력하면서, 진화상으로 개인적 이해의 충돌 못지않게 우리의 인간성에 고유하고 현저한 특징으로 자리 잡았다.[7]

전문 분야의 경계를 넘어 널리 알려지진 않았지만 사회생물학은 호혜성과 이타주의가 들어설 자리를 마련했다. 예를 들어 『도덕 체계의 생물학The Biology of Moral Systems』(1987)에서 리처드 알렉산더Richard Alexander는 도덕적 행동을 지향하는 경향과 도덕 체계의 확립은 사회 전체의 목표를 촉진하고, 사회의 모든 개인이 같은 목표를 공유할 때 그런 경향과 체계가

6 진화 이론에 대한 더 자세한 해설은 이 장의 끝과 2장에서 소개할 것이다. 또한 이 장의 주 13, 17, 18을 보라.

7 물론 다른 것들과 마찬가지로 예술 역시 이해 충돌에 경쟁적으로 이용될 수 있다. 이 장의 본문에서 글렌 웨이스펠드Glenn Weisfeld의 의견을 보라.

더욱 발전한다고 주장했다(104). 그렇다면 집단과 개인은 상호 의존적이고, 집단을 발전시키는 개인의 행동 메커니즘은 선택 가치가 있다. 비록 인간의 사회생활에서 협동, 조화, 통일의 진화적 기능은 알렉산더가 주장한 것처럼 궁극적으로 해당 집단으로 하여금 적대 세력들, 특히 다른 집단들과 경쟁할 수 있게 하는 것이지만(153, 163), 인간의 이런 경험들이 진화의 측면에서 중요했고 개인에게 감정적 만족을 주었다는 사실은 의심의 여지없이 명백하다.

인간행동학이 개인의 자기 이익을 위한 것이라 해도 인간의 결속, 집단적 조화, 상호의존, 협동을 강조한다면 이는 사기, 경쟁, 투쟁을 강조하는 입장보다 더 폭넓게 대중의 관심을 끌 것이다. 보다 폭넓은 대중이 인간행동학을 받아들인다는 것은 단지 명성이나 인기의 문제가 아니라, 결정적 중요성을 지닌 문제다. 인간적으로 바람직하고 인간적으로 도달 가능한 미래에 무엇이 가능하고 무엇이 불가능한가를 그려 보려면 우리 종의 과거가 우리에게 부여한 가능성과 한계를 알아야 하기 때문이다. 누구보다 사회생물학자들이 먼저 인정하겠지만, 파리는 식초보다 꿀에 더 끌린다. 다시 말해 미래의 동료나 미래의 아내에게 자기 자신을 소개할 때 평발, 입 냄새, 고약한 성질을 광고하는 것은 썩 훌륭한 생존 전략이 아닐 것이다.

다윈주의는 왜 무시를 당하거나 그 이하의 대접을 받았는가?

내가 종중심주의라 부르는 것은,[8] 다윈이 제기한 자연선택에 의한 진

화론에 함축된 것으로, 인간의 자기 이해에 혁명적—코페르니쿠스적 의미에서—변화 가능성을 제공한다. 그러나 세상에 소개된 후로 지금까지 한 세기가 넘는 동안 진화론은 물론이고 인간의 철학 및 사회생활에 대해 진화론이 함축하고 있는 의미들은 일반 사회와 지식 사회에 거의 스며들지 못했다. 이런 상황은 최근에 패러다임을 뒤흔들었던 다른 두 이론인 프로이트 이론과 마르크스 이론의 상황과 극명한 대조를 이룬다. 두 이론은 무의식과 사회의 물질적·경제적 기초를 20세기의 의식에서 지울 수 없는 흔적으로 만들었기 때문이다. 일반 대중의 입장에서 프로이트 심리학과 마르크스주의의 정치경제학은 진화론에 대한 이해를 필요로 하는 유전학과 집단생물학보다 더 쉽게 접근할 수 있고 흥미로울 수도 있었을 것이다. 그러나 문제는 진화론에 대한 지식의 부족이 다윈주의에 대한 비판이나 폄하를 가로막지 않고 오히려 정반대의 작용을 해왔다는 점이다. 이상하게도 아인슈타인의 상대성 이론 역시 높은 수준의 과학적 이해를 필요로 하지만, 보통 물리학과 관계가 없는 사람들에게 무비판적으로 수용되고 있다. 분명한 것은, 많은 사람들이 다윈주의를 상대성이나 성욕이나 프롤레타리아 독재보다 더 위험하고 불편하게 여긴다는 것이다.

진화론에 대해 신의 창조를 믿는 종교적 근본주의자들과 창조론자들이 널리 퍼뜨린 신학적 반론들은 유감스럽긴 하지만 한편으로는 이해할 수 있는 구석이 있다. 그러나 다윈주의를 괴롭히는 진정한 적은, 자신의 이론과 설명에서 초자연적 기초를 제거하고, 객관성을 신봉하고, '다윈주의적 진화'를 폭넓고 일반적이고 동물학적인 방식으로 받아들이면서도, 인간의 생각과 행동을 이해할 수 있게 해주는 다윈주의의 흥미롭고

8 초판 저자 서문, 주 2를 보라.

혁명적인 함의들을 탐구하지 않고 그것을 얄팍한 이론으로 격하시키는 수많은 '교양인들'이다. 그들은 자유주의를 공언하면서도, 마치 예술에 대해서는 잘 모르지만 "무엇이 좋은지는 안다"고 말하는 사람들처럼, 다윈이나 진화에 대해서는 잘 모르지만 어떤 면은 분명 마음에 들지 않는다고 말한다. 진화론에서나 예술에서나 좋아하는 것과 싫어하는 것은 무지에 의해 결정되거나 소문에서 비롯된 편견에 의해 결정될 수 있다.

고생물학, 지질학, 생명 과학에 그렇게 비옥한 토양이 되어준 강력한 패러다임이 어떻게 해서 인문과학과 사회과학의 학자들에게 그토록 외면당하고 잘못 이해될 수 있을까? 여기에는 여러 가지 역사적 이유가 있고, 또한 인간의 우월함에 대한 확신이나 상식에 기초한 통념(물질은 속이 차 있다거나, 태양이 지구를 중심으로 돈다는 관념)을 고칠 때 따르는 일반적인 어려움도 있었을 것이다.

예를 들어, 인간과 여타 동물들의 명백한 차이에 주목하면 다윈주의에 대한 반론이 나올 수 있다. 다윈주의에 반대하는 사람들은 동물은 잔인하고, 멍청하고, 냄새나고, 더럽고, 뻔뻔하다는 광범한 편견(동물권리운동이 보여주듯이 이제는 사라지고 있는)을 갖고 있다. 또한 동물들은 특정한 환경에서 한 가지 생활방식—종 특이적 행동들—에 따라 살도록 진화한 반면에, 인간은 북극에서 이글루를 짓고, 열대지방에서 풀집을 짓고, 마이애미에서 콘도를 짓고, 마누스에서 수상가옥을 짓는 등 여러 환경에서 다양하게 살아간다고 지적한다. 그들에게 다양한 기후와 지형에 대한 이 적응 형태들은 대부분 명백히 생물학적이 아니라 문화적 산물이다. 여러 지역을 살펴보면 인간의 믿음 체계와 예술은 말할 것도 없고 의복과 음식과 일상 활동까지도 각기 다른 형태를 띠지 않는가? 인류학자들이 말하듯이 인간은 "자연에 문화를 부과하고", 그럼으로써 자연과 멀어지고 다른

모든 동물들과도 멀어진다. 인간은 다른 동물들처럼 선천적 프로그램에 의존하기보다는 자신의 문화적 특성들을 교육과 학습 과정을 통해 전달한다. 이렇게 반다윈주의자들은 상식에 기초하여 우리 인간은 기본적으로 생물학적 진화에서 해방되었다고 주장한다. 따라서 다윈주의자가 인간에겐 유전적으로 부여받은 보편적 욕구, 잠재력, 경향이 있다고 주장하면, 이는 보통 사람들의 상식을 비난하는 셈이 되고, 한술 더 떠 인간 행동의 기본 단위가 문화에 있다고 생각하는 상대주의자들의 지적 위업을 저해하는 행위가 된다.

상식은 또한 양적으로만 다른 것이 아니라 질적으로도 다른 복잡성을 가리켜 우리가 다른 동물들과 다르다고 말한다. 결국 인간은 단지 본능적으로 행동하기보다는 의지와 숙고를 거쳐 행동하는 능력을 통해 폭넓고 섬세한 사고와 감정을 보여주지 않는가? 그래서 반다윈주의자들은 인간도 다른 동물들처럼 먹고, 자고, 번식하고, 항상성을 유지할 필요가 있다는 점에서 생물학적 진화의 결과를 보인다고 인정하면서도, 그런 생물학적 욕구는 우리를 인간으로 만들어주는 정말로 독특하고 흥미로운 것들을 이해하는 데에 아주 시시하고 부적절하다고 주장한다.

나처럼 다윈주의적 견해 또는 종중심적 견해를 지지하는 사람들도, 인간은 진화하는 동안 다른 동물보다 본능적 반응에 덜 의존하게 되었으며, 언어, 관습과 신앙, 전통적인 작업 방식, 세계의 본질에 대한 설명 등을 갖고 있는 문화적 환경에 점점 더 많이 의존하게 되었다는 사실을 부인하지 않는다. 또한 인간이 다른 동물들과 다르다는 사실도 부인하지 않는다.[9] 그러나 나는 인간이 그밖의 무엇인지 또는 자기 자신을 그밖의 무엇

9 메리 미즐리Mary Midgley가 적절하게 언급했듯이, 모든 동물이 다른 동물들과 다르다.

이라고 생각하는지에 상관없이, 인간도 동물이라는 부인할 수 없는 사실에서 출발한다. 그리고 나는 다른 동물들도 종종 놀라운 일반화, 추상화, 도구 사용, 소통의 능력을 소유하고 있는데, 이 사실은 다양한 능력 면에서 인간이 대단히 우수하긴 하지만 하늘에서 뚝 떨어져 발전한 것은 아니며 다른 동물들이 보여주는 능력들과 질적으로 다른 것이 아님을 암시한다는 점에 주목한다. 심지어 몇몇 하위 동물들도 문화라고 부를 만한 것의 원초적 형태를 소유하고 있음이 입증되기도 했다(보너Bonner 1980, 그리핀Griffin 1981을 보라).

모든 동물이 그렇듯이 인간도 진화의 산물이다. 다시 말해 인간은 지난 10만여 년 동안 생각하고 말하고 (작업을) 수행했던 능력을 처음부터 항상 갖고 있진 않았다. 인간의 그런 능력들은, 우리의 직립 자세와 정교한 손재주, 동료들과의 군집 생활, 낯선 자들에 대한 의심처럼 생물학적 적응에서 생겨난 유용한 적응 형태임이 분명하다.

종중심적 견해는 또한 문화 발전이 현저해진 이후의 상대적으로 짧은 기간과 비교했을 때, 인간의 생물학적 형태, 해부학적 구조, 행동을 담은 우리의 '그랜드캐니언'이 얼마나 오랜 세월에 걸쳐 다듬어졌는지를 인식해야 한다고 주장한다. 더 나아가 문화나 문화에 대한 인간의 욕구는 단지 진화의 과정에서 발생한 행동상의 적응 형태로 간주할 수 있다.

문화적 환경에 잘 받아들여지기 위해 우리는 다른 구성원들과 유대를 맺고, 흉내를 내어 그들을 즐겁게 해주기를 좋아하고, 동료들의 믿음을 받아들이고, 외부인들과 그들의 방식을 거부하고 의심하는, 유전적으로 부여된 경향들을 갖고 태어난다. 다른 동물에 비해 우리는 삶에 필요한 것들을 배울 때 선천적인 자원에 덜 의존하고 동료들에게 훨씬 더 많이 의존하지만, 분명 동료들로부터 배우는 선천적 성향과 어떤 것을 다른

것보다 더 쉽게 배우는 선천적 성향을 타고난다. 앞에서 이미 말했고 앞으로도 다시 언급할 기회가 오겠지만, 문화와 문화적 행위는 인간 특유의 이 생물학적 성향 또는 욕구를 충족시키는 수단이다. 가장 믿을만한 입장은 본성과 양육, 유전자와 환경 중 하나를 선택하는 것이 아니라, 둘 다 우리의 인간성을 형성하는 데에 필연적이고 불가분하게 기여한다고 보는 입장일 것이다.

문화적 존재가 되면 생물학의 명령들을 면제받을 수 있다는 생각은 명백한 오류다. 인간은 도구를 사용하고 언어를 사용하는 동물이기 때문에 문화적 동물이다. 사실 도구와 언어는 문화의 일부다. 우리는 필요하다고 교육받은 것뿐 아니라 생물학적으로 필요한 것을 얻기 위해 문화—도구와 언어 같은 문화의 요소들—를 사용한다. 우리가 문화적인 것들을 배우는 성향을 타고나는 것은 그렇게 하는 것이 사람과科 동물로서 생존하는 데 도움이 되었기 때문이다.

인간 보편의 문화적 성향 중 하나가 자민족중심주의, 즉 자신과 자신의 집단을 우주의 중심으로 간주하고 당연한 척도로 삼아 우주 속의 모든 것을 재는 성향이다. 르네상스 시대에 신이 아닌 인간이 만물의 척도가 되었고 그때부터 인간중심주의가 서양 사회의 특징으로 자리 잡았다고 흔히들 말한다. 그러나 자민족중심주의는 그보다 훨씬 오래된 것으로, ('당신들'이 아닌) '우리'가 만물의 척도라고 주장한다. 이 성향은 모두는 아니지만 대부분의 인간 사회에서 발견된다. 인간 집단들은 스스로를 칭할 때 '인간' 또는 '진짜 사람'을 의미하는 그들의 단어를 사용하고(4장을 보라), 사실상 모든 사회 집단이 다른 집단들을 열등하거나 썩 인간적이지 않다고 쉽게 간주해버린다. 이런 유형의 자민족중심주의는, 인간이 신의 형상과 똑같이 지어져서 만물의 중심이 되는 가장 중요한 존재라 믿

고, 신이 지구와 그 위에 존재하는 모든 것을 창조한 것은 역사적으로 최근의 일이라고 믿는 기독교 근본주의자나 창조론자들만의 특징이 아니다. 아이러니컬하게도 보편적인 인간 행동은 없다고 주장하는 일부 사회과학자들과 인문학자들도 그런 자민족중심주의적 경향을 보이는데, 이런 선언에는 그들이 속한 사회 집단의 우수성에 대한 반성 없는 믿음이 반영되고 있다.

분명 자민족중심주의는 소규모 집단들이 협동하고 생존하기 위해 자기 정당성과 결속이 필요하던 시절에는 가치가 있었지만, 그때와 매우 다른 오늘날에는 한 집단의 상대적 우월성이나 열등함에 대한 인종차별적인 개념의 원인이 되었다. 뿐만 아니라 종중심주의와 다원주의적 견해에 반대하는 인문학자들과 사회과학자들의 그릇된 시각도 자민족주의에 원인이 있다. 그들이 보기에 종중심주의는 무엇이 사람들을 다르게 만드는가(그리고 무엇이 그 중 일부, 특히 서양인을 우월하게 만드는가)에 초점을 맞추기보다는 무엇이 사람들을 같게 만드는가에 초점을 맞추기 때문에 나쁜 의미로 '환원주의적'인 것이다.

뿐만 아니라 상식과 자민족중심주의의 반대 외에도, 서양철학사는 다원주의의 동물행동학적 전제들을 거부하기에 딱 좋게 흘러왔다. 우선, 오랫동안 서로 맞물리며 발전했던 플라톤 철학, 신플라톤주의, 스콜라 철학의 전통들은 고정되고 궁극적인 것, 영원하고 변하지 않는 것, 완벽함, 통일, 영속성 등의 개념을 고수했고, 그와 동시에 인간의 존재양식에 대한 다원주의적 설명에 필수적이고 고유한 변화와 우연성을 철학적으로 거부했다. 물론 르네상스 이후에는 귀납적 과학과 경험주의가 그런 본질주의 및 생득주의의 교의를 대체하고 그 자리를 빼앗았다. 그러나 아이러니컬하게도 근대의 철학적 유산인 계몽주의적 이성과 사회과학 역시 다

원주의의 과학적 이론을 용납하지 않았는데, 이는 부분적으로 다윈주의를 또 다른 '본질주의' 또는 '생득주의'로 간주했기 때문이다. 로빈 폭스 Robin Fox(1989)는 서양의 사회 이론과 철학 이론이 지난 3백 년 동안 다윈의 이론에 대한 수용과 거부에 영향을 미쳐온 과정을 훌륭하게 추적했다.

근대 세계를 창조한 정치·경제적 개혁은 개인의 권리를 중시하는 개인주의와 외부 세계를 알기 위해 감각 자료에 의존하는 경험주의 개념 위에 건설되었다. 이 개념들 자체는 다원주의적 관점과 전혀 모순되지 않는다. 그러나 국왕의 신성한 권리, 귀족의 특권, 그리고 현상태status quo라는 낡은 이데올로기 위로 자유, 평등, 진보의 기치를 드높인 계몽운동의 배경 하에서, 인간을 유전적으로 부여된 보편적 행동 가능성과 경향을 가진 하나의 종 또는 집단으로 보는 것은 불순하고 받아들일 수 없는 일인 것 같았다. 그리고 폭스가 보여주듯이, 유물론자든 관념론자든, 주관론자든 집단주의자든, 주요한 근대 철학자들의 유산은 인간을 텅 빈 '밀랍 판'으로 보게 만들었고, 그래서 그 판 위에 '선천적 관념'이 미리 새겨져 있다고 보는 어떤 개념은 모두 자유 민주주의 개념을 위협한다고 해석하는 경향을 낳았다.

루소, 라메트리, 돌바크를 비롯한 18세기 프랑스 철학자들은 자유와 사회 개혁에 대해 사색할 때 자신들의 견해를 뒷받침하는 개념으로 '자연인'(자연 상태에서 사는 인간)에 의존했고, '신성한' 왕이 다스리는 사회의 특징인 포악한 법률에 맞서 '자연법'을 제기했다. 이렇게 볼 때 자연(위에서 설명한 '원시' 개념과 관련이 있는 복합적 개념)은 타락한 사회가 이론적으로 그 자신을 개혁하고 정화하기 위해 사용할 수 있는 근거였지만, 이 자연은 추상적이고 실체가 없는 개념에 머물렀다. 개별 인간들은 아직도 완전히 주조 가능한 존재였다. 이 사상가들은 동식물, 원시인, 어린아

이에게는 그들의 자연 개념을 적용하면서도(지금도 많은 사람들이 그러는 것처럼), 성인을 생각할 때는 여전히 인간을 사회적 피조물로 간주하는 것 같았다(또한 블로크와 블로크 1980, 28~31을 보라).

철학에서처럼 사회학과 인류학에서도 몇 가지 요인들이 공모하여 다윈주의를 유익하게 수용할 수 있는 길을 차단했다. 몇몇 이론가들은 진화를 패러다임으로 채택하고도 그것을 극히 단순하고 파편적으로 적용하여 결국 이익보다 해를 더 많이 발생시켰다. 루이스 헨리 모건Lewis Henry Morgan과 에드워드 B. 타일러Edward B. Tylor 같은 초기의 유력한 인류학자들은 문화 발전의 단선적 도식을 제시했는데, 그들의 도식은 자족에 빠진 19세기 실증주의와 자민족중심주의를 과시하듯 '야만인'을 바닥에 놓고 서유럽 백인을 상승음계의 정점에 놓았다. 미국에서 그들을 계승한 프란츠 보아스Franz Boas와 알프레드 크뢰버Alfred Kroeber(이들의 제자들과 그 다음 제자들이 오늘날 인류학계의 중요한 학자들이다)는 '진화론적' 도식과 '자연적' 또는 보편적 법칙을 거부하고 개별 문화들의 주관적이고 독특한 양상들을 조사하는 상대주의적 방향으로 돌아섰다.[10]

'진화론적' 사고와 관련이 있는 대다수의 인류학자들은 '문화적' 진화를 신봉하는 학자들이나 인간이 문화를 이용해 다양한 환경에 적응한다고 보는 '문화생태학'의 도식들을 제기한 학자들이다(예를 들어, 라파포트 Rappaport 1984, 살린스Sahlins와 서비스Service 1960, 스튜어드Steward 1955, 화이트 White 1969). 그들의 연구는 엄밀히 또는 근본적으로 따질 때 다윈주의 또는 종중심주의라 볼 수 없다.

10 미국 사회사상에서의 다윈주의 역사를 폭넓게 개관한 연구가 최근 데글러Degler(1991)에 의해 발표되었다.

사회학의 창시자인 에밀 뒤르켐Emile Durkheim은 다른 어떤 이론가보다 유럽과 앵글로아메리카의 인류학에 지대한 영향을 미쳐왔다. 일종의 집단주의를 신봉했던 그는 사회 집단이 1차적이고, 개인 구성원에 우선한다고 선언했다. 그러나 생득주의적, 주관주의적 입장을 멀리 하는 오래된 편견 때문에 뒤르켐이나 그의 추종자들은 충분히 그럴 수 있었음에도, 그들의 입장을 다원주의적 의미와 결합해 이 집단성을 하나의 실제적이고 뚜렷한 실체—측정이 가능하고 과학적 조사가 가능한 구체적 본성을 가진 생물종—로 보고 이해하는데 실패하고 말았다. 사실 뒤르켐은 사회적 현상이야말로 고유하고 뚜렷한 본성을 갖고 있으며, 생물학은 물론이고 개인의 심리학의 문제로도 환원될 수 없다고 주장했다. 뒤르켐은 서양의 전통에 물든 시각으로, 개인을 각 개인이 속한 집단의 '집합 표상'(언어, 법률, 믿음 체계, 관습)이 각인된 밀랍 판으로 보았다. 그러나 개인과 개별 문화들이 고유하다는 입장을 고수한다는 것이 반드시 그것들을 포괄하는 일반 법칙이나 일반 원리가 존재하지 않는다는 것을 의미하진 않는다.

인류 연구에 필요한 공통의 과학적 기반을 세우고 문화를 기본적인 인간 욕구를 충족시키는 수단으로 이해할 수 있는 가능성은 브로니슬라프 말리노프스키Bronislaw Malinowski(예를 들어, 1944)로부터 나왔다. 그는 거의 항상 종중심적 인류학의 출발점으로 이용할 수 있는 방법을 제기했다.[11]

11 저명한 미국 인류학자 빅터 터너Victor Turner(1983)는 생애 말년에, "나의 세대—그리고 이후의 몇 세대—의 인류학자들이 따르도록 교육받은 공리…, 모든 인간 행동은 사회적 조건화의 결과라는 믿음과는 정반대로" 믿게 되었고, 인간에게는 "조건화를 거부하는 선천적인 어떤 것", 즉 타고난 행동 잠재력과 경향성이 있는 것처럼 보인다고 고백했다. 터너의 특별한 '개종'은 1965년에 줄리안 헉슬리Julian Huxley가 소집한 '동물과 인간의 행동 제의화에 관한 회의'에서 싹을 틔운 것 같지만, 불행하게도 대다수의 인류학자들에겐 알려질 기회가 없었다.

말리노프스키가 보기에 문화는 인간의 본성과 양립했으며, 둘 사이에는 부딪힘이 없고(뒤르켐에겐 실례지만), 사회가 개인의 선천적 자아를 부과하지도 않았다(보아스와 그의 미국 제자들인 루스 베네딕트Ruth Benedict와 마거릿 미드Margaret Mead에겐 실례지만). 더 나아가 말리노프스키는 개인의 사회 참여 동기는 대체로 개인의 야망과 자기 이익에 있다고 말했다. 그러나 그의 이론은 전체적으로 '순진하고' 공허한 기능주의로 폄하되어왔고, 최근에는 사후에 출간된 악명 높은 일기 때문에 '가부장적인'(인종차별적이고, 성차별적이고, 빅토리아 시대적인) 견해를 가진 사람으로 비웃음을 사기도 했다. 시대적인 견해를 표현했다고 해서 사람들을 비난하고 지극히 인간적인 감정의 사적 표현을 까발려 조롱하는 행태는, 우리 시대에 말리노프스키를 비난하는 사람들(예를 들어, 토고프닉 1990)이 세상을 떠났을 때 똑같이 당할 수 있는 운명이다.

여하튼 뒤르켐과 래드클리프 브라운Radcliffe Brown의 사회인류학은 제1차 세계대전 이후 영어권 학계에 확고히 자리 잡았고, 프랑스 구조주의는 제2차 세계대전 이후 인문과학을 석권했다. 내가 보기에 말리노프스키는 부당하게도 '역사 편향적' 범주로 강등되었다. 그는 다윈의 진화론과 종중심적 인류학을 잇는 분명한 역사적 연결고리로 인정받아야 마땅하다.

역사적인 사건들 그리고 과거의 서양철학이 남긴 잔재들의 집요한 영향 외에도, 19세기 다윈주의자들 스스로가 '다윈주의'라는 말에 불명예를 안겼고, 그 여파로 오늘날까지 일반인들 사이에서 다윈주의는 결정론, 먹고 먹히는 경쟁, '적자생존'을 의미하게 되었다. 허버트 스펜서의 추종자인 '사회다윈주의자'들은 피할 수 없고, 진보적이고, 점증적인 사회 변화를 위해 경쟁을 중시하는 개인주의와 자유방임주의 경제학을 옹호했다. 그들은 다윈의 유물론적 이론인 자연 선택(생물학적 또는 유전적 선택)

이론을 떼어내 사회진화 이론에 적용했지만, 타일러Tylor와 모건Morgan의 단선적 진화처럼 그들의 사회진화 이론은 잘못된 생각에 기초해 있고 생물학 이론과 전혀 관련이 없는 기회주의적 유추에 불과했다.

사회다윈주의에 대한 반작용 때문에 다윈주의의 진면목을 공정하고 객관적으로 평가할 수 있는 가능성이 크게 훼손되고 말았다. 분명 이 세상에는 정치적 목적을 위해 실제의 행위뿐 아니라 생물학 이론을 오용할 가능성이 상존한다. 소비에트 정부가 리센코의 엉터리 유전학 이론을 장려한 것과 그 이전에 미국우생학회가 내놓은 의제들이(그 이후에 나치의 우생학적 프로그램은 물론이고) 즉시 고통스러운 기억으로 떠오른다. 이런 이유에서, 다윈주의를 비방하는 사람들은 서양 자본주의가 이기적이고 탐욕스러운 정치적 목적을 정당화하기 위해 다윈주의를 이용하지 않을까 두려워한다. 개인이든 국가든 가난한 자가 가난한 것은 그들을 착취하고 지배하는 우월한 자들에게 저항할 힘이 없기 때문이라고 매도하기가 너무나 쉽고, 힘이 정의라는 생각은 인종차별주의나 서민에 대한 사회적 지원을 삭감하는 정책에 근거를 제공할 수 있기 때문이다. E. O. 윌슨의 사회생물학 이론—신다윈주의 이론을 발전시킨 이론—을 가장 먼저 비난했던 사람들은 '민중을 위한 과학의 사회생물학연구회Sociobiology Study Group of Science for the People'의 회원들이었다. 정치적으로 급진 좌파에 속했던 그들은 사회생물학은 인간에게 적용하기엔 본질상 반동적이고 위험하다고 생각했다(다른 동물들에게 적용하기엔 유효하다는 점에는 반대하지 않았다).

2장에서 나는 이 책에 제시된 '미적 인간'의 출현을 이해하는 데 필요한 진화이론의 기본 요점들을 자세히 설명할 것이다. 따라서 여기서는 단지 '자연선택에 의한 진화론' 자체는 적자생존이라는 도덕률을 선언하

거나 승인하지 않는다는 점을 강조하고자 한다.[12] 그 이론은 무수히 많은 세대가 흐르는 동안, 소유자에게 특정한 환경에서의 생존력을 높여주는 (유전자의 영향을 받는) 특성들은 존속하고, 생존력에 기여도가 낮은 특성들은 감소하며, 그 결과 시간이 지날수록 한 생물종(그 특성들을 지닌 이계 교배하는 집단)이 점차 변하여 환경에 대한 높은 적응도를 갖게 되는 과정을 묘사할 뿐이다. 진정한 다윈주의자가 볼 때 중요한 것은 최적자의 배타적 생존이 아니라 적자들의 포용하는 생존이다. 포용하는 생존은 가장 무자비하고 자기중심적인 개인 또는 집단을 (사회)생물학적 특이성이라고 장려하는 개념이이 아니라, 성공적으로 경쟁하고 협동하는 개인들에 대한 선택에서 비롯된다. 다윈 본인도 자신의 이론으로부터 당연히 파생할 사회적·도덕적 결과를 제시했는데, 사회다윈주의의 독선적이고 이기적인 정당화와 완전히 반대되는 것이었다. 또한 그는 진화에 대한 이해가 탐욕스런 경쟁을 불러일으키기보다는 도덕성을 높일 것이라 믿었다.[13]

12 '적자생존'이란 말은 허버트 스펜서Herbert Spencer가 만들었고, 다윈은 그것을 채택하여 『종의 기원』 2판에 사용했다(루즈Ruse 1982).

13 현재 진화이론가들 사이에서는 유전자, 개인, 집단, 또는 종의 차원에서 선택이 어느 정도 발생하는가에 관한 논쟁이 벌어지고 있다. 집단 차원의 선택을 강조하는 주장과 개인 차원의 선택을 강조하는 주장은 완전히 대립하진 않지만, 후자가 더 중요하고 설명력이 더 큰 것으로 간주되고 있다(알렉산더 1987, 169-170). 개인 차원이나 유전자 차원의 선택도 협동을 배제하지 않는다.

　　최근의 한 논문에서 사이먼Simon(1990)은 사회적으로 정의하든 유전학적으로 정의하든 이타주의는 자연선택과 완전히 양립하고 그와 동시에 인간 행동을 결정하는 중요한 결정인자라고 말한다. 그는 '유순함'이란 특성(사회적 영향을 잘 받아들이는 경향 또는 타인으로부터 잘 배우는 경향)은 적극적으로 선택되었을 것이라고 주장한다. 비록 때로는 잘못 적용되어 이 특성을 지닌 사람이 남을 위해 자신을 희생하는 경우가 발생하기도 하지만, 일반적으로 그 특성은 개별 인간에게나 종에게나 적응도를 높여주기 때문에 존재한다는 것이다. 단결력이 있는 인간 '집단들'은 그렇지 못한 집단들보다 생존의 이점을 많이 누렸을 것이고 그래서 이 단결성을 조장하는 개인 메커니즘들(사교성, 순응성, 교육 가능성, '유순함')이 발생했으리라는 것은 논란의 여지가 없다.

그러나 사회다원주의의 불쾌한 잔재 외에도, 오늘날 진화론은 과학적 발견이 끔찍한 결과를 초래한 한 세기 동안에 집중 포화를 받았던 '과학적 정신 구조'에 속해 있다는 의심을 받고 있다. 나치의 가스실, 체르노빌, 하늘과 땅과 바다의 생태계 파괴, 유전 공학에 잠재한 가공할 월권행위 등을 모두 '과학'의 탓으로 돌리거나, 과학의 도움을 빌어 착취와 지배와 파괴를 일삼는 기계적이고, 무절제하고, 비인간적인 과학기술의 정신 구조에서 비롯된 것으로 여기곤 한다. 다원주의는 생물학이고 생물학은 과학이기 때문에, 다원주의도 똑같이 '조심해야 하는' 범주에 휩쓸려 들어가 위험하고 환원주의적이며, 미, 평화, 인간의 척도와는 대립하는 것으로 평가된다.

뉴에이지 사상가들은 대부분 현대 사회에 만연해 있는 기술·이성적 의식을 바꿔야 더 좋은 세상이 온다는 믿음에 집중하기 때문에, 생물학적 진화론을 단지 그들의 주장을 위한 하나의 과정 또는 유용한 틀로만 보고 한결같이 단호하게 진화론을 무시한다. 진화론에 대한 무지가 판을 치는 분야에서 리안 아이슬러Riane Eisler의 책을 대표적인 예로 드는 것은 불공평할 수도 있다. 그러나 그녀의 저서 『성배와 칼The Chalice and the Blade』(1988)은 애슐리 몬태규Ashley Montagu가 그 표지에 "다원의 『종의 기원』 이래로 가장 중요한 책"이라는 찬사를 헌정했기 때문에, 우리는 아이슬러(그리고 이 문제에 관해서라면, 몬태규)가 선배인 다원의 책에 담긴 내용을 어렴풋이나마 알고 있을 것이라 기대하게 된다. 그러나 '진화'나 '사회생물학'에 관한 몇 줄 안 되는 글을 읽어보면, 그녀가 그 개념들을 가장 기초적 원리조차 이해하지 못한 채 폄하하고 있음을 명백히 알 수 있다.[14] 이 사실이 유감스러운 것은, 그녀의 저작이 역사적인 시대들을 아무리 깊이 있게 조사했다고 해도, 그녀가 주장하는 적절성, 충실함, 범위를 충족시키려면

서양 밖의 문화들은 물론이고 무엇보다 생물진화적 쟁점들을 다루어야 했기 때문이다.

다음으로, 진화가 우주를 창조한 성서의 신과 6일간의 경이를 대신한다는 이유로 진화에 반대하는 창조론자들을 빼놓을 수 없다. 다윈이 죽은지 한 세기가 넘었고 스콥스 재판[*]이 끝난 지 60년이 넘은 오늘날에도 공립학교에서 진화론을 가르치는 문제가 쟁점으로 남아있다는 사실은 진화라는 개념에 그들이 얼마나 위협을 느끼고 있는지 말해준다.[15]

지금까지 개괄적으로 살펴봤지만 사회·정치 철학자들과 사회과학자들은 뉴에이지 사상가들 및 창조론자들과 손을 잡고 낡은 편견을 고수하면서 다윈주의에 반대하거나, 무지를 드러내거나, 본질적으로 공감하지 않는다는 걸 알 수 있다. 그리고 지난 10여 년 동안 마음에 관한 저작을

14 예를 들어 아이슬러Eisler(1988, xx)는, "어떤 일이 진화의 차원에서 일어났다는 이유로 그것이 적응에 도움이 된다고 주장하는 것은 타당하지 않다. 공룡의 멸종에서 광범위한 증거를 볼 수 있다."라고 말한다. 또한 '문화적 진화와 생물학적 진화의 본질적 차이'에 대해 "생물학적 진화는 과학자들이 종 형성speciation — 점점 더 복잡해지는 다양한 생명체의 출현—을 낳는다. 이와 대조적으로 인간의 문화적 진화는 남성과 여성이라는 두 형태를 가진, 고도로 복잡한 '한' 종의 발전과 관계가 있다(60)."라고 말한다. 또한 206쪽 주 8, "19세기 사회다윈주의가 사회생물학으로 부활하고 있는 작금의 현상에 대한 매우 효과적인 논박"을 보라.

* 1925년경에 미국 남부의 주들에는 진화론 교육을 금지하는 법률이 있었고 1925년 초에 테네시 주도 학교에서의 진화론 교육을 금지하는 소위 버틀러법(Butler law)을 통과시킨다. 이 법에 도전하기 위해 라펠리아(George W. Rappelyea)를 비롯한 5명의 사람이 F. E. 로빈슨의 잡화점에 모여 계획을 세우고 스콥스(John T. Scopes)라는 24세의 생물교사를 재판정에 세우기로 합의한다. 스콥스는 처음에는 망설였지만 결국은 재판에 나설 것을 결심했으며 전 세계의 이목을 끈 '스콥스 대 테네시 주', 소위 '원숭이 재판'이 열린다. 이 재판을 계기로 창조론의 모순이 세상에 널리 알려지게 되었다.

15 다윈주의의 동물행동학적 이해에서 보자면, 종교(또는 영적 만족을 주는 의식의 집단적 거행)는 보편적 인간 성향이고 따라서 인간적 방향성을 가진 사회라면 종교를 금지하거나 부인할 것이 아니라 지원해야 한다는 결론에 이른다. 물론 진정한 다윈주의자는 어느 한 종교가 다른 종교들보다 더 진실하거나 신의 은총을 받는다는 이유로 편향성을 띠지는 않을 것이다.

발표한 두세 명의 철학자를 제외하고(7장의 논의를 보라) 대부분의 현대 철학 역시 다윈주의에 함축된 의미에 무관심하다. 한 예로 비트겐슈타인은 진화론이 그의 분석철학에 부적절하다고 생각했다. 실존주의는 주요한 가정들로부터 이미 개인에게는 자신의 운명을 선택할 무제한적인 자유가 있다고 선언한다는 점에서 다윈주의를 무시하거나 아예 개념조차 인식하지 못한다. 현상학자 중 20세기의 가장 유명한 미학자인 메를로퐁티의 철학에서 '지각의 우위성'과 '살아있는 몸lived body' 개념은, 다윈주의 이론이 메를로퐁티의 철학을 모르는 것만큼이나 실망스러울 정도로 진화생물학과 실질적 관련성이 없다.

유럽의 포스트구조주의는 관심의 차원이 너무나 추상적이고 그 선언들이 로고스 중심적이어서 생물의 진화처럼 저속한 주제는 마음에 품지도 않는다. 카를 마르크스는 그와 다윈이 비슷한 방향으로 가게 될 것이라 믿고 찬사와 함께 『자본론』 한 권에 다윈에게 보내기도 했지만, 그 후 마르크시즘에서 파생한 사회과학과 철학은 인간 행동에 대한 사회문화적 결정요소에 기반을 두고 있다.[16]

그러나 인간을 오랫동안 진화해온 생물종으로 이해하는 것은 분명 철학에 매우 중요한데, 특히 철학자들은 그들의 철학 구조가 보편타당성을 지니고 있다고 가정하는 경향이 있기 때문이다. 뇌(마음)와 언어가 생존을 위한 도구로서 진화했다는 사실을 아는 것만으로도 진실을 선언하기에 유익한 관점을 확보할 수 있다. 예를 들어, 앞에서 예술을 본질적인 것으로 간주하는 소수의 생물학자 중 한 명으로 언급된 바 있는 J. Z. 영

16 이탈리아 마르크시즘 이론가인 세바스티아노 팀파나로Sebastiano Timpanaro는 (마르크스가 했던 것처럼) 인류의 유기생물학적, 심리학적 기질을 사회 발전에 영향을 미치는 물질적 환경에 포함시킨다.

이 『철학과 뇌』(1987)를 쓴 이유는, 새로운 생물학적 지식이 오래된 철학적 문제들―예를 들어, 마음/몸의 이원론, 인식론(특히, 철학자들이 '지향성 intentionality'이라 부르는 것), 결정론 등―에 대해 중요한 통찰을 줄 수 있다는 확신에 있었다. 그리고 처치랜드(1986, 482)는 오늘날, 뇌가 학습하고, 이론화하고, 알고, 표현한다는 것이 실제로 무엇을 의미하는지가 밝혀지고 있기 때문에, 신경과학에서의 발견이 인식론을 변형시킬 것이라고 주장한다(6장과 7장을 보라).[17]

이렇게 다윈주의는 여러 방향에서 많은 이유로 공격당하고 있으며, 조금도 중요하지 않은 이론이라고 적극적으로 폄하되고 거부당해왔다. 인문학이나 사회과학 분야의 전문가들 중 다윈주의의 기본 교의를 진지하

[17] 처치랜드Churchland(1986, 278)도 인간에 대한 생물학적 접근법을 종종 '환원주의적'이라고 폄하하는 현상에 대해 언급한다. 그녀는 '환원주의적'이라는 말은 '범위가 당황스러울 정도로' 광범위하고, 일반적으로 욕설과 모욕으로 사용되고 있으며, 그 의미는 유물론, 부르주아 자본주의, 실험주의, 생체해부론, 공산주의, 군국주의, 사회생물학, 무신론에 이르기까지 다양하다는 사실을 밝혀냈다. 나 역시 그것이 미, 인간적 가치, 복잡성에 대한 무자비하고 둔감한 무관심을 의미한다는 사실을 발견했다. 처치랜드는 '환원'은 '이론들' 간의 최우선적 관계이며, 한 이론이 보다 근본적인 다른 이론과 어떤 관계를 맺고 있는(그 이론으로 환원되는) 경우라고 지적한다. 환원은 설명의 통일과 존재론상의 단순성을 낳는다. 우리가 이론을 세우고 이론들이 오고 가는 동안에도 세계는 하던 일을 계속 한다. 우리는 자연을 어떤 물리 법칙들의 실례로 이해할 수도 있고, 아름답고, 경이롭고, 상쾌하고, 기쁨을 주는 어떤 것으로 이해할 수도 있다. 어느 관점도 다른 관점을 자동적으로 또는 필연적으로 배제하지 않는다. 사실 두 관점은 대개 조화를 이룬다.

게다가 생물학적 적응 형태에 대한 궁극적인(환원된) 원인 또는 설명은 그 적응 형태가 최초의 적응이 일어난 환경에서 유기체의 생존에 기여했다는 것이지만, 유능한 동물행동학자라면 어느 누구도 특히 인간의 경우에 현재의 어떤 환경에서 구체적인 또는 당면한 활동들을 단지 번식의 유리함에 의거하여 봐야 한다고는 말하지 않을 것이다. 애초에 어떤 단 하나의 적응 특성이 이상적인 경우는 없다. 어떤 유기체라도 특히 환경 변화에 직면했을 때에는 서로 다르고 서로 충돌하는 여러 요구들을 충족하기 위해 타협을 해야 한다(가이스트 1978, 2. 틴베르겐Tinbergen 1972). 그리고 현대 미국에서 많이 볼 수 있듯이, 고칼로리(달고 기름기 많은) 음식에 대한 우리의 '선천적인' 애호는 과거에 궁핍한 환경에서 영양분을 공급하는 최고의 공급원으로서 우리가 그런 음식을 만들어 먹었기 때문에 형성되었지만, 맛있는 음식이 넘쳐나는 오늘날의 환경에는 적응에 도움이 되지 않는다.

게 연구해본 사람은 거의 없는 실정이다. 이렇게 오랫동안 다윈주의 이론을 부적절하거나 부당하다고 이해하고, 현대의 영향력 있는 철학자 및 사회과학자들의 무리가 현대 다윈주의 이론과 그 함의를 적극적으로 공격하거나 경솔하게 무시하는 상황에서, 진화론이 지적으로 어느 누구의 소유도 아닌 미개척지로 남아 있는 것은 결코 놀라운 일이 아니다. 우리는 다윈주의에 지적 경의를 표해온 소수에게 박수갈채를 보내야 한다.

진화가 어떤 작용을 하는가에 대한 혼란과 오해가 판을 치는 상황에서, 아무런 특성이나 하나 골라서 그에 대해 그럴듯한 설명을 제시하기는 너무나 쉽다. 전문가들이 '저속'하거나 '대중적'인 사회생물학에 반대하는 것은 이해할 수 있지만, 그렇다고 저명한 진화생물학자 S. J. 굴드와 R. 르원틴(1979)처럼 인간 행동에 대한 모든 '적응주의적' 주장을 불신할 필요는 없다. 두 사람은, 지금 존재하는 것이 그렇게 진화한 것은 '좋기' 때문(생존에 도움이 되기 때문)이라는 가정을 '한없이 낙관적인' 생각이라 불렀다.[18] 나보다 진화생물학을 더 깊이 연구한 학자들이 굴드와 르원

18 아이러니컬하게도 나의 목적을 아는 듯이 굴드Gould와 르원틴Rewontin(1979)은 적응주의자들을 비판하는 과정에서 그들 자신은 예술을 잉여적으로 보는 반대자들의 전제에 동의한다고 말한다. 그들은 유기체의 필요한 '건축물'에 포함된 부산물에 어떤 생물학적 기능이 있다고 생각하는 것은, 베네치아 산마르코 대성당의 장식된 삼각소간三角小間(인접한 두 아치 사이의 삼각형 모양의 빈 부분)에 건축학적 목적이 있다고 주장하는 것만큼이나 잘못된 일이라고 말한다. 삼각소간은 단지 건물을 지탱하는 아치들과 그밖의 구조적 형태들이 만들어낸 틈에 해당하고, 그래서 우연한 것이라고 그들은 말한다. 이 책에서 밝힐 나의 입장은, 삼각소간 안의 장식물(또는 그 건물의 설계와 장식 방법에 따라 표현된 것)이 왜 그 건물이 애초에 그렇게 지어졌는가를 설명해준다는 것이다. 베네치아 사람들은 단지 비를 피할 커다란 건물이 필요하진 않았다(솔 벨로가 예술적 창조의 기원에 관한 프로이트식의 극단적으로 단순한 설명에 대해 언급한 것처럼). 성당은 단지 죽은 쥐를 숨기기 위해 지은 곳이 아니라, 후원자들과 이용자들에게 가치 있는 것을 흡인력 있게 표현하기 위해 지은 건물이다. 이런 의미에서 장식된 삼각소간은 비록 '건축학적으로는' 필수적이지는 않지만, 다른 차원에서는 애초에 그 건물을 건설한 목적에 부합한다. 따라서 삼각소간은 '필요하고', 굴드와 르원틴은 적응주의를 비판하기 위해 다른 비유를 찾아야 할 것이다.

틴의 공격에 맞서 적응주의를 변호해왔다(예를 들어, 메이어Mayr 1983, 루즈 Ruse 1982). 우리는 '프로이트식의' 천박한 상징적 해석을 거부할 때처럼, 인간 행동을 '바로 그렇게' 진화한 것이라고 설명하는 무책임한 진화 이 야기들도 확실히 피해야 한다. 그러나 언스트 메이어Erns Mayr(1983, 332)가 말했듯이, "자연선택이라는 사실주의적 개념을 갖고 있고, 통일체로서의 개인이 복잡한 유전 및 발달 체계임을 이해한다면, 그리고 만일 그 체계 를 박살내어 그 파편들을 하나씩 분석할 때 바보 같은 답이 나온다는 점 을 이해한다면, 아리스토텔레스적인 '왜'라는 질문은 적응 형태에 대한 연구에 매우 적절"할 것이다.

이 점에서 원자론적이거나 지나치게 단순한 진화론적 설명이 드러내 는 편협한 환원주의는(즉, 유전자 대 특성의 일대일 대응, 예술을 담당하는 '예 술' 유전자), 예술은 너무 심원하고 복잡하여 어떤 종류의 과학적 생물학 적 조사에도 들어맞지 않는다고 주장하는 엘리트주의와 본질주의의 견 해만큼이나 공허하고 무익하다. (다음 장에서 설명할) 올바른 동물행동학 적 또는 동물행동학적 견해는 공허한 양 극단을 피할 수 있는 적절한 중 간 지점에 있을 것이다.

마지막으로, 진화생물학 이론과 다른 모든 이론 사이에 놓인 심연을 뛰어넘으려고 하는 비전문가로서 나는 지금까지 대부분의 다윈주의자들 이 일반인들에게 다윈주의에 대한 의심과 거부감을 심는 데 한몫 해왔다 고 말할 수밖에 없다. 어떤 이들은 못된 아이처럼 극히 단순하거나 거만 한 태도로 충격이나 불쾌감을 주는 말을 의도적으로 사용했고, 어떤 이들 은 지루하고 장황한 전문용어로 자신의 이론을 포장했다. 또 어떤 이들은 전형적인 남부의 보안관처럼 대부분의 사람들의 삶에 의미와 미를 부여 하는 선량한 가치와 진리를 외면하고 이곳저곳을 기웃거리면서 냉혹하

고 현실주의적인 법을 집행했다. 프로이트와 마르크스 역시 사람들의 삶에 도움이 되는 환상을 뒤흔들어 불편함을 안겨주는 유물론적이고 자연주의적인 근본 원리를 이론의 기초로 삼았지만, 그들과 추종자들은 그들의 신성한 교의를 설명할 때 인간의 감정과 욕구가 염색체 프로그램에 수반된 현상이 아니라 그 자체로 실질적이고 중요한 것인 양 글을 썼다. 다윈은 자신의 말이 미칠 영향을 고려하여 고심에 고심을 거듭하며 단어를 선택했다. 따라서 나는 현대의 다윈주의자들은 일반인들의 눈높이에 맞출 수 있도록 의도적으로 정확하고 흥미로운 언어를 사용하고, 많은 사례들을 폭넓게 인용하고, 그들 자신도 역시 인간의 조건을 잘 알고 있음을 드러내는 것이 좋다고 생각한다.[19] 다윈주의가 인간의 역사와 노력과 생각을 조망하는 믿을만한 패러다임이 되려면 무엇보다 인간의 얼굴을 가져야 한다.

19 이러한 견해는 사소해 보일 수도 있지만 나는 그것이 또한 전문적인 언어의 어두운 그림자라고 생각한다. 구조주의, 포스트구조주의, 현상학, 해석학, 프로이트 정신분석학, 융 심리학의 어휘들은 아무리 애매하거나 어려워도, 난해한 매력, 수수께끼 같고 시적인 아름다움, 마음을 끄는 강력한 암시적 상징의 여운을 풍기면서 참여를 유도한다. '차연differance', '현존재Dasein', '아포리아aporia(철학적 난제)', '욕망desire', '초월transcendence', '알레테이아aletheia(진리)', '타나토스Thanatos(의인화된 죽음)', '에로스', '만다라', '아니마(영혼, 정신)' 같은 단어들은 말하기만 해도 선택받은 느낌이 든다. 사람들은 이 단어들이 무엇을 의미하는지 그리고 어떻게 사용해야 하는지를 알고 싶어 한다. 반면에 몸에 관한 언급에도 불구하고, '종', '표현형', '적응도', '차별적 번식 성공', '사회생물학' 같은 다윈주의 단어들보다 더 지루하고 맥 빠지는 말이 또 있을까? 생물학자들은 가장 평민적인 자음과 맥빠진 모음으로 이루어진 매력 없는 그리스 단어들과 라틴 단어들을 그들의 어휘로 사용해야 하는 짐을 지고 있다.

2장 생물학과 예술

좋은 기분의 함축적 의미들

예술에서 정신의 지고함과 신성함에 전념하는 지고한 유미주의자라 할지라도, 단순하든 심오하든 예술을 경험하면 기분이 좋아진다는 사실에는 반드시 동의할 것이다. 세계 어디에서나 사람들은 음악 연주, 노래, 춤, 시 암송이나 감상, 이야기하기나 이야기 듣기 등을 향유한다. 이 활동들은 참가자들, 연행자와 관객, 공동체를 하나로 묶는다. 이 활동들은 주의를 환기시키고, 집중시키고, 돌리고, 조작하고, 충족시키는 분위기를 촉진한다. 제의로든 연희로든 예술은 사람들로 하여금 참여하고, 흐름에 합류하고, 흥이 나고, 좋은 기분에 빠지게 만든다.

　미학에 관한 논문들은 좀처럼 이 사실을 거론하지 않는다. 미학 논문들은 예컨대 상대적 충만, 구문론 또는 의미론의 밀도, 제시적 상징성과 같은 주제들을 다룬다. 이는 모두 적절하고 정확한 주제일 수 있지만 어느 것도 예술 경험이나 그밖의 어떤 것이 신체적 쾌감을 불러일으킨다는 사실을 다루거나 설명하지 않는다. 논문들은 미적 경험이 무엇으로 구성되는지를 설명하지만, 어떤 느낌을 주는지 또는 왜 그런 경험이 예배나

미사에 참가할 때처럼 단지 교훈적으로 느껴지거나 어려운 대수학 문제를 풀 때처럼 자족감을 주는 것이 아니라 감각적으로 좋게 느껴지는지를 설명하지 않는다.

비록 서양 예술철학은 한동안 미적 감정의 개념을 발전시키고자 노력했고 그럼으로써 예술에 감정의 요소가 있음을 인정했지만, 오늘날 특히 미학자들 사이에서 그 개념은 이상하리만치 인기가 없다. 조지 디키George Dickie(1969)는 미적 감정의 개념을 파헤쳐 낱낱이 분쇄했고, 그에 앞서 넬슨 굿맨Nelson Goodman(1968)은 미적 감정을 "미학적 플로지스톤"*이라고 폄하했다. 감정에 대한 심리학 연구들에서는 그들의 목차에서뿐 아니라 색인에서조차 미적 감정을 제외시켰다. 오늘날 예술에 관한 글을 읽으면 예술이 마치 높은 하늘에서 고요하게 선회하는 천체나 인공위성처럼 먼 곳에 있어야만 관심을 끄는 존재인 것 같은 느낌을 받는다. 사람들은 예술을 그곳까지 쏘아 올리는 눈부신 추진력과, 예술이 활활 따면서 하늘로 솟구칠 때 느끼는 환희와 참여와 공감의 전율을 외면하거나 무시하거나 망각한다.

오늘날에는 갓 태어난 자식을 보고 있으면 모성애가 샘솟는 것처럼 예술 작품이 특정한 감정을 불러일으킨다고 주장하는 것은 물론이고, 예술을 경험할 때 느끼는 감정―어떤 종류의 감정이든―에 대해 이야기하는 것마저도 종종 빅토리아 시대의 어느 응접실에서 입에 담아서는 안 되는 말을 했을 때처럼 주변 사람들의 눈치를 봐야 하는 일이 되고 말았다. 내가 뉴스쿨 대학의 강의에서 아래와 같은 글을 읽어주면 학생들은 어리둥

* 18세기 초에 연소를 설명하기 위하여 상정했던 물질. 물질이 타는 것은 그 물질에서 플로지스톤이 빠져나가는 현상이라고 보았다.

절한 표정을 짓거나, 당황스럽다는 듯 불편한 미소를 짓는다. 그러나 예술 작품에 대한 반응을 묘사한 이런 글은 예술 작품이 인간의 어떤 경험 못지않게 감각적이고 육체적이라는 것을 명료하게 보여준다.

위대한 예술의 경험은 타인에 대한 깊은 갈망처럼, 구사일생으로 살아난 것처럼, 수술을 위한 긴 마취처럼 우리를 휘저어 놓는다. 그것은 매우 큰 타격이어서 우리는 그로부터 느리게 회복하고, 그로 인한 변화를 서서히 깨닫는다. 그런 일이 일어나는 동안 그렇게 엄청난 시련을 겪고 있음을 보여주는 신체적 징후로는 발한, 오한, 전율, 어떤 불가항력에게 관통되고 점령당하고 지배되는 느낌이 있다고 보고된다.
—자크 바전Jacques Barzun, 『예술의 이용과 남용*The Use of Abuse of Art*』(1974)

나의 호주머니 바닥에서 만져지는 이 불타는 보석, 수정처럼 투명하게 응축된 이 영광, 가장 위대한 예술 작품 앞에서 내가 느끼는 이 깊고 고요하고 강렬한 감정… 그것은 마음의 울타리를 넘쳐흐르고 중요한 신체적 사건을 발생시킨다. 손과 발과 팔다리에서 모든 피가 빠져나가 심장으로 돌아가면, 심장은 난생 처음으로 엄청나게 높은 신전이 되고, 형형색색의 불빛이 신전의 기둥들을 비춘다. 신전에 도달한 피는 마비된 육신으로 돌아가 원래보다 더 빠르고 더 가볍고 더 자극적인 어떤 물질로 육신을 희석시킨다…. 자, 이 감정은 대체 무엇이란 말이냐? 지고의 위대한 예술 작품이 내 삶과 어떤 관계가 있기에 나에게 그렇게 큰 기쁨을 주는가?
—레베카 웨스트Rebecca West, 「이상한 필요The Strange Necessity」(1928/1977)

나는 훈련된 소프라노의 노래를 듣는다…. 나는 경련을 일으킨다,

사랑의 절정에 이르렀을 때처럼

오케스트라는 우라누스의 비행보다 더 크게 내 주위를 돌고,

내 가슴으로부터 이름을 말할 수 없는 열정을 비틀어 끄집어내고,

내 가슴을 두드려 가장 멀고 깊은 공포로 몰아넣고,

나를 물 위에 띄운다…. 나는 맨발로 가볍게 두드린다…. 두 발이

게으른 파도에 스친다.

나는 알몸으로…. 모질고 독한 우박에 베이고,

꿀처럼 달콤한 모르핀에 깊이 잠기고…

숨길이 짓눌려 죽을 것만 같다.

다시 한 번 수수께끼들 중의 그 수수께끼를 느껴보라,

우리가 신이라 부르는 존재를.

— 월트 휘트먼, 『내 자신의 노래Song of Myself』(1855)

물론 예술에 대한 모든 반응이 위의 글들처럼 극단적이진 않으며, 대부분의 반응은 순간적으로 즐겁다거나 만족스럽거나 또는 무관심하거나 부정적이라는 정도에 그친다. 그러나 사람들이 그렇게 강렬한 반응을 보고할 수 있다는 바로 그 사실, 그리고 그런 반응이 언제든 일어날 수 있다는 사실이 의미하는 바는 대단히 흥미롭다. 우리는 그런 반응을 어떻게 설명할 수 있을까?

모더니즘 이론에서 예술의 중요한 목적은 단지 마음을 사로잡고 정신을 풍요롭게 하는 것이다. 따라서 이따금 미적 황홀에 관한 보고가 나오긴 해도 예술에 대한 모더니즘의 공식적 논의에서 대개 이 주제는 마치 핏기가 없고 육신이 없는 것처럼 다뤄진다. 미식에 대해 글을 쓰는 음식점 평론가가 소화 메커니즘을 자신의 주제와 무관하다고 보는 것처럼, 비평

가들과 이론가들은 예로부터 미적 경험에서 육체적 요소를 예술과 무관한 것으로 보고 무시해왔다.

다소 놀라운 일이지만, 포스트모더니스트들은 고상하고 장중하고 높은 예술적 이상의 낡은 관념에서 해방되었음에도, 예술 경험에 수반하는 신체적 또는 감정적 요소를 예술과 무관하거나 심지어 나쁜 형식으로 간주하는 경향을 더욱 강하게 보인다. 포스트모더니즘 작품들에 대해 자체적으로 가장 빈번히 보고되는 반응은 지적이고 개념적인 반응이다.[1] 눈썹을 치켜뜨거나, 킬킬 웃거나, 분노를 토하는 것은 허용될 수 있지만, 포스트모더니즘 작품이나 그밖의 어떤 예술 형식에서 깊은 감동이나 강한 영향을 받았다고 드러내놓고 인정하면 반성 없는 문화적 편견을 공개적으로 드러낸다고 취급당한다.

성적 감정에 대한 세부 묘사가 문학과 실생활에서 단골 메뉴가 된 시대에 충분히 감정적인 예술적 경험이나, 그런 경험에 대한 고백을 불편하게 느낀다는 것은 기묘한 일이다. 과거에는 신비와 신성과 금기가 감정의 힘을 인정하지 못하도록 억누름으로써 종교와 성의 세속화를 막았지만, 먼저 종교가 그 다음엔 성이 그런 후광을 잃어버린 지금 예술은 침묵의 마지막 보루로 남아 있다.

1 많은 포스트모더니즘 작품들은 관객을 깊이 감동시킬 의도로 제작되지 않는 것이 분명하다. 그 작품들은 장난스럽고, 피상적이고, 상대적이고, 수명이 짧기 때문에 그 이전에 예술 작품, 즉 '홀륭한' 기술('fine' art)의 작품들이 요구했던 깊은 주의력을 불러일으키지 못한다. 그러나 나는 많은 현대 예술가들이 대단히 진지하며 그들의 작품을 지각하는 사람들을 '움직이고' 그들에게 정서적으로 영향을 주길 원한다는 점을 지적하지 않을 수 없다.

육체와 영혼

우리는 역사적인 이유를 통해 서양 전통에서 왜 육체성이 걸림돌이 되어왔는지를 이해할 수 있다(다른 전통들 특히 힌두 사회를 비롯하여 아시아와 아프리카의 많은 전근대 사회들에서는 성과 속, 정신과 육체가 불가분으로 묶여 있다). 칼뱅파가 육신을 거부하거나 버클리 주교가 육체를 비하하기 전에도 서양 세계에는 인간의 경험에 동반되는 육체적 양상들을 불신하고 비난하는 전통이 견고히 확립되어 있었다. 고대 그리스에서는 음악의 '도덕적' 성질('윤리적인' 선법, '열광적인' 선법, '정화淨化하는' 선법, '환락적인' 선법, '편안한' 선법)이나 한 감각의 상대적 우월성에 대해 철학적으로 논할 때 그 성질 또는 감각이 육체적 쾌감을 주는지 정신적 쾌감을 주는지가 중요한 요인이었다. 음악에서는 냉철하고 강렬한 도리아 선법이 마음을 가장 잘 고양시킨다는 이유로 존중을 받았다. 시각과 청각은 착각을 일으키는 난잡한 현실과 더 먼 거리를 유지할 수 있다 하여 미각, 촉각, 후각보다 우월한 감각으로 보았다. 게다가 시각과 청각은 미세한 차이를 잘 분별할 수 있기 때문에(예를 들어 색조가 거의 비슷한 색들 또는 주파수가 거의 비슷한 음정들을 구분한다), 진정한 실재(서양 전통에서 가장 유명한 철학자 중 한 명인 플라톤에게 진정한 실재는 무형적, 정신적인 것이었다)를 이해하기에 가장 적합한 도구인 지성의 작용에 더 가깝다고 간주했다.

육체성에 대한 기독교의 태도는 우리가 육체를 떠나 보다 추상적으로 변할수록 신의 빛을 더 잘 볼 수 있게 된다는 17세기의 훈계로 요약할 수 있다. 사실 2천 년이 넘는 기간 동안 실제로는 항상 그렇진 않았지만 이론상으로는 항상 육체와 감각은 마음과 이성의 대립물로 간주되어왔고, 인류의 특질에 대한 어떤 논의에서도 열등한 지위로 격하되어왔다.

서양의 철학 전통에 처음부터 존재해온 이 이원론—정신과 육체, 객관과 주관, 형식과 내용—은 철학의 다른 분야와 마찬가지로 미학에도 굳게 뿌리를 내렸고, 그럼으로써 예술은 비물질적이라는 믿음을 확고히 존속시켰다. 그리고 18세기에 비판적 거리를 뜻하는 '무관심성'이 예술 감상의 필수 요소가 되어 감상자에게 제재에 대한 개인적 관심을 접고 그 대신 객관적이고 형식적인 특징에 몰두할 것을 요구했을 때, 예술의 육체성은 또 한 번 타격을 입었다.

오늘날 미적 무관심성은 모더니즘 엘리트주의가 남긴 낡은 유물로 지적받고 있지만, 예술 작품—혹은 이 문제에 관해서라면, 그밖의 모든 것—에 대한 강한 감정적 반응을 인정하지 않는 경향은 지금도 계속되고 있다. 칸트의 '숭고Sublime'는 자연의 장대하고 두려운 모습에 경외감을 느끼는 감정 반응이지만, 포스트모더니즘의 교과서들은 '지배할 수 없는 어떤 표상'으로부터,[2] 또는 의미의 붕괴나 신학적 설명의 파산으로부터[3] 발생하는 것으로 해석한다.

그러나 예술에 대한 전통적인 견해로 볼 때 예술은 이상적·정신적인 것이고, 포스트모더니즘의 견해로 볼 때 예술은 지연된 의미와 충족되지 못한 욕망을 표현하는 것이지만, 주의 깊은 사람이라면 적어도 미적 경험의 몇 가지 강렬한 쾌감들은 끝끝내 육체적이라는 생각과, 따라서 육체성을 예술과 무관한 것으로 보고 완전히 무시해서는 안 된다는 생각을 입증하는 음험한 증거를 발견할 것이다. 플라톤이 황홀한 시와 낭비적인 리듬

2 스티븐 데이비드 로스Stephen David Ross, 「존재의 말할 수 없는 위대함The Unspeakable Greatness of Being」(미국 미학회 47차 연례회의에서 발표한 논문, 1989 10월 25-28일, 뉴욕 시).

3 도널드 크로포드Donald Crawford, 「칸트와 당대의 숭고Kant and the Contemporary Sublime」(미국 미학회 47차 연례회의에서 발표한 논문, 1989년 10월 25-28일, 뉴욕 시).

과 사내답지 못한 환락적인 화성을 그의 이상적인 공화국에서 추방했을 때, 그리고 성 아우구스티누스가 말로 된 찬송가에 비해 노래로 듣는 찬송가 자신을 '쾌락의 위험'에 빠뜨린다고 고백했을 때, 플라톤의 비난과 성 아우구스티누스의 불안은 어떤 강력하고 끈질긴 침입자(즉, 감정)가 문 앞에서 호시탐탐 기회를 노리고 있다는 걸 그들이 알고 있었음을 보여주는 증거다. 향락jouissance*과 '욕망'은 감정적 도취에 대한 우리 시대의 경계심이 담긴 비판적 용어이자 놀려대는 말이다. 포스트모더니스트에게 욕망은 본질상 충족되지 못한 채로 남을 수밖에 없고, 텍스트의 즐거움은 육체적 환희보다는 지적 해체—혹은, 지적 유희—의 행위에서 발생하기 때문이다. 그러나 그 단어들—거부하면서도 자의식 때문에 눈길이 더 가는 미끼 같은 단어들—은 단지 문화적으로 발생한 부수 현상들의 막연한 이름이 아니라, 강력한 감정이 항상 존재하고 있음을 드러내는 증거다.

역사를 살펴보면 예술에 대한 우리의 생각들이 왜 미적 경험의 지적·정신적 측면으로 기울어지게 되었는지를 설명할 수 있다. 뿐만 아니라 예술의 본질 자체도 육체성을 무시하는 현상에 대해 설득력 있는 이유들을 제공한다. 이제 지나치게 단순하긴 하지만 도움이 되는 두 예를 들어보자. 사육장에서 젖소에게 그리고 쇼핑몰에서 고객에게 유선방송 음악을 틀어주면 눈에 띄게 편안해진다는 사실이 입증되었다.[4] 그러나 우리는 이런 신체적 효과가 '미적'이라고는 생각하지 않는다. 음악의 좋은 속성과

* 육체적 성적 쾌감, 즉 희열, 엑스터시, 오르가슴 등을 말한다.

4 덧붙이자면 마사이족도 젖소에게 노래를 불러주는데, 그렇게 하면 젖이 더 잘 나온다고 한다 (사이토티Saitoti 1986).

나쁜 속성이 무엇이든 간에, 청취자는 '들리는' 소리를 의식적으로 감상하지 않고, 심지어 반드시 의식하지도 않는다. 그리고 정반대 예로, 디스코텍의 손님들은 들리는 소리를 지나칠 정도로 의식하지만, 그들 역시 그들의 온몸에 폭격을 가하고 거의 반사적인 신체 반응을 촉발하는 그 진동과 집요한 화음에 미적으로 반응하고 있다고 볼 수는 없다. 마음의 중재가 없는 순전한 감각 경험은 의식의 차원이든 무의식의 차원이든 미학적으로 무의미하다. 중요한 것은 신체적 지각을 가지고 마음이 무엇을 만드는가이다. 그러므로 다른 일을 멈추고 미적 반응의 대상을 숙고하는 사람에게, 마음(또는 영혼이나 정신)은 예술적 경험에 필요한 적절한 수단일 것이다.[5]

덧붙여 말하자면 모든 가능한 예를 포괄하거나 모든 사람을 만족시키는 예술에 대한 정의를 제시하기는 쉽지 않지만, 최종적인 정의가 무엇이든 그 정의의 필수 요소가 미적 형식이란 것은 거의 누구도 부인하지 않는다.[6] 자연 속의 미와 예술 속의 미(또는 일반적으로, 자연과 예술)의 차이는, 예술미에는 인간 창조자가 부여한 형식이 있다는 것이다. 장미의 냄새를 맡거나 잘 익은 복숭아의 맛을 직접 볼 때, 우리의 감각은 흥분에 빠지고 우리에게 쾌감 경험을 줄 수는 있지만, 이 절묘한 경험은 우리가 장미의 정령이나 장미의 병을 창조적으로 형상화한 발레나 시*를 감상하거나, 파랗고 흰 화병과 주름진 천 위에 배열된 과일을 그린 그림**을 감상

5 여기에 든 예들은 비과학적이고 이원론적인 '마음' 개념을 고수하는 유명한 형식주의 미학의 관점에서 나왔다. 이 장의 후반과 이 책의 후반(특히 6장)에서 나는, (내 자신의 견해로 볼 때) 미적 경험을 보다 포괄적으로 설명하는, 인간의 정신작용에 대한 일원론적 모델을 설명할 것이다.

6 샤프츠베리 경Lord Shaftesbury은 『도덕가The Moralists』(1709)에서 이렇게 말했다. "아름답고, 곱고, 잘 생긴 것은 결코 물질에 있지 않고 기술과 설계에 있으며, 물체 자체에 있지 않고 형식 또는 형식을 만드는 힘에 있다…(캐리트Carritt 1931, 65에서 인용)."

할 때와 같은 미적 경험이 아니다. 예술 작품 속에 어떤 감각적 쾌감이 내재해 있든 간에, 특수하고 필연적인 미적 요소는 제작자가 그 감각 재료를 어떻게 형상화하고 꾸몄는지를 마음으로 감상하는 것이다.

나는 동물행동학적 견해가, 육체가 어떻게 우리의 사고와 통합될 수 있고 통합되어야 하는지를 보여줌으로써, 내가 설명하고 있는 미학적 혼란—예술에서 육체를 성공적으로 처치해버린 문제(그러나 히치콕 영화의 시체처럼 끈덕지게 다시 모습을 드러낸다)—을 해결할 수 있다고 믿는다. 암묵적으로나 명시적으로나 '육체'와 '영혼' 그리고 그 연장선상에서, '생물학'과 '예술'의 진부한 이원론을 고수하는 미학은 그 범위와 힘이 심각하게 그리고 불필요하게 제한될 것이다.

동물행동학과 감정

육체와 영혼의 이원성이 서양 철학의 잘못된 유산이라면, 심리학계에서 연구 목적으로 인지와 감정을 구분하는 관행 역시 상당한 혼란을 일으켜왔다. 이제는 많은 심리학자들이 감정과 인지는 거의 모든 경우에 분리할 수 없다는 생각을 인정하는 반면(쉐러Scherer와 에크먼Ekman 1984),[7] 캐서린 루츠Catherine Lutz(1988)가 미크로네시아 이팔루크족의 '일상적 감정'에 대한 연구에서 지적했듯이, 미국의 일반대중은 감정이란 주제를 종종

* 발레 〈장미의 정령〉과 윌리엄 블레이크의 시 「병든 장미」를 가리킨다.

** 폴 세잔의 정물화.

7 제이존크Zajonc(1984)와 맥린MacLean(1978)은 주목할 만한 예외다.

이성적 사고보다 낮게 평가하고, "정신 건강"의 문제로 여기거나, 인간의 지적·사회적 적응특성이라기보다는 여성, 동물, 포유류의 특성으로 다룬다.

그러나 각각의 모든 마음 상태는 인지, 지각, 동기, 감정의 차원을 갖고 있으며, 만일 어느 한 차원이 다른 차원들을 희생시킨다면 우리는 그 마음 상태를 제대로 이해할 수 없다. 물론 현대 생물학적 사고에서, 감각적 또는 신체적 반응은 인지, 지각, 기억, 생각과 똑같이 육체적이다. 색, 형태, 과정에 대한 '심리적' 또는 '감정적' 이해는 물리화학과 신경생리학의 사건들로 이루어진다.

그러므로 대부분의 경험을 대하는 가장 포괄적이고 좋은 방법은, 경험이 동시에 지각적, 인지적, 감정적, 조작적이라는 것을 인정하는 것이다. 생각과 지각표상에는 감정적 부수물이 수반되고, 감정과 지각표상은 마음의 사건들이며, 생각과 감정은 종종 지각에 의해 유도되고, 많은 지각표상과 생각과 감정이 신체 기능을 전제로 하거나 야기한다. '분노'나 '사랑'은 자유롭게 떠다니는 감정이 아니라, 감각으로 지각되고 심리적으로 등록 및 평가되는 경우 또는 맥락이다.[8] '질투'나 '두려움'은 감정적 상태지만 그 상태를 생성하는 물건 또는 경우와 관련된 생각, 지각, 소망, 열망과 뗄 수 없는 관계가 있다. 그것들은 한 혼합물을 구성하는 개별 성분이라기보다는, 여러 성분으로 이루어진 혼합물의 고유한 색이나 향기에 더 가깝다. 클라우스 쉐러Klaus Scherer(1984, 311)는 미묘한 감정들을 설명할 때 그것을, 구성요소들 또는 일면들이 구체적 사례에 따라 독특하게

8 맨프레드 클라인즈Manfred Clynes(1977, 12)는 각각의 감정은 "우리 뇌에 정밀하게 유전적으로 프로그램화되어 있는" 정밀하고 시공간적인 역동적·표현적 형식을 갖고 있다. 클라인즈의 '센틱스 sentics'(정서적 의사소통 연구) 이론의 더 자세한 내용에 대해서는 6장을 보라.

배열되는 만화경에 비유한다.

이 장의 앞 절에서 나는 우리의 예술적 경험에서 '육체'가 '정신'만큼이나 중요하다는 점을 강조하기 위해 방금 내가 경고한 오류를 스스로 저질렀다. 즉, 예술 경험의 '감정' 또는 '육체적' 느낌의 측면들을 분리하고 지나치게 강조한 것이다. 나는 의도적으로 그렇게 했지만, 그것은 겉으로 보이는 것처럼 단지 미적 쾌락주의를 옹호하기 위해서가 아니었다. 지각적 경험과 관념적 경험도 마찬가지겠지만, 어떤 경험이 강한 '감정'을 일으키는 경우에 그 경험에서 신체적으로 느껴지는 긍정적 또는 부정적 성질은 동물행동학자에겐 그 경험 또는 그런 경험 유형의 진화론적 중요성을 보여주는 단서가 된다. 자명한 사실이지만 우리는 중요하지 않는 것에는 주의를 기울이지 않고 기억력을 낭비하지도 않는다(암스트롱Armstrong 1982). 감정은 주변 환경을 평가하고 대처하는 데 도움이 되고 상대방에게 자신이 어떻게 할 가능성이 높은지를 상대방에게 알려준다는 점에서 생물학상의 적응에 도움이 된다(투비와 코즈미디스 1990).

만일 어떤 것(이 경우, 예술)이 매우 즐겁고 강력하게 감정적으로 느껴지고 그래서 우리가 그 가치를 인정하고 적극적으로 추구한다면, 그런 감정 상태는 그런 것(가령, 예술)이 어떤 면에서 종으로서의 생존에 긍정적으로 기여할 수 있다는 것을 암시한다. 우리가 생존에 필수적인 일들을 하게끔 자연이 보장해준 방식들 중 하나가 바로 좋은 기분을 만들어주는 것이기 때문이다.[*]

행동은 기본적으로 하느냐 마느냐 또는 이렇게 하느냐 저렇게 하느냐

[*] 뇌 발생기에 뇌간을 중심으로 형성되는 쾌감 회로는 생존과 번식에 결정적으로 중요한 여러 행동에 출생 직후부터 관여한다고 한다. Gene Wallenstein, *The Pleasure Instinct: Why We Crave Adventure, Chocolate, Pheromones and Music*, 2008, Wiley.

의 선택이다. 그리고 우리는 감정에 기초하여 대상을 평가하고 선택하게 되어 있다(이 점에서 '욕망'이란 개념은 포스트구조주의 심리학이나 문학 이론에 대한 이해보다는 종중심주의에 대한 이해에 훨씬 더 중요하다). 특정한 방식으로 행동하는 경향—아기를 울게 놔두기보다는 안아주는 경향, 친구를 무시하거나 해치기보다는 도와주는 경향—은 우리가 느끼는 방식, 즉 감정에 기초해 있다. 우리는 당연히 더 긍정적이고 좋게 느껴지는 쪽을 선택한다. 그리고 다시 한 번 얘기하자면, 우리가 선택하는 것, 즉 기분을 좋게 만드는 것은 일반적으로 인간이 진화하는 동안 생존에 가치가 있었던 것이다. 행동이란 우리의 생존을 이끈 적응특성인 것이다. 특정한 환경에서 특정하게 행동(선택)하는 행동 성향을 갖고 태어난 사람은 그렇지 않은 사람들보다 대개 더 잘 생존한다.[9] 분명한 예를 언급하자면, 우리는 두 다리로 걷고, 놀고, 말하고, 다른 사람들과 가까이 있기를 좋아하는 성향들을 타고났다. 이것들은 적응 행동, 즉 선택 가치를 지닌 행동들이다.

하나의 보편적 행동이 어떻게 표현되는가가 개인에 따라 차이가 있는 것은 사실이다. 어떤 사람은 그 행동을 다른 사람들보다 더 잘 하고, 어떤 사람들은 그 행동을 다른 사람들보다 더 즐긴다. 그리고 그런 성향을 타고났다는 것이 우리가 그것을 다듬고 개선할 수 없음을 의미하지 않으며, 다만 어떤 조건으로 인해 그 성향은 가로막힐 수도 있다. 사막에서 자라면 결코 수영을 배우지 못하는 것처럼 말이다. 그러나 정상적인 환경에서

9 물론 '생존'이란 '번식 성공'을 의미하고, 그래서 (더 오래 살고 오래 번식하는 친족과 자손에게서 표현되는) 더 잘 '생존'하는 개인의 유전적 재료를 의미한다. 1장의 논의를 보라. '선택의 단위'는 일반적으로 집단이 아닌 개인이나 유전자라고 인정된다. 그러나 인간이 오래 생존하기 위해서는 생존력이 높은 사회 집단에서 살 필요가 절대적이기 때문에, 어떤 개인적 행동들은 개인에게 자연 선택 상으로 이익이 되는 집단의 단결과 생존에 기여한다고 말할 수 있다. 또한 윌슨Wilson과 소버 Sober(1988), D. S. 윌슨Wilson(1989)을 보라.

한 살배기는 걷고 싶어 하고, 두 살배기는 말을 하고 싶어 하고, 열여섯 살쯤 되면 섹스를 하고 싶어 한다. 이런 것들을 하는 것이 안 하는 것보다 기분이 좋은 것은 일반적으로 그런 것들이 생존상의 가치를 지니고 있기 때문이다.

이렇게 단순한 요약으로 인간 행동 전체를 포괄할 수는 없다. 물론 선택이 충돌을 일으키는 경우, 즉 선택이 어떤 것을 하느냐 마느냐에 있는 것이 아니라, 이것을 하느냐 저것을 하느냐에 있는 경우가 있다. 인간이 워낙 복잡하고 변덕스러운 존재인데다, 인간의 (문화적 의무들뿐 아니라) 자연적 의무들이 종종 서로 충돌을 일으키기 때문이다. 혹은 우리가 두 마리의 토끼를 다 잡고 싶어 해서인지도 모른다. 위협을 받을 때 우리는 자신을 방어하기로 결정하거나 마음이 드는 짝이 생기면 섹스를 하겠다고 결정할 수도 있지만—생존 가치가 있는 감정적 성향을 따라 행동한다—우리는 또한 적과 싸우는 대신 이성적으로 대화를 하겠다고 결정할 수도 있고, 상대를 더 잘 알 때까지 기다리기 위해 또는 배우자에게 한 순결의 약속을 지키기 위해 섹스를 안 하겠다고 결정할 수도 있다. 이런 선택들은 또한 우리의 감정에도 기초하는데, 인간의 감정은 분명 다른 동물들의 감정보다 훨씬 더 복잡하다. 개나 고양이와는 달리 인간은 공격적 충동이나 성적 충동의 노예가 아니다. 기억하고 예측하는 능력, 대안들을 저울질하는 능력, 상상하는 능력, 반성하는 능력을 가진 덕분에 우리는 우리의 장기적 이익을 고려하여 우리의 '자연적'(혹은 단기적) 이익과 성향이 부추기는 것을 실행하지 않을 수 있다.

그러나 기분 좋게 느껴지는 것이 대부분 우리에게 유익하다는 사실은 그리 놀라운 일이 아니다. 사실 그 둘은 동전의 양면이다. 일반적으로 사람들은 어떤 것이 기분 좋게 느껴지기 때문에 그것을 한다. 비록 감정은

뉘앙스가 다양하고, 또 의무나 도덕적 책임 같은 것들에 대한 계산이 간단한 선호에 의해 결정될 수 있는 것을 대단히 복잡하게 만들기도 한다. 하지만 최종적으로 분석을 해보면 다른 종들의 경우처럼 인간의 경우에도 최종 선택(예를 들어, 다가갈 것인가 피할 것인가)은 결국 그것이 우리를 더 기분 좋게 만들어준다는 사실에 기초한다고 말할 수 있다.

이 견해로부터 우리는, 기분 좋게 느껴진다는 것은 또한 우리에게 필요한 것이 무엇인가를 알려주는 하나의 단서라는 것을 자연스럽게 추론할 수 있다. 이것이 동전의 세 번째 면, 즉 가장자리 면일 수 있다. 어떤 특별한 자극이 없으면 인간은 생존에 꼭 필요한 생물학적 활동을 하고, 또 그런 환경을 찾는 것에서 큰 즐거움을 느끼고 긍정적 힘을 얻는다(예를 들어, 먹기, 휴식하기, 친숙하고 안전한 곳에 머물기, 섹스와 출산과 친구 사귀기, 말하기, 유용하고 적절하다고 여겨지는 활동에 전념하기, 그리고 특히 노래, 춤, 시적 언어, 의상과 가면이 결합한 극, 음악, 신체 장식, 개인적·공적 인공물을 꾸미기). 끊임없이 새로운 물건과 경험을 소비하기 위해 돈을 버는 것이 삶의 목적이 되어버린 현대 사회에서는 보다 오래된 이런 만족들이 어쩌면 덜 명확해 보일 수도 있다. 그러나 우리의 삶에서도 그것들을 쉽고 가볍게 완전히 부인할 수 있는 사람은 거의 없을 것이다.[10]

10　심지어 우리 시대의 보다 가벼운 오락들(예를 들어, 멜로드라마, 모험 소설, 포르노 비디오 등)과 소모품들(일반적으로 생활을 더 쉽고, 편하고, 만족스럽게 해줄 의도로 제작된 것들)조차도, 비록 평범하고 추상적이며 대개 파편화된 형태인 경우가 많지만, 보편적으로 뚜렷하게 발견되는 이 가치들과 경험들을 구현하고 재연한다.

인간의 예술적 욕구

1장에서 우리는 예술에 대한 자연주의적 견해가 인간 행동을 생물학적으로 설명하는 사람들에게까지 인정받지 못하고 있음을 보았다. 그들조차도 자연주의적 견해를 전적으로 무시하고 설명이 불가능하다고 말하거나, 예술이 단지 다른 활동의 부산물이라는 이유로 그 진화론적 중요성을 경시한다. 그런 무책임과 경시가 예술을 대하는 서양 세계의 대표적인 태도이며, 이것이 예술의 중요성에 대한 우리의 인식을 저해한다. 이제 예술이 인간의 다른 활동들 못지않게 정상적이고 자연적이고 필요한 것임을 인식해야 하고, 예술을 하나의 행동으로 보고 접근해야 할 때가 되었다.

예술을 일종의 행동으로 생각하는 것이 이상하거나 어렵거나 어색하게 느껴지는 이유는 부분적으로 예술이란 단어가 흔히 시각 예술, 예를 들어 그림, 조상, 가면, 의상 같은 물건 및 인공물을 가리키는데다, 때때로 그런 인공물들의 무형적 성질(미, 형식, 조화), 즉 예술 제작 자체가 아니라 예술 제작의 흔적들을 가리키기 때문이다. 음악, 춤, 연극 같은 다른 예술은 시간상으로 존재하고, 그것을 '만드는' 것 자체가 시간적 성질의 일부이기 때문에 보다 쉽게 '행동'으로 간주될 수 있지만, 일반적인 예술 개념은 여전히 대상과 본질에 대한 시각 예술적 의미를 강조하고 있으며, 그 의미들은 '행동'이라는 하나의 산문적이고 투박한 개념에 포함되기에는 너무 다양하고 포착하기가 어렵다.

더 나아가 예술을 인간 행동으로 볼 수 있는 가능성은 예술을 인간적 욕구로(또는 인간적 욕구의 만족으로) 간주하면 더 쉽게 확인할 수 있다. 예술이 무엇을 의미하든 개인적으로 우리는 예술이 우리에게 필요하다는

것을 자연스럽게 안다(종종 그것은 속으로만 느끼는, 공식화되지 않은 느낌 또는 확신이다). 음악이나 시, 또는 이런저런 형식으로 된 인공의 미가 없는 삶은 상상할 수 없다. 우리는 그런 것들을 갈망하거나 추구하고, 그런 것들이 없으면 박탈감을 느낀다.

그러나 동물행동학적인 차원에서, '예술'에 대한 욕구는 존재할까? 대개 예술의 이유를 찾을 때, 그 '이유'는 신학, 역사, 사회학, 또는 심리학에서 발견되었지, 생물학에서는 발견되지 않았다. 과거의 설명들에 따르면, 예술은 신이 내려준 재능 또는 신의 현현이거나, 조상에게 배운 어떤 것이거나, 정치적·사회적 권력의 상징 또는 도구이거나, 도피나 카타르시스나 정화 행위였다. 이 생각들은 모두 옳았고, 지금도 여전히 옳을 수 있다. 그러나 예술에는 설명이 필요한 보다 깊은 의미가 있고, 그 의미는 생물학에 의해서만 밝혀질 수 있다.

동물행동학자에게 종 특성(예를 들어 육아, 섹스, 예술)이 진화했음(즉, 생존 가치가 있고, 생물학적으로 필요한 것이고, '행동'으로 간주될 수 있음)을 암시하는 징후는 세 가지다. 첫째는 방금 설명했듯이, 그것이 '기분 좋게 느껴지고', 그래서 사람들이 그것을 하려는 긍정적 경향을 보인다는 것이다. 둘째는 사람들이 그것을 하는 데에 많은 시간과 노력을 쏟는다는 것이다. 그리고 유용한 활동으로부터 에너지와 시간을 빼앗는 사소한 소일거리들은 특히 대다수의 사람들에게 선택의 대상이 아니다. 이로부터 세 번째 기준인 보편성이 나온다.[11]

이 개념에 대해 깊이 생각하지 않는 사람들, 예술에 특별한 필요를 느끼지 않는 사람들조차도 이 세 가지 특질이 예술을 관통한다는 데 동의할 것이다. 선사와 고대와 현대, 그리고 수렵·채집, 목축, 농경, 산업 사회를 막론하고 모든 인간 사회는 최소 하나 이상의 예술 형식을 보여주었으며,

단지 보여주는 것에 그치지 않고 높이 존중하고 기꺼이 참여했다. 에너지 투자, 쾌감, 보편성의 기준으로 볼 때 그 활동들(혹은 그 활동들에 의해 표현되거나 드러나는 하나 이상의 성질들)은 근본적인 인간의 욕구를 채우고, 본래적이고 근원적인 인간의 긴요함을 충족시켰을 것이다.

인간에게 보편적으로 예술이 필요하다는 주장은 결국 생물학적인 주장이다. "인간에겐 음식이 필요하다"거나 "인간에겐 온기가 필요하다"라고 말할 때 우리는 그 생물학적 근거를 쉽게 이해한다. 인간에겐 오락이나 안전 같은 추상적인 것들이 더 많이 필요하다고 말할 때에도 생물학적 근거는 의심할 바 없이 충분하다. 어느 누구도 이런 생물학적 욕구를 부인하지 않을 것이고, 생각이 깊은 사람이라면 누구나 그것들이 생존에 필요하거나 적어도 행복에 필요하다는 점을 인정할 것이다.

예술이 일종의 생물학적 욕구임을 인식할 때 우리는 예술을 더 잘 이해할 수 있는 방법을 얻게 될 뿐 아니라, 더 나아가 예술을 우리의 자연적 일부로 이해함으로써 우리 자신이 자연의 일부임을 이해할 수 있다. 인간에 대한 동물행동학적 견해, 즉 인간을 특수한 환경에서 특수한 생활방식을 갖도록 진화한 동물종으로 보는 견해는, 늑대를 동물행동학적으로 볼 때 그들이 울부짖고, 놀고, 음식을 나눠먹는 이유를 알 수 있듯이, 인간이 예술을 향유하는 이유가 무엇인지를 암시해준다. 예술은 놀이, 음식 나눠 먹기, 울부짖기처럼 하나의 행동(충족시키면 기분이 좋아지는 '욕구')으로 간

11 마빈 해리스Marvin Harris(1989, 156)는 보편적으로 발생한다고 해서 그 특성을 인간 본성의 일부로 볼 수 있는지를 묻는다. "그것은 단지 다양하고 폭넓은 조건들 하에서 매우 유용했기 때문에 문화적으로 자꾸 되풀이하여 선택되었는지 모른다." 그는 어떤 문화도 회중전등이나 성냥을 거부하지 않았다고 말한다. 사실 모든 문화는 불을 피우고, 물을 끓이고, 도구를 사용한다. 그러나 그는 행동의 '차원들'을 혼동하고 있는 것이 분명하다. 예를 들어, 해리스 본인의 설명에 따르자면 혁신적 기술을 사용하는 경향도 인간의 보편특성일 것이다.

주될 수 있다. 즉, 그것은 생존에 도움이 되기 때문에, 다시 말해 그것이 없을 때보다 있을 때 더 잘 생존하도록 도와주기 때문에 하는 행동이다.

예술을 '행동'으로 본다는 것은 무엇을 의미하는가?

앞에서 본 것처럼 사람들이 예술에 대해 이야기할 때에는 대개 그림 또는 공연 같은 사물이나 실체, 즉 〈불새〉,* 〈오레스테스〉,** 시스틴 성당 벽화 같은 예술 '작품'을 가리킨다. 또는 예술이란 피카소의 그림에는 고유하지만 아무개 씨의 작품에는 결여되어 있는 어떤 본질 또는 탁월함이라는 의미일 수도 있다.

종중심적 견해는 새롭고 다른 종류의 방향성을 요구하며, 그 조사 범위가 더 넓은 동시에 더 좁다. 종중심주의자는 예술을 하나의 실체나 특질로 보는 대신, 하나의 행동 경향, 행동 방식으로 간주한다. 다시 말해 그것은 선택받은 소수의 배타적 소유물이 아니라, 헤엄치기나 섹스처럼 모든 사람이 그런 성향을 타고났기 때문에 모두에게 잠재적으로 가능한 일종의 행동인 것이다(현대 서양 비평가들과 예술철학자들이 사용하는 제한된 의미로 누가 '예술가'인가를 결정하거나, '좋은' 작품과 '좋지 않은' 작품을 가르는 기준이 무엇인지를 열거하는 것은 완전히 다른 문제이다).

예술을 행동이라 부르는 것은 또한 인류의 진화 과정에서 예술 행동을 소유한 예술적 성향의 개인이 그렇지 못한 개인보다 더 잘 생존했음을 의

* 스트라빈스키의 발레 조곡.
** 그대 그리스의 신화.

미한다. 다시 말해, 예술 행동은 '선택상' 또는 '생존상' 가치가 있었고, 생물학적 필수품이었다. 예술을 행동으로 인식함으로써 얻게 되는 것은 예술의 본질적 중요성에 대한 이해이다. 예술이 중요한 것은 자금을 확보하려는 소수의 문화위원회가 그렇다고 주장하기 때문이 아니다.

'생존', '진화', '타고난', '선택 가치'는 '행동'이란 단어처럼 예술을 논할 때 사용하기에는 이상하고 낯선 용어이고, 그래서 약간의 설명이 필요하다. 이 책의 목적으로 위해 독자들은 '자연선택에 의한 진화' 이론의 기본 원리들을 이해할 필요가 있다. 다음 세 가지 평범한 관찰 결과로 시작하여 거기에 내포된 의미들을 추론해보자.

1. 모든 생물에겐 과도하게 번식하는 능력 또는 경향이 있다. 한 쌍의 개구리 부부는 수천 개의 수정란을 생산하고, 한 포기의 야채는 수백 또는 수천 개의 씨앗을 생산하고, 한 그루의 나무는 매년 수백 개의 열매를 맺는다. 새와 포유동물도 번식기마다 자손을 낳거나, 낳을 능력이 있다.

2. 자원, 즉 먹이, 은신처, 짝은 제한되어 있다. 개체 수가 너무 많으면, 예를 들어 모든 개구리 알이 성체가 되면 이 세상은 곧 개구리로 뒤덮일 것이고 개구리에게 필요한 자원은 사라질 것이다.

3. 개체들은 서로 다르다. 어떤 개구리는 다른 개구리보다 더 시끄럽거나 조용하고, 더 빠르거나 느리고, 더 활발하거나 얌전하다. 크기, 형태, 무늬, 색도 약간씩 다르다. 그들은 부모로부터 신체적, 행동적 특질을 물려받고, 그것을 다양하게 조합해 후손에게 물려준다. 다시 말해, 그 차이들은 유전된다.

이 기본 원리들로부터 우리는, 만일 자원이 한정되어 있는 동시에 개

별적으로 변이하는 개체들이 과도하게 많다면, 그 자원을 놓고 경쟁이나 투쟁이 벌어질 것임을 쉽게 추론할 수 있다. 또한 우리는 개별적 차이 덕분에 자원을 더 잘 획득할 줄 아는 개체들은 '생존'하고(즉, 자신의 특성을 후손에게 물려줄 정도로 충분히 오래 살고), 그렇지 않은 개체들은 생존하지 못할 것이라고 예측할 수 있다. 오랜 시간에 걸쳐 이 '생존' 특성들은 유한한 자원과 적대적인 힘들(포식자, 기후, 경쟁 관계에 있는 종들과 다른 개체들 등)로 구성된 환경에 의해 '선택'되면서, 한 종의 '적응특성'이 된다. 흰 외피와 다량의 피하지방은 북극 생활에 적합한 해부학적 적응특성이고, 영리하면서도 조급하지 않은 행동은 대부분의 육식동물에게서 볼 수 있는 적응특성이다. 이 특징을 소유한 개체들이 그렇지 못한 개체들보다 더 잘 생존(더 많은 자손을 남김)에 따라 서서히 종의 특성—이 책의 경우, 예술 행동—이 제 모습을 갖춘다.

생존이란 단지 계속 존재하는 것이 아님을 강조하는 것은 중요하다. 생존은 반드시 번식을 포함한다. 그러므로 다윈주의 이론에서 '적응도'나 '생존'이란 용어는 번식의 성공을 가리키고, 이 책에서도 그렇게 이해해야 한다(엄밀히 말해, 번식의 결과물인 자손들도 성공적으로 번식해야 한다. 클러튼-브록Clutton-Brock 1988을 보라). 생물학자가 아닌 사람들에게(그리고 생물학자가 아닌 사람들을 위해 책을 쓰는 저자에게) '번식 성공'은 어색한 용어다. 따라서 이제부터 나는 대부분의 경우에 간단히 줄여서 '생존'과 '생존하다'란 말을 사용할 것이다.

이 책은 '상식'의 비판으로부터 진화 이론을 옹호하거나, 전문가들이 관심을 갖는 진화 메커니즘에 관한 논쟁을 펼치는 마당이 아니다. 그러나 나는 행동의 '근인近因'과 '궁극인窮極因'이란 개념에 대해 간단히 설명하고자 한다.

진화론의 원리 중 하나는, 개별 생물들(인간과 그밖의 동물들)이 비록 일반적인 의미에서 무엇이 그들 자신의 이익인지를 알지 못할 수 있지만, 그래도 대체로 그들 자신의 이익이라고 감지하는 것을 추구한다는 것이다(개와 고양이는 자신이 하나의 일반 목적을 따르고 있다는 것을 '알지' 못하지만 자신의 필요를 충족시키면서 그럭저럭 살아간다). 그 이익이란, 유전적 재료(유전자)의 생존율을 높이는 것이라고 간단히 규정할 수 있다. 이것이 유기체로 하여금 특정한 방향의 행동을 결정하게 만드는 궁극인이다. 근인은 구체적인 상황, 즉 허기를 채우기, 경박한 구두를 구입하거나 반대로 점잖은 구두를 구입하기, 자식을 좋은 유치원에 보내기, 다이어트 계속하기 등이다. 근인들은 결국 대사 유지하기, 특정한 외모를 통해 자기 자신을 사회적으로 광고하기, 자식들에게 그들 차례가 되었을 때 유전적 재료를 성공적으로 물려줄 수 있도록 더 좋은 기회를 마련해주기, 더 건강해지거나 더 보기 좋은 외모를 가꾸기와 같은 것들로 '환원'되는데, 이 모두가 당사자의 적응도를 향상시킨다. 비록 행동의 큰 부분이 문화적으로 주입되지만, 궁극적 결과들은 대체로 비슷하게 '이익의 극대화'로 요약된다(반드시 타인을 희생시킬 필요가 없다. 경쟁보다는 협동이 더 현저하다). 우리는 일반적으로 우리의 문화가 존중하는 것을 선택한다. 또한 일정한 방식으로(음식을 구하고 준비하기, 가족 형성, 생활 물자를 조달하기, 놀기, 사교 활동, 경쟁, 협동, 설명 등) 행동하는 기본 경향들은 인접한 문화와 개인들 속으로 흘러 들어가기 마련이다.

예술의 경우 어떤 행동 특성들이 유전될까? 휘갈겨 쓰는 경향? 노래하는 능력? 리듬을 즐기는 능력? 미에 대한 반응성? 이런 특성들은 유전되는 것으로 보이는데, 그것들이 갖고 있을지 모르는 선택의 효용 가치를 생각해보기는 어렵지 않다. 노래와 리듬은 예를 들어 그물을 끌어올리거

나 곡식을 빻는 등의 협동 작업을 수월하게 할 수 있도록 도와준다. 음악은 또한 가축몰이나 여행처럼 지루한 일을 견딜 수 있게 해준다. 그림은 가르치고 정보를 전달할 뿐 아니라 천 마디 혹은 그 이상의 말을 하지 않고도 유용한 이야기를 들려준다. 춤은 자기광고의 수단으로, 오락을 위해서 뿐만 아니라 짝의 마음을 끌기에도 유용하다. 예술의 이런 '가치'는 우리 사회를 포함하여 동서고금의 많은 사회에 뚜렷이 존재한다.[12]

행동으로서의 예술 개념은 그림 그리기나 춤추기 같은 구체적인 예술 활동이나 예술 행위(또는 미의 속성—4장의 논의를 보라)를 가리키는 것이 아니라, 그러한 구체적 양상들의 기초인 일반적 행동 복합을 가리킨다는 점을 이해하는 것이 중요하다. 전 세계에서 아기들은 대략 8개월이 되면 구체적인 양육자에게 애착이나 유대감을 형성하는 성향을 갖고 태어난다. 떨어져 있을 때 울고, 물건을 잡기 위해 팔을 뻗거나 들고, 앞으로 나아가고, 기대고, 돌아보고, 기어오르고, 매달리고, 미소를 짓고, 흥얼거리는 것과 같은 애착 행동은 아이와 양육자 간의 거리를 좁히고 접촉을 높인다. 우리는 이런 개별 행동들을 일반적인 동물행동학적 의미로 크게 묶어 애착 행동이라 부른다. 이와 마찬가지로, 음악 만들기, 춤추기, 그림 그리기, 극으로 표현하기, 시적으로 말하기—즉, 예술—를 우리는 일반적 행동 성향인 '예술 행동'의 구체적 사례로 간주할 수 있다.

12 예를 들어, 파푸아뉴기니의 마남 섬에서는 춤에서 표현되는 남성미를 '마로우marou'(남성적 힘)의 징표로 간주한다(낸시 룻케하우스Nancy Lutkehaus, 1985년 2월 뉴욕 대학 인류학회의에서의 강연). 다른 많은 아프리카 집단들처럼 나이지리아 이보Igbo족에게도 기분 좋은 장식은 권력 획득의 수단이다(애덤스Adams 1989). 거동, 동작, 옷차림새의 아름다움이 개인의 적응도—성공적인 번식과 유전자 전달—를 향상시켜준다는 것을 우리는 쉽게 알 수 있다. 그런 속성들을 소유한 사람은 짝의 마음을 끌 것이고, 그런 속성들에 민감한 사람은 그것을 부여받은 짝을 선택할 것이다. 그러나 앞에서도 언급했듯이, 어떤 것이 경쟁적인 과시에 이용된다는 사실 자체가 반드시, 그 기원 및 선택 가치가 단지 그 목적을 위한 것이었음을 의미하지는 않는다.

이렇게 보다 크고 일반적인 의미에서 행동, 예를 들어 애착, 공격성, 번식, 유희(그리고 동물행동학적으로 보자면, 예술)는 주어진 적당한 환경에서 특정한 방식으로 행동하는 유전적 경향성이다. 우리는 벽돌조각이 튀면 머리를 숙이거나 파편을 막고(방어 행동), 아기가 울면 우리는 아기를 흔들거나 우유를 먹여 달래고(양육 행동), 시를 짓거나 주거지를 장식한다(예술적 행동). 행동의 구체적인 종류와 사례는 생활방식이나 기질적 성향에 따라 달라진다. 따라서 어떤 사회나 상황에서는 공격적인 행동이 주먹다짐으로 나타나고, 또 다른 사회나 상황에서는 모욕적인 언어로 표출된다. 성적 행동은 도발적인 옷으로 표현될 수도 있고 연애편지로 나타날 수도 있다. 예술적 행동의 경우, 당사자는 그림을 그리거나 조각을 할 수도 있고, 노래를 부르거나 춤을 출 수도 있다. 투비와 코즈미디스(1990, 396)는 적응특성들과(예를 들어 공격성, 애착, 특별화하기) 그 구체적 표현들을 구분했다. 구체적 표현들은 환경에 따라 다양하게 나타난다.

다음 세 개의 장章에서 나는 어떻게 예술을 특정한 환경에서 특정한 방식으로 행동하는 유전된 행동 경향으로 간주할 수 있는지를 포괄적이고 일관되게 설명하겠다. 그리고 진화의 과정에서 그런 행동 경향이 우리의 생존에 도움이 되었다는 것을 증명할 것이다. 다윈처럼 나도 나의 가설이 본래부터 '옳다'고 주장하지 않을 것이고, 그 대신 역시 다윈처럼 예술의 본질, 목적, 가치에 대한 다른 이론들이 지금까지 하지 못했던 방식으로 많은 사실들과 관찰 결과들을 충분히 이해할 수 있게 만들겠다. 나는 예술을 우리가 충족시키기를 원하는 타고난 생물학적 욕구로 보는 것이 타당하다고 믿으며, 또 그것을 입증하기 위해 노력할 것이다. 그 욕구의 충족은 만족과 쾌감을 주고, 그에 대한 부정은 치명적인 박탈감을 낳는다.

3장 예술의 핵심

특별화하기

현대 예술철학자들이 예술은 불과 2세기 전부터 존재하기 시작했다는 급진적이고 놀라운 발언을 할 때,[1] '예술'이란 추상적 개념은 서양 문화의 산물이고 역사적으로도 확인 가능한 기원이 있다는, 이해하기 힘든 사실을 말하는 것이다.[2] 미학이란 분야가 이름을 얻고 발전한 것, '미(학)적 aesthetic'이란 말이 독특한 종류의 경험으로 간주되기 시작한 것, 학계, 박물관, 화랑, 거래상, 비평가, 저널, 학자들로 구성된 예술계가 출현하여 일차적으로 그리고 빈번하게 취득과 전시라는 특정한 목적을 위해 제작된 인공물을 다루기 시작한 것은 18세기 말 계몽시대의 영국과 독일에서였다. 이와 동시에 '예술'이란 주제에는 다른 맥락에서 나온 천재, 창조적 상상, 자기표현, 독창성, 소통, 감정 등의 개념이 근본적으로 또는 배타적

1 「예술제도The Institutions of Art/2」(미국 미학회 47차 연례회의, 1989년 10월 25-28일, 뉴욕 시).

2 나의 언급은 단지 서양 미학에 해당하며, 다른 문명들의 미적 개념이나 그것이 서양의 미적 개념들과 어떤 관계에 있는지를 다루려는 것이 아니다.

으로 관련되기 시작했다(7장을 보라). 내가 이전 장들에서 간략히 언급한 '원시적인'과 '자연적인'이란 개념들 역시 이 시기에 근대 서양의 문화 의식에 편입되었다.

과거 18세기 이후에 서양에서 예술이란 이름을 얻게 된 대상들—회화, 조각, 도예, 음악, 무용, 시 등—은 종교적 또는 시민적 가치를 구현하거나 드높였고, 순수한 미적 목적을 위한 경우는 매우 드물었다. 회화와 조각은 초상화, 도해, 실내 및 외부 장식으로 사용되었고, 도자기는 실용적인 용기였으며, 음악과 춤은 제의나 특별한 사회적 행사의 일부였고, 시는 이야기 말하기나 찬양하기 또는 대중 선동을 위한 웅변이었다. 미나 기술이나 겉치장이 사물의 중요한 성질이었을 때조차 그것들은 '그 자체를 위해' 존재하기보다는, 그 사물의 실용적 용도는 아니더라도 표면상의 용도를 향상시키는 것으로서 존재했다. 이 향상은 예술이 아니라 미화beautification 또는 장식으로 불리곤 했다. 18세기 말 이전에 사용된 예술art이란 단어는 오늘날 우리가 '공예'나 '기술skill' 또는 '훌륭한 제작'이라 부를 만한 것을 가리켰고,* 자연 또는 신이 아니라 인간이 행위를 통해 만들거나 수행한 모든 사물이나 활동의 특징이 될 수 있었다. 예를 들어 의술, 소매업, 휴일 만찬의 준비 등을 모두 예술이라 불렀다.

현대 서양의 예술 개념이 얼마나 특이한지—예술이 어떻게 상업, 일용품, 소유권, 역사, 진보, 전문화, 개성에 의존하고 그것들과 맞물려 있는지—를 깨닫고, 지금까지 예술을 우리처럼 생각한 사회가 극히 드물다는 사실을 알게 되면 놀라움을 금치 못할 것이다(앨솝Alsop 1982). 물론 산업화 이전의 서양과 그밖의 세계에서 사람들은 예나 지금이나 '미적' 개념

* art의 어원은 '기술,' '기예'를 뜻하는 그리스어 techne(테크네) 및 라틴어 ars(아르스)이다.

들―대상을 아름답게 또는 동일한 부류 중 뛰어나게 만드는 것들에 대한 관념들―을 갖고 있지만, 예술이라는 상위의 추상적 범주, 즉 어떤 그림들이나 조각들은 포함되고, 다른 그림들이나 조각들은 포함되지 않는 특별한 상위 범주가 존재한다고 암묵적으로 가정하지 않아도 미적 개념들은 얼마든지 존재할 수 있다.[3]

서양 미학이 발전하는 과정에서 사람들은 어떤 것이 진정한 미적 경험을 제공하고 뒷받침할 수 있다고 여겨지면 그것을 진정한 예술의 범주에 포함시켰다. 진정한 미적 경험은 우리가 진정한 예술을 주시할 때 경험하는 어떤 것으로 정의되었다. 여기서 이 논법의 순환성에 주목하라. 게다가 그 진정함이라는 것의 원인 또는 발생지점을 구체적으로 지정할 때(개별 작품이나 반응의 유효성에 대한 견해 차이를 접고) 여러 가지 문제들이 발생한다. 사람들은 그 문제들이 순수한 또는 독자적인 예술 개념을 의심스럽게 만든다는 사실을 인식하지 못했다.

과거의 철학자들과 예술가들(예를 들어 아리스토텔레스, 성 토마스 아퀴나스, 레오나르도 다빈치)은 분명 미 또는 탁월함의 기준을 제시했다(예를 들어 합목적성, 명료함, 조화, 광휘, 자연을 비추는 거울). 19세기와 20세기 사상가들은 다른 기준들, 즉 진리, 질서, 다양성 속의 통일성, 의미 있는 형식 등을 '예술'이라는 불가사의한 실체의 결정적 특징으로 제시했다.

그러나 서양 미학을 공부하는 모든 1학년생들이 배우는 것처럼, 의미나 조화는 말할 것도 없고 무엇이 미 또는 진리인지를 결정하는 것은 애초에 예술을 정의하는 것만큼이나 어려운 일이다. 그리고 어쨌든 낭만주

3 본문 속의 논의는 기본적으로 시각 예술의 예를 사용하고 있지만, 다른 예술의 역사, 비평, 이론도 매우 비슷하다. 예를 들어, 리디아 괴르Lydia Goehr(1989)는 음악 '작품'이라는 추상 개념의 발달 과정을 분석하는 글에서 나와 비슷한 요지를 강조한다.

의 시대 이래로 예술가들 스스로가 철학자들과 비평가들 그리고 그밖의 사상가들이 묘사하거나 제시한 미적 특성의 표준들을 고의적으로 우롱하고 반대해왔다. 그들은 마치 예술의 본질 또는 타당성이 무엇이든 간에 예술이 변화무쌍하고, 정의할 수 없고, 환원 불가능하다는 것을 입증이라도 하려는 듯했다.

그러므로 공통분모, 즉 예술의 모든 사례들을 관통하고 어떤 것을 '예술'로 만들어주는 성질 또는 특징을 찾는 일은 점점 더 구시대적인 동시에 실패할 수밖에 없는 목표가 되었다. 오늘날의 예술철학자들은 그 단어 또는 개념을 정의하려는 노력을 완전히 접었다. 그림 한 장이 몇 백만 달러의 '값어치'가 나갈 수 있고, 예술가나 대중이 아닌 비평가, 거래상, 박물관 관장이 그 가치를 결정하는 그물 같은 경제 상황을 알고 있는 예술철학자들은 우리 시대의 예술의 다양하고·급진적인 성격을 지켜보면서, 예술이 더 이상 그 신성한 본질이 발견되기를 기다리면서 그 자체로 진공이나 이상의 영역에 존재하는 것이 아니라, 특수한 사회적 맥락 속에 존재하고 그 맥락에 의존하는 것으로 간주되어야 한다고 결론짓는다. 산업이후, 근대이후의 사회에서는 예술 세계(혹은 "예술계")가 '예술'이 무엇이고 무엇이 '예술'인지를 결정한다. 그것은 단지 사회적·역사적으로 설정된 이름으로만 존재한다(7장을 보라).

그러나 그런 입장은 현대 서양 사회에서 출현했으며, 현대 서양 사회는 (1장과 4장에서도 언급되는) 선천적인 자민족중심주의에도 불구하고 당연히 인류의 사업과 지혜의 정점도 아니고 궁극적 운명도 아님을 누구나 알 수 있다. 비록 '예술' 개념은 상업적인 사회에서 태어났고 그 사회에 의해 계속 유지되고 그래서 불과 2백 년밖에 안 되었으며, 그 결과 상대적이고 심지어 폐기할 수 있는 것처럼 보이지만, 실제 예술은 항상 우리 곁

에 존재해왔다. 그리고 사랑, 죽음, 기억, 고통, 힘, 두려움, 상실, 욕망, 희망과 같은 인간 조건의 진리들과 더불어 미, 숭고, 초월의 개념들도 항상 그렇게 존재해왔다. 이 개념들은 인류 역사의 전 기간 동안 예술의 주제이고 근거였다. 그러므로 현대 이론이 예술은 우연적이고, '특수한 사회적 맥락'에 의존한다고 믿는다 해도, 우리는 인간의 영속적 관심사들 그리고 그 관심사들에 수반하고 그것들을 구현해온 예술 자체가 우연적이고 의존적이라고 가정하는 실수를 범해서는 안 된다.

예술에 대한 종중심적 견해는 인간이 항상 중요하다고 느껴온 것들과, 그 중요성을 포착하고 표현하고 강화하기 위해 찾아낸 '예술'이라 불리는 특정한 방법들 간의 연관성이 타당하고 본질적이라는 것을 인식하고 선언한다. 근대 이후 사회의 예술이 전근대 사회에서 수행했던 것만큼 이런 기능들을 수행하지 못하는 것은 어떤 추상적 개념의 부족이나 비현실성 때문이 아니라, 예술 제작자들이 거주하고 있는 세계가 그 영속적 관심사들을 인위적으로 감추고, 부인하고, 하찮게 취급하고, 무시하고, 배척하는, 인류 역사상 유례가 없는 세계이기 때문이다.

예술에 대한 동물행동학적 견해는 현대 미학의 견고한 입장에서 벗어나, 예술철학자들이 결코 상상해본 적이 없는 새로운 방식으로 다시 '공통분모'를 탐구하게 만든다. 예술 행동이 보편적이고 지워지지 않는다는 것을 입증하기 위해서는 자연선택이 작용을 가했을 가능성이 있는 핵심적인 행동 경향을 확인할 필요가 있다.

예술 행동의 깊은 본질을 발견하기 위해 나는 기본적으로 현대 사회나 그 이전의 문명들 또는 전통 사회나 이른바 '원시' 사회에 관심을 두지 않을 것이다. 대신에 우리는 1백만 년 내지 4백만 년 전에 존재했던 초기 원인原人이 소유하고 있었을 행동 경향을 찾아야 한다. 우리의 조상인 그 원

인은 두 다리로 걷고, 아프리카 사바나에서 소규모 유목 집단을 이루고 살던 사람科 동물이다. 그들은 식량을 사냥하고, 수집하고, 청소하고(음식찌꺼기를 먹고), 채집하고 살다가, 기원전 1만 년 무렵부터 세계의 몇몇 지역에서 농업 사회를 이루고 정착생활을 시작했다. 이 사람과 동물이 진화하던 중 어느 시점에 이르러 특정한 행동 경향, 즉 그것을 소유한 개인들(연장선상에서, 집단들)에겐 생존에 도움이 되고, 그렇지 못한 개인들에겐 도움이 되지 않는 행동 경향이 출현했을 것이다. 예술의 이 핵심 또는 공통분모는 오늘날의 예술과도 양립하지만, 또한 우리의 사람과 조상들의 특징일 수도 있다.

비일상성

내가 보기에 예술의 생물학적 핵심, 즉 모든 인간 행동의 골간에 깊이 채색되어 있는 그 염료는, 내가 다른 책에서 '특별화하기making special'라 명명한 것이다. 복잡한 개념을 명명하거나 요약하기 위해 사용하는 중요한 표현들('쾌감 욕구 원칙', '적자생존')이 그렇듯이, '특별화하기'도 공을 들이지 않거나 맥락이 없으면 시시하고 애매하게 들릴 수 있다. 이 장과 다음 장에서 그 의미를 자세히 설명하기 전에 나는 오늘날 예술을 향한 충동(예술적 행동 경향)으로 간주되는 것의 배후 또는 내부에 존재한다고 믿고 있는 이 핵심 경향을 내가 어떻게 찾아 나서게 되었는지 그 배경을 간략히 얘기하고자 한다.

유희와 제의

내가 행동으로서의 예술에 최초로 접근을 시도한 것은 유희에 대한 동물행동학적 설명을 처음 읽었을 때였다. 인간을 포함하여 동물의 유희는 매력적이고 상당히 신비로운 행동이다. 동물이 배우지 않고 선천적으로 유희하는 경우는 많은 종에게서 발견된다. 그러나 다른 행동들과는 달리 유희는 적어도 유희하는 그 순간에는 생물학적으로 목적이 없고 심지어 불리해보이기까지 한다. 유희하는 주체는 음식을 발견하고, 짝짓기를 하고, 침입자를 물리치고, 휴식을 취하는 등의 행동을 할 때와는 달리, 생활에 도움이 되는 목표를 달성하지 못한다. 사실 유희하는 동안에 동물은 완전히 무익한 목적을 위해 많은 에너지를 소모하거나, 부상을 입을 위험에 노출되거나, 포식자를 끌어들이거나, 생존 가능성을 감소시킨다. 그러나 어린 동물들은 지칠 줄 모르고 유희를 한다. 어린 동물들은 유희 자체를 위해, 즉 순전한 즐거움과 내적 보상을 위해 유희를 하는 것처럼 보인다. 따라서 유희에는 에너지 소모와 위험 비용을 능가하는 생존의 이익이 숨겨져 있는 듯하다.

우리는 실생활에서 일반적으로 불확실성을 좋아하지 않는 반면에, 유희에서는 진기함과 의외성을 추구한다. 휴가가 시작되기 전날에 한 번도 가보지 않은 지름길이 둑까지 연결되어 있는지 의심해보는 것은 휴가 중에 우연히 만난 미지의 길이 어디로 이어지는지를 알아보기 위해 그 길을 따라 가보는 것과는 분명히 다르다.

유희는 '예외적인' 것, 다시 말해 정상적인 생활에 속하지 않은 어떤 것이라고 말할 수 있다. 최소한 정상적인 제약조건들이 유희를 구속하진 않는다. 유희를 즐길 때 우리는 공주가 될 수 있고, 어머니나 말이 될 수

있고, 천하무적이 될 수 있다. 무법자나 군인이 될 수 있고, 그렇게 행동한다. 당신은 싸움을 하는 체하거나 다과 파티를 여는 체하지만, 이런 행동들은 진짜가 아니다. 어느 누구도 진짜 무기(장전된 총이나 날카로운 발톱)를 사용하지 않으며, 찻잔은 비어 있을 것이다.

그러나 유희에도 제약조건이 있다. 심지어 동물들에게서도 유희의 '법칙들'—놀이임을 의미하는 특별한 신호들(예를 들어, 꼬리를 치거나 발톱을 사용하지 않는 것), 자세, 표정, 소리 등—을 발견할 수 있다. 그리고 종종 유희를 위한 공간으로 경기장, 체육관, 공원, 오락실, 원과 같은 특별한 장소를 마련한다. 또 유희에는 특별한 시간, 특별한 옷, 특별한 분위기가 적용된다. 공휴일, 축제, 휴가, 주말을 생각해보자.

유희에 관한 글을 읽는 동안 나는 유희와 예술의 유사성을 분명히 목격했다. 내가 미학과 예술사 강의로부터 배운 바에 따르면, 예술은 '비실용적'이고, '그 자체를 위한 것'이다. 첼리니의 소금그릇*은 예술이었지만, 이는 그 그릇이 도자기나 유리병보다 소금을 더 잘 담을 수 있어서가 아니었다. 유희처럼 예술도 '진짜'가 아니라 하는 척하기였다. 햄릿을 연기하는 배우는 폴로니우스 역할을 맡은 배우를 진짜로 찌르지 않았다. 예술은 놀라움과 다의성多義性을 절묘하게 사용해왔다. 예술을 위해서는 박물관과 연주회장 같은 특별한 장소가 마련된다. 특별한 장소와 특별한 의상도 따로 준비된다. 교향곡 연주자들의 검은색 의상이 그 예다. 그리고 내가 배운 '무관심적 관조'라는 특별한 분위기가 존재다. 그 분위기에서 관객은 악당을 물리치는 주인공을 돕기 위해 무대 위로 뛰어올라가는 대신, 배우들의 기술과 정교함, 극작가의 재능과 언어를 관조한다. 유희처

* 1543년 작, 흑단 바탕 위에 금과 칠보 세공을 한 공예품.

럼 예술도 특별한 것, 윤색한 것, 삶을 보완하는 어떤 것이다.

이 주제를 더욱 깊이 파고드는 동안 나는 내가 유희와 예술의 유사성을 알아채고, 예술이 유희의 파생물이라고 부득이하게 결론짓게 된 사람들의 오랜 계보에서 꼴지에 해당한다는 것을 알게 되었다.[4] 내가 새롭게 기여하고 싶었던 바는 이 결론의 신빙성을 다른 사람들이 사용했던 심리학적, 역사적, 또는 형이상학적 증거가 아니라 동물행동학적 증거를 통해 높이는 것이었다. 나는 예술과 유희의 핵심이 되는 현저한 특징은 '은유적' 본질, 즉 어떤 것이 실제로는 그것이 아니라 다른 어떤 것인 가상적 양상에 있다고 생각했다.

동물행동학자에게 진화론적 목적이 부재하는 것처럼 보인다면 유희와 예술 모두 문제에 봉착할 것이다. 모든 곳에서 인간은 유희적인 것과 예술적인 것을 게걸스러우리만치 추구하기 때문에, 그 목적이 즉시 명백히 보이진 않을지라도, 그것들은 분명 어떤 목적에 이바지한다.

유희의 경우, 우리가 비록 어떤 직접적인 생존 이익들을 유희와 연관시킬 수는 없을지라도, 어린 동물들은 어른이 되었을 때 필요한 여러 가지 일들 중 특히 먹이를 찾고, 자신을 보호하고, 짝짓기를 할 수 있는 기능들을 유희 중에(아직은 '진짜'가 아닌 상황에서) 연습한다는 것은 일반적으로 인정하는 사실이다. 또한 유희 중에 어린 동물들은 서로 어울리는 법을 배운다. 유희를 하고 그럼으로써 실용적 기술과 사회적 기술을 배우는 개체들은 유희를 잘 안 하거나 유희를 할 기회를 박탈당해 그 기본 기술들을 연습하지 못하는 개체들보다 더 잘 생존한다. 보험 증권처럼 유희의

4 예술의 '유희' 이론은 프리드리히 실러(1795/1969), 허버트 스펜서(1880-82), 지그문트 프로이트(1908/1959), 요한 하위징아(1949)와 가장 많이 연관된다.

이점은 나중에 빛을 발한다.

예술의 경우, 나는 예술이 연습, 훈련, 또는 사회화 이상의 것으로 이루어져 있음을 인식했다. 그러나 그것은 무엇일까? 프로이트는 유희와 예술의 기능이 치료라고 주장했다. 유희와 예술은 실생활에서 거부되거나 터부시되는 숨겨진 육망의 승화 또는 충족, 다시 말해 환상을 허용한다는 것이었다. 사랑하는 여자를 얻을 수 없다면, 그녀를 얻는 꿈을 꾸거나 상상을 하거나 소설을 쓰거나 그림을 그린다. 동물행동학적 관점에서 이 문제를 고찰한 후에 나는 인간의 진화 과정에서 예술은 분명 공상을 해방시키는 것 이상의 어떤 일을 했을 것이라 결론지었다. 그렇다면 우리의 원시인류 조상은 얼마나 많은 공상을 했을까? 그들은 유희로부터 얻은 것보다 더 많은 가상을 필요로 했을까(모든 영장류들처럼 초기의 원인도 유희를 했음이 거의 확실하다)? 현실, 즉 음식과 안전과 협동을 위한 일상적 '용무'를 인정하고 그에 순응하는 것이 더 중요하지 않았을까?[5] 공상과 가상은 불만족스러운 문명에 함몰된 현대인에게 중요한 안전장치일 수 있지만, 나는 초기 원인들이 유희뿐 아니라 왜 예술을 발전시켰는지를 설명해주는 보다 그럴듯한 이유를 찾고 싶었다. 연습, 사회화, 오락, 욕구충족 같은 목표들은 다른 종류의 행동을 할 필요 없이 단지 유희에 의해 충족되었을 것이다. 예술은 단지 다양한 유희에 불과하다는 부적절한 생각에 머물지 않기 위해, 나는 예술의 동물행동학적 기원, 본질, 그리고 선택 가치의 문제를 더 깊이 조사해야 했다.

나는 과거에 실론Ceylon이라 불린 작은 불교 국가인 스리랑카에서 몇

5 리처드 알렉산더Richard Alexander(1989)는 인간의 사회적 유희가 "사회적-지적-신체적 시나리오들을 정교화 및 내면화하는 능력과 경향성을" 낳고, 그 자체로도 인간 정신이 진화적으로 발전해온 기초—공상과 현실에 대한 인간적 이해의 적절한 결합—라고 설명한다.

년 사는 동안, 동물행동학자들이 전통 사회라 부르는 것에 친숙해지게 되었다. 그런 사회들은 아직도 현대의 과학기술이 상대적으로 덜 발달되어 있는데, 예를 들어 그들은 공사 현장에서는 대나무로 엮은 비계를 사용하고, 굴착기나 불도저가 아닌 사람이 직접 흙을 파 나르고, 많은 가족들이 땅위에서 생활하며 자급자족에 가까운 생활을 하고, 부락 내의 집들과 부엌세간들을 토착 재료를 이용해 손으로 만들고, 음식을 텃밭에서 길러 먹는다. 사람들은 관습과 권위가 명하는 테두리 안에서 삶을 영위하고 만족을 구한다. 예를 들어 혼인은 대부분 부모나 친척이 미리 결정해주고, 점성가의 조언에 따라 중요한 결정을 내려도 이상하게 여기지 않는다.

전통 사회의 사람들은 우리처럼 과학기술이 고도로 발달한 사회의 사람들보다 삶의 진실에 훨씬 더 가까워 보인다. 그들은 여러 세대에 걸쳐 서로의 가족을 잘 알고 지내왔기 때문에 결혼이나 장례 같은 삶과 죽음의 문제들이 사회화를 위한 중요한 행사의 기능을 한다. 나는 스리랑카에 있는 동안 처음 장례식에 참석하여 처음으로 죽은 사람을 보았다. 그때 그 자리에 아기들과 어린아이들까지 참석한 것을 보고 적잖이 놀랐다.

이렇게 전통 의례와 관습은 우리보다 스리랑카 사람들의 삶에서 훨씬 더 큰 역할을 한다. 스리랑카에서 사람이 죽으면 그날 조문객들이 찾아오고 고인은 꽃으로 둘러싸인 거실 탁자 위에 뚜껑을 덮지 않은 관속에 누워 조문객들을 맞는다. 유족들은 문 앞에서 조문객과 일일이 인사를 나누고, 고인의 마지막 상황과 그의 공덕을 이야기하며 조문객을 맞을 때마다 흐느껴 운다. 집안에 들어온 조문객은 다른 조문객들과 합류하여 어떤 주제에 대해서든 조용히 이야기를 나눈다(나는 그들이 영화, 사업, 정치 문제에 대해 이야기하는 것을 들었다). 손님들은 예의에 어긋나지 않을 정도로 머문 후 상가를 떠난다. 마지막으로 유족과 가까운 친구들은 화장장이나 매장

지로 가고, 그곳에서 불교 승려들이 팔리어 경전―출생, 죽음, 소멸, 환생에 관한 명상―을 낭송한다. 시신을 처리하고 사흘 후에 유족과 승려들은 제를 올린다. 이밖에도 석 달 후, 1년 후, 그리고 매년 고인을 기리는 제를 올린다.

나는 이렇게 정기적으로 슬픔을 달래는 방식(공동체가 인가하는 형식을 통해 점점 더 긴 간격을 두고 애도하고 상실감을 표현하는 방식)이 유족들에게 일종의 유형화된 프로그램, 즉 감정을 드러내고 억제하는 형식을 제공한다는 사실을 깨달았다. 유족들은 용감해지거나 '현실적'이 되기 위해 슬픔과 상실감을 억누르고 그런 감정을 되는 대로 혹은 혼자서만 분출하는 대신, 애도의 의례를 통해 공개적으로, 반복적으로, 예정된 틀 안에서 인정하고 표현할 수 있다. 애도 의례의 시간적 구조는 비록 간단하지만 그로 인해 상실에 대한 생각과 느낌은 정해진 시기마다 되풀이된다. 유족은 의식적으로 슬픈 감정을 갖지 않아도 연속되는 제사가 그런 감정을 이끌어낸다. 정해진 형식적 의식들은 개인들이 각자 슬픔을 느끼고 공개적으로 표현할 수 있는 기회이자 심지어 그 원인이 되기도 한다.[6]

나는 이와 매우 유사하게 예술 역시 감정의 용기容器 또는 주형鑄型이라는 생각이 떠올랐다. 연극, 춤, 악곡의 공연은 관객을 유쾌하게 하고, 긴장시키고, 흥분시키고, 진정시키고, 해방시키는 등 관객의 반응을 조작한다. 시의 리듬과 형식도 같은 작용을 한다. 심지어 그림, 조각, 건축 같은

6 래드클리프-브라운Radcliffe-Brown(1922/1948)은 안다만섬 주민들에 대한 연구논문에서, 제의가 감정에 변화를 일으키거나 감정을 체계화한다고 강조한다. 제의는 "'그 사회의 존속에 필요한 감정적 성향들'을 유지하고 한 세대로부터 다음 세대로 전달한다(234, 나의 이탤릭체 표시)." 제의는 의무적이기 때문에 참가자들에게 마치 특정한 감정을 느끼는 것처럼 행동하도록 강제하고 또 그럼으로써 어느 정도까지는 실제로 그 감정을 유발하는 효과를 낸다. 또한 5장에서 제의와 연극에 관한 절을 보라.

비시간적 예술도 보는 사람의 반응에 틀을 제공하고 감정에 형태를 부여한다.

대부분의 사회에서 예술이 대개 그 배경을 이루는 제의와 관련되어 있다는 것은 잘 알려진 사실이다. 그래서 나는 다음으로 예술과 제의의 공통점을 찾아보기 시작했다. 유희처럼 동물들의 '제의화된 행동'도 동물행동학의 중요한 주제라는 사실과, 적어도 몇몇 인류학자들이 동물들의 제의화된 행동과 인간의 제의 사이에 존재하는, 단지 피상적이 아닌 실질적인 공통점들을 지적해왔다는 사실이 무척 흥미로웠다(헉슬리Huxley 1966, 터너Turner 1983). 아마 우리는 제의(그리고 유희)처럼 예술도 일종의 '행동'으로 불러야 할 것이다.

내가 생각하고 기대했던 것처럼, 제의와 예술의 공통점은 상당히 흥미로웠다. 예를 들어 제의와 예술은 둘 다 흡인력이 강하다. 제의와 예술은 다양하고 효과적인 수단을 사용해 주의를 일깨우고, 사로잡고, 유지한다. 그리고 둘 다 개인의 감정에 영향을 미칠 의도로—개인이 감정을 의식하게 하기 위해, 그들이 감정을 나타내게 하기 위해—구성된다. 제의와 예술의 흡인력에서 큰 부분을 차지하는 것은 의도적인 비일상성이다. 예를 들어 스리랑카의(그리고 우리의) 장례식에서는 특이한 언어를 사용한다. 즉 고풍스럽고 시적인 어휘와 어순으로 이루어진 고대 종교의 글을 예식에 사용하고, 평소 대화에 사용하는 목소리와는 달리 읊조리거나 노래하듯 발성한다. 이밖에도 제의(그리고 예술)를 흡인력 있게 만드는 비일상적 장치로는, 과장(장례 절차의 리듬은 대단히 느리고 신중하다), 반복(스리랑카의 장례 의식은 일정한 시간을 두고 제사를 반복한다), 공들여 꾸미기(다량의 꽃, 특별한 복식, 수많은 사람의 집결 등의 사치스러운 측면들)가 있다.

제의와 예술의 양식화stylization 역시 비일상적 측면을 강화시킨다. 제의

와 예술은 마치 배우의 연기처럼 자의식 속에 수행된다. 법안에 서명하는 의식이 진행되는 동안 미국 대통령은 2백 년 전의 어투로, "그 문서에 나는 서명하노라" 같은 대단히 수사적인 구절들을 말한다. 발레리나나 오페라 가수는 공연이 끝나면 박수갈채에 답하기 위해 제의화된—과장된, 공들인, 형식화된—동작으로 여러 차례 인사를 한다(공연 자체가 과장된, 공들인, 형식화된 동작이나 발성으로 이루어져 있다).

이렇게 대체로 제의와 예술은 둘 다 형식화되어 있다. 사람들의 동작은 정해져 있고, 행사의 순서는 예정되어 있으며, 개별 참가자들이 그에 따라 자신의 지각, 감정, 해석을 구체적으로 표현한다.

제의와 예술은 둘 다 사회적 강화로, 참가자와 관객을 한 분위기 속에 결합시킨다. 제의와 예술은 모든 사람이 유형화된 감정을 느낄 수 있는 공통의 계기 속에서 개인적인 자아 초월—빅터 터너(1969)가 '공동체 의식communitas'이라 부르고 미하이 칙센트미하이(1975)가 '몰입flow'이라 부른 것—을 경험할 수 있는 기회를 제공한다. 서로를 관습적으로 격리시키던 단단한 경계가 부드러워지거나 녹아들고, 일상 속에서 습관적으로 당연시하던 동지의식이 강화된다.

제의와 예술은 실생활 또는 평범한 삶으로부터 차단되어 있다. 무대, 즉 원형극장, 분리된 구역, 박물관, 단상 등은 성과 속, 연행자와 관객, 비일상적인 날과 일상적인 날을 가른다. 그리고 제의와 예술은 둘 다 상징—숨겨진 의미나 비밀스런 의미를 가진 것들과 표면적인 중요성을 뛰어넘는 반향을 불러일으키는 것들—을 두드러지게 사용한다.

제의는 모든 인간 사회에서 발견될 정도로 보편적이다. 제의에는 수많은 사회적 목적이 있다. 인간 집단의 가치관을 표명하고 공식적으로 강화하며, 인간 집단을 공통의 목적과 믿음으로 결합하고, 불가해한 일들—

출생, 죽음, 질병, 자연 재해—을 '설명'하는 동시에 그것을 통제하고자 하고 견딜 수 있게 만드는 것이 그 목적이다. 동물행동학적 관점에서 볼 때 제의가 없다면 그 사회 집단은 상대적으로 생존하기 어려울 것이다. 그들은 개별적이고, 파편적이고, 분산적이고, 그래서 궁극적으로 덜 만족스러운 방식으로 역경에 반응할 것이다.

제의와 예술은 보편적 '행동'으로서 많은 유사성을 공유하는 것 외에도 거의 항상 함께 묶여 실행된다. 제의 속에서 우리는 항상 예술을 발견

헤미스 축제(카슈미르 동부, 라다크)에 모인 불교 신자들.
제의 행사는 수많은 사람을 비일상적이고 흡인력 있는 경험에 참여시킴으로써 그들을 결집하고 통합한다.

한다. 즉, 아름답거나 인상적인 물건들이 사용되고, 특별히 장식한 의복, 음악, 전시물, 시적 언어, 춤, 공연이 가미된다. 나는 동물행동학적으로 예술을 이해하는 데에 제의에 대한 이해가 유의미하고 심지어 필수적이라는 확신이 들었다(4장을 보라).

예술과 제의의 수많은 밀접한 관련성 때문에 처음에 나는, 그 이전에 예술이 일종의 유희라고 생각했던 것처럼,[7] 예술을 제의의 파생물로 간주할 수 있지 않을까도 생각했다. 어떻게 그리고 왜 이런 일이 발생했을지 힘겹게 이해한 후에야 다음과 같은 생각이 떠올랐다. 예술은 유희나 제의와 같은 종류가 아니라, 유희나 제의처럼 특별한 질서, 영역, 분위기, 존재 상태와 관련되어 있다는 생각이었다. 과거에 유희, 제의 그리고 예술 속의 것들은 일상적이지 않았지만, 이제는 대체로 일상의 현실만큼이나 실제적이다. 나는 여기에서 예술 행동의 핵심을 찾아보기로 결심했다.

일상과 비일상의 구별

예술 행동의 진화와 선택 가치가 특별화하는 경향에서 비롯한다는 나의 명제는, 세계 모든 곳에서 인간은 다른 동물들과는 달리 세속적이거나 평범하거나 '자연적인' 질서, 영역, 분위기, 존재 상태와, 유별나거나 비일상적이거나 '초자연적인' 질서, 영역, 분위기, 존재 상태를 구별할 줄

7 나는 또한 유희가 운동경기처럼 종종 특별한 장소, 의복, 행동하는 방식, 시간의 구조 등을 통해 제의화되어 있음을 깨닫고 흥미를 느꼈다. 제의에서 사람들은 종종 다른 존재인 척한다(다른 존재인 것처럼 연기하고 행동한다). 예를 들어, 호주 원주민은 동물 흉내를 내거나 동물을 죽이는 시늉을 하고, 남미의 야노마뫼 원주민들은 유령들과 전투를 벌인다. 우리의 '유희'와 연희도 일반적으로 예술, 제의, 유희로 동시에 간주될 수 있다.

안다는 주장에 기초해 있다.

그렇다면 이 주장은 과연 타당한가? 몇몇 전근대 사회에서 전자와 후자는 서로 침투할 수 있는 것처럼 보인다. 로버트 톤킨슨Robert Tonkinson(1978, 96)에 따르면, 호주 원주민인 마르두자라 족은 자연적 영역과 영적 영역을 뚜렷이 구분하지 않고 그들 자신과 비인간적 존재물 및 힘들을 모두 우주 질서의 동등한 실질적 거주자로 간주한다고 한다.[8] 또한 호주와 여타 지역에 사는 다른 부족들은 '자연적인' 것과 '영적인' 것을 우리보다 더 연속적으로 보고, 영적인 것을 자연적으로 간주한다. 그렇다면 성과 속, 자연과 초자연, 자연과 문화, 몸과 마음, 육체와 정신의 구분처럼 일상성과 비일상성의 '명확한' 구분도 문명의 불만족과 인공성에서 나온 것은 아닌가 하는 의심이 들 수도 있다.

그러나 나는 이러한 구분이 인간의 행동과 정신 구조의 특징적이고 보편적인 선천성이라고 주장한다. 더 나아가 나는 우리가 예술 행동의 핵심을 찾아야 할 곳은 바로 이 선천성이라고 단언한다. 비일상성과 일상성을 명시적으로 구분하지 않는 인간 집단에서도 사람들의 활동에서는 그런 구분을 인식한다는 사실이 드러난다. 톤킨슨은 마르두자라족에 대해 이렇게 말한다. "꿈의 시대인 드림타임Dreamtime(조상들이 존재하고 있는 영적 차원 또는 영적 영역)이 대단히 중요하다. 드림타임은 모든 힘의 원천이고, 제의에 대한 반응으로 주어지지만, 개인이 잠시 자신의 인간성을 초월하

8　피터 서튼Peter Sutton(1988, 18-19) 역시, 호주 원주민의 전통적인 사고에서는 문화가 없으면 자연도 없다고 말한다. 그는 W. E. H. 스태너Stanner(『호주 원주민의 종교에 관하여』(1963, 227))의 다음과 같은 말을 인용한다. "호주 원주민과 함께 호주의 관목 숲을 이동해본 사람은 누구나… 자신이 어떤 풍경 속을 이동하는 것이 아니라 의미들로 가득 찬 인간화된 영토를 이동하고 있음을 깨닫게 된다."

고 제의의 저장고를 이용할 때, 즉 춤, 황홀, 환각, 꿈, 고조된 감정적 종교적 상태에 빠져 있을 때 경험할 수 있는 것으로 생각하기 때문이다(톤킨슨 1978, 16)."

많은 인류학 연구들이 '다른 세계'를 묘사한다. 다른 세계는 요루바족이 '아이언iron'이라 부르는 신비하고 영원한 실재의 차원이고(드루월 Drewal과 드루월 1983), 이투리 우림의 피그미족이 믿는 숲의 신령이고(턴불 Turnbull 1961), 가봉의 팡족이 엔강engang이라 부르는 죽은 영령들의 보이지 않는 세계이고(페르난데스Fernandez 1973), 에스키모인들이 실라sila라 부르는 '생명의 힘'이고(비르케트-스미스Birket-Smith 1959), 길들여진 동식물과 인간의 사회적 생존의 제약조건인 두사dusa와 대비되는 기미족의 내세, 코레kore(황야)이고(길리슨Gillison 1980, 144), 일상적 존재와 반대되거나 대조되는 동시에 제의를 통해서만 파악할 수 있는 우메다족의 초월적 실재이고(겔Gell 1975), 칼룰리족의 말과 사물의 '아래쪽' 측면이고(펠드Feld 1982), 칼라팔로족이 함께 모여 노래로 불러내는 강력한 존재의 유생성有生性이고(바소 1985), 부시맨들의 키아kia 경험이다(카츠Katz 1982). 수많은 인류학 논문 중에서, 어떤 부족이 일상적 현실에 대한 인식과 더불어, 굳이 신적인 차원은 아니더라도 어떤 특별한 차원에 대한 인식을 행동으로 드러내지 않은 경우를 찾기는 매우 어려울 정도다.

진화하는 인간은 어떻게 그리고 왜 일상과는 별도로 '다른 세계'를 지각하거나 창조하게 되었을까? 내가 앞 절에서 지적했듯이, 비일상적인 영역을 인정하려는 성향은 유희 행동의 고유한 측면이다. 유희에서의 활동들은 '진짜가 아니기' 때문이다. 그렇다면 우리가 어떤 생각을 '가지고 놀 때'처럼, 우리는 유희의 전제인 '가정'을 융통성이 있고, 상상적이고, 혁신적인 행동들이 더 많이 발생할 수 있는 저장고라고 생각할 수 있다.

그리고 제의의 경우에도 (동물의 제의화된 행동과 인간의 제의화된 행동 모두에서) 평범한 행동을 형식화하고 과장하며, 그럼으로써 (특히 인간의 경우) 그 행동에 또 다른 의미와 무게를 부여하여 일상적인 것과 다르게 만들고 특별화한다. 진화하던 원인原人은 어느 시점에 이르렀을 때 일상생활 속에서 유희와 제의에 익숙해져서, '메타'현실 또는 '가정적' 현실을 인식하고 심지어 창조하는 선천적 성향을 지니기 시작한 것이 분명하다.

그러나 우리가 반드시 인정해야 할 점은, 가장 근본적인 차원에서 일상성과 비일상성을 구분하는 능력은 특별히 주목할 만한 것이 아니라는 사실이다. 모든 동물에게는 정상적인 것과 비정상적인 것, 중립적인 것과 극단적인 것을 구분하는 장비가 갖춰져 있다. 복잡한 생명체들뿐 아니라 도롱뇽이나 모기도 일상을 벗어난 어떤 일이 일어날 것임을 암시하는 변화, 즉 갑작스런 그림자, 날카로운 소음, 예기치 못한 움직임 따위를 알아챈다. 결국 생명은 습관적인 생존에 일어나는 변화에 반응(또는 반응할 준비)을 하는 능력에 달려 있다. 게다가 인간 외에도 많은 동물들이 유희를 하지만, 어떤 종류의 예술 또는 상상의 작품을 창조하는 수준에도 이르진 못했다. 그리고 형식화하고 제의화하는 동물들의 행동이 희귀하고 비일상적인 자세, 향기, 소리, 동작을 사용하는 인간의 제의와 닮은 것은 사실이지만(가이스트 1978), 다른 동물들에게는 널리 존재하면서도 마땅히 예술이라 부를 수 있는 그 어떤 것도 발생하지 않았다. 인간으로 하여금 더욱 정교한 '다른' 세계들, 유희에서 발명되거나 제의에서 창조되거나 예술 속에서 조작되는 특별한 공상의 세계들을 인식하고 추구하도록 자극하거나 허용한 것은 인간의 어떤 측면이었을까?

우리와 관계가 있는, 대략 25만 년 전의 진화하는 원인은 다른 동물들보다 더 지적이고 영리했다. 그들의 뇌는 더 컸고 구조는 더 복잡했으며,

그 덕분에 부여받은 정신적·감정적 복잡성이 폭넓은 사고와 감정을 이끌어냈다. 다른 동물들은 일반적으로 어제 일어난 일이나 내일 일어날 일과 무관한, 진행 중인 현재에만 머물지만, 인간은 구석기 중기나 신석기 초기에 점차로, 발터 부르케르트(1987, 172)가 종교의 생물학적 기원에 대해 언급했듯이, '고통스럽게도 과거와 미래를 의식'하기 시작한 것이 분명하다.

나는 일상성과 비일상성을 구별하고, 특별함을 알아보는 일반적이고 보편적인 동물적 성향이, 사전에 계획하기나 원인과 결과에 대해 평가하기 같은 또 다른 고차원의 인지 능력들과 더불어 수만 년에 걸쳐 발달해 왔을 것이라 생각한다.[9] 진화의 어느 시점에서 인간은 의도적으로 대상을 특별화하기 시작했는데, 여기에는 불확실하고 난처한 행동, 즉 단순한 싸움-도피나 접근-회피 반응을 넘어선 행동을 요구하는 중요한 사건의 결과에 영향을 미치고자 하는 목적이 담겨 있다(4장을 보라).[10]

9 신중한 예견과 계획하기의 증거는 10만여 년 전 구석기 중기에 초기 현인류 원인이 보여준 공동 사냥의 전략에서(체이스Chase 1989), 특별한 도구가 필요한 반복적 작업(즉, 자르기)의 가능성에 대한 예견 능력을 의미하는 구석기들의 손잡이에서(시아Shea 1989), 그리고 집에서 사용하기 위해 먼 곳에서 인공물의 재료를 운반하는 행위에서(디컨Deacon 1989) 볼 수 있다. 헤이든Hayden과 보니 페이Bonifay(1991, 6)는 "네안데르탈인들이 석기를 관리했고, 구석기 후기 사람들과 비슷한 계획하기와 예견을 보여주었으며, 경제적으로 적절하게 행동했다는 생각을 압도적으로 뒷받침하는" 자료들을 열거한다.

10 신체 장식을 뒷받침하는 최초의 고고학적 증거는 구석기 중기에서 구석기 후기로 넘어가는 과도기인 지금으로부터 약 3만 5천 년 전으로 거슬러 올라간다. 그 장식물들이 기본적으로 이국적인 (즉 '특별한') 재료들―발굴 장소로부터 수백 킬로미터 떨어진 곳에서 이따금씩 유입되던 조개껍데기, 부드러운 돌, 치아, 엄니 같은 재료들―로 제작되었다는 것은 흥미롭다. 랜들 화이트Randal White(1989b)는 그 장식물들이 사회적 과시를 위해 사용되었고, 아마도 사회적 품위를 상징했을 것이라고 생각한다. 용도와 의미가 무엇이든, 개인들이 그들 자신을 특별하게 만들 때 특별한 재료를 사용했다는 것은 흥미로운 사실이다.

특별화하기에 대한 보다 깊은 관찰

나는 『예술은 무엇을 위해 존재하는가』에서, 예술을 중요한 사물과 활동을 '특별하게' 만드는 방법으로 간주할 때 예술을 동물행동학적으로 이해할 수 있다고 주장했다. 다시 말해, 나는 다른 이론가들처럼 결과물('예술 작품'으로서의 사물들과 활동들)을 강조하기보다는, '행동' 또는 활동(2장의 마지막 절에서 설명한)을 강조했다.

나는 오늘날 우리가 예술이라 부르는 것의 요소들, 예를 들어 유형, 생생함 등은 애초에는 미와 무관한 맥락 속에 존재했을 것이라 생각했다. 그러나 그 요소들은 원래 인간에게 지각적으로, 감정적으로, 인지적으로 만족을 주고 있었기 때문에, 특별화하려는 선천적 성향을 갖고 있던 인간은 선택 가치가 있는 다른 행동들을 수행할 때 그 선천적 성향을—그 자체를 위해서가 아니라, 동물행동학적인 용어를 빌자면 '가능하게 하는 enabling 메커니즘'으로서—사용했을 것이다.

먼저 나는 특별화가 처음 생겨난 이유는 현재 하고 있는 일이 가치 있고 효과적이라는 것을 자기 자신과 다른 사람들에게 납득시키기 위해서라고 생각한다. 만일 당신이 어떤 목표—예를 들어 어떤 동물을 죽이나 병을 치료하는 것—를 성취하고자 하는 초기 인간이라면, 당신은 목표를 위해 애를 쓸 것이고 그 활동을 진지하게 여길 것이다. 만일 당신이 우연히 또는 의도적으로 비일상적인 어떤 말이나 행동을 해서 성공을 거둔다면, 당연히 다음에도 잊지 않고 만일에 대비한다는 심정으로 그 비일상적인 말이나 행동을 되풀이할 것이다. 야구선수가 투구를 하기 전에 항상 똑같은 동작으로 모자와 귀를 만지거나, 연예인이나 비행사가 과거에 행

운을 가져다주었던 특별한 장신구를 지니고 다니는 것도 그런 예일지 모른다.

중요한 활동을 진지하게 여기는 것은 분명 막대한 생존 가치가 있는 행위다. 모든 심리적 보강책은 당사자뿐 아니라 그를 지켜보는 다른 사람들에게도 중요한 영향을 미쳤을 것이다(앞에서 지적했듯이, 심신에 해로운 것들을 보강하고 정교하게 꾸미느라 시간과 수고를 들이는 사람들은 살아남기 힘들었을 것이다).

따라서 특별화하기를 설득이나 수사로 보는 것은 가능하다. 삶에 도움이 되는 수단(도구, 무기)을 특별하게 만드는 것은 개인들에게 그 수단의 중요성을 각인하고 보강했을 것이고, 더욱 신중하게 제작하고 사용하도록 촉구했을 것이다. 그러나 그와 똑같이 중요하거나 더욱 중요한 사실은 특별화가 제의에 기여했다는 점일 것이다. 언어를 시적으로 사용할 때(강세, 강력한 리듬, 운, 주목할 만한 직유나 단어 선택), 의상과 실내장식이 화려하고 인상적일 때, 합창과 춤과 낭송이 대리 참여든 직접 참여든 관객들의 참여를 허용할 때, 제의는 '손대지 않았을' 때보다 더 기억할 만한 것이 되었을 것이다. 제의를 통해 전달하려는 메시지가 무엇이든 간에('단결은 힘이다', '죽음은 끝이고 시작이다', '우리는 최고다', '변화는 두렵지만 피할 수 없다', '다가오는 계절에 대비한 식량이 필요하다' 등) 그것은 특별한 노력과 주의 덕분에 생겨나고 보강되어 특별한 의미를 획득했음이 분명하다. 이와 동시에 공동 참여와 감정의 공유로부터 형성되는 동료 의식은, 소규모 집단이 난폭하고 예측할 수 없는 세계에서 생존하는 데 꼭 필요한 전반적인 협동과 조정을 이끌어냄으로써 소우주를 형성하는 데 기여했을 것이다.[11] 개별 구성원들에게 특별화하기의 성향이 있는 집단은 단합을 위한 제의를 더 잘 거행했을 것이고, 그 결과 그 구성원들과 집단은 상대적으

로 더 잘 생존했을 것이다.

따라서 우리는 특별화하기가 개인적 사건들보다는 제의에서 훨씬 더 큰 중요성을 띠었으리라는 것을 알 수 있다. 사람들은 특별화하기를 실질적이고 필수적인 관심사들을 드러내기 위해 이용했기 때문에, 그것은 가장 깊고 가장 강력한 감정으로부터 나왔고, 그런 감정을 표현했으며, 또 그런 감정을 끌어들였다.[12] 이것은 내가 이미 2장에서 소개했고, 이 장과 다음 장들에서도 자주 지적할 중요한 요점이다.

특별화하기와 예술의 관계

1장과 2장에서 설명했듯이, 처음에 내가 특별화하기란 개념을 만들어 낸 것은 예술 개념을 둘러싼 혼란이 서양 문화 전반에 퍼져 있고, 이런 혼란을 반영하듯이 예술이 인간의 진화에 어떤 역할을 했는지에 대해 우리가 이용할 수 있는 고찰의 내용들이 불충분한 것에 불만을 느꼈기 때문이다. 진화론자들이 '미학적 인간, 호모에스테티쿠스'를 인정하지 않으면, 다시 말해 예술이 어떻게 그리고 왜 인간의 보편적 특질이 되었는지를 만족스럽게 설명하지 못하고 이를 단지 부수 현상으로 본다면, 그들의 예술

11 존 파이퍼는 『창조성의 폭발*The Creative Explosion*』(1982)에서, 이와 비슷한 예술과 제의의 부흥이 구석기 후기에 일어났다고 말했다. 그의 관심은 예술의 기원과 잠정적인 선택 가치를 동물행동학적으로 설명하는 것이 아니라, 당시에 문화적 행동이 화려하게 꽃을 피운 이유를 설명하는 데에 있었다.

12 나는 아서 단토(1986, 21)가 선택 가치와 동물행동학에 관심이 없었음에도, "예술 작품의 구조는 수사의 구조와 일치하고", "사람들의 감정을 접수함으로써 그들의 마음을 변화시키고 그럼으로써 그들의 행위를 변화시키는 것이 수사가 하는 일"이라고 주장한 것을 나중에 발견하고서 기쁨과 만족을 함께 느꼈다. 또한 그가 현대 서양 예술에서 발견한 '진부함의 변형' 개념도 평범한 것을 비일상적인 것으로 만들기 또는 '특별화하기'의 개념과 일치한다.

개념은 어불성설이 될 것이 분명했다. 그렇게 광범위하고, 즐겁고, 행위자들에게 명백히 중요한 어떤 것이 그토록 불가해할 리 없다.

나 역시 내가 속한 문화에서 믿고 있는 예술 개념과 태도에 사로잡혀 있었기 때문에, 예술의 기원을 유희나 제의에서 찾던 때처럼 주제에 똑바로 접근하지 못하고 허둥대거나 먼 길을 돌아왔다. 나는 모든 시대와 모든 장소의 예술에서 발견되는 '비일상성'이란 성질로 계속 되돌아왔는데, 그것은 일상의 틀 밖에 존재하고, 비록 종사자들은 '필요하다'고 생각하지만, 심지어 그런 경우에도 물질적이고 궁극적인 의미에서 엄밀한 실용성을 지니지 않는 성질이었다. 바로 여기에서 진화론적 설명은 항상 주저앉고 말았다. 진화론에서 '비실용적인' 것은 선택이 될 수 없기 때문이었다. 그럼에도 비실용적인 것은 엄연히 존재했다.

예술의 이 특징에 대한 가장 적합한 단어는 특별한special인 것 같았다. 중간에 하이픈이 들어간 '비일상적인extra-ordinary'도 괜찮을 수 있지만, 그것은 너무 쉽게 '놀라운'이나 '주목할 만한'으로, 즉 하이픈이 없는 비범한extraordinary의 동의어로 읽힌다. 불필요한unnecessary과 비실용적인nonutilitarian은 예술에 포함되지 않는 것들을 강조하고, 또한 예술을 위한 예술이라는 서양의 관념을 너무 많이 연상시킨다. 단독으로 공들이기elaboration란 단어를 사용하면 모양짓기shaping의 중요성이 무시되고, 향상시키다enhance처럼 적어도 서양 문화에서는 표면적인 것 또는 단순히 덧붙여진 것을 암시하게 된다. '특별한'은 너무 불명확하고 순진할 정도로 단순하게 여겨지거나, 단순한 장식을 암시할 수도 있지만, 비예술의 제작과는 일반적으로 다른, 예술의 제작 과정에서 이루어지는 것들—꾸미기, 과장하기, 유형화하기, 병렬하기, 모양짓기, 변형하기 등—을 쉽게 포괄한다.

'특별한'은 또한 다른 단어에는 없는 고심과 염려의 긍정적 요소를 보여준다. 따라서 이 단어는 특별한 물체나 활동이 지각적, 인지적 요소뿐 아니라 감정적 요소에, 즉 인간의 마음 기능의 모든 측면들에 호소한다는 것을 암시한다. 세 요소는 불가분의 관계에 있지만, 내가 2장에서 감정에 대해 논의할 때 언급했던 것처럼, 보통의 미학적 명명법('그 자체를 위한', '미', '조화', '관조')은 감각적/감정적/신체적/쾌락적 만족을 희생하고 침착하거나 추상적인 지적 만족을 강조하는 경향이 있다. 그러므로 '특별한'은 우리의 감각들이 사물의 지각적 현저함(특별함)에 사로잡히고 우리의 지성이 사물의 진귀함(특별함)에 흥미를 느끼고 자극받는다는 것을 나타낼 뿐 아니라, 우리가 어떤 것을 특별하게 만드는 것은 그렇게 함으로써 우리가 그것의 긍정적인 감정 유발성誘發性을 표현할 방법을 갖게 되기 때문이고, 이 특별함을 성취하는 우리의 방법들이 특이하거나 특별한 만족과 쾌감을 반영하고 제공하기(즉, 미학적이기) 때문이라는 것을 나타낸다.

어떤 것을 미적으로 특별하게 만들기 위해 사용되는 요소들이 보통은 원래부터 인간에게 즐겁고 만족스러우며, 그래서 미학적이지 않은 맥락에서 그것들이 자연스럽게 생겨날 때에도 '미학적' 또는 '원原미학적protoaesthetic'이라 불릴 수 있다는 것은 꼭 알아야 할 중요한 사실이다. 그 즐거운 특성들은 인간의 진화 과정에서 어떤 것이 건강에 좋고 유익하다는 것을 나타내기 위해 선택되었을 터인데, 예를 들어 매끄러움, 광택, 따뜻하거나 순수한 색, 깨끗함, 고움, 흠의 부재, 그리고 동작의 활기, 정확성, 말쑥함과 같은, 건강과 젊음과 생명력의 시각적 증거들이 그런 특성들이었을 것이다.

따라서 전부는 아니더라도 대부분의 사회들이 춤에서 민첩함, 지구력,

우아함을 높이 평가하고, 언어에서 울려 퍼짐, 생생함, 운율의 메아리나 음성상의 메아리(운과 그밖의 시적 장치들)를 높이 평가하고, 타악기 연주에서 공명과 힘을 높이 평가하는 것을 우리는 안다. 예를 들어, 파푸아뉴기니의 서부 고지대에 거주하는 와기족은 신체 장식, 춤, 북치기, 합주 등을 평가할 때, 그것이 얼마나 풍부하고, 번들거리고, 반짝거리고, 불같이 뜨겁고, 맹렬하고, 빛나고, 화려한가에 따라, 즉 둔감하고, 무미건조하고, 얄팍하고, 거칠고, 광택이 없는 것의 정반대되는 기준에 따라 명쾌하게 평가한다(오핸론O'Hanlon 1989. 또한 5장을 보라).

서양 예술도 기술적으로 윤을 낸 대리석상, 광이 나는 금속으로 만든 도구와 장식물, 생생하고 선명한 템페라화 및 유화, 장식이 화려하거나 부드럽게 내비치는 직물 등에 높은 가치를 부여해왔다. 사실 소박한 사람들이 지난 세기 즈음에 '예술'로 제작된 어떤 작품들을 그토록 받아들이기 어려워 한 것도 거기에 이 본래적으로 즐겁거나 '아름다운' 자질들이 명백히 부재해서였다. 즐거운 특성들에 대한 전통적인 기대를 무시하겠다는 예술가들의 의도적인 선택이 그 작품들을 '인정할 만한' 예술의 울타리 밖에 놓았던 것이다.

감각, 특히 시각과 청각에 호소하는 요소들 외에도, 인지 기능에 쾌감을 주는 요소들이 있다. 예를 들어 반복, 유형, 연속성, 명료함, 솜씨, 주제의 정교화 또는 변주, 대조, 균형, 비율 등이 그런 것들이다. 이 성질들은 이해와 지배, 그리고 그에 따른 안전과 관계가 있고, 그래서 실용적인 맥락 밖에서 어떤 것을 특별하게 만들기 위해 사용될 때 그 성질들은 '좋은' 것으로 인식된다. 시각적 원형들(예를 들어 원 또는 사선 교차나 수직 교차를 비롯한 만다라 도형 같은 기본적인 기하 도형들)도 명료함을 부여하고 어수선함을 통제하고, 그래서 만족스럽고 좋은 것으로 생각되고 느껴진다(이 요

소들과 함께 '자연 속의 미적인' 또는 원시미적인 요소들에 대해서는 6장에서 더욱 자세히 논할 것이다).

'특별함'에 대한 미적 반응들— '이것은 (지적으로는 물론이고 감각적으로 또 감정적으로) 만족스럽고 특별하다'—은 필시 '특별함'에 대한 다른 반응들— '이것은 위험하고, 선례가 없으며, 대처할 필요가 있다'—과 나란히 진화했을 것이다. 도롱뇽과 모기에 대한 언급에서 암시했듯이, 모든 특별함이 만족스런 '미적' 행위나 미적 반응을 야기하는 것은 아니고 또한 모든 특별함이 그로부터 나오는 것도 아니다.

실용적 차원에서 어떤 확인을 위한 모든 종류의 '표시'는 엄밀히 말하자면 어떤 것을 특별하게 만드는 것인데, 힌두교도들이 독립 후 인도-파키스탄 분쟁 기간 동안 이슬람교도를 실어 나르는 기차의 문에 X자 표시를 한 것이 그런 예이고, 비밀경찰이 경찰서의 특별한 장소에 창문이 없고 특이한 비품이 구비된 특별한 방을 만들어 그곳에서 죄수의 자백을 받아내는 것도 그런 예다. 그러나 '특별함'의 이 불쾌한 예들은 내가 지금 전개하고 있는 미학적 특별함이란 개념에 포함되지 않는다. 미학적 '특별함'은 단지 실용적인 목표를 달성하는 데에 필요한 것이 아니라 그 이상의 특별함을 이해하고 감상하는 타인의 마음 기능에 호소하려는(즉, 관심을 끌고, 최종적으로 충족시키려는) 의도를 가리키기 때문이다. 게다가 '예술가'는 '자연의' 배경으로부터 활기와 좋음을 나타내는 원시미적 요소들을 취하여, 그것들을 '길들인다'—미학적인 특별화하기에 그것들을 신중하게 사용한다(자연적인 것의 길들이기란 개념에 대해서는 4장과 5장에서 자세히 설명할 것이다).

따라서 '미적으로 특별'해지려면, 힌두교도들의 X자는 비율, 색, 문 크기와의 공간적 관계 등을 고려하여 신중하게 표시되었어야 하고, 비밀경

찰의 방은 실내에 놓인 물건들의 시각적 관계, 색의 배합 또는 강조에 안목을 갖고 만들어졌어야 한다. 다시 말해 미적으로 특별한 것에는, 학문적 또는 분석적인 의미에서 고립시키고 분리시킬 수 있는 순수한 정보 또는 목적의 측면들에 더하여(또는 더불어) 진화한 동시에, 애초에 향상, 쾌감, 만족을 위해 진화한 감각적/감정적 구성요소가 있어야 한다.

진화하는 인간(그리고 오늘날 전근대 사회에서 살고 있는 사람들)에게, 특별화하기로부터 나오는 '미적 쾌감'은 오늘날 서양 예술에서 해왔듯이 그 속에 담긴 '메시지'와 분리되지 않을 것이다. 비록 현대 미학 이론(그리고 진화 이론)은 미적 특별함을 만들고 그에 반응하는 행위를 비실용적이거나 '필요 이상'이라고 간주하지만(그래서 인간의 진화 과정에서 형성된, 선택 가치 있는 행동 경향으로 이해하지 못한다), 최초의 환경에서 미적 특별함은 필요하고 실용적이었다. 인류학의 공리를 적용하자면, 의무적인 것이— 그것을 특별하게 만듦으로써 — 바람직한 것으로 전환되었고, 그에 따라 사람들이 기꺼이 수행했다.[13]

그러나 특별화하기가(감각적·감정적으로 만족스러운 동시에, 엄밀한 필요를 초과한다는 의미에서) 예를 들어 표시나 협박 같은 미적이지 않은 특별화하기와 구별될 수 있다는 것이 입증된다 해도, 모든 예술은 미적 특별화하기에 포함될 수 있지만 모든 미적 특별화하기가 예술은 아니라는 사실은 여전히 남는다. 예술에서처럼 제의와 유희에서도 인간은 일상의 현실을 감정적으로 그리고 감각적으로 만족스럽게 변형하고, 그래서 용도나 실용적 기능과 무관하게 감상할 수 있다. 나는 '예술'에서의 특별화하

13 이 장의 주 6번을 보라. 래드클리프-브라운은 그의 고전적인 연구논문(1922/1948)에서, 제의는 (물론 제의 속에서 사물과 활동은 특별해진다) 감정을 전달한다고 분명히 말한다. 그 후에는 더 많은 인류학자들이 제의를 기본적으로 정보, 전통, 상징의 전달 수단으로 보고 관심을 기울여왔다.

기의 사례들을 기차 문의 X자나 고문실과 쉽게 구별했지만, 그와는 달리 '제의'와 '유희'의 사례들과는 때때로 구별하기가 어려웠다.

그러나 나는 예술—특별화하기란 의미에서—을 인간 행동으로 취급하려는 시도가 이 어려움 때문에 심각하게 위태로워진다고는 생각하지 않는다. 만일 예술을 장대하고, 희귀하고, 위압적인 것으로 보거나 예술을 사회적으로 구성되고, 교묘하고, 도발적인 것으로 보는 서양의 협소한 모더니즘과 포스트모더니즘의 패러다임에서 한 걸음 벗어난다면, 더 크고 더 포괄적인 실체인 특별화하기(예술, 제의, 유희를 포함)를 하나의 보편적 행동으로 인정하는 것이 가능할 것이다. 다시 말해, 우리의 개념을 '예술'이나 심지어 '특별화하기로서의 예술'에서, '특별함을 만들고 표현하는 마음 기능'으로 확대한다면, 우리는 '예술'(특별화하기의 사례들)이 최초에 어떻게 생겨났고 예술이 왜 '미학적 인간'인 우리의 개인적 삶을 향상시킬 뿐 아니라 생물종으로서의 진화에 필수적이었는지를 인간에 기초한, 인간과 유관한 방식으로 이해할 수 있다.

이 책에서 예술에 대한 종중심적 견해란 이름으로 제시하는 급진적인 입장을 요약하자면, 사회적·문화적·진화적으로 중요했던 것은 예술(지난 2세기 동안 들러붙은 그 모든 의미를 내포한)이 아니라 특별화하기라는 것이다. 다시 말해, 서양에서 최근까지 그 어떤 예술 또는 '예술 작품'에서든 사회적, 문화적, 진화적으로 중요했던 것은 종이나 사회나 문화에게 중요한 것을 특별하게 만드는 것이었다.

어떤 연극이나 연주회 공연이 '유희'인지 '제의'인지 '예술'인지를 판정할 필요는 전혀 없다. 그 셋은 종종 상호 침투한다. '메타현실'과 '특별함'은 대개 유희(그리고 예술)와 관련된 자유, 예측불능, 시늉, 상상, 기쁨을 전제로 하거나, 제의(그리고 예술)의 특징인 형식성, 양식화, 공들여 꾸미

기, 황홀을 전제로 하기 때문이다.

『예술은 무엇을 위해 존재하는가』에서 나는 현대 서양의 예술 개념을 빅토리아 시대의 '침울vapours' 개념—그 후 오랫동안 자취를 감추었거나, 의기소침, 월경 전 증후군, 우울증, 인플루엔자, 심한 감기 등의 여러 구체적인 이름으로 대체되어온 불확실한 병—에 비유했다. 이 비유는 단지 재미있는 여담으로 보일 수도 있지만, 나는 그것에 더 깊은 주의를 기울일 가치가 있다고 생각한다. 사실 우리는 하나로 묶어도 전혀 얻을 것이 없는 다양한 불만들을 표현하기 위해 '침울'이라는 포괄적인 단어를 사용하는 것이 더 이상 소용없다는 것을 알기 때문에, 이와 마찬가지로 만일 우리 모두가 예술이란 단어의 단수형 개념을 포기한다면, 인간 행동으로서의 예술에 대한 이해가 개선될 것이라고 나는 생각한다.

지그레 부락의 여자들이 이방인을 환영하는 뜻으로 노래를 부르고 춤을 추고 있다.
오트볼타(부르키나파소의 옛 명칭), 1980. 이 여자들의 행위를 제의, 유희, 예술 중 무엇이라 불러야 할까?

물론 현실적인 관점으로 볼 때 예술이란 단어는 우리의 사고에 깊이 침투해 있어 아마도 제거하기가 불가능하겠지만, 포스트모더니스트들은 어쨌든 예술의 나이가 2백 년밖에 되지 않았다고 주장하므로 예술이란 단어를 버리는 데에 이론적 어려움은 거의 없을 것이다. 그러나 독자들은, 앞으로 이 책에서 '예술 행동'을 언급하면 그것은 이 절에서 설명한 '미(학)적 특별화하기'를 의미하며, 이 개념은 보통의 '예술' 개념보다 더 광범위하다는 점을 기억해야 한다.

4장에서 나는 예술 행동이 어떻게 비일상적 차원의 경험을 인식하는 경향성에서 발전했는지를 보다 자세히 설명할 것이다. 즉, 나는 인간이 진화한 환경에서 어떤 상황들이 그런 행동 경향성을 야기하고 세련되게 다듬을 수 있었는지, 그래서 왜 그런 경향성이 선택되어야 했는지를 고찰할 것이다. 그러나 특별화하기에 대한 논의를 끝내기 전에, 나는 그것이 오늘날의 미학 이론에 던지는 몇 가지 의미를 요약할 필요가 있다고 생각한다.

특별화하기에 내포된 의미

동물행동학의 관점에서 특별화하기가 예술 행동의 핵심적 특징이라고 볼 때, 특별화하기란 개념은 예술의 본질, 기원, 목적, 가치, 그리고 인간 삶에서의 예술의 위치에 관한, 과거에는 다루기 힘들었던 문제들을 새롭게 조망하게 해준다.

1. 특별화하기는 예술이란 개념이 어떻게 그렇게 다양하고 심지어 모순되는 것들을 포함할 수 있는지를 설명한다. 예술은 모더니스트들이 믿는

것처럼 희귀하고 제한적이거나, 포스트모더니스트들이 주장하는 것처럼 해방시키고 문제시하는 것일 수 있다. 그것은 잘된 것일 수도 있고 형편없는 것일 수도 있으며, 개인의 독창적인 창조일 수도 있고 성문화된 역사적 또는 종교적 전통의 표명일 수도 있다. 그것은 재능과 오랜 전문적 훈련을 요구할 수도 있고, 사람들이 수영이나 요리나 사냥을 배울 때처럼 누구나 자연스럽게 하는 것일 수도 있다. 그것은 어떤 것을 위해서나 사용될 수 있고, 또 어떤 것이든 예술을 위한 기회가 될 수 있다. 그것은 아름다울 수도 있고 아름답지 않을 수도 있다. 특별화하기는 종종 '아름답게 만들기'로 귀착되지만, 특별함은 또한 이상함, 난폭함, 사치로 이루어질 수도 있다. 특별화하기가 변화무쌍하고 광대무변한 것처럼, 예술도 변화무쌍하고 광대무변하다.

2. 만일 본질적인 행동상의 핵심이 특별화하기라면, 특별화하기의 이런저런 사례들이 '예술'인가 아닌가에 관심을 기울이는 것은 부적절해진다. 물론 사람들은 자신이 개인적으로 시간과 수고를 들여 그 사례의 특별함을 감상하거나 감상을 시도하고 싶은지를 물을 수는 있다. 투자회사들은 틀림없이, 예를 들어 로버트 메이플소프Robert Mapplethorpe의 사진들이 제한된 문화중심적 의미에서 '예술'인지 아닌지를 두고 논쟁을 계속할 것이다. 그러나 이 책과 관련된 종중심적 관점에서 볼 때 중요한 사실은 미학적 인간은 반드시 특별화하기를 행하고 그 특별함을 감상한다는 것이다. 인간과 인간 사회는 이 행동을 할 수 있는(또는 하지 말아야 하는) 테두리, 그리고 그 결과물들을 평가할 수 있는 테두리가 되는 수단과 요소를 제공한다.

3. 이와 동시에 특별화하기란 개념은 예술은 모든 것이고 모든 것이 예술이라는 (포스트모더니즘 예술가, 작곡가, 비평가들로부터 이따금씩 들려오

는) 허술한 선언을 허락하지 않을 것이다. 어떤 것이나 '잠재적으로' 예술이 될 수 있는 것은 사실이지만, 예술이 되기 위해서는 먼저 미학적 의도나 고려가 요구되고, 둘째 모종의 방식으로 만들어내기fashioning — 적극적으로 특별화하기 또는 상상력을 가미하여 특별하게 취급하기—가 요구된다. 만일 예술은 모든 것이고 모든 것이 예술이라면, 또는 내가 어디에서 들은 것처럼 소리는 음악이고 음악이 소리라면, 왜 그런 활동들을 구분하여 '예술'이나 '음악'이라고 부르겠는가?

4. 특별화하기는, 예술은 생물학적으로 부여된 선천적 성향들로, 인간에게 신체적, 감각적, 감정적 만족과 쾌감을 제공해왔다는 개념을 강조한다. 인간의 감각을 즐겁게 하고 만족시키는 요소들 — 원래 미적이지 않은 맥락에서 발생한 요소들, 예를 들어 밝은 색, 매력적인 형태와 소리, 율동적인 동작, 감정적으로 유의미한 청각·몸짓·시각상의 윤곽[14] — 을 이용하고, 이 요소들을 특이하고 '특별한' 방식으로 배열하고 유형화함으로써, 초기 인간들은 그들을 단결시키는 제의에 자발적으로 참여하고 제의를 정확히 거행했다. 예술은 제의를 '가능하게' 했으며, 이는 예술이 제의를 기분 좋게 만들기 때문이다. 리듬, 진기함, 질서, 유형, 색, 신체 동작, 동시적인 움직임 같은 만족의 원천들은 대상을 특별하기 만들기 위해 의식적으로 사용하기 전에도 동물의 기본적인 쾌감이었고 삶에 없어서는 안 될 필수요소였다. 제의를 특별하게 만들기 위해—제의에 공을 들이고 형식을 부여하기 위해—신체적으로 즐거운 이 요소들을 사용하는 과정에서 예술과 다양한 예술들이 태어났다.

14 인간의 지각과 행동으로부터 발생하는 매력적이고 인상적인 생물미학적bioaesthetic 요소들의 예를 더 보려면 아이블-아이베스펠트(1989a, 1989b)를 보라.

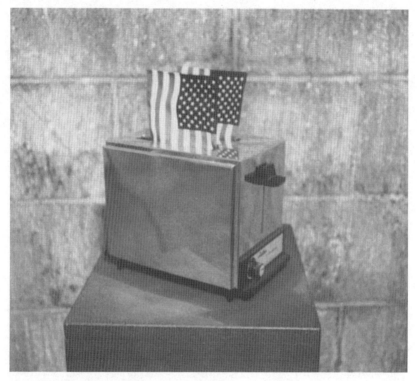

옛 영광을 위해 건배Toast to Old Glory, 1989.
미국 국기를 태우는 행위에 대한 공개 토론에서 영감을 받아 열린 전시회의 한 작품(돈 모어, 앵커리지, 미술가). 특별함은
이상함, 난폭함, 또는 사치일 수도 있다.

5. 나의 이론은 예술, 더 정확히 말하자면, 어떤 것들을 특별하게 만들려
는 욕망은 생물학적으로 부여된 욕구라는 사실을 인정한다. 어떤 표현이
나 인공물, 또는 심지어 우리의 신체를 '특별하게' 표시하려는 동력은 뿌
리가 깊고 광범위하다. 아주 자연스럽게 우리는 우리가 하고 있는 것이 평
범한 동작, 억양, 말과 구별된다는 것을 나타내기 위해 우리의 동작이나
목소리나 단어를 과장하거나, 유형화하거나, 또는 수정한다.[15] 결과물('예
술 작품'. 이것은 멋있을 수도 있지만 따분할 수도 있고, 끝까지 완성할 수도 있

지만 중간에 포기할 수도 있다)보다 더 중요한 것은 행동 또는 활동이고, 우리의 목적에 비추어 볼 때 더욱 흥미로운 것은 그 행동 또는 활동을 자극하는 동력이다. 모든 것이 다 특별해지지는 않으며, 선택된 것들은 대개 어떤 이유 때문에 특별해진다. 인간의 기록되지 않은 진화사 전체와 기록된 역사의 대부분 동안 그 이유는 산업화된 근대 서양 세계 또는 서양의 영향을 받은 세계에서의 이유 또는 이유들과 달랐고, 그것(들)보다 더 진지하고 감정과 더 깊이 관련되어 있었다.

6. 나의 이론은, 특별화하기의 욕망 또는 필요가 인류 역사의 전 기간 동안 존재해왔고, 아주 최근까지도 인간의 영속적 관심사들—우리의 감정을 가장 깊이 있게 사로잡는 것들—에 일차적으로 봉사했다는 사실을 상기시킨다. 최근까지도—예술이 유희나 연예가 아니었을 때(이것들은 인간의 삶을 일상적인 것 이상의 것으로 만드는 적절하고 오래된 방식들이다)—예술은 진지하고 긴요한 관심사들을 다루거나, 적어도 그런 관심사들을 암시하거나 연상시키기 위해 이용되었다. 우리 현대인들은 '예술'을 개인적 충동으로, 자신의 개인적 경험으로부터 어떤 것을 주조하거나 만들어내려는 개인적 욕망으로 간주한다. 그러나 사실 인류 역사의 대부분 동안 예술은 공공 활동으로서 출현하고 번성했다. 다시 말해, 인간의 진화가 이루어졌던 보다 작고, 보다 독립적이고, 서로 생각이 비슷했던 사회에서 경험을 납득시키려는 욕구는 공동의 가치와 효력을 인정받는 활동을 통해 충

15 심지어 청각장애인들의 수화에서도 시적 진술은 일상적 대화와는 다른 방식으로 표현된다. 그들의 시적 진술에서는 우세한 손이 사용되는 대신 두 손의 사용이 균형을 이루고, 수화하는 동작에 매끄러움이 더해지고, 리드미컬한 시간적 패턴과 확대되고 '설계된' 공간적 패턴이 드러나는 동시에, 표현적 양상 또는 무언극 같은 측면들을 통해 과장이 이루어진다(클리마Klima와 벨루기Bellugi 1983).

무엇이 예술일 수 있는가를 보여주는 증거들
Manifestations of What Might Be Art, 1990.
책과 자연에서 발견한 소재들을 이용하고, 책 속의 구절들에서
따온 제목들을 붙인, '예술은 무엇을 위해 존재하는가?'라는 전
시회의 한 작품(돈 모어, 앵커리지, 미술가).
예술은 어떤 것을 위해서든 이용될 수 있고 그 어떤 것도 예술을
위한 기회가 될 수 있다.

족되었다. 오늘날에는 많은 예술이, 인간 관객(암컷 공작이 아니라)을 위해
헛되이 공연을 펼치는 사슬에 묶인 외로운 수컷 공작의 과시나, 어미 대신
자전거 바퀴를 졸졸 따라다니는 새끼 거위의 행동과 매우 비슷하다. 동물
이 자신의 자연 환경을 잃고, 자연이 설계해준 반응의 단서와 환경조건을
박탈당하면, 그 동물은 최선을 다해 반응하고 행동한다고 해도 아마 왜곡
된 방식으로 또는 왜곡된 단서와 환경조건을 기준삼아 반응하고 행동하
게 될 것이다.

　예술의 탄생과 발달을 촉진한 진화의 주요한 맥락은 생존과 관련된 활

동들에 있었다. 무한한 세월을 돌이켜 볼 때 우리는 인간이 사물이나 경험을 특별하게 만들었다는 증거를 얼마든지 볼 수 있다. 인간이 특별하게 만들기 위해 선택한 것들 중에는 중요하다고 간주된 것들이 압도적이었다. 출생, 사춘기, 결혼, 죽음 같은 중요한 이행과 관련된 제의 속의 사물들과 활동들, 식량을 구하고 풍년을 기원하고 여성과 대지의 다산성을 확보하는 것, 병자를 치료하는 것, 전쟁을 벌이거나 갈등을 해결하는 것 등이 그런 것들이었다. 과거에 사람들이 어떤 것을 특별하게 만든 것은 그것이 영구적으로 중요하기 때문이었지만, 오늘날 우리는 어떤 것이(어떤 것이든), 비록 무상하더라도 눈부시도록 특별하게 만들어졌다는 이유로 그것을 일시적이나마 중요하게 여긴다.

이는 중요한 차별점이며, 내 생각으로는 현대 서양에서 왜 우리가 그렇게 예술에 집착하고 예술에 대해 혼란을 느끼며, 예술의 유혹에 빠지고, 예술로부터 기적을 바라고, 예술 때문에 우쭐해지거나 의기소침해지고, 예술 때문에 모멸감은 아니더라도 얼마간 배신감을 느끼는지 그 이유를 분명히 말해준다.

월리스 스티븐스의 시 「항아리의 일화Anecdote of the Jar」에서, 둥근 항아리 하나가 테네시의 어느 언덕에 놓이고, 그러자 "너저분한 황야"가 즉시 항아리를 중심으로 제자리를 잡는다. 항아리는 전에는 황량하고, 우연하고, 중요하지 않았던 것에 의미 또는 적절성을 부여하는 일종의 초점 내지 중심―"항아리가 모든 곳을 지배했다"―이 된다. 동물행동학적 관점에서 볼 때 그 있을 법하지 않은 장소에 항아리를 놓은 것은 '특별하게 만들기', 다시 말해 예술적 행동의 한 예다. 그 이야기를 들려주는 스티븐스의 시는 또한 그 행위(실제든 상상이든)를 특별하게 만들기 위해, 특이한 어순

("산 위에서 그것은 둥글었다and round it was upon that hill"), 낯선 구절("모습이 빼어난 자태였다and of a port in air", "새나 숲의 기미가 없고it did not give of bird or bush"), 운(round/ground, air/bare/where)을 선택했다. 고결한 모더니즘 전통에 속하는 아름답고 성공적인 시, 「항아리의 일화」는 모더니즘 또는 포스트모더니즘의 화가나 조각가가 소재와 제재를 선택한 다음 그 모양을 짓고 공들여 다듬어, 그의 행동과 시각이 미치기 전에는 평범하고 눈에 띄지 않았을 대상을 특별하게 만드는 과정의 모범이다.

그러나 전근대 사회에서 그 언덕은 비록 너저분하고 황량하지만 이미 어떤 면에서든 중요했을 가능성이 매우 높다. 그것은 어떤 혼령의 거처였거나, 존귀한 사람이 죽은 장소였거나, 환각을 일으키는 장소였을 것이다. 또는 그 항아리가 중요했고—항아리의 제작과 관련된 어떤 신성함이나 항아리 표면에 덧붙여진 어떤 마법의 표시 때문에—그래서 항아리를 산 위에 놓은 것은 그 산에 인간이나 신의 존재를 끌어들이거나 그 산에 힘을 부여하는 방법이었을지 모른다. 그런 동기들은 오늘날에도 여전히 어떤 예술적 행위들을 뒷받침하는 동력일 수 있지만, 이제는 반드시 그럴 필요는 없다. 그 행위 자체만으로도 충분하며, 우리는 그 행위를 발생시켰던 의도나 생각과 완전히 무관하게 그 행위와 결과에 반응하는 법을 알고 있다.

인간의 진화는 특별화하기라는 불필요한 행위들을 낳았지만, 그 행위들이 어떻게 개인 및 집단의 생존에 충분한 차이를 부여하여 하나의 유전적 선천성으로서 자연선택에 의해 유지되어왔는지를 알아내기는 어려운 일이다(아마 그 행동들이 일반적인 유희 행동의 일부로 간주되는 경우는 제외해야 할 것이다. 유희 행동의 동기는 중요성을 인정하거나 창조하거나 공표하는 것과는 아주 다르기 때문이다). 나는 유희성이나 특이성으로 표출된 특별화하기도 즐겁고 가치 있을 수 있음을 인정하지만, 근대 이전에 인간이 '예

술'의 가장 대표적인 예로 소중히 간직했던 창조물들이 그런 특별화하기에서 나왔다고는 생각하지 않는다.

7. 중요한 것의 특별화하기가 '예술 행동'의 원동력이었다는 견해는 역사시대와 선사시대를 망라한 예술과 종교—더 정확히 말하자면 종교의 제의적 표현—의 밀접한 관계를 설명한다.

초기 인류학의 연구자들은 모든 인간 사회에서 종교가 중요했음에 주목했다. 사회학을 창시한 위대한 프랑스 학자 에밀 뒤르켐은 종교를 신성한 것들—분리되고 금지된 것들—과 관계가 있는 믿음과 의식儀式의 통합 체계라 불렀다(1964, 62). 다른 저자들은 이러한 믿음과 의식과 사물을 신비한 것(도즈Dodds 1973), 진지한 것(쉴즈Shils 1966), 초자연적인 것에 속한다고 보았는데, 이 모두가 일상의 삶 밖에 존재하는 비일상적인 것들을 의미한다.

다음 장에서 나는 종교적 믿음과 의식 그리고 예술의 기원이 불가분의 관계에 있었다는 것과, 모든 인간 사회에서 제의는 필수적이고 감정적으로 중요한 원초적 관심사들을 해결할 목적으로 생겨났는데 제의가 바로 예술을 수단으로 삼아 그런 관심사들을 표현했음을 증명할 것이다. 그러나 그 전에 먼저 오늘날 서양에는, 뒤르켐의 말을 빌자면, 분리되고 금지된 것이 거의 없다는 사실을 짚고 넘어가고자 한다. 오히려 금지되거나 터부로 간주되는 것 자체가 공개적으로 논의되고 표현되는 원인 내지 정당성으로 여겨지고 있다.[16]

더욱이 카플란(1978, 86)이 언급했듯이, 현대 세계에서 흥미로운 것은 더 이상 중요하지 않고, 중요한 것은 더 이상 흥미롭지 않다. 오늘날 예술의 혼란스럽고 불만족스러운 상태는 우리가 더 이상 중요한 것에 관심을

기울이지 않는다는 사실과 관계가 있는 것은 아닌지 의심해보는 것도 가치 있는 일이다. 풍요와 쾌락이 넘쳐나는 우리 사회에서 생존은 더 이상 대부분의 사람들에게 가장 중요한 일이 아니며, 정신적인 관심사들에 대한 공개적 찬양이 난무하고 있지만 그 역시 사적으로는 갈수록 효력을 잃고 있다. 우리의 비일상적 경험은 갈수록 도박, 폭력 영화, 기분 전환용 약물 쪽으로 치닫고 있다. 필수적인 것들에 깊은 관심을 기울이는 것은 이제 한물 간 일이 되었다. 그리고 어쨌든 관심을 기울이거나 관심 기울이기 위해 주목할 시간이 허락된 사람이 얼마나 있겠는가?[17] 인간의 역사가 입증해온 사실이지만, 인간에게는 놀라울 정도로 많은 고난과 어려움—대개 인생에 대한 진지하고 종교적인 태도를 유발하는 조건들—을 견디는 능력이 있다. 또한 전례 없이 풍부한 여가와 안락과 풍요의 조건에서 번성할 수 있는 장비가 구비되어 있는가는 우리의 현재 환경에서 대규모로 시험이 진행되고 있는 문제인데, 그렇다는 답이 나올 가망은 아무래도 희박해 보인다.

16 현대 생활의 몇몇 분야에서는 드러냄과 공개적 논의에 여전히 눈살을 찌푸리지만—예를 들어 군사, 정치, 산업과 관련된 문제들—사실 이 영역들과 관련된 정보는 과거에 신비적이라 간주되었던 정보와는 종류가 다르다. 군사 비밀이나 산업 비밀을 노출하는 것은 개인의 감정적 문제나 정신적으로 중요한 문제를 노출하는 것보다 훨씬 더 통탄할 행위로 간주된다.

17 이것은 우리가 단지 관심을 기울이지 못할 정도로 너무 '바쁘거나' 넌더리가 나서가 아니다. 관심 기울이기는 일반적으로 그 관심의 대상에 영향을 미치는 일을 수반한다(4장을 보라). 겸업을 요구하는 비정한 사회에서 우리는 대개 변화를 시도할 수가 없고, 혹은 변화를 시도하면 그로 인해 다른 중요한 개인적 이익이나 집단적 이익이 저해될 수 있다. 그러므로 관심 기울이지 않기는 자기 방어적인 행동이고 무능에 대처하는 방법이다.

4장　드로메나, '행해진 것들'

문화와 자연의 화해

어떤 것을 만들려는 욕망, 어떤 것을 유지하려는 욕망.
— 루시 리파드, 『오버레이Overlay』(1983)

물건을 하나 골라잡아라. 그것에 어떤 일을 하라. 그것에 다른 어떤 일을 하라.
그것에 또 다른 어떤 일을 하라.
— 재스퍼 존스(로젠탈Rosenthal 1988에서 인용함)

 많은 동물들, 그중에서도 특히 새들은 놀라울 정도로 '예술적인' 행동
을 한다. 흰목참새를 비롯한 몇몇 명금류는 해당 종의 모든 구성원들이
사용하는 멜로디와 리듬의 기본 패턴에 기초해 저마다 즉흥 연주를 하고,
그래서 재즈 전문가가 몇 마디 들어본 후에 "저건 찰리(밍거스 또는 파커)
로군"이라고 말하는 것처럼, 동료참새들은 독특한 스타일을 듣고 "저건
조의 노래"라고 알아본다. 캐나다두루미는 복잡한 쌍무를 추는데, 구부
리고, 흔들고, 돌고, 날개를 퍼덕이면서 그 어느 안무가라도 놀랄 만한 멋
진 파드되를 선보인다. 동물계에서 가장 예술다운 행동을 꼽자면 아마 호
주와 파푸아뉴기니의 정원사새 수컷의 행동일 것이다. 정원사새 수컷은
기본적으로 신혼방에 해당하는 둥지를 짓고 장식을 한다. 둥지의 구조와
실내장식은 모두 놀랄 정도로 훌륭하다. 어떤 새는 돌이나 나뭇가지를 둥
글게 놓아 구역을 표시하고, 또 어떤 새는 풀잎으로 아치 모양의 길이나
터널을 건축한다. 그리고 기본적인 둥지는 알록달록한 꽃잎, 나뭇잎, 자
갈 또는 이용할 수 있는 모든 재료를 집어넣어 ─종종 병뚜껑이나 단추가

있으면 물어와—신중하게 예술적으로 장식한다.

이런 활동들은 분명 '특별화하기'의 예처럼 보인다. 그렇다면 인간의 모양짓기와 공들이기는 이런 예들과 어떻게 다를까? 동물행동학의 관점은 반드시 이 문제를 다뤄야 한다. 왜냐하면 새의 노래나 정원사새의 꾸미기를 미학적이라 부르는 것이 합당하다고 주장한 생물학자들이 있기 때문이다.[1] 이렇게 인간의 예술 행동이 다른 동물의 '미학적' 행위들과 어떻게 그리고 왜 다른지를 고찰한다면 예술 행동의 생물학적 기원과 기능(선택 가치)을 보다 깊이 들여다볼 수 있는 눈을 갖게 될 것이다.

명금류와 정원사새가 음성으로나 시각적으로 사치스럽게 과시하는 이유는 탐나는 암컷(그리고 경쟁자 수컷)이 있기 때문이다. 그들의 노력은 아가씨들에게 "나를 선택해달라"고 말하기 위함이다. 그들의 노래나 정원은 짝을 매혹하기 위해 특별화한 것들이다. 두루미의 춤도 짝과 관계가 있는데, 구애의 춤은 특별히 정력적인 전희로서 짝의 성적 준비를 자극하고, 조장하고, 조율한다.

동물계의 미와 공들이기는 구애 및 짝짓기와 가장 분명하게 관련되어 있다. 번식기에 새와 물고기 수컷들이 화려한 깃털로 갈아입거나 밝은 색을 띠는 것이 그 예다. 다윈은 인간의 예술적 활동과 미 개념의 기원이 성선택, 즉 마음에 드는 짝을 고르는 데에 있다고 추측했다.[2] 앞에서도 언급했듯이, 인간의 예술을 번식 성공을 위한 수단으로의 개인적 과시와 짝을 짓는 것은 그 후로 생물학자들이 자주 의존해온 방법이었다.

1 예를 들어 소프Thorpe(1966), 홀-크락스Hall-Craggs(1969), 비어Beer(1982)를 보라.

2 또 다른 19세기의 석학인 지그문트 프로이트(1939, 30) 역시 미 개념은 성적 감정의 영역에서 파생했다고 생각했다. 분명 예술과 성은 강렬함이 비슷하고 심지어 그것들에 의해 유발되는 감정의 종류가 서로 비슷하다. 6장의 주 34를 보라.

호주의 다갈색가슴정원사새Chlamydera cerviniventris
이 부부의 둥지는 '가로수길' 타입의 정자인데, 수컷이 매일 초록 장과류와 푸른 잎 몇 개를 모아 낡은 것들을 대체한다. 둥지 내부의 벽도 푸른 야채를 잘 씹어 우려낸 즙을 부리로 뒤발라, 거의 매일 '페인트칠'을 한다(페커버Peckover와 파일우드Filewood, 1976, 122).

　　다윈의 이론적 전제를 고려할 때, 그가 인간의 예술 활동을 다른 동물들의 사치스런 성적 과시와 연결시킨 것은 대담하고, 독창적이고, 적절한 일이었다. 그러나 몇 가지 측면에서 나는 그의 이론이 현대의 동물행동학적 예술관에서 출발점으로 삼기조차 부적절하다고 생각한다. 첫째, 그의 19세기 예술 개념은 미 개념과 완강하게 묶여 있는 반면에 오늘날 '미'는 예술과 거의 무관하다고 인식된다. 둘째, 인용된 예들에서처럼 암컷들이 과연 '미'나 '예술'에 기초하여 짝을 선택하는지가 불확실하다. 암컷의 눈앞에 펼쳐진 다른 어떤 속성—예를 들어, 노란색 꽃의 높은 점유율, 정력, 끈덕짐—이 그들의 선택에 영향을 미치는지도 모른다. 셋째, '예술'

이란 단어를 나는 시각적 과시 이상의 것을 의미하고 또한 그런 것을 설명하고자 한다.[3]

분명 이성을 향한 욕망이 그들 자신과 주변 환경을 특별하고 매력적으로 만들도록 촉진한다는 증거는 무수히 많다. 가장 좋은 옷을 골라 입고, 값비싼 화장품과 향수를 사용하고, 촛불 밝힌 식탁에서 멋진 음악으로 저녁식사를 하고, 마음에 들기 위해 최고의 노력을 기울이면서 구애하는 것은 틀림없이 정상적이고 일상적인 행동과는 다르다. 전근대 사회에서도 인간의 미화美化와 과시가 성 유인물질로 사용되는 예가 무수히 발견된다. 그러나 특별화하기가 성적 맥락만큼 중요하거나 그보다 훨씬 더 중요한 역할을 하는 다른 상황들이 수없이 많으므로, 나로서는 최소한 특별화하기의 진화론적 기능이 애초에 다른 어떤 것은 아닌지 문제를 제기하지 않을 수 없다.

3장에서 설명했듯이 특별화하기 그리고 그 전신인 비일상적 경험의 인식은 유희의 고유한 특질이다. 이 유사성은 왜 유희가 예술의 몇몇 측면들, 예를 들어 탐구하는 측면, 발명하는 측면, 형태, 색, 동작, 소리, 무늬를 가지고 그 자체를 위해 즐겁게 장난하는 측면 등을 설명하기 위해 자주 인용되는지를 설명해준다.[4] 그러나 예술의 감정적 효력뿐 아니라 인

3 인간의 예술에서 시각적 과시는(신체 장식과 소유물의 장식에서처럼) 대체로 성적 매력이나 호감의 과시로 집약되는 측면이 있고, 그와 동시에 참가자들에 의해서는 종종 활력과 집단적 힘으로 해석된다.

4 『예술의 생물학The Biology of Art』(1962)과 그밖의 저서(『은밀한 초현실주의자The Secret Surrealist』(1987), 『고대 키프로스의 예술The Art of Ancient Cyprus』(1985))에서 모리스Morris는 예술을 유희와 탐구의 파생물로 보는 개념을 제시하고 상세히 설명한다. 리처드 알렉산더(1989) 역시 예술을 비롯한 인간 정신의 거의 모든 양상을 애초에 유희에서 진화한 '시나리오 조립'의 파생물로 본다. 이 장의 말미에 있는 논의와 아래의 주 31번을 보라.

간 행동으로서 예술의 진화론적 기원과 목적을 이해하는 데에 더욱 중요한 것은, 특별화하기와 제의의 밀접한 관계이다. 다윈도 특별화하기가 인간의 제의에서 가장 두드러진 특징이라는 생각에 동의할 것이다.[5] 제의는 본질상 예외적인 종류의 행동이고, 일상의 과정에서 벗어난 행동이다. 또한 제의는 예를 들어 식사시간의 특별한 관례나 잠들기 전의 이야기 말하기처럼 일상생활의 일부일 때에도, 빈번하지만 중요한 사건을 더욱 의미심장하거나 특별하게 만드는 방법이기도 하다.

분명 예술은 제의와 함께 발생하고 나란히 발전했다. 인간의 필수적 관심사들에 초점을 맞추는 제의의 막대한 중요성 때문에, 그 관심사들—특히 생존—의 심각성을 인지하는 하나의 방법으로서 제의는 특별해질 필요가 있었을 것이다. 유희와는 달리 제의의 특별화는 그 자체를 위해서나 필수적인 활동의 수행을 위해서가 아니라 그 제의가 다루는 문제에 대한 제작자의 책임과 관심에서 행해졌다. 그런 감정의 투자가 없었다면, 특별화하기를 유희와 신기함 이상으로 발전시킬 수 있는 충분한 동력이 나오지 못했을 것이다.

나는 제의를 발생시킨 상황에 비추어 예술의 인간 특이적 성질들을 살펴보는 것이 동물행동학적으로 타당할 거라 생각한다. 제의란 영역을 살펴보는 것이 타당한 이유 중 하나는 성적 과시와는 달리 제의는 인간 특유의 행동이기 때문이다.[6] 비록 제의는 사회마다 형식과 내용이 다르지만, 놀라울 정도로 유사한 상황에 대한 반응으로 발생한다. 모든 사회는 출생, 사춘기, 결혼, 죽음과 같은 중요한 물질적 또는 사회적 지위의 이행 의식인 '통과의례'를 치른다. 또한 제의는 사냥, 농사와 목축, 전쟁에서

5 물론 제의의 맥락에서도 종종 성적 과시가 행해진다.

번영과 행운을 보장하기 위해, 질병을 치료하기 위해, 죄를 사면받기 위해, 재통합과 중재를 위해, 충성을 선언하기 위해 거행된다. 우리는 이런 행동들을 이행으로, 즉 한 계절에서 다음 계절로, 질병에서 건강으로, 불화에서 화합으로의 이행으로 간주할 수도 있다.

제의는 바라는 결과를 얻기 위해 행해진다. 제의는 다산이나 치유를 바랄 경우처럼 호의적일 수도 있고, 타인을 해치기 위해 요술이나 주술을 사용하는 경우처럼 악의적일 수도 있다. 사회학과 인류학에서 제의에 관한 문헌은 풍부하고 방대하며, 제의가 예나 지금이나 개인과 공동체의 삶에 얼마나 중요하고 깊이 스며들어 있는지를 명백히 보여준다. 이 주제에 대한 우리의 이해에 동물행동학이 기여하는 바는 제의가 심리학이나 사회학의 측면에서 중요했을 뿐 아니라 생물학의 차원에서 생존에 필수적이었음을 가리켜준다는 것이다. 우리는 개별 문화들의 제의와 특유의 노래, 춤, 신화, 상징 등을 이해하고 그 기초에 놓인 일반적인 범문화적 원리들을 설명하는 것 외에도,[7] 제의가 인간이라는 동물의 보편적 행동 특징, 즉 제의를 거행하는 개인과 집단으로 하여금 그렇지 않은 자들보다 더 잘 생존하게 해주는 행동 특징이라는 점을 알아야 한다. 피터 윌슨(1980, 105)은 심지어, 인간의 진화 과정에서 제의의 불가피성이 도구를 생산할 필요성보다 더 절박하고 직접적이었다고 주장한다.

6 나는 동물의 제의화된 행동들과 인간의 제의가 그 본질과 기능에 있어 여러 가지로 확연히 비슷하다는 것을 부정할 마음이 없다. 오히려 그 반대이다. 그 유사성은 헉슬리(1966)에서 여러 생물학자와 사회학자의 관점으로부터 탐구되었다. 래플린Laughlin과 맥매너스McManus(1979, 104)는 침팬지의 '비춤rain dance'을 포식자들에게 보내는 과시 행위로부터 '불확실성의 지대'를 의미하는 현상들까지 일반화된 '위험 제의'라고 명명했다. 또한 5장의 제의와 연극에 관한 절에서 침팬지의 과시에 대한 논의를 보라.

7 반 게네프Van Gennep(1908/1960)와 터너Turner(1969) 속의 논의를 보라.

힌두교의 신 중 가정의 수호신인 나라야나Narayana를 상징하는 툴시 나무 옆에서 소년들이 신에게 봉헌하는 램프에 불을 붙이고 있다. 네팔의 고르카 지역. 제의는 일상생활의 일부로, 빈번하지만 중요한 사건을 의미심장하거나 특별하게 만드는 방법일 수 있다.

인간의 제의는 문화적이다. 다시 말해 인간의 제의는 선천적으로 주어 진다기보다 후천적으로 학습된다. 인간은 새가 둥지를 짓거나 노래를 하는 것처럼 본능적으로가 아니라 계획적으로 제의를 거행한다. 그러나 나는 제의를 행하는 이면에는 특별화하기와 관련이 있는 '선천적인 행동 경향성'이 숨겨져 있다고 믿는다. 위협적이거나 난처하거나 불확실하다고 지각되는 상황에서 강한 감정이 요구될 때 인간은 다른 동물들처럼 단지 싸우거나 도망치거나 기다리는 것이 아니라 '무엇인가를 하는' 경향성을 갖고 있다. 인간에게는 조셉 로프레아토(1984, 299)가 '행동하라는 명령imperative to act'이라 명명한 것이 있다. 로프레아토는 빌프레도 파레토(1935, 1089)가 말한 "강력한 감정은 대개 그 감정과 직접적 관계가 있다기보다는 어떤 행동 욕구를 충족시키는 행위들과 관계가 있다"를 인용했

다. 말리노프스키(예를 들어 1948, 60)도 인식했듯이, 욕구를 지각하고 그로부터 어떤 일을 하려는 우리의 의지는 대단히 크고, 그래서 우리는 강한 감정을 느끼면 반드시 어떤 형태의 행위로 표현하는 경향이 있다.

이 행위들은 불확실성이나 위협이 느껴지면 이를 극복하기 위한 것으로, 이때 인간은 종종 제의 속에서 어떤 것을 특별화하는 행동을 보인다. 예술 행동(예술의 특징인 특별화하기)과 제의의 관계를 더 잘 이해하고 그래서 동물과 인간의 '미적' 생산물의 차이를 이해하기 위해 이제 '무엇인가를 하기'를 더 자세히 살펴보기로 하자.

드로메나, '행해진 것들'

『고대 예술과 제의Ancient Art and Ritual』(1913)라는 제목의 작지만 영향력 있는 저서에서 제인 엘렌 해리슨은 '드로메나dromena'란 용어를 소개했다. 나는 이 책에서 그 단어를 나의 용도에 맞게 개조하여 사용하고자 한다.[8] 해리슨은 다음과 같이 말했다. "제의를 가리키는 그리스 단어는 '행해진 것'이란 뜻의 '드로메논Dromenon'이다…. 제의를 거행하려면 어떤 일을 해야 한다. 다시 말해, 어떤 것을 느껴야 할 뿐 아니라 그것을 행위로 표현해야 하고… 충동을 받아들여야 할 뿐 아니라 그에 반응해야 한다 (35)." 해리슨의 연구는 제의와 예술을 구분하는 것에 관심을 두고 연구했

8 고전학자 발터 부르케르트 역시 동물행동학으로부터 나온 개념들과 발견들을 이용하여 그리스 종교의 기원을 연구한 자극적인 논문(부르케르트 1979, 1987)에서, '드로메나'란 단어를 사용했다. 해리슨이 이전에 그 용어를 사용했다는 사실을 나에게 알려준 점에 대해 부르케르트 교수에게 감사를 표한다.

는데, 그녀는 제의를 '실생활과 예술 사이에 놓인 다리'로 보았고, 당대의 미학과 어울리게 예술을 무관심적인 것 또는 '즉각적인 행위와 단절된' 것으로 보았다. 복수형 '드로메나dromena', 즉 '행해진 것들'은 추동력(충동)을 느낀다는 의미가 결합된 것으로, 내가 보기에 현재의 맥락에서는 '무엇인가를 하기'란 개념(파레토와 로브레아토의 저작에서 방금 묘사한 것처럼, '강력한 감정'에 반응하여 나타나는 인간의 선천적인 '행동하라는 명령')을 제의 속에서 이루어진 것들('행해지고' 특별화된 것들)로 확대시킨다.

이행, 변형, 초월

한 상태에서 다른 상태로의 이행은 종종 불안이나 고조된 감정을 불러 일으킨다. 이행은 알려진 어떤 것의 종료와 알려지지 않은 어떤 것의 시작을 표시하기 때문이다. 그러므로 이행은 '드로메나'를 요구하는 경향이 특히 짙으며, '드로메나' 자체는 종종 반응으로서의 또 다른 이행, 즉 제의를 통한 물질과 자아 상태의 변형을 낳는다. 불확실한 상황에서 '행동하라는 명령'을 따를 때, 현실을 한 상태에서 보다 특별한 다른 상태로 전환하기 위한 일들이 행해지는데, 예를 들어 광석을 제련하고, 천을 염색하고, 몸에 문신을 새긴다. 개인의 존재나 의식 또한 통과의례를 통해 변형되고, 그래서 당사자는 과거의 자연적 또는 중립적 상태를 떠나, 일상적 사회생활의 밖에서 임계 단계를 거친 후, 새로운(그리고 이제는 '정상적인') 상태로 사회에 복귀한다. 이 변형을 위한 행위 자체가 감정적으로 큰 중요성을 띠거나 구체화하는 것은 이해할 수 있는 일이다.

'임계적liminal'이란 단어는 빅터 터너(1969)가 아놀드 반 게네프(1908)의 이론을 확대할 때 사용한 말로, 문지방을 가리키는 라틴어에서 파생

했다. '임계'는 이도저도 아니고, 여기도 거기도 아닌 중간 상태, 다시 말해 이것도 아니고 저것도 아닌 불안에 사로잡힌 상태를 말한다. 이 비일상적 삽화 또는 상태는 이를테면 괄호로 묶이고, 그래서 그것이 일상적 삶의 밖에 있고, 일상적 삶과 다르며, 심지어 그보다 우월하다는 것을 나타낸다. 인사와 이별이 사회적으로 항상 제의화되어 있듯이, 제의의 시작과 끝은 종종 특별하게 취급된다(드루월과 드루월(1983)이 요루바족의 겔레데 gelede 의식에 대해 묘사한 것처럼).

임계적 상태에 의해 외적으로 표가 나는 이행 또는 변형은 당연히 참가자들의 내면에도 변형, 즉 터너(1974)가 '공동체 의식communitas'이라 명명한 고조된 감정 상태를 낳는다. 이때 개인들은 그들 자신이 다른 개인들과 결합하거나, 자신보다 더 큰 힘과 결합하거나, 또는 그 둘 다—타인 그리고 초월적인 힘—와 결합해 하나가 되는 것을 느낀다. 이는 일상적 삶에서 벗어난 상태이며, 사실 이로 인해 일상적 삶이 혼란에 빠질 수도 있다. 그러나 터너는 '공동체 의식'에 노출되거나 몰입하는 것이 인간의 불가결한 사회적 요구조건이라고 주장하는데, 이 주장은 진화론상으로 타당하다.

합체나 자기초월로 느껴지는 자기변형의 능력은 비록 겉으로 드러나는 방식은 다양하지만, 인간의 행동 레퍼토리에 포함된 하나의 보편 요소다. 전근대 문화에서는 자기초월의 경험 기회를 제의 형태로 제공한다. 초월적 경험에 대한 단어들은 경계 넘기(예를 들어, 우메다족의 야하이타브 yahaitav) 또는 융합과 가라앉기(예를 들어, 투카노족의 미리티miriti)를 가리키거나, 약간 부정적이거나 두려운 의미를 내포할 수도 있다(예를 들어 미리티는 '질식하다'나 '물에 빠지다'를 의미하기도 하고, 물에 빠짐, 만취, 환각과 급이 같은 성교를 암시한다. 부시맨의 단어인 키아!kia는, 신들에서 비롯해 내면에서 솟

구쳐 영혼을 채우는 끓어오르는 에너지, 눔num이 활성화된 결과로 생겨나는 고양된 의식 상태를 가리킨다[카츠Katz 1982]).

이후의 글들에서 터너는 '몰입flow'이란 단어를 사용하는데, 미하이 칙센트미하이의 저작(1975)에서 몰입은 놀이와 운동경기, 창조적 작업, 비종교적인 국가 축전, 종교적 경험 등에서처럼 개인이 완전히 빠져든 상태에서 행동할 때 느낄 수 있는 전일적holistic 감정을 설명하는 단어다. 행위와 인식이 혼입될 때, 즉 자신이 하고 있는 일을 자의식적으로 또는 객관적으로 의식하면서 하는 것이 아니라 노력하지 않아도 적절히 해나갈 때, 개인은 '몰입'을 느낀다. 우리는 몸이나 마음을 대단히 의식하면서 살지만, 때로는 자아의 사라짐을 느낀다. 그때는 춤이 춤을 추고, 음악이 음악을 연주하고, 내가 그 활동이나 경험의 도구가 된다. 그리하여 개인은 뒤섞임의 느낌, '나'와 '타자'의 경계가 소멸되는 느낌을 경험한다.

미적 경험에 대한 묘사들에서 우리는 종종 개인이 경계 소멸과 '타자'와의 합일을 느꼈다고 언급하는 사례를 본다. 예술 작품에 '넋을 잃거나' 예술 작품이 '된다'(예를 들어, 라스키Laski 1961). 빅토르 주커칸들Viktor Zuckerkandl(1973, 29)은 특히 음악이 개인을 초월할 수 있는 상태를 제공할 때 우리는 평소처럼 혼자이거나 순차적이지 않고, 시간을 초월한 통일체의 일부가 된다고 주장했다. "악음樂音들이 개인과 사물 간의 장벽을 제거한다." 거의 모든 문화에서 가사가 붙은 노래는 개인의 삶에 스쳐지나가는 것과 공동체의 경험 속에 지속되는 것을 연결하는 긴요한 다리 역할을 해왔다(부스Booth 1981).

자연에서 문화로

앞에서 나는 '미학적 인간, 호모에스테티쿠스'의 고유한 선천성처럼 보이는 몇 가지 요소를 설명했다. 그 모든 선천성은 서로 맞물려 있고 상호 관련되어 있는 것으로 보인다. 열거하자면, 일상적 차원과 대립하는 비일상적 경험 차원을 인식하는 경향성, 싸울 것인가 도피할 것인가 그 자리에 얼어붙을 것인가를 지시하는 본능적 프로그램을 따르기보다는 불확실성에 반응하여 계획적으로 행동하는 경향성, 종종 제의를 통해 중요한 것들(도구, 무기, 이행 등)을 비일상적인 것으로 변형시켜 특별하게 만드는 경향성, 변형적 또는 자기초월적 감정 상태를 경험할 수 있는 능력을 갖추는 경향성이 그것이다. 이 경향성들은 모두 자연스럽게 미적 행동을 자극하는 잠재력을 갖고 있다.

이러한 '인간의 보편특성들'은 동물행동학의 문헌 속에 확고히 자리잡고 있지만, 대개는 '문화적인' 행동으로 분류된다. 일반적으로 종중심적 또는 동물행동학적 관점에서 보는 유전된 선천적 경향, 즉 진화 과정에서 생존에 도움이 되었던 자연선택의 산물로 간주되지 않고 있는 것이다. 내가 지금 소개할 인간의 두 선천적 경향 역시 폭넓게 설명되고 있지만, 대체로 인종 차별, 성 차별, 과학기술의 환경 지배, 서양 문화의 억압적인 제국주의 등에 정당성을 제공하는 듯 보이기 때문에 근래에 뜨거운 쟁점으로 부상했다. 만일 내가 사회학계에 속한 학자라면, 그 특성들을 강조하고 또 그것들을 예술의 생물학적 진화를 재구성하는 데에 필수적인 증거로 사용할 경우 스스로의 평판에 먹칠을 하게 될 것이다. 그러나 기록된 사실들은 나의 관찰 결과를 입증하고 있으며, 나는 그 특성들이 "결정적"이거나 불가피한 것이 아니라 '몇몇' 상황에서 환기되는 행

동 경향성이라고 설명할 것이기 때문에, 누구라도 내가 정치적으로 불쾌한 견해에 이용될 수 있는 생물학적 기초를 옹호하거나 주장한다고 보진 못할 것이다.

앞에서 언급했듯이, 나는 제의 행동의 욕구와 제의 행동 자체인 '드로메나'는 특별화하기를 하려는 인간의 경향과 관계가 있으며, 그 특별화하기의 경향은 일상과 비일상을 구별하는 능력으로부터 발생했다고 생각한다. 게다가 인간이 일상과 비일상의 이러한 구분 그리고 특별화하는 자기 자신의 능력을 점점 더 분명히 인식함에 따라, 인간이 자신(자신의 종)을 다른 동물과 다르고 특별하다고 간주하는 것도 가능해졌을 것이다. 인간은 다른 동물들처럼 평범한 것과 예외적인 것을 구별했을 뿐 아니라, 자기 자신과 다른 동물들 및 그밖의 자연을 구별할 줄 알았다.

우리는 이 현상을, 자기 자신—자신의 집단이나 종족—을 가리키는 단어와 '사람'이나 '인간'을 가리키는 단어가 동일한 오늘날의 여러 사회에서 볼 수 있다(예를 들어, 이뉴잇, 음부티, 오로카와, 야노마뫼, 칼룰리). 다른 동물은 물론이고 심지어 다른 사람들도 다른 이름들로 불리지만, 그 중에서도 가장 눈에 띄는 예는 남미의 문두루쿠족으로, 그들은 다른 부족 사람들과 동물들을 한 범주인 '사냥감'에 포함시킨다. 어쨌든 세계 도처에서 다른 사람들을 비인간처럼 보고 그들에게 모욕적인 이름을 붙이는 것은 비참하지만 명백한 사실이다. 그런 이름을 붙이는 집단은 상대 집단을 자신과 다르게 보고 그래서 '남'을 다르게 심지어 비인간적으로 취급할 권리를 부여받은 것처럼 행동한다.

오늘날 우리 자신을 자연 및 우주와 구분하는 경향은 그 어느 때보다 더 심하다. 일반적으로 인종 차별과 민족 차별이 심하지 않은 현대인들조차도 여전히 그들을 기준으로 그들 자신을 정의하는 경향을 보인다. 예를

들어 '인본주의자'들(바이블벨트* 사람들이 '세속적 인본주의자'라고 비난하는 사람들)은 그들의 관심 영역에 초자연적인 것 또는 신적인 것이 포함되지 않는다는 것을 나타내기 위해 그들 자신을 그렇게 부른다. 옥스퍼드 영어 사전은 인간적인human을 "동물, 기계, 단순한 사물 등과는 반대되는… 인간 특유의 (특히, 더 훌륭한) 속성들을 갖고 있거나 보여주는"이라고 정의한다. 이 개념을 확대하면, 하나의 학과로서 '인문학'은 '인도적인humane' 것, 즉 공손하고 세련된 경향이 있는 것을 연구하는 행위와 관련된다. 이는 '자연적'이거나 '세련되지 않은' 것은 비인간적이라는 것을 암시한다.

나는 최근에 논쟁을 일으키고 있는 낡고 진부한 인류학 개념으로 이야기를 이끌어가고 있다. 그 개념은 흔히 모든 인간 사회—최소한 자연의 (또는 자연으로부터의) 개조물인 '문화'의 증거를 보이는 한—에서 발견된다고 말하는, 그 유명한 문화/자연의 이분법이다. 다른 동물들과는 달리 인간은 자연에서 나는 날것을 가져와, 요리를 하거나 그 외의 방법으로 처리하여 그것을 먹기 좋게 변형시킨다. 인간은 자연의 재료로부터 옷과 도구를 만들고 이를 통해 날씨나 포식자 같은 자연의 적으로부터 자기 자신을 보호한다. 인간은 야생의 식물과 다른 동물을 길들이고, 그런 다음 그것이 인간의 소비를 위해 존재한다고 생각한다. 인간은 자신의 갓난아기, 장소, 별자리 등에 이름을 붙이고, 그럼으로써 그것들을 인간화한다. 인간은 숲이나 정글 속에 공터를 만들어 주거지로 사용한다. 인간은 그들이 보기에 '동물적'이거나 '자연적'인 난잡한 성행위에 빠지는 대신, 누구와 짝을 맺을 것인지와 같은 문제들을 조절하는 사회적 규칙과 관습을 발전시킨다. 인간은 황야의 산 위에 항아리나 사당 같은 인공물을 만들어

* 원리주의 신자가 많은 미국 남부의 3개 주.

놓는다.

『문명과 그 불만*Civilization and Its Discontents*』(1939)에서 지그문트 프로이트는 인간이라는 동물이 본능을 부인하고 원시적인 욕망을 통제하기 시작하는 단계가 있다고 가정했다. 그 단계에서 우리는 불을 다스리는 방법을 알았고, 도구를 만들어 사용했으며, 집을 짓고 살았다. 오늘날 '문명'은 훨씬 나중에 시작된 문화적 발전을 가리키지만, 프로이트는 자연에서 나온 인간이 좋은 쪽으로든 나쁜 쪽으로든 자연과 멀어졌고, 그래서 우리가 오늘날 '문화'라 부르는 것과의 간극에서 불만족을 (물론 그와 함께 많은 만족들도) 수확하고 있음에 주목했다. 모든 인간은 완전히 자연적인 생물로(물론 학습과 '문화적 변용'의 성향을 타고난 채로) 삶을 시작하지만, 점차 돌이킬 수 없이 문화적 동물로 변한다. 우리의 조상이었던 초기 원인들은 그때나 지금의 다른 동물들처럼 '비문화적'이었다. 문화는 인간의 생물학적 적응형태로서 진화했다.

최근에 문화/자연의 이분법을 비판하는 인류학자들과 사회과학자들은 몇 가지 중요한 문제에 비판의 초점을 맞추고 있다. 그중 하나는 한 세대 전에 처음 그 이분법을 강조한 이론적 패러다임인 구조주의를 이제는 불만족스럽게 보는 현상이다. 인간의 언어들이 선천적이고 인지 가능한 이항적二項的 또는 이원적 소리 패턴과 문법 구조로 형성되었음을 인식한 클로드 레비스트로스(1963)는, 비록 표면상 존재하는 문화적 차이는 크고 분명할지라도 심층적 차원에는 모든 인간이 공유하는 마음 기능의 선천적이고 무의식적인 보편 구조들이 더 있을 것이라고 주장했다. 오늘날 레비스트로스의 연구는 일반적으로 지나치게 단순하다는 비판과 지나치게 복잡하고 불분명하다는 비판을 함께 받는다. 적어도 인류학 분야에서 그의 연구는 최신 유형의 첨단을 달리는 포스트구조주의자들에게 무시를

당하거나 무용지물로 취급받아왔다. 언어의 기본 구조가 어떻든 간에 실재를 제대로 지시하지 못하는 언어의 무능함을 염려하고, 보편특성들을 찾아보기는커녕 철저한 상대주의를 신봉하면서 최신 유행을 이끄는 포스트구조주의자들에게 레비스트로스의 연구는 불만족스러울 수밖에 없을 것이다.

나는 6장에서 이항대립의 원리를 논하고, 7장에서 포스트구조주의를 논할 테지만, 이 장에서 나는 종중심적 견해가 모든 인간이 어떻게 똑같은지를 밝히려 한 레비스트로스의 프로젝트와 일맥상통한다고 말하고 싶다. 비록 그는 "문화를 생물학에 환원시켰다"는 비난을 받고 있지만(맥코맥MacCormack 1980, 4), 자신의 개념들을 전개할 때 그 속에 함축된 의미들을 다윈주의의 틀 안에서 다루진 않았으며,[9] 그래서인지 그의 생각들은 자기 모순적이진 않지만 종종 애매하다.

문화/자연 개념에 대한 또 다른 현대의 비판은 오늘날 인류학에서 진행되고 있는 일반적인 자기반성으로부터 나오고 있다. 이는 모든 개인은 그들 자신의 언어와 양육 방식에 고유한 암묵적인 선천성을 가지고 세계를 본다는 인식이 확산된 결과다. 한 개인이 다른 개인을 해석할 때 그 해석은 결코 순수하고 객관적일 수가 없다. 특히 인류학이란 분야 자체는 비서양 세계에 대한 서양 세계의 문화적 착취와 지배에 고유한 반성 없는 원리들에서 파생했다. 19세기와 20세기 초에 인류학이란 학문을 창시한 사람들은 그들 문화에 암묵적으로 존재하던 개념들 안에 갇혀 있었는데, 그 개념들은 그들이 연구 대상인 '야만인'과 '원주민'에게서 무엇을 찾는

9 레비스트로스는 근친상간 금지는 집단 간의 여자 교환과 그에 따른 집단 간의 동맹을 발생시키는 역할을 했다고 주장하지만, 다윈주의 이론을 사용하여 이 개념을 입증하지는 않는다.

가에 영향을 미쳤을 뿐 아니라 차후에 '데이터'를 어떻게 해석할 것인지에 영향을 미쳤다. 인류학적 사고가 발전하는 과정에서 모든 위대한 인물의 저작들이 하나씩 재검토와 해체를 겪었다. 그 과정에서 지금까지 우리는 그들이 자신들의 생각 속에 원래부터 존재했을 뿐 아니라, 관찰 결과를 글로 전달할 필요성 때문에 발생하는 왜곡에 본질적으로 존재하는 배타적인 이데올로기 범주들을 그들의 연구 주제에 억지로 끼워 맞췄음을 발견했다.

오늘날의 인류학자들이 다른 문화를 관찰하고 해석하는 일이 본래 불충분하고 편견을 피할 수 없다는 사실에 곤란이나 주저함을 느낀다 해도 우리는 그들을 용서할 수 있다(어쨌든 1차적인 민족지학의 대상이 될 수 있는 원시 부족은 남아 있지 않다. 깊은 오지의 부족들도 '예일 대학Yale University'이나 '아디다스Adidas'가 적힌 티셔츠를 입고, 라디오로 록음악을 듣는다). 그들은 이제 글쓰기에 대해 글을 쓰거나, 이전의 인류학자들과 그들의 배타주의적인 발견 및 연구의 기초에 깔려 있는 이데올로기적 개념들을 조사하거나, 다른 사람들의 세계관에 대해 글을 쓰는 자기 반성적인 과정에서 그들 자신의 세계관이 어떤 영향을 받았는지를 그들 자신의 현지조사 보고서에 묘사한다. 오늘날의 연구들은 타문화의 관습과 믿음을 권위주의적인 시각으로 묘사하고 분석하기보다는, 종종 두 믿음 체계의 구체적인 만남을 보고하거나, 타민족의 생활방식을 설명하기가 불가능하다는 점을 고찰한다.

따라서 인간이 보편적으로 문화와 자연을 구분한다는 주장을, 현대의 인류학자들은 반성 없고 불합리한 서양적 가설로부터 발생하는 오류로 쉽게 해석될 수 있다. 우선 서양적 사고는 대단히 이원론적이고, 객체와 주체, 관찰과 참여, 몸과 마음, 정신과 육체, 그리고 문화와 자연을 구분한

다. 게다가 1장에서도 설명했듯이, 통제, 지배, 그리고 열등하거나 미숙하거나 자연적인 것에 대한 정복은 강력한 서양적 주제다. 그러므로 지금까지 서양적 사고는 너무나도 쉽게 '자연'을 원시인과 동일시하거나(위에서 설명한 것처럼 문명을 유목 부족의 '자연적인' 본능적 충동에 대한 억압으로 보는 프로이트의 개념에서처럼), 여성과 동일시했으며(맥코맥 1980, 토고브닉 1990을 보라), 이 경향은 우리가 갈수록 물리적으로 자연과 멀어지는 상황 때문에 강화되었다. 그러나 최근의 여러 인류학 연구들(예를 들어, 길리슨 1980, 스트라던Strathern 1980, 턴불Turnbull 1961)은 문화가 자연을 변형하거나 통제하는 문화/자연의 구분법을 모든 사회가 이용하는 것은 아니라는 점과, 문화/자연을 구분하는 많은 사회에서도 자연은 통제의 대상이 아니라 필요한 것을 조금 나눠가지는 힘의 원천이자 고귀한 영역으로 간주된다는 점을 분명히 하고 있다.

비록 나의 이론이 오늘날 인류학의 주류에 속하는 이론들과 양립하지 않을 수도 있지만, 나는 인류학 이론들이 서양 문화의 전제를 검토하도록 격려하고, 우리가 다른 민족들의 삶과 가치관과 세계관을 어느 부분에서 잘못 해석하고 부당하게 취급했는지를 지적하고, 그들의 삶, 가치관, 세계관에 대한 우리의 이해를 어느 부분에서 확대시킬 수 있는지를 보여주기만 한다면 반대하지 않는다.

하지만 나는 나의 노력을 비롯하여 진화 과정에서 인간의 생존에 기여했던 보편적인 선천성들을 찾으려는 종중심주의적인 노력이 반드시 착취를 위한 이데올로기적 의제나 정치적 의제로부터 유래한다고 보는 지나친 전제에는 동의하지 않을 것이다. 다원주의적 관점이 발생한 것은 분명 인류학 이론의 성장을 가능하게 했던 것과 똑같은 비종교적 성격의 과학적·자연주의적 동향 때문이었다. 하지만 나는 또한 오늘날 잘못된 것

으로 널리 인정되는 인류학의 요점들에 대한 해결책은 이론적 가능성에 대한 희망을 모두 포기하는 것이 아니라, 다원주의가 인간 본성에 대한 진정한 보편적 연구에 기초가 될 수 있음을 인정하는 것이라 믿는다. 우리는 이전의 인류학자들(또는 '다원주의자들')이 발견한 것을 이용해 원시인의 열등한 마음 기능, 미신적인 믿음, 전반적으로 후진적인 방식 등과 같은 서양의 편견을 뒷받침하기보다는, 그 발견들을 재해석하여 인간의 다양한 문화적 행위들이 어떻게 인간의 보편적 필요를 만족시키는 수단일 수 있는지를 보여줄 수 있다. 이런 이유로 나는 주저하지 않고 초기 인류학자들의 민족지학 중 요즘에는 인기가 없고 여기저기서 도전을 받는 것들에서도 예가 되는 자료를 빌려와 이용해왔다. 어쨌든 그들의 연구가 없었더라면 우리는 인간이 기초적인 생물학적 명령들을 충족하기 위해 문화를 발전시키고 공들여 다듬어온 경이로운 방식들을 조금도 알아내지 못했을 것이다.

　비서양 사회들은 '자연', '문화', '음악', '예술', '종교' 같은 것들을 가리키는 단어나 개념이 없을지 모른다. 그리고 우리 서양에서 그런 용어들을 사용할 때 구체적으로 형성되는 개념의 별자리는 그것들을 경솔하게 다른 사회에 적용하는 것을 위험하게는 아니더라도 부적절하게 만든다. 그러나 만일 우리가 기꺼이 우리의 선입관을 조사하고, 다른 사회들의 (그들의 개념에 고유하게 존재하는) 정밀한 세계관을 신중히 간파한다면, 우리는 우리의 추상적 개념들을 이용하여 다른 문화가 우리의 문화와 다를 뿐 아니라 비슷하기도 하다는 것을 이해할 수 있다고 생각한다. 비록 다른 문화는 음악이나 종교 같은 포괄적인 개념들이 없을 수도 있지만, 우리는 그들의 음악적 행동과 종교적 행동을 확인할 수 있고, 인간의 행위와 범주화에 대한 우리의 이해를 넓힐 수 있다. 예를 들어, 파푸아뉴기니

의 마운트하겐에서는 '길들인'과 '야생'을 구분하는데, 비록 이 범주들이 우리가 '문화'와 '자연'을 구분할 때 소박하게 가정할 수 있는 힘 및 변형과 동일한 개념을 포함하지 않는다 해도(스트라던 1980), 그 사실의 발견을 통해 우리는 세계 내적 위치에 대한 사람들의 지각이 다양하다는 것을 더욱 깊이 이해할 수 있고, 더 나아가 우리 자신의 지각에 내재한 한계를 깨달을 수도 있다.

부인하기 힘든 사실은 다른 동물들과는 달리(혹은 정도상으로 분명히 다르게) 인간은 문화적이라는 것, 그리고 문화성과 변용성은 인간의 생물학적 본성의 일부라는 점이다. 문화는 하나의 생물학적 현상으로, 분명 갑자기 발생하지 않았다. 그보다 인간은 진화를 하는 동안, 자기 자신과 자신의 종족을 적어도 몇몇 측면에서 자연과 다르다고 보고, 또 기억하고 계획하는 능력과 상상하고 가정하는 능력이 점점 더 좋아짐에 따라, 파괴적인 사건들에 다른 동물처럼 그저 반응하는 것이 아니라 점차 그 이상의 일들을 시도하기 시작한 것이 분명하다. 모든 생물이 그렇듯 그들도 일상과 비일상을 구분했겠지만, 그 어느 동물보다 더 그들 자신의 안녕에 영향을 미치기 위해, 또는 방해가 되는 '타자'를 치우거나 앞지르거나 변형시키거나 통제하기 위해, 또는 특별한 개입을 통해 극단적이거나 믿을 수 없는 상황을 지배하기 위해 신중하게 노력했을 것이다.[10]

자연을 정복하고, 복종시키고, 극복하고, 지배하기 위한 '가부장적', '기술적', '과학적', '서양적' 사회의 시도 때문에 갈수록 비참한 결과가 발생하는 상황에서 자연의 '지배' 또한 많은 사람들에게 골치 아프고 매

10 심리학 실험들이 입증한 바에 따르면, 피실험자들에게 환경을 지배할 수 있게 해주면 '스트레스' 호르몬인 에피네프린의 분비가 감소했다고 한다. 이 호르몬은 새롭거나 불확실한 상황에서는 더 많이 생산된다(와이브라우Whybrow 1984, 64).

력 없는 개념이 되고 있다(여기는 그런 비난과 논쟁할 자리가 아니지만, 우리는 적어도 '과학'과 과학자들의 목표는 항상 자연에 대한 물리적 지배가 아니라, 자연에 대한 이해이고 '지적 지배'라는 점을 지적해야 한다.(융니켈Jungnickel과 맥코맥 1986)). 여기에서 나의 관심사는 정복이란 의미로서의 지배와 종속이 아니라, 불확실성을 저지하기 위한 이해와 타협이란 의미로서의 '제어'다. 종종 '제어'는 수많은 사회의 제의 행위에서처럼, 자연의 힘에 영향을 미치거나 그것을 이용하는 것으로, 또는 자연의 힘과 제휴하는 것으로 간주된다(예를 들어, 앤더슨Anderson과 크리머Kreamer 1989, 길리슨 1980, 스트라던 1980). 또한 내가 이 책에서 사용하고 있는 것처럼, 자연을 문화로 변형시킨다는 생각(혹은 때때로 자연의 힘에 단지 참여하여 그 힘을 잠시 빌리는 정반대 행위)과,[11] 양자 간의 불일치나 괴리로 인식된 것을 궁극적으로, 최소한 잠시라도 화해시킨다는 생각도[12] '제어'와 관계가 있다.

제의 행위 및 연행 — '드로메나' — 의 효과는 분명 사람들의 기분을 더 좋게 하는 것이고, 그래서 주디스 데블린Judith Devlin(1987)이 초자연성에 대한 19세기 프랑스 농부들의 태도에 관한 연구에서 말했듯이, 제의는 실

11 메리 더글러스Mary Douglas(1966)는, 제의에서 (사람들이) 무질서의 힘을 인식하고 그래서 흐름 위에 구조를 부과한다고 지적한다. 길리언 질리슨Gillian Gillison(1980, 143)은 기미족 사람들이 어떻게 황야를 고귀한 영역으로 간주하는지를 설명한다. 그들은 남성 혼령이 새와 유대류의 몸을 하고서 여자들이 존재하는 금지구역으로부터 멀리 떨어진 황야로 나가 은밀한 욕망들을 실행한다고 생각한다.

12 마운트하겐에서는 분명 '야생의 것'을 '길들여진 것'으로 변형한다는 개념이 없으며, '제어'는 인간적이거나 길들여진 영역 안에서만 발생한다. 문화적인 것은 만들어지는 것이 아니라 주장되거나 발견되며, 하겐 주민들은 길들이기, 싸우기, 지배하기보다는 야생의 혼령들과 타협하는 것에 관심이 더 많다(스트라던 1980). 당연히 그들의 제의는 기본적으로 제의를 통한 '세속적인' 교환 및 경쟁적 과시와 관계가 깊으며, 각각의 신체 장식(자연에서 나온 조개껍데기, 나뭇잎, 깃털, 모피 등)은 (본인이) 변형되었음을 보여준다기보다는, 건강이 좋고 개인적으로 행복하거나 이상적인 상태에 있음을 보여준다(스트라던과 스트라던 1971).

질적 효과가 있다기보다는—물론 사람들은 그러기를 바라지만—사람들의 불안을 덜어준다고 볼 수 있다.[13] 우리는 불안, 특히 실제로 위험하거나 불확실한 것에 대한 불안을 선택 가치가 분명히 있다고 보아야 한다. 즉, 불안은 나이가 들면서 극복하거나 여하튼 무시하고 지나쳐야 하는 미숙하거나 신경질적인 부적응 반응이 아니라, 반드시 인정하고 해결해야 하는 일종의 경보 신호다(또한 말리노프스키 1948, 61을 보라).

데블린의 책에 대한 어느 평자(웨버Weber 1987, 430)는 이런 일이 어떻게 가능한지를 보여준다.

> 만일 동화가 불가능한 것을 가능한 것처럼 제시한다면, 그것은 동화의 독자가 무엇이 무엇인지를 몰라서가 아니라, 대상을 있는 그대로 표현하는 것보다는 소망을 성취하기가 불가능하다는 걸 알면서도 소망하는 대로 표현하는 것에 더 큰 관심을 두기 때문이다. 매력, 기원, 환상, 경이는 이겨낼 수 없는 불행과 궁핍 위에서 꽃을 피운다. 대중적인 기적은… 무자비한 자연의 질서를 자비롭게 유예하고 고통에 대한 작은 승리를 제공하며… 선녀, 도깨비, 요정 및 그 일족들은 근심과 스트레스를 수정처럼 결정結晶시킨 후 일소한다.

13 가이스트(1978, 320-25)는 구석기 후기 사람들의 삶에 깃들어 있던 불안에 대해 언급한다. 래드클리프-브라운(1922/1948)은 일단 문화 내에 제의(드로메나)가 확립되면 그 제의를 거행하지 '않는' 것 역시 불안을 낳는다고 지적한다. (그러나) 내가 아는 한 제의를 불안의 제거자로 보는 것에 반하는 이 주장은 불안의 서로 다른 두 차원 또는 원천을 혼동하고 있다. G. E. R. 로이드Lloyd(1979, 2-3)는 마술을 수행적performative 또는 발화내적發話內的illocutionary으로—나의 용어로 말하자면, '할 어떤 일'로—본다. 그것은 기능적으로 효능을 바라는 시도라기보다는 정서적이거나 표현적이거나 상징적 효과를 바라는 시도에 가깝다고 그는 말한다.

웨버의 요약에 근거하자면, 비록 기초에 놓인 역경은 변할 수 없지만, '결정화crystallizing'는 불안의 중립화 또는 일소를 향한 첫 걸음이다. 그리고 만일 보다 침착하고 단결력이 높은 사람들에 의해 그렇게 될 수 있다면 훨씬 더 좋을 것이다. 어떤 종류의 기예든 결정화(일상적인 삶의 너머에 살면서 '무자비한 자연 질서를 자비롭게 유예'하거나 영향을 미칠 수 있는 초자연적 존재들을 프랑스 농부들이 '결정화'한 것처럼)의 기술에는 불행을 처리하고 당분간 자연 즉 '타자'와, 문화 즉 인간의 영역을 화해시킨다고 종종 언급되는 능력이 있다.

내가 지금(지금까지 나의 기본 입장으로부터 불가피한 오류와 비판을 제거하기 위해 그 모든 우회로를 거친 후) 지적하고자 하는 궁극적인 요점은, 비일상적 존재에서든 행위(드로메나)에서든 세계의 불확실성을 제어하려는 인간 고유의 노력으로부터 발생하는 기예 또는 결정화는 독점적으로는 아니지만 본질적으로 그리고 빈번하게 '미적인' 것 또는 '예술'이라고 불리는 것과 일치하는 경향이 있다는 것이다.

제어의 미학

자연을 제어(다시 말하지만, '영향을 미치고, 처리하고, 이해하고, 이용하고, 제휴하고, 변형한다'는 의미에서)하려는 충동 또는 소망은 과거를 기억하고 미래를 상상할 정도의 충분한 복잡성을 갖출 것을 뇌에게 요구한다. 즉, 뇌의 주인은 잠시 연기하고, 멈추고, 대안들을 탐구할 줄 알아야 한다. 그 충동 및 소망은 더 나아가 대안들 중 하나를 선택할 수 있는 가능한 방법들을 인식할 것을 요구하는데, 이는 수컷 새들이 테스토스테론에 도취해

주변에 변덕스런 암컷들과 경쟁자 수컷들이 있을 때 하는 것처럼 그저 반사적으로 본능적으로 반응하는 것과는 다르다. 물론 이때에도 다른 무의식적인 신체 동작들의 반사적 반응이나 구성요소가 이용될 수 있지만, 제어는 '지적인' 행동이다.

그렇다면 제어되는 것은 자기 자신일 수도 있다.[14] 우리는 자신의 행동을 제어함으로써 유추를 통해 당면한 자극적 상황도 제어되고 있다고 느낄 수 있다. 우리는 어떤 것을 하고 있는 것이다. 말리노프스키(1922)는 폭풍이 무섭게 몰아칠 때 그와 함께 생활하던 트로브리안드 섬 주민들이 노래하는 목소리로 다함께 주문을 외우던 상황을 묘사했다. 거센 바람이 가라앉든 계속 몰아치든, 그 영창chanting의 고른 리듬과 그로부터 발생하는 단결 의식은 개별적인 공포 반응보다 진정 효과가 훨씬 컸을 것이다. 타이타닉이 가라앉을 때 배 위에서 오케스트라가 연주하던 〈내 주를 가까이 하게 함은〉도 그와 똑같은 충동의 예일 것이다. 〈타이타닉〉의 오케스트라 단원들은 그 행동을 통해 생존에 도움을 얻지는 못했다. 하지만 계획적으로 또는 의식적으로 '어떤 일을 하는' 사람들은 대개 맹목적으로 반응하는 사람들, 아무 것도 하지 않는 사람들, 또는 상황이 나아지기를 기다리는 사람들보다 더 성공적으로 '대처'한다.[15] 그리고 트로브리안드 섬 주민과 타이타닉 오케스트라의 예는 '미적' 행동이라 부를만한 것들(노래처럼 주문 외우기, 음악 연주하기)이 어떤 일을 하려는 충동으로부터 자연적으로 발생할 수 있음을 가리킨다.

14 폴Paul(1982, 300-302)과 오베예세케라Obeyesekere(1981, 78-79)는 맥락은 아주 다르지만 둘 다 프로이트적인 토대 위에서, 개인의 정신적 혼란이 인간 본성의 일부라는 점과 문화는 이 조건에 대처할 방법을 찾아야 한다는 점을 흥미롭게 지적한다. 아이블-아이베스펠트(1989b, 59)는 행동에 대한 자기 제어는 인간의 보편적인 '미덕'에 속한다고 역설한다.

말리노프스키(1948)가 묘사했듯이 행위 자체에 진정 효과가 있을 것이다. 사람들은 단지 어떤 일이 일어나기를 수동적으로 기다리기보다는, 할 일을 찾게 된다. 그런데 계획적으로(능동적으로) 모양을 낸 행위는 무계획적이고 제멋대로 돌아가는 도리깨질보다 더 효과적이고 더 위로가 된다. 심지어 우리에 갇힌 동물도 반복적이고 형식화된 강박적 동작을 통해 불안이나 절망을 표현한다. 수컷 침팬지들이 뛰어다니고, 땅을 치고, 천둥 같은 소리를 낼 때 그 속에는 리듬이 있다(5장을 보라). 우리가 초조함이나 지루함이나 근심을 달래기 위해 발을 동동 구르고, 손가락으로 테이블을 치고, 다리를 떨 때에도 그 속에는 리듬이 있다.

일단 어떤 일을 구현하고 이해하고 체계화하면, 그 일은 실제보다 더 실제적으로 보일 수 있고, 독립된 생명력을 가질 수 있다. 바로 이 과정이 강박적 또는 위안적 행위가 어떻게 제의의 동작, 노래, 몸짓으로 변형될 수 있었는지를 설명해준다. 개인적인 불확실성과 스트레스에 의해 유발된 반복적이고, 규칙적이고, 형식화된 개인의 전위轉位 행동*이나 '위로 동작'은, 공을 들이고 한층 더 모양을 내면, 모두에게 위험하거나 혼란스런 상황에서 집단적 '드로메나'가 될 수 있다. 시간이 지나면 그 행위는

15 조셉 로프레아토Joseph Lopreato(1984, 211)는 이 생각에 사회생물학적인 공감을 표했다. 그는 '금욕주의'(감정, 욕구, 욕망, 본능에 대한 제어)에 대하여, 미래의 성공 가능성을 높이기 위해 시간과 자원 투자를 가장 잘 할 줄 알았던 개인들이 그렇지 못한 개인들보다 선택상의 이점을 누렸다고 말한다. 게다가 우리 주변에서 자주 입증되는 '위약僞藥 효과'—아픈 사람에게 약효가 있을 것이라는 말을 해주고 위약을 복용시켰을 때 실제로 치료 효과가 발생하는 것—는, 암시에 감응되는 어떤 성향을 진화시키는 것이 선택상 바람직하다는 것을 뒷받침한다. 이때 '드로메나'—샤먼에게 조언을 구하기, 제의에 참여하기, 권위자가 처방한 식이요법을 양심적으로 따르기—는 아무것도 안하는 것보다 더 좋은 결과를 낳는다.

* 특별한 상황에서 모순되는 두 본능이 충돌할 때 나타나는 행동. 예를 들어 사람의 경우 둘 중 어느 것을 선택할지 모를 때 머리를 긁적이는 행동.

164

인간에 의해 만들어졌다기보다는, 선험적이거나 계시적이거나 대대로 전해지는 것으로 간주되곤 한다.

비록 '드로메나'는 특별화된 행동이란 의미에서는 미적일 필요가 없지만—예를 들어 단식, 옷을 잡아 찢기, 그밖의 고행들은 미적 요소가 없는 '드로메나'다—비일상적인 상황에서 사람들은 대개 노력을 기울이려는 마음, 즉 관심을 쏟고 계획을 세우며 그럼으로써 적대적이거나 혼란스러운 것을 물리치기 위해 인간적 질서와 제어가 필요해 보이는 사건의 심각성에 주의를 기울이고 투자를 하려는 마음을 갖게 된다. 많은 사람들이 그렇듯이 풀라니족은 멋있어 보이는 것이 그렇지 않은 것보다 더 효과적이라 믿고 그래서 농산물을 팔러 시장에 갈 때에는 항상 가장 멋있어 보이는 옷을 입는다(루빈Rubin 1989). 모양짓기와 공들이기라는 미적 행위는 예측 불가능한 '타자'의 세계, 즉 무법적인 자연에 대한 선천적인 반응일 것이다. 이는 우리를 기분 좋게 만드는 반응이다.

무엇인가를 하기와 특별화하기는 우리 인류의 특징이고, 드로메나는 대개 미적 형태를 띠는 경향과 미적 공들이기에 의해 달성된다. 선천적으로 즐겁고 만족스러운, 모양을 짓고 공을 들이는 성향은 여러 맥락에서 뚜렷이 발견된다.

선천적 성향으로서의 모양짓기와 공들이기

일상생활의 어수선한 재료들에 대해 모양을 짓고 그럼으로써 어느 정도 제어를 가하는 능력은 예술이 우리에게 선사하는 잘 알려진 혜택이다. 이에 대해 로버트 프로스트(1973, 113)는 다음과 같이 말했다. "의심이 들 때에도 우리에겐 계속 나아갈 수단인 형식이 항상 존재한다. 확신을 담을

형식을 적게 성취한 사람일수록 더 큰 고난에 처한다." 두세 살경의 아이들에게 그리기 재료를 주면, 아이들은 표면 위에 무작위로 행복하게 낙서를 한다. 그러나 시간이 지남에 따라 아이들의 낙서는 갈수록 제어된다. 조잡한 원, 열십자, 직사각형 같은 기하학적 도형들이 처음에는 우연히 만들어지고, 그런 다음 되풀이되면서 점차 완벽해진다. 비록 아이들은 부모의 권유에 따라 동그라미에 '해'나 '얼굴' 같은 이름을 붙이지만, 처음에 아이들은 주변 환경에 있는 어떤 것도 그리지 못하고 그 대신 임의로 이런저런 모양들을 만들어낸 다음 연습을 통해 그것을 다듬어서 결국 정밀하고 재현이 가능한 형태로 발전시킨다. 그 형태들을 만드는 행위는 그 자체로 즐겁고, 본질적으로 만족스러워 보이고, 눈앞의 형태가 무엇인지는 대개 아이가 그리기를 끝마친 후에 확인할 수 있다. 물론 기호를 사용하는 능력이 발달함에 따라 결국 형태들은 아이에게 '사물들'을 암시하게 되지만, 처음에는 더 크거나 더 명시적으로 의미와의 상관성 없이 쾌감과 만족이 발생한다. 기호 사용 이전의 아이에게서 발견되는 이런 종류의 활동이 어쩌면 정말로 '예술을 위한 예술'의 예일지 모른다.

기하학적 형태는 동서고금을 막론하고 인간의 장식에 항상 존재했다.[16] 그러나 인간이 자발적으로 아낌없이 기하학적 형태를 만드는 건 사실이지만, 엄밀히 말하자면 자연에는 그런 형태들이 거의 존재하지 않는다. 꽃, 조개껍데기, 잎은 일반적인 대칭 형태를 갖고 있지만, 인간이 만든

16 기원전 3만 5천 년의 오리냑 유적지에서 발견된 최초의 그림들 중에는 예를 들어 X자, 새김 눈, 칼자국, 구두점 같은 추상적이고 단순한 잉여 도안들이 포함돼 있다(화이트White 1989b, 97-98). 자연의 형체들(동물, 여성 생식기, 남근 모양)도 있기 때문에, 랜들 화이트는 추상적인 도안들이 자연물들을 상징하는 것 같다고 추측하면서, 이것은 상아 목걸이 위의 몇몇 '추상적' 표시들이 조개껍데기에서 볼 수 있는 자연의 무늬를 모방한 것처럼 보이는 것과 같다고 설명한다.

암벽에 그려진 형상들과 점선들.
스페인 산탄데르의 카스틸로 동굴. 그라베티안 문화와 막달레니안 중기 문화 사이(현재로부터 27,000~14,000 전). 기하학적 형태는 과거든 현재든 세계 어디에서나 인간의 장식에 존재한다.

장식의 특징인 직선이나 완벽한 원의 모습은 아니다. 때때로 광물과 원형질의 미세 구조가 기하학적 엄밀성을 보여주긴 하지만, 육안으로 볼 수 있는 형식은 불규칙적이다. 원, 직사각형, 삼각형과, 대각선, 수평선, 수직선은 모두 인간이 자연 세계에 부과한 추상적이고 비자연적인 형태들이다. 그 형태들은 또한 인간의 마음이 유년기부터 '자연스럽게' 받아들이게 된 구성물들이다.

물론 다른 동물들처럼 인간도 무질서보다는 질서를 더 좋아한다. 규칙성과 예측가능성은 우리가 세계를 이해하는 방법이다. 어떤 것을 이해하거나 해석한다는 것은 그 구조나 질서를 알아본다는 걸 의미한다. 어떤 외국어의 어휘와 기초적인 문법 구조를 알기까지 그 외국어는 횡설수설

에 불과하다. 새 집이나 새로운 도시나 새로운 나라에 발을 들였을 때에
도 그곳의 새로운 방식을 발견하고 과거의 습관을 새 질서에 적응시키기
까지 우리는 그곳을 낯설게 느낀다. 그러나 규칙적인 도형들 앞에서 느끼
는 선천적인 만족감은 무질서보다 질서에 순응하길 좋아하는 현실적인
적응보다 차원이 높은 경험이다. 그것은 '초super-'질서이고, 자연의 질서
가 아닌 인간적 또는 문화적 질서의 표현이다.

규칙적 형태들은 시지각의 과정에 고유한 것으로, 시지각은 세계의 다
양성으로부터 질서를 만들어낸다(아른하임Arnheim 1966). 보는 것—그리
고 그밖의 감각 활동들—은 건판 위에 찍힌 상처럼 단지 빈 스크린 위에
기계적으로 외부 세계의 모습을 새기는 것이 아니다(6장을 보라). 심리학
자들이 밝혀낸 바에 따르면, 인간의 마음은 지각된 것을 해석할 때 지각
경험이 일반적 도식이나 선재하는 '범주들' 또는 원형들(예를 들어 둥글기,
빨강, 미소微小, 좌우대칭, 수직성) 중 어느 것에 매치되는가에 따라 해석한다
고 한다. 먹음직스러운 꽃에서 자외선 파장의 색들을 '보는' 벌이나 나비
처럼, 인간도 우리 주변의 어떤 성질들—분명 우리의 존재양식과 생존에
관련된 성질들—만을 지각하고 단지 그 성질에만 반응하는 감각을 발달
시켰다. 이 지각 범주들 또는 '개념 도식schemata'에서 그 성질들은 단순화
되어 있어서 하나의 색, 형태, 소리가 대략 비슷한 여러 색들, 형태들, 소
리들을 대표한다. 우리가 자주, 심홍, 주홍, 선홍과 같은 일련의 색조들을
'빨강'이라 부를 때, 또는 대화 중에 사투리를 강하게 쓰는 사람이 어떤
단어를 이상하게 발음하거나 외국인이 발음을 완전히 잘못 하더라도 우
리가 그 단어들을 알아들을 수 있을 때, 바로 위와 같은 일이 일어난다. 플
로리다에 갔을 때의 일이다. 내가 그곳 토박이에게 그 지방 특유의 나무
이름을 묻자 그는 '소퍼스soppers'라고 대답했다. 몇 분 후 나의 모음 일반

화 능력은 그의 말을 '사이프러스cypress'(삼나무의 일종)로 해석했다. 만일 내가 플로리다에 계속 산다면, 분명 그 토박이의 발음은 지금 내가 쉽게 알아듣는 '사이-프러스'만큼이나 즉시 알아들을 수 있을 것이다.

범주 일반화는 말을 한창 배우는 아이들에게서도 볼 수 있다. 처음에 아이들은 각기 다른 여러 개의 사물을 한 단어로 지칭하는데, 전체적인 윤곽이나 형태가 비슷한 것들을 그렇게 지칭하는 경우가 가장 빈번하다 (바우어만Bowerman 1980). 아이들은 다리가 넷인 동물을 흔히 '개'라고 부른다. 내가 기억하는 신할리즈족의 한 아이는 열차 천장에 달린 선풍기의 날개를 가리켜 '바퀴'라 불렀다. 여러 범주 중에서도 둥글기와 길이가 특히 현저한 일반적 특징이다.

자연에는 우리가 모방할 추상적이고 가하학적인 형태들이 존재하지 않음에도, 인간 예술에 그런 형태들이 나타난다는 사실을 게슈탈트 심리학의 다음과 같은 '법칙'으로 설명할 수 있다. 즉, 단순성은 모든 형태의 신체적·심리학적 힘들이 지향하는 상태다(아른하임 1986). 루돌프 아른하임(1966, 42)은 세계를 잘 조직된 형식으로 이해하려는 마음의 이 선천적 경향성에서, '예술은 결코 사치가 아니라 생물학적으로 필수 불가결한 도구'라는 증거를 발견했다.

기하학적 형태들은 또한 신경생리의 직접적 기초를 이룬다. 아마존의 투카노 인디언은 집 전면과 제의 물품들을 기하학적인 디자인 요소들로 장식하는데, 그들은 제의에서 환각제를 마시면 그 요소들이 '보인다'고 주장한다. '야예'란 환각제에 취한 상태에서 그들은 모두 똑같은 기하학적 형태의 환상을 보고, 그 형태들에 똑같은 문화적 해석과 연관성을 부여한다. 그 형태들은 안내섬광眼內閃光과 비슷하다고 밝혀졌는데, 안내섬광은 눈을 감고 눈꺼풀 위에 압력을 가했을 때 나타나거나 간혹 자동적으

로 나타나는 자각 광감光感을 말한다. 야예에 함유된 약물이 안내섬광을 촉발하면 투카노족은 그것을 '보고' 영적 의미가 있는 것으로 해석한다 (라이헬-돌마토프 1978).

일단 질서가 '규준'이 되면―기하학적 패턴(혹은 이 경우라면, 리듬이 있는 시간적 패턴)의 경우처럼―예상되는 질서로부터 일탈하여 '특별화하기'를 할 수 있다는 것 또한 사실이다. 진기함과 실험을 좋아하는 인간의 취향은 질서에 대한 인간의 욕구만큼이나 강한 생물학적 선천성이다. 대상을 형식화하는 것뿐 아니라 형식을 가지고 노는 것도 관여와 지배를 과시하는 즐거운 방법이다. 실제로 아프리카 사하라 이남의 많은 지역에서는 비대칭과 불규칙성을 생명력 개념을 표현하는 데 사용한다(애덤스 Adams 1989, 앤더슨과 크리머 1989, 글레이즈Glaze 1981). 우리는 이것을, 무관한 디자인 요소들을 병렬하는 것 또는 직물에서(그리고 물론, Thompson(1974) 이 묘사한 것처럼, 음악과 춤과 작시作詩에서도) 패턴 배열에 '당김음'을 적용하는 것―그러나 전체는 규칙성이 지배하고 불규칙성은 그 규칙성 안에 존재한다―에서 볼 수 있다.

이와 마찬가지로, 주된 문화적 관심사가 정적인 것과 동적인 것의 대립에 있다고 말할 수 있는 나바호족의 경우에도(위더스푼Witherspoon 1977), 일반적인 주제들이 공간적으로 반복되는 중에도 결코 동일한 디자인 요소가 반복되지 않음으로써 '불변의' 틀 안에서 부활, 재생, 회춘, 회복을 상징적으로 나타낸다. 나바호족의 직공이나 도자기 화가는 단절, 복귀, 짝지우기, 진전, 횡단, 다의성 등에 의해 꾸준하고 미묘한 변주를 가함으로써 보는 사람이 기대하는 '반복' 위에 다양성에 대한 긴장과 흥미를 더한다(6장을 보라).

기하학적 형식을 창조하는 것은 공간에 형태를 부여하고 공간을 제어

하는 한 방법이다. 반복과 리드미컬한 변주는 시간에 대해 같은 일을 한다. 리듬은 반복의 피할 수 없는 결과다. 리듬은 우리가 알고 있는 가장 최초의 그리고 가장 본래적인 환경 요소다. 존재양식은 박동과 동일하다. 자궁 안에서 태아는 끊임없이 어머니의 심장 박동과 혈액의 고동을 듣는다. 태어난 후에 아기가 경험하는 새로운 소리, 움직임, 촉각의 변화는 불규칙하고 귀에 거슬리고, 예측하기 어려울 것이다. 단순한 고동의 세계로부터 복잡한 혼돈의 세계로 나온 아기의 적응을 돕기 위해 리드미컬한 흔들기와 토닥거리기를 보편적으로 사용하는 것도 놀라운 일이 아니다.

자궁에서의 삶이 끝난 후에도 리듬과 박동은 나머지 생애가 펼쳐지는 가장 기초적인 배경이다. 뇌파에서 24시간주기 리듬까지, 태음 주기에서 태양 주기에 이르기까지, 주기성은 생물과 무생물의 자연에 충만하다. 숨쉬기, 빨기, 울기—유아의 첫 레퍼토리—는 모두 리드미컬하게 연주된다. 유아들과 아이들은 건강할 때나 아플 때나 스트레스와 기쁨에 머리 흔들기나 숟가락 두드리기 같은 리드미컬하고 반복적인 행동으로 반응한다. 성인들도 심리적으로나 육체적으로 제한되어 있을 때, 움직이는 신체 부위들을 이용한 다양하고 리드미컬한 '위로' 동작으로 아이들과 매우 똑같은 반응을 보인다. 마거릿 미드(1976)는 마누스족이 춥고 비참하거나 밤에 무서움을 느낄 때 어떻게 주문을 외우는지를 묘사했는데, 말리노프스키가 묘사한 트로브리안드 주민들의 영창과 매우 비슷하다. 확고한 리듬은 소란이 발생해도 적절히 처신하거나 때로는 그 소란을 무시할 수 있는, 예측 가능한 기반 또는 틀을 확립하고 유지시키는 듯하다.[17] 불안을 줄이는 것 외에도 리듬은 절대적으로 즐겁다. 마누스족은 또한 종종 입말의 구들을 낮고 단조롭고 반복적인 노래로 전환시켰는데, 이는 일종의 즐거운 행위였다. 사람들이 말을 할 때에도 무의식적으로, 말하고 있

는 내용과 리드미컬하게 들어맞는 단어들을 선택한다는 사실이 입증되었다(볼린저Bolinger 1986).

당면한 문제와 두려움에 대한 반응으로 '무엇인가를 하기'를 바랐던 최초의 인간들은, 오늘날 우리와 우리의 아이들이 그러는 것처럼, 시간과 공간에 형태를 부여하고, 시간과 공간을 이해 가능한 형식으로 전환하는 '제어된' 행동에서 감정적 만족과 평온을 느꼈을 것이다. 조지프 콘래드의 『밀정The Secret Agent』에서 발달이 늦은 스티비가 조용히 그리고 끊임없이 동그라미를 그리는 장면이 생각난다. 하나의 원 위에 방사형 무늬를 반복해서 그리거나 여러 개의 동심원을 그리는 것은 미국에서 정서장애 아동들의 '치료법'으로 유용하다는 사실이 밝혀졌다(크레이머Kramer 1979). 사실 예술 제작이 '치료법'인 이유는 그것이 승화와 자기표현을 허락한다는 흔히 말하는 이유도 있지만, 일상생활과는 달리 우리가 그 행위를 통해 세계의 작은 부분이라도 질서를 잡고, 모양을 짓고, 제어할 수 있다는 사실도 이유기 된다고 말할 수 있다.

이는 초기 인간을 지체아동이나 장애아동 또는 정상적인 아이들과 동일시해야 한다고 말이 아니라, 기하학적 형태의 생산과 반복은 소리나 동작의 반복과 양식화처럼, 지배, 안전, 불안 해소의 즐거운 느낌을 제공하는 인간의 심리생물학적 기본 성향이라는 점을 지적하는 것이다. 콜리지

17 쿠르트 작스Curt Sachs(1962/1977, 112)는 다음과 같이 말한다. "리듬은 인간의 내면으로부터 솟아나 천천히 발전하는 심리생리학적 충동이다. 리듬의 생리학적 측면은 걷기, 춤추기, 달리기, 노젓기 같은 연속적이고 규칙적인 동작들을 일정하게 유지하기 위한 충동이다. 리듬의 심리학적 측면은 운동의 일정한 균등성을 통해 얻을 수 있는 더 큰 편안함과 쾌감에 대한 자각으로 이루어진다. 아무리 원시적인 음악가라도 그에게는 규칙적인 시간 단위를 추구하는 경향이 있다." 내 생각에 작스는 그 과정에 너무 많은 '의지'를 부여하고 있다. 그 과정은 분명 보다 더 효율적인 움직임을 위한 것이고, 그래서 그 필요성 때문에 심리적으로 만족스럽게 느껴지도록 진화했을 것이다(또한 5장의 주 8번을 보라).

Coleridge도 이 혜택을 인식하고서, 『문학 전기*Biographia Literaria*』에서 '모든 개별 이미지들이 인간의 영혼에 행사하는, 안정시키는 힘'에 대해 언급했다. 현대 조각가 루이스 부르주아는 단도직입적으로 이렇게 말했다.

일단 불안에 사로잡히자 나는 좌우를 구분할 수가 없었고, 내 위치를 똑바로 알 수도 없었다. 나는 길을 잃었다는 공포감에 소리 내어 울 것만 같았다. 그러나 나는 하늘을 유심히 살펴보고, 달이 어디서 나올지, 아침에 해가 어디서 뜰지를 가늠하면서 두려움을 떨쳤다. 나는 나 자신과 별들과의 관계를 깨달았다. 나는 눈물을 흘리기 시작했고, 내가 무사하다고 느끼기 시작했다.

나는 요즘에도 이 방법으로 기하학을 사용한다. 내가 기하학으로 그 일을 할 수 있다는 건 기적이다.

—먼로Munro(1979)에서 인용함

스트레스를 감소시키는 그런 행동이 제의와 의례에 통합되면 제의와 의식의 생존 가치에 기여하리라는 것을 우리는 쉽게 이해할 수 있다.[18]

반복은 공들이기의 기원이자 가장 단순한 종류의 제어 행동이다. 소용돌이 하나는 의도적 행위일 수도 있고, 무작위의 사건일 수도 있고, 실

18 프로이트는 「강박적 행위와 종교 의식Obsessive Acts and Religious Practices」(1907/1959)에서, 신경증 환자들의 강박적 행동과, 종교적 제의 행위, 즉 추가와 반복에 의해 정교해지고 '리드미컬'해진 평범한 '일상적' 활동들의 유사성에 대해 언급한다. 프로이트의 비교는 어렵거나 불확실한 시기에 빠진 사람들에게 감정적 의미와 만족과 더불어 심리적 위안을 주는 생산적인 '드로메나'를 강조한다기보다는, 절망적인 부적응 증상들을 강조하는 것으로 보인다. 올리버 색스Oliver Sacks(1990)는 기억이 손상된 환자인 지미를 묘사했는데, 지미는 "평상시에는 그토록 한눈을 팔고, 그토록 앞뒤가 안 맞고, 그토록 분별이 없으면서도, 미사가 집전되는 동안에는 완전히 '제정신으로' 돌아왔고, 미사의 '유기적' 통일성과 연속성을 통해, 비록 일시적이지만 그 자신의 연속성을 회복하곤 했다."

수일 수도 있기 때문에 해석이 불가능하지만, 한 줄로 나열된 소용돌이는 누군가의 숙고, 제어, 또는 자연의 풍부함을 특징적으로 드러낸다. 반복은 또한 일종의 강조를 전달한다. 본질상 그것은 더 크거나 더 나은, 더 강렬하거나 더 긴 지속을 암시한다. '탈로우tarlow'는 호주의 몇몇 원주민 집단이 생활필수품이 증가하기를 바라고 세운 단순한 돌무더기다. 원주민들은 돌무더기를 따로 떨어뜨려놓고, 특별화하고, 신성시한다(매덕Maddock 1973). 돌을 더하는 것은 단순명료하게 증가를 의미한다. 구석기 동굴벽화에 있는 나란한 점들이 상징하는 것도 바로 그런 의미일 것이다(80쪽을 보라). 신체 동작, 몸짓, 음악, 시에서 반복 또는 연장도 이와 비슷하게 '더 많은 것' ─ '더욱 확실한 성취를 바라는 배가된 기원'[19] 또는 분위기 고조나 극심한 곤경(리어 왕이 참지 못하고 내뱉는 다섯 번의 '영영 never', * 또는 〈5번 교향곡〉의 마지막 악장을 힘차게 종료할 때 29마디에 걸쳐 반복되는 베토벤의 놀라운 C음들)을 표현하고 환기시킨다. 이와 동시에 반복은 추상성이나 거리두기를 창조하여, 구체적 사건을 패턴-형식화와 독자적 개별성이 존재하는 '특별한' 차원으로 끌어올린다.

엄격한 프로이트 신봉자라면 제의 속의 반복에 완화 효과가 있다고 주장할지 모르겠지만, 그보다는 생산 효과가 우선임을 우리는 명심해야 한다. 라코타 수족 인디언인 폴라 건 앨런Paula Gunn Allen(1983, 15)은 다음과 같이 썼다.

19 로드Lord(1960, 67)는 주문呪文에 반복이 발생한 것은 운율을 위해서나 행 만들기의 편리를 위해서라기보다는, '마법의 생산성'을 위해서였다고 주장한다. 그렇다면 시적 표현의 패턴들은 미적 만족보다는 종교적/마법적 만족을 주었을 것이다. 내가 지적하고 싶은 것은, 처음에 그 만족들은 종종 분리할 수가 없었다는 점이다. 5장에서 '시적 언어'라는 부제가 달린 나의 논의와, 같은 장의 주 6을 보라.

* 〈리어왕〉 5막 3장.

제의 참가자들은 그들이 자연 현상을 제어할 수 있다고 실제로 믿지만, 자신들이 반복하고 있는 유치한 어떤 음절 때문이라고는 믿지 않는다. 그보다 그들은, 모든 실재는 어떤 의미에서 내적이고, 고립된 개인 대 '바깥 세계'의 이분법은 단지 존재하는 것처럼 보일 뿐이며, 제의 거행은 그들로 하여금 이 미망을 초월하고 온전한 정신과의 합일을 성취할 수 있게 해준다고 가정한다. 이 확장된 자아 안에서의 합일 상태로부터 제의는 몇 가지 결과를 이뤄낸다. 병든 사람을 치유하는 것, 자연 현상을 평소의 방식으로 되돌리는 것, 부족에게 번영을 불러오는 것이 그 예이다.

주의를 집중하고 제의가 바람직한 결과로 이어졌을 때를 내적으로 재현함으로써, 참가자들은 유익한 결과가 다시 한 번 발생할 수 있는 최적의 환경을 조성한다.

심상, 상상, 상징적 의미

폴라 건 앨런의 묘사는 실제의 제의 경험에서 형식은 내용과 따로 이해되지 않는다는 진리를 분명히 밝히고 있다. 그러므로 어떤 논의에서든 그 둘을 분리시키는 것은 인위적이다. 나의 동물행동학적 관점은 내용—특별화되고 있는(모양을 갖추고 아름답게 꾸며지고 있는) 행위나 사물에 고유하게 결부된 실제 생각, 소원 또는 상—을 다루지 않기 때문에, 여기에서 내가 그렇게 하지 않는 이유를 간단히 밝히는 것이 적절하다고 생각한다.
예술에 대한 연구들은 대부분 그 예술이 표현하는 '의미'—예를 들어, 예술의 지역적 역사적 중요성이나 그것들의 원형적, 신화적 또는 무의식

적 내용―에 관심을 둔다. 그런 해석도 분명 가치가 있겠지만, 그것은 인간 행동으로서의 예술을 연구한 다음에 고찰할 문제이고 또 예술 연구에 필수적이지도 않다. 예술의 내용은 틀림없이 보편적인 관심사들과 상들을 반영하고(앤터니 스티븐스와 조지프 캠벨이 입증한 것처럼)[20] 인류의 가장 숭고한 창조 행위에 자극과 기회를 부여해왔지만, 그 자체는 반드시 예술적으로 표현되지 않아도 된다. 필요 이상의 특별함을 부여하지 않아도, 또는 감정적으로 호소력이 있고 만족스러운 메타현실을 창조하려고 의도하지 않아도, 우리는 이야기를 할 수 있고 상을 만들어낼 수 있다. 동물 행동학적 견해에서 나는 상들이나 내용은 특별화하기를 통해 '제어'하려는 '자연'(즉, 자연적 주제)의 일부라고 본다.

그러나 이 말은 내가 음식을 요리하고 활용하는 행동보다 음식 자체를 덜 중요하게 보지 않는 것처럼, '내용'을 어떤 면에서 특별화하기보다 덜 중요하게 본다는 뜻이 아니다. 특별화하기의 마음 기능에게 상과 관심사는 '음식'에 해당한다. 즉, 그 기능은 재료를 날것으로 놔두지 않고 '요리'를 한다. 우리는 필수 영양소를 이해하기 위해 원재료를 연구하거나, 개인이나 문화가 원재료를 어떻게 요리해서 먹는지를 조사할 수도 있지만, 동물행동학적 견해는 기본적으로 변형, 취급 또는 특별화하기 자체가 인간의 진화 과정에서 절대적으로 중요했음을 입증하고자 하는 것이다.

이와 비슷한 맥락에서 특별화하기는 상상과 흉내라는 기능을 이용할

20 C. G. 융의 집단 무의식 개념에 대한 생물진화론적 해석에서 스티븐스(1983)는 최초의 변형 경험들을(융의 용어로는, 원형들 또는 보편적으로 신성하다고 느껴지는 것들)에 대한 감수성sensitivity은 '계통발생적 정신'이 진화하는 동안에 확립되었다고 주장한다. 이때부터 우리는 특정한 실물 모형과 상황(예를 들어, 가족, 어머니, 아버지, 성장 단계, 여성성과 남성성, 어둠 등)에 특정한 방식으로 반응하는 선천적 경향과, 특정한 생각과 경험을 초자연적이거나 신성하다고 인식하거나 그것들 앞에서 존경심과 경외감을 느끼는 선천적 경향을 물려받기 시작했다.

수도 있지만, 이 기능들은 반드시 감정적으로 만족스러운 메타현실에만 특수하게 적용되지 않고(즉, 미적이지 않은 문제해결이나 공상에서도 매우 쓸모 있게 사용될 수 있다), 그래서 그것 자체는 항상 또는 고유하게 미적이라고 할 수 없다. 이런 이유로 동물행동학적 예술관은 이 기능들의 우선성을 강조하지 않는다. 그러나 여기에는 다른 요점이 있다. 즉, 세계의 모든 인간 사회에 공상과 흉내와 상상의 소중한 수단과 기회가 존재한다는 사실은, 현재의 공인된 지식이 말하듯이 그것들이 도피와 억압의 메커니즘이거나 미숙함과 천박함의 과시가 결코 아니며 오히려 긍정적이고 통합적인 활동들일 수 있음을 암시한다는 점이다. 공상과 흉내는 프로이트 신봉자들이 생각하는 소원 성취의 수단일 뿐 아니라, 성취하거나 소유할 수 없는 것의 대체물이기도 하다. 다시 말해, 공상과 흉내는 새로운 의미를 창조하고 생성할 수 있다. 예술적 상상은 상 또는 형태(시각, 음악, 언어, 몸짓의 형태)를 통해 감정을 표현하고 그 상 또는 형태에 감정을 주입하기 때문에, 병리학적인 만큼이나 치유적일 수 있고, 방어적인 만큼이나 창조적일 수 있으며, 비현실적인 만큼이나 현실적일 수 있다. 그 심리학적 가치는 분명, 위장되거나 억압되거나 (환자가) 지어낸 것을 통해 드러날 수도 있지만, 그에 못지않게 또는 그 이상으로, 삶을 긍정적으로 확대하고 향상시킬 때에도 드러난다.

예술은 대개 '심상', '의미', '상상'과 동일시되는 것처럼, 또한 반드시 상징적일 거라고 가정된다. 실제로 구석기 유적지들에서 나온 '예술'의 증거, 가령 레드오커*나 식별 가능한 이미지들의 존재는 상징적인 행동 능력을 뒷받침하는 증거로 해석할 수 있다. 그러나 동물행동학적 견해는,

* 황토에서 추출해 몸에 바르는 붉은 염료.

황토와 상들을 특별화하기의 증거로 해석하지만, 특별화하기―그리고 예술 행동―를 자동적으로 상징화와 동일시하는 경향은 더 낮다. 이 관점은 인정받고 있는 이론과 대립하기 때문에, 더 많은 논의를 필요로 한다.

물론 예술의 최초 사례들로 자주 언급되는 구석기의 상들―동물과 여성 형상의 그림들과 조각품들―은 구체적이건(음식의 원천) 추상적이건(여성성의 상징들) 틀림없이 그 지시대상들을 나타낼 의도로 제작된 것들이다. 옷에 매달았던 무스테리안기期의 구슬은 차별적 지위를 상징하는 증거로 인용되며, 당연히 그런 목적으로 이용되었을 것이라 추정한다(화이트 1989a, 1989b).

심지어 기하학적 형태들도 일반적으로 '의미가 있고', 인간 경험의 구체적 양상들을 나타낸다. 예를 들어 북알래스카 에스키모족의 모피 옷에 순록 가죽으로 만들어 붙인 흰 삼각형은 해마의 엄니를 상징하는데, 여기에는 해마 인간에 대한 믿음 그리고 인간과 동물의 변환에 관한 신화를 상기시키려는 의도가 담겨 있다. 호주 중부의 원주민 부족들은 이른바 '원과 선과 사각형의 예술'이라는 것을 사용하는데(스트렐로우Strehlow 1964), 이 예술은 실제 흔적들―동물과 새들의 흔적 또는 물웅덩이와 야영지 같은 사물들―을 양식화하거나 세련되게 다듬어 완성했다. 왈비리족은 광범위한 매체와 맥락 속에 원, 열십자, 동심원 구조 같은 단순한 시각적 형태들과 배열들을 사용하여 세계 속의 질서에 관한 자신들의 생각을 구체적으로 표현한다. 예를 들어 동심원 형태는 물웅덩이와 야영지(둘러막은 땅)뿐 아니라 출생(자궁과 배)을 나타낸다(먼Munn 1973, 스트렐로우 1964). 파푸아뉴기니의 아벨람족이 사용하는 기하학적 형태들(예를 들어, V자, W자, 원, 뾰족한 타원)은 비유적이거나 구상적인(의인화된) 동시에 '추상적'이다. 앤터니 포지Anthony Forge(1973)에 따르면, 이 기하학 형태들은 기

본적으로 존재물 자체보다는 존재물들 간의 관계에 대해 몇 가지 대안적 의미들을 동시에 표현한다고 한다. 이 요소들은 조화로운 디자인으로 결합되고 배열되었으며, 조상 대대로 인정받아온 것들이라 본래 강력한 힘이 있다고 여겨진다.[21]

상징은 예술에 그렇게 광범위하게 존재하므로, 당연히 대부분의 이론가들은 예술이 예술다우려면 상징적이어야 한다고 믿는다. 일반적인 견해의 예로, 엘렌 위너Ellen Winner(1982, 12)는 예술 심리학을 매우 종합적이고 광범위하게 다룬 저서에서 예술을 '기본적인 인지 영역들'로 다루고, 예술 생산과 예술 지각은 모두 상징을 처리하고 조작하는 능력을 요구한다고 주장한다. 선사학자들 역시 내가 앞에서 지적한 것처럼, 예술은 인간에게 상징을 만들고 사용하는 능력이 발달했을 때 시작했다고 가정한다.

분명 예술은 상징적 성격을 지니고 있다. 동서고금을 막론하고 예술에서 상징을 창조하고, 무엇인가를 연상하도록 표현하고, 감정적으로 인식하게 하는 것은 예술의 가장 뚜렷하고 주목할 만한 특징 중 하나다. 호주 원주민의 에뮤 춤이 에뮤나 에뮤의 영혼을 상징하는 것과 같이, 튀튀를 입은 발레리나의 퍼덕거림과 간절한 오케스트라 소리는 둘 다 죽어가는 백조를 상징한다(그리고 죽어가는 백조 자체는 상실을 상징한다).

예술이 대단히 상징적이라는 증거가 분명히 존재하지만(그리고 그것을 의문시하진 않지만), 그래도 이 가정을 더 깊이 들여다보자. 우선 예술이

21 대개 여자들의 기술인 바구니 세공과 직조는 자연스럽게 기하학적이고 양식화된 비구상적 장식으로 이어지고, 이것은 다시 신체 장식과 도기 제조 및 그밖의 도구와 가정용품에까지 사용된다. 루빈(1989, 45)은, 전통적으로 여자들의 것이었던 기술들은 도식적이고 기하학적인 경향이 있고, 여자들이 참여하는 사회적 관계망을 보여주는 반면에, 남자들의 기술들은 서사적이고 묘사적이며, 전사와 사냥꾼과 모험가로서의 남성의 역할을 보여준다고 지적한다.

'기본적으로 인지와 관련이 있다'고 자동적으로 간주하는 것은 내가 수정하고 싶어 하는 엘리트적이고 테크노합리적인 예술관이자 실재관이다. 나는 위너가 인지에 대한 강조를 통해 예술 제작과 예술 감상은 지식과 숙고가 필요하다는 점―즉 단순한 제작, 동작, 좋아함 또는 싫어함이 아니라 그 이상의 것을 수반한다는 점―을 강조하고자 했음을 알지만, 예술을 인지적일 뿐 아니라 그와 똑같이 '기본적으로' 감정적이고 관능적으로 생각하는 것이 훨씬 더 적절하다고 생각한다.

2장에서 나는, 몸-마음을 이분하는 서양적 사고의 전통과 우리가 알고 있는 것을 '분야들'로 범주화하는 우리의 습관이, 경험은 동시에 지각적이고 관념적이고 감정적이라는 사실과 이 모든 특징이 '육체적'이라는 사실을 인식하지 못하게 하는 경향이 있다고 언급했다. 나는 여기에서 다시 한 번 이 생각을 강조하여, 상징도 인지적인 동시에 그에 못지않게 감정적이라는 것을 설명하고자 한다. 양식화, 공들이기, 반복하기의 '반사적' 쾌감에 인식의 쾌감이 추가되었을 때, 즉 그런 행위의 결과물인 형식 속에 그와 어울리는 의미가 담겨 있음을 알아보는 인식 차원의 쾌감이 추가되었을 때 예술은 더 큰 제어의 가능성을 갖게 되었다고 추정할 수 있다.

인류학자 빅터 터너(1974, 55-56)는 은뎀부Ndembu족의 제의 상징들이, 한쪽 '끝'에는 욕망의 또는 심리적 '극pole', 또는 측면이 있고(그래서 피, 생식기, 성교, 출생, 죽음, 소멸―모두 감정이 깃든 주요한 육체적 현실들이다―을 지시하는 것들이 제의에 광범위하게 사용된다), 반대편 끝에는 '규범의' 극 또는 측면―사회의 존속과 안녕에 필요한 이상적이고 관념적인 도덕적 요구 사항들(예를 들어 호혜, 존중, 관대함, 복종)―이 있는 하나의 연속체를 이룬다고 보았다. 그런데 이 사고에서 그는 예술의 감정적 측면과 인지적 측면을 결합하고 있다. 인간 집단의 이 절실한 바람들은 그것을 '구현하는

embodied'(여기에 적합한 동사다) 감정적 어조가 깃든 물리적 실체들과 결합하여 필수적인 힘을 획득하고, 강렬해진 그 물리적 실체들은 해당 사회의 '최고' 진리 및 가치들과의 결합에 의해 고상함을 획득한다.[22]

만일 예술이 상징에 의존한다는 주장이 그에 대응하는 감정의 훼손을 의미하지 않는다면, 나는 그 주장을 비판하지 않을 것이다. 그러나 정확히 언제 그리고 어디에서 특별화하기가 '상징적'이 되고 그럼으로써 일반적인 견해에서처럼 '예술'이 되는지를 정확히 결정하기는 아직 논의할 여지가 남아있다.

앞 절에서 나는 예술적 행동과 반응의 구성요소들과 원천들이 무엇보다 안전과 지배에 대한 인간의 즐겁고 만족스러운 육체적 감정의 즉흥적 표현과 환기이고 그런 감정은 양식화와 공들이기 행위로부터 자연스럽게 발생한다고 주장했다. 분명 어느 시점에서 그것들은 '상징적'이 되어,

22　은뎀부족(중앙아프리카의 한 부족)의 제의 극에 대한 연구에서 터너(1967, 37)는, 프로이트의 꿈 상징들처럼 (은뎀부족의) 가장 강력한 제의 상징들도 두 개의 대립하는 강한 경향성, 즉 사회 질서와 통제를 유지할 필요성(프로이트의 이른바 '현실 원칙')과, 개인으로 하여금 선천적이고 보편적인 충동들('쾌감 원칙')—이 충동들을 완전한 충족시킨다면 사회 통제가 붕괴될 것이다—을 인정하고 표현하게끔 허락하는 똑같이 강한 힘을 절충하는 공식으로 기능한다는 견해를 제기했다. 사회적 흥분이 일어나고 음악, 노래, 춤, 알코올, 향, 기괴한 풍의 옷 같은 심리생리학적으로 직접적인 자극 요소들이 가득한 제의에서 제의 상징들은 위와 같은 의미의 양극 간에 상호 교환을 허용함으로써 효과를 발휘한다. 한쪽 '극'의 바람직한 사회적 규범과 가치에는 감정이 스며들고, 그와 동시에 반대쪽 극에서 자연적이고 생리학적 현상 및 과정으로 느껴지고 표현되는 상스럽고 기본적인 감정들에는 공인된 사회적 가치와의 결합을 통해 존엄과 사회적 용인이 부여된다. 제의 참가자들의 정신 속에서 인지적 속성과 감각적 속성이 그렇게 융합되거나 교환되면 그 결과 사회 집단의 통일과 존속 의식이 강화된다. 그렇게 해서 활기차고 강력한 생물학적 충동들이 제어되고 사회적 목적에 맞춰진다. 터너의 공식은 프로이트의 예술적 승화 이론처럼, 감정적 의미의 생성과 동력화에서 '육체'가 얼마나 중요한지 그리고 은캉가를 비롯한 은뎀부족의 통과의례들이 어떤 사회적 효과를 발휘하는지에 대해 충분한 인식을 제공한다. 또한 6장 끝부분에 서술된 팡족의 브위티 제의에 대한 논의를 보라.

다른 어떤 것처럼 보이거나 그것을 상기시켰을 것이다. 그러나 아이들의 그림이 처음에는 자연발생적인 즐거운 표시이다가 형태와 패턴 만들기로 발전하고 그런 다음 점차 의미를 획득하기 시작하거나, 아이들의 노래와 춤이 정교하게 모양을 갖추면서도 어떤 것도 상징하지 않는 것과 마찬가지로, 인간의 예술적 행동 역시 상징을 제시하려는 의도적 행위로서가 아니라 보다 근본적이고 보다 현실적이지 않고 보다 지적이지 않은 활동에서 발생했을 것이다.[23] 어떤 사례들에서 이 활동은 순수한 탐험이나 장난이었고(모리스(1962)와 앨런드(1977)를 비롯한 몇몇 학자들이 제시한 것처럼), 또 어떤 사례들에서는 내가 묘사했듯이 불안을 해소하고 불확실한 사건이나 두려운 가능성의 결과에 영향을 미치고자 하는 수단이었다.

우리는 초기 인간들에게 자기 자신에 대한 제어는 자연에 대한 제어를 '의미했고'(또는 유추를 통해 그런 제어를 초래할 의도였고), 이와 마찬가지로 반복은 본질상 '더 많은 것'을 의미했다고 추정할 수 있다. 이 연결들이 상징 만들기의 명쾌한 사례인지는 논란의 여지가 있다. 물론 상징적 의미 부여가 갑자기 흰 삼각형이 해마의 엄니를 상징하고 해마의 엄니가 환생을 상징하는 식으로 칼 같이 결정되진 않는다. 심지어 동물의 유희에서도 어떤 것이 다른 어떤 것을 '대신'할 수 있다. 새끼고양이 형제들은 매복했다가 습격할 '적'이 되고, 개박하*로 만든 껌은 포획할 '먹이'가 된다. 물론 나는 고양이 형제들이 서로 적이 되고 개박하 껌이 먹이가 되는 것을 상징화의 사례로 보거나, '제어' 또는 '더 많은 것'의 모든 예와 형식을 상

23 수잔 랭어Susanne Langer의 세심하고 극히 중요한 미학 저작들(예를 들어, 철학의 새로운 열쇠 Philosophy in a New Key(1942), 감정과 형식Feeling and Form(1953))은 예술에서의 감정과 관계가 있지만, 그녀는 미적 경험은 '표상적 상징성'에 대한 반응이라고 단호히 확신한다.

* 고양이풀이라고도 한다.

징화의 사례로 보고, 흰 삼각형이 해마 엄니를 상징하거나 인간이 동물로 변할 수 있음을 상징하는 것과 같다고 생각하진 않는다.

유추적 또는 은유적 사고는 인간의 정신 작용의 필수 부분이지만(6장을 보라), 대부분 무의식적인 그 연결을 상징화의 예로 간주하는 것은 부당하다고 생각한다. 상징화하기는 보다 신중하고, 실용적이고, 형식화된 행위를 의미하기 때문이다. 예를 들어 폴라 건 앨런(1983)은 오글랄라족이 빨간색을 은유적으로나 시적으로 신성함이나 대지를 '상징'하기 위해 사용했다기보다는, '어떤 것이 신성한 방식으로, 즉 영적으로 또는 신비하게 지각될 때 그 존재의 성질, 그것의 색(16)'을 나타내기 위해 사용했다고 말한다. 그것은 표현의 문제라기보다는 존재의 문제다.

내가 여기서 강조하고자 하는 또 다른 요점은, 제어나 더 많은 것이나 빨강이 인지적으로나 지적으로 '의미'하는 것에는 사람들이 그로부터 얻는 느낌이 반드시 동반한다는 것이다. '좋은'(안심시키는, 즐거운, 만족스러운, 신성한/신비한) 느낌은 불안을 줄여주고, 또한 사람들로 하여금 계속해서 자연에 문화적 패턴과 공들이기를 부과하고 그럼으로써 그들의 생물학적 적응도를 높일 수 있게 한다(다음 절을 보라). 예술 행동은 사실 이처럼 간단하고 본질적이다.

인간 사회에 비상징적 도안과 무늬가 존재한다는 사실은[24] 더 나아가 예술 제작이 반드시 그리고 필연적으로 상 만들기와 상징화에 의존하지

24 패리스Faris(1972)의 주장에 따르면 수단에 사는 누바족의 양식화되고 기하학적인 페이스페인팅은 전적으로 추상적이고 비상징적이라고 한다. 이밖에도 번트Berndt(1958/1971)는 호주 원주민으로부터, 프라이스와 프라이스Price(1980, 108)는 수리남의 마룬족으로부터 비상징적 도안의 예들을 기록했다. 보아스(1927/1955)는 원시 부족들의 예술로부터 비표상적이고 비상징적인 사례에 해당하는 58개의 도안을 인용했다.

않는다는 것을 시사한다(앞에서 말했듯이, 역으로 상 만들기와 상징화가 예술적이지 않을 수도 있다). 음악과 춤 같은 시간 예술에서 인간의 경험과 감정은 분명 '상징적'으로 암시되기는 하지만 반드시 그렇게 암시되는 것은 아니라는 사실을 통해 우리는 위의 생각을 보다 쉽게 받아들일 수 있다. 리드미컬한 동작과 발성(춤과 노래)은 당연히 시각적 인공물의 특별한 제작('예술')보다 더 일찍부터 인간의 레퍼토리에 있었지만, 그것들은 오늘날 상징적이거나 비상징적이라고 해석할 수 있는 흔적을 전혀 남기지 않았다.

아이러니컬하게도 1990년에 나는 프란츠 보아스가 1927년에 독창적인 저서 『원시 예술*Primitive Art*』(1955)의 서문에서 강조했던 요점을 되풀이했다. 보아스의 책이 나오기 직전까지 수십 년 동안 예술의 기원과 본질에 대하여 많은 이론들이 제기되었고, 그들 대부분은 '원시인'에게 예술은 언어처럼 감정 상태를 표현하는 수단이었고 그래서 본질적으로 표상적이었다고 가정했다. 인간의 진화에 대해 암암리에 단선적인 이론에 따라 사고했던 다수의 사상가들은, 최초의 예술이 표상적이었는가 아니면 기하학적이었는가를 밝혀내면 그 문제가 즉시 해결될 것이라 생각했다. 그러나 보아스(1955, 13)는 현명하게 다음과 같이 지적했다.

전 세계적으로 문명화된 나라뿐 아니라 원시 부족 안에서도 '인간의 예술'은 두 요소, 즉 순수하게 형식적인 것과 의미적인 것을 모두 포함하기 때문에 예술 충동의 표현에 대해 논의를 하려면 반드시, 의미 있는 형식에 의한 감정 상태의 표현이 예술의 시작이어야 한다거나 언어처럼 예술은 표현의 형식이라는 가정에 입각해야 한다고 주장하지만 나는 이를 받아들일 수 없다. 오늘날 그 견해는, 원시 예술에서 심지어 단순한 기하학적 형태에도 감정적 가치를 높이는 의미가 포함되는 것 같고, 춤과 음악과 시

에는 거의 항상 명확한 의미가 있다는, 종종 관찰되는 사실에 부분적으로 기초해 있다. 그러나 예술적 형식의 의미는 보편적이지 않으며, 또한 그것이 반드시 형식보다 오래 되었다는 것을 입증하는 것도 불가능하다.

오늘날 상징성이란 개념은 보아스와 그의 동시대인들이 언급했던 '의의' 및 '의미'와 '표현'으로 대체되었다. '형식적인' 것과 '의미 있는' 것에 대한 보아스의 구분에는 과장된 면이 있다고 생각할 수도 있지만, 나는 모든 상징이 예술은 아니고 또 모든 예술이 상징적인 것은 아니라는 점을 강조하기 위해서라면 그의 구분을 부활시키고 싶다. 표상적 의미는 2차적이거나 심지어 공허할 수도 있지만, 특별화하기, 모양짓기, 꾸미기, 반복하고, 공들이기는 그 자체로 충분히 만족스럽다.

예술의 필요성

우리가 사는 시대와 장소에서는 예술의 심원한 필요성, 그 동물행동학적 중요성이 무엇인지를 좀처럼 이해하기 어렵다. 현대적인 사고로 예술이 인간의 진화에 필요했다는 그럴듯한 주장의 근거를 찾는 것은 무의미한 일이다. 18세기에 '예술' 개념이 출현한 이래로 지금까지 우리 문화에서 예술에 대한 주된 생각은, 예술은 일종의 잉여―충분히 즐겁지만 필요성은 거의 없는 장식 또는 향상―라는 것이었다.[25]

25 예를 들어 페스팅거(1982, 또한 1장 주 5번을 보라), 그리고 예술을 잔여물―종교적 열망과 열정으로부터 흘러넘치는 일종의 충일充溢 또는 잉여―로 보는 뒤르켐(1912/1965)의 예술 개념(381)을 보라.

물론 어떤 사람들은 예술을 심리적으로 이득이 되는 것, 받아들일 수 없거나 불편한 현실로부터의 탈출구나 그 대체물의 역할을 하는 것으로 보았다. 예술은 결핍의 증상, 신경의 승화, 또는 완화 효과가 있는 대체물이라는 프로이트(1959, 22-24)의 유명한 입장이 대표적인 예다. 우리는 또한 인간에게 예술이 있는 것은 진리 앞에서 타락하지 않기 위해서라는 통렬한 관찰이나, 재스퍼 존스Jasper Johns의 "예술은 불평 아니면 진정鎭靜이다(로젠탈Rosenthal 1988에서 인용)"라는 보다 최근의 언급을 인용할 수도 있다.

예술의 긍정적 또는 건설적 역할을 제시하는 몇 안 되는 소수 입장들은 나에게는 인간의 진화에서 예술이 담당해온 기능을 그럴듯하게 설명하기엔 너무 짧고 불충분해 보인다. 예를 들어, 오늘날 예술은 이따금씩 자기표현이나 자기주장의 가치 있는 수단으로 찬양을 받지만, 인류 역사의 오랜 기간 동안 개인의 자기표현은 현대 사회에서만큼 중요한 것이 아니었다. 게다가 개인주의는 예술이 아닌 다른 표현의 통로—정치적, 경제적, 사회적 통로—를 발견할 수 있다. 이와 마찬가지로, C. G. 융의 영향을 받은 이론들이 주장하는 것처럼 예술의 용도를 분명하고 현저한 상징 및 상 만들기에서 찾을 때, 우리는 그 가치가 기본적으로 상징이나 상에, 즉 그 수단보다 의미에 있다고 생각할 것이다. 상 만들기는 중요하지만 그 자체로는 예술 행동의 기원과 기능을 설명하기 부족하다. 물론 예술은 거의 모든 것을 만들 때처럼 상을 만들 때에도 이용될 수 있지만 말이다.

인류의 역사와 노력에 대한 '유물론'의 설명들—가장 유명한 예로, 칼 마르크스의 사상과 관련된 설명들—은 인간의 조건이 다른 무엇보다 자연으로부터 삶의 물질적 조건들(음식, 물, 주거지—생존 수단들)을 전유專有하는 것에 기초한다는 인식으로 시작한다. 손도끼, 창 발사기, 뒤지개, 불, 옷 등은 최초의 과학기술이었고, 물질적 생산의 기초인 자연의 양상들을

더 잘 제어하고 그래서 더 잘 생존할 수 있게 해주는 문화적 도구들이었다. 이 관점에서 볼 때 예술―종교, 과학, 정치와 더불어―은 물질적 생존의 기초 또는 '하부구조'에 의존하는 '구조' 또는 '상부구조'에 속한다.

인간행동학자로서 나는, 인간 행동의 가장 깊은 물질적 또는 물리적 뿌리를 추적하고, 인간의 해부학적 구조와 생리기능처럼 인간 행동 역시 우리의 생물학적 적응과 생존에 궁극적으로 봉사한다는 점을 입증하고자 한다는 점에서, 유물론자다. 그러나 나는 오늘날의 예술에 대한 일반적인 유물론적 견해는 부적절하다고 생각한다. 예술은 비본질적이라는 현대의 믿음을 경솔하게 받아들이기 때문이다.

비록 단독적이지만 내 입장은, 중요한 활동들을 특별하게 만드는 것은 인간의 진화와 존재양식에 기초이자 근본이었다는 것과, 특별화하기가 엄밀히 말해 모두 예술은 아닌 반면에 예술은 '항상' 특별화하기의 사례라는 것이다. 그렇다면 가장 넓은 의미에서 예술을 인간의 행동 성향으로 이해한다는 것은 예술의 기원을 특별화하기에서 찾는 것이고, 그래서 나는 특별화하기는 종종 인간에게 생존을 허락했던 물질적 생존 조건들에 대한 제어와 분리할 수 없고, 또 그 제어에 본질적으로 필요했다고 주장할 것이다.

예를 들어, 식량 획득처럼 중요한 어떤 일을 가볍게 수행하진 않았을 테고, 집단 구성원들은 분명 식량 획득이라는 모험이 성공하기를 강렬한 감정으로 염원했을 것이다. 우리가 알고 있는 수렵 사회에서(그리고 사람 사냥이나 그밖의 습격 형태를 사용하는 사회들에서) '특별화된 행동'(앞에서 내가 '드로메나' 또는 '행해진 것들'이라고 언급했던 것에 포함된다)은 창이나 화살을 준비하는 일만큼이나 중요한 준비 과정의 일부다. 사냥 전에 사냥꾼들은 단식을 하고, 기도를 올리고, 목욕을 하고, 금식과 금욕을 한다. 또한

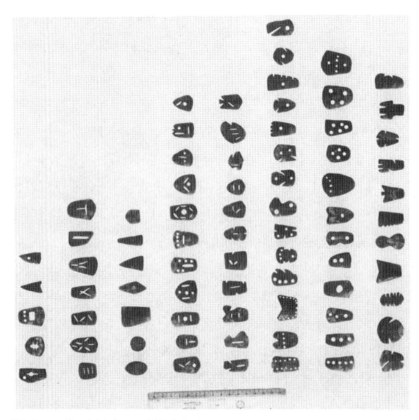

천산갑穿山甲 비늘, 마법사의 도구, 카메룬의 불루족, 1958.
중요한 도구는 단지 적합한 모양으로 만드는 것 외에 종종 특별한 표시를 요구한다.

특별한 장신구를 착용하기도 한다. 그들은 사냥 도구 및 무기와 관련하여 특별한 제의를 거행하거나, 무기 및 도구를 날카롭게 하거나 독을 바르는 것 외에도 특별한 상징으로 표시를 하기도 한다. 앞에서 지적했듯이, 행동과 감정을 제어하는 것은 곧 목표 달성에 필요한 제어를 모방하는 행위다. 그래서 주문이나 제의 같은 특별한 절차를 사냥 도중에 수행하기도 하고, 사냥을 성공한 후에는 죽은 동물의 영혼을 달래고 위로하는 마무리 의식이 거행되기도 한다.[26]

다시 말해, 자연으로부터 생존 수단을 전유하기 위해서는 종종 과학기술적 요소들과 더불어 심리적 또는 감정적 요소들이 필요하고, 자연에 대한 문화적 제어에는 물리적 환경과 더불어 인간의 행동과 감정이 필요하다. 유물론적 사고의 부적절함은, 내 생각에, '향상 수단(다시 말해, 내가 위에서 개략적으로 언급했던 인간 행동과 감정에 대한 제어)'이 거의 항상 생산 수단의 제어와 본질적으로 결합되어 있다는 점을 인정하지 않는 데에 있다.[27]

26 내가 1장에서 강조했듯이, 말리노프스키도 이와 비슷한 견해를 제시했지만, 당시에 그의 견해는 거의 어떤 영향도 미치지 못했다. 예를 들어 그는 "요리하는 냄비든 땅을 파는 뒤지개든, 접시든 난로든, 사물은 능숙하게, 타당하게, 경건하게 조작되어야 한다. 왜냐하면 그것의 효력은 아주 빈번하게 단지 과학기술에 의해서만이 아니라 관습적 또는 윤리적 규정에 의존하기 때문이다"라고 지적했다(1944, 98-99). 그는 예술적인 모양짓기나 공들이기를 구체적으로 언급하진 않았지만, 이것은 그의 말 속에 내포돼 있다. 아놀드 루빈Arnold Rubin(1989)은 짧은 생애를 마치기 전에, 비록 다윈주의에 대한 언급은 없었지만 사회 속의 예술에 대해 나의 견해와 일치하는 '기능 심리학적' 견해를 발전시켰다. 그는 예술을 "일종의 과학기술technology, 즉 사람들이 환경과 관계를 맺고 자신들의 생존을 확보하기 위해 사용하는 도구 및 기술 체계의 일부(16)"로 본다. 루빈에 따르면 과학기술로서의 예술에는 두 가지 측면, 즉 힘과 과시가 있다고 한다. "힘의 사물들은 개인이나 공동체에게 이익이 되는 문화적 에너지를 축적하고 농축하며, 과시의 사물들은 (예를 들어 과시적 소비에서) 눈에 보이고 만질 수 있는, 그 축적된 힘의 결과물이다(20)." 비록 루빈 본인은 동물행동학적으로 공식화를 시도하지 않았지만, 에너지의 농축인 '힘'이나 과시는 동물행동학적 도식에 잘 들어맞는다. 말리노프스키의 일반 이론과는 별도로, 루빈의 저작은 예술에 관한 인류학적 논의에 있어 지금까지 내가 발견한 것 중에서 가장 자극적이고 통찰력이 깊은 이론이며, 종중심주의에 직접 적용될 수 있다.

27 위르겐 하버마스Jürgen Habermas(1984)의 '생활세계' 개념이 예술을 향상 수단으로 보는 나의 개념과 일치하는 것도 당연하다. 그는 마르크스의 사회 이론이, '생산 관계'를 위한 목적적-합리적(또는 도구적) 활동을 강조하고 그 결과 인간의 간주관성을 무시한다는 점에서, 부적당하다고 생각한다. 하버마스는 심지어 노동과 소통 행위를 인간의 근본적 측면으로 보는 자신의 견해를 뒷받침하기 위해 인간 진화의 이론에 도움을 구하기도 했지만, 드러난 바와 같이(예를 들어, 1979) 다윈주의 이론의 그런 이용은 혼란스럽고 부정확한 적용으로 보인다. 내 생각에 다윈주의적 또는 종중심적 입장의 올바른 이용은 생활세계의 영역에 생물학적 신용을 부여하는데, 현재 생활세계는 '언어, 관습, 문화적 전통 속에 구현된 공동적 확신에 대한 공통의 이해'로 요약되는 현재의 공식 속에 완전히 문화적으로 남아 있다.

이 향상 수단이 반드시 예술적 또는 '미적'일 필요는 없다. 예를 들어, 단식, 금기 준수, 제물 바치기는 분명 '특별'하거나 비일상적 행동이지만, 본질적으로 예술적이진 않다. 즉, 노래, 춤, 장식, 시 같은 '예술'과는 달리 그 행동들은 반드시 감각적 주목과 만족을 위해 모양을 내거나 양식화하거나 꾸밀 필요가 없는 것이다. 그러나 중요한 목적에 봉사하기 위한 비일상적 행동으로서 그것들은 말과 동작과 시각적 표현을 사용하는 제의적, 예술적 공들이기의 기회가 되는 경향이 있다. 다음 장에서 나는 각각의 예술이 '자연적' 행동을 특별화하는 문화적 수단임을 하나씩 묘사할 것이다.

인간은 정원사새와 어떻게 다른가?

생물학자들과는 달리 사회과학자들은 인간과 그밖의 동물을 암암리에 구분하는 개념에 의존하는 경향이 있다. 입말(본래 상징에 기초해 있다—단어는 임의적으로 다른 것을 상징한다)는 가장 두드러진 인간의 마음 기능 중 하나이기 때문에, 사회과학자들은 종종 예술의 고유성 역시 상징의 '처리'와 '조작'에서 찾아야 한다고 가정한다. 인간과 나머지 동물의 연속성에 관심을 갖고 있는 동물행동학자로서 나는 예술의 상징적 성격에 특별한 관심을 기울이지 않는다. 대신에 나는 예술의 전상징적presymbolic 원천이 생물학적 재능으로서의 그 본질을 이해하는 데 훨씬 더 중요하다고 생각한다.

그렇다면 동물행동학적 관점에서, 인간 예술의 고유한 특징을 상징적 또는 '인지적' 측면에서 찾지 말아야 한다면, 인간 예술이 예를 들어 정원사새, 흰목참새, 캐나다두루미 같은 '예술적인' 동물들의 구조물 및 동작

과 다르다고 말할 근거는 어디에 있을까? 지금까지의 논의를 요약해보자.

나는 초기 인간이 다른 동물들처럼 일상과 비일상을 구분할 줄 알았음을 입증했다. 그러나 다른 동물들과는 달리 초기 인간은 복잡한 정신적 재능 덕분에 그들 자신을 나머지 자연과 다른 특별한 생물로 (올바르게) 보는 사상초유의 능력을 갖게 되었다. 다른 동물들이 본능에 의존하여 헤치고 나가는 불확실한 상황에서 인간은 자연에 영향을 미치게 될 어떤 일—'드로메나', 내가 '자연에 문화를 부과함'이라 명명한 것—을 의도적으로 조작하거나 상상할 줄 알고, 그럼으로써 자연을 제어하려고 시도했다.

인간은 불을 이용하는 방법 그리고 위협적인 세계에 대처하는 수단으로서 도구와 무기를 제작하는 방법을 발견했지만, 그럼에도 (오늘날의 우리들처럼) 위험과 다의성에 대해서는 모양짓기와 공들이기라는 감정적으로 위로와 만족을 느끼는 행위를 발전시켜 대처했음이 분명하다. 나는 그 성향이 인간의 지각과 행동에 선천적으로 존재한다고 설명했다.

지금까지는 불안에 대한 인간의 이 '미적' 반응이, 구애의 명령에 대해 정자 장식이나 열정적인 춤으로 반응하는 정원사새와 캐나다두루미의 '미적' 행위와 종류상으로 크게 다르지 않고 단지 정도상으로만 다른 것처럼 보인다. 그러나 인간의 예술은 상징적이든 아니든 간에, 다른 여느 동물의 미적 창조와는 분명히 다르다. 인간의 특별화하기가 정원사새와 두루미의 특별화하기처럼 모양을 짓고 공을 들이는 선천적 경향성에 기초해 있다는 것은 부인할 수 없지만, 인간은 다른 동물들과는 달리 모양 짓기와 공들이기 행위를 보다 신중하게 제어하고 숙고한다. 그래서 제어의 결과가 감정적으로 만족스럽다는 것을 경험하면 계속해서 인간은 이런저런 사물들과 활동들을 엄청나게 다양한 방법으로, 새롭고 색다른 상

황에서 모양 짓고 아름답게 꾸민다. 마치 인간은 '이것은 기분 좋게 느껴지기 때문에 틀림없이 좋은 것이다'라고 결정한 것 같았고, 이는 그들이 이해할 수 있는 것보다 더 올바른 결정이었다. 제의 속에 조합되거나 제의적 의미가 부여되었을 때 예술은 정말로 좋았기 때문이다. 그 예술은 사람들을 공동의 믿음과 행위 속에 하나로 결합시켰다.

다시 말해, 물질적 과학기술을 이용해 생존 수단을 더 잘 제어하게 되자 인간은 또 하나의 놀랍고 전례가 없는 진화의 발걸음을 내딛게 되었다. 마치 백합 위에 금칠을 하듯 감정적 만족을 주는 특별한 공들이기와 모양짓기를 통해 의도적으로 과학기술을 강화함으로써 인간은 과학기술이 정서적 '효력'을 발하게 했다. 그러므로 인류의 역사에서 인간을 이례적이고 유일무이한 존재로 만든 것은 단지 언어의 발달이나 과학기술적 '생산수단'의 발명이 아니다. (무수히 많은 물건과 경우에 대한) '향상 수단' 또는 '정련 수단'이라고 부를 수 있는 것의 발명과 적용도 똑같이 인상적으로 인간 본성에 깊이 각인되어 있다.

특별화하기는 보편적인 인간 행동인가?

어떤 행동이 진화한 종의 특성이라는 점을 입증하려면 그 행동에 그럴듯한 선택 가치가 있다는 것을 입증해야 한다. 예를 들어, 우리는 애착, 공격성, 위계질서 형성, 근친상간 회피처럼 비록 방식은 달라도 보편적이라고 인정받고 있는 인간 행동들을 실행한 개인 및 집단이 그렇지 않은 개인 및 집단보다 더 잘 생존할 수 있었음을 알고 있다.

다시 한 번 지적하자면 예술의 경우에 지금까지 진화론의 설명이 실패한 것은, 이론가들이 단지 예술을 희귀하고 엘리트적인 어떤 것으로 보는

편협하고, 현대적이고 서양적인 패러다임 안에서 사고했기 때문이다. 가령 예술 같은 어떤 일을 소수의 사람들이 단지 그 자체를 위해 행하는 것으로 본다면, 진화론적 설명을 진지하게 시도할 필요는 없을 것이다.

앞에서 설명했듯이, 예술은 몇몇 상황에서 환기되는 선천적인 행동 경향—예를 들어, 대단히 감정적이고 긴요한 투자가 이루어지는 상황에서 중요한 사물과 활동을 특별하게 만들기—이라는 나의 견해는, 예술이 인류의 진화한 행동 레퍼토리의 정상적 일부임을 이해할 수 있는 동물행동학적으로 설득력 있는 길을 제공한다. 예술은 선택 가치가 있는 행동의 수행을 돕는 '능력 부여enabling 메커니즘'이었으며, 그런 면에서 필요했고, 당연히 선택된 것이다.

이와 같이 보편적인 예술 행동의 '핵심'인 특별화하기는 신빙성, 포괄성, 설득력이 있는 개념이다. 특별화하기는 언어, 도구 사용, 애착 등처럼 명백한 종 특성이다. 그러나 지금까지 어느 누구도 그것을 보편적인 행동 성향으로 인정하지 않은 것 같다. 분명 1장에서 거론한 수십 명의 진화론자들을 보면, 그들의 보편적 인간 특성의 목록에는 예술이 빠져 있었고, 예술을 다른 활동의 부산물로 취급하는 것으로도 짐작할 수 있듯이, 그들은 '특별화하기'를 언급하지도 않았다. 앞에서 밝힌 것처럼 예술을 제한적으로 보게 만드는 문화적 이유들이 있는 것은 사실이다. 하지만 일상성과는 다른 비일상적 영역이나 질서를 인식하고 적극적으로 '특별함'을 만들어내는 인간적 성향을 간과하고 지나치기는 어렵다.

특별화하기의 증거는 일찍이 30만 년 전에 출현했는데, 이는 보통 '예술'의 출발점으로 여기는(시각적이고, 규모가 장대하고, 수준이 탁월한) 프랑스와 스페인의 동굴벽화보다 10배나 앞선 시기다. 그렇게 오래 전에 그리고 그 후로 계속 만들어진 여러 유적지에서 붉은 황토나 적철광 파편들

이 발견되어 그곳이 주거지였음을 말해주는데, 천연 재료가 나는 지역이 아주 멀리 떨어진 경우도 종종 있었다. 오늘날에도 그렇듯이, 거주자들은 몸과 가사용품에 색을 입히고 표시를 하기 위해 그 광물을 주거지역으로 운반했을 것이다. 비록 클라인Klein(1989, 310)은 무스테리안기에(네안데르탈인) 처음으로 사용된 빨간색이나 검은색은 연소 때문에 환원 또는 산화된 것이거나 무덤과 관련하여 발견된 것이 아니라 단지 짐승 가죽을 무두질할 실용적 목적으로 쓰였을 것이라고 지적했지만,[28] 대개는 황토와 적철광의 사용을 '상징적' 행동에 어느 정도 근접한 것으로 간주한다. 어쨌든 적어도 지금으로부터 10만 년 전 무렵 구석기 중기의 주거지에서는 틀에 맞추어 만든 황토 연필이 사용되고 있었다(디컨 1989). 이는 그리기 또는 표시하기가 있었음을 암시하며, 구석기 후기 무렵에는 황토와 그밖의 물감들의 사용이 극적으로 증가했다.

고고학자들과 인류학자들은 구석기 중기(지금부터 약 12만 년에서 3만 5천 년 전까지)의 인간들로부터, 다른 어떤 표현보다 특별함 알아보기 또는 특별화하기라는 표현이 더 잘 어울릴 만한 다른 행동을 발견하고 이에 대해 묘사했다. 예를 들어 방랑생활을 하는 무스테리안기의 원인은 특이한 화석이나 돌, 응고물이나 황철광 같은 '골동품'을 알아보고, 파내고, 소유했다(해럴드Harrold 1989). 그 후 오리냑 초기(지금부터 3만 5천 년 전)에는 조개껍데기과 특별한 사문암蛇紋巖 같은 이국적 재료들을 백 킬로미터 이상 떨어진 곳에서 인간의 주거지로 운반해 의복에 장식할 구슬로 가공했다(화이트 1989a, 1989b).

28 헤이든(1990)은 부드럽게 가공된 짐승 가죽에 대해 그것은 경제적 차별의 증거라는 신빙성 있는 주장을 제기한다. 만일 그렇다면, 그것은 특별화하기가 높은 지위를 나타내는 방법으로 행해졌을 가능성을 가리킬 것이다.

이런 활동들은 '호기심'이나 '선견력' 이상으로, 마음의 자질을 보여주는 것 같다. 내 생각에 그것들은 첫째 '특별함'을 감상하는 능력을 보여주고, 둘째 몇 가지 목적들을 위해 '특별함'을 의도적으로 창조하는 능력을 보여준다. 이런 활동의 목적에는 정확히 알 수는 없지만 틀림없이 개인 및 집단 확인이나 신분 차별 같은 실용적 또는 상징적 목적도 있지만, 그보다 혹은 그와 별도로 감각적 즐거움과 기쁨을 얻기 위한 목적도 반드시 있었을 것이다. 좀 더 과감하게 말하자면, 실용적 목적과 상징적 목적을 위해 특별한 것을 사용하다가 특별함을 감상하는 마음 기능이 나왔다기보다는 오히려 그 반대로 특별함을 감상하는 능력이 결국 특별한 것들을 실용적이고 상징적으로 사용하는 능력을 불러왔다고 할 수 있다.

　　또한 인간의 진화를 연구하는 많은 진화론자들이 '혁신' 또는 '창조성'을 얘기하지만, 나는 이 용어들이 예술의 존재와 그 진화 이유를 설명하기에는 '특별화하기'보다 부적절하다고 생각한다. 예를 들어, 로프레아토(1984)는 혁신 및 창조성 같은 특성을 새로운 경험에 대한 인간적 욕구, 즉 '솜씨에 대한 본능'으로 간주하고, '창조적 충동'을 '병적인 사냥 충동의 승화'로 간주했다. 그는 바로 이런 태도들이 호기심 및 탐험 충동과 더불어, 어떤 것을 다른 것과 결합시키거나 연관시키도록 만들었고, 그래서 발명, 발명의 재주, 창조성, 상상, 실험, 호기심이 발달했다고 말했다. 나는 로프레아토의 목록에 특별화하기가 포함되거나 전제될 수 있지 않을까 생각한다.

　　그는 예술의 기원을 '병적인 사냥 충동'(아마 생존을 위한 탐색에 수반하여 생겨난 행동 콤플렉스일 것이다)에서 찾고, 또 인간에게는 어떤 말들을 암송하고 어떤 행위들을 실행하는 성향이 있다고 언급하지만, 아쉽게도 특별화하기를 긍정적인 행동 경향으로 보는 특수 개념이 빠져있기 때문에

(나의 이론과는 달리), 그 말들과 행위들이 왜 직접적으로 제시되거나 한가하고 장난스럽게 제시되기보다는 특별한 방식으로 결합되고 연관되어 감각적이고 감정적으로 만족스럽게 양식화되고 꾸며져야 했는지를 설명하지 못한다.

혁신과 창조성은 대개 문제를 해결하는 능력과 동일시되는 반면에, 특별화하기는 문제에 대한 지각이나 해결과는 무관하게, 일상적인 것을 취해서 그것을 일상적인 것 이상으로 만들고, 감각적/감정적 방법들을 사용하여 그것의 감정적 효과를 높이거나, 혹은 같은 말이지만, 그에 대해 주의를 환기시키고 그럼으로써 그 의미와 중요성을 강조하거나 그것을 대안적 또는 추가적 현실로 만든다. 특별화하기는 인간에게 보편적인 현상이지만, 거의 모두에게 간과되고 있다.[29]

'종교'와 '제의'가 선사인의 특징으로 언급될 때에도 이론가들이 그런 행위에 관심을 기울이는 이유는 그것들이 비일상적인 것 또는 특별한 것을 만들고 감상하는 생물학적 선천성을 입증할 기회를 제공해서가 아니

29 가이스트(1978)와 코Coe(1990)는 예술과 어떤 것에 주의 돌리기의 관계를 강조한다. 가이스트(87-88)는 몇몇 유제 동물들의 제의화된 우위 과시 행동에서 볼 수 있는 신체 자세, 소리, 냄새, 특히 동작 패턴의 희소성과 특이함을 묘사하고, 예술가들도 이런 주목의 법칙들을 사용한다고 지적한다(90). 그는 인간과 동물의 제의적 과시 행동에서 '특별함' 또는 '비일상성'을 강조하지만, 이 관찰을 인간의 보편적이고 의도적인 특별화하기 행동으로까지 확대시키지는 않는다. 코는 "예술은 어떤 사물 또는 신체에 주의를 끌어들여 그것을 더 매력적으로 만들고, 그 장식 속에 담긴 메시지를 더 강력하게 만든다."라고 말한다. 아이블-아이베스펠트(1989b) 역시 예술의 기초적 기능을 '메시지 강화'로 본다. 코는 지금부터 7만 년 전에 행해졌던 고의적인 두개골 변형과, 구석기 후기의 의도적인 치아 줄질 및 제거를 언급한다. 자기 자신에 대한 이런 행위는 틀림없이 고통스러웠을 테고 감각적 즐거움과 기쁨을 야기하진 않았겠지만, 우리는 그것을 특별화하기의 초기 사례로 분류할 수 있으며, 주변 상황에 영향을 미치고 메시지를 강화하기 위한 '드로메나'로 볼 수 있다. 그 '결과'는 당연히 감각적 즐거움과 기쁨을 주었을 것이다. 다시 말해, 그로 인한 변형은 그것을 창조하고 그것에 가치를 부여한 사람들에게 매력적으로 보였을 것이다.

라, 단지 문화적 습성을 보여주기 때문인 듯하다. 따라서 그들은 시체 매장, 붉은 황토의 사용, 장식물 패용을 비롯한 '문화적 행위들'을 특별화하기의 예가 아니라 상징화 능력의 예로 본다. 마빈 해리스(1989)는 샤니다르 동굴에서 발견된 꽃으로 치장된 유명한 무덤은 자연적 사건의 결과로 설명할 수 있는데, 그 이유는 네안데르탈인에게는 필시 복잡한 언어가 없었고 그래서 단지 파편적인 상징화 능력만 있었기 때문이라고 말했다(또한 리버만Lieberman 1984를 보라). 이 이론은 옳든 그르든 그는 네안데르탈인을 상징 사용자로만 보고 있다. 그러나 예를 들어 골동품 수집, 돌에 표식 새기기, 의복에 이국적인 조개껍데기 붙이기, 깎은 면이 있는 황토 크레용의 사용처럼, 특별함을 인식하고 특별화하는 그들의 마음 기능을 우리는 어떻게 설명해야 할까?[30]

E. O. 윌슨(1978)은 '신화 만들기mythopoeic' 충동을 언급하고 인간을 '시적 동물'로 명명했다(1984). 인간은 신화와 이미지(상)를 수단으로 하여 마음의 미지 영역에 대한 이해, 설명, 혁신, 최초의 발견, 탐험을 추구한다는 것이다. 그런데 그는 내용을 인정하면서도, 그 내용에 모양을 짓고 공

30　네안데르탈인을 다른 현인류에 비해 야만적이고 퇴보적인 모습으로 묘사한 유명한 그림은 점점 더 강한 도전을 받고 있다. 그 결과 이제는 일반적으로, 구석기 중기(네안데르탈인)의 생활이 구석기 후기('해부학적으로 현대적인' 인간의 시작)의 생활과 대단히 비슷했을 것으로 생각하고(예를 들어, 체이스 1989, 해럴드 1989, 헤이든 1990, 시아 1989를 보라), 네안데르탈인에겐 이론상 보다 현대적인 사람과 원인들과 비슷한 행동 능력이 있었다고 생각한다(또한 3장의 주 9번을 보라). 고고학적 기록에서 볼 수 있는, 과학기술, 예술성, 사냥술, 예견력이 갈수록 복잡해지는 현상에 대한 이유로는, 집단 전체를 극복과 멸망의 갈림길로 내모는 환경 스트레스(가혹해지는 기후, 인구 증가 때문이라고 추정되는 자원 감소)(예를 들어, 디컨 1989), 그리고 분산과 이주(보다 진보한 집단과의 접촉을 의미한다)를 들 수 있다(해럴드 1989). 그러나 헤이든(1990)은 환경이 풍족해야 예술적 기술적 표현의 확대를 조장할 수 있는 신분 차별화와 과시의 가능성이 출현할 수 있다는 점에서, (이를테면, 환경 스트레스가 아니라) 번영이나 최소한 적당량의 식량이 구석기 후기 사람들의 문화적 정교화를 설명한다고 주장한다.

을 들여 특별화하는 경향은 제외시켰다. 메리 맥스웰(1984) 역시 시를 일종의 초월적 실재(특별한 것)를 드러내는 방법으로 취급하고, 마음의 은유 능력에 관심을 쏟았다. 그러나 그녀의 책은 저자 본인도 인정하듯이 그 능력들을 겉핥기조차 못하고 있다.

아이블-아이베스펠트(1989a, 665)는 미학을 "관심과 주의를 묶어두는 방식, 즉 마음을 빼앗는 방식으로 우리를 자극하는 지각 및 인지 과정들에 대한 과학"으로 정의했다. 그러나 우리는 분명 텔레비전에서 급변하는 사건 보도, 이웃집에 난 불, 교통사고 현장, 동물원 호랑이들의 짝짓기 등을 지각하고 인지할 때에도 마음을 빼앗긴다. 아이블-아이베스펠트(1989b, 29)는 또한 예술은 우리의 지각 및 인지 성향들을 이용해 "미학적으로 호소력 있는 방법으로 암호화되어 있는 사회적 방출인放出因*과 문화적 상징을 수단으로 삼아 메시지—특히 문화적 가치와 윤리를 뒷받침하는 메시지—를 전달한다"고 말한다. 나는 예술가들이 우리의 지각 및 인지 성향들을 이용한다는 점을 인정한다(6장을 보라). 그러나 예술가들은 단지 그 성향들을 이용하는 것이 아니라, 비일상적 맥락 속에서 또는 비일상적인 정도까지 그것을 특별하게 만든다. 아이블-아이베스펠트의 연구는 예술 같은 원시예술적 요소와 활동에 대해 매력적인 많은 정보를 던져주지만, 반면에 인간의 미적 행동에 대한 그의 정의와 그 이후의 논법은 내가 특별화하기라고 명명한 모양짓기나 공들이기를 설명하거나, 예술과 비예술의 차이에 대한 만족스러운 일반론을 제공하지는 않는다.

예술을 비실용적인 것으로 간주하는 제한된 엘리트주의적 전제 때문에 예술이 보편적 인간 행동의 목록에서 제외되었던 동안에도, 1장에서

* 동종의 다른 개체에게 특정한 반응을 유발하는 수리, 냄새, 몸짓, 색채 등의 요인.

지적했듯이 최소한 몇몇 진화론자들은 비록 지엽적으로나 높은 평판에 경의를 표하는 의미에서이긴 했지만 예술을 그 목록에 포함시켰다. 그러나 특별화하기의 경우, 실용성에 집착하는 문화적 강박관념(그리고 그 결과, 비용 면에서 효과가 없고 비실용적인 것처럼 보이는 '특별한' 것에 대한 관심 부족)이 특별화하기를 알아차리는 것조차 어렵게 만들어왔다.

인간사회생물학의 대표적인 주창자, 리처드 D. 알렉산더는 비록 전작들에서는 예술을 다루지 않았지만, 최근에(1989) 인간 정신의 진화를 묘사하는 야심차고, 감탄할 정도로 명확하고 광범위한 가설을 정립했는데, 그는 이 가설을 "인간의 정신 구조를 구성하는 활동들과 경향성들의 총체(455)"라고 소개했다. 알렉산더 가설의 핵심은 시나리오를 구성하는 특성, 즉 "사회적 상호작용과 경쟁을 위한 사회적·지적 행위로서…. 계획, 제안, 또는 임시 대비책으로 대안적 시나리오를 구축하는(459)" 특성이다. 그는 "인간 정신을 대표하거나 상징하는 모든 특성과 경향성—인간의 모든 심리, 감정, 인지, 소통, 조작 능력—은…. 인간이 사회적 협동과 경쟁에서 인과 관계를 예측하거나 조작하기 위해, 사회적-지적-물리적 시나리오 구축에 공을 들이고 그것을 사용하는 과정의 일부이거나, 그로부터 파생하거나, 그 영향을 받는다(480)"고 생각했다.

시나리오 구축이란 개념에 대해 알렉산더는 "진화와 연결시키기가 사실상 불가능해(459)" 보였던 인간의 행위들—유머, 미술, 음악, 신화, 종교, 극, 문학, 연극—을 해명했다고 주장했다.[31] 이것들은 "아마 인간에게 고유한… 시나리오 구축의 대행, 일종의 노동 분업…(459)"과 관계가 있다고 볼 수 있다. 시나리오 대행은 더 압축적이고(그래서 시간이 덜 들고), 더 정교하고(그래서 더 효과적이고), 자신이 직접 노력을 기울이는 것보다 덜 위험하기(481) 때문에, 사람들은 보수를 주고 시나리오 구성을 다른 사

람들(예술가와 그 부류)에게 맡긴다.

나는 시나리오 구축과 시나리오 구축의 대행이라는 알렉산더의 개념이 나름대로 유효하다는 점을 인정한다. 그러나 나는 두 개념이 내가 특별화하기라 명명한 것을 충분히 포함한다고는 생각하지 않는다. 코를 뚫고, 입술을 늘리고, 몸에 상흔을 내는 것은 어떠한가? 천연유리나 화석 조각을 수집하거나, 머리에 꽃을 꽂는 것은 어떠한가? 희귀하고 가공하기가 더 어려운 재료로 도구를 만드는 것은 어떠한가? 음악에 맞춰 노래를 부르거나 몸을 움직이는 것은 또 어떠한가? 이런 것들이 어떤 사회적-지적 행위를 보여주는가? 이것들이 어떤 시나리오를 구축하는가?

윌슨의 신화 만들기 충동처럼 알렉산더의 시나리오 구축도 계획, 제안 등의 내용을 가리킨다. 그래서 그것은 인간이 종종 계획이나 시나리오를 제시하는 방법에도 똑같이 혹은 더 많이 관심을 쏟고 '시나리오' 자체에는 관심을 기울이지 않는다는 사실을 취급하지 않거나 인식조차 못 하는 것 같다. 나는 알렉산더의 도식이 왜 시나리오가 그냥 제시되기보다는 예술과 묶여 제시되는지를 설명하지 못한다고 생각한다(비록 '압축된' 또는

31 내가 보기에 이것들은 진화와 연결시키기가 어렵다. 만일 (알렉산더처럼(1989)) 인간에게 사회적 협동이 최고로 중요했다고 인정한다면, 그것들은 '우리의 강화요인'(예를 들어, 함께 웃기, 음악, 연행은 즐겁고 긍정적인 공동체적 분위기 속에 사람들을 통일시키는 오래되고 믿음직한 방법들이다)으로서 자연선택의 과정에서 유리하게 선택되었을 것이다. 알렉산더를 비롯한 사회생물학자들은 일반적으로 인간의 특성이 자기 이익에 직접적으로 기여하는 측면을 먼저 찾고, 그래서 그는 유머는 "신분 이동과 직결되는 자원 경쟁에 영향을 미친다(481)."고 주장하거나, 예술은 경쟁적 과시를 위해 이용되었다고 주장한다. 그러나 내 생각에, 예술과 유머는 둘 다 사회적 협동과 단결에 기여한 측면에 의해 더 잘 설명된다(알렉산더가 아주 분명히 지적했듯이, 그것들은 자기 이익에 간접적으로 기여하고 그래서 개인의 생존에 간접적으로 기여한다). 알렉산더는 애국심, 외국인 혐오, 응원 지휘, 궐기대회와 더불어 제의, 신화, 종교, 제의를 "특정한 협동 과제와 관련하여 감정을 조율(그리고 시험)하는 것과 관련된(498)" 것으로 볼 수 있다고 주장하지만, 제의 속에서 예술이 예를 들어 감정의 조율에 기여하는 측면에 대해서는 언급하지 않는다.

'공들인' 절차이긴 하지만 그 자체로는 감정적이고 감각적인 호소력을 크게 필요로 하지 않는다. 예를 들어 속기록의 글이나 자동으로 돌아가는 라마교의 마니차를 생각해보라).

어쩌면 내가 시나리오 구축이란 개념에 특별화하기를 포함시킬 정도로 충분한 융통성을 발휘하지 않고 있는지 모른다. 사실 나는 구축이란 단어를 확대하면 특별화하기 또는 미적 모양짓기와 공들이기를 포용할 수도 있다고 생각한다. 그러나 알렉산더가 그 개념들의 중요성을 인식했다고 확신하기는 어렵다.

알렉산더는 내가 그의 도식 중 어디에서 특별화하기를 도출해냈는지 물어볼지 모른다. 나는 3장에서 묘사했듯이 비일상적인 '다른' 세계를 인식하고 꾸며내는 경향성은 이미 유희에 본질적으로 존재한다고 대답할 것이고, 아마 그 자신도 특별화하기를 유희에 놓을 것이다. 그러나 왜 그는 의식에 속하는 것으로 생각하는 경향성들의 긴 목록, 즉 "잠재의식, 자기인식, 양심, 선견, 의도, 의지, 계획하기, 목적, 시나리오 구축, 기억, 사고, 반성, 상상, 기만과 자기기만의 능력, 표상 능력(455)"과 함께 특별화하기를 언급하지 않는 것일까? 특별화하기는 위의 자질들 중 어느 것으로도 만족스럽게 환원되지 않으면서도 의식적이다. 사고, 반성, 상상에 특별함을 인식하거나 생산하는 능력이 포함된다고 생각할 수도 있지만, 나는 그 특별화하기 능력을 독자적으로 특별히 언급할 가치가 있다고 생각한다. 불확실하고 불안한 상황에서 특별화하는 경향은, 이미 말했듯이, '제의화'될 수 있다. 다시 말해, 중요한 것들은 그 자체를 위해 유희적으로가 아니라, '타자'에 영향을 미치거나 제어를 가하기 위해 공들여 꾸며지고 양식화된다.

행여 특별화하기가 인간 행동에서 보편적으로 발견되지 않는다거나

그것이 다른 특성들로 환원되거나 합병될 수 있다고 입증된다면 몰라도 그러기 전까지는, 만일 럼스덴Lumsden과 윌슨이 인간의 고유 특성들 또는 '2차적 후성 규칙들'(럼스덴과 윌슨 1981)의 미래의 목록에 특별화하기를 포함시키고(적어도 시나리오 구축이나 신화 만들기와 더불어), 그럼으로써 예술이 인간 진화에 필수적이었음이 인정하지 않는다면 나는 그 목록이 불완전한 것이라고 말할 수밖에 없다.

5장 향상 수단으로서의

예술

노래와 춤은 비, 탄생, 재탄생, 할례, 결혼, 장례를 축하하는
거의 모든 의식과 일상적 제의에 기본이다.
심지어 농부들의 일상 대화에도 노래가 군데군데 들어 있다….
중요한 것은, 노래와 춤은 단지 장식이 아니라
그 대화, 그 술 마시는 시간, 그 의식, 그 제의의 필수 부분이라는 사실이다.
─웅구기 와 시웅오(1986, 45)

　마이클 오핸론Michael O'Hanlon(1989, 10)은, 영어로 '장식adornment'의 개념은 표면적인 것, 비본질적인 것, 심지어 하찮은 것을 암시한다고 했다. 우리는 일반적으로 장식이나 향상을 인위적으로 덧씌워진 층, 그 밑에 놓인 '진짜'를 감추고 있는 어떤 것으로 생각한다. 그러나 파푸아뉴기니의 서부 고지대 부족인 와기족은 외모 장식을 감추기보다는 드러내기 위한 것으로 생각하는 경향이 크다(그들의 장식을 열거하자면, 등나무를 엮어 만든 완장, 구슬이나 초록색 투구벌레 딱지를 길게 꿰어 만든 머리띠, 말린 풀잎이나 코르딜리네 잎으로 만들어 나무껍질 허리띠에 찔러 끼운 뒤가리개, 나무껍질 천으로 만들어 가시와 머리카락과 금빛 나는 나무 점액질로 장식한 커다란 날개, 큰 고둥 껍질로 만든 이마 장식물과 작은 조개껍데기와 이빨로 만든 목걸이, 유대류 가죽으로 만든 가슴 띠, 빨간 염료와 노란 염료 그리고 반짝거리는 금속이 함유된 흙을 사용한 페이스페인팅, 앵무새, 진홍잉꼬, 해오라기, 화식조, 극락조를 비롯한 조류 10여 종의 깃털과 몸으로 만든 높고 화려한 머리 장식 등이 있다). 오핸론의 보고에 따르면 와기족은 장식과 과시를 하찮게 보지 않는 대신 그것이 정치와 종

교, 결혼과 죽음에 깊이 결부되어 있다고 믿는다. 그래서 와기족은 장식을 한 개인은 그렇지 않은 '자연적인' 개인보다 더 중요하고 더 '진실하다'고 믿는데, 이런 믿음은 많은 사람들이 '차려입는 것'을 시간이나 돈의 낭비로 간주하는 현대 서양의 관념과는 전적으로 배치된다.

와기족은 내가 이전 장들에서 전개했던 몇 가지 개념의 훌륭한 예다. 그들은 일상의 영역과 특별한 영역을 확실히 구분한다. 탄갈라잉(아침)은 평일의 일상적 순환을 의미하고, 유 팜(이야기talk가 있다)은 사람들이 모이는 특별한 일을 의미한다. 그들도 우리처럼 일상적 활동을 할 때에는 평상복을 입고(요즘에는 대개 서양식으로 남자들은 티셔츠와 낡은 반바지를 입고 여자들은 셔츠와 블라우스를 입는다), 시장이나 교회에 가거나 친척과 친구를 방문할 때 옷과 외모에 더 신경을 쓴다(이럴 때에는 더 새것에 가깝고 말쑥한 서양 옷을 입고 여기에 나무껍질 허리띠, 앞치마, 점점이 찍은 페이스페인팅을 하거나 값싼 머리 깃털 같은 전통적인 장식을 한다). 오늘날 볼 수 있는 와기족의 행사로는 넓은 지역을 아우르는 돼지 축제, 가족이나 집단의 호혜적 의무를 수행하기 위한 식량 교환과 지불 의식이 있으며, 과거에는 전쟁과 화해를 위한 의식도 있었다(지금은 더 이상 거행되지 않고 있지만, 과거에는 생존을 위해 여성과 돼지를 놓고 전쟁을 벌였다).

오핸론(1989, 87)에 따르면 유 팜, 즉 특별한 행사에는 '더 많은 것'이 필요하다. 특별한 행사가 열리면 부를 마음껏 과시하는 것 외에도, 비공식의 개인 장식에 관습적으로 들어가는 모든 것—피부를 장식하는 돼지기름이나 물감이나 숯, 앞치마, 코르딜리네, 모자의 깃털, 특히 길고 검은 극락조와 낫부리새의 깃털 장식—을 더 많이, 더 크게, 더 넓게 한다. 따라서 행사가 있으면 보통 한두 시간 걸리는 장식에 더 많은 시간과 주의를 쏟는다.

와기족 남자들의 가장 중요한 관심사는 집단의 힘과 결속이다. 이에 따라 당연히 그들은 집단적 과시를 위해 시각적 외모와 행동을 특별하게 만들고, 개개인이 사회조직에서 맡은 역할을 수행하기 위해 자기 자신을 특별하게 꾸민다.

와기족은 자연 그대로의 신체를 장식할 때 자연에서 얻은 재료를 사용한다. 그러나 사용하는 재료와 장식하는 신체는 둘 다 특별한 행사와 그 행사가 목표하는 효과에 어울리게 특별해지고 '문화적'이 된다. 그리고 그 결과를 사회적 관계를 얼마나 성공적으로 표현했느냐에 따라 평가한다.

어느 사회에서나 존경을 표하는 관습들은 무의식적이며 '자연적인'

제의를 위한 돼지고기 전시. 파푸아뉴기니, 서부 고지대.
와기족은 겉치레와 풍부함을 번영의 표시로 높이 평가하고, 종종 엄청난 양의 돼지고기를 지방층이 바깥쪽으로 향하게 해서 대 위에 진열한다.

행동이나 외모와는 정반대의 모습을 띤다. 전 세계에서 귀족들은 자기 절제의 공개적 표현과 복잡한 에티켓 문화를 비롯해 부자연스럽게 공들여 꾸민 행동과 말을 통해 신분의 차이를 드러낸다. 예를 들어 자바 사람들은 행동과 사람을 알루스(세련된, 제어된)와 카사르(투박한, 저속한, 자연적인)로 분류한다. 민주주의에 익숙한 미국인들은 이 차이에 망원경 같은 배율을 적용한 결과 저속한 사람은 나름대로 멋이 있을 수 있지만 세련된 사람은 의심스럽고 심지어 우스꽝스럽게—나쁘게 말해, '짐짓 꾸미는' 것으로—여긴다.[1]

심지어 엄격한 신분 제도나 계급이 없는 전통 사회에서도 인간의 제어와 자연의 무질서에 대한 구분이 이루어진다. 아프리카의 바송계족은 '음악'과 '소음'을 구별한다. 전자는 인간적이고 조직적이고 양식화된 소리로 구성되어 있고, 후자는 인간의 것이 아닌 소리에 해당한다(메리엄 Merriam 1964). 딩카족의 '딩' 개념은 개인의 명예, 존엄, 내면의 자부심뿐 아니라 외적인 태도를 가리킨다. 다시 말해 그 개념은 미, 고상함, 우아함, 기품, 온화함, 관대함, 친절함 같은 특성들을 높이 평가하여 문화적이고 미적이라 간주하며, 자연적이지 않고 교양 있다고 간주된다(뎅Deng 1973).

템네족과 이그보족을 비롯한 여러 서아프리카 부족들에게 미란 세련됨과 분리할 수 없는 것이다. 그래서 못생겼지만 차림새가 단정한 템네족 여자가 세련되게 행동하면 얼굴은 예쁘지만 봉두난발을 한 여자보다 남자들의 주목을 더 많이 끈다고 한다. 그런 사회에서 미는 도덕성처럼 학습을 통해 생겨나고, 자연을 조작함으로써 성취된다. 다시 말해 미는 타

1　'자연성'에 대한 현대 서양의 관심은 대체로 18세기 말에 발전한 민주주의 정치 혁명(평민의 기준을 왕족과 귀족의 기준에 도전하는 것으로 찬양했다) 그리고 산업화의 구속과 비자연성에 반대하는 '낭만주의적 반란'의 유산이다(또한 1장의 논의를 보라.)

고난 자질이 아니다. 이보족에게 '좋은 삶'에 해당하는 은두 오마라는 말은 좋은 건강, 힘, 풍부함, 부, 자녀, 공공 축제, 즐거움을 가리키는데, 이런 자질은 관습을 고수해야 유지할 수 있고(윌리스Willis 1989), 그럼으로써 개인들의 생존에 기여할 수 있다.

전통적인 이보족 사이에서 사춘기 소녀들은 은둔 의례(음그베테)의 기간을 거치면서 아내와 어머니가 될 준비를 한다. 전통과 관습법을 배우는 것 외에도 소녀들은 나이 든 여자들에게서 엄선한 고칼로리 음식을 먹고 복잡한 문양(울리)의 문신을 새긴다. 이 문신은 소녀의 행복과 건강뿐 아니라 그들의 미와 성적 매력을 두드러지게 한다. 문신의 문양은 몸의 풍만함을 강조하고 소녀의 용모 중 가장 잘 생긴 부분을 돋보이게 하는 것을 선택된다. 문양은 또한 결점을 감추기 위해서도 이용한다. 예를 들어 만일 어떤 소녀의 목에 모두가 선호하는 둥근 주름이 없으면, 그 결점을 감출 수 있는 무늬를 그 부위에 그린다(윌리스 1989).

화장이나 머리꾸미기 같은 미화美化 행위는 문화를 주입하고, 교양을 갖추고, 개화하는 수단으로 볼 수 있다. 템네족의 머리모양 중에는 꾸미고 완성하는 데 며칠이 걸리는 것도 있다. 경작지에 가지런히 이랑을 내어 경작하는 것이 자연의 땅을 세련되게 하는 것과 마찬가지로, 머리를 땋는 것은 문명의 질서를 암시한다(그런 머리모양을 가리키는 '옥수수줄'이란 말이 그 개념들을 정확히 보여준다)(램프Lamp 1985).

아프리카 사회에서는 평생 동안 계속되기도 하는 복잡한 후견 체제를 통해 구성원들에게 개화된 행동을 가르친다. 이 기간에는 현실적인 지식 및 기술과 더불어 행동의 가치와 규범을 전달한다. 처음에는 원재료에 불과한 개인이 점차 형성과 변형을 거쳐 정체성을 갖추고 점점 더 높은 완벽함의 단계로 발전해간다. 이 발달 단계들은 할례, 문신, 난절亂切* 같은

땋은 머리를 한 소녀, 세네갈의 다카르, 1966.
가지런히 이랑을 낸 경작지가 대지의 세련됨을 가리키는 것처럼 땋은
머리는 문명의 질서를 암시한다.

신체 변화를 통해 외적으로 표현되기도 하는데, 이 모든 외적 변화는 세
련됨의 상징이자 증거가 된다. 세누포족에게 개화된 행동은 자기절제를
의미하고, '조잡한bush' 또는 미개한 행동(무분별한 힘, 변덕스런 폭력, 자제력
부족)과 대립한다. 세누포족은 조각을 통해서도 미적 이상인 자제력을 표
현한다(글레이즈 1981).

영어에도 자연을 문명화하거나 정돈하는 방법으로서 향상과 꾸미기
의 연관성을 보여주는 어원학의 화석이 보존되어 있다. '화장품cosmetic'

* 피부를 긁거나, 파거나, 얇게 자르거나, 절개하여 의도된 모양의 흉터를 만드는 것.

이란 단어는 질서, 장식, 배열을 뜻하는 그리스어 '코스모스kosmos'에서 유래했다. 이 그리스 단어는 개념상 우리의 화장품보다는 와기족이나 아프리카 사람들의 장식에 훨씬 더 가깝다. 뿐만 아니라 영어에서 '예의바름decorum'과 '장식하다decorate'는 같은 철자를 가진 라틴어원에서 유래했다. 'decorum'은 점잖고, 적당하고, 적절하고, 어울리고, 걸맞고, 알맞은 것을 의미하는데, 이 모든 말이 도덕적 행동, 단정함, 세련됨을 암시한다. 'decorate'는 장식하고 아름답게 하고, 그래서 문화적 형식과 꾸밈을 가미한다는 걸 의미한다.

비록 우리는 20세기의 일반적인 사고방식에 따라 제어를 나쁘고 억압적인 것으로 취급하고, 제어되지 않은 자발성을 건강하고 좋은 것으로 여기지만, 현대의 정신분석 이론과 전문용어에서는 문화와 자연을 구별한다. 지그문트 프로이트는 『문명과 그 불만』(1939)에서, "문명은 자연스러운 본능적 충동(그가 '일차적 과정'이라 명명한 것)에 불가피하게 양심, 규칙, 법률, 관습 같은 구속요인(그가 '이차적 과정'이라 명명한 것)을 부과한다"고 말했다. 일차적 과정의 특징은 무의식성, 어수선함, 다의성, 과도함이다. 그것은 꿈처럼 무시간적이어서 과거 현재 미래의 현실성과 합리성 또는 가능성에 주목하지 않는다. 그래서 일차적 과정은 유아나 동물, 즉 자연의 세계다. 이차적 과정은 의식적이고, 정연하고, 대조가 뚜렷하고, 패턴이 있고, 전달이 가능한 분석과 합리성에 해당한다. 그것은 개화된 성인의 세계다. 따라서 프로이트의 어휘를 사용하자면, 4장에서 선천적인 '제어의 미학'이라고 묘사했던 것들—기하학적 형태, 리듬, 패턴—은 자연에 이차적 과정 또는 문화적 인위성이 가해진 것, 다시 말해 자연을 특별하게(비자연적으로) 만들어 이해 가능한 것으로 만드는 방법들이다.

뒤에서 나는 각각의 예술을 어떻게 보기 흉한 미완성 상태의 자연 재

료에 대한 문화적 제어(모양짓기와 공들이기)로 이해할 수 있는지를 설명할 것이다. 맨 처음에는 특별화하기라는 주요한 행동 경향들이 각각의 예술—생존 수단, 즉 개인과 사회가 가장 많이 신경 쓰는 것들에 대한 물질적 제어에 수반되고 그것을 강화하는 다양한 향상 수단—로 구현되었다. 예술은 도구제작 같은 과학기술이나 농업 같은 제도의 발달만큼이나, 자연을 개화하고 제어하는 확실하고 기본적인 방법이다. 이런 점에서 서두에 소개한 J. Z. 영의 설명이 시사하는 것처럼, 향상 또는 예술은 문자 그대로의 실질적 의미에서 적어도 도구제작과 농업만큼 중요했다.

자연에 대한 제어

시각적 과시

인간의 사회적 생활은 나누기와 호혜, 주기와 받기에 기초해 있다. 주는 것은 지위와 밀접한 관계가 있다. 즉, 가장 많이 주는 사람은 가장 많은 여유분을 소유하고 있다는 것으로 비쳐지고, 아무것도 주지 못한다는 것은 줄 만한 능력이 없거나 사회적 결함이 있거나 둔감하다는 것을 나타낸다. 그러므로 관대함은 당사자의 물질적 자원을 고갈시킬 수도 있지만, 그와 동시에 재량껏 쓸 수 있는 부를 과시함으로써 그의 사회적 위치를 높이는 역할을 한다. 역설적인 일이지만 자기 박탈이 자기 찬양을 낳는 셈이다.

말리노프스키(1922)는 과시하고, 나누고, 수여하고, 선물을 교환하는 인간의 기본적인 충동을 언급하면서, 이 행위들이 모두 하나의 사회적·

행동적 콤플렉스의 일부였으며, 실은 지금도 그렇다고 말한다. 또한 선물을 주고 공물을 바치고 부를 과시할 때, 그 선물과 공물과 부는 특별화하기를 거쳐 사치스러움과 미를 보여줄 수 있도록 조정된다.

선물은 단순한 징표일 수도 있다. 하지만 특히 원시 사회에서 증여자는 최상의 것―특상의 과일, 최고의 직물, 가장 가치 있는 동물―을 주곤 한다. 사람들은 선물 자체에 공을 들일 뿐 아니라 선물을 주는 방식에도 수고를 들인다. 선물 주기는 인사의 교환, 수령자의 특별한 개인적 (또는 직함상의) 우수성에 대한 증여자의 칭찬, 증여자의 관대함, 취향 등에 대한 수령자의 찬사 등을 통해 제의의 성격을 띤다. 선물이 단순히 징표일 때에도 단지 형식적으로 주고받는 경우는 드물고, 의식을 통해 그 주고받기를 특별한 일로 만든다.

시각적 과시는 분명 예술이 발달할 수 있는 기본적인 무대 중 하나였으며, 선물 증여뿐 아니라 자신의 외모가 일종의 '증여품' 역할을 하는 자기표현에서도 무대가 되었을 것이다. 모든 선물이 그렇듯이 자기과시도 수령자를 축하하고 즐겁게 해주는 동시에 증여자의 명성을 높이고 그의 세련됨을 입증한다. 이때에도 장식하지 않은 자연적인 형식으로가 아니라 보다 화려하거나 아름답게 보이기 위해 공을 들인다. 신체 장식은 신분(예를 들어, 귀족/평민, 부유함/가난함, 기혼/미혼, 남성/여성, 결혼 적령/결혼 미적령)을 표시함으로써 당사자의 권력, 미, 또는 바람직성을 나타내기 위해 이용된다. 의상은 정체성을 바꾸고, 특별한 힘을 획득하고, 일상의 지루함에서 벗어날 수 있는 기회, 다시 말해 평범한 일상과 다른 질서에 참여할 수 있는 일시적 기회를 허락한다.

도곤족의 장로인 오고테멜리는 부족의 방식에 대해 프랑스 여행가 마르셀 그리올에게 설명하는 중에 "장식은 욕망을 고취한다"고 말했다(그

리올Griaule 1965). 템네족과 이보족의 미적 견해와 비슷하게도, 도곤족은 여자가 옷을 입지 않고 장식을 하지 않으면 좋은 외모를 타고났어도 매력이 없고 말한다. 반면에 평범한 여자라도 옷과 장식이 매력을 부여할 수 있다. 벌거벗은 것은 말을 못하는 것이라는 오고테멜리의 말은, '자연적인' 외모를 바꾸는 능력은 언어를 사용하는 능력만큼이나 중요하다는 것을 에둘러 의미한다.

서아프리카 사회들은 일반적으로 천을 높이 평가한다. 천은 신체 장식의 수단이자 그 자체로 문화적 산물이다. 인간이 식물섬유를 직물로 만들고, 염료와 장식으로 재차 변형시키기 때문이다. 직조물을 가리키는 도곤족의 단어는 '말해진 단어'인데, 여기에도 인간의 말과 인간의 옷이 밀접한 관계가 있다고 보는 그들의 관념이 스며들어 있다. 그들은 베틀에서 천을 짤 때 날실을 가로지르는 북은 이 사이를 통과하는 숨과 같다고 말한다(조셉Joseph 1978).[2]

새 염료 통을 열기 전까지 성행위를 자제하는 등 특별한 준비를 할 정도로 염색은 변형된 제의 행위라 할 수 있다. 염색은 일반적으로 한쪽 성이 도맡아 하는데, 항상 그렇진 않지만 대개 여자들이 담당한다.[3] 여자들이 염색을 하는 단족의 경우 남자들은 염료 통 근처에 가지 못한다(조셉 1978).

수단 누바산 지역의 카우족 젊은이들은 서양 사람 눈에는 벌거벗은 것

2 그리올(1965)의 보고에 따르면, 도곤족은 동물과 인간의 구분이 '말'(언어)의 발명과 죽음에 대한 인식(인간과는 달리 동물들은 자신이 죽을 것임을 알지 못하기 때문에)과 함께 생겨났다고 생각한다고 한다. 그러나 그 후에 도곤족을 연구한 장 루쉬Jean Rouch는, 적어도 몇몇 사람이 그런 생각에 동의하지 않고 "우리는 동물이 아니고, 그래서 우리가 이해 못하는 언어가 동물들에게 있는지 우리는 알지 못한다"고 말하는 것을 목격했다(루쉬, 'The Dogon on Film'(1988년 3월 8일 뉴욕 시 메트로폴리탄 박물관에서의 강의)).

처럼 보일 수 있지만(그들은 옷을 전혀 입지 않는다) 그들 자신은 그렇게 생각하지 않는다. 왜냐하면 그들은 매일 유색 염료와 기름의 혼합물로 피부를 문지르기 때문이다. 다섯 살이 넘은 아이는 기름을 바르지 않았거나 허리띠와 장신구를 착용하지 않은 상태에서는 절대로 사람들 앞에 나서지 않는다. 그런 상태는 벌거벗은 것이고 이는 부끄럽다고 느끼기 때문이다. 그러나 옷을 입지 않고 당당하게 돌아다니는 사람은 날씬하고 단단한 젊고 건강한 사람들뿐이다. 여자가 임신을 한 후에나 남자가 더 이상 청년기의 특징인 힘자랑 의식에 더 이상 참가하지 않게 되면 그때부터는 허리에 두르는 옷을 입으며 다시는 알몸으로 돌아다니지 않는다.

신체 장식은 인류의 초기부터 존재한 최초의 예술이라 할 수 있다. 신체 장식은 점토나 돌이나 나무(어떤 사회에서는 참마, 카사바 케이크, 돼지고기 덩어리) 같은 자연에서 나는 물질을 개조하고, 꾸미고, 그럼으로써 '인간화'하는─완성하거나 완전하게 만드는─시각 예술의 원형이다.

신체 장식의 원재료는 인간의 피부다. 자연적 신체는 문화적 디자인을 부과하거나 문화적 목적에 맞게 변형될 캔버스 또는 점토의 역할을 한다. 문신과 난절을 할 때에는 대개 대칭으로 양식화된 문화적 도안을 알몸의 피부에 새긴다. 장식물을 달기 위해 귀나 입술이나 비경을 뚫는 신체 훼손, 할례, 치아 줄질, 머리 조이기, 전족 등도 인간의 자연적인 살과 뼈를

3 하우사족과 티브족, 그리고 카메룬의 초지대 부족은 남자가 염색을 한다. 유럽인과 접촉하기 이전부터 동업자 조합을 이루었던 베냉 왕실의 직공들은, 한때는 여자들이었을 것이라는 생각도 있지만, 현재는 남자들이다(벤-아모스Ben-Amos 1978). 베냉족의 문화에서 천은 개인의 외모를 향상시키기 위해서도 사용되지만 신성한 장소를 구분하기 위해서도 사용된다. '이모나'('아름답게 하는 사람들', 글자 뜻 그대로는 '무늬를 만드는 사람들 또는 디자이너')라 불리는 왕실의 직공들 중에는 천을 매달아 성소를 장식하는 전문가도 있다.

완전한 축제 의상을 갖추고 춤을 추는 와기족 무용수, 파푸아뉴기니의 서부 고지대.

무용수의 복장에는 네 종류의 극락조에게서 얻은 깃털이 달려 있는데, 코를 뚫어 둥글게 구부린 색스니왕 극락조의 깃털은 유대류 모피로 만든 머리띠에 붙어 있는 맥그리거정원사새의 볏과 만나고, 둥근 관冠은 빨간 앵무새 깃털로 이루어져 있다. 허리에는 조개껍데기들이 매달려 있고 코에는 코누스(달팽이 일종)의 껍질로 만든 원반이 달려 있다. 그리고 유대류 모피로 만든 가슴 덮개, 등나무를 촘촘하게 땋아 만든 완장, 흰색과 파란색의 나일론과 울로 짠 직물과 유대류 가죽으로 만든 앞치마가 있다.

길들이거나 복종시키거나 '조각'하는 방법이다.[4]

서양인의 눈에 그런 관습은 야만적이고 추해 보일지 모르지만, 평범하고 미완성처럼 보이는 신체를 모양짓기와 공들이기를 통해 '향상'시킨다고 본다면 보다 쉽게 이해된다. 템네족을 비롯한 수많은 사회에서 머리를 땋거나 깎는 것 역시 똑같은 충동을 보여주는 예다. 머리는 자연 상태의 산만함을 제어하면 문명화되고 동물의 털과는 다르게 된다. 앞에서 와기족을 예기할 때 묘사했듯이, 그밖의 예들에서도 머리와 신체를 장식할 때 종종 자연의 미와 힘의 일부를 전유할 의도로 '자연'(깃털, 나뭇잎, 모피, 풀잎 등)을 사용하기도 한다.

파푸아뉴기니 우메다족의 이다 의식에서(겔 1975), 참가자들은 특별한 색들과 배합색들을 정해진 비율과 도안에 따라 몸에 칠한다. 그렇게 신체에 아름다운 도안을 그리고 기름을 바르거나 색을 입히는 것은 신체의 불완전한 자연성을 세련되게 만드는 방법이다. 브라질의 야노마뫼족 샤먼은 그가 접촉하고자 하는 혼령들이 미를 사랑하고 원한다고 생각해서, 혼령을 부르기 전에 물감으로 가슴과 배를 장식하고 가장 좋은 깃털 장식을 머리에 쓴다(샤뇽Chagnon 1983). 아프리카, 오세아니아, 북미의 여러 부족들도 새로운 정체성을 허락해주고 초자연적 존재의 힘을 전유하거나 달랠 수 있게 해주는 가면과 의상을 만들고 착용한다.

파푸아뉴기니 세픽 강 근처에 사는 이아트물족의 예술에는 다색채 그림이 많다(포지 1973). 그들은 그림 그리는 행위를—그림의 대상이 사람

4 4장의 주 5에서 언급했듯이 코(1990)는 지금까지 알려진 최초의 예술(지금부터 약 7만 년 전)은 신체 변형과 장식이었다는 훌륭한 주장을 제기하지만, 그녀는 이것들을 내가 여기에서 주장하는 것처럼 자연을 문화적으로 길들이기 위한 것으로 보지 않고 (호의적인) 주목 끌기를 위해 이용되어 왔다고 생각한다. 물론 두 동기는 공존했을 것이다.

이든 조각물이든 제례당의 전면이든―신성하게 여긴다. 그림 자체는 제의 밖에서는 세속적이고 평범해진다. 그림은 제의에 사용될 때에만 '특별'해진다. 그때 그림은 새로운 출발과 공양물을 완전하고 신성하게 만든다.

우기가 규칙적으로 찾아오기를 기원할 때 호주 북서부의 원주민들은 정기적으로 조상들이 남긴 암벽화―오늘날 완드지나라 불리는 형상들―를 새 물감으로 보수했다. 처음에 사람들은 이 형상들을 천연의 동굴 벽에 그렸고, 일단 그곳에 '자연스럽게' 거주한 후로는 필요할 때마다 그 형상들을 새롭게 그렸다. 현대 서양의 미적 관점에서는 오래돼 보이고 더 그럴듯해 보이는 부드럽고 낡은 표면을 선호하지만, 그와 반대로 대부분의 사회에서는 선명하고 새로운 색을 더 문명화되고 효험이 있는 것으로 간주한다. 대다수의 전통 예술가들이 그렇듯이 울리를 그리는 사람들도 대조와 밝음, 선명함과 정밀성을 높이 평가한다(윌리스 1989, 65). 그런 경향은 건강, 활력, 젊음, 갱생, 존경, 미덕과 관련이 있다.

아름답고 문화적인 복장은 자연에서 나는 동물들의 눈부신 볏, 깃털, 갈기, 무늬, 색채가 그렇듯이 기본적으로 성적 과시를 위해 사용되어 온 것이 분명하고, 그런 점에서 인간의 진화에 선택 가치가 있었다고 볼 수 있다. 무용수들은 정력적이고 매력적인 동작뿐 아니라 눈을 사로잡는 놀라운 장식물과 옷―활력을 암시하는 선명하고 화려한 색과 강하고 대조적인 무늬가 들어간 것, 또는 빛나는 건강을 강조하는 눈부신 기름칠이나 매혹적인 도안이 들어간 것―을 이용해 자신의 힘, 기교, 아름다움을 드러내고 그럼으로써 성적 매력을 과시한다. 사람들은 약하고 병들어 보이거나 자식을 낳아 기르지 못할 것처럼 보이는 사람에겐 끌리지 않는다. 성적 매력은 정반대에 있다.

신체 장식이 자연이나 영적 세계로부터 빌려온 초자연적인 힘을 과시

하고 표현하는 한에서, 이는 또한 개인의 사회적 지위를 높여주고 그럼으로써 번식 가능성을 높여준다. 70년 전에 래드클리프-브라운(1922/1948)이 안다만 제도에서 주목했듯이, 일반적으로 장식물에는 제의나 주술의 목적이 있다. 이런 점에서 장식물은 '드로메나'로서, 당사자에게 할 일을 부여할 뿐 아니라, 당사자가 어떤 일을 하고 있으며 그가 해로운 힘을 단지 수동적으로 받아들이는 그릇이 아니라는 것과 그렇기 때문에 매력적이지 않은 동료나 짝이 아니라는 것을 다른 사람들에게 과시한다.

인간과 동물은 진화를 통해 화려한 장식을 갖게 되었지만 인간이 동물과 다른 점은, 자신의 외모가 초개인적인 의미를 지녔을 때 더욱 매력적이라는 사실을 알고 여기에 투자를 한다는 것이다. 잘생기고 당당하고 정력적이고 건강하게 보이면 짝, 명성, 감탄을 얻어 개인의 번식을 성공으로 이끌 수 있으며, 또한 자신이 그 사회 집단의 도덕적 가치와 이상을 지지하고 존중한다는 것을 나타낼 수도 있다. 옷에 대한 관심은 태도와 몸가짐에 대한 관심과도 일치한다. 이런 관심은 처음부터 인간이 자신의 '자연적' 또는 동물적 경향에 의도적으로 부과해왔고 또 조화로운 사회생활에 반드시 필요하다고 여긴 자기절제와 예절을 반영한다. 이 사회적 합의는 역으로 그것을 지지하는 개인이 생존하는 데 도움을 준다.

주변 환경을 모양짓고 꾸미는 행위

파푸아뉴기니 고지대의 마운트하겐에 거주하는 멜파족 사람들은 '모카' 축제—귀중한 조개껍데기 및 돼지를 교환하는 공들인 제의—를 거행할 때에는 먼저 춤을 출 공간을 깨끗이 정리하여 성적으로 능력 있는 짝을 끌어들이는 정원사새를 본보기로 삼는다고 말한다(스트라던과 스트

라던 1971). 자신들의 몸을 장식하고 '문명화'할 때처럼 제의 장소, 부락, 도시를 계획할 때 인간은 세계 어디서나 자연의 불규칙성에 공간적 규칙성을 부여하고, 인간의 주거지를 '수풀'이나 '정글'과 구분함으로써 자연에 문화를 부과해왔다. 공간적 규칙성은 대개 기하학적이다. 예를 들어, 공중에서 내려다 봤을 때 둥근 원과 길고 똑바로 뻗은 '레이 선'*으로 이루어진 페루의 나즈카가 그 예다.

세계 여러 지역에서 산꼭대기나 동굴 같은 인상적이고 무엇인가를 연상시키는 장소들은 강력한 혼령이 거주하는 곳이었다. 그래서 사람들은 종종 그런 장소에 신전이나 성소나 기념물을 세우곤 했다. 세계 여러 곳에 서 있는 인상적인 석조 건축물은 선사 유적지의 특징으로, 브르타뉴 주 카르나크에 서 있는 거석巨石이나 3천 개의 열석列石이 대표적인 예다. 일찍이 5만 년에서 6만 년 전 사이에 이탈리아 치르체오 산의 한 동굴에서 호모사피엔스 네안데르탈인은 두개골 주위에 돌을 작은 원 모양으로 배치했고, 헤이든과 보니페이(1991, 14 이후)는 더 이전에 형성된 무스테리안기 유적지들에 네안데르탈인 거주자들이 의도적으로 배열한 바위 덩어리들과 벽들의 예를 제시했다.

현대의 에스키모인들은 '너도나도 하나씩' 돌무더기를 쌓아 눈과 얼음으로 뒤덮인 특색 없는 풍경을 '인간화'한다(브릭스Briggs 1970). 앞에서 어느 시인은 상상으로 테네시의 언덕에 항아리를 놓았다. 사람 사는 곳이면 어디에서든 우리는 금잔화와 가짜 홍학에서 기하학적인 가지치기까지, 페인트칠한 덧문에서 번개무늬가 들어간 처마에 이르기까지 온갖 방법으로 거주지와 그 주변을 모양내고 꾸민다.

* ley line. 선사 주거지에서 발견되는 기하학적인 선으로, ley는 원래 '목초지'란 뜻이다.

호주 원주민에게 물리적 세계는 전체가 이미 '특별하다.' 우주 창조에 대한 그들의 개념인 '꿈꾸기'가 풍경의 모든 구석에 의미를 불어넣기 때문이다.[5] 그럼에도 원주민들은 제의상의 목적을 위해 예로부터 구덩이 파기, 둔덕 쌓기, 통로와 원과 직사각형의 설계와 배치, 돌을 이용한 선 만들기, 깃대 세우기, 큰 가지로 구조물 세우기, 불 피우기, 나무 위나 땅 위에 사람 형상을 깎거나 그리거나 주조하기, 일시적이거나 영구적인 기념물 만들기 같은 활동을 통해 주변 환경을 모양내고 수정해왔다(매덕 1973).

인간적으로 개조되거나 공들여 꾸민 공간에서 제의상의 목적으로 위해 사람들이 평소와는 달리 배치될 때 그 공간은 한층 더 향상된다. 남자와 여자가 공간상으로 구별될 수도 있고, 연행자나 의례 통과의 주인공들이 관객과 구분된 마당이나 무대를 차지할 수도 있으며, 몇몇 사람들이 모든 절차가 끝날 때까지 제의에서 차단되기도 한다. 춤을 추는 경우에는 사람들이 공간적으로 행과 열, 원, 또는 그밖의 규칙적 형태를 이룰 필요가 있다.

시적 언어

호주 중부에서 선교사의 아들로 태어난 독일인, T. G. H. 스트렐로우는 아란다족의 말을 하면서 성장했으며 그들의 방식에 매우 익숙하다.

5 피터 서튼Peter Sutton(1988, 13)은 다음과 같이 설명한다. "원주민의 전통적인 의미에서 세계는 기호로 이루어져 있다. 사람들은 그 의미의 극히 적은 부분 이상을 알지 못할 수 있고, 모든 의미들이 똑같이 중요하진 않지만, 추측해 보자면 그 원리는 지각력을 가진 지적 존재들의 기호 활동 너머에 어떤 단순한 사물들의 세계가 따로 존재하지 않는다는 것이다." 서튼은 계속해서 이렇게 설명한다. "대지는 사람들이 그것을 표현하기 전에 이미 하나의 서사narrative—지적 인공물—다. 황무지는 없다."

아란다 시에 관한 기념비적인 연구서인『호주 중부의 노래들*Songs of Central Australia*』(1971)에서 스트렐로우는 셰익스피어에서 낭만주의 시인들까지의 영어 시들을 아란다족의 시와 비교하면서, 운문의 리듬이란 "일상 언어의 어수선한 부스러기 재료를 녹여 새 형상으로 만드는 주형鑄型(19)"이라고 묘사했다. 세계 어디서나 문학적 언어는 말이든 글이든 간에, 보다 형식화되고 양식화되었다는 점에서뿐 아니라 미, 기억성, 유효성을 높이기 위해 공을 들이는 특별한 장치들을 사용한다는 점에서 일상 언어와 다르다.

말리노프스키(1935, 213-22)는, 트로브리안드제도에서는 대부분의 주문呪文을 단조로운 목소리로 영창을 하듯 읊조리는데, 그 때문에 주문이 처음부터 "일상적 발화와 근본적으로 달라진다"고 한다. 그는 또한 "모든 주문은 섬뜩함, 이상함, 특이함 같은 상승 작용을 충분히 보여준다"고 말했는데, 이 말은 지금도 자주 인용되고 있다. 주술에 쓰는 주문은 대개 의도된 효과 때문에 듣는 사람보다 말하는 사람에게 더 중요하다. 엄밀히 말하면 주문은 듣는 사람을 필요로 하지 않는다. 아주 최근까지도 도부족을 비롯한 몇몇 전근대 집단에서 개인의 주문은 개인이 언어를 시적으로 사용하는 두드러진 경우였다(포춘Fortune 1963).

평범하고 일상적인 언어 자체가 원래 리드미컬하다. 그러나 화자가 불안을 느끼고 어떤 효과의 발생을 강력히 원하는 경우에, 화자는 당연히 중요한 문제를 빠뜨리지 않기 위해 특정한 단어나 구를 되풀이하면서 강조했을 것이다.[6] 반복은 다른 단어들에 대한 기준 역할을 할 수 있는 주

6 구술 작문법을 연구하는 저명한 학자 앨버트 B. 로드Lord(1960, 67)는 반복은 원래 주문으로 기원하는 것이 '더 확실히 성취되기'를 바라는 마음을 나타낸다고 말한다(또한 4장의 주 19를 보라).

문의 패턴으로 쉽게 발전했을 것이다. 예를 들어, "I wish I may, I wish I might(비나이다, 비나이다)"라고 말한 사람은 그 다음에 그저 "be rich(부자가 되게)"나 "get well(건강해지게)"이라고 말하기보다는, 계속해서 약강격弱强格의 4음보로 "have the wish I wish tonight(오늘밤의 소원이 이루어지기를)"*이라고 말해야만 할 것같이 느낀다. 고대의 입말 및 글말 시작詩作을 연구하는 학자 버클리 피바디Berkley Peabody는 운율적인 문장은 어떤 것이 문자로 기록되기 오래 전에 발전했으며, 그런 문장들의 다양한 조합이 특별한 발화의 예정된 단위로 확립되었다고 주장했다.

미르치아 엘리아데Mircea Eliade(1964, 508-11)는 샤머니즘적 도취가 시의 보편적 원천 중 하나였다고 말한다. "샤먼은 몽환의 경지를 준비할 때 북을 치고, 후원자인 혼령들을 불러내고, '비밀의 언어'나 '동물의 언어'를 말하고, 짐승의 울음, 그 중에서도 특히 새의 노래를 흉내 낸다. 결국 샤먼은 언어적 창조를 위한 동력과 시적 리듬을 공급하는 '제2상태'에 도달한다…. 시는 언어를 개조하고 연장한다."

입말 시―물론, 인류의 전 역사에 존재하는 시적 언어의 기본 양식이다―를 연구하는 또 다른 학자 루스 피네건Ruth Finnegan(1977)은 입말 시를 '이탤릭체' 표시가 된 발화라고 훌륭히 묘사했다. 그녀는 글말 시도 '이탤릭체' 표시가 되었다는 데 분명 동의할 것이다. 입말이든 글말이든 모든 시는 여러 면에서 일상의 말과 구별된다. 시에는 전달 방법과 분위기(대개 더 진지하거나 불길하다), 낭송의 상황과 배경(공개된 장소의 청중 앞, 또는 세속의 방해와 동떨어진 조용한 장소), 청중의 행동(수용적이고, 정중하고,

* Star light, star bright, / The first star I see tonight. / I wish I may, I wish I might / Get(Have) the wish I wish tonight.(별을 보고 소원을 비는 노래임)

감동받을 준비가 되어 있다), 문체와 작시법 상의 몇몇 특징이 있다.

줄루족은 '이조봉고(찬미의 시)'를 목청껏 그리고 최대한 빠르게 낭송한다. 일상적인 말하기 방법을 이렇게 변화시키면 보통 때의 내림조 억양을 제거하여 청중과 찬양자 본인에게 감정적 흥분을 만들어내고, 찬양자의 목소리는 크기와 속도 그리고 심지어 음조까지 계속 증가하게 되며, 동작은 점점 더 과장된다(라이크로프트Rycroft 1960, 스튜어트Stuart 1968, 25-30).

시적 언어를 일상 언어와 구분하는 특징들 중 가장 흔한 것이 반복인데, 반복은 매우 다양한 형태를 띤다(피네건 1977). 반복에는 음절의 반복, 시구의 반복, 행 전체의 반복이 있고, 중요 단어의 반복, 구의 반복, 심지어 동의어를 이용한 개념의 반복이 있으며, 운율을 맞추기 위한 음절의 반복, 형식적인 후렴의 반복, 번갈아 낭송하는 교창交唱, 연속된 연들에서의 대구법 등이 있다. 물론 이 장치들은 시인의 기억을 명확하고 쉽게 해주는데, 이는 입말 시에 불가결한 요소다. 두운(첫 자음의 반복), 모음운(소리의 반복), 각운(행의 끝음에서의 반복)은 그 자체로 반복의 예들이다.

시적 언어는 또한 독창적인 표현과 인상적인 은유를 사용한다. 예를 들어 동아프리카의 유목 부족인 딘카족에게는 젊은이들이 서로에게 소와 관련된 이름을 붙여주는 전통이 있다. 여느 유목 부족에게도 그렇지만 딘카족에게 소는 마르지 않는 대화의 주제이자, 세계를 묘사하고 이해하기 위한 풍부한 참고문헌이다. 가축이 사람에게 제공하는 '미적' 즐거움은 대단히 크고 종종 가축의 물질적 가치만큼이나 중요한 탓에, 색깔이 특별히 아름답거나 특별한 무늬가 있는 수소는 거세를 한 후 단시 과시용으로 키우기도 한다. 같은 연령층의 젊은 남자들은 이 과시용 수소에서 파생한 이름을 서로에게 붙인다. 예를 들어 검은 수소를 소유한 사람에

게는 '모임을 망친다', '달팽이를 찾는다', '들소의 덤불' 같은 이름을 붙일 수 있는데, 각각의 이름은 예를 들어 비구름('모임을 망친다'), 따오기의 한 종류('달팽이를 찾는다'), 숲('들소의 덤불')처럼 검거나 어두운 것을 가리킨다(린하트Lienhardt 1961). 탈출한 아프리카 노예의 후손인 수리남의 마룬족은 언어를 혁신적으로 사용하는데, 그중에서도 특히 새로 고안한 구, 우회적 표현, 생략을 즐긴다(프라이스와 프라이스 1980, 167). 그들은 시계를 '손등의 모터'로, 걸상을 '궁둥이의 기쁨'으로 부를지 모른다.

시적 언어는 또한 고조되거나, 고풍스럽거나, 표준에서 벗어난 단어 형식을 사용한다(예를 들어, '그 어둡고 비밀스러운 사랑이 그대의 생명을 파괴하는구나And his dark secret love doth thy life destroy'[*] '더더욱 점잔빼는 장닭의 걸음걸이An added strut in chanticleer'[**] 파푸아뉴기니 칼룰리족의 이른바 새소리 단어들). 17세기 영국의 형이상학 시인들처럼 에스키모의 시인들은 에두른 표현과 암시로 언어를 혼란스럽게 만든다(비르케트-스미스Birket-Smith 1959, 프로이헨Freuchen 1961). 솔로몬 제도의 크와라에족은 일상 언어를 가리키는 '덩굴 같은 말'('알라앙가 랄리푸')과 심각한 어조, 낮은 음조, 특별한 억양 곡선, 특별한 어법과 어휘가 특징인 중요한 말을 가리키는 '뿌리 말'을 구분한다(왓슨-게게오Watson-Gegeo와 게게오Gegeo 1986).

시적 장치를 이용해 언어를 보다 신중하게 제어하거나 '길들이도록' 촉진한 요소는 초자연적인 힘이나 다른 사람을 제어하기 위해 언어를 사용하려는 욕망이었을 것이다. 우리는 시가 미에 대한 사랑으로부터 탄생했다고 생각하기를 좋아하지만, 고대와 중세의 교육을 지배했던 수사의

[*] 윌리엄 블레이크의 「The Sick Rose」

[**] 에밀리 디킨슨의 「An Altered Look about the Hills」

중요한 주제는 무엇보다 '설득의 기술'이었다. 숙련된 화자들은 효과적인 음성 및 구두 기술, 수사 어구, 비유에다 몸짓까지 포함하는 믿을만하고 오래된 장치들을 사용할 줄 알았다. 미는 수사학의 실용적 목적에 봉사했고, 그 자체로 찬양을 받는 독립적인 가치는 아니었다.

현존하는 최초의 문헌인 페르시아의 가타와 산스크리트 베다는 둘 다 신을 찬양하는 노래, 비술秘術, 기도, 저주, 주문을 모은 것으로, 모두 '타자'를 움직이고 제어하려는 시도들이다. 세계 어디에서나 주문은 특이한 어순이나 어법(염병할 것A pox on you), 화려한 단어(나가 뒈져라Eat flaming death), 운율과 강한 리듬(빛나는 별님, 반짝이는 별님, 오늘밤 처음 보는 별님Star light, star bright, first star I see tonight), 반복(비나이다, 비나이다 wish I may, I wish I might), 모음운(손가락에 눈이나 찔려 버려라Stick a finger in your eye…) 등의 비일상적 언어를 사용한다.

아란다족 노래의 제재와 주제에 대한 연구에서 스트렐로우는 절반 이상이 제어와 직접 관계가 있음을 발견했다. 상해, 병, 건강을 막거나 일으키는 주문, 적을 다치게 하는 주문, 복수를 하거나 폭력으로 죽은 사람을 되살리는 주문, 동식물의 번성을 비는 토템 의식에서 부르는 노래, 날씨를 제어하는 주문 등이 그것이다. 특이하지만 이해가 되는 제어의 한 유형이 있다. 소년들의 할례 의식이 거행되는 동안 혈기 왕성하게 그리고 일정한 리듬 없이 읊조리는 것으로, 여기에는 그 읊조림이 마취제 역할을 한다는 생각이 깔려 있다. 아란다족의 노래 중 단지 기념하는 노래와 사랑, 미, 고국을 찬양하는 노래만이 순수하게 표현적이고, 드로메나와 무관하다.

이탤릭체 표시를 하고 특별화하는 이 모든 장치들로도 충분하지 않다는 듯이, 입말 형식의 시적 언어는 대개 음악적인 억양이나 형식 또는 반

주를 통해 일상 언어와 더욱 구별된다.

노래와 음악

페데리코 가르시아 로르카Federico Garcia Lorca가 묘사했듯이(로덴버그 Rothenberg 1985, 604에서 인용함), 안달루시아 지방의 '심오한 노래'(칸테 혼도cante jondo)는 말과 노래의 경계가 불분명하다. '반복적이고 거의 강박적으로 하나의 똑같은 음조를 사용하는 것'(이것은 몇몇 주문 형식들의 특징이기도 하다)에 주목한 로르카는 노래가 언어보다 오래된 것은 아닌지 의문을 품었다. 그 외에도 예스페르손Jesperson(1922), 바우라Bowra(1962), 가이스트(1978), 파푸섹Papousek과 파푸섹(1981)이 같은 의견을 내놓았다.

아란다 시를 호주 중부의 노래라고 부른 스트렐로우의 연구에서 분명히 드러났듯이, 입말 시는 대개 읊조려지거나 노래로 불린다. 게다가 모든 유형의 노래와 음악은 종종 동작을 수반하거나 동작과 더불어 나타난다. 안다만 섬 주민에 대해 래드클리프-브라운(1922/1948)은 그들이 노래를 부르는 목적은 춤에 반주를 넣기 위한 것이라고 했다. 지금 이 책에서처럼 시와 노래와 춤을 개별 예술로 분리하는 것은 오해를 부를 수도 있다.[7] 음악(그리고 언어)의 계통 발생적 기원들을 재구성할 때에는 음조, 리

7 심지어 구두 언어가 개념상으로 시각적 표시와 결합될 수도 있다. 예를 들어 호주 왈비리족의 '위리'라는 단어는 입말의 음악적 형식(예를 들어, 어느 조상과 관련된 장소들과 그곳에서 일어난 사건들을 차례대로 재현하는 노래 '선')과 그 조상의 동작들을 연상시키는 시각적 표시들('구루와리' 문양들)을 함께 의미한다. 두 요소는 각각 줄거리의 의미를 담고 있으며, 한쪽의 생산으로 나머지 요소를 연상시킬 수 있다. 먼Munn(1986, 145-46)은 문양과 노래가 하나의 단일한 복합체를 이루며, 어느 조상에 대한 '의사소통의 보충적 채널'이라고 생각한다. 이 결합에서 왈비리족은 노래와 문양을 포함하는 상위의 개념 범주를 만들었는데, 우리가 그 둘을 '예술'이라 부르는 것과 비슷하지만, 그렇게 하는 이유는 우리와 다르다.

듬, 몸짓이 밀접하게 관련되어 있고 서로 분리하는 것이 불가능할 수도 있다는 점을 고려해야 한다.

문자 이전 사회에서 노래를 할 때에는 노래하는 사람과 듣는 사람들의 리드미컬한 동작이 따르곤 했다. 패리Parry(1971)와 로드(1960)는 유고슬라비아의 음영吟詠 시인들은 다섯 음을 낼 수 있는 한 줄 악기인 구슬레스로 시의 리듬을 맞춰야 노래를 작곡할 수 있었음을 밝혀냈다. 멘데어語 시인들(말리 서남부 밤바라족)은 시를 낭송할 때 저음 현이 두 개 달린 은코니라는 악기를 두 손가락으로 연주한다. 그런데 악기를 연주하지 말고 낭송을 해보라고 요청하자 그들은 기본 리듬을 유지하기 위해 손가락으로 톡톡 치거나 가볍게 손뼉을 쳤다(버드Bird 1976). 실론의 베다족은 노래를 할 때에는 몸통을 가볍게 흔들거나 발가락을 천천히 움직였다(막스 베르트하이머Max Wertheimer 1909, 작스 1977, 113에서). 아이들의 노래를 보자. 3세에서 5세까지의 취학 전 아동들은 손과 발을 움직이지 않고서는 노래를 하지 못한다(술리테아누 1979). 이밖에도 수많은 예들이 인간의 진화에서 노래와 모종의 신체 동작은 분리할 수 없었다는 것과, 아이들이 성장하면서 배우듯이 인류도 움직이지 않고 노래하는 법을 배워야 했음을 보여준다.[8]

8 쿠르트 작스(1962/1977, 112)는 리듬은 기본적으로 음악이나 시가 아니라 신체 동작에 고유한 성질이라고 말한다. 뷔허의 『노동과 리듬Arbeit und Rhythmus』(1896)의 뒤를 이어 그는, 리듬은 걷기, 춤추기, 달리기, 노젓기 같은 지속적이고 규칙적인 운동을 균등하게 하고 그럼으로써 용이함과 즐거움을 높이려는 심리생리학적 충동으로서 시작한다고 말한다. 리듬에 선율이 붙는 것은 나중 일이다. 여기에 내가 덧붙이고 싶은 점은, 음악(노래)과 시(말)는 본질상 '신체 동작'이고, 그래서 만일 애초부터 리드미컬하게 호흡하고 뇌파와 순환계 리듬이 존재 자체의 배경을 제공하고 있는 인간이란 생명체가 음악과 시를 생산한다면 그것들은 틀림없이 리드미컬할 수밖에 없다는 것이다. 나 자신의 견해는, 리드미컬한 규칙성(작스가 "리듬, 즉 정기적으로 되풀이되는, 엄밀히 계산된 조직 패턴"이라 명명한 것)과 선율은 둘 다 입말 작시의 특징에 고유하다는 것, 그리고 노래는 이 둘을 모양짓고 공들인 결과물이라는 것이다.

음악의 기원은 분명 인간의 발성에 있지만, 보다 구체적으로 그 원천이 새와 동물 소리의 의식적인 모방이었는지(가이스트 1978), 비언어적인 감정의 외침이었는지(스펜서 1928), 원거리 신호였는지(홀-크랙스 1969), 협동 작업의 일치를 위한 소리였는지(뷔허Bücher 1909), 혹은 그밖의 어떤 것이었는지는 숙고해볼 문제로 남아 있다.[9] 그러나 지금의 논제에서는, 인간의 노래는 자연의 목소리에 의해 만들어진 자연의 소리들을 문화적으로 형식화하고 공들인 것이라는 점에 쉽게 동의할 수 있다. 시적 언어에서 일상적인 문법과 어휘가 특별화되는 것처럼, 인간의 성악에서는 일상적 입말에 표현과 감정적 색채를 제공하는 자연 속의 운율적 성질들—높낮이, 휴지와 강세, 리듬, 음조와 음량—이 과장되고 지속되고 수정되며, 그럼으로써 효과와 감동을 높인다. 앨런 로맥스Alan Lomax(1968, 13)는 노래란 '가장 정연하고 주기적인 발성'이라고 명명했다. 또한 그는 노래를 "행동과 말(텍스트)과 음성 요소가 모두 일상의 사회적 소통에서보다 더 엄격한 규정과 통제를 받는 일종의 의례"로 묘사한다.

다른 사회들은 음악과 말의 차이를 우리와는 약간 다르게 볼지 모른다. 서양인의 귀에 벤다족 아이들의 노래인 '타히둘라 타하 무싱가디!'는 시 낭송처럼 들리는 반면에, 아이들의 다른 노래인 '인위 하이 니아드무드충가!'는 곡조처럼 들린다. 그러나 벤다족 사람들에게는 전자가 후자보다 더 음악적이다. 전자의 단조음이 입말의 음조 패턴과 더 멀기 때문이다(블래킹Blacking 1973). 어쨌든 벤다족을 포함하여 우리 모두에게 음악과 말을 구분하는 결정적인 요소는 '자연적'이라고 간주되는 것과의 거

9 음악의 진화적 기원과 기능에 대한 나의 가설은 『새로운 조調의 음악Music in a New Key』(집필중)에 소개될 것이다.

리다.

비서양 음악에 대한 광범위한 연구에서 쿠르트 작스(1977, 84-88)는 목소리를 부자연스럽게 내는 몇 가지 방법에 대해 자세히 얘기했다. 오리노코족의 노래하는 여자들은 가면을 쓴 무용수들이 나타나면 두 손가락으로 코를 집는다. 수족은 연가를 부를 때 비성鼻聲을 쓴다. 플랫헤드 인디언*은 이를 앙다문 채로 또는 복화술을 하는 것처럼 노래를 한다. 우간다에서는 노래를 할 때 손가락 끝으로 목을 톡톡 치고, 큰 소리를 지르고, 요들을 하고, 활창滑唱**을 한다. 아넘랜드에서는 모든 음을 강한 호기(내쉬는 숨)로 처리하거나, 헐떡거리고 꿀꺽거리는 소리를 내거나, 복부에서 그르렁거리는 소리를 이끌어낸다. 마오리족은 출정 노래를 '격하게 덤빌 듯 미분음微分音***의 가성으로 아주 빠르게' 부른다.

파푸아뉴기니의 남부 고지대에 사는 칼룰리족은 이 장의 주된 의견과는 다른 흥미로운 점이 있다. 나는 1980년대 말 뉴욕 대학에서 열린 한 공개 강연에서, 칼룰리족 문화와 미학을 여러 해 동안 연구해온 스티븐 펠드Steven Feld가 칼룰리족의 열대우림 환경(그들은 이 열대우림의 많은 소리에 매우 주의 깊게 귀를 기울인다)을, 오디오 테이프의 배경에서 들리는 잡음처럼 지속적으로 배경음을 내는 '소리굽쇠'(테이프의 배경 잡음 같은 것)에 비유한 발표를 듣게 되었다. 펠드는 칼룰리족이 환경의 다양한 소리들의 관계를 항상 의식한다는 사실과, 그들이 이야기와 노동이나 그밖의 활동 속에 새소리, 바스락거리는 나뭇잎 소리, 흐르거나 떨어지는 물소리 같은 자연의 소리들을 끼워 넣는다는 의미에서 '특별화'라기보다는 '자연화'

* 머리를 납작하게 하는 습관이 있었던 북미 인디언.
** 일정한 폭의 음역을 미끄러지듯 소리를 내는 방법.
*** 반음보다 더 작은 음정. 예로 4분음, 6분음 등이 있다.

를 한다는 사실을 발견했다. 소리를 만들 때―이야기 말하기나 노래에서 뿐 아니라 일상 대화에서도―그리고 신체 동작과 신체 장식에서도, 칼룰리족은 무늬를 치밀하게 짜 넣는다. 펠드는 이를 정확히 묘사하면 '조화와 부조화'일 것이라고 말했다. 그것은 그들을 둘러싼 열대우림의 소리들이 부분적으로 겹치고, 맞물려 연결되고, 메아리치는 것과 똑같다. 다시 말해 칼룰리족에게 자연의 음악은 음악의 자연(본질)이 된다. 그들은 구체적인 행사를 치를 때 우아하는 외침이나 특히 통곡소리 같은 양식화된 소리를 내는데, 이에 대해서는 이 장의 후반에서 미적 경험과 함께 설명할 것이다.

칼룰리족처럼 규모가 작은 몇몇 전통 사회들은 실제 생활이 특히 우리와 비교했을 때 대단히 통합적이고 '미적'인 것처럼 보이기 때문에, 그들의 '예술' 역시 특별한 공들이기와 형식화를 요구하는 활동이 아니라, 펠드의 말처럼 '자연적인 것을 수행하는 활동'처럼 보일 수 있다. 그러나 외부인이 그 열대우림에서 자발적으로 행동할 때 어떤 모습을 보일지 상상해본다면, 하나의 집단으로서 칼룰리족은 그들의 거동과 적절한 삶에 대한 개념에 불변의 기준으로 작용하는 숲 전체와 조화를 이루기 위해 '그들의 행동을 특별화한다'는 점이 명백해진다. 주변 환경과 단절되고 종종 부조화를 일으키며 살고 있는 우리로서는 문화적인 것과 자연적인 것, 예술과 삶이 매끄럽게 연결된 하나처럼 보이는 그런 사회를 찬탄하고 부러워할 수밖에 없다.

음악은 강력하고 물리적이고 언어보다 앞서는 효과로 보아 논의의 여지없이 '자연적'인 것 같다. 브루스 카페러Bruce Kapferer(1983, 188)가 말했듯이 음악은 몸속으로―몸속에 형성되는 내적 경험으로서―듣는 것이다. 음악에는 또한 우리를 '초월적으로' 감동시키는 힘이 있다. 빅토르 주

악사들, 헤이안 신궁, 일본
음악에는 우리를 '초월적으로' 감동시키는 힘이 있다. 음악을 통해 노래하는 사람과 듣는 사람이 '공동의 의식', 공동의 생각과 태도와 감정의 패턴 속에 결합하여 하나로 존재할 수 있는 초개인적 상태가 창조된다.

커칸들(1973, 51)의 말을 인용하자면, 음악은 "자신과 타인 사이의 인위적 경계를 녹이는 가장 짧고, 가장 수월하고, 가장 자연스러운 용매"가 된다. 분명 음악적 수단은 청중을 통합하기 위해 널리 사용된다. 음악은 노래하는 사람과 듣는 사람이 '공동의 의식', 즉 공동의 생각과 태도와 감정의 패턴 속에 결합하여 하나로 존재할 수 있는 초개인적 상태를 창조한다(부스Booth 1981). 각 개인을 공동의 목적과 한마음으로 결집하는 데 궁극적 목적이 있는 제의에서 음악을 필수적 수단으로 사용하는 것은 당연한 일이다.

춤

물질로 이루어진 개인의 몸, 육체의 리듬과 끈질긴 욕구, 그 특이성과 만족, 시간에 따른 성장과 변화, 타인에 대한 효과, 사고와 질병과 죽음에 대한 취약성은 개인의 '세계 내 존재'에 본질을 이루는 사실들이다. 모든 예술 중 몸이 도구인 춤은 특히 우리의 물질적이고 육체적인 본질을 표현하고 찬양한다. 춤은 그 찬양의 일부로서 성성性性sexuality을 찬미하고 고귀하게 하며, 그 형식과 동작은 생명에 필요한 힘들과 조화를 이루고 그 힘들을 상징한다(랭어Langer 1953, 스파샷Sparshott 11988, 134). 그렇다면 춤과 인간의 여타 동작을 구분하는 것은 무엇일까?

인간의 몸은 본래 소통과 표현에 능하다. 이를 알고 있었던 고대 그리스의 조각가들은 몸짓과 자세로 온 몸이 말을 하게 했고, 심지어 격한 감정의 순간에도 얼굴에 과다한 표현을 부여하지 않았다. 릴케는 「고대의 아폴로 흉상」이란 소네트에서, 머리가 없으면서도 보는 사람을 응시하는 듯하고 심지어 가슴의 굴곡과 허리의 부드러운 곡선에서 광채를 발해 보는 사람의 눈을 멀게 만든다고 묘사했다.

신체 동작은 사회생활에서 중요한 표현 수단으로, 우리가 입으로 말하는 것을 강화하거나 부정한다. 움직이는 방식은 개인적으로나 문화적으로 우리가 누구인지를 '자연스럽게' 전달한다. 사랑하는 사람이 저만치 떨어져 있어 얼굴이 보이지 않아도 자세와 동작만으로 그를 알아본다. 스리랑카에 있을 때 나는 먼 곳에서(피부색이나 머리색으로 식별할 수 없을 정도로) 서양 사람이 나타나도 거의 항상 걸음걸이로 그들을 식별하곤 했다. 서양 사람의 걸음걸이는 동양인보다 엉성하고, 볼품이 없으며, 어깨와 팔과 상체 동작이 크고(남자) 보폭이 더 크다(남녀). 대부분의 서양 여자들은

사리를 입으면 어색해 보이는데, 부분적으로 이는 그들의 자세가 너무 가볍고, 동작이 너무 힘차거나 단절되기 때문이다.

다른 예술처럼 춤도 감정을 표현하기 때문에 흔히들 감동적이라 말하지만, 잠시만 생각해보면 동작은 춤이 아니더라도 표현적일 수 있다. 화가 나서 접시를 벽에 던진다든지 애정이 솟구쳐서 연인의 볼을 쓰다듬는 것은 둘 다 표현적인 몸짓이다. 그러나 이 동작들이 모양짓기와 공들이기에 의해 제어될 때에만 춤이 된다고 말할 수 있다.

걷기, 뻗기, 들기 같은 일상의 '자연스러운' 동작들은 대개 산만하고, 단편적이고, 주목받지 못한다. 이 평범한 동작들이 춤에서는 의미를 띠고, 양식화되고, 정교해지고, 과장되고, 반복되고, 다른 동작들과 조화를 이룬다. 주디스 린 헤나Judith Lynne Hanna(1979, 37)는 그 동작들은 "보다 결집되고, 서로 혼합되고, 정연하다"고 말했다. 모든 문화는 저마다 춤을 발전시켰으며, 춤의 몸짓, 자세, 동작, 동작의 성질은 각 문화의 일상적 활동의 특징을 반영한다(로맥스 1968).[10] 발리와 일본의 전통 춤은 그들 문화의 형식, 계층, 미적 견해를 반영하고, 마찬가지로 미국의 현대 무용도 미국 문화의 개인적이고, 자기 과시적이고, 파편적인 성격을 보여준다. 프랜시스 스파샷(1988, 136)은 좁은 공간에서 멋진 솜씨와 에너지를 과시하는 '브레이크 댄스'를 제한된 구역 안에서 매우 개인적인 힘과 자유를 주장하는 춤으로 규정했다.

그러나 춤이 아닌 활동 중에도 의미를 띠고, 과장되고, 조화로운―제어된―것들이 많이 있다. 춤에 대한 철학적 연구에서 스파샷(1988)은 춤

10 앨리슨Allison과 마렉 야블론코Marek Jablonko의 1968년 기록영화, 〈마링인의 동작Maring in Motion〉은 마링인들의 춤이 노동과 유희 속에 존재하는 자연적인 동작 패턴들을 어떻게 이용하고 강조하는지를 안무적으로 분석하여 보여준다.

무용수들, 헤이안 신궁, 일본.
평범한 동작들이 춤에서는 의미가 규정되고, 양식화되고, 정교해지고, 과장되고, 반복되고, 다른 동작들과 조화를 이룬다. 모든 문화는 저마다 춤을 발전시켰는데, 춤의 몸짓, 자세, 동작, 동작의 성질은 각 문화의 일상적 활동의 특징을 반영한다.

을 진정한 '춤'으로 만드는 것이 무엇인가라는 문제를 고찰했다. 현재의
짧은 논의에서는 이 문제를 충분히 다룰 수 없지만, 그는 춤의 이웃들—
양식화되어 있고, 기술적이고, 심지어 리드미컬한 동작을 사용하는 활동
들—을 기술한다. 장작패기나 노 젓기 같은 육체노동, 제의와 의례, 요가
나 무술 같은 정신 수양 활동, 스포츠, 육상, 체조, 곡예, 피겨스케이팅, 심
지어 지휘봉 돌리기가 그런 예들이다. 춤을 '춤 같은 활동들'과 다르게 만
드는 것은 일종의 '특별한 존재 형식' 또는 변형적 성질이라고 그는 결론
짓는다.

　스파샷은 '무용수'가 아니지만, 영국의 컨트리댄스 모임의 특별함을
자신의 경험을 통해 놀랍도록 잘 묘사했다.

우리는 무용수가 아니었고, 우리들 중 거의 누구도 실수 없이 전 동작을 마무리하는 단계에는 이르지 못했다. 그러나 몇몇 춤에서 느낀 나의 경험은 내가 알고 있던 그 어떤 경험과도 달랐다. 내가 경험한 것은 변화된 존재 상태로의 전위轉位였다. 각 춤에서의 존재 상태는 모두 달랐다. '뉴캐슬'의 상황, '개더링피즈코즈'의 상황, '판당고'의 상황은 각각 판이하게 달랐다.[*] 새로운 존재 상태, 즉 춤이 요구하는 상태가 신체 동작, 동작을 이끄는 음악, 다른 사람들과의 관계 변화, 홀 공간 내에서의 움직임에 대한 감각을 통합한다는 것을 쉽게 알 수 있었다. 그러나 춤추는 사람이 의식하는 그 새로운 상황은 다른 것으로 환원되지 않았고 그것만의 독특함을 지녔다. 굳이 말로 하자면, 그것은 부수적인 우아함이었는데, 부수적이라 해도 그 경험의 특정한 요소들에 추가된 것이거나 그 요소들의 어떤 작용이 아니라, 말하자면 그 요소들이 조옮김되어 들어가고 내 자신이 변조되어 녹아든 새로운 음역이었다. 내가 춤 속으로 들어갔다는 의미에서 어떤 춤을 성공적으로 배웠을 때, 그런 변형이 성공한 만큼 발생했다. 물론 그런 경험은 내가 변신에 성공했던 몇몇 춤에서 가능했다(204).

어떤 사회적 모임이나 활동에서도 사람들은 새로운 존재 상태, 즉 전체의 한 부분으로 부분적인 조옮김을 경험할 수 있다는 점을 스파샷은 인정한다. 그러나 그는 자신이 춤에서 느꼈던 자기 변형은 그런 것들보다 더 풍부한 경험이었다고 주장한다.

[*] 모두 춤의 종류로, 예를 들어 '개더링피즈코즈'는 가을철 수확을 나타내는 4분의 2박자 춤이다.

내가 말하고 있는 종류의 자기 변형은 특별하거나 '신비한' 어떤 것, 일상적 경험과 단절된 어떤 것이 아니라, 수고스럽더라도 주의를 기울인다면 우리의 경험에 고루 퍼져 있는 어떤 성질의 향상된 판형임을 알 수 있다…. 그러나 춤의 일부가 되었던 나의 경험은 훨씬 더 강한 어떤 것이었고, 훨씬 더 독특한 맛이었다. 이 때문에 사람들은 감정을 표현하지 않는 춤에 대해서도 그것이 '감정을 표현한다'고 말한다(204).

4백 쪽이 넘는 책의 끝 무렵에 스파샷은 춤이란 어느 한 범주로 묶을 수 없고 세계 속의 일정한 장소와 성격을 부여할 수도 없다고 결론짓는다. 그러나 그는 "예술로서의 춤은 인간 존재에 대한 기술이거나, 다른 어떤 곳에서와는 달리 인간의 존재 방식이 쟁점으로 부각되는 기술 및 행위다. 다만 연극적 제의에서는 예외인데도 연극적 제의를 논하는 사람들은 끊임없이 그것을 춤에 흡수시킨다(397)"라고 말했다.

나의 언어로 얘기하자면, 자연(인간의 신체와 그 일상적 동작들)에 대한 문화적 제어인 '춤'은 세계 속의 인간 존재에 대한 뚜렷하고 집중된 자각을 이끌어낸다고 말할 수 있다. 춤으로 인해 자아와 인간 활동에 대한 해석은 우리가 일상적인 생활의 보다 실용적인 활동들(예를 들어 노동이나 체조나 무술) 속에서 익숙하게 느끼는 것보다, 스파샷의 표현대로, '훨씬 더 강한 어떤 것'으로 느껴질 수 있다. 분명 지금까지 알려진 모든 인간 사회는 춤이라고—간결하게 정의할 수는 없을지라도—인식할 수 있는 활동을 높이 평가하고 수행하는 것으로 보인다.

대부분의 전근대 사회에서 '음악'은 종종 말을 포함하고 그래서 '시'와 분리할 수 없는 것과 마찬가지로 또한 신체 동작이나 춤을 반드시 포함하기도 한다.[11] 사실 춤은 음악의 연장, 음악의 시각적 형태라고 볼 수

있다. 춤은 내적 경험을 구체화하여 음악에 객관성을 부여한다(카페러 1983). 또한 맞춰서 춤을 출 음악이 없을 때에도 춤을 추는 사람은 내면의 음악이라 할 수 있는 어떤 기준에 맞춰 움직인다.

아프리카와 파푸아뉴기니에서 일반적으로 옷과 자기 장식이 그렇듯이, 춤 역시 도덕적 중요성을 띤다. 춤추는 사람들이 다른 춤추는 사람들, 연주자, 그리고 관객과 형성하는 상호 반응성은 자기제어와 상호 존중을 상징화할 뿐 아니라 구체화한다는 점에서 도덕적 의미를 지닌다(스파샷 1988, 138). 남아프리카의 츠와나족은 노래한다, 춤춘다, 존경한다를 고 비나라는 한 단어로 표현하는데(코마로프Comaroff 1985, 111). 이는 조화로운 집단 연행이 존경을 표현하는 방법의 하나임을 암시한다.

스파샷은 사람들이 종종 춤의 질서와 사회적 질서, 더 나아가 우주의 질서를 서로 연관시킨다는 사실을 지적하고, 그 연관을 "리드미컬하고, 의미심장하고, 지적이고, 명료하고,… 어떤 춤들이 열망하는 아름답고 반복 가능한 동작들을, 규모가 크거나 널리 발생하는 자연 과정과 하늘에 귀속시키는 것(83)"이라고 설명했다. 또한 그는 17세기 프랑스의 궁정발레는, 지상의 제의와 하늘의 예법 사이의 광범위한 유사성을 유럽 문화가 공식적으로 표현한 가장 최근의 전형일 뿐이라고 평가했다(49~52). 우리는 이와 비슷한 유사성을 피타고라스의 '천체의 음악' 개념에서, 그리고 힌두 신화 중 춤을 통해 우주를 창조, 파괴, 유지하는 시바 나타라지('춤의 지배자')의 우주의 춤에서도 볼 수 있다.

11 도곤족 역시 그들의 가면은 반드시 움직여야 한다고 믿는다. 장 루쉬(이 장의 주 5를 보라)가 도곤족 사람들을 파리의 인류박물관Musée de l'Homme에 데리고 갔을 때, 방문객들은 그들의 '카나가' 가면들이 유리 장식장 안에 진열되어 있는 것을 보았고, 가면을 그런 식으로 취급하는 것을 보니 유럽인들은 그들을 '이해하지 못하는 것'이 분명하다고 확신했다.

춤은 음악처럼 그리고 음악과 한 몸이 되어 개인들을 통합하고, 스파샷의 묘사처럼 개인을 변형시키는 수단이다. 그런 변형은 순간에만 유지될 수도 있지만 영구적일 수도 있다. 예를 들어 앙골라 남동부, 잠비아 북서부, 자이레 남부 지역의 많은 집단에서 어린 소년들은 6세에서 10세 사이에 어머니의 집을 떠나 할례를 받은 후 무칸다라는 성년식 학교에 들어가 '완전한' 사람 또는 '인간'이 되는 법을 배우기 시작한다(쿠빅Kubik 1977). 여기에서 소년들은 어머니에게 의존하던 어린아이의 습성을 버리고 4,5개월에 걸쳐 또래 집단과 애착을 형성한다. 게르하르트Gerhard 쿠빅(1977)의 설명을 빌자면, 학생들의 춤은 "개인의 행동 패턴에 영구적 변화를 일으키도록 고안된, 문화적 시험을 거친 기교들이고, 두 사람 이상이 추는 동작 패턴의 조화는 집단 정체성, 집단 애착, 그리고 결속감의 표현이자 그 생산 도구(259)"다.

무칸다나 영국 컨트리댄스에서나 인류의 전 역사 속에 존재했던 그밖의 무수한 춤에서나, 집단과 함께 춤을 춘다는 것은 더 큰 통일체에 참여하는 것이다. 대표적인 예로, 말리의 도곤족이 추는 시기춤에서는 각각의 남자들이(나이순으로) 길고 다리가 여럿인 뱀의 등뼈가 된다(루쉬와 디터렝Dieterlen). 브라질 중부에 사는 칼라팔로족의 춤에서는 사람들이 한 집에서 다른 집으로 이동하면서 여러 집을 하나의 공간으로 통일시키고 그럼으로써 사회적 동질성을 촉진한다(바소Basso 1985, 251). 바소는 "내면의 자아와 개인적인 문제들을 뒤로 미루고 집단 연행에 참가함으로써 발생하는 놀라운 공동체의 힘(253)"에 대해 언급했다. 그러나 신체 동작과 춤은 또한 개인적으로 건강 유지에 도움이 된다. 쿠빅은 무칸다의 학생들에게서 그런 경우를 발견했다. 학생들은 막대기를 가지고 집단을 이뤄 조직적으로 춤을 추기도 하지만, 또 한편으로 몇몇 춤과 리듬의 동작들을 익히

고 그 동작들을 혼자만의 춤으로 짜 맞춘다(260).

그러므로 춤은 개인이 존재감을 분명히 하거나 개인성을 초월하고 집단과 융합함으로써 새로운 존재 상태로 변화하는 수단이 될 수 있다. 음악처럼 춤도 개인을 끌어들이고 포섭하여 더 이상 차분한 이성적 거리를 확보하거나 유지할 수 없게 한다. 많은 사회에서 반복적인 동작과 소리로 이루어진 리드미컬한 오락, 그리고 힘든 움직임으로부터 발생하는 과다 호흡과 교감의 각성은 결국 홀림이나 몽환의 무아지경을 야기하는데, 이는 분명 미학적 인간의 행동 레퍼토리 중 하나로 진화한 중요한 기능일 것이다(또한 다음에 이어지는, 제의와 연극에 대한 절과 미적 경험에 대한 절을 보라).

제의와 연극

키쿠유족(케냐) 출신의 저자, 응구기 와 시옹오Ngugi wa Thiong'o(1986, 36)는 극의 기원은 자연과의 투쟁 그리고 다른 인간들과의 투쟁이라고 말한다. 지금까지 내가 반복해서 지적해온 것처럼 사람들은 자신에게 큰 영향을 미치는 상황에서는 자연스럽게 제의를 거행하는 경향이 있다. 사람들은 감정의 경향에 이끌려 향상의 수단을 사용하고 드로메나, 즉 '할 일'을 제공하는 특별한 몸짓을 만든다.

나는 최근에 글렌 울드리지Glen Wooldridge라는 이름의 미국인에 관한 글을 읽었다. 글렌은 1917년에 처음으로 오리건 주의 사나운 루즈 강을 '타고' 내려갔다. 그 후로 그는 평생에 걸쳐 여러 강을 완주한 열정적인 모험가가 되었고, 래프팅을 할 때면 알을 낳을 때가 된 연어처럼 그저 강을 찾아 돌아올 수밖에 없었다고 한다. 울드리지가 89세 되던 해에 롤리

와 데이브라는 이름의 두 젊은 래프팅 모험가는 글렌의 원래 보트를 그대로 복제하고 그에게 마지막으로 루즈 강을 여행할 기회를 선사했다. 그들은 보트를 타고 강을 따라 내려가는 것이 어떤 느낌인지를 설명하면서, 사람이 야생의 자연을 '그냥 통과하는 것이 아니라' 그 자연의 본질적인 일부가 된다고 묘사했다. 그들은 글렌이 온몸으로 강을 '느끼는' 것을 보았다. 그의 몸은 강과 함께 흐르는 것 같았다. 일행이 대양에 도착했을 때 글렌은 바닷물을 맛보았다.

롤리와 데이브는 그 마지막 여행과 '자연의 일부가 되는 정신'을 기념하고 싶었다. 그들은 래프팅에 사용했던 그 배를 파라다이스로지에 전시하여 계곡을 찾은 모든 사람이 볼 수 있게 했고, '글렌의 정신과 그의 보트를 함께 보존'했다. 그들은 그 정신이 '단지 어딘가에 버려져 죽어가는 것'을 바라지 않았다. 보트를 파라다이스로지에 전시하는 것 외에도 데이브와 롤리는 동판을 주문제작하여 루즈 강변의 숨겨진 장소에 그것을 세웠다. 보트와는 달리 동판은 모두에게 보여줄 의도로 제작한 것이 아니었다. "동판은 글렌에 대한 우리의 감사이고, 우리의 작별인사"였다.

이와 같이 간단하지만 의미심장한 방법으로 우리는 끝과 시작, 즉 우리의 행위와 관계를 일상생활의 흐름으로부터 차단하는 괄호의 필요성을 표현한다. 많은 동물들이 그렇듯이 서로 만났을 때 나누는 형식화된 인사보다 더 흔한 것이 어디 있겠는가? 우리는 포옹을 하거나, 입을 맞추거나, 총구를 내리거나, 손을 들거나, 양손을 잡거나, 손을 내민다.

이런 형식화된 인사 없이 단도직입적으로 본론을 꺼내면 대단히 무례하게 받아들일 수 있다. 일전에 내가 뉴욕의 지하철역에서 한 부인에게 다가가 방향을 묻자, 부인은 나를 똑바로 쳐다보고 엄숙한 목소리로 "안녕하세요"라고 인사를 했다. 그리고 내가 "안녕하세요"라고 대꾸를 하자

그제야 친절하게 방향을 가르쳐주었다. 법적인 절차, 종교 집회, 정치적 회합 등은 모두 형식화된 개막과 폐막을 요구한다. 아무리 급해도 사람들은 그날의 일에 곧바로 뛰어들지 않는다. 시작이 필요하고, 시작이 필요한 만큼 끝, 종결, 마감이 있어야 한다. 우리는 작별 인사를 하고, 포옹을 하거나 입맞춤을 하거나 악수를 하고, 다시 만날 가능성을 언급한다. 바닷물을 맛보거나, 은밀한 장소에 동판을 세우는 것도 마찬가지다.

제의는 우리에게 무엇인가를 할 기회뿐 아니라 우리가 하는 일을 제어할 기회를 준다. 침팬지 수컷들은 때때로 제인 구달(라윅Lawick-구달Goodall 1975, 162)이 '기본적 과시'라 명명한 특이한 행동을 한다. 그들은 예를 들어 천둥소리, 빠르게 흐르는 물, 강한 바람 같은 자극적인 자연 현상으로부터 자극을 받는 것처럼 보인다(나는 이런 것들이 18세기에 '숭고한 것'이라 불렸고 또 미적 반응을 이끌어냈다는 사실을 언급할 가치가 있다고 생각한다). 침팬지의 다른 행동과는 달리 비가 오면 추는 비춤은 공격적인 상황에서 흔히 볼 수 있는 일반적인 운동 패턴들—나무 흔들기와 네 발보다는 두 발로 뛰어다니기, 발 구르기, 헐떡거리는 소리를 내면서 땅바닥을 두드리기—이 느리고 리드미컬하게 결합된 춤이다.

'비춤'을 출 때 침팬지들은 위험할 수 있다고 느껴지는 혼란스럽거나 흥분시키는 외부 자극, 즉 '불확실성의 지대'에 자신을 적응시킨다(래플린과 맥매너스 1979). 비교적 통일성은 부족하지만 침팬지들의 반응에는 자발적인 감정의 흥분에서 흘러나온 반복, 리듬, 공들이기, 과장된 운동의 조짐들이 포함되어 있다. 마음 능력이 더 크고 자신의 행동을 더 잘 제어하는 사람과 동물들이 목소리를 의도적으로 양식화하고 형태화하여 노래를 부르고, 나무 흔들기와 발 구르기를 춤 스텝으로 삼고, 그렇게 하여 불안을 해소하고, 종국에는 제의를 통해 폭풍을 '제어(중립화)'하는 것은

쉽게 상상할 수 있는 일이다.

왜냐하면 앞 장에서 논의했듯이, 비일상적인 몸짓은 당면한 자극이 촉발하는 감정적 크기에 어울리는 '할 일'인 것과 마찬가지로, 행동을 양식화하거나 특별화함으로써 자신의 행동을 제어하는 것은 알 수 없고 예측할 수 없는 것을 제어하기 위해 인간이 보편적으로 사용하는 방법이기 때문이다.

생명을 바치거나 피를 바치는 희생제나 평상시에는 별다른 생각 없이 탐닉하던 음식을 거부하는 단식 행위는 비일상적인 동시에 의도적인, 제어의 시각적 표현이다. 희생제에서는 강하고 활동적인 짐승을 약하고 수동적으로 만들어 열정의 짐을 그 짐승에게 지운다. 공개적이고 자발적인 박탈은 높은 신들에게 존경심을 보여주고, 그럼으로써 그들의 자비나 도움을 이끌어내려는 행동이다.

또한 자발적 거부와 정반대로, 인생의 즐거움을 축하하는 의식에 참여하는 것도 '먹고, 마시고, 기뻐하는' 탐닉적인 태도나 순전한 오락일 뿐만 아니라, 보다 긍정적인 활동으로서 이해할 수도 있다. 서아프리카의 세누포족이 장례식에서 활기하게 하는 미적 표현은 죽음과 상실의 슬픔을 상쇄하는 행동이다(글레이즈 1981). 나이지리아의 티브족은 춤과 노래와 이야기 말하기가 부정적 힘인 차브를 해독시키는 긍정적이고 생명을 지향하는 힘과 가치를 나타낸다고 믿는다(킬Keil 1979).

제의는 비일상성의 기본적인 예이자 사건이다. 멕시코의 후이촐 인디언은 신성한 페이요티 선인장을 구하러 가는 제의에서, 모든 행동을 평소에 또는 습관적으로 했던 것과 정반대로 하고 그럼으로써 그들의 탐색도 세속적인 것과 정반대로 신성하다는 것을 보여준다(마이어호프Myerhoff 1978). 그들은 페이요티를 구하러 나설 때에는 음식, 물, 배설, 수면, 섹스,

목욕에 대한 생리적 욕구를 최대한 숨기고 최소화하고 절제한다. 또한 그들은 사회적, 성적, 연령별 차이를 최소화하고, 평소의 노동 분업을 바꾸거나 유보하며, 조화롭지 않은 행동과 감정을 차단하고, 정반대로 말을 한다.

브라질 중부의 칼라팔로족에게 서사 기술(아키나)은 이야기 말하기를 위한 관습화된 일련의 구성 장치들(예를 들어 특별한 억양 곡선과 모음 연장, 내용의 병행과 분할)과 이야기꾼이 이야기에 모양을 내고 공들이는 것을 돕는 보조자의 추임새에 의해 형식성을 갖춘다. 서사구조는 사람들이 자신을 제어하고 이푸티수—사회적 조화에 필요한 품위 있는 태도—를 드러낼 때 겪는 문제들과 인간의 감정에 의미를 부여하는 중요한 역할을 하고, 그래서 오락과 더불어 교훈적이고 설명적인 결말을 제시한다(바소 1985, 13). 칼라팔로족의 이야기꾼들은 서사의 뼈대를 구성하고 듣는 사람에게 서사 전달에 필요한 특별한 역할을 주지시키는 말들을 통해 그들의 이야기 구연과 그밖의 담화를 구별한다. 이 틀 안에서 듣는 사람들은 특별한 방식으로 구연자에게 주목해야 하는 추임새꾼이 된다(바소 1985, 25).

비일상적인 연행을 관람하거나 그에 참여하는 것은 비일상적인 감정을 표현할 뿐 아니라 그런 감정을 창조하고 야기할 수 있다. 화려하고 질서정연하게 식순이 정해진 결혼식 국가의 경축식의 경우 서약을 하거나 애국가를 부를 때 목이 울컥하고 실제로 눈물이 나기도 한다. 제의나 연극 공연을 보는 사람은 다음에 무엇이 나올지를 알고 봐도 모르고 볼 때만큼 감동을 느낀다. 그리스 비극과 그 감정에 대한 흥미로운 연구에서 W. B. 스탠퍼드(1983)는 예정된 결말은 삶의 특징이 아니라 예술의 특징(비록 현대 연극의 특징은 아니지만)이라고 지적한다. 그는 극의 전개가 감정을 크게 자극할 수 있음을 예증하기 위해 댈러스에서 열렸던 케네디 대통

령의 카퍼레이드 필름을 볼 때 비록 우리는 비극적이고 불가피한 결말을 알면서도, 비극의 주인공이 운명적인 죽음을 맞이하기까지의 예술적으로 준비된 전개과정을 지켜볼 때와 비슷한, 시간을 뛰어넘는 강렬한 감정 상태에 사로잡힌다고 말한다. 스탠퍼드는 또한 고대 그리스 연극에서 조화롭게 편성되고 배열되어 있는 것은 사건들이 아니라 감정들이라고 주장한다. "바흐, 모차르트, 베토벤의 위대한 기악곡과 성악곡처럼 비극은 감정의 크레셴도(점점 세게)와 디미누엔도(점점 약하게), 아첼레란도(점점 빠르게)와 랄렌탄도(점점 느리게), 스케르초(빠르고 경쾌한) 악장과 마에스토소(장엄한) 악장, 반복적인 모티프, 교묘한 변주를 통해 성공에 이른다 (115)."

물론 감정의 조작은 제의의 본질적인 특징 중 하나이고, 그 효과의 근거다. 강렬한 감정의 공유는 결속의 강력한 수단이 된다. 이성 파트너나 부모 자식들은 물론이고 참전용사들과 재난의 생존자들이 그 사실을 입증해준다.

우리는 고대 그리스 연극을 하나의 예술 형식으로 간주하지만, 그 기원은 선사시대의 정화와 속죄 의식으로 거슬러 올라간다. 뉴욕 시에서 활동하면서 자기 자신을 연행 이론가로 소개하는 연극 연출자 겸 교사인 리처드 셰크너Richard Schechner(1985)는 제의와, 예술 형식으로서의 연극의 흥미로운 유사성은 물론이고 모든 유형의 연행들 사이에 존재하는 많은 유사성들을 지적했다. 셰크너는 모든 연행에 고유한 제어 또는 인위성을 강조하면서, 연행을 '두 번 행동된' 행동이라고 묘사했다. 주술, 퇴마의식, 몽환, 춤, 제의, 연극은 물론이고 심지어 정신분석에 이르기까지 모든 종류의 연행은 자연적인 배경으로부터 '행동의 끈들'을 가져와 전체의 재구성을 위한 '재료'로 이용한다. 삶은 연행자들이 ― 앞 장의 용어들을 사용

하자면 모양짓기, 재배열하기, 제어하기, 해석하기, 공들이기의 기술을 통해ー연행 속에 삶을 재구성하고 부활시킬 수 있는 재료를 제공한다.

셰크너는 또한 제의와 연극에서 연행자와 관객은 모두 존재 또는 의식의 변형을 겪는다는 개념을 강조한다. 로렌스 올리비에는 연기를 하는 동안 리어왕으로 변신한다. 관객은 상상 속에서 리어왕의 세계로 옮겨 가고, 또한 감정의 이동도 경험한다. 제의에서 참가자들은 가면과 의상을 걸치거나 정해진 마음의 틀에 진입함으로써 일상적 존재로부터의 변형을 겪는다. 그들은 또한 '원재료'(가령, 어린이)에서 정체성을 가진 존재로(성적으로 성숙한 성인으로) 또는 하나의 정체성에서 다른 정체성으로(성적으로 성숙한 성인이 결혼한 성인으로) 변형되기도 한다. 감정의 강도는 그 속에 반영된 사회적 변형의 의미를 지탱하고 강화한다.

스리랑카 신할리즈족의 퇴마 의식과 치유 의식에 대한 연구에서 브루스 카페러(1983)는 제의의 미적 형식들(무당들이 펼치는 조직적인 음악과 춤)이 어떻게 '피시술자의 내적 경험과 제의의 외적 구조를 연결시키는지'를 분석했다. 의식은 적절한 감정을 창조하고 주조하며, 그런 후 결말에 이르러 계획적으로 그 감정들을 해소시키는데, 이때 샤먼은 넘어지고, 더듬거리고, 실수를 하면서 점차로 일상의 세계로 돌아온다.

이 장에서 '향상의 수단'으로서 따로따로 논의한 지금까지의 모든 '예술들'은 물론 제의에 사용되며, 대개 조합된 형태로 사용된다. 춤(특별한 몸짓과 동작-음악과 함께)과 노래(특별한 시적 언어-음악과 함께)는 함께 묶여 종종 '제의'라는 말이 의미하는 행위가 되는데, 이런 행위들은 주로 특별한 장식을 한 사람들이 특별한 무대에서 수행한다. 종합하여 얘기하자면ー그리고 분리할 수 있는 한에서 개별적으로 얘기하자면ー예술은 수많은 본질적 방식으로 그 개별 당사자들의 번식 성공에 기여한다.

물론, 다윈의 시대 이후로 계속 지적되어온 것처럼, 애초에 자신을 매력적으로 장식하고 춤과 경연을 통해 좋은 건강과 활력과 더불어 그 아름다움을 과시하는 개인들은 짝의 마음도 매혹할 수 있다. 이는 다른 동물들도 마찬가지다. 부나 재산이나 개인적 기술 같은 다른 속성의 과시(이 장의 서두에서 시각적 과시에 대해 논의할 때 묘사한 것처럼, 종종 미적으로 제시된다)도 지위를 보여주는 방법이고 그래서 마찬가지로 번식을 유리하게 해준다.

더 나아가 제의는 그 자체로 전체 집단에 이익이 되는데, 이는 그런 집단의 개별 구성원은 누구나 똑같이 번창하게 된다는 것을 의미한다. 인간이 진화하는 동안 제의는 집단의 지식을 더 인상적으로 만들고 그럼으로써 더 강력하고 기억이 잘 되게 만들어서, 필수적인 정보를 다음 세대에게 전달하는 데 일조했다(파이퍼Pfeiffer 1982, 디사나야케 1988). 그리고 한 가지 중요한 사실을 더 얘기하자면, 제의는 집단의 가치를 가르치고 합의, 협동, 단결, 신뢰를 촉진하는 한에서 또한 생존력을 향상시킨다. 1950년대의 격언 중에는, "제의를 거행하는 집단은 흩어지지 않는다"라는 말이 있다. 함께 지내면서 공동의 대의를 위해 조화롭게 일하려는 성향은 인간의 다른 어떤 속성 못지않게 개인의 안녕을 보장한다.[12]

미적 경험

세계 어디서나 인간은 아름다운 것에서 쾌감을 얻는다. 물론 아름답다

12 역사 시대에 예술은 전문가가 담당하는 특수 분야가 되었다. 상황을 개선하기 위해(중요한 것들을 향상시키고 제어하기 위해) 예술을 전담하는 개인들(예술가나 사제들)은 과거에는 함께 행동하는 집단에 속했던 힘을 전유하게 되었다.

고 여기는 것은 개인이나 집단마다 달라서, 어떤 사람은 문신을 좋아하고 또 어떤 사람은 태피스트리*를 좋아한다. 그러나 미에 대한 반응은 예술로 인정받은 작품에 대한 초연한 미적 감상과 반드시 동일한 것은 아니다. 초연한 미적 감상은 과학기술이 발달한 사회에서 어떤 구성원들이 그들 자신이나 주변 사람들 또는 종교적 양육 환경을 객관적인 눈으로 초연하게 보는 법을 배울 무렵에 그와 함께 어떤 대상을 미학적으로 보는 법을 배움으로써 획득한 성향인 듯하다. 제인 엘렌 해리슨(1913)은 미적 태도에 대한 묘사에서, 초연함을 매우 극적으로 설명한다. 만일 한 친구가 배에서 떨어져 물에 빠진다고 가정할 때, 정말로 초연한 관찰자라면 그를 구조하러 가는 대신 그의 몸이 배에서 떨어질 때 만들어내는 흰 곡선과 그의 몸이 물에 부딪힐 때 수면에 생기는 파문의 빛과 색을 보고 감탄을 할 것이다. 사진사가 대상의 고통보다는 조명이나 카메라 각도나 적당한 배경에 더 관심을 기울인다면 그는 미적 태도를 보이고 있는 것이다. 한 세기 전에 조지 산타야나George Santayana(1955/1896, 218)는 "아무리 두려운 상황이라도 마음을 순간적으로 정지시키고 상황을 미적으로 관조한다면 두려움이 완화될 수 있다"라고 말했다.

방금 인용한 예는 '생명'을 미적으로 보는 사례다. 아무리 소외되고 파편화된 현대 사회에서도 대부분의 사람들은 특히 다른 사람에 대해서라면 습관적으로 그런 미적 거리를 두진 않는다. 그러나 사물(예를 들어, 자연과 예술)을 볼 때 용도, 비용, 사회적·정신적 중요성을 고려하지 않고 미적으로 보는 것은 일부 사람들이 적어도 한때나마 의도적으로 계발하는 지각의 양식이다. 대상의 배치 기술, 형식 또는 구성의 통일성, 인접 형식들

* 색색의 실로 수놓은 벽걸이나 실내장식용 비단.

과의 관계, 연주의 아름다움이나 기술 등을 우리는 칼 드레이어의 〈잔 다르크의 수난〉, 헨리 무어의 비스듬히 기댄 조각상들, 폴 테일러의 〈음악의 헌정〉 같은 작품에서 감상할 수 있다. 주제나 내용도 감상을 격려할 수 있지만, 내용이 감상의 일차적 원천이거나 유일한 원천일 때 그것은 '미적인' 것이 아니라 친화성과 관련된 다른 어떤 것 — 애국적인, 감상적인, 격분한, 수치스러운, 동정적인 것 등 — 으로 간주되거나 개인 차원의 감정 반응으로 여겨진다.

예술 작품 감상은 직접적이라기보다는 미적이어야 한다는 요구 때문에 19세기 말과 20세기 초의 모더니즘 예술은 많은 사람들에게 불가사의하고 심지어 모욕적으로 다가갔다. 되는 대로 그린 〈X-121〉이란 작품을 어느 누가 자기 자신과 연관시킬 수 있겠는가? 또한 아서 단토(1981, 124)가 말했듯이, 예술 작품을 볼 때 그것이 예술 작품인지 모르고(감상법을 배워야 한다는 걸 모르고) 보는 것은 글을 배우지 않고 책을 보는 것과 같다.

그러므로 사람들이 단지 '자연적인' 주제나 주제의 의미에 반응할 뿐 아니라(혹은 전혀 반응하지 않고) 문화적으로 부과된 모양짓기와 양식화에 반응하는 한에서, 우리는 미적 경험을 자연에 문화를 부과하는 것이라 부를 수 있다. 사람들은 '자연적인' 반응 — 예를 들어, 사진 속의 슬퍼 보이는 사람에 대한 동정심 — 을 제어하고 그 대신 구도와 조명을 보는 안목으로 그 슬픔을 포착하고 증류해낸 사진사의 기술과 솜씨에 감탄한다.

물론 이런 종류의 미적 태도는 정도의 문제이며, 내가 3장에서 주장했듯이, 미적 경험은(심지어 초연한 경험도) 궁극적으로 자연 속의 원시미적 요소들에 기초한다(또한 6장에서 논할 인지의 보편특성에 대한 논의를 보라). 자연 속의 미적 요소들에 대한 반응은 감각과 감정에 만족스럽다는 의미에서 적어도 부분적으로는 '미적'이지만, 어떤 맥락 안에서 '특별화'되지

않으면 그 반응은 보통 미적 경험이라 할 수 없으며 심지어 초연한 미적 경험이 의미하는 것과는 더욱 거리가 멀다.

게다가 초연함의 정도가 높은 미적 반응은 현실적으로는 완벽하게 도달할 수 없겠지만 그래도 하나의 이상으로서 대단히 전문적이고 비자연적이며, 그래서 훈련받지 않은 사람은 경험할 수가 없다(그리고 아이러니컬하게도 그런 반응은 삶의 다른 많은 측면에서 자연적인 것이나 '진정한' 것에 큰 관심을 기울이는 바로 그 사람들이 매우 중요하게 생각한다는 사실과, 또 그런 반응은 유미주의자들이 일반적으로 경멸하거나 개탄하는 과학적 사고의 특징인 객관적이고 초연한 심적 태도와 비슷하다는 사실은 짚고 넘어가야 한다).

어떤 사람들은 근대 이전의 사람들과 이후의 세련되지 못한 사람들도 초연한 미적 경험을 한다고 주장할지 모른다.[13] 틀림없이 그들도 가치 판단을 하겠지만, 예술에 대한 그들의 감정 반응은 그들이 어떤 작품을 더 '잘' 판단하는 경우에도 작품의 주제와 사회적·정신적 중요성에 대한 반응인 듯하다. 인류학의 문헌을 보면 사람들이 그런 것들을 기교virtuosity(어떤 이들은 즉흥적 능력과 독창성이라고 평가하고, 또 어떤 이들은 공식을 재생산하는 기술이라고 평가한다)와 지구력—특히 춤, 시적 언어의 사용, 음악 만들기에서—이라고 평가하는 예를 무수히 볼 수 있다. 치페와족은

13 자크 마케Jacques Maquet는 『미적 경험*The Aesthetic Experience*』(1986)이란 책에서, 비도구적인 형식들 그리고 사물들의 꾸미기는 '미적 의도'의 증거이고 '그 이상은 아니다(64)'라고 결론짓는다. "이 특징들은 종교 의식이나 주술 의식의 제의적 효과에는 필요하지 않다(62)." 나는 전적으로 반대한다. 무수히 많은 집단에서 어떤 사물이나 활동의 효험에는 바로 잘 꾸민 패턴이나 아름다움이 필요하다(예를 들어, 아벨람족에게 그림은 사물을 신성하게 만들고, 야노마뫼족 샤먼들은 혼령들이 미를 사랑하고 요구한다고 믿고, 와기족에게 화려하게 장식한 외모—번들거리고, 빛나고, 생기 넘치는 외모—는 도덕적인 관계의 진실한 상태를 나타낸다). 그러나 나는 동서고금의 예술 제작자들이 자신의 작품과 다른 사람들의 작품을 판단할 때에는 대부분의 또는 모든 관객들보다 더 지적이고 심지어 초연하게, '미적' 기준에 따라 판단할 것이라고는 인정한다.

좋은 공연자와 서툰 공연자, 좋은 작품과 나쁜 작품을 구분하고(예를 들어 가수의 '넓은 음역'을 찬양한다), 하와이 사람들은 가슴에서 나오는 깊고 강한 흥성을 찬양한다(작스 1977, 134). '적절성'(적합한 사용, 집단 가치관과의 일치, 정확성) 역시 우리가 '예술'이라 부를 만한 것에서 널리 찬양을 받는 속성이다. 사람들이 존경하는 이 모든 성질들은 물론 선택 가치와 결부된다. 그 성질들은 소유자 개인의 용맹함과 카리스마를 널리 알리거나, 집단의 미덕과 교훈을 강화한다(예를 들어, 나바호족과 호피족은 그들의 삶에서뿐 아니라 예술에서도 균형과 조화를 높이 평가하고 그래서 그런 가치를 성취하려고 노력한다).

앞에서 '자연화'와 관련하여 언급했던 칼룰리족은 울음을 미적 경험의 원천이자 표현이라 할 만한 것으로 발전시켰다. 그들은 자연적인 울음(두려움, 분노, 고통과 같은 개인적 비탄에 대한 본능적 반응)을 몇 가지 종류의 문화적인 울음으로 변화시켰다. 칼룰리족의 '자연적인' 울음은 대개 격정적이고, 불안, 흥분, 분노 등을 표현한다. 그것은 크고, 억제되지 않고, 경련을 동반한 흐느낌뿐만 아니라 숨이 막힐 듯 목메어 우는 울음으로 나타나거나, 가성假聲으로 내는 선율적인 울음의 형식을 띤다. 문화적인 울음의 형식은 훨씬 더 다양하다. 어떤 울음들은 차분하고 숙고하는 듯한 동시에 양식화된 형식으로 진행되는 까닭에 노래와 아주 비슷하다. 또 어떤 형식들은 다른 사람의 노래에 대한 평가의 의미가 실린 반응—제의적 행위 및 반응이거나, 예술 형식이거나, 예술에 대한 반응—이다.

그렇다면 칼룰리족은 '슬픈/가엾은 선율적 울음' 또는 선율적이고 텍스트가 있는 노래 같은 울음의 식별 가능한 차이들을 이용해 보편적이고 자연적인 인간의 표현 형식인 슬플 때의 울음을 문화적으로 양식화했다고 할 수 있다. 게다가 애초에 '자연발생적'이고 즉흥적인 '노래-텍스트

울음'이 '정교하게 가공된 울음'('우는 노래')으로 발전하기도 한다. 이런 울음 형식들은 다양한 음악적·시적 장치들을 사용해 우리가 미적이라 부를 만한 환기적 목적을 달성하고 이를 위해 말과 음악을 패턴화하거나 조작한다.

칼룰리족의 미적 행동은 '자연화'이기 때문에 그들이 이렇게 양식화된 미적 반응을 발전시켰다는 사실은 우리의 호기심을 끈다. 어쩌면 그것은 분석의 문제—우리와 그들의 차이—일지 모른다. 그들은 새소리의 선율 속에 주어진 소리(자연적)와, 그 소리 '안에서' 발견할 수 있고 의미를 찾을 수 있거나 그 소리와 관련하여 호소력 있게 가공된 텍스트(문화적)를 구분한다. 다시 말해, 사람들이 노래하는 선율은 '자연적'—자연적인 새소리의 모방—일 수 있지만, 텍스트 안에는 그 노래의 새롭게 구성된 창조적 측면(내가 예술 또는 제어라고 부르고 싶은 것)이 있다(펠드 1982).

물론 인류학의 문헌에는 초연한 미적 경험의 다른 예들이 있는데, 나는 제의(앞에서 설명했듯이 제의는 예술을 사용한다)에 대한 감정 및 행동 반응이—칼룰리족의 울음처럼—현대 서양의 관점에서 엄밀하게 '미적'이지는 않을지라도, 제어되고 문화적으로 양식화되어 있는 것임을 조금도 부인하지 않을 것이다.

흥미롭게도 모더니즘 전통에서 초연한 미적 경험은 때때로 어떤 제의들 속의 예술에 대한 반응처럼 제어의 사라짐—황홀감, 즉 몰입의 상태에 빠져 자아를 초월하고 경계 밖으로 넘쳐흐르는 느낌—으로 이어진다. 페이터, 러스킨, 버나드 베런슨, 클라이브 벨을 비롯한 몇몇 작가와 비평가들은 한 걸음 더 나아가 삶의 이유는 이런 종류의 경험을 계발하는 것이라고 주장했다(또한 7장의 모더니즘에 대한 논의를 보라).

흥미롭고 통찰력 있는 책 『환희*Ecstasy*』(1961)에서 마가니타 라스키

Marghanita Laski는 자기초월의 경험에 대한 수많은 기록을 수집하고, 그 반응의 출처가 자연이든 종교든 사랑이든 예술이든 그런 경험들은 "교양 있고 창조적인 사람들 사이에 광범위하게 퍼져 있다"고 말했다(이 말은 라스키의 '모더니즘적' 편견을 보여주는 증거이기도 하다).

그러나 30년이 지난 후, 비록 사람들이 행복한 삶의 부수물이자 불행한 삶의 탈출구인 마약과 섹스와 오락으로부터 탐욕스럽게 환희를 추구하고 있지만, 적어도 페이터나 배런슨이 찬양했던 그런 의미에서의 예술 작품에 대한 자기초월적 반응은 그들의 이름을 들어본 적이 없는 사람들과 그들을 멋 부리는 엘리트로 폄하하는 사람들 모두에게[*] 가장 외면하거나 무시하는 것들 중 하나가 되었다. 포스트모더니즘을 설파하는 이론가들은 '고상한' 전통의 엘리트주의적 가치들을 쓰레기 취급하는 데 열중한 나머지, 미적 관조로부터 발생할 수 있는 황홀을 단지 개인적 해석으로, 즉 당사자의 문화와 개인사에 의해 조건이 결정되고 그래서 다른 어느 누구의 해석이나 경험보다 조금도 더 진실하거나 소중하지 않은 '텍스트'의 '읽기'로 깎아 내린다.

인간 사회를 폭넓고 깊게 관찰하는 인간행동학자는 자기초월적 경험이 교양 있고 창조적인 사람들에게만 국한된 것이 아니라(페이터에게는 실례지만), 어느 추산을 인용하자면(부르기뇽Bourguignon 1972, 418) 실은 80퍼센트 이상의 인간 사회들에서 많은 사람이 느끼고 존중하는 경험이라는 점에 주목한다. 라스키의 조사 대상이나 전근대 사회의 사람들에게나 그런 경험은 중요하고 확실한 진리를 드러내는 성질을 갖기 때문에, 종중심주의자라면 자기초월의 경험에는 진리의 깨달음이라는 생존 가치가 있

[*] 포스트모더니즘에 속한 사람들을 가리킨다.

음을 이해할 것이다. 다시 말해 그것은 자신이 속한 사회의 가치관을 의심 없이 지지하게 해주고 그럼으로써 공동의 사업에서 집단의 결속력을 높여준다.

자기초월의 경험을 통해 드러나는 이 '확실성'이야말로, 상대주의를 신봉하는 포스트모더니스트들이 질색을 하고, 자신의 입장만 진리이고 다른 사람은 다 틀렸다고 확신하는 근본주의자들의 격렬함을 목격한 사람이라면 누구나 두려워하는 대상이다. 집단 내부의 통일성을 지향하는 성향은 오늘날의 세계에서는 매우 위험하지만, 실은 통일성이 개인과 집단의 생존에 기여했던 과거의 매우 다른 환경에서 진화했다. 그러나 만일 미적 경험과 그밖의 자기초월적 상태들이 오늘날 부적절하고 시대에 뒤진 것처럼 보이는데도 그것을 경험하는 능력은 인간의 내면에 깊이 뿌리를 내린 보편적인 성향이라면, 우리는 어떻게 해야 할까? 근대 이전의 민족들에게는 황홀과 몽환 같은 다양한 '분열' 경험이 있다. 반면에 그에 상응하는 근대와 근대 이후의 경험들은 점점 더 읽고 쓰는 능력에 기초한 분석과 객관화의 기술들―즉, 신화 만드는 사고를 쓸모없게 만들고 비非자의식적인 반응을 불가능하게 만드는 '형식적 조작들'―을 강조해왔다.

읽고 쓰는 기술은 근대와 전근대 사람을 구분하는 특성에 속한다. 나는 읽고 쓰는 능력의 사회적 개인적 효과를 이해하면 현재와 최근의 과거에 '미적 감정'이 어떤 지위에 있는지를 쉽게 알 수 있다고 믿는다(7장을 보라). 사회사학자들은 개인주의, 세속주의, 그리고 예술에 대한 경제적 조건의 변화가 가져온 효과에 주목해왔다. 예를 들어, 쿠르트 작스(1977, 123-24)는 원시음악, 동양음악, 서양 민속음악의 '놀랍도록 간결한' 거의 모든 음악 형식과는 대조적으로, 르네상스 이후의 유럽 음악은 점점 더

길어지고 복잡해졌으며 악기와 성부가 더 많아지고 음악적으로 더 발전했음을 발견했다.

르네상스 이후(그리고 특히 산업혁명 이후) 음악의 특징 중 하나는 악보가 기계로 인쇄되었다는 것 그래서 정확하고 일정한 형태로 쉽고 널리 보급되었다는 것이다. 그 전까지 음악은 기억과 즉흥 연주에 의존했으며, 복잡성은 개인이나 소규모 집단의 즉흥 연주를 벗어나지 못했다. 그러나 유럽의 클래식 음악에서는 갈수록 즉흥 연주가 감소했고(물론, 재즈는 '구전' 또는 비활자 전통의 파생물이다), 악보에 충실한 것이 자명한 공리가 되었다. 고정된 악보를 엄격히 고수하는 것은 분명 자발성을 제한하고 개별 연주자의 자유를 제한하지만, 종이 위에 음악을 작곡하고 그것을 재생산하는 능력은 지금까지 볼 수 없었던 새로운 종류의 복잡한 미적 탐구와 경험을 허락해주었다. 선율적인 주제, 조화로운 결합, 기악 사이의 성악이 발전할 가능성은 쓰기 및 인쇄와 함께 엄청나게 확대되었다. 작곡가는 음악을 생산하고 재생산할 수 있게 됐고, 지휘자와 연주자는 음악을 연주하고 연습할 수 있게 됐으며, 청중은 음악을 공부하고 듣고 다시 경험할 수 있게 되었다. 이에 따라 표현의 깊이가 깊어지면서(시간에 따른 제시부, 전개부, 재현부의 구성, 복잡하고 다양한 요소들의 조작과 제어 등과 같은 형식을 통해) 음악은 바로크 시대의 복잡한 대위법과 베토벤의 수정과 재수정을 거친 후, 이제는 많은 음악이 그냥 귀로 들어서는 이해할 수 없을 정도로 복잡하고 감상법을 공부하고 악보를 분석해야만 이해할 수 있는 현대 음악에 이르렀다.[14]

14 필요한 만큼 변화를 가하면 이 논의는 시에도 적용된다. 그리고 예를 들어 힌두스탄과 카르나티크의 전통음악에서 볼 수 있는 것처럼 즉흥 음악도 서양의 어떤 '클래식' 음악 못지않게 세련된 측면에서 심오하고 감동적일 수 있다.

이 높은 수준의 감상 능력을 기르기 위해서는 교육과 여가가 필요하고, 그래서 이렇게 심오한 음악에 대한 심오한 반응은 어쩔 수 없이 엘리트 계층에게만 국한되어왔다. 라스키(1961, 275)가 18세기 말의 발명품인 '미적 경험'을 "지적 발달과 창조적 증력을 갖춘 사람들에게만 국한되거나 그런 사람들 사이에 더 흔하다"라고 본 것도 당연한 일이다.

물론 '미적' 경험은 인간이 느낄 수 있는 많은 종류의 '자기초월적' 경험들 중 한 종류에 불과하다. 춤을 비롯해 음악, 북소리 등에 맞춰 신체 동작을 반복하는 형식들은 황홀에 이르기 위한 일반적인 수단이다. 초연한 미적 경험의 계발은 보다 흔한 종류의 자기초월적 경험들을 방해하고 심지어 그런 경험에 비非자의식적으로 참여하는 것을 차단하는 듯하다. 이와 마찬가지로, 비록 둘 다 정도의 문제이지만, 대개 후자의(자기초월적) 경험을 하는 능력과 밀접한 삶과 양육의 방식은 보다 '지적'이고 초연한 미적 만족을 이해하거나 평가하는 것을 사실상 방해한다.[15]

자연적인 것의 회복

인류학자들이 자주 말해온 것처럼 인간이 비로소 인간이 된 것, 다시 말해 자연으로부터 자기 자신을 떼어놓은 것은 자연에 문화를 부과함으

15 지금까지 애써 강조해온 것처럼, '지적'이라는 것은 비육체적이란 뜻이 아니다. 그러나 예술 작품의 감각적 요소들이 형식을 이루고 공들여 꾸며진 방식을 (어떤 차원에서) 의식적이고 지적으로 알아보는 인식에는, 동작, 반복적인 북소리, 과다호흡 등에 의해 도달하는 분열과 환희의 경험과는 비록 종류상으로는 아니지만 정도상으로 다른 심오한 느낌의 '미적' 경험에 필수적이고 또 그에 기여하는 어떤 것이 분명히 있는 것 같다. 내 생각에, 엘렌 위너Ellen Winner(1982)가 예술을 '근본적으로 인지적인' 것이라고 부를 때 말하고자 했던 것이 바로 이 '지적인 성질'이었을 것이다.

로써 가능했기 때문에, '자연 상태의 인간'은 존재한 적이 없다고 우리는 주장할 수 있다. 그 후로 인간은 그 과정에 가속도를 붙여왔다. 오늘날 우리는 '자연'과 너무나 멀어진 나머지 우리의 조상들처럼 맨땅에서 사는 것을 상상하는 것조차도 매우 부자연스럽게 되었다.

지금까지 여러 번 지적했듯이, 20세기의 산업화된 세계에서 인류 역사상 처음으로 '자연적인' 것이 '인공적인' 것보다 더 진기해지고, 더 소중해지고, 더 비싸지게 되었다. 싱싱한 꽃, 싱싱한 쇠고기와 야채와 닭고기, 점토로 만든 가정용품, 면이나 아마나 울로 만든 천, 이 모두가 플라스틱 제품이나 냉동식품이나 화학섬유보다 비싸다. 오늘날에는 인공 장기가 조화만큼이나 흔해졌을 뿐 아니라, 많은 사람들이 인공의 기후*와 인공의 불빛 아래서 대부분의 시간을 보낸다. 태어나서 죽을 때까지 우리는 맨발로 흙을 밟는 일이 좀처럼 없다. 갖은 운송 수단을 타고 이동하고, 요리를 하거나 집 안을 관리할 때에도 버튼을 누르거나 다이얼을 돌리는 등 우리 자신의 활력을 거의 어떤 일에도 투입하지 않는다. 우리는 직접적인 관찰이나 경험을 통해서가 아니라 대중매체로부터 세상에 관한 지식을 얻는다.

우리가 종종 더 '진정한' 또는 더 '확실한' 삶이나 깊고 영속적인 어떤 것을 갈망하고, 현대인의 삶을 점령해버린 기계화, 판에 박힌 일상, 천박한 진기함으로 이루어진 공허하고 말라비틀어진 해골에 육신을 부여하고 감정적 지지력을 제공하는 어떤 생명의 원천을 갈망하는 것도 이상한 일이 아니다. 로르카(1930/1955)에 따르면 진정한 예술가는 자제력 있는 지성과 창조적인 영감뿐 아니라, 깊고 내적인 신체적·감정적 두엔데

* 냉난방 기술을 말한다.

duende*를 소유한다고 한다. "천사와 뮤즈는 밖에서 접근한다. 천사는 빛을 비추고 뮤즈는 형식을 준다…. 반면에 두엔데는 가장 깊고 후미진 피의 밑바닥에서 활기를 띤다(156)."

18세기의 프랑스 귀족들이 양치는 목동과 젖 짜는 여자처럼 옷을 입었던 것처럼, 대단히 '개화된' 또는 인위적인 집단과 사회들이 자연을 찬미하는 것도 이해할 수 있는 일이다. 피터 프랜스Peter France가 지적했듯이, 현대 서양 사회는 아이러니컬하게도 원시적인 생활과 문화를 진정한 에너지의 원천으로 찬양하면서도 그것을 멸종시키거나 박물관으로 보낸다.[16]

여기서 설명하는 것처럼 문화는 인위성 위에, 즉 자연과 자연적 자아에 대한 제어 위에 구축된다. 그러나 오늘날 우리의 사고방식으로 인위적인artificial이란 '자연에 부과된 인간의 기술 및 기능이라는 장점보다는 값싸고, 합성적이고, 겉치레 한 것을 암시하는' 나쁜 말로 통한다. 이 장의 서두에서 지적했듯이, 화장품, 꾸밈, 장식 같은 단어들 역시, 즐겁거나 아름다운 것이 사회적으로 알맞거나 적절한 것으로 인정받는 '사회적=도덕적' 중요성을 잃어버렸으며, 이제는 허식, 겉치레, 결점 은폐에 적용된다. 미는 한때 도덕적이고 사회적인 것과 밀접하게 결부되었지만, 이제는 개인적인 것이 되었고, '단지 보는 사람의 눈에 있거나 가죽 한 꺼풀 깊이에만 있는 것'이 되었다.

분명 서양 사회—적어도 미국 사회—에서는 자기제어를 높이 평가하

* 어쩌할 수 없는 신비한 마력을 뜻하는 스페인어.

16 18세기 프랑스 사상에서 문명의 결실에 대한 인식에 고유했던 아이러니와 역설, 즉 문명의 보상과 불만족은 장 스타로빈스키(1989)의 최근 논문집의 주제다. 피터 프랜스(1989)의 평론을 보라.

는 것이 흔한 일은 아니다. 감정의 개인적 표현과 만족은 억제와 부인보다 더 건강하고 정직하다고 간주된다. 텔레비전 광고에 나오는 여자는 대담하고 도발적으로 머리를 흩뜨려서 야생적으로 보이게 하면서 "난 내 느낌을 숨기지 않아"라고 말한다.

지난 2백 년 동안 서양 세계 전역에서 귀족계층의 권력과 귀족적 이상이 쇠퇴함에 따라, 개화된 행동의 보편적 특징이었던 형식성과 인위성은 의심을 받게 되었다. 워즈워드는 보통 사람들의 자연스럽고 소박한 말에서 미를 발견하고 찬양했다. 그의 시대 이래로 시는 수천 년 동안 시를 규정했던 특징들, 즉 강한 그리고 쉽게 식별할 수 있는 리듬, 행의 종지를 장식하는 압운, 인위적이고 고조된 언어 사용, 사적이고 특이한 감정과 대비되는 공통의 감정적 표현 등으로부터 갈수록 멀어졌다.

20세기의 서양 예술가들은 전형적으로 예술을 더 자연스럽게 만들고(일상생활의 평범한 재료를 사용하거나, 천하고 사소하고 저속한 대상을 그림으로써) 만들고, 자연적인 것이 미적으로 간주되면 진정한 예술이 된다는 것을 보여주는 일에 관심을 기울였다. 예술과 삶의 경계를 무너뜨리는 것, 덧없는 것이나 어수선한 것을 예술의 지위로 끌어올리는 것, 사소하고 단순한 것이 까다롭고 복잡한 것과 동등하다고 주장하는 것은 지금까지 예술과 삶의 차이, 예술의 특별함에서 그 존재 이유를 찾았던 예술가들로서는 역사상 처음 시도해보는 일들이다.

이 점에서 20세기의 서양 예술가들은 내가 지금 설명하고 있는 유행의 정점에 해당하는 사회—즉, 자연적인 것을 문화적인 것으로 격상시키고, 자연과 자연적인 것을 진기하고 '특별한' 것으로 보고 그것을 바람직한 어떤 것으로서 의도적으로 문화 속에 끼워 넣는 포스트모더니즘 시대의 서양 사회—를 주도하는 동시에 추종하고, 흡수하는 동시에 반영한다.

나는 대부분의 문화들이 반짝거리고, 새롭게 보이고, 밝고, 인위성이 뚜렷한 것들을 좋아한다고 지적했다. 스리랑카에서 시골 여자들은 새 블라우스와 사롱에 바느질을 해서 끝단에 인쇄된 제조회사 표시가 드러나 보이게 한다. 그러나 서양에서는 자연스럽고 진짜처럼 보인다는 이유로 닳아빠지고 색이 바랜 것을 더 좋아한다. 편하고 구김살이 간 옷은 우리가 바람직하다고 생각하는 자연성이다.

물론 허버트 마르쿠제(1972)가 그랬듯이 우리는 사고와 행동의 자발성이 얼마나 '자발적'인지, 또는 반성 없는 행동이 얼마나 '자연적'인지를 물을 수 있다. 사실 이런 자발성과 행동은 심지어 우리가 그것을 위반했을 때에도 우리를 둘러싼 문화로부터 검토하지 않고 흡수한 가치를 표현할 가능성이 매우 높다. '나란 존재'는 포스트모더니즘 시대의 사람들만이 그렇게 되고 싶다고 공언하는 어떤 것이며, 사람들은 우리의 소비적이고 개인주의적인 사회를 그 어떤 것보다 더 잘 반영하는 돈의 지출이나 반항적 행동을 통해 그런 존재에 탐닉한다. 텔레비전 광고에 나오는 냉혹할 정도로 태평한 여자는 자신의 자연성을 과시하기 위해 화학약품으로 염색을 하고 사치스럽게 멋을 낸 머리를 흩날린다(여자라면 누구나 알겠지만, 자연스런 외모는 쉽게 가꾸거나 돈을 주고 살 수가 없다). 우리는 경쟁을 하고, 전진하고, 이의를 제기하고, 소유물을 늘리고, 새로운 경험을 존중하는 것을 자연스럽다고 생각한다. 다른 사회의 사람들은 그런 것들이 대단히 부자연스럽다고 생각할 것이다.

우리는 포스트모더니즘 시대에 있고, 우리 시대의 가정과 관습과 불안에 매여 살지만, 그와 동시에 여전히 오래된 본성, 즉 몸속 깊이 각인된 공통의 성향과 욕구를 가진 인간으로 존재한다. 윌리스 스티븐스의 시에서 평소 자족하며 사는 한 여자가 어느 한가하고 세속적인 일요일 아침에

"하지만 만족 속에서도 여전히 어떤 불멸의 행복이 필요한 것 같아"라고 말한다. 그녀는 죽음, 미, 낙원에 대해 명상하는 중에, "온순한 자들과 난폭한 자들이" 둥글게 모여 "태양을 향해 떠들썩하게 기도를" 올리고 "낙원의 노래가 그들의 피에서 빠져나와 하늘로 되돌아가는" 것을 상상한다.

미국 전역에서 사람들은 오래된 전통, 예를 들어 주술, 아메리카원주민의 종교, 또는 그밖의 다양한 자연 종교로 되돌아가고 있다(앨버니즈 Albanese 1990). 미국인들은 예를 들어 가이아 숭배 같은 새로운 의식을 만들기도 하고, 동지와 하지를 축하하기 위해 음악과 연극을 공연하기도 한다. 그러나 이렇게 근본적인 것을 향해 나아가려는 현대인들의 노력은 어쩔 수 없이 피상적이고, 부분적이고, 그래서 궁극적으로 불만족스럽지 않을까? 그런 의식들은 대개 익명의 낯선 사람들이 모여 의식이 진행되는 동안 서로의 손을 움켜잡고 포옹을 하지만, 그런 다음에는 뿔뿔이 흩어져 다시는 서로 보지 않는다. 물론 그렇게 하는 것이 아무것도 안 하는 것보다는 낫겠지만, 우리들 대부분은 친숙한 사람들과 함께 모여 제어의 환상을 제공하고 친숙한 것과 낯선 것을 화해시키는 어떤 '할 일'로부터 안도감을 얻지 못한다. 치료 요법과 정신분석은 사회가 허가한 드로메나지만, 공동체의 제의와는 분명히 다르다.[17]

극단적인 상황에 처하면 인간은 항상 혼란과 고통을 구체화하고 제어하기 위해 형식적이고 외적으로 부과된 것에 주목해왔다. 영국의 오토바

17 나는 다음과 같은 지적을 받았다. 즉, 요법은 대개 한 번에 한 환자를 치료하지만, 치료사는 요법을 시행하는 집단 전체를 '상징'하고, 신비한 현상들을 이해한다고 주장하는 사람들을 대표한다는 것이었다. 그러나 중독자 모임, 장애아 부모의 모임, 알츠하이머 환자 간호인 모임을 비롯한 모든 종류의 '지원 모임'은 치료와 공동체적 친목을 함께 제공한다.

이 폭주족은 한 사람이 도로에서 사망하면 나머지는 그를 기리기 위해 교회로 간다는 연구 결과가 있다. 그들이 그렇게 하는 것은 그들이 신앙심이 깊거나 교회의 가르침을 믿어서가 아니라, 교회의 의식이 그들에게 동료의 죽음에 의미를 부여하는 널리 인정받는 기존의 공식적 방법—드로메나—을 제공하기 때문이라고 한다(윌리스 1978).

오늘날 거행되는 이른바 '전통적인' 제의들은 개탄스러운 경우가 많다. 나는 친한 친구의 장례식에 참석하기 위해 영국에 간 적이 있다. 장례식장으로 가는 길에 택시 안에서 수심에 잠겨 음침하고 아름다운 11월의 시골을 지나갈 때, 갈색의 비옥한 겨울 들판 한쪽에서 꿩 한 마리가 날아올라 비구름이 낮게 깔린 하늘 위로 솟구치는 것을 보았다. 그러나 내 마음 속에서 피어나던 상실과 애도와 회상의 감정은 이름 없는 화장장에서 순식간에 거행된 획일적인 예식 때문에 산산조각 나버렸다.

내 친구는 고생물학자였고 화석인간의 권위자였기 때문에 그의 죽음은 조문객들에게 근본적인 것들을 상기시키는 기회가 될 수도 있었다. 그의 죽음은 지구가 대단히 오래 되었고 그렇게 광대한 시간 속에서 인간의 삶은 정말로 소중하고 허약하다는 것, 영원한 것들을 알고자 하는 사람들은 참으로 용감하지만 결국에는 죽음에게 패배한다는 것, 그가 수천 년 동안 우리보다 먼저 존재했던 사람들과 결합하기 위해 흙으로 돌아간다는 것 등을 상기시킬 수도 있었다. 바흐나 시벨리우스의 쉬운 음악이 있었다면 피할 수 없는 운명에 대해 더 많이 생각하며 그 운명에 체념하고 순응하는 분위기를 조성했을 것이다. 킹제임스 성경*이나 셰익스피어, 밀턴, 워즈워드의 작품에서, 혹은 최소한 빅토리아 시대의 어느 지질학자의

* 영국 국교회의 번역본.

글에서 공감이 가는 적절한 구절을 선택했다면, 내 친구의 삶이 그에게 상속된 영국의 유산과 연속선상에 있음을 느꼈을지도 모른다.

그러나 생면부지의 진행자는 무덤덤하고 형식적이었고 조문객들은 고인의 삶과 무관한 찬송가를 불러야 했기 때문에, 우리는 친구의 관이 장밋빛의 폴리에스테르 커튼 뒤로 매끄럽고 효과적으로 미끄러져 들어가자 곧 그 자리를 떠나야하고, 그래야 조화를 치우고 새 꽃을 들여오고, 새 관을 대 위에 놓고, 다음에 들어올 많은 사람들을 위해 예배를 준비할 수 있음에 더 신경을 쓸 수밖에 없었다. 다음 사람들은 벌써 15분 전에 우리가 그랬던 것처럼 안개 낀 주차장을 어슬렁거리며 돌아다니고 있었다.

나는 그런 제의가 행여 어느 누구에게 도움이 되지 않는다고 확신했으며, 갑자기 상실감에 사로잡힌 나머지 죽은 친구에게 방금 끝난 그 멍청한 장례식의 무의미함에 대해 말해주고 싶을 정도였다. 당시에는 3장에서 묘사한 스리랑카의 장례식들이 기억나지 않았지만, 이제 와서 비교해 보니 그곳의 장례식이 두말 할 필요 없이 더 인간적이라는 생각이 든다. 나는 다른 사람들도 나처럼, 우리가(그리고 고인이) 허술한 대접을 받는다고 느끼는지 궁금하다. 또는 현대인의 생활에 가득 들어찬 음악, 책, 오락, 예술처럼 장례도 단지 소비되고 마는 또 하나의 경험이고, 다음 것으로 넘어가야 하기 때문에 우리가 거의 주목을 기울이거나 판단을 내리지 않는 어떤 것이었을까?

우리는 제의에 본질적으로 존재하는 형식화된 측면들이 인류 역사의 전 기간 동안 인간에게 예술을 경험할 중요한 기회들을 제공해왔으며, 예술 자체는 공동체의 중요한 믿음과 진리를 감정적으로 깊숙이 침투시켜 결속을 강화하는 필수 요소였다는 사실을 망각하곤 한다. 너무 성가시거나 너무 구식이라는 이유로 이것들을 포기한다면 삶의 중심에 뿌리를 내

린 예술의 중요성을 박탈하게 된다. 또한 그와 함께, 오랜 세월에 걸쳐 자연적으로 진화하면서 시간의 시험을 견뎌낸 수단, 즉 인간의 존재양식을 이해하는 수단을 폐기하게 된다. 인류 역사의 전 기간에 걸쳐 예술은 우리가 관심을 기울이는 것들을 모양짓고 꾸미는 특별한 행동이자 향상의 수단으로서 존재해왔다.[18] 우리 삶의 중요하고 심각한 사건들을 특별하게 기릴 사치스럽고 비일상적인 방법들이 없다면, 우리는 위선이 아니라 인간성을 포기하게 된다.

18 그레고리 베이트슨Gregory Bateson(1972/1987)은 예술을 '품위를 향한 탐색의 일부'라 명명하고, '품위'란 자연성, 비非자의식, 무목적성을 의미한다고 규정한다. 여기에서 그의 견해는 나의 견해와 거의 정반대다. 비록 베이트슨은 예술을 교차-문화적으로 그리고 보편적으로 다룬다고 주장하지만, 예술을 잃어버린 순수의 복구자로 보는 근대의 낭만적/종교적 관점에서 사유하기 때문이다.

　　예술의 본질과 기능에 대한 베이트슨의 개념, 즉 '예술은 의식과 무의식의 접촉면에 관한 메시지'이고, 인생관을 보다 '전全체계적systemic'으로 만듦으로써(즉, 무의식적인 것을 불러들임으로써) '너무 목적적인'(즉, 이성적, 의식적인) 인생관을 바로 잡는 역할을 한다는 개념은, 예술과 비이성의 관계를 우리의 편향된 테크노이성적 세계관보다 더 조화롭고 건강한 관점을 허락하는 것으로 보고 찬양하는 근대적 경향의 가공품에 매우 가깝다. 그러나 테크노이성적 세계관은 최근에 생겨난 관점이다. 내가 믿기에, 초기 인간들은 예술의 '바로 잡는 기능'을, 너무 난해하고 무의식적인 인생관에 답을 주는 것에서, 그래서 의도적이고, 고안되고, 인간적으로 부과된 것을 끌어들여 인생관을 보다 '체계적systematic으로'(전全체계적systemic이 아니라) 만드는 것에서 찾았을 것이다. 물론 근대와 근대 이후의 사회에서 예술은 여러 기능을 수행할 수 있지만, 예술의 기능에 대한 베이트슨의 관점은 지나치게 서양화되었고, 전근대 사회들이 우리 사회와 비슷한 경우에만 적용될 수 있다.

6장 '감정이입설'의 재고찰

미적 반응의 심리학

나는 2장에서 격한 언어로 예술 작품을 찬미한 전문가들의 글을 인용했다.[*] 그 글들은 포스트모더니즘의 감수성에는 너무 과도하고 당혹스럽게 들릴 것이다. 오늘날 '미적 감정'은 철저히 해체되어 거의 자취를 감추었다. 우리는 그런 경험을 더 이상 존중하지 않고 심지어 인정하지도 않지만, 바전과 웨스트와 휘트먼이 무엇을 말하고 있었는지 물음표를 던져볼 수는 있다. 만일 우리가 더 이상 그들과 같은 경험을 하지 않는다면, 우리는 감정적으로 피폐한 것일까? 무엇인가를 잃어버린 것일까? 혹은 그들이 너무 흥분해서 스스로 유도한 허울뿐인 황홀경에 빠진 것은 아닐까?

이제 나는 예술에 대한 인간의 반응을 이해하는 데 필요하다고 보이는 심리생물학적 발견들을 제시하고자 한다. 그 발견들을 요약하면, 미적 경험은 그것을 제외한 인지·지각·감정적 경험을 구성하는 것과 동일한 신

[*] 25-26쪽.

경생리학적 과정들로부터 발생한다고 할 수 있다. 그런 주장은 놀라울 것이 없지만, '미적' 양상들이 우리의 보다 '평범한' 행동들만큼이나 뿌리가 깊고, 자연적이고, 정상적이라는 사실은 널리 알려져 있지 않다. 게다가 '평범한' 행동에는 종종 진기하고 낯설게 느껴지는 '미적 경험'의 기초 원리들이 포함되어 있다.

정신분석학자들은 그들이 발견한 주제들이 모든 문화의 창조물을 특징짓고 그래서 모든 인간에게 무의식적 호소력을 갖는다고 주장한다. 여기에서 나는 주제 또는 상징 내용에 보편적 반응을 인정하는 것 외에도, 또 다른 증거를 통해 우리가(몸과 마음의 통일체로서) 우리를 포함한 이 세계를 지각하고 인식하면서 그에 감정적으로 반응할 때 실제로 '작동'하는 방식 속에 인간의 공통 특성이 존재한다는 것을 입증하고자 한다. 이 선천적인 심리생리학적 기능은 이제는 다른 의미가 돼버렸지만 1세기 전에는 '감정이입empathy'이란 이름으로 통용됐던 인간의 미적 반응을 설명한다.

1870년 이후 대략 반세기 동안 독일과 영국의 여러 사상가들은 미적 경험의 신체적 기초 또는 유사 신체적 기초를 밝히는 일에 특별한 관심을 쏟았다.[1] 보다 큰 맥락에서 보면 그들의 탐구는 인간의 심리와 행동에 대해 초자연적이거나 의식주의적인 설명보다는 자연주의적인 설명을 추구한 다윈주의 이후의 전반적인 과학계 흐름의 일부였다. 이 사상가들은 신경생리학 분야에 대해 기초 지식밖에 없었기 때문에 그들이 제기한 이론들은 오늘날 순진하고 구식처럼 들린다. 그 시대 사람들 대부분

1 그 예로, 로베르트 피셔Robert Vischer(1873, 윈드Wind 1965, 150에서 인용), 그랜트 앨런(1877), 버나드 베런슨(1896/1909), 테오도르 립스Theodor Lipps(1903), 빌헬름 보링거Wilhelm Worringer(1911/1953), 버넌 리Vernon Lee(바이올렛 패짓Violet Paget)(1913)을 들 수 있다.

은 예술에 의해 발생하는 감정에 기초한 자연주의적 접근법을 여전히 불신했다. 오늘날에도 그렇지만 당시 사람들은 감정(적어도 감정과 서로 관계가 있는 생리적 현상)을 미적 경험의 부수 현상으로 간주하고, 미적 경험을 '마음의' 경험 또는 '정신적' 경험이라고 생각했다. 에드워드 벌로Edward Bullough(1912)는 세 종류의 '지각 유형'을 분류한 뒤 가장 낮은 유형을 '생리학적'이라 불렀지만, 나머지 두 유형인 '객관적' 지각과 '연상' 지각 또한 생리학적 중재를 거쳐야 한다는 사실을 알지 못했다. 관념론 미학자인 베네데토 크로체Benedetto Croce(1915/1978)는 예술의 생리학적 근원 또는 신체적 근원을 조사하는 노력을 비웃었다. '자연주의자들'은 같은 시대에 유럽 예술이 겪고 있는 혁명적 변화를 이해하는 데 필수 요소로 인정받고 있던 강력한 새 미학적 패러다임과 경쟁을 하고 있었다. 사람은 더이상 미, 표현의 정확성, 예술적 기능 같은 전통적인 기준에 따라 예술 작품을 평가하거나 해석할 수 없었다. 대신에 특별하고 세련된 미적 감수성에 의해 파악되는 형식적 측면의 우월성을 점점 더 강조하는 경향이 뿌리를 내리기 시작했다.

오늘날 이 사상가들은 역사 속의 진기한 인물로 간주되지만, 의식적으로든 무의식적으로든 미학에서 마음/몸의 이분법을 해소하려는 노력을 나보다 먼저 보여준 흥미롭고 중요한 선구자였고, 따라서 정당한 평가를 받을 자격이 있다. 그들은 다른 이론가들이 무시하거나 부인했던 사실, 즉 예술은 영혼뿐 아니라 육체도 기쁘게 한다는 것을 인식하고 설명하려 했다.

무용수의 도약이나 성당의 둥근 천장이 하늘로 치솟는 것을 보거나 점점 커지는 크레셴도를 들을 때 느끼는 아찔한 감동, 복잡한 화성 진행을 따라갈 때 목이 울컥하고 몸이 떨리고 심지어 눈물이 흐르는 현상, 석상

이나 목상의 곡선을 마음속으로 애무할 때 손바닥에 느껴지는 흥분, 어떤 방식으로든 시(그 단어들, 시 속의 모든 의미들)를 하나 찾아서 그것을 움켜쥐고 그것과 뒤섞이고 그것을 소유하고 싶은 소망, 말이 형체를 이루고, 색이 만져지거나 들리고, 소리가 윤곽을 이루고 무게를 갖는 것 같은 설명할 수 없는 느낌, 이런 것들을 그들은 더 이상 무시하지 않기로 결정한 것 같았다.

오늘날 사람들은 이런 감동들이 사실은 심리적 현상, 즉 공감각, 운동감각, 연상이라고 말한다. 이는 결국 몸과 마음은 하나의 통일체라고 말하는 또 다른 방식이다. 그러나 50년 전에는 상상할 수 없는 개념까지는 아니더라도 분명치 않은 모호한 개념이었다. 물론 수세기 동안 예술가들은 적어도 정신적 진리를 마음속으로 형상화하는 것만큼이나 자주 느낌과 육체적 감동을 틀로 떠내듯 형상화하면서 직관적으로 작품을 만들어왔다.

이 장에서 나는 간략하게나마 감정이입설과 그 가까운 친척뻘 되는 이론들을 부활시킬 것이다. 비록 오늘날 감정이입설 이론가들의 체면은 땅에 떨어졌지만, 나는 그들이 형식주의 이론과 실제에 의해 궁지에 몰리고, 지금은 '미적' 감정이라 불리는 인기 없는 개념과 함께 망각 속으로 사라진 어떤 것을 다루었다고 믿는다.

다시 보는 감정이입설

감정이입empathy은 그로부터 연상되는 케케묵은 의미들을 깨끗이 제거한다 해도 오늘날의 예술이론가들에게 유용하거나 무엇인가를 묘사하는

단어는 되지 못한다. 이 단어는 20세기 초에 예술에 대한 한 종류의 반응을 설명하기 위해 만들어졌지만('자신을 이입시켜 느끼는 것'이란 뜻의 독일어 단어, Einfühlung아인퓔룽의 역어다), 지금까지 정신분석 분야에서 '타인의 욕구, 열망, 좌절, 기쁨, 슬픔, 불안, 아픔, 심지어 배고픔을 마치 자신의 것인 양 느끼는 개인의 능력(아른하임 1986, 53)'을 가리키는 말로 전용돼왔다. 이렇게 감정이입은 일종의 초超 공감이 되었고, 이런 개념으로서 엄청나게 많은 이론의 주제이자 정신분석의 한 '학파'의 재집결지가 되었다(예를 들어, 리히텐베르크Lichtenberg, 본스타인Bornstein, 실버Silver 1984).

감정이입Einfühlung이란 단어는 1873년에 로베르트 피셔가 처음 사용한 것으로 보인다.[2] 약 20년 후에 또 다른 독일인 테오도르 립스(1897)는 다음과 같이 설명했다. "도리스식 원주의 힘찬 곡선과 도약을 보면 나는 그런 성질들이 떠오르고 다른 것에서 그 성질들을 볼 때 느꼈던 즐거움이 떠오르면서 기뻐진다. 내가 그 원주의 지탱 방식에 공감하고 그 속에 삶의 성질들이 담겨 있다고 생각하는 것은 거기에서 기분 좋은 비율과 그밖의 관계들을 알아볼 수 있기 때문이다(스펙터 1973에서 인용)." 1900년에 립스는 이미 「미적 감정이입Aesthetische Einfühlung」[3]이란 논문 제목에 피셔의 단어인 감정이입Einfühlung을 차용했고, 1903년 「감정이입, 내적 모방Einfühlung,

2 피셔의 저서 『시각적 형태감각에 대하여Über das optische Formgefühl』(1873, 윈드 1965, 150에서 인용)에서, 피셔의 부친인 프리드리히 테오도르 피셔는(『비평 활동Kritische Gänge』 1873에서) 사람은 상징을 통해 자연 속으로 들어가는 것을 느끼거나 자연 속에 자신을 투사한다고 썼고, 그것은 보편적이고 정상적인 과정이라고 주장했다(스펙터Spector 1973). 덧붙여 말하자면, 오늘날까지도 예술사를 전공하는 학생들이 첫해에 읽는 주요한 양식사가 하인리히 뵐플린Heinrich Wölfflin은 그의 초기 저작에서 피셔가 발전시킨 당시의 감정이입설을 다루었다. 그러나 그는 양식의 순수한 시각적 측면들을 제시하고 그 측면들이 감정과 무관하다고 주장하여(ohne Gefühlston, an sich ausdruckslos, "감정의 울림이 없고, 그 자체로는 무표현적이다.") 감정이입설을 폐기했다. 결국 우리가 알고 있는 것처럼, 객관적 형식주의의 관점이 승리했다.

innere Nachahmung」에서는 '내적 모방'에 기초하여 '미적 감정이입'을 다음 과 같이 설명했다. "내적 모방은 내 의식이 오로지 눈앞의 대상 속에 있을 때 발생한다…. 한 마디로, 나는 지금 전적으로 그리고 완전히 저 움직이는 형상 속에서 행동하는 느낌에 사로잡혀 있다…. 이것이 미적 모방이다 (스펙터 1973에서 인용)." 또한 훌륭한 논문인「미학Ästhetik」에서는 한 걸음 더 나아가, 예술 작품의 감상은 자신의 개성을 관조의 대상 속에 투사하는 관객의 능력에 의존한다는 이론을 전개했다.

이런 방식으로 표현할 때 립스의 개념은 프로이트의 '투사' 개념과 비슷해 보이지만(프로이트의 개념도 같은 시기에 제시되고 있었다), 립스가 감정이입을 애매하고 일관성 없이 설명했기 때문에 두 개념이 닮았다고 확실히 말하기는 어렵다(아른하임 1986을 보라). 프로이트의 용법에서 투사는 개인이 자신의 달갑지 않은 충동, 느낌, 감정을 자신의 것으로 인정하기보다, 다른 사람이나 외부 세계에 속한 것으로 돌리는, 환각성 편집증과 그밖의 방어적 상태의 환자들에게서 볼 수 있는 현상을 가리켰다.

프로이트의 서재에는 그가 극구 칭찬했던 립스의 저작들이 있었고, 프로이트도 초기 저작에 감정이입이란 단어를 사용했다. 예를 들어, 『성 이론에 관한 세 편의 에세이Three Essays on the Theory of Sexuality』(1905/1953)에서 그는 시각과 촉각의 기본적인 연결을 언급하면서 두 감각이 모두 '들어가 느끼고자' 하는 성적 충동에서 비롯된다고 말했다. 같은 해 나중에 『농담 그리고 농담과 무의식의 관계』(1905/1960)에서 프로이트는 감정이입과 상

3 유사한 단어로 '함께 보다'란 뜻의 'mitsehen'도 같은 시대에 요하네스 폴켈트Johannes Volkelt 의 『미학의 체계System der Ästhetik』(1905, 14)에 사용되었다. "우리가 미켈란젤로의 〈모세〉, 그의 힘 있는 자세와 뒤를 돌아보고 있는 머리를 보면서 관조할 때, 그 예언자의 격노가 실제로 함께 보인다 (mitgesehen). 그렇지 않으면 이해가 되지 않을 몸짓이다(스펙터 1973에서 인용)."

당히 비슷한 '관념작용의 모방ideational mimetics'이란 개념을 제시했다. 그는 예를 들어 우리가 산을 묘사할 때 손을 높이 들고 난쟁이를 묘사할 때 손을 낮추거나, '크다'는 것을 의미할 때 눈을 크게 뜨고 '작다'는 것을 의미할 때 눈을 작게 뜨거나, 상대적인 크기를 나타내기 위해 목소리의 톤을 바꾸는 경우처럼 대소大小의 생각들을 신체적으로 모방할 때 생리적으로 어떤 일이 벌어지는지를 설명하려고 시도했다. 그는 '관념작용이 일어나는 동안 근육에까지 신경감응이 일어난다'고 생각했다. 그래서 사람들은 크고 작은 생각을 표현할 때 관념작용의 모방이라는 일종의 공감각적 원리에 따라 신경계의 지출을 늘리거나 줄이는 방법을 사용한다는 것이다.[4] 그는 우리가 마치 눈앞에 있는 타인의 입장에 서 있는 것처럼 마음속으로 행동하는 과정을 설명하기 위해 감정이입이란 단어를 사용했다.

프로이트는 점차 감정이입이란 단어를 사용하지 않았는데, 여기에는 립스의 유력한 반대자들, 즉 막스 셸러Max Scheler를 비롯한 후설학파의 현상학자들이 그 의미와 적용을 비판한 것이 부분적으로나마 이유로 작용한 듯하다(스펙터 1973).[5] 프로이트는 결코 체계적인 미학을 발전시키

4 칼 그로스Karl Groos는 『인간의 유희The Play of Man』(1899)에서, 프로이트가 '내적 모방'으로 심상의 생리학적 기초를 설명한 것이 나중에 게슈탈트 심리학에 의해 더 발전할 것을 예견했다. 그로스는 다음과 같이 썼다. "미적 성질을 띤 공감은 따뜻함과 친밀함 그리고 전진하는 힘이 매우 커서, 이전 경험의 효과는 아무리 불가피하다 해도 충분하지 않다… 과거의 단순한 메아리는 내가 내적 모방의 유희(Einfühlung)라고 알고 있는 것을 불러일으키지 못한다. 내 경험의 확실함에 입각하여 나는 내적 모방을 하나의 현실로, 운동신경 과정들과 연결된 현실로 확고히 인정한다. 운동신경 과정들은 (연상적 설명들이) 가리킬 수 있는 것보다 내적 모방과 외적 모방의 접촉을 훨씬 더 긴밀하게 해준다(스펙터 1973에서 인용)."

5 「집단 심리학과 자아 분석」(1921/1955)에서 프로이트는 감정이입과 매우 가까운 동일시 과정을 투사 과정과 결부시켜 개인들을 상호 관련시키는 수단으로 제시한다.

지 않았고 예술적 지각과 예술 속의 감정에 대해 거의 언급하지 않았지만, 그의 이론은 립스를 비롯한 감정이입 이론가들의 관심사와 관련성이 있다. 예를 들어, 프로이트의 꿈 상징에 대한 관찰 결과들은 관념작용의 모방 개념을 확대시키고, 미학 이론에도 적용된다. 가령 어느 에세이 속의 골치 아픈 구절을 바로잡는 일에 집중할 때 우리는 나무토막의 거칠거칠한 모서리를 다듬어 그것을 매끄럽게 만드는 것을 계획하는 꿈을 꿀 수 있고, 난해한 생각의 실마리를 따라 결론에 이르고자 할 때에는 자꾸만 달아나는 말에 올라타기 위해 어려움을 겪는 꿈을 꿀 수 있다(스펙터 1973). 이러한 신체적 유추는 T. S. 엘리엇(1919/1980)이 제시한 시적 표현에서의 객관적 상관물이란 개념을 예고했다.

20세기 초는 미학의 전쟁터였다. 그 전쟁터에서 19세기의 상상력 개념에 기초한 낭만주의 이론들—예술 작품의 표현적 또는 상징적 내용을 새로운 과학적 개념들(투사, 감정이입, 관념작용의 모방)에 근거하여 밝히려 시도한 이론들—과, 1900년 이후의 유럽 예술뿐 아니라 원시 예술과 비서양 예술까지도 그들의 시계 안에 통합시키려 했고 그래서 표현이나 내용 같은 전통적 개념들을 희생시키더라도 형식을 강조할 필요가 있다고 생각했던 보다 현대적인 이론이 전투를 벌였다. 양 진영은 모두 자신이 바야흐로 새로운 영토의 경계를 정확히 넘어섰다고 생각했다. 낭만주의 이론은 새로운 과학의 눈으로 과거의 예술을 들여다보았고, 현대적인 이론은 현대 예술, 다른 문화들의 예술, 이전의 유럽 예술을 모두 묶어 '예술'에 포함시키는 것이었다.

이 두 일반개념은 빌헬름 보링거Wilhellm Worringer의 유명한 책, 『추상과 감정이입Abstraktion und Einfühlung』에서 분명해지고 양극화되었다. 그는 1906년에 이 원고를 쓰고, 1908년에 박사 논문으로 발표한 후 1911년에 상업

적으로 발행했다. 이전의 비평가들과 이론가들은 예술 작품이 자연을 성공적으로 모방했는가에 따라 작품을 평가한 반면에, 보링거는 비서양 예술가들과 현대 유럽 예술가들이 외관상 서툴거나 부자연스러워 보이도록 표현한 것은 자연을 모방할 줄 모르는 무능력 때문이 아니라 그들의 목적이나 출발점이 아주 다르기 때문이라고 주장했다. 그는 추상과 감정이입을 적대적인 두 충동의 축소판으로 보았고, 자신은 추상에 공감한다고 밝혔다. 그럼에도 그는 감정이입을 완전히 거부하지 않았으며, 감정이입이란 단지 자연을 모방하려는 게 아니라 "고유한 생명력을 가진 선들과 형태들에 이상적인 독립성과 완벽함을 부여하여 … 그것을 밖으로 투사하기를 원하고 그래서 창조 행위를 할 때마다 그 자신의 생의 감각을 방해받지 않고 자유롭게 활성화할 수 있는 무대(경기장)를 제공하길" 원하는 유기적이고 생명력 있는 것들의 정당한 즐거움에서 발생하는 것이라고 설명했다(아른하임 1967에서 인용). 보링거는 감정이입이 결핍된 노예적인 자연의 모방은 무기력하고 기계적이고, 감정이입을 통해 성취된 자연주의적인 예술은 조직화된 형식을 갖는다고 하여 양자를 구분했다.

보링거는 감정이입을 통한 자연의 표현을 하나의 정당한 예술적 목표로 간주했지만, 예술에는 그 이상이 있다고 주장했다. 그는 현재와 과거에 많은 인간 집단들이 감정이입 고유의 친밀한 신뢰를 통해, 즉 고대 그리스와 르네상스의 예술에 넉넉하게 기여했던 인간과 자연의 친화성을 통해 자연에 접근하지 않고 다른 방식으로 자연에 접근해왔음을 지적하고, 자연에 문화를 부과한다는 개념의 초기 형태를 제안했다(4장과 비교하라). 원시인들은 예측 불가능한 자연 앞에서 불안과 두려움을 느끼고 그 대응책으로 기하학의 법칙에 어울리는 형태들을 만들었다. 그들이 그런 형태들을 더 좋아하고 영구적으로 보존한 것은 그 질서와 규칙성이 고통

스런 혼란을 제어하거나 대신하는 것으로 보였기 때문이다. 이렇게 기하학적인 또는 반反유기적인 것의 제작과 선호를 보링거는 '추상Abstraktion'이라 불렀다.

보링거는 각기 자연주의적 예술과 비자연주의적 예술을 가리키기 위해 감정이입과 추상을 양극화함으로써, 감정이입은 미적 창조나 경험을 묘사하는 정확하고 존경스러운 개념으로서의 지위를 점점 더 잃게 되었다고 확신했다. 감정이입의 최고 이론가인 립스는 미학적으로 보수적인 관점에서, 자연을 기하학적 형태로 양식화하는 것을 가리켜 '비예술적 야만unjunstlerische Barbarei'이라고 몰아붙였는데, 이는 감정이입설에에 도움이 되지 않았다(윈드 1965에서 인용). 프로이트 역시 평생 동안 당대의 비모방적이고 추상적인 예술을 폄하하거나 무시했다. 이 때문에 비재현적 예술을 자신의 미적 경험 이론에 포함시키길 원했던 많은 사상가들은 감정이입이 그 옹호자들의 보수주의에 물들었다는 이유로 그것의 적절성을 외면했다. 보링거의 책은 당시에 베를린 대학 예술사학과에서 명망 있는 자리에 있던 유력한 형식주의자 하인리히 뷜플린의 인정을 받았으며, 그 책의 높은 명성으로 보아 감정이입설은 조만간 지적으로 구식이고 심지어 웃기는 이론으로 밀려날 처지가 되었다.

대충 비슷한 이야기가 영국에서도 펼쳐졌다. 피셔나 립스와는 무관하게 버넌 리Vernon Lee(블룸즈버리 그룹의 주변 일물인 바이올렛 패짓Violet Paget의 필명)가 감정이입설과 비슷한 이론을 공들여 완성했고, 립스의 책을 발견한 후 그 이론을 더욱 풍부하게 발전시켰다. 리는 먼저 1895년의 강의(후에 『월계수: 예술과 인생에 관한 장들Laurus Nobilis: Chapters on Art and Life』(1909)이란 책으로 출간됨)에서 다뤘던 개념을 언급하고 그것을 '공감sympathy'이라 불렀다. 그러나 1913년의 『아름다움The Beautiful』에서 '공감'은 이미 '감정이

입'이 되었고, '지각하는 주체의 활동을 지각되는 대상의 성질과 융합하는 경향성'으로 정의되었다(리드Reed 1984, 7에서 인용).

『르네상스의 피렌체 화가들The Florentine Painters of the Renaissance』(1896/1909)에서 버나드 베런슨은, 예술은 우리의 신체적·심리적 기능에 '촉각'에 대한 의식을 일깨우고, 우리의 수용 감각을 높이고, 우리의 삶을 향상시킨다고 말했다. "촉각의 가치들은 상상을 자극하여 작품의 부피를 느끼게 하고, 그 무게를 달아보게 하고, 그 잠재적 저항을 깨닫게 하고, 우리와의 거리를 재게 하고, 언제나 상상으로, 작품을 자세히 만져보고, 움켜쥐고, 껴안고, 주변을 걸어 다니도록 우리를 격려한다."[6] 제프리 스콧Geoffrey Scott은 『인문주의 건축The Architecture of Humanism』(1914/1924)에서 '감정이입설'을 '혁명적 미학'이라고 소개했다. 감정이입이란 단어는 영어에 영구적으로 자리를 잡았고, 오늘날 『옥스퍼드 영어사전』의 '부록'(1928년 이후에 추가된 단어들)에 담겨 있으며, 그 후에 정신분석과 통속심리학에서 중요하게 사용될 뿐 아니라 예술과 미적 경험에 대한 저작에 자주 쓰였다. 한 예로 레베카 웨스트(1928/1977)는 '창조적인 예술가를 만드는 감정이입의 능동적 힘, 또는 예술 감상자를 만드는 감정이입의 수동적 힘(102)'에 대해 글을 썼다.

그러나 클라이브 벨(1914)과 로저 프라이Roger Fry(1925)가 주장하는 형식주의적 접근법(이 접근법은 인상주의 이후의 회화와 조각이 보여준 비자연주의적 양상들의 미적 타당성을 입증하는 일에 관심을 기울였다)의 영향력이 증가한 것은 하나의 이론으로서 감정이입설이 독일의 감정이입설처럼 보수

6 피셔의 책은 "베런슨이 영어로 대중화시킨 '촉각적 가치들'과 '관념화된 감각'의 미학을 가장 먼저 그리고 가장 웅변적으로 언급한 책"으로 간주되어왔다(윈드 1965, 150).

주의와 반동의 붓에 더럽혀졌음을 의미했다. 적절한 변화를 가하면 감정이입설이나 적어도 감정이입설이 설명하려 했던 미적 경험의 신체적 현상들이 재현 예술뿐 아니라 비재현 예술에도 적용될 수 있다는 것을 대부분 인정하지 않는 듯했다.

그렇지만 우리는 '감정이입'이란 단어를 쓰지 않으면서도 그 일반적인 의미에 적극적으로 주목한 언급이나 심지어 이론 자체를 발견할 수 있다.[7] 유명한 미술교육학자 빅터 로웬펠드Victor Lowenfeld(1939)는 운동감각kinesthesis, 즉 근육과 힘줄과 관절 속의 신경 수용체에 의해 이루어지는 신체 내부의 긴장에 대한 자각과 촉감tactility, 즉 물리적 실체의 형태에 대한 촉각의 탐구가 예술 감상에 중요하다고 강조했다. 그는 이 두 과정 모두를 '촉지각haptic perception'이라 불렀다('촉각에 의한haptic'은 '묶다fasten'를 뜻하는 그리스 단어에서 파생했다). 스코틀랜드 심리학자 R. W. 픽퍼드Pickford(1972)는 'haptic(촉각의, 촉각에 의한)'을 채택했고, 다른 지각들뿐 아니라 시각예술의 창조와 지각은 내적인 느낌과 경험, 특히 근육 운동, 접촉, 진동에 대한 신체적 감각의 외적 구현을 반드시 수반한다고 주장했다.

루돌프 아른하임을 비롯한 게슈탈트 심리학자들은 미학에서 육체와 마음을 결합하는 일에 설득력과 통찰력을 제공했다. 오늘날 감정이입에 대해 어떤 이야기를 하던 간에 그 이야기는 아른하임의 훌륭한 선구적 저작에 크게 의존할 수밖에 없다. 철학자 수잔 랭어(1953)는 "음악은 감정들의 느낌을 소리로 들려준다"와 같은 직관적 언어로 감정이입설을 언급했

7 이 장을 끝낸 후에 나는 신경과학자, 발명가, 음악가이자 일반 이론의 박식가인 맨프레드 클라인즈(1977)가 '센틱스Sentics'라는 이름의 '새로운 감정 소통 이론'을 세웠음을 알게 되었다. 이 장의 주 25를 보라.

다.[8] 게다가 피터 키비Peter Kivy는 음악 미학에 관한 글들(예를 들어 1990)에서 음악을 "특수한 감정의 영향 아래 놓인 인간 신체의 '소리 지도'"로 간주하고, 음악이 "표현적인 것은 인간의 표현적인 발화 및 행동과 유사한 덕분"이라고 말했다.

춤에 관한 글에서 존 마틴John Martin(1965)은 운동감각을 '여섯 번째 감각', 일종의 '내적 흉내'라 불렀다. 무의식적으로 흉내를 내는 것, 즉 타인의 경험과 감정을 겪어보는 것은 예술을 이해하고 예술에 참여하게 해주는 인간의 능력이라고 주장했다. 여기에서 마틴은 '감정이입'을 직접 사용하진 않지만 그 단어의 정신분석학적 의미와 미학적 의미를 결합했다.

리처드 월하임(1968, 28)은 "자연의 사물이나 인공물에 표현적 의미를 부여할 때 우리는 눈앞의 대상을 육체적으로 보는 경향이 있다. 다시 말해 우리는 인간의 신체가 걸친 그리고 내적 상태와 항상 결합된 어떤 외양과 특징상 유사성을 띤 특별한 모습을 대상에 부여하는 경향이 있다"라고 썼다. 또 다른 영국 예술비평가, 안드리안 스톡스Andrian Stokes(1978)와 피터 풀러Peter Fuller(1980, 1983)는 미적 경험의 강렬한 신체적 기원과 부수물을 강조했는데, 그들의 전반적인 방향성은 정신분석학 분야의 대상관계이론(흔히 멜라니 클라인Melanie Klein과 그 추종자들의 연구와 연관됨)에서 파생했다. 누구든 감정이입이란 이론을 되살리고 개조하려 한다면 마땅히 이 사람들을 우리 시대의 감정이입 이론가라 불러야 한다.

8 랭어의 「생명 경험의 형식들」(1953)과 그밖의 글들(1942, 1967)은 미적 경험에 대한 생물학적 관점 속으로 무리 없이 통합될 수도 있었다. 그러나 예술의 생물학적 기초를 해명하겠다는 소망을 표명했음에도 그녀는 예술을 인간 진화에 선택 가치가 있는 행동으로 간주하지 않는다. 또한 예술은 인간 특유의 상징화하는 '마음'에서 나온 산물이라는 것을 입증하고자 하는 그녀의 관심은, 예술은 상징의 제시나 변형에 의존할 필요가 없다는 나의 주장과 매우 다르다.

이 사례들은 고립되거나 거의 주목을 받지 못했다. 또한 보들레르, 랭보, 말라르메 같은 중요하고 영향력 있는 시인들이 말이나 소리는 색과 그밖의 감각들 또는 감정들을 구체화한다고 주장하고, 쇠라에서 칸딘스키에 이르는 여러 화가들은 감정과 개념을 선과 색 그리고 심지어 추상적 형태와 결부시켰음에도, 사람들은 감정이입이 미학에 진지하고 확실한 기여를 할 가능성을 대체로 간과해왔다. 미학이나 예술비평에 관한 우리 시대의 책에서 감정이입설은 혹시 언급되는 경우가 있더라도 단지 역사적 중요성이 별로 없는 호기심 거리로 취급된다.

감정이입의 자연사

프로이트와 베런슨처럼 다양한 사상가들을 립스나 베넌 리의 이론 같은 거의 잊혀가는 감정이입설과 결부시키는 것은 부적절하고 비생산적으로 보일지 모른다. 그리고 그 지지자들도 분명히 밝혔고, 이상의 짧은 개관에서도 확실히 드러났듯이 감정이입이란 개념 자체는 심각한 결점을 안고 있는 것이 사실이다. 그럼에도 나는, 앞에서 언급한 이론가들은 비록 '자신을 이입시켜 느끼다fühlen sich hinein', '함께 보다mitsehen', 촉각적 가치, 관념화된 감각, 관념작용의 모방, 내적 모방, 감정이입Einfühlung, 감정이입empathy과 같은 다양한 용어를 사용하지만(그들의 이론이 원론적이든, 공론이든, 실질적이든), 그들 모두가 '감정이입론자'라는 이름으로 부를 수 있는 한 집단에 속한다고 믿는다. 그리고 그들이 감각, 감정, 인지의 심리학을 외면하면 미적 경험을 제대로 이해할 수 없다는 견해의 지지자라고 생각한다. 심리생물학적 실체인 인간의 지각, 인지, 감정은 당연히 진

화의 결과물로서 인류의 특징이 되었고 인류의 생존에 기여해왔다. 그것들은 우리가 작동하는 방식이고, 존재하는 방식이다.

이제부터 나는 우리가 지각하고, 생각하고, 느끼는 방식에 대해 현재까지 신경과학이 발견한 몇몇 사실들을 기초적인 방식으로 묘사할 것이다. 내가 '기초적인'이라는 성상性狀 형용사를 사용한 것에 주목하기 바란다. 잘못하면 나의 묘사는 존재하지도 않는 만장일치를 암시할 수도 있다. 논쟁과 불일치는 이 복잡한 분야의 특징이며, 다양한 정보들을 어떻게 짜맞출 것인지에 대한 통합적 사고방식은 아직 출현하지 않았다. 경쟁하는 여러 이론들을 조금씩 맛보기로 결정한 비전문가의 추축은 이 분야의 연구에 몰두하면서 그 어려움들을 절실히 느끼는 전문가들에게는 성급해 보일지 모른다.

그러나 나는 이 시도가 미적 감정이입이 어떻게 발생하고 예술 작품이 왜 우리에게 영향을 미치는지를 다른 비전문가들에게 보여줄 수 있다면 나름대로 가치가 있을 것이라 생각한다. 세부적인 것들과 강조점들은 변할 수 있고 새로운 발견에 대해서는 더 깊이 고찰할 필요가 있겠지만, 앞으로 묘사할 각각의 글들은 결국 조화롭게 들어맞아 하나의 완전한 퍼즐이 될 것이고, 그래서 미적 감정이입을 구성하는 감정의 종류들은 우리의 자연적인 '세계 내적 존재'에서 발생하고 따라서 자신만의 '자연사'를 갖고 있다는 나의 믿음을 입증할 것이다. 생물학자라면 이 진술을 자명하게 여기겠지만, 일반인들은 그 문제를 단 한 번도 깊이 생각해보지 않았을 것이다. 그러므로 나는 예술이 어떻게 우리의 감각·인지·감정의 장비를 이용해 세계와 세계 속의 우리에게 접근하고 세계와 우리 자신을 표현하는지에 대해 새로운 방법으로 생각해볼 것을 독자들에게 제안한다.

뇌와 세계: 지각, 생각, 느낌, 행위

상상하기 힘들 정도로 광대한 우주나 그와 똑같이 상상하기 힘들 정도로 작은 원자의 세계에 대해 아무리 많은 것을 알게 되더라도, 우리의 마음과 감각이 인간적인 비율과 척도와 적절성의 세계를 다루도록 진화해왔다는 사실은 변하지 않는다. 색의 파장, 소리의 주파수, 냄새 입자의 밀도, 미뢰의 수용성, 촉각의 민감성의 스펙트럼 중에서 우리는 인류의 생존에 영향을 미친 요소들에만 반응한다. 가령 암컷 나방이 수컷 나방을 유인하는 자외선이나 적외선을 인간은 색으로 인식하지 못하고, 수천만이나 수천만 번째—달러든, 마일이든, 초든, 그램이든—를 이해하기가 불가능하진 않지만 매우 어렵다고 느낀다.

물론 우리는 감각적 한계를 의식적이고 지적인 노력에 의해 얼마간 초월할 수 있다. 우리는 기호가 없으면 이해하기 불가능한 것들을 숫자나 그밖의 기호로 나타내는 등의 추상화 비결을 알고, 대기권 밖의 우주를 관통하거나 물질의 내부를 읽을 수 있는 도구를 발명한다. 또한 일을 더 정확히 수행하거나, 더 작은 음정 차이를 감지하거나, 와인을 구별할 수 있도록 우리의 감각을 훈련시킬 수도 있다.

모든 실용적 목적에 대하여 지각은 인간의 기본적인 감각 장비의 일정한 한계에 구속되어 있는데, 전통적인 오감뿐 아니라 다른 감각들—우리의 공간적 위치를 빛의 효과, 전자기장, 대기압, 심지어 심령의 진동을 기준으로 미묘하게 인식하는 것—도 예외가 아니다. 우리는 분명 달이나 목성의 중력이 아니라 지구의 특수한 중력에 맞춰 작동하도록 진화했다. 이는 우리가 구체적인 세계 내에서 진화했고 그 세계에서 살도록 설계되었다는 의미이다. 그리고 우리는 그 세계를 넘어서 온갖 종류의 추상

적 사고나 기발한 창조적 대안을 구축하는 능력을 진화시켰고 과도하게 발전한 그 능력 덕분에 불가피한 기본 현실에 궁극적으로 의존하고 있다는 사실을 감추거나 망각할 수는 있지만, 근본적인 사실은 변하지 않는다 (7장을 보라). 앎은 개인의 내면에서 일어나고, 특히 기억이나 상상은 외부 세계와 차단된 상태에서 일어난다. 그러나 우리가 알게 되는 모든 것은 대부분 궁극적으로 우리의 신체 감각에, 특히 우리가 보고 듣고 만지는 것에 궁극적으로 기초한다는 것을 아는 것이 중요하다.[9] 따라서 비록 플라톤의 시대 이후, 특히 데카르트 이래로 마치 하늘과 땅이 다르듯이 지식, 정신, 마음, 영혼, 그리고 심지어 '경험'(우리의 실체)이 육체와 별개라는 가정이 일반화되었지만, 우리의 마음과 몸을 보는 다른 방법, 즉 마음과 몸이 서로 관련되어 있고 더 나아가 세계와 관련되어 있다고 보는 방법도 분명히 존재한다.

낡은 지각 개념들에 대한 제임스 J. 깁슨Gibson(1979, 126)의 새로운 지각은 풍부하고 도발적이다. 깁슨은 우리는 세계에 대해 배우는 동안 우리 자신에 대해 배우고, 양자는 분리할 수 없다고 말했다. 세계 내의 물리적 존재로서 우리는 주변 환경을 지각할 때 환경이 좋든 나쁘든 삶에 제공하거나 공급하는 것들에 의거해, 즉 그가 '행동유도성affordance'이라 명명한 것들에 의거해 지각한다. 수면은 소금쟁이에게 다르고, 물고기에게 다르고, 우리에게 다르다. 지각심리학자들과 철학자들에게 대단히 중요한 추

9 이것은 경험주의적 또는 객관주의적 철학/심리학의 관점이고, 보통 본유관념을 주장하는 관념론의 관점과 대조된다. 나 자신의 입장은 양자의 결합으로, 우리가 유추와 은유 등을 이용하여 일정한 방식들로 '생각'(마음 연산을 수행)하는 선천적 성향을 가진 종으로 진화했음을 인정한다. 실제로 이 장에서 나는 그러한 몇몇 성향들을 설명할 것이다. 그러나 이 성향들은 경험된 외부 세계의 맥락에서 그리고 그런 세계와 관련하여 표출된다. 마음이 연산을 실행하는 것은 세계와의 지각적 또는 감각적 접촉을 통해서이다.

상적인 물리적 속성들(크기, 형태, 색, 무게, 질량, 화학 성분)도 세계 안에 존재하긴 하지만, 그 속성들은 양육, 영양섭취, 제작, 조작, 더 나아가 교우나 배신(왜냐하면 다른 사람들 역시 행동을 유도하므로)에 공급되는 행동유도성에는 단지 부차적으로 중요한 매우 전문화된 차원에 존재한다. 지각에 '생태학적'으로 접근하는 깁슨의 견해는 다음과 같다.

행동유도성 이론은 가치와 의미에 관한 기존 이론들과 근본적으로 다른 출발점이다. 행동유도성 이론은 가치와 의미가 무엇인가에 대한 새로운 정의로 시작한다. 어떤 행동유도성을 지각한다는 것은 지금까지 아무도 동의할 수 없었던 방식으로 의미가 부여되는 가치중립의 물리적 대상을 지각하는 과정이 아니다. 그것은 가치가 풍부한 생태학적 대상을 지각하는 과정이다. 어떤 물질, 어떤 표면, 어떤 배치라도 거기에는 누군가에게 유익하거나 해가 되는 어떤 행동유도성이 있다. 물리학은 가치중립적일지 모르지만, 생태학은 그렇지 않다(1979, 140).

행동유도성은 … 쌍방향, 즉 환경 쪽과 관찰자 양쪽 모두를 가리킨다. 하나의 행동유도성을 지정하는 정보 역시 쌍방향을 가리킨다. 그러나 이것은 결코 의식과 물질의 영역을 구분하는 정신물리학적 이원론을 의미하지 않는다. 그것은 단지, 환경의 유용성을 지정하는 정보에는 관찰자 자신의 몸과 다리와 손과 입을 지정하는 정보가 따른다는 것을 의미한다. 이는 외부자극수용(유기체 밖에서 일어나는 자극의 인식)에는 고유수용성감각(유기체 내부에서 일어나는 자극의 인식)이 따른다는 것, 세계를 지각할 때에는 자기 자신을 함께(동시에) 지각한다는 것을 다시 한 번 강조하는 것에 불과하다. 이것은 마음/물질 이원론이든 마음/몸 이원론이든, 어떤 형

태의 이원론과도 완전히 대립한다. 세계에 대한 의식과, 세계와 자신의 상보적 관계에 대한 의식은 분리할 수 없다(1979, 141).

깁슨이 제시한 지각의 생태학적 기초는 모든 인간의 감각 경험에 대한 우리의 이해에 기반이 되는 오스티나토* 또는 페달음**로 남아야 한다. 자아와 세계의 상호 관통에 대한 주장과 함께 선천적인 신체 인식을 제시하는 깁슨의 생태학적 접근법은 미적 감정이입설에 토대를 제공했다. 예를 들어 그는 대부분의 시지각 이론이 출발점으로 삼고 있는 것처럼 우리가 환경을 눈으로 보는 것이 아니라, "지면을 딛고 선 신체에 달려 있는 머릿속의 눈"으로 본다고 말했다(205). 즉, 우리에겐 근관절 운동감각과 더불어 시각적 운동감각이 있으며, 둘 다 지구를 비롯한 행동유도성들과 관련하여 이해해야 한다는 것이다.

뇌의 구조와 기능에 대한 지식은 더 나아가 운동감각과 그밖의 '감정이입' 현상들이 어떻게 발생하는지를 보여준다. 시각신경과학자들이 대체로 동의하는 바에 따르면, 시각의 초기 단계들에서 상은 예를 들어 색, 밝기, 선의 방향, 모서리, 운동 방향 같은 구체적인 자극 특성을 분석하도록 전문화된 각각의 처리 영역에 의해 상대적으로 단순한 맥락 의존적 부분들과 성질들로 쪼개진다고 한다(호프만Hoffman 1986, 트리스만Treisman 1986). 이 처리 영역들, 즉 모듈들은 세포 내에서 신호를 주고받는 활동 패턴으로 이루어져 있으며, 대뇌피질의 감각 영역 위에 세계의 공간적(또는 청각적, 촉각적) 표상을 암호로 나타내기 때문에 '지도'라 불린다. 우리의

* 어떤 일정한 음형音型을 같은 성부聲部에서 같은 음높이로 계속 되풀이하는 기법, 또는 그 음형.
** 페달을 밟고 있는 동안 지속되는 최저음.

의식적인 시지각 경험은 그 성질들이 재결합된 후에, 다시 말해 처리 순서상 '뒤에' 나타난다. 우리는 테두리, 색, 갈수록 좁아지는 선들이 아니라 책을 본다. 이 발견은 상식에 위배되지만, 망막의 광감수성 세포들이 '어떤 것을 주시할' 때 뇌는 그 시각적 장면을 전체적인 '완전한' 그림으로(카메라의 필름처럼) 받는 것이 아니라, 각기 다른 성질에 따라 각기 다르게 저장된 부분 정보를 받은 다음 뇌 안에서 재결합시켜야 한다.

청각, 운동, 촉각에 대해서도 그와 비슷한 과정과 지도화mapping가 발생한다. 이 감각 입력물은 추상화와 위계의 서열이 보다 높은 다른 뇌 영역에서 결합되고 범주화된다(종종 감정의 결합과 함께). 우리가 앎이라 부르는 것, 혹은 보다 정확히 말해 '인지'('정보의 습득, 변형, 저장과 관련된 체내 과정들' 제이존크, 241)는 감각 입력물을 받아서 지정된 암호에 따라 '표상'으로 변형시키는 보다 고차원의 과정이다(241). 하나의 신경 '표상'은 작은 그림이나 상이 아니라, 뇌의 신경망 안에 형성된 상대적인 시냅스 강도의 패턴이다.

미적 감정이입을 이해하는 데 흥미롭고 매우 도움이 되는 사실은, 같은 물건이라도 필요에 따라 다른 방식으로 처리될 수 있다는 것이다(베버Bever 1983). 실제로 하나의 물건은 서로 연결되어 있는 동시에 다른 지각표상들과도 연결되어 있는 개별적이고 어느 정도 독립적인(병행) 처리 모듈들에 의해 다중적으로 표상화될 수 있다(가자니가Gazzaniga 1985, 22-23). 예를 들어, '장난꾸러기 고양이'라는 하나의 구는 그 소리에 의해 언어적으로 암호화될 수 있지만 그와 동시에 시각화된 단어들로, 그 단어들의 의미로, 그 단어들이 연상시키는 하나의 상으로, 그리고 노래로 한다면 하나의 악절로 암호화될 수 있다. 이런 중복성은 한번의 '큐' 사인에 몇 개의 상황이 처리된다는 것을 의미한다. 그래서 언어 기능이 손상

된 사람이 때때로 멜로디 억양치료나 리드믹타법(헬름-에스타브룩스Helm-Estabrooks 1983)으로 또는 시각 이미지(피치-웨스트 1983)로 언어를 말하거나 이해하는 법을 습득하기도 한다. 어떤 단어나 구나 이름을 떠올리려 해도 이상하게 비슷한 어떤 것만 검색되는 경험이 누구나 있을 것이다. 일전에 나와 내 친구는 화랑을 돌아다니다가, 한 화랑에서 독일 화가 로비스 코린트Lovis Corinth의 그림 전시회를 보았다. 그날 오후가 끝날 무렵 친구와 나는 가슴이 작고 얼굴에 음흉한 미소를 띤 채 서 있는 여자 누드 그림의 복제화를 보았다. 나는 그 그림이 눈에 익어 그 화가의 이름을 떠올리려고 애를 쓰다 결국 포기하고, 내 기억이 틀릴 수 있다고 생각하면서 친구에게 "로비스 코린트 '같다'"라고 말했다. 나중에 그 화가의 이름을 보니, 루카스 크라나흐Lucas Cranach였다. 나의 뇌는 틀림없이 글로 적힌 화가 이름의 머리글자와 형태, 심지어는 철자의 수 및 자모음의 몇몇 위치를 암호로 저장했던 여러 기억 모듈들이나 표상들을 검색한 것이다.

위에서 보고한 지각과 인지의 생리학적 기능 과정들은 믿기 어려울 정도로 복잡하지만 상당히 기계적으로 돌아가는 듯 들린다. 실제로 그 과정들은 매우 기계적이다. 그러나 지각하고 인지하는 사람에게 그 과정들은 중요성과 의미를 충만히 내포하고 있다.

내가 방금 묘사한 과정에서 감정(그리고 인지. 둘 중 어느 것이 근본적인지 그리고 어느 한쪽이 독자적으로 발생할 수 있는지에 대해서는 논쟁이 진행 중이다)의 역할 중 하나는 의미를 더하는 것, 즉 무엇에 근거하여 행동할 필요가 있는지를 유기체에게 알려주는 것이다. 기초적인 예를 들어보자. 평소에 나는 별다른 생각이나 감정 없이 숨을 쉬지만, 만일 호흡 작용이 방해를 받으면 항상성 회복을 위해 자율신경계 메커니즘들이 활성화된다. 내분비선 반응을 비롯한 이 반응들은 강력한 욕구를 창출하고(공황, 절박함,

두려움 같은 '감정'으로 느껴진다), 다시 자연스럽게 숨을 쉴 방법을 찾도록 나를 유도한다. 다른 예를 들어보자. 내가 이 글을 쓰고 있는 동안 나의 뇌는 종이에 가하는 펜의 압력, 창밖에서 지저귀는 새소리, 지나가는 자동차 소리, 멀리 머리 위에서 날아가는 비행기, 초록색 종이 위의 글자 등과 같은 것들을 등록하고 있다('생각'과는 별도로, 감각적으로). 이것들은 모두 개별 요소들로 '감지되거나' '여과되거나' 분석되고, 그런 다음 상위의 뇌 중추들에서 결합되고 분류되고 평가된다. 대부분의 것들은 무시되고 잊히지만, 초인종이나 전화벨이 울리거나, 보일러가 꺼지거나, 펜에 잉크가 다 닳아 나오지 않으면, 그 지각표상들은 감정을 생성하고, 단순한 등록과 망각 이상의 것을 요구한다. 즉, 나는 주의를 기울이고, 그런 다음 그 요구와 관련된 일들을(운동신경 활동을) 작동시킬 것이다. 이와 동시에 외적으로 내가 생각하는 것들 또는 내적으로 호르몬이나 신경화학물질이 우쭐함, 슬픔, 불안 같은 감정을 야기할 것이다. 즉, 나는 글을 계속 쓰라고 자극하는 동기보다 더 두드러진 동기에 의한 어떤 일에 주목하고 그것을 수행하게 되는 것이다.

일부 과학자들(르두LeDoux 1986, 335)은, 자극 평가는 감정 표현의 기초에 선행하는 동시에 그 기초를 구성한다고 한다고 했다. 다시 말해, 감각 입력물이 피질에서 처리될 때(위에서 묘사한 것처럼) 뇌는 그것을 저장된(즉, 학습되거나 또는 '내장된(유전된)') 정보나 지식과 비교하고 유기체가 그와 관련된 어떤 일을 해야 하는지(작동시켜야 하는지)를 평가한다. 다시 말해 감정의 채색, 즉 '의미'가 더해지는 것이다.

이 관점은 물론이고 이와 관련된 여러 관점들에 의하면, 2장에서 말했듯이 감정이 진화한 것은 우리로 하여금 찾아야 할 것과 피해야 할 것에 신경을 쓰게 만들기 위해서다. 따라서 이 주관적인 평가 경험, 즉 감정 지

각은 어떤 부산물이 아니라 개인적인 행동 제어와 사회적 소통에서 실질적 기능을 하는 진화의 산물이다(벅Buck 1986, 281-85). 그러므로 아주 단순한 의미에서, 어떤 것이 감정적으로 끌리는가 아니면 혐오스러운가는 일반적으로 그것이 생존과 번식에 유익한가 해로운가를 말해주는 단서일 것이다.

신경과학자들과 인지심리학자들은 지각, 감정, 학습, 또는 주의 중 하나를 선택해 전문적으로(특정한 동물을 마취시켜 뇌의 특정한 부위에 한 종류의 자극을 가하는 방법으로) 조사해야 하지만, 실제 세계의 살아있는 유기체에게 이 모든 과정들은 분명 동시적으로 발생한다. 그 과정들은 깁슨이 그의 '생태학적' 접근에서 강조했듯이, 현상학적으로 개인이 하나로 경험하는 것이다. 내가 왜곡과 과잉 단순화의 위험을 무릅쓰고 그것들을 별개로 묘사한 것은, 미적 경험은 그 어떤 감지할 수 있는 측면에서도 미적이지 않은 경험과 다르지 않으며, 미적이지 않은 경험과 마찬가지로 지각, 매치와 비교에 의한 평가, 연상, 그리고 이에 수반하는 감정적 색채로 이루어져 있다는 내 주장을 뒷받침하기 위해서다. 우리가 '미적'이라 부르는 것은 보통의 감정적, 인지적 상호 연결과 공명 이상의 것을 가진, 그래서 종종 '형언할 수 없다'거나 '말로 할 수 없다'고 느껴지는 그런 지각들이다. 자연적인 미적 선천성을 몇 가지 살펴보기 전에, 나는 대뇌외측화*에 대해 현재까지 밝혀진 지식을 간략히 소개하여 뇌 구조와 기능에 대한 나의 언급을 마감하고자 한다.

지난 1세기 동안 인간 뇌의 양쪽 반구는 서로 다른 종류의 처리를 하도록 분화되었다고 알려져 왔다. 1960년대 초 이래로 이렇게 분화된 기능들

* 두 대뇌 반구 기능의 비대칭성.

을 지도화하고 이해하기 위해 체계적 조사들이 이루어졌다. 정상인의 경우 양쪽 반구는 동시에 상호작용하지만, 분화된 기능들이 발견됨에 따라 인지, 인식론(우리가 알 수 있는 것과 우리가 그것을 아는 방법), 언어, 예술을 포함하여 인간 행동과 노력의 모든 측면에 중요성을 띠는 의미들이 드러나게 되었다.

통속심리학은 '우뇌를 개발하는 법'을 가르치는 등, 대뇌 양반구를 지나치게 단순화한 이분법을 이용해 잇속을 챙긴다. 대중들은 좌뇌는 시간의 처리, 언어, 순차적 사고, 추상 작용과 연관된 탓에 엄격함, 분석, '가부장제'를 대표하는 예로 간주한다. 이와 대조적으로 우뇌는 공간 시각적 처리, 감정, 심상, 유추적 사고와 연관되어 '전일적', 직관적, 여성적으로 여긴다. 그에 따라 서양적 합리성과 과학을 비판하는 많은 사람들에게 좌반구는 악의 원흉이고 우반구는 부당한 취급 속에서도 세계에 대한 주권을 찾기 위해 불평등에 맞서 싸우는 가엾은 소녀와 같다. 여기에서 반구 분화에 대한 나의 관심은 어느 한쪽 편을 들고 다른 한쪽을 희생시키는 것이 아니다. 좌우 반구는 결혼한 지 오래된 부부처럼 인간의 정상적 기능을 위해 긴밀히 협조하고, 각자가 상대편의 기능을 어느 정도 수행할 수 있으며, 양쪽 다 완전하게 기능하려면 상대방의 도움이 반드시 필요하다.

그러나 미적 감정이입의 심리생물학을 이해하려면 반구 분화를 이해할 필요가 있다. 반구 분화는 때로 우리가 말로 설명할 수는 없지만 한 자극(단어, 구, 상, 소리)과 다른 자극을 강하게 연관짓는 특별한 경험을 설명해주기 때문이다. 연구 결과들을 보면, 대부분의 상황에서 우반구는 완전한 벙어리는 아니어도 거의 벙어리에 가깝다. 따라서 지각표상은 말로 표현되지 않기 때문에 우반구에 등록되고 저장되는 지각표상은 '의식적'이지 않을 것이다. 실험에서 '분리 뇌'(뇌량 절단) 환자들은 우반구로만 그림

이나 그밖의 자극을 '볼' 때에는 아무것도 보이지 않는다고 말한다. 보이지 않는다는 말은 좌반구의 '말'이다. 좌반구가 나서서 말하는 것은 우반구는 말을 할 줄 모르기 때문이다. 그러나 본 것을 그리라고 요구하면, 우반구의 지배를 받는 왼손은 자전거든 사과든 제시된 자극을 문제없이 그린다. 양쪽 눈으로 그림을 볼 때, 피실험자는 "내가 왜 이걸 그리는지 모르겠다."고 말한다. 이것도 좌반구의 말이다(가자니가 1985, 97).

이런 실험들은 풍부한 인지가 언어와 무관하게 존재할 수 있음을(그리고 언어는 풍부한 인지를 전제로 하지 않음을) 가리킨다. 인지를 묘사하는 말이 없으면 우리는 인지가 있다는 것을 의식적으로 알지 못하겠지만, 그래도 인지는 존재한다. 가자니가(1985, 86)가 말했듯이, "모듈 처리 단위들의 대부분은 계산하고, 기억하고, 감정을 느끼고, 활동할 수 있으며, 그러는 동안 사적인 의식 경험의 기초가 되는 자연언어 및 인지 체계들과 접촉할 필요가 없는" 것이다.

정보 처리와 표현의 비언어적 수단들—특히 상, 패턴, 음악, 감정적 억양, 감정 일반—은 인간의 경험과 지식에서 언어만큼이나 큰 부분을 차지한다. 그러나 우리는 그것들을 쉽게 간과하거나 과소평가하는데, 언어는 마치 두목 행세를 하는 힘센 형처럼 말 못하는 동생들 대신 주목을 끌기 위해 기회만 있으면 남 앞에 나서고 조명을 받는다. 그러나 뇌에서는 방대한 정보 처리가 언어 과정들과 무관하게 이루어진다(레비Levy 1982).

가자니가는 위에서 위에서 묘사한 거처럼 뇌를 개별적이고 다소 독립적인 처리 모듈들의 '연합체'로 보고, 여기에 그가 '해석자'라 명명한 좌뇌 속의 특별 부분을 더하는데, 이 특별 부분이 하는 일은 왜 우리가 이것을 하는지를 설명하는 이론을 세우는 것이다. 그의 말에 따르면 우리가 의식적 경험이라고 생각하는 것은 넓은 의미로 볼 때 우리가 자신의 행동

에 부여한 해석과 관련된 언어적 기억이라고 한다. 그렇다면 프로이트의 이드나 '무의식'(5장 서두 부근에서 설명한 '1차적 과정')은 당연히 비언어적이고, 비시간적이고, '감정적인' 우반구에 위치할 것이다.

그러나 중요한 의미에서 나는 대부분의 신경과학자들(예를 들어, 가자니가(1985), 베버(1983), 르두(1986), 그리고 르두가 인용한 그리핀과 루리아Luria)이 의식 또는 자기인식을 자연언어 능력과 동일시하거나, 언어를 가능하게 하는 인지 능력들(예를 들어, 르두(1986)가 묘사한 왼쪽 하두정소엽)과 동일시하는 것은 잘못이라고 생각한다. 이는 의식을 너무 좁게 보는 견해인 것 같다. 사고로 언어가 손상된 성인들, 말을 배우기 이전의 아이들, 그리고 인간이 아닌 동물 중 적어도 몇몇 종은 분명 의식을 소유하기 때문이다. 우반구에도 보통의 방법으로는 감지할 수 없는 '해석자'가 충분히 존재할 수 있다. 즉, 분리 뇌 환자들에 대한 실험들(스페리Sperry, 자이달Zaidal, 그리고 자이달 1979)은 우반구에 중요한 사회적 인식과 자기 인식이 있음을 입증했다. 어쨌든 우리가 마음과 뇌의 실제적인 작동 방식에 대해 더 많은 것을 알아간다면, 우리의 '의식' 개념(자각, 주의, 학습, 기억 개념은 물론이고)은 분명 수정이 필요할 것이다(처치랜드Churchland 1986, 321, 368).

자연선택이 뇌의 반쪽 전체를 '의식적'이지 않게 만들고 보존했으리라는 생각은 아무래도 신빙성이 떨어진다. 나는 벅Buck(1986, 364)의 견해에 동의하는데, 그는 의식적인 감정 경험과 그밖의 주관적 사건들은 주변 환경에 대한 인지적 표상(언어적일 필요가 없다)을 만드는 능력과 나란히 진화했고, 그래서 "의식은 동물들 사이에 광범위하게 존재하고, 해당 종의 인지 능력과 정비례한다"고 생각한다(또한 레비 1982를 보라). 오늘날의 신경과학자들은 언어 중심주의라는 면에서 20세기 철학자들과 비슷하다(7장을 보라).

어쨌든 인간의 뇌는 감정으로 채색된, 비언어적인, 지각·운동신경 기억체계들의 창고이고, 그 체계의 요소들은 연상망으로 긴밀히 통합되어 있다.[10] 새로운 자극은 다른 매개변수가 아무리 많더라도 비슷한 면을 가진 다른 자극들과의 관련성을 통해 지각될 수 있다. 예를 들어, '루카스 크라나흐Lucas Cranach'와 '로비스 코린트Lovis Corinth'는 둘 다 이름이고, 소리와 음절 길이가 비슷하고, 둘 다 '독일적인 분위기'를 풍기고, 예술과 관련이 있다. 우리는 도리스식 기둥 앞에서, 우리가 경험했던 수천 개의 다른 물건들과 그 기둥이 공유하는 지각·감각·운동신경·감정적 특징들과 관련지어 그 기둥을 경험할 수 있다. 예를 들어 수직성, 상승하거나 곡선을 그리거나 도약하는 행위, 강함, 흰색, 오래됨, 일렬 배치, 자음 소리로부터의 연상('데릭derrick', '도어릭door-ic'), 도리스란 이름의 어떤 사람 등이 그것이다. 꿈, 신화, 시각 예술의 상징성은 변화하는 감각적 상들의 이 호환성을 이용하는데, 그 상들에는 합리적으로 여겨지긴 해도 설명하기 어렵거나 미약한 '기시감既視感'이 있는 것처럼 느껴지는 감정적 색채가 첨부되어 있다.

그리고 언어적인 좌반구의 '해석자'는 공식화되지 않은 이 지각표상들을 이해할 수 있다. 예를 들어 친구에게 나는 이 장의 글에 대해 다음과 같이 말해줄 수 있다. "이것은 마치 헝클어진 커다란 털실 뭉치나 실 뭉치 같고, 그로부터 각기 다른 색의 실타래를 가지런히 풀어내고 배열해서 통일성 있는 하나의 패턴을 만드는 것과 같다." 이렇게 말하면서 나는 무엇

10 게다가 신경근육과 운동신경 영역은 감정의 경험과 표현에 중요하고, 그래서 모든 마음 상태에서 명백히 또는 명백한 수준에 준하여 작동한다. 예를 들어 인후 수술을 받은 환자는 다 나을 때까지 읽기가 금지된다. 소리를 내지 않고 글을 읽어도 성대에 미세하지만 측정 가능한 움직임이 수반되기 때문이다.

인가를 표현했다. 물론 그것을 묘사하는 다른 방법들이, 인식되지 않고, 말이 없고, 공식화되지 않고, 그 세포들과 지도들과 망들 속에 깊이 가라앉은 채 남아 있다가, 또 다른 지각표상이나 무엇인가를 묘사하고자 하는 소망이 출현하면 달그락하고 흔들릴 것이다.

환경 정보의 심리생물학적 처리에 대한 위의 짧고 기본적인 개관 덕분에 우리는 이제 '감정이입'이란 용어를 부활시키게 되었고, 우리의 예술적 반응에 대한 이해에 근본적인 것으로 취급하기로 결심한, 마음 활동의 보편적인 여러 원시미적 특징들을 조사할 수 있게 되었다.

지금까지의 논의를 간단히 요약해보자. 시지각에 대한 깁슨의 생태학적 모델은, 우리는 세계 속의 물체라는 생각, 즉 세계의 구체성에 관한 정보를 담고 있는 외부자극수용(유기체의 몸 밖에서 생겨난 자극의 인식)에는 반드시 세계 속에 깊이 뿌리 내린 우리의 상태에 관한 정보를 담고 있는 고유수용성감각(유기체 내부에서 일어나는 자극의 인식)이 따른다는 생각을 강조한다. 이 가정은 "한 지각의 여러 구성요소들은 각각 개별적이고 어느 정도 독립적인 처리 모듈들 속에서 분석되고 그런 다음 각기 다른 모듈성을 띠고 '표상'으로 저장되고, 그래서 모든 표상이 언어로 표현될 수 있는 것은 아니다"라는 인간 뇌의 구조와 기능에 대한 설명에서 기인한다.

표상들은 각기 다른 감각적·감정적 특성에 기초하여 다양한 연상망에 연결된다. 우리는 이 장의 뒷부분에 나올 유추에 관한 논의에서, 강도, 윤곽, 형체, 일정한 박동, 리듬, 지속 같은 자극 차원들에 대한 교차 모듈 연합과 매치 능력은 심지어 언어 사용 이전의 유아들에게서도 발견되는 선천적이고 명백히 중요한 능력임을 보게 될 것이다. 하나의 감각·감정·운동신경 자각은 하나 이상의 특성이 그와 비슷한 다른 자각들을 잠재의식적으로 연상시킬 수 있다. 그 형태나 닮은꼴들은, 말로 묘사할 수 있다는

전제 하에서, '심리적'이고 '인지적'일 뿐 아니라, 불명료하거나 설명할 수 없는 차원에서 물리적, 육체적, 운동감각적, 다시 말해 '감정이입적'이다. 그것들을 말로 표현하기 불가능하다고 느끼는 것은, 그 망을 구성하는 많은 요소들, 특히 운동신경·감정의 요소들이 좌반구의 언어적 해석에 접근할 수 없고 그래서 논리 정연하고 완전한 의식에 접근할 수 없기 때문이다.

이런 배경 하에 이제 위와 같은 의미로 '감정이입적'인 인간의 지각·인지·감정에서 몇 가지 특수한 보편적 선천성을 조사해볼 수 있다. '미학적 인간'이 존재양식과 경험을 특별화하기 위해 사용하는 지각·인지·감정적 요소들 속에 그 선천성들을 포함시키는 한에서, 우리는 그 선천성들을 '자연적으로 미적'이거나 원시미적이라 부를 수 있다. 그렇게(미적인—'특별한'—효과를 위해) 사용될 때 그 선천성들은 흡인력이 있고, 틈만 있으면 찾아오고, 표현을 잘 하는 감정 반응을 생성할 수 있는데, 이는 그것들이 보통의 해석적이고 언어적인 설명을 피하고, 그 대신 다른(보편적이든 개인적이든 간에) 비언어적인 감각·감정적 표상들 사이에 공명을 일으키기 때문이다.

자연이 부여한 미적 선천성들

•공간적 사고

적어도 그리스 시대 이후로 서양 문화는 사고를 "대안을 검토하고 논리적 주장을 구축하고 진리에 도달하는 신중하고, 합리적이고, 정연한, 다소 고상한 절차"로 생각하는 경향이 있었다. 그러나 서양에서 '사고'라고 상상하는 것은 실은 특수한 종류의 정신 기능—즉, 말과 그밖의 기호

를 다루는 훈련이 필요하고, 구체적인 실제 세계와 그 행동유도성들로부터 추상화한 것들을 사용하는 정신 기능—에 불과하다. 신경생리학자들은 인간의 사고 활동을 보다 폭넓게 보고, 표상된 정보를 한 형태에서 다른 형태로 변형시키는 활동으로 묘사한다(베버 1983, 25). 예를 들어 우리가 보거나 듣거나 읽어서 얻는 지각들이 마음속에서 표상으로 변형되면, 이 표상들이 지식으로 저장되고, 어쩌면 행동의 근거가 될 수 있고, 인출되거나 결합되거나 다른 표상으로 변형될 수 있다.

신경과학자들이 말하는 사고는 합리적·추상적 사고일 뿐만 아니라, 매우 정상적이지만 비언어적인 다른 마음의 변형작용들까지 포함된다. 실제로 하워드 가드너Howard Gardner(1983)는 영향력 있는 저서에서, 그러한 마음 성향들 중 몇 가지를 확인하고 '마음의 틀'이라 명명했다. 그 중 살아있는 유기체에게 특별히 중요한 것을 가드너를 비롯한 심리학자들은 '공간적 사고'라 부른다.

우리 몸의 공간적 위치, 우리가 점유하는 공간의 양, 우리와 다른 사물 간의 공간적 거리. 이것들은 모두 우리가 암암리에 무언의 자각으로 그 존재를 느끼는 실존적 소여물이다. 공간은 대개 시각으로 지각되지만, 눈을 감아도 우리는 여전히 우리의 위치를 인식하고(예를 들어, 똑바른지, 비스듬한지, 누워 있는지), 근육과 운동감각을 통해 공간 점유에 대한 느낌을 갖는다. 공간 인식은 우리의 세계 내적 존재 중 대단히 무의식적이고 수많은 영역에 고루 퍼져 있는 탓에, 우리는 일상생활에서 우리가 공간적 특징들과 관계들에 크게 의존하는 사물, 사람, 사건의 개념들에 얼마나 많이 근거하여 지각하고 행동하는지를 깨닫지 못한다(올슨Olson과 비알리스톡Bialystock 1983).

사람들이 신체적 자아와 신체의 공간적 방향성을 강조하는 정도는 문

화에 따라 다르다. 이 점에 있어서 신성한 산인 아궁 산을 기준으로 자신이 어디에 있는지를 항상 아는 발리 사람들은 매우 극단적인 예다(벨로 Bello 1970, 미드Mead 1970). 그러나 인간으로(정확히 말하자면, 동물로) 존재한다는 것은 자신의 신체 방향과 경계에 대한 자각을 필연적으로 수반하고,[11] 이 자각은 아주 단순한 생물들을 제외하고는 영토상의 경계, 더 나아가 사회적 경계에 대한 자각으로 확대된다.

비록 공간 개념들은 비언어적이지만, 인간의 언어에는 공간을 나타내는 부사(여기here/저기there), 전치사(위로up/아래로down, 왼쪽에on the left/오른쪽에on the right, 앞에at the front of/뒤에at the back of, 안에in/표면에on, 옆에by, 위에above/아래에below), 형용사(big큰/small작은, long긴/short짧은, wide넓은/narrow좁은, thick두꺼운/thin얇은, deep깊은/shallow얕은), 명사(top꼭대기/bottom바닥, left왼쪽/right오른쪽, front앞/back뒤, side옆/end끝)가 종류별로 많이 있다. 올슨과 비알리스톡은 영어에서(그리고 필시 다른 언어들에서) 이 공간 용어들에는 다음과 같은 몇 가지 공통된 성질이 있음을 지적했다. 첫째, 모두 기준점—화자나 어떤 사물—을 가정한다. 둘째, 예를 들어 수직성이나 길이 같은 구체적 차원을 기준으로 조직된다. 셋째, 각 차원의 양극을 지정하는 대조 쌍을 이룬다.

차원	대조 쌍
어디에 where	여기/저기 here/there
수직적인 vertical	위/아래 up/down, 높은/낮은 high/low, 위에/아래에 above/below

11 앙지외Anzieu(1989)는 '촉각 및 피부 우주'의 중요성 그리고 주변 환경과의 경계이자 접점인 피부의 중요성을 정신분석학적으로 다룬 매력적인 견해를 제시했다.

수평적인 horizontal	오른쪽/왼쪽 right/left
앞의 frontal	앞/뒤 front/back
길이 length	긴/짧은 long/short
거리 distance	먼/가까운 far/nea
높이 height	키가 큰/키가 작은 tall/short
넓이 width	넓은/좁은 wide/narrow
깊이 depth	깊은/얕은 deep/shallow
두께 thickness	두꺼운/얇은 thick/thin

　　살아있는 모든 생물이 그렇듯이 인간도 태어날 때 자신의 삶에 관여할 것 같은 사건들을 위한 '탐지기들'을 공급받는다(영 1978, 70). 두 다리로 서서 똑바로 걷고 손과 손가락을 정밀하게 사용하기 위해 균형을 잡고, 자신의 위치를 계속 기억하고, 시각적 패턴을 인식하는 기술, 적절한 공간 표상을 인식하고 형성하는 능력들을 통해 그밖의 문제들을 해결하는 기술이 필요하다.

　　공간적 능력들이 수가 많고, 보편적이고, 습득이 쉽다는 사실은 모두 그것들이 선천적이고, 뇌의 중요한 작동 방식으로서 유전적으로 전달되는 인지 장비의 일부분이라는 것을 의미한다. 심지어 우리는 공간 인지의 출발점은, 자아를 비롯한 사물, 패턴, 사건의 표상들을 구성하여 '실재'를 모형화할 때 사용하는 마음의 내적 '구조물들'이라고 말할 수도 있다(칸트나 레비스트로스 식으로). 그 구조물들은 암호, 범주, 또는 마음의 내적 상태로 존재하고, 그로부터 보다 복잡한 지각, 개념, 마음사전의 체계, 문장 의미가 구성된다.[12]

• 인지적 보편특성들

무수한 소리, 장면, 맛, 냄새, 그리고 그밖의 외부 세계에 대한 지각들로 부터 우리의 감각과 마음은 위에서 묘사했듯이 어느 것에 주목해야 하는 지를 결정해야 할 뿐 아니라 적절한 정보를 저장(즉, 조직하고 분류)해서 일 단 그것을 받아들인 후 필요할 때 즉시 검색하고 사용할 수 있어야 한다. 이 일은 순서화 또는 암호화 원리들에 따라 이루어지는데,[13] 그중 이항대 립binarism과 원형 인식이라는 두 원리는 미적 감정이입을 이해하는 데 특 히 필수적이다.

나는 앞에서 공간적 사고를 설명하는 중에, 우리는 종종 반대되거나 대조를 이루는 쌍(위/아래, 큰/작은, 깊은/얕은 등)에 의거해 경험을 지각하 고 조직한다고 언급했다. 경험의 한 성질 또는 한 측면의 개념(예를 들어, '긴')은 보이지 않는 반대 개념('짧은')을 동시에 포함한다. 공간적 성질들 뿐 아니라 다른 성질들도 이원적으로 분류된다. 좋은/나쁜, 성숙한/미숙 한, 부유한/가난한 등이 그 예다. 언어학자들은 이분법적 원리가 소리 패 턴(예를 들어, 유성음/무성음, 귀에 거슬리는/감미로운)과 문법 구조에 대한 우 리의 무의식적 인식과 사용에 어떻게 중요한지를 설명했다(야콥슨Jakobson 과 워프Waugh 1979).

12 우리의 경험을 체계화하는 인지 구조들을 '상 개념도식'으로 보는 마크 존슨Mark Johnson (1987)의 개념은, 인간의 '현실'은 중요한 측면에서 '신체적'(또는 그의 말을 빌자면, '체현된 embodied' 것)임을 인정한다. 존슨이 다룬 상 개념도식들 중 많은 것들이 공간적으로 형성되는 것으로 보이며, 실제로 그는 그것들의 전언어적 또는 비문장적 성격을 강조한다. 또한 이 장의 주 22와 28, 그리고 아른하임(1969)을 보라.

13 이 문제에 대한 사회생물학적 관점을 위해서는 럼스덴과 윌슨(1981)의 「후성 규칙들」, 「유전적 으로 결정된 감각 필터, 뉴런간 암호화 과정들, 그리고 … 지각과 의사결정의 인지적 절차들」(25)을 보라.

이항대립 범주들은 사회적 현상(예를 들어, 성인/아이, 우리/그들, 신성한/불경한, 문화/자연)을 쉽게 일반화하고, 그래서 상당히 많은 이론들이 이항대립이란 주제를 중심으로 발전해왔다. 이항대립은 구조주의 인류학과 언어학의 주요한 주제다(예를 들어, 야콥슨 1962, 레비스트로스 1963, 1964-68). 그러나 두 분야 중 어느 쪽도 인지심리학이나 생물학에 기초하려는 시도를 하지 않았고, 그럼으로써 자신의 주장에 경험주의적 기둥을 세울 기회를 마련하지 못했다. 이항대립이 모든 마음 기능의 특징이든 아니든 그것은 틀림없이 중요하고 일반적이기 때문에, 우리는 이를 통해 양극적인 것들과 대립적인 것들에 공공연히 또는 암묵적으로 반응하며, 은유와 유추를 통해 그것들을 경험의 많은 측면들과 연결시킨다.

인간의 지각이 쏟아져 들어오는 다양한 자극들을 유의미한 범주들로 (이원적이든 아니면 다른 식으로든) 분류할 때, 그것은 구체적인 범주의 가장 좋은 예나 원형이 되는 것들의 표상—해당 종류의 중심적이거나 평균적인 표상—을 갖고 있는 것으로 보인다(로쉬Rosch 1978). 새로운 자극과 마주칠 때 뇌는 그 자극이 해당 범주의 원형과 얼마나 비슷한가에 기초하여 그것을 하나의 지각 범주에 할당한다. 예컨대 우리가 실제로 수백 가지의 색조를 구분할 줄 안다고 해도, 마음속으로는 그것들을 이름이 있는 유한수의 색으로 분류하는 경향이 있다. 빨강이나 파랑을 원형으로 인식하고, 어떤 색조들은 밝은 빨강, 짙은 빨강, 푸르스름한 빨강, 붉은 벽돌색 등으로 알아보는데, 이는 모두 빨강이라는 중심적 또는 원형적 성질과 관계가 있다.

언어의 경우 우리는 언어의 최소 단위들—자음과 모음 소리들—을 청각적 범주들로 분류한다. 우리는 어떤 소리를 다른 소리보다 어느 한 범주의 더 좋은 예로 지각하지만, 사투리나 외국어 억양이나 장애가 있

는 말을 구사하는 사람들이 우리의 언어를 발음하고 왜곡할 때에도 여전히 그 말을 이해한다. 형태 인식에서는 원, 사각형, 이등변 삼각형 같은 기하학적 형태들이 형태 인식의 원형이 된다. 예를 들어 아이들이 얼굴을 그릴 때 실제와는 다르게 얼굴을 그냥 원으로 그린다. 4장에서 지적했듯이, 기하학적 형태들은 전 세계 예술에서 장식적 패턴의 기초가 된다. 이와 마찬가지로 우리는 20년 동안 보지 못한 친구의 나이 든 얼굴을 알아볼 수 있다. 행복, 슬픔, 분노, 두려움, 놀람, 역겨움 등의 감정을 나타내는 얼굴 표정 역시 원형적으로 암호화된 것이 분명하다(에크먼Ekman, 프리슨Friesen, 엘스워스Ellsworth 1972). 실제로 얼굴 표정을 원형들로 도식화하면(레벤탈Leventhal 1984) 피실험자들은 주어진 감정을 가장 잘 표현한 것을 구별해낸다.

평균적 또는 원형적 특징에 따라 경험을 조직하는 것이 때로는 과잉 일반화 때문에 오류를 낳을 수도 있지만, 엄청난 양과 종류의 정보를 취급하는 경제적인 방법인 것은 분명하다. 유아들(그리고 심지어 비둘기들)이 한 범주의 개별 요소들로부터 개념과 추상적 원형들을 형성할 줄 안다는 사실은(코언Cohen과 영거Younger 1983, 퀸Quinn과 에이머스Eimas 1986, 그리서 Grieser와 쿨Kuhl 1989) 이 능력이 얼마나 기본적이고 중요한지를 말해준다.

'미'는 보통 법칙에 종속된다기보다는 예외로 간주되어왔다. 그러나 최근에 대학생들에게 얼굴 사진의 매력에 점수를 매기게 한 연구 보고에서는, 한 인구집단에 속한 모든 얼굴의 수학적 평균에 근접한 얼굴이 가장 매력적인 얼굴로 선택되었다(랑글루아Langlois와 로그먼Roggman 1990). 연구자들은 남자 대학생 96명과 여자 대학생 96명의 얼굴을 사진으로 찍고 컴퓨터를 이용해 작은 디지털 단위들로 변환했다. 그런 다음 2명의 얼굴, 4명의 얼굴, 8명의 얼굴, 16명의 얼굴, 32명의 얼굴을 합성한 사진들을 만

컴퓨터로 여대생들의 얼굴을 합성한 사진
4명의 얼굴(왼쪽 위), 8명의 얼굴(오른쪽 위), 16명의 얼굴(왼쪽 아래), 32명의 얼굴(오른쪽 아래).
16명이나 그 이상의 얼굴을 합성한 사진이 한 명의 얼굴 사진이나 8명 이하의 얼굴을 합성한 사진보다
더 매력적이라는 판정을 받았다.

들었더니, 16명의 얼굴이나 그 이상의 얼굴을 합성한 사진이 신체적 우
수성이 가장 뛰어난 얼굴로 뽑혔다.[14] 랑글루아와 로그먼은 사람들이 '안
면'의 원형에 반응한다고 생각하고, "매력적이지 않은 얼굴들은 왜곡이
적기 때문에 … 덜 얼굴 같거나 덜 전형적인 얼굴로 지각될 수 있다"고 말
했다(119). 3개월에서 6개월 사이의 유아들 역시 매력 없는 얼굴보다 매력
적인 얼굴(성인들이 판단한)을 선호한다는 사실이 다른 연구에서도 나타

14 또한 아이블-아이베스펠트(1989a)의 그림 9를 보라. H. 다우허Daucher가 여자 얼굴의 사진을
겹쳤을 때에도 거의 비슷한 결과가 나왔다.

난다는 것은 원형적인 얼굴이 매력적인 얼굴로 지각된다는 해석을 뒷받침한다(매력적인 얼굴이 원형으로 지각되는지 아닌지는 별개의 문제다). 랑글루아-로그먼 연구는 인지발달심리학의 원형 이론에도 들어맞을 뿐 아니라 진화론에도 들어맞는다. 진화론은 자연이 한 인구집단에 속한 많은 특성들의 최소 극단치(즉, 평균치)를 극단치보다 선호한다고 예측하는데, 이는 극단치에서 해로운 유전적 돌연변이가 발생할 가능성이 더 높기 때문이다.

랑글루아와 로그먼은 자신들의 분석은 결코 미학 일반에 적용될 수 없다는 점과, 평균적인(합성된) 예술은 결코 매력적일 수 없다는 점을 신중하게 지적한다. 물론 이것은 사실이지만, 그럼에도 원형의 인지적 중요성은 인간의 미적 행동을 이해하는 문제와 관련이 있을 수 있다. 원형은 인지적으로 만족스러울 수 있고 그래서 '매력적'이거나 '유쾌하다'고 판단할 수 있지만, 미적 긴장과 그에 따른 감정의 환기 및 충족은 원형의 조작에 있는 것 또한 사실이다. 예술은 가령 원, 장3화음, 원색 등과 같은 매력적이거나 유쾌하거나 아름다운 원형적 요소들을 사용하기도 하지만, 이 요소들을 특별하게 다루어 우리가 미적이라 부르는 특징적 효과를 얻는다. 일단 어떤 패턴이 암시되거나 제시되면 뇌는 원형적 특징을 찾을 준비를 하거나 '기대'를 한다. 예상했던 패턴으로부터의 일탈이 너무 작아서 진부하고 지루하거나 그 일탈이 너무 커서 난해하고 혼란스럽지 않은 한, 지연되고 조작된 기대가 충족되면 감정이 발생한다(이런 방식으로 음악적 감정이 어떻게 발생하는가에 대한 설명은, 메이어Meyer(1956)와 번스타인 Bernstein(1976)을 보라). 원이나 옥타브처럼 아름다운 얼굴도 안정적이고 원형적이지만, 그것은 더 큰 맥락에 놓여 더 큰 의미를 가리키는 하나의 요소일 수도 있다.

또 다른 인지적 보편특성들이 매력적인 연구(맥코덕McCorduck 1991)를

아론AARON의 컴퓨터 그림

위: 〈대화The Conversation〉(8½ × 11인치), 〈페니 플레인Penny Plain〉* 석판화 시리즈에서, 1980. 이 그림은 당시의 개발 단계에서 해럴드 코언이 컴퓨터로 생성한 이미지의 환기력이 어느 정도인지를 보여준다.

아래: 〈모조된 초상화Simulated Portrait〉(20 × 30인치), 코언이 만든 그림 기계 위에 아론이 제어하여 생성한 붓 그림. 다이앤 로덴버그 박사 소장. 이 무렵 아론의 인지적 원시성에는 인간 형태의 구조뿐 아니라 그것을 표현하기에 적합한 전략에 관한 상당량의 지식이 덧씌워진 상태였다.

* '색깔 없는 1페니'란 뜻이다.

통해 소개되었다. 추상화가 해럴드 코언은 인간의 인지 표상을 처리하는 일반 법칙들을 아론AARON이란 프로그램에 적용해 자동 그림을 생성하고 그로부터 중요한 성과를 얻어냈다. 코언의 목적은 보통의 컴퓨터 예술(컴퓨터 그래픽)과 달랐다. 컴퓨터 예술은 사진술을 모방한 패러다임이나 원근법을 변환하는 판에 박힌 방법의 연장에 가까운 프로그램 형식을 이용한다. 코언은 인지 법칙들을 고안하고 그래서 결과로 나온 그림이 "예술가의(즉 아론의)의 인지적 과정들에 대한 기록이 되기"를 원했다(코언과 맥코덕은 모든 예술이 그렇다고 주장한다).

우선 코언은 일단의 흔적들이 하나의 상으로 인식되기 위한 최소 조건은 무엇인지 자문했다. 그리고 인지의 '시각적 원시성들' 중에서, 닫힌 외곽선(즉, 폐쇄, 이것이 기본적인 인지 양식인 것은 바로 … 세계 내의 사물을 인식하는 우리의 능력이 … 눈을 모서리 탐지기처럼 작동시키는 과정들에 달려 있기 때문이다), 분할(공간을 분리하는 2차원의 선), 각도, 휘갈김, 형태-바탕의 관계(예를 들어, 내부와 외부), 유사성, 반복, 그리고 공간 배치에 관한 개념들(예를 들어, '위'는 '먼 곳'을 의미함)을 가려냈다(64-66, 89).[15] 후에 그는 자신의 초기 저작에 소개한 이 시각적 원시성들은 궁극적으로 "우리가 보는 것

15 '인지적 원시성들'은 의심의 여지없이 존재하지만, 나는 누군가의 동의를 얻은 목록을 하나도 발견하지 못했다. 깁슨은 틀림없이 코언의 시지각 개념들을 수정할 것이다. 그는 그래픽 표시 또는 흔적의 '불변하는' 특징은 직선, 곡선, 지그재그, 선과 정렬, 폐쇄, 교차 또는 연결, 평행, 일치, 조화라고 설명했다(깁슨 1979, 276). 또한 켈로그Kellogg(1970)를 보라. 시지각에 관해 얘기하자면, 트리스먼(1986)이 기술한 현재까지의 발견들은, 인간의 초기 시각 처리에서 뽑아낸 성질들은 점이나 선 같은 국소적 요소들을 특징짓는 단순한 성질들—색, 크기, 대조, 기울기, 굴곡, 선의 끝, 움직임, 입체적 깊이의 차이 등—일 뿐이고, 이 성질들 간의 관계는 아니라는 것을 보여준다. 폐쇄는 실험에서 주의 전에preattentively 감지할 수 있는 가장 복잡한 성질로 생각되지만, (실험 상황에서) '혼란시키는' 지각 대상들이 그것을 공유하지 않을 때에 한한다. 흥미로운 사실은, 프랑스 인상주의 화가들은 그들이 '아는' 것이 아니라 그들이 본 것—빛과 색, 장면의 기본적인 시각적 표상들—을 그리고자 했다는 것이다. 이 점에서 그들은 인지적 원시성들을 탐구한 해럴드 코언과 그 부류의 선구자였다.

을 우리가 알고 있는 것의 방향으로 이끄는" 보다 깊은 선천적 경향성에서 비롯한다고 결론지었다(104). 이 결론은 철학과 인지심리학에서 논쟁의 여지가 다분한 복잡한 개념으로 부상했고, 시각신경과학 분야에서 적어도 최근의 한 실험은 이 개념을 반박했다.[16] 그러나 코언이 확인한 공간 표상의 '기초들' 또는 '원시성들'은 아이들의 그림에서부터 가장 숙련된 전문 예술가들의 그림에 이르기까지 모든 그림에서 인식되고 이용되는 것으로 보인다[17](코언은 시각 표상의 인지적 기초를 탐구하기에 앞서 오늘날 캘리포니아의 챌펀트 계곡에 흔적을 남기고 사라진 아메리카 원주민의 암각화를 조사했다).

인지적 보편특성들—코언이 '원시성들'이라 명명한 시지각의 특성들(그리고 청지각과 촉지각에서 그에 해당하는 특성들)—과, 원형 및 이항대립 같은 조직화 원리들은 조직화된 지각의 기초 요소들이다. 이 요소들이 미적 맥락에서 사용되면 우리는 그것들이 조작해낸 긴장에 반응하고 또 예측 가능하고 만족스러운 규칙성에 반응한다. 그것들은 또한 감정적으로 채색된 연상을 불러일으킨다.

16 한 실험에서 피실험자들은 기대에 맞는 특징들의 착시 조합을 만들어내지 못했다(트리스먼 1986, 121-22). 이 발견은 두 가지를 암시했다. (1) 사전 지식과 기대는 특징들을 조합할 때 주의를 사용하도록 조장한다는 것과 (2) 사전 지식과 기대는 비정상적인 사물을 다시 정상적으로 만들도록 특징들의 착시 교체를 유도하지 않는다는 것이다. 그에 따라 트리스먼은 다음과 같이 결론짓는다. "착시 조합은 익숙한 사물에 대한 지식에 의미론적 접근이 이루어지기 이전의 시각 처리 단계에서 생겨나는 것으로 보인다. 그 조합은 하향식 제약조건에 의해 영향을 받는 것이 아니라, 감각 자료로부터 주의 전에 생성되는 것으로 보인다."

17 그런데 아이들(그리고 침팬지들)은 어떤 표시의 실제적인 물리적 흔적에 계속 관심을 기울여야 한다. 즉, 보상은 단지 운동신경 활동에서만 나오는 것이 아니다. 1살 반에서 3살 사이의 아이들은 연필을 가지고 열심히 낙서를 하다가도, 흔적을 제외한 모든 것을 제공하는 안 나오는 연필을 주면 그리기를 중단하곤 했다. 3살 된 아이들은 '허공에 그리기'를 거부하고, '진짜 그림'을 그릴 수 있는 종이를 요구했다(깁슨 1979, 275-76. 침팬지의 경우는 모리스Morris 1962를 보라).

폐쇄, 분할, 유사성, 반복 등은 생존에 기여하는 본래적 자질에 그 존재 이유가 있지만, 인간의 경우 이 인지적 보편특성들을 인식하는 필수 능력은 그것들을 의도적으로 조작하고, 정교화하고, 공들이는 능력으로까지 확대된다. 모든 동물은 적절한 형태와 적절한 배경을 구별할 줄 알고, 이미 알고 있는 틀 안에 어떤 것이 침입했거나 모순된 것이 있으면 주의를 기울여야 한다는 것을 알고, 어떤 것이 어디에서 끝나고 다른 것이 어디에서 시작하는지를 알아차린다. 하나의 사건, 하루, 존재양식의 한 기간을 구성하는 지속적인 현재 속에는, 평소에 지각하는 것과 약간 다르거나 두드러지게 대비되기 때문에 인식되는 탈선, 정점, 골 등이 있다. 반복은 규칙이고, 일탈은 우리에게 이익이 되거나 손해를 줄 수 있는 위반이다. 그러므로 일탈 또는 대조—보편적이고 두드러진 또 다른 '인지적 원시성'—는 원형에 대한 논의에서 방금 설명했던 것처럼, 감정의 원천이자 원인이 된다(또한 이 장에서 일시성과 감정에 관한 절을 보라).

인간의 경우 특별한 것(즉, 특이한 것, 대조적인 것)은 형이상학적으로 의미가 있다. 모든 사회에서, 대조를 지각할 때 본질적으로 수반되는 감정과 그런 자극에 공급되는 연상은 지각 및 인지와 관련이 있을 뿐 아니라 도덕 및 미와도 관련이 있다. 사회마다 대립을 조화시키고 그 균형을 맞추거나, 대립을 강조하고 찬양하는 성향이 각기 다르다. 수리남의 마룬족을 비롯한 어떤 사회들은 예술에서 강렬한 대조를 좋아하는데, 그 대조는 대개 색(직물의 가운데 줄무늬는 '빛나거나' '타올라야' 한다. 거무스름한 얼굴에서 흰 치아가 번득이면 감탄한다)이나, 위치(한 패턴의 주된 흐름의 정지, 말과 노래와 춤과 이야기의 갑작스런 중단, 수평적 도안과 수직적 도안의 맞대결)로 나타난다(프라이스와 프라이스 1980).

또 다른 사회는 자신들의 고유한 방식으로 대립물의 균형을 맞춘다.

나바호족의 모래그림, 챈트 산, 1937년 10월
나바호족의 모래그림은 순환하는 동적 운동이 평형을 유지하고 제어에서 벗어나지 않는 것이 특징이다.

예를 들어 나바호족의 주요한 형이상학적 가정은 동적인 것과 정적인 것
의 대립이다. 따라서 그들은 예술에서나 삶에서나 과잉을 피하고, 느리고
신중하고 계획적인 제어를 통해 조화와 균형을 추구한다. 나바호족의 모
래그림은 그 구성과 도안이 엄격하게 정해져 있고 효력을 발휘하려면 절
대로 변경해서는 안 되는 그림으로, 순환하는 동적 운동이 평형을 유지하
고 제어에서 벗어나지 않는 것이 특징이다(위더스푼 1977). 직조 패턴에서
도 동적 평형이 드러난다. 질서, 지성, 실용적 사고, 감상感傷의 배제, 과잉
의 회피는 모두 형이상학적 원리이자 신체·마음·감정의 원리인 균형에

대한 관심에서 온 것이다. 그것들은 나바호족의 사고와 행동의 이상이다.

패리스Faris(1972)가 누바족에 대해 언급한 것처럼, 균형과 관계가 있는 미적 개념들은 결국 인간 신체의 대칭과 구조에서 비롯되었을 것이다. 요컨대 인간의 귀, 눈, 팔, 가슴, 다리는 쌍을 이루고, 코, 입, 생식기처럼 하나뿐인 부위들도 대칭적이다. 그러나 많은 사회에서는 세련된 비대칭적 균형이 크게 발전했는데, 누바족의 페이스페인팅과 보디페인팅(리펜슈탈 Riefenstahl 1976), 나바호족의 직조와 모래그림, 선과 명암 또는 표면의 질과 색을 틀어지게 배치하는 호피족 그림(톰슨Thompson 1945), 불규칙성과 질서의 중단을 생명력의 징후로 보고 의도적으로 장려하고 높이 평가하는 아프리카 중부의 많은 문양들(애덤스Adams 1989)이 그런 예다.

• 유추, 은유

내 말은, 발레리나는 춤추는 여자가 아니라 … 검이나 컵이나 꽃 같은 세속적 형식의 어떤 기본 측면을 상징하는 은유라는 것, 즉, 그녀는 춤을 추는 것이 아니라 놀라운 돌진과 생략을 통해 몸으로 글을 쓰면서, 글로 쓴다면 단지 몇 단락의 대화나 서술로밖에 표현할 수 없는 것들을 암시한다는 것이다. 발레리나는 작가의 도구 없이 시를 쓴다.

— 스테판 말라르메, 「발레」, 1886

만일 세계에 대한 우리의 지각과 세계의 행동유도성이, 각기 다르지만 서로 연결되어 있는 그리고 감정을 등록하고 의식적 자각 없이 행위를 추동하는 뇌 영역들에서 처리되어 수많은 표상으로 저장된다면, 유추와 은유—어떤 것에 의해 다른 것을 묘사하거나 이해하는 것—가 어떻게 그리고 왜 우리의 사고에 그렇게 널리 퍼져 있는가를 이해하기는 어렵지 않다.

R. B. 제이존크(1984, 243)는 연주자들이 어려운 고음을 연주할 때 마치 그에 상응하는 어떤 체내 과정을 보여주는 듯 눈썹을 치켜 올리는 경우에 대해, "마치 그들은 만들어내고자 하는 이상적인 음색의 표상을 눈썹이나 혀에 갖고 있는 듯하다"라고 묘사했다. 제이존크는 그런 동작들이 단순한 긴장 해소인지 혹은 그 음악의 표현에 필수적이고 본질적인 어떤 체내 과정의 단서인지를 묻는다. 생후 몇 달이 지나면 '교차 양식적 매칭' 능력이 명백히 드러난다. 놀이를 통해 서로의 발성, 동작, 표정에 동조하고 그것을 모방하는 모아母兒 '조율'에 대한 연구에서 대니얼 스턴Daniel Stern(1985)은, 모아가 서로의 미소와 소리 등을 모방하는 것 외에도 그런 행동들의 보다 일반적이거나 추상적인 특징들에 동조한다는 사실을 발견했다. 예컨대 유아는 어머니가 고갯짓을 하는 동안 어머니의 목소리나 동작에 맞춰 팔을 흔들고 고갯짓과 동일한 시간적 장단에 몰입하면서 신체 동작의 강도 곡선을 높인다. 이와 동시에 어머니는 머리 움직임의 형태를 유아의 상하 팔 동작에 맞춘다.

세계 어디서나 어머니와 유아는 심리학자들이 유대라 부르는 일상적 관계 속에서 같은 양식으로든 서로 다른 양식으로든 흉내나 매치 행동을 한다. 이 즐거운 상호작용은 얼핏 보면 단순히 재미있어 보이지만, 그로부터 부수적 '이익'이 발생한다는 사실이 밝혀졌다. 즉, 아기가 기대하고, 답례하고, 대처하고, 예측하고, 실행하고, 타인에게 영향을 미치는 법을 배우는 동안 아기의 감정적, 지적, 언어적, 사회적 발달이 촉진되는 것이다. 스턴은 다음의 재미있는 예를 통해 모아의 동조가 어떻게 이루어지는지를 보여준다.

최초의 유희기를 담은 녹화 테이프에서 9개월 된 아기는 어머니에게서

새 장난감이 있는 곳으로 엉금엉금 기어간다. 아기는 배를 바닥에 댄 채 장난감을 움켜잡고 즐겁다는 듯이 바닥에 탕탕 내리친다. 아기의 동작과 호흡과 목소리로 판단할 때 아기의 놀이는 활기로 가득하다. 그때 어머니가 뒤에서 몰래 접근해 아기의 엉덩이에 손을 얹고 좌우로 활기차게 흔든다. 그 흔들기의 속도와 강도는 아기의 팔 동작과 목소리의 강도 및 속도와 잘 맞는 것 같고, 그래서 우리는 이것을 조율이라 불러도 무방할 것이다. 어머니의 조율에 대한 아기의 반응은, 무반응이다! 아기는 한 박자도 놓치지 않고 그저 자신의 놀이를 계속한다. 어머니의 흔들기는 겉으로는 아무 효과가 없어서, 마치 어머니가 아무것도 하지 않은 것처럼 느껴진다. 사실 이것은 이 모아가 보여준 조율의 특징이었다. 아기는 어머니에게서 멀어져 또 다른 장난감에 빠지고, 어머니는 아기의 엉덩이나 다리나 발을 흔들었다. 이 과정은 몇 번 반복되었다.

1차 동요 실험에서 어머니는 지금까지와 똑같이 하되, 이번에는 아기의 활기 정도를 고의적으로 '오판'하여, 아기가 보기보다 약간 덜 흥분한 것처럼 생각하고 그에 따라 흔들기를 하라는 지시를 받았다. 어머니가 잘 맞을 것이라고 실제로 판단한 것보다 약간 더 천천히 그리고 덜 강하게 흔들자, 아기는 당장 놀이를 중단하고 마치 '무슨 일이야?'라고 말하는 것처럼 어머니를 쳐다보았다. 이 절차는 몇 번 반복되었고, 그때마다 똑같은 결과에 도달했다.

2차 동요 실험은 정반대로 수행되었다. 어머니는 아기의 활기가 실제보다 더 높은 것처럼 생각하고 그에 따라 흔들기를 했다. 결과는 똑같았다. 아기는 불일치를 알아차리고 놀이를 중단했다(150).

어떤 어머니들은 오판을 직접 실행하기가 어렵다고 느끼기도 했다. 한

어머니는 그것이 마치 한 손으로는 머리를 톡톡 두드리고 다른 손으로는 배를 문지르는 것과 같았다고 말했다.

스턴은 태어난 순간부터 유아들은 형태, 강도, 윤곽, 리듬, 지속, 시간적 패턴을 형성하고 그에 반응할 줄 안다고 보고했다. 이는 모두 더 총체적인 경험을 구성하는 성질들의 추상적 표상들이다. 스턴은 아기들에게는 한 감각 양식으로 받은 정보를 다른 감각 양식으로 번역하는 선천적인 일반 능력이 있으며, 그 매치의 최종 기준은 외적인 행동 사건이 아니라 내적인 감정 상태라고 결론지었다(1985, 138. 또한 이 장의 뒤쪽에 실린 유아기에 대한 논의를 보라). 이 능력이 최초의 행동 감수성에 포함된다면, 틀림없이 결정적으로 중요한 것일 테고 아기가 사회적 '간주관성'의 세계에 발을 들이고 참여하게 해줄 것이다(트레바덴Trevarthen 1984).

그 이전의 연구에서도(가드너, 위너Winner, 베크호퍼Bechhofer, 울프Wolf 1978, 위너, 매카시McCarthy, 가드너 1980) 6개월 된 아기들의 귀에 리듬을 들려주는 동시에 그 리듬을 무성 필름의 화면에 점으로 나타내 보여주는 실험을 통해, 아기들이 리듬과 점의 유사성에 민감하다는 사실을 발견했다. 가드너(1983)는 교차영역 유추에 대한 감수성은 계속 발달한다고 보고한다. 일단 아이들이 비교적 유창하게 말하고, 연필로 그리고, 역할 놀이를 할 줄 알게 되면, 다음과 같은 일이 발생한다.

각기 다른 영역들을 연결 짓는 것, 즉 감각 양식들 안에서나 감각 양식들을 건너 뛰어 서로 다른 형식들 간의 유사성에 주목하고 그것을 말로(또는 다른 상징으로) 포착하기, 즉 단어들이나 색들이나 춤 동작들을 특이하게 조합하고 그로부터 즐거움을 얻기가 쉽다는 것을—그리고 흥미롭다는 것을—깨닫는다. 그래서 3,4개월 된 아기들은 진저에일* 한 잔과 피가

통하지 않아 저린 발의 유사성, 피아노 한 악절과 한 묶음의 색들의 유사
성, 또는 춤과 비행기 움직임의 유사성에 주목하고 그것을 묘사한다(291).

정규 교육, 특히 조작적, 합리적 사고의 훈련은 생애 초기에 나타나는
선천적인 유추·은유 능력을 덮어버리거나 심각하게 훼손하거나, 최소한
유사성에 주목하고 스스로 새로운 은유를 생성하는 능력에 치명적인 영
향을 미치는 듯하다. 하워드 가드너와 그의 동료들은 아이들이 학교 교육
을 몇 년 받은 후에는 능동적인 은유 연결과 창조의 성향에 개인적으로
큰 차이가 생긴다는 것을 발견했다.

그러나 조지 레이코프와 마크 존슨(1980)이 분명히 입증했듯이, 은유
는 매우 은밀한 방식으로 언어, 사고, 행위에 깊이 스며든다. 은유 생성과
은유 인식 능력은 개인마다 다르지만, 언어 자체에는 어떤 것에 의해 다
른 것을 이해하고 경험하게 해주는 숨겨진 은유가 가득하다(예를 들어, 이
문장에서 나는 '언어'를 은유가 '가득 찬' 일종의 '용기'로 표현했다). 언어학자이
언어이론가인 벤저민 워프Benjamin Whorf는 1956년에 이 사실에 주목했다.
"나는 다른 사람의 주장에서 '실마리treat'를 '붙잡는다grasp.' 그러나 그
'수준level'이 '내 머리로 이해되지 않으면over my head' 나의 주의력은 '방
황wander'하고 그 '흐름drift'을 '놓치고lose touch' 그래서 그가 자신의 '요점
point'에 '다가갈come' 때 우리는 '크게widely' 달라지고, 우리의 견해는 아
주 '멀리 벌어져서far apart' 그가 말하는 '것들things'은 '많이much' 임의적
이거나 심지어는 '꽤 많이a lot' 터무니없어 '보이게appear' 된다." 레이코

* 생강으로 향기와 맛을 내고 캐러멜로 착색한 무알코올의 탄산음료로, 톡 쏘는 맛에 아이들이
한동안 정신을 못 차린다는 뜻이다.

프와 존슨은 우리가 사용하는 아주 많은 개념들이 추상적이거나 아니면 경험상으로 확실한 윤곽이 잡히지 않기 때문에(예를 들어, 감정들, 생각들, 시간 개념), "우리는 보다 분명한 말을 통해 이해할 수 있는 다른 개념들에 의해 그것들을 파악해야 한다"고 했다.

방금 인용한 글에서 워프가 보여주고자 한 것처럼 대부분의 은유가 방향적이거나 공간적(위로/아래로, 앞에/뒤에, 표면에서/떨어져서, 깊은/얕은, 중심에/주변에)이라는 사실은 흥미롭다. 은유는 또한 존재론적이거나 (존재양식, 의인법, 환유와 관련된 것들), 활동에서 유래하거나(위의 인용문에서 '파악하다get a grip'를 보라*), 관계에서 유래한다. 멜리사 바우어만Melissa Bowerman(1980)은, 존재와 활동은 아이들이 처음 단어를 조합할 때 주목하는 관심사에 속한다는 것을 입증했다. 세계 어디에서나 아이들의 최초 문장들은 대체로 저것that, 거기there, 더 많이more, 그만no more, 모두 사라진all gone 같은 단어들로 표현되는 소수의 일반적인 조작과 의미론적 관계에 국한되는데, 이 단어들은 사물과 사건의 존재나 비존재 그리고 사라짐과 다시 나타남을 가리킨다.[18]

인간의 사고와 언어의 내용 중 많은 부분이 공간적 은유로 표현될 뿐 아니라, 입과 혀로 만들어진 말의 물리적 형상까지도 공간적 은유로 표현된다. 놀랍지만 믿을 만한 이 제안은 언어학자 메리 레크론 포스터Mary LeCron Foster의 연구에서 나왔다. 그녀는 모든 언어의 기원이라고 추정되는 공통조상언어인 원시언어, 즉 'PL(primordial language)'을 재구성했다. 포

* 파악把握: 잡아 쥠.

18 또한 이 최초 문장들은 행위주체, 행위, 행위 대상 간의 관계("테디가 쿠키 먹어"), 장소와 그 장소에 위치한 사물의 관계("아빠 일해"), 소유자와 소유물의 관계("내 과자"), 사물과 그 속성의 관계("아기 아파")를 표현한다.(바우어만 980)

스터의 가설(1978, 1980)은, 논란의 여지는 있지만 갈수록 신빙성을 얻고 있는, 인간 언어에 대한 두 가정에 의존하고 있다. 언어의 단독 기원설(일원발생설)과 언어가 비교적 늦게 발생했다는 설이 그것이다. 여러 해 동안 이론가들은 인간의 언어는 도구 제작과 나란히 발전했고 그래서 수백만 년 전에 출현했다고 믿었다. 그러나 이제는 짧은꼬리원숭이와 그밖의 동물들이 도구 제작 기술을 후손에게 물려준다고 알려졌기 때문에, 도구와 언어의 연결은 더 이상 불필요하게 되었다. 게다가 여러 인종의 미토콘드리아 DNA를 비교한 최근의 흥미로운 연구들(비록 논란의 여지는 있지만)은 모든 현대인의 공통 기원이 20만 년 전 아프리카에 있음을 보여준다(칸 Cann, 스토네킹Stoneking, 윌슨 1987). 이 발견들을 종합해볼 때, 원시언어가 5만 년(또는 그 이상) 전에 출현했다는 포스터의 주장(이것도 논란의 여지가 있다)이 신빙성이 있음을 알 수 있다(만일 현대 인류의 공통 기원 가설이 옳다면, 원시언어는 그보다는 최소한 어느 정도 더 나중에 발생했을 것이다).

포스터는 '서로 무관한' 아메리카 원주민 언어들을 연구하던 중에, 언어가 달라도 비슷한 지시대상을 가리키는 단어들은 서로 비슷하다는 것을 알게 되었다. 그녀가 보기에 이런 유사성은 너무나 광범위해서 단지 우연이나 차용으로 돌리기 어려웠다. 그래서 비교 연구를 통해 입말의 소리가 시간에 따라 어떤 규칙적 변화를 겪는가에 관한 기존의 언어학적 원리들을 이용해 그 단어들의 선조형을 재구성했다. 곧 그녀는 비슷한 의미를 가진 단어들(그리고 특히 동사 어간들이나 어근들) 간의 음운론적 유사성이 미 대륙에만 국한되지 않고 전 세계에 두루 존재한다는 것을 발견했다. 그녀의 말을 빌자면, "정말 예기치 않게 나는 일원발생설에 전념하게 되었고, 현대적 형태들을 그럴 듯하게 그리고 규칙적으로 파생시킨 것으로 추정되는 원시적 체계의 발견에 몰두하게 되었다(1978, 81)."

여러 언어의 형태소(최소 의미 단위, 예를 들어 어간)나 단어 자체를 비교하고, 소리 형상의 유사성이 의미의 유사성과 연결된다는 것을 발견하면서 포스터는 그 전까지는 무관하다고 여겨졌던 언어들(인도유럽어, 드라비다어, 히타이트어, 터키어, 유록어) 간에 발생적 관계가 있다고 주장하고, 그것들의 공통조상은 원시언어(PL)라고 가정했다. 이 견해만으론 충분히 만족하지 못한 듯 그녀는 '조음과 의미는 동일 구조이고, 입의 움직이는 부위들이 만들어내는 공간적 상호작용을 통해 결합되어 있음'을 입증하려 했다(1978, 111).

구강 통로를 따라 앞에서 뒤로 이동하는 동안 우리는 인접한 지점들에서 조음되는 자음들 간의 유사성과 차이점을 함께 발견한다. 입술 운동을 수반하는 소리들은 주변부와 관련된 의미들을 나타내는 반면에, 혀와 이 또는 치조돌기(앞니 뒤편에 볼록 나온 입천장 부분)의 상호작용을 수반하는 소리들은 내부적 의미들을 나타낸다…. 의미는 전적으로 공간적이며, 구강 통로 안에서 조음기관들 사이에 형성되는 관계와 유추적 상관성이 있다. 그에 따라 *p, *f, *m, *w는 모두 외부 공간이나 주변 공간을 나타낸다(111).

예를 들어, *m(직접 해보면 알 수 있듯이, 물리적으로는 먼저 위아래 입술을 닫은 다음 열어서 소리를 만든다)은 '잡기taking'나 '관련시키기relating'의 다양한 의미를 가진 단어들의 어간으로 빈번하게 사용된다. 포스터는 잡기나 관련시키기는—*m을 만들기 위해 위아래 입술이 만나는 것처럼—종종 양측성 관계를 수반한다고 지적했다. 잡거나 붙잡을 때 두 손가락이나 두 손의 관계, 맛보거나 씹거나 삼킬 때 만나는 위아래 입술, 치아들, 턱들의

관계, 끝으로 갈수록 점점 가늘어지게 만들거나 눌러 합치거나 결합하거나 으깨거나 기대놓을 때 마주보는 두 표면의 관계, 끝으로 갈수록 점점 가늘어지는 면들*과 둘러싸인 면들 그리고 닮은꼴들 같은 비슷한 두 물건의 관계가 그런 예들이다. 입 자체의 특징인(방금 열거했듯이 입술과 턱에서의) *m 양측성은 오늘날 영어 단어 'mouth'의 [m] 발음에 보존되어 있다. 그것은 또한 '손'을 뜻하는 프랑스어 'main'과 스페인어 'mano'에도 남아있다. 다시 말해, 포스터의 도식에서 언어는 발성 기관이 그 지시대상(행위나 사물)을 유추적으로 모방하는 일종의 의성擬聲으로 시작했다.

또 다른 예로, pl이나 fl 소리를 만들려면 입술이 앞으로 튀어나오고 그런 다음 혀가 치조돌기로부터 안쪽으로 당겨진다. 수많은 언어(핀어, 니안자어, 하누누어, 타밀어, 유록어, 영어)에서 'pl'과 'fl'은 — 이 소리를 만들 때의 입술과 혀처럼 — 외부로의 연장과 퍼짐을 나타낸다. 영어의 flood, fly, plain, flow, flat, field가 그 예이다(포스터 1980). 포스터는 다섯 어족과 추정상의 원시언어에서 1백 개가 넘는 그런 '의미론적 공통분모들(예를 들어, '내밀다, 내뿜다', '뻗치다', '체내 또는 신체의 물질')', 그리고 그와 관련된 동일 기원의 의성 형태소들(*pl(e)y-', *t(e)n-', *w(e)m-')을 제시했다(이 소리들을 발음해 보면 각 소리에 해당하는 위의 의미론적 공통분모들을 흉내내볼 수 있다).

포스터는 자신의 언어학적 재구성이 경험을 조직하고 분류하는 구석기인의 정교한 마음 능력을 증명한다고 주장한다. 그녀의 주장은 또한 유추뿐 아니라, 이 장의 이전 절들에서 설명한 것처럼 공간적 사고와 대립 원리 및 위계 원리도 인지적 조직화에 본질적이라는 주장과 일치하고 또

* 예를 들어, 피라미드.

그 주장을 뒷받침한다. 사실 포스터는 원시언어의 유추적 형상이 원시언어의 상징적·개념적 능력과 함께 '생물의 역사에서 의심할 바 없이 가장 중요한 진화상의 발전'이라고 생각했다(1978, 116).

만일 포스터의 이론이 옳다면 언어 본래의 '상징적' 성격은('임의적인' 단어가 경험 속의 어떤 것을 대신한다) 사물과 그 사물을 가리키기 위해 사용되는 소리 사이의 보다 근본적인 유추적(따라서 비임의적) 유사성에 근거할 것이다. 적어도 그녀의 도식은 '자유로이 움직이는' 상징화 능력이 뇌의 자연적인 작동 방식에 본질적으로 존재하는 보다 엄격한 유추화 성향들로부터 발전했음을 시사한다(또한 7장을 보라).

드와이트 볼린저Dwight Bolinger는 여러 해에 걸쳐 진행한 연구를 통해, 공간적 은유나 유추는 또한 인간의 말을 구성하는 소리 패턴들의 감정적 의미에도 본질적으로 존재한다는 주장에 이르렀다. 그는 '위로'와 '아래로'의 억양이 높이나 움직임을 직접적으로 상징한다고 지적하고, "그네가 위로 아래로, 위로 아래로 움직인다The swing goes up and down, up and down"라는 문장을 예로 든다. 그러나 은유적 확장은 간접적으로도 이루어진다.

볼린저(1986, 341)는 발화의 억양 패턴들에서 기본적이거나 일반적인 세 종류의 '프로파일profile'을 확인했다. 이 프로파일들은 궁극적으로 상승 및 하강과 관련된 은유에서(역사적으로, 개체 발생적으로, 혹은 둘 다에 의해) 파생된 추상적 의미들을 전달한다(상승 및 하강은 표정과 몸짓으로도 표현된다). 프로파일 A는 종지부가 하강하는 발화로, 끝마침(coming to rest)을 나타낸다. 일반적으로 내림세의 억양은 '누그러뜨림', 즉 사람을 달래기, 어떤 것의 중요성을 축소하기, 부정하기, 부인하기, 또는 정지와 완료를 알리기 등을 의미하는 발화의 특징이다. 프로파일 B는 끝을 올리고 그

래서 불완전함(up-in-the-airness)을 암시한다. '예'나 '아니오'의 대답을 요구하는 의문문, 종지되지 않은 절, 흥분, 분노, 놀람, 호기심(즉, keyed-'up'ness긴장 또는 'high' emotivity고조된 감정)의 상태에서 이루어지는 발화들이 그에 속한다. 일반적으로 '위up'는 각성을 전달한다. 높이 올라갈수록 진술의 격앙 또는 질문의 놀람이나 호기심이 더 커지고, 반대로 낮게 내려갈수록 진술의 확실성이나 완결성 또는 질문의 신뢰도가 더 커진다. 프로파일 C에서는 강하게 발음되는 음절이 낮게 유지되지만, 프로파일 A처럼 그 음절로부터 하향 낙하는 일어나지 않는다. 이것은 고삐매기, 저지하기, 속박, 제어를 전달하고, 그래서 예의바름이나 사죄를 나타낸다. 이런 음절을 말할 때는 속박의 몸짓 메아리로서 머리를 숙이기도 한다. 이와 마찬가지로 프로파일 B의 발화에는 눈썹 치켜뜨기가 수반되기도 한다. 단조음은 습관적이고 예상된 것에 대한 말에 사용되고, 그럼으로써 감정적 평탄함을 직접 전달한다.

야콥슨과 워프(1979)는 '언어음의 마력The Spell of Speech Sounds'이란 장에서 포스터와 볼린저의 발견을 옹호하고 보충했다. 그들은 말소리의 고저와 음질은 인두강의 수축과 팽창에 의해 형성되고, 그에 따라 모음 소리는 좁거나 넓고, 긴장되거나 이완되고, 귀에 거슬리거나 부드럽고, 날카롭거나 단조롭다고 묘사될 뿐 아니라 실제로 그렇다는 것을 우리에게 상기시켰다. 그들은 전 세계의 수많은 언어에서 음성상징의 예를 열거했다. 예를 들어, 모음 i는 높고, 분명하고, 전설음이고, 입술을 둥글게 하지 않고 발음하고, 좁은 인후와 작은 구경을 통해 만들어지고, 그래서 작은 아이나 어린 동물이나 작은 물건을 뜻하는 단어, 축소형 접미사, 작게 만드는 동사 등에서처럼, 작고, 경미하고, 순하고, 빠르고, 미세하고, 무가치하고, 약하고, 무게나 색이 가볍고 밝은 것을 뜻하는 단어들(예를 들어,

petite작은, teeny조그만, wee조그마한, sweetie연인, kitty새끼 고양이, puppy강아지)에 사용된다. 이와 반대로 보다 크고 넓은 후설모음(u, a)이 포함된 단어들은 색이 짙고, 무게가 무겁고, 크기와 움직임이 큰 것(예를 들어 음악에서, grave장엄하게, largo장엄하고 느리게, adagio느리게)과 관계가 있다.[19]

야콥슨과 워프(188)는 여러 언어에서 뽑은 음성상징의 수많은 예를 살펴본 후에, 그런 관계들이 보편적으로 존재하며 따라서 그것들은 결코 우연이 아니라고 결론지었다. "밝은-어두운, 가벼운-무거운, 작은-큰 같은 대조는 '지각적 구별을 할 때 필요한 기본 요소들'에 속하고, 그래서 전 세계 언어들의 기초를 이루는 기본 자질들과 불변의(또는 거의 불변의) 보편적 연결성을 지닌다."[20]

파푸아뉴기니의 고지대에 사는 칼룰리족도 그들의 시에서 특정한 모음 소리들을 자연 속의 특정한 감각 성질 및 소리들과 연관시키는데, 그 연관들은 야콥슨과 워프가 발견하고 묘사했던 것들과 비슷하다.[21] 예를

19 음악 용어에 빠르고 가볍고 밝음을 암시하는 모음이 들어 있는 예로는, 'brio', 'capriccio', 'presto', 'vivace'가 있다.

야콥슨과 워프보다 더 이전에 그래서 그들과 무관하게, 로버트 그리어 콘Robert Greer Cohn(1965)은 이런 원리들에 따라 스테판 말라르메의 시에 음성상징이 있음을 입증했다.

20 마셜 살린스(1976)는 밝은/짙은 쌍은 시각의 보편적 속성일 뿐 아니라 모든 감각의 보편적 속성이고 밝기와 어둡기의 구별은 지각적으로 가장 기초적인 구별이며, 그래서 아마 어떤 문화에서든 보편적 중요성과 의미론적 동기를 지닐 것이라고 제안한다. 파푸아뉴기니의 우메다족은 색을 밝음 및 어두움과 연관시킬 뿐 아니라 다즙성 및 건조성과도 연관시킨다(겔 1975). 파푸아뉴기니의 케람족은 독립된 색 개념이 없는 대신, 사물을 묘사할 때 익음과 익지 않음 또는 더러움과 잘 배치된 대조를 기준으로 삼는다(겔 1975에서 인용).

21 칼룰리의 시는 노래와 분리할 수 없을 정도로 밀접하게 관련되어 있다. 그리고 노래와 시는 자연(특히 새와 물)의 핵심적 은유들 그리고 제의화된 울음(펠드 1982를 보라)과 분리할 수 없다. 노래-텍스트 울음에서 의성어들은 새와 물 그리고 자연의 환경을 통과하는 여행을 가리키고, 더 나아가 보다 넓은 문화적 은유적 의미를 지닌다.

들어 전설모음은 높을 때는 '허밍 소리'가 나고(영어 단어 'beet'의 모음처럼), 낮을 때는 '윙윙 소리'가 난다(bet의 모음처럼) 후설모음은 높을 때는 '급강하하고(boot)', 낮을 때는 '크게 회전한다(brought)'. 중설모음은 앞에 위치할 때에는 '바삭바삭하고(bait)', 뒤에 위치할 때는 '불쑥 나타난다(boat)'(펠드 1982). 또한 칼룰리족에게 전설모음(즉, 허밍 소리가 나거나 윙윙 소리가 나는 것들)은 연속적인 소리를 만드는데, 그 예로 비가 부슬부슬 내리거나 비온 뒤 빗물이 똑똑 떨어지는 소리, 나무나 작은 숲에서 나뭇잎이 살랑대는 소리, 박쥐가 입을 오므리고 빨아먹는 소리, 씨앗 꼬투리의 달각거리는 소리, 아플 때 숨을 헐떡이는 소리, 도끼를 돌에 가는 소리, 곤충이 윙윙거리는 소리 등이 있다. 후설모음은 소리가 음원으로부터 이동하는 방향성의 패턴을 나타내는데, 예를 들어 boot의 모음 소리는 위에서 시작해 밑에서 사라지는 소리를 내는 것들의 단어에 사용되고, bought의 모음 소리는 수평으로 퍼지거나 음원에서 동심원으로 퍼지는 것들의 단어에 사용된다. 중설모음은 음원에서 계속되는 소리를 나타낸다(boat의 모음은 지속적인 것을 가리키고, bait의 모음은 뾰족하고 파삭파삭한 것을 가리킨다).

비록 그런 의성어들은 문화마다(또는 시인마다) 조금씩 다를 수 있지만, 일단 구체적인 언어에 익숙해지면 하나의 체계로서의 그 적절성을 쉽게 이해할 수 있고 미적 감동을 불러일으킬 가능성이 매우 높다. 시를 읽는 사람과 쓰는 사람(또는 청중과 작가)은 단어의 물리적 연상이 시적 효과에 미치는 영향을 안다. 시어도어 레트키의 시, 「다른 한 사람The Other」의 "나는 굴리고 또 굴린다, 혀 전체를I loll, I loll, all Tongue"에서 엘[l] 발음들은 사랑하는 사람이 표현하는 입의 만족을 강화한다. 키츠의 「나이팅게일에게Ode to a Nightingale」중 "잔가에 방울방울 구슬 진 거품 반짝이고

beaded bubbles winking at the brim"에서 b 발음들은 둥글게 맺힌 거품을 물리적으로 흉내 내는 동시에 시각적으로도 흉내 내고, i 발음들은 위에서 야콥슨과 워프가 묘사한 것처럼 빛남과 밝음을 암시한다(또한 콘 1962를 보라).

시각, 청각, 촉각, 운동감각, 열, 후각과 관련된 말들이 인간의 언어에서 심리적 성질을 묘사하는 은유로서 보편적으로 사용된다는 사실은 놀랍지 않다. 솔로몬 애쉬Solomon Asch(1955)는 물리적 성질을 가리키는 형용사들(예를 들어, 곧은/굽은, 뜨거운/차가운, 오른쪽/왼쪽, 단단한/부드러운, 그밖의 다수)이 많은 언어에서 동일하진 않지만 비슷한 의미를 내포한다는 사실을 입증했다. 예를 들어 구약의 히브리어, 호머의 그리스어, 중국어, 타이어, 말레이어, 하우사어에서 '뜨거운' 사람은 분노나 격노, 열정, 성적 흥분, 걱정, 활력, 또는 초조함을 느끼는 사람으로, 이런 상태는 모두 고조된 활동과 정서적 각성이 특징이다. 사람은 깊고 얕고, 좁고 넓고, 단단하고(엄하고) 부드럽고, 영리하고(밝고) 둔할(어두울) 수 있는데, 이 물리적 성질들은 연구된 모든 언어에서 대략 비슷한 심리적 성질들을 가리킨다.

유추적으로 그리고 은유적으로 생각하는 개인의 경향성은 한 문화 전체에서 개인적 특성뿐 아니라 집단적 생각을 암호화하기 위해 사용될 수도 있다. 예를 들어, 미크로네시아 서부의 벨라우에서 구전, 노래, 건축, 그리고 다양한 물건들은 4개의 주요 '도상圖像'을 구체적으로 표현하는데, 이 도상들은 개인들, 역할들, 사회정치적 단위들의 구성 및 상호관계와 관련된 일련의 개념들을 은유적, 유추적으로 상징한다(파르망티에 Parmentier 1987, 108 이하).

길path을 뜻하는 벨라우 단어는 숲속의 오솔길을 가리키기도 하지만 또한 연속과 관련된 개념들—어떤 일(전략, 방법, 기술, 기능)을 하는 방식,

미숙한 경험에 문화적으로 순서를 부과하는 확립된 체계와 제의의 선례, 똑같은 행위와 사건을 되풀이할 의무 등—을 포함한다. 강독이나 신체의 좌우대칭으로 상징되는 측면side은 균형 잡힌 상호호혜, 교환, 상호관계 개념들을 암호처럼 가리킨다. 모서리기둥cornerpost은 작은 길과 측면의 특징을 결합시켜, 건물을 지탱하는 주춧돌이나 기둥처럼 문화의 여러 기능을 떠받치는 지지와 조정을 나타낸다. 상대적인 물리적 크기나 성숙도를 보여주는 '더 큰/더 작은'의 연속체는 사회적 지위, 권력, 신성함의 크기에 근거한 사회적 계급제도—지배와 종속—를 나타낸다. 파르망티에의 분석에 의하면, 단어들, 구체적인 물리적 지시대상들, 은유적으로 연상되는 풍부한 의미들 속에 암호화되어 있는 위의 네 개의 '도상'은 벨라우 사람들이 그들 세계의 중요한 사회적 실재에 대해 생각하는 방식이기도 하다(또한 팡족에 관한 페르난데스Fernandez의 연구를 보라. 그의 연구에 대해서는 이 장의 끝에 논할 것이다).

• 시간성과 감정

마크 존슨을 비롯한 몇몇 학자들의 연구에서 알 수 있듯이, 은유는 단지 표현의 시적 또는 언어적 양식이 아니라, 우리에게 통일성 있고 질서 정연한 경험을 가능하게 해주는 인지 구조라는 더 중요한 면을 갖고 있다. 사실 존슨(1987, xii)은 더 나아가, 은유는 "널리 퍼져 있고, 환원이 불가능하고, 상상을 사용하는 일종의 이해 구조"라고 주장했다. 이렇게 볼 때 상상은 실생활의 현실적인 너트와 볼트 주변에 널려 있는 게으르고 공상적이고 도피적인 활동이 결코 아니라, 합리성을 구성하는 데 꼭 필요한 본질적 요소다. 존슨의 견해에서 은유의 중심은 인간의 몸이다. "신체 동작, 사물의 조작, 지각적 상호작용에는 우리의 경험을 혼란과 난해함에서

구출할 반복적 패턴이 반드시 포함되어 있다(xix)." 앞에서 묘사했듯이 뇌의 모듈이 표상을 저장하는 방식은 '우리 경험의 영역들을 연결하는 것(존슨이 은유를 설명한 말이다(103))'이 뇌의 작동 방식 또는 작동 방식들 중 하나임을 암시해준다.

단순한 설명을 위해 나는 인지적 보편특성, 은유, 유추를 다소 추상적으로, 그것들이 기본적으로 공간상 존재하거나(예를 들어, 언어를 용기로, 개념 이해를 '파악'으로), 마음속에 존재하는 것처럼(예를 들어, 개인적 특성을 감각 성질로) 묘사해왔다. 이제는 시간상의 존재도 미적 감정이입의 조건인 보편적 선천성들의 이해에 똑같이 필수적으로 중요하다는 점을 강조하고자 한다. 사실 시간성 개념은 내가 지금까지 설명한 공간적 또는 관념적 실체들에 대한 이해에 필수적 기초이거나 그 이해에 수반되는 개념이다. 왜냐하면 이 실체들의 영속성, 가변성, 방향성, 시간상의 유사성들은 행동유도성이라는 그 본질에 영향을 미치기 때문이다.[22] 발레리나의 춤에 대한 말라르메의 아름다운 묘사는 그녀를 검이나 컵이나 꽃 같은 공간적 존재로 경험하게 하지만, 또한 몸이 시를 '쓰는' 시공간적 경험을 하게 해준다.

주변 환경을 조사할 때 우리는 움직임, 즉 시간적 변화에—적어도 그것이 익숙한 것이고 그래서 예측 가능하거나 안전한 것이라고 마음속으로 확인할 때까지는—특별한 주의를 기울인다. 가변성 자체가 잠재적 위험의 신호이며, 변화의 결과에 주목하고 대비하도록 경계심을 불러일으킨다. 부드러워지거나 갑자기 시끄러워지는 소음은 주목을 강요하

22 마크 존슨의 연구에서 공간 인지의 '구조들'을 설명하는 일반적인 칸트 모델은 이렇게 확대된다. 마크 존슨(1987, 37)은 "상 개념도식"이 동적이고 휠 수 있으며, "그 어떤 것에 대한 우리의 경험에도 한정성, 통일성, 질서, 연결성을 부여"하기 때문에 신체적 은유의 기초가 된다고 설명한다.

고 심지어 행위를 강요한다. 접근하는 물체 또는 추워지거나 따뜻해지는 온도도 마찬가지다. 이와 같이 시간성 지각은 대개 우리의 길흉에 영향을 미치는 변화를 미리 알려주기 때문에 감정과 긴밀히 묶여 있다(그리고 'e-motion'이란 단어 자체에도 운동 개념이 포함돼 있다).[23]

그러나 '정적인' 시각적 대상에도 시간적 요소가 함유되어 있다. 이 사실의 중요성은 특히 루돌프 아른하임을 비롯한 게슈탈트 심리학자들이 지적해왔다. 그들은 지각표상이 동적일 수 잇다는 것, 다시 말해 지각표상은, 우리의 세계 내적 경험 때문에 어쩔 수 없이 지각 자극의 고유 성분처럼 보이는 '방향성 긴장'을 암시할 수 있음을 밝혔다. 아른하임(1984)이 말했듯이, 나무나 탑 같은 물체는 위로 솟구치는 것처럼 보이고, 도끼 같은 쐐기 모양의 물체는 날 방향으로 전진하는 것처럼 보인다. 그런 긴장은 사물이나 사건에 '성격'을 부여하고, 다른 사물이나 사건으로부터 그와 비슷한 은유적 또는 유추적 성격을 일깨운다.

예를 들어 입말 억양의 상승과 하강(이 장의 앞부분에서 설명했다)에서 확인했듯이, 하향성은 물리적으로 굴복(중력에)하는 것, 비활성 상태가 되는 것, 안전을 위한 노력을 의미한다. 반면에 상향성은 일어남, 들어 올림, 물리적으로 극복하기, 노력하기, 자부심과 모험심, 일반적으로 정지하면 반드시 추락하게 만드는 중력으로부터의 탈출 등과 관련된 긴장을 암시

23 아마도 이것이, 음악을 비롯한 시간 예술이 일반적으로 정적이고 조형적인 예술보다 감정적으로 더 강렬하다고 간주되는 이유들 중 하나일 것이다. 예를 들어 앞에서 원형과 관련하여 언급했듯이, 메이어(1956)는 음악적 감정에 대해, 그것이 조작되고 지연되고 마침내 해결되는 긴장의 창조와 해소로부터 발생한다고 설명한다. 클라인즈(1977, 24, 257)는 본질적 형식(감정을 표현하는 타고난 시공간적 형식)이 반복적이지만 '리듬에 어긋나게' 발생하면 한도 내에서 정서소통sentic(감정적) 상태의 긴장이 증가한다고 주장한다. 다시 말해, 일정한 리듬의 반복은 감성적 상태를 축적하지 않고 오히려 방류한다는 것이다(토닥거림이 분노나 슬픔을 달래고 진정시켜주는 것과 같다).

한다.

아른하임은 예술 심리학과 예술 심리생물학에 무수히 많은 영향을 끼쳤다. 지난 반세기에 걸친 그의 선구적인 사고와 연구는 예술의 감정 경험이란 주제의 이상적인 머리말이다. 먼저 그는 '감정'은 지각 및 인지와 결정적으로 연결되어 있고 그래서 단지 "예술은 감정을 표현한다"고 말하는 것은 오해의 소지가 있고 부적절하다는 점을 다시 한 번 상기시켰다. 대신에 감정은 지각, 기대, 기억 같은 뇌 과정들의 상호작용에 의해 만들어진 긴장이나 흥분의 차원으로 이해해야 한다. 아른하임(1966, 313)은 그것을 다음과 같이 표현했다. "표현을 이해한다는 것이 무엇인지를 구체적으로 조사해보면, 그때 사람들이 사용하는 도구는 어떤 다른 신비한 인지 기능이 아니라 지각임을 명확히 알 수 있다. 이 지각에 대해서는 감정이라는 특별한 용어가 필요하다. 그것은 자로 잴 수 있는 형태, 크기, 색조, 높낮이 같은 정적인 측면들에 대한 지각이 아니라, 그런 자극들이 전달하는 방향성 긴장에 대한 지각이다."

우리가 세계를 이해를 이해할 수 있도록 도와주는 신체적·육체적 은유의 본질 요소인 '방향성 긴장'에는 신경생리학적 근거가 있다고 암시하는 한에서 아른하임의 '동형구조isomorphism' 개념은 미적 감정이입의 연구에 기대감을 불어넣는다. 동형구조란 단어는 어떤 두 개의 구조상 조직이 일치하거나 부합하는 것, 즉 일종의 '정밀한 유추'를 가리킨다. 그러므로 지각 대상의 구조가 심리적 과정과 '도상 차원에서' 일치하고 뇌의 전기화학적 정보처리 과정에서 그에 상응하는 신체적 또는 심리적(감정적 색채를 띤) 활동이 유추적으로 생성될 때 '동형구조'가 발행할 수 있다고 아른하임은 추정했다. 다시 말해 이 모델은 우리가 어떤 사물이나 사건의 물리적 힘을 지각하면 그 힘이 우리의 지각 처리 장치의 정신역학에

동형구조로 관련되거나 반영된다고 본다.

아른하임은 뇌 속의 특징 탐지기, 피질 지도, 처리 모듈이 밝혀지기 이전인 1949년에 발표한 고전적인 논문을 통해 동형구조 개념을 제시했다. 그는 훨씬 이전에 프로이트가 '관념작용의 모방'(이 장의 첫 부분에서 설명함)이라 명명했던 현상—근육 행동 패턴에는 종종 그와 유사한 심리적 상태가 동반한다고 느껴진다는 사실—을 다루었다. 그는 더 나아가 형태, 운동 등의 지각표상이 어떻게, "관찰된 자극 패턴의 조직과 구조가 유사한 표현의 직접적 경험(164)"을 지각 당사자에게 전달할 수 있는가를 설명하고 싶어 했다. 그는 뇌, 특히 시각피질에 지각 자극이 투사되면 그 피질 부위에 전기화학적 힘의 형태(지각된 조직 또는 게슈탈트 패턴)가 만들어지고, 그에 수반하여 심리적 대응물이 만들어질 것이라고 추측했다. 그렇다면 이런 기초로부터 우리는 '표현'을, 뇌가 지각 자극을 조직할 때 발생하는 동적인 전기화학적 과정의 심리적 대응물로 정의할 수 있다.

따라서 과거의 감정이입론자들이 생각했던 것처럼 수양버들은 슬픈 사람처럼 보이기 때문에 '슬픔을 표현'하는 것이 아니라고 아른하임은 주장했다. 그보다는 수양버들 가지들의 형태, 방향, 유연성이 수동적으로 매달리는 표현을 전달하기 때문에, 사람의 내면에서 구조상 그와 비슷한 슬픔의 심리생리학적 패턴과의 어떤 비교가 부차적으로 발생한다고 보는 것이 더 적절하다는 것이다. 그는 "소리가 현에 자신과 비슷한 주파수의 진동을 일으키는 것과 마찬가지로, 시각적, 운동감각적, 감정적 경험 같은 다양한 차원의 심리적 경험들은 자신과 비슷한 전기피질 구조의 감각을 서로의 차원에 유발시키는 것 같다"라고 말했다.[24]

신경과학적 이해는 아직 실제의 동형구조 과정을 보여주지 못하고 있지만, 언젠가는 결국 입증되고 명확히 이해될 것이다. 앞에서 언급했듯

이, 하나의 전체적 지각표상은 연상망 속에 연결된 여러 감각 모듈에서 암호화된다. 이 지각표상들이 암호화되고 그런 다음 해독 및 기록되는 방식은 아마도 동형구조 패턴을 따를 것이다. 현재 우리에겐 지각 신호들이 어떻게 상호작용하여 복잡한 메시지나 해석을 구성하는가를 설명해주는 합의된 가설이 없지만, 감각적 표면들(망막, 피부, 귀 등)이 뇌 외피질에 국소해부학적으로 정밀한 감각 지도들을 만들 때에는 각자의 정보를 동형구조로 암호화할 것이다. 영(1978, 52)은 언어적 유추를 이용해 다음과 같이 썼다. "각각의 감각에 대해 일련의 그런 지도들이 존재하며, 각 지도는 세포들이 제공하는 정보 단어들을 새로운 방식으로 재결합한다. 그래서 이 언어의 문법은 공간적 관계들과 관련이 있다. 그 문법은 국소해부학적 유추를 통해 의미를 전달한다. 이는 생각의 재료인 의미에 대한 많은 의문들을, 종종 공간적 유추를 이용해 밝혀준다."[25]

행동의 동형구조를 보여주는 증거는 분명히 존재한다. 아른하임은 예를 들어, 필기를 할 때 각각의 글자 형태는 쓰는 사람의 운동신경 행동의 동적 특성을 반영하고 그럼으로써 그의 심리적 행동을 반영한다고 말한다. 이런 반영은 작은 근육 기술을 이용해 종이에 글을 쓰든 큰 움직임으로 칠판에 글을 쓰든 똑같이 발생한다. 동형구조의 다른 사례에는 앞에서 열거했던 것들이 포함된다. 고음에 도달할 때 눈썹을 치켜뜨는 연주자, 그리고 목소리와 몸짓의 강도, 리듬, 지속시간을 일치시키는 모아가 그 예들이다.

브루스 채트윈Bruce Chatwin의『송라인Songlines』(1987, 108)은 호주 원주민

24 야콥슨과 워프(1979)가 보기에, 언어에서의 '2가 원리의 결정적 중요성'(소리 패턴, 문법 구조, 쌍들 내부와 쌍들 사이 그리고 하나의 언어 내부의 위계적 관계에서) 역시 "언어적 암호화와 중추신경 과정들 간의 동형구조 문제를 제기한다(64)."

의 문화에서 선율-지리의 동형구조를 보여주는 훌륭한 예를 소개했다.

단어와는 무관하게 노래의 선율 흐름이 그 노래를 부르며 지나가는 땅의 성격을 묘사하는 것으로 보인다. 그래서 만일 도마뱀 인간이 발을 질질 끌면서 에어 부인의 염전을 지나가면, 반음씩 내린 음들이 길게 이어지는 것을 들을 수 있다…. 그가 맥도넬 단층절벽을 위아래로 뛰어다닐 땐 일련의 아르페지오*와 글리산도**를 들을 것이다….
어떤 악절들, 즉 음표의 몇몇 조합은 조상의 발 운동을 묘사하는 것으로 여겨진다. 그래서 어떤 악절은 '염전'을 나타내고, 다른 악절은 '강바닥'

25 패트리샤 처치랜드(1986, 417 이하)는 신경과학의 철학적 함의에 대한 훌륭하고 자극적인 평론에서, 축들과 그 축들의 각도를 뉴런 그리드에 암호화하는 좌표계를 가정하고 이 좌표계를 통해 표상이 감각 입력물로부터 운동신경 출력물로 변형될 수 있는 그럴듯한 방법을 설명한다. 이렇게 되면 한 위상공간에서 진짜 신체 지도상의 점들로 암호화된 구심성 앙상블(예를 들어, 시각적, 청각적, 또는 전정기관의 입력정보 배열(어레이))은 다른 위상공간에서 그와 똑같은 국소해부학적 관계를 보존하는 원심성 앙상블(운동신경 출력물)과 신경섬유에 의해 연결될 수도 있다. 결정적으로 입증되진 않았지만, 이 모델은 사실상 '뉴런 동형구조'에 해당한다. 그것은 소뇌의 정보처리에 대한 평행 모델과 양립한다.
클라인즈의 센틱스 이론(1977)에서는 어떤 특수한 정서소통sentic(감정적) 상태의 모든 개별 표현들('E-actions') 사이에는 시공간적 동형구조(비록 그는 이 단어를 사용하지 않지만)가 존재한다고 주장한다. 그는 어조에서 몸짓에 이르기까지 여러 신체부위를 통해 다양한 양식의 동형구조로 표현되는 분노, 미움, 슬픔, 사랑, 섹스, 기쁨, 존경의 표출 형식에 대한 센토그램 저울들을 제시한다. 클라인즈에 따르면, 이 특징적인 시공간적 형식들은 구체적인 정서소통 상태의 전달과 생성을 위해 진화했고(유전자 속에 프로그램화되었고), 예술에 사용되어 그 감정들을 표현한다고 한다. 클라인즈는 또한 정서소통(감정) 상태가 다르면 뇌에서 진행되는 전체적인 전기적 활동(예를 들어, 다양한 뇌파들의 존재와 부재 그리고 각기 다른 부위들의 동시성의 정도)은 현재의 정서소통 상태와 상관성을 가질 수 있는 특징적인 변화를 보여준다고 주장한다(151).
처치랜드의 모델은 구체적인 감각 입력물과 그 운동신경 출력물 간의 동형구조를 제시하는 반면에, 클라인즈의 모델은 특수한 감정 표현의 모든 사례들 간에 동형구조가 존재한다고 주장한다. 아른하임(1949)이 제안한 것은 양자의 조합이었고, 이 경우 감각 입력물의 암호화된 패턴과 심리/감정 반응은 시공간적으로 상응할 것이다. 그 가능성은 여전히 기대감을 자극한다.

을, 또 다른 악절들은 '스피니펙스Spinifex',*** '모래언덕', '물가Mulga 덤불', '바위 표면' 등을 나타낸다. 전문 노래꾼은 악절의 순서를 들으면 주인공이 몇 번이나 강을 건넜는지 또는 산마루에 올랐는지를 세고, 그래서 자신이 노래 길을 따라 얼마나 많이 왔고 어디에 있는지를 계산할 줄 안다.

… 그래서 하나의 악절은 지도 위의 지점地點****이다. 음악은 온 세상을 돌아다니기 위한 기억 장치다.[26]

• 정동情動의 증폭

이 시점에서 우리는, 뇌의 정보 암호화는 반응하는 세포들의 지도 같은 배열에 의해 공간적으로 이루어질 뿐 아니라, 순차와 지속시간 그리고 안정성 또는 변화의 패턴과 함께 시간적으로 이루어진다는 점을 분명히 해야 한다(그리핀 1981). 뇌가 시간과 공간을 개별적으로 다룬다는 말은 믿기 어렵다. 뇌에서 시간과 공간은 통합된다(처치랜드 1986, 200). 감정에 대한 최근의 두 연구는 시간적 암호화가 어떻게 미적 감정이입의 기초가 되는가에 대한 이해와 관계가 있다.[27]

첫 번째는 실번 톰킨스Silvan Tomkins(1962, 1980, 1984)가 지난 30년에 걸

* 　화음의 각 음을 동시에 연주하는 것이 아니라 연속적으로 차례로 연주하는 주법.
** 　높이가 다른 두 음 사이를 미끄러지며 소리내는 기법.
*** 　호주산 다년생 풀.
**** 지도상의 지점을 나타내는 숫자와 문자의 조합.

26 　문화적 동형구조의 다른 예로 브루스 카페러(1983, 193)는 실론 저지대의 치유 의식에 대한 글에서, 춤을 음악의 외적 표현으로, 즉 음악의 시간적 구조를 (동형구조로) 공간화하는 내적 경험의 객관적 해석으로 부른다. 그는 또한 춤의 '도상성iconicity'에 대해, 즉 몸짓과 '감정 형식'에 대해 얘기한다. 박자가 더 느려지고 더 부드러워지고 더 많이 변화하면 그것은 신을 의미한다(188-189). 서아프리카의 요루바족에게 느리고 당당한 동작은 나이, 지혜, 또는 특별한 힘을 의미한다(드루월과 드루월 1983, 219).

처 수립한 감정(또는 '정동情動affect') 이론이다. 신경이 임펄스를 몇 번 점화하는가에 의해 자극의 강도를 측정할 수 있음을 관찰한 톰킨스는 시간 단위당 빈도수를 내적 감정의 정도에 객관적으로 상응하는 생리적 대응물로 간주할 수 있다고 말한다(그가 언급하진 않았지만, 내적 감정의 정도는 또한 '확산'이나 '일반화'—자극이 다른 신경 경로나 다른 공간적 밀도로 확장하는 것—으로부터 발생할 것이다. 클라인즈(1977, 141)는 또한 강도 차원 외에도 확산과 만족의 질적인 순서가 감정의 특징이 될 수 있다고 말했다).

톰킨스의 도식에 따르면, 한정된 수의(기본적으로 9종류의) 보편 정동이 있다고 한다. 긍정적 정동인 관심-흥분, 즐거움-기쁨, 의외성-놀람, 그리고 부정적 정동인 고통-괴로움, 역겨움, 경멸, 분노-격노, 수치-굴욕, 두려움-공포가 그것이다. 학습되는 감정과는 달리 정동은 생물학적 소여물이다. 비록 성인들은 어느 정도 정동을 제어하고 감추는 법을 학습하고, 여러 문화들은 정동을 불러일으킨 자극을 포함하여 정동의 표현을 공들여 다듬거나 수정하기도 하지만, 유아들은 기초적인 정동의 단서를 보여준다.

각각의 정동은 선천적으로 양식화된 반응(얼굴 근육, 혈류, 내장과 호흡과 음성과 골격의 반응에서)과 선천적인 활성제들에 의해 특징이 결정된다. 하나의 특수한 정동은 신경 자극의 일반적 특성인 자극 밀도에 의해 활성화되는데, 이때 '밀도'는 단위 시간당 신경 점화의 횟수로 정의된다.

그 이론은 세 종류의 정동 활성제가 있고 각각의 활성제는 자신을 활성

27 맨프레드 클라인즈의 정서소통 연구(1977)는 여기에 포함되는 것이 마땅하지만, 그의 이론이 너무 늦게 포착되어 이 책에서 적절히 논의할 수 없었다.

화시킨 원천을 증폭시킨다고 가정한다. 세 종류는 자극 증가, 자극 수평, 자극 감소다. 만일 신경 점화의 체내 원인이나 체외 원인이 갑자기 증가하면, 사람은 자극 증가의 갑작스러움에 따라 깜짝 놀라거나 무서움을 느낄 수도 있고 흥미를 느낄 수도 있다. 만일 신경 점화의 체내 원인 또는 체외 원인이 신경 점화의 최적 수준을 초과하는 높고 일정한 자극 수준에 도달해서 그대로 유지된다면, 사람은 자극의 수준에 따라 분노나 고통으로 반응할 것이다. 신경 점화의 체내 원인 또는 체외 원인이 갑자기 감소한다면, 사람은 자극 감소의 갑작스러움에 따라 즐거운 웃음을 터뜨리거나 미소를 지을 것이다(1980, 148).

이렇게 환기된 각각의 정동은 증폭기 역할을 한다. 환기된 정동은 특정한 생리적 반응에 해당 자극의 변화도 및 강도와 일치하는 유사물을 생산한다. 예를 들어, 갑작스러운 큰 소음은 놀람 반응—갑작스럽고 강렬한 신체 경련—을 불러일으킨다. 그 경련의 갑작스러움과 강도는 소음의 갑작스러움과 강도가 증폭되어 나타난 유사물이다. 이와 마찬가지로, 각각의 정동은 유추적 방식으로 해당 자극의 변화도나 수준 그리고 강도를 증폭시키고, 또한 즉각적인 행동 반응에 그 유사물을 각인시킨다. 따라서 그 반응이 걷기든, 말하기든, 먹기든, 옷 입기든, 흥분된 반응은 증폭의 가속이고, 즐거운 반응은 증폭의 감속이고 이완이다.

톰킨스(1984, 167, 170)에 따르면, 우리는 선천적이든 후천적이든 어떤 경험이라도 위와 같은 종류의 정동을 활성화하기만 하면 그에 반응한다고 한다. 따라서 어떤 자극의 중요성이나 '의미'는 신경 점화가 가속되는가, 감속되는가, 수평을 유지하는가에 따라 평가된다. 신경 점화의 상세한 프로파일은 지각, 인지, 기억 또는 운동신경(이것들이 분리될 수 있다는

전제 하에서)의 반응에 의해 결정된다.

정동을 통한 이 증폭의 생물학적 결과는, 유기체가 각기 다른 종류의 사건에 각기 다른 방식으로 신경을 쓴다는 것이다. 톰킨스(1984, 186)의 말을 빌자면, "정동은 그 활성화, 유지, 소멸의 프로파일뿐 아니라 그 특수한 수용체로부터 오는 감정적 질의 촉발 요인과의 유사성에 의해, 그 정동을 촉발한 요인의 지속시간과 충격을 증폭하고 확대한다"고 한다. 그때 좋은 것은 더 좋게 되고, 나쁜 것을 더 나쁘게 된다. 그때 우리는 마음을 쓰게 된다.

우리가 느끼는 감정의 질이 그것을 야기한 신경 과정의 생리적 강도와 유사한 것으로 이해한다면, 우리는 보다 쉽게 감정의 진화적 가치는 우리가 다양한 경험 요소들로부터 어느 정도의 이익(긍정적)이나 손해(부정적)를 예상하고 어느 정도의 시간과 노력을 투자해야 하는지를 알려주는 표시기 역할에 있음을 이해할 수 있다. 구체적인 예술 작품을 경험할 때 환기되는 감정이 인류 진화의 초기 단계에 '생존 가치'가 있었다고 주장하는 것은 어불성설이겠지만, 미적 경험(빠르기, 동역학, 코기, 성질 등의 변화에 대한 민감성)의 기초 요소들은 선택상 쓸모 있는 환경에서 진화했고 그래서 우리의 생물학적 본성과 관련된 선천적인 최적의 자극수준들(예를 들어, 빠른/느린, 시끄러운/조용한, 큰/작은, 강한/약한)을 갖고 있다는 지적은 결코 어불성설이 아니다. 더 나아가 톰킨스의 증폭(크게, 작게, 중립으로)은 아른하임의 '방향성 긴장'에 생리학적 차원을 제공한다.

앞에서 다룬 모아에 대한 연구에서 대니얼 스턴은 유아의 감각·감정 활동의 중요한 특징 중 하나를 설명하고 이를 '활력 정동vitality affects'이라 명명했다(톰킨스가 '선천적 정동'이라 명명한, 분노, 기쁨, 슬픔, 두려움 등의 '정동 범주'와는 다르다). 활력 정동은 예를 들어 갑자기 세어짐, 사라져 없어

짐, 갑작스런 폭발성, 빨리 지나감 같은 시간적 패턴상의 변화와 관계가 있다. 스턴의 주장에 따르면 유아들은 경험을 직접적으로 지각할 가능성이 더 크고, 그래서 경험을 분류할 때 가령 '젖병을 잡는다'나 '기저귀를 간다'와 같은 분석에 근거하기보다는 경험의 활력에 더 많이 근거한다고 한다. 다시 말해, 우리의 초기 인지들은 '무엇'(추상적이고 범주화된 행위)에 관계가 있다기보다는 행위의 방식인 '어떻게'(구체적이고 감각-감정적인 지각)에 관계가 있다. 아기들은 사전적 또는 의미론적 내용에 반응하기보다는 음성의 억양 등고선, 상하 운동, 정지와 스트레스에 반응하는데, 이것들이 '활력 정동'에 해당한다.

스턴은 활력 정동의 기본적인 물리적 특성들을 '활성화 등고선'이라 명명했다. 그리고 이 등고선은 뇌에서 양식과 무관하게 신경점화 밀도의 시간적 패턴 변화로 표현될 것이라 했다. 따라서 하나의 물체는 눈이나 촉각 또는 귀 중 어느 것과 마주치든, 동일한 전체적 패턴 또는 활성화 등고선을 생산할 것이다(1985, 59). 이번에도 이 모델은 아른하임의 '방향성 긴장' 그리고 동형구조 및 톰킨의 정동 증폭과 결합하여, 삶과 예술에서의 교차-양식적 감정이입을 입증한다.

• 유아기의 보편적 경험으로부터 발생하는 연상들

내가 앞에서 언급한 '인지의 보편특성들' 또는 '원시성들'—이항대립, 원형, 폐쇄(그리고 경계성), 형태/바탕, 분할, 유사성, 반복—은 과거에는 대체로 시각적이고 공간적인 표현으로 설명되었다. 그러나 유추와 은유에 대한 논의에서 설명했듯이, 나는 이 보편특성들에는 또한 시간적 표현이 있으며, 개별적인 자극은 두 양식 모두에 따라서 지각되고 저장될 것이란 점에 주목한다.

대니얼 스턴이 아기들에 국한하여 설명한 '활력 정동'은, 아기들뿐 아니라 모든 사람의 언어 이전 경험의 일부인 한에서 또한 '원시성'으로 간주할 수 있다. 뿐만 아니라 활력 정동은 감정이입론자들이 묘사한 감정과도 매우 비슷하기 때문에 우리는 그것을 미적 반응의 가능한 원천으로서 탐구할 수 있다.

성인들은 각 문화마다 놀라울 정도로 서로 달라 보이는 반면에, 유아를 보면 피부색을 막론하고 우리가 하나의 생물종 또는 '인류'임을 쉽게 확인할 수 있다. 세계 어디서나 아기는 출생 직후부터 생존에 도움이 될 선천적 행동에 돌입한다. 즉, 적절한 울음, 몸짓, 표정을 통해 어른들로부터 긍정적 주목(보살핌)을 이끌어낸다. 그리고 어른들은 이 소통에 긍정적으로 반응하는 성향을 갖고 있다. 아기들의 고통스런 울음은 모른 척하기가 어렵고, 아기들의 매력적인 미소와 몸짓은 거부하기가 거의 불가능하다.

많은 동물들은 출생 직후부터 혼자 돌아다니고 심지어 직접 먹이를 찾아 먹는 반면에 인간 유아는 가장 무력한 포유동물에 속하고 어른의 보살핌에 의존하는 기간도 가장 길다. 사람과 원인이 직립하게 되자 아기의 머리가 좁아진 산도를 통과할 수 있도록 임신 기간이 짧아져야 했다. 1개월이 안 된 신생아의 무력함과 긴 미숙기간은 자연에 의한 선택이었고 인류의 가장 뚜렷하고 중요한 특징 중 하나가 되었다.

긴 미숙기간 때문에 인간은 유전적으로 프로그램화된 선천적 행동보다 문화적으로 주입되는 후천적 행동에 더 많이 의존하게 되었다. 인간 유아는 분명 어떤 것들을 다른 것들보다 더 쉽게 배우고, 또한 어떤 것들을 정해진 결정적 시기에 더 쉽게 배우는 경향을 타고나지만, 서로 다른 사회의 다른 성인들 사이에 천차만별의 문화적 행동이 발생하는 것은 긴

위 그위족 부시맨의 여자아기가 안아달라고 손을 뻗고 있다. 칼라하리사막, 보츠나와, 남아프리카공화국.
아래 얼굴마주보기 놀이에 열정하고 있는 야노마뫼족 부녀. 베네수엘라 남부.

유년기 또는 미숙기로 인해 생겨난 불안정 때문이다.

많은 사람들이 이 긴 미숙기간이 인간의 학습과 사회성에 결정적 영향을 미친다고 지적해왔다. 그러나 그런 논의에서 때때로 간과된 것은, 인간의 감정적 깊이와 복잡성은 긴 의존기간 동안 해당 문화의 방식을 용이하게 습득할 수 있게 하는 촉진제이자 불가피한 부산물이며, 모든 문화에서 보편적으로 발견된다는 점이다. 문화적 차이는 출생 순간부터 습득되기 시작한다. 그러나 유아기의 보편적이고 흡인력 있는 경험은 전 생애에 걸쳐 지속적으로 영향을 미친다. 그리고 현재의 연구와 관련하여 이 영구적 잔여물은 예술에 대한 반응을 이해하는 데 본질적 중요성을 지닌다.

『예술은 무엇을 위해 존재하는가』에서도 나는 유아기의 '양식과 벡터'를 논하면서 똑같이 주장했다(또한 가드너 1973을 보라. 나는 그의 도식을 채택했다). 양식modes은 생리적 기능의 양상들(예를 들어, 먹기, 맛보기, 물기, 입으로 조사하기의 능동적 및 수동적 흡수, 원하지 않거나 이미 소화된 음식의 거부와 보류) 그리고 세계 내적 존재의 양상들(예를 들어, 근접과 분리, 무게 또는 압력, 수축, 제한, 저항, 이완)을 가리킨다. 벡터vectors는 양식이 경험되는 방식으로, 예를 들어 속도(빠른/느린), 규칙성 또는 불규칙성, 편함 또는 긴장, 비어있음 또는 차있음, 열림 또는 닫힘 등이고, 스턴의 활력 정동과 일치한다. 양식은 내부/외부, 열린/닫힌, 뻗음/움츠림, 팽창/수축, 제한/무제한, 통합/배제, 차있음/비어있음과 같이 기본적으로 '공간적'—공간조직적이고 형상적—이다. 벡터는 기본적으로 시간 및 성질과 관계가 있다. 빠른/느린, 규칙적/불규칙적, 순조로운/변덕스러운, 쉬운/어려운, 갑자기 세어짐/희미해짐, 지나감/폭발성 등이 이에 해당한다.

1973년에 가드너는, 벡터가 실현된 양식은 결국 생리작용과의 원래의 관계 이상으로 확대되고 정교해진 심리적 사고 양식으로 발전한다고 말

했다. 다시 말해 우리는 그런 양식들을, 최초의(언어 이전의) 경험으로부터 발생하여 강력한 감정적 공명을 일으키는 인지적 원시성들 또는 보편특성들로 볼 수 있다.[28]

내가 덧붙이고 싶은 말은, 양식과 벡터의 결합은 또한 거의 모든 경험에서 감정이 중요하다는 것을 이해하는 데 필요할 뿐 아니라 특히 미적 감정의 색채를 띠는 그 설명할 수 없는 경험의 감정적 중요성 이해하는 데에도 필수적이라는 것이다. 이와 같이 은유, 유추, 예술의 시공간적 구조에 대한 우리의 감정 반응은 대부분 언어 이전, 상징 이전, 분석 이전의, 양식·벡터의 기원으로 거슬러 올라갈 것이다.

보들레르에 대한 다른 맥락의 글에서 발터 벤야민Walter Benjamin (1939/1970)은, "'조응correspondances'은 기억의 자료인데, 역사의 자료가 아니라 선사의 자료다(184)"라고 말했다. 우리가 의식하는 것, 우리가 예술에 대한 경험에서 지적으로 식별하는 것은 지하수가 솟구친 자리에서만 발생한다. 그 원천과 고유의 향은 언어 이전의 선사 시대에 광활하게 뒤덮은 암석 지대를 통과해 흐르고 있는 기억 저편의 지하수에서 배어나온다.

감정이입설의 재고찰

나는 앞에서 설명한, 자연이 부과한 미적 또는 원시미적 선천성들은

28 중국인의 작곡 원리가 열기와 닫기, 비움과 채움, 전진과 후진, 팽창과 수축, 과잉 억제와 결핍 충족에 기초한다는 것은 흥미로운 사실이다(샤프스타인Scharfstein 1988, 224). 또한 「개념 이전의 힘의 형태들」(42-48)과 「구체화된 이해 구조들」(206)(용기容器, 균형, 강요, 봉쇄, 인력, 작은 길, 연결, 척도, 순환, 중심-주변)에 대한 논의를 보라. 그 중 적어도 일부는 양식·벡터에 기초해 있다.

19세기에 감정이입론자들이 제기한 미적 감정이입설에 신빙성 있는 심리생물학적 기초를 제공한다고 생각한다. 그 선천성들은 감정이입에 의한 연상 또는 유추—즉 (공간적인) 팽창과 수축, 무거움과 가벼움, 확산, 내던짐, 상승, 압축, 이완 또는 (시간적인) 순조로움과 불일정성, 긴박함과 느슨함, 가속과 감속—에 자연주의적 기초와 설명을 제공하는 보편적인 심리생물학적 메커니즘으로부터 발생하고 또 그런 메커니즘 자체를 이룬다. 이런 근거가 없었을 때 그 선천성들은 주관적이고 특이한 것, 그래서 사소한 것으로 폄하되기도 했다.

게다가 이 심리생물학적 토대는 미적 경험에 대한 인류 보편적인 설명에도 믿을 만한 틀을 제공한다. 그것은 예술의 공간적 및 시간적(즉, 형식적) 양상에는 (다른 경험들처럼 그리고 예술의 공공연하면서도 은밀한 주제처럼) 감정적 효과가 있다〉는 자명한 원리를 확인시켜준다. 더 나아가 인간의 경험에서 그리고 경제적으로든 순수하게든 예술 작품에서, 시간과 공간과 성질은 서로 분리할 수 없고 서로 관통하는 양상들이라는 엄연한 사실을 설명한다.

대부분의 감정이입론자들은 육체적 느낌은 지각자로부터 객체인 예술로 투사된다고 주장했다. 그러나 현재의 신경생리학적 발견에 의거하면, 예술 작품이 지각자의 몸에 작품 자체를 새겨 넣는다고 말할 수 있다. 즉, 예술 작품은 전기화학적 차원에서 뇌의 피질 지도를 구성하는 신호의 활성 패턴으로 작품 자체를 새겨 넣고, 그 활성 패턴이 그에 수반되는 생리적 운동감각적 효과를 발생시키는 것이다. 감정이입론자들이—관객과 대상, 청중과 악곡, 독자와 시의 결합 또는 친교에 대해—설명하고자 했던 그 느낌(뼈와 근육으로, 존재로 느끼는)은 착각이나 은유가 아니라 실제적이다. 단지 그것을 설명할 수 있는 물리적 모델이 부족했을 뿐이다.

그러나 예술은 우리의 몸과 마음과 영혼에 동시에 영향을 미친다는 것과, 예술 자체가 총체적 존재인 개인의 여러 양상들―뇌 속의 처리 모듈들―이라는 것을 이제 우리는 이해할 수 있다.

이 장에서 설명한 감정이입의 심리생물학적 토대는 경험 전반에 퍼져 있고, 실은 그 자체가 경험이라는 것을 인식하는 것이 중요하다. 제의와 예술에서 그 토대를 가려내고 설명하기까지는 그것들이 어떻게 미적이고 미적일 수 있는지를 깨닫기 어려울 수 있다. 관념적이고 객관주의적인 서양의 세계관들은 우리의 '마음(합리적 실용적)' 측면을 강조하고, '육체(감각과 감정)'를 열등한 것으로, 즉 우리의 세계 내적 삶을 구성하고 우리의 생각을 중재하는 핵심 재료라기보다는 관리하고 억제할 대상으로 간주하는 경향이 있다.

이와 동시에 미적 요소들을 신경생리학적 차원에서 분석하고 설명하기 전까지는 그 요소들이 '생물학적'임을 인식하기 어렵다. 물론 우리의 지각 장치는 원래 우리의 생존을 돕기 위해 진화했고, 그래서 예술가들이 사용하고 우리가 반응하는 감각적 요소들은 삶을 '향상시키는' 맥락이 아니라 삶에 도움이 되는 맥락에서 발생했다. 중요한 의미에서 우리는, 어떤 것을 특별화하는 것은 그것의 감정이입적 성질들을 이용하거나 그 성질들에 의도적으로 주의를 돌리게 하는 것, 감정의 색채가 짙은 연상을 불러일으키고 강조하는 것이라고 말할 수 있다. 이렇게 볼 때 예술은 우리가 생존과 번식을 위해 자연스럽게 하도록 진화시킨 것들의 연장선일 것이다.

개인적 맥락과 사회적 맥락에서 본
미적 감정이입

이 장의 나머지 부분에서 나는 지금까지 '미적 감정이입'이라 부르면서 제시하고 요약했던 지식을 이용한다면 더 잘 이해할 수 있다고 생각되는 여러 미적 현상과 원시미적 현상들을 살펴보고자 한다. 예를 들어 청각을 잃은 데이비드 라이트 씨의 다음과 같은 설명을 보면 잃어버린 감각이 어떻게 계속 살아있는 것처럼 느껴지는지를 이해할 수 있다. 그의 경우에는 눈에 보이는 것이 일종의 청각적 은유가 된다.

어느 조용한 날이라고 해봅시다. 잔가지나 나뭇잎이 단 하나도 흔들리지 않는 완전히 고요한 날이지요. 비록 산울타리 속의 보이지 않는 곳에는 새들이 가득 모여 소란스럽게 떠들어대겠지만 나에게 그런 날은 무덤처럼 조용하게 느껴질 거예요. 그때 바람이 살랑 불어 나뭇잎이 흔들리면, 나는 한 마디의 감탄사처럼 그 움직임을 보고 들을 겁니다. 착각 속의 고요함은 중단되지요. 나는 마치 귀로 듣는 것처럼, 그 나뭇잎의 흔들림 속에서 상상의 바람소리를 봅니다…. 나는 때때로 내가 아무것도 듣지 못한다는 사실을 떠올리려고 일부러 노력을 해야 합니다. 들어야 할 것이 전혀 없기 때문이죠. 그런 무음에는 새들의 비행과 움직임 그리고 맑은 물이나 수족관에서 헤엄치는 물고기의 움직임이 포함됩니다. 나는 대부분의 새는 적어도 멀리서는 조용히 날아갈 거라고 믿어요…. 그러나 갈매기의 냉담하고 우울한 모습에서부터 가볍게 날아다니는 박새들의 스타카토에 이르기까지 각각의 동물이 각기 다른 '눈 음악'을 창조하면, 그 음악은 마치 귀에 들릴 것처럼 보인답니다.

— 애커먼Ackerman 1990, 192에서 인용

월트디즈니 영화 〈판타지아〉에서는 정반대의 일이 벌어진다. 이 영화에서는 귀에 들리는 것이 시각적 대응물을 암시한다.

그런 감각 혼합의 생물학적 진실은, 음정의 폭과 음조 패턴의 상행 및 하행이 사람의 기분을 반영하거나 창조하는 한에서 그리스 음악 선법과 인도의 라가 음악이 마음/감정 상태와 이루어내는 결합을 보다 이해하기 쉽게 만든다.[29] 참고로 덧붙이자면 '샤프sharp(올림표)'와 '플랫flat(내림표)'이란 단어는 소리가 아닌 물질과 공간의 성질을 묘사하지만, 높은 곳을 향한 분투와 낮은 곳으로의 하강을 연상시키는 효과를 낸다.

한 감각에 의해 지각된 자극이 실제로(은유적으로가 아니라) 다른 감각 지각을 낳는 공감각 현상은 감각지각 영역과 기억저장 영역이 특별히 밀접하게 망으로 연결되어 있음을 보여주는 증거로 이해될 수 있다. 「말하라, 기억이여Speak, Memory」(1966)에서 블라디미르 나보코프는 자신의 '색채 청각'을 놀라울 정도로 정밀하게 묘사한다.

어쩌면 '청각'은 별로 정확하지 않을지 모른다. 내가 어떤 철자의 윤곽을 상상하면서 입으로 그 철자를 발음하는 바로 그 행위가 색 지각을 생산하는 것 같기 때문이다. 영어 알파벳의 장모음 'a'는 나에게 … 비바람에 씻긴 목재의 색조이지만, 프랑스어의 'a'를 들으면 윤이 나는 흑단이 떠오

29 그리스 음악의 몇몇 선법은 세 가지 형식으로 연주될 수 있고, 그에 따라 보다 엄격하거나(온음들로 이루어진 온음계), 보다 애처롭거나(반음들로 이루어진 반음계), 보다 자극적인(반음 이하의 음들로 이루어진 음계) 음악이 되었다(스탠퍼드Stanford 1983). 또한 아른하임(1984)도 서양 음악의 장조와 단조에서 지각되는 분위기 차이에 대해 그와 비슷하게 설명한다.

른다. 이 검은색 계열에는 단단한 'g'(고무 타이어)와 'r'(찢어지고 있는 시커먼 넝마)이 포함된다. 오트밀 'n', 국수처럼 축 늘어진 'l', 상아를 배접한 거울 'o'는 흰색 계열을 다룬다. 나의 프랑스어 발음 'on'은 작은 유리잔에서 곧 넘칠 것처럼 찰랑거리는 알코올의 긴장된 표면으로 보여 나를 당혹스럽게 만든다. 청색 계열로 넘어가면 강철 같은 'x', 뇌운雷雲 'z', 월귤나무 열매 'k'가 있다. 소리와 형태 사이에는 희미한 상호작용이 있는데 그것 때문에 'q'는 'k'보다 더 진한 갈색으로 보이고, 's'는 'c'처럼 밝은 청색이 아니라 하늘색과 자개의 신기한 혼합이다. 인접한 색들은 합쳐지지 않고, 그래서 이중모음은 다른 어떤 언어에서 하나의 철자로 표시되고 나서야 자신만의 고유한 색깔을 갖는다(그래서 애매한 회색의 세 갈래진 러시아 철자, 나일강의 범람만큼이나 오래된, ㅅ 발음을 나타내는 그 철자*는 그에 상응하는 영어 표시 sh에 색채를 입힌다)…. 나의 비밀 언어에서 무지개, 일곱 가지 원색이지만 경계가 분명치 않은 저 무지개를 가리키는 단어는 발음하기가 거의 불가능한, 'kzspygu'다. 내가 알기로 채색 청각을 최초로 다룬 책은 색소결핍증을 앓던 어느 의사가 1812년 에를랑겐에서 발표한 책이다.

공감각을 경험했다는 고백은 나의 벽보다 더 단단한 벽에 둘러싸여 그렇게 물이 새고 바람이 들어오는 일이 없는 사람들에겐 지루하고 과장되게 들릴 게 분명하다. 하지만 나의 어머니에게 이 모든 공감각은 완전히 정상이다. 문제가 발생한 것은 일곱 살이던 내가 낡은 알파벳 블록을 이용해 탑을 쌓고 있을 때였다. 나는 아무렇지도 않게 어머니에게 블록의 색이 전부 엉터리라고 말했다. 그때 나는 어머니도 몇몇 철자에서 나와 똑같은

* Ш: '쉬'에서 모음을 제거한 듯한 발음이다.

색을 본다는 것을, 게다가 어머니는 음정을 들을 때에도 환각을 경험한다는 걸 알게 되었다. 나에게는 음정이 색채 환각을 불러일으키지는 않았다.

—애커먼 1990, 291-92에서 인용

나보코프와 그의 어머니를 비롯한 공감각 소유자들은 단어와 색의 결합을 저마다 다르게 느끼지만, 모두 후설모음을 더 어둡게 느끼고 전설모음을 더 밝게 느낀다는 공통점이 뚜렷하다. 이것은 어두운 색들은 후설모음을 갖고 밝은 색들은 전설모음을 갖는다는 사실로 설명된다. 이 장의 앞에서 음성상징과 관련하여 설명했듯이, '색채 단어'와 관련된 공감각은 의성어와 관계가 있는 것으로 보인다.

'내 감각의 등가물이 될 만한 어떤 것, 즉 내 앞에 놓인 물체들 간의 감정적 교우를 창조하려는' 앙리 마티스(브라이슨 1987, 328)의 소망을, 미적 감정이입이 아니면 달리 어떻게 이해할 수 있을까? 마티스의 목표는 "사물의 외양이 아니라 사물의 존재를 환기시킬 어떤 것—시지각 자체가 아니라 시지각에 수반되는 감정—이었다(328)." 브라이슨에 따르면, 마티스의 삶과 예술에 대한 잭 플램Jack Flam의 기록은 마티스(어떤 비평가들은 그가 단지 장식적이거나 쾌감주의적인 예술을 창조한다고 평가했다)가 어떻게 '가슴으로 읽을 수 있는 언어, 즉 감정의 형식들'을 발견했는지를 여실히 보여준다(그의 형식을 클라인즈(1977)의 본질적 형식과 비교해보는 것도 흥미로울 것이다). 브라이슨과 플램은 매체를 막론하고 모두는 아니라도 많은 예술가들이 미적 감정이입을 통해—다시 말해 내가 위에서 설명했듯이, 지각하는 사람을 감동시키는 공간적 사고, 인지적 보편특성, 은유적, 동형구조적, 양식적·벡터적, 공감각적 수단을 통해—감정의 형식적 유사체

들을 구현했다고 말했다.

예술과 제의가 결합되어 있는 전근대 사회에서는 주변 세계에 대한 집단적 지각을 표현할 때 미적 감정이입의 수단을 항상 사용한다. 예를 들어, 호주 중서부 원주민인 왈비리족은 그들의 사회자연적 질서를 하나의 진행 중인 연속체로 설명하기 위해 다양한 맥락과 구체적인 이미지로 '나감'과 '들어옴'에 대한 공간적, 유추적, 양식적·벡터적 개념들을 이용한다. 그들의 질서 속에서 인간의 탄생과 죽음 또는 꿈꾸기Dreamings의 발생과 소멸은 양극적인 동시에 통일된 것으로 개념화된다.

> 그 원과 선의 형상을 통해 '세계 질서'의 개념들은 시지각뿐 아니라 조작적이고 촉각적인 지각과도 깊이 결부되고, 그럼으로써 즉각적인 감각 경험에 깊이 각인된다. 대우주의 질서에 대한 철학적 전제들은 이 도상적 상징성의 매개를 통해 왈비리족 개인의 감각 경험에 계속 들어온다. 그 상징들은 개인 또는 소우주와 대우주 간의 관계를 분명히 말해주고, 촉각과 시각의 즉시성을 통해 둘을 하나로 묶는다.
>
> — 먼 1973, 216

그렇다면 청지각과 운동감각 지각도 이 공감각-인지-감정의 별자리에 포함되는 것은 아닌지 생각해볼 수 있다.

칼룰리족은 새, 울음, 시, 노래, 슬픔, 춤, 죽음, 폭포, 금기, 비애, 남성성과 여성성, 아이들, 음식, 분배, 의무, 연행, 환기작용 등이 모두 인지적으로 연결된 양식화된 신화적 복합체를 발전시켰다. 칼룰리족의 은유 능력은 인간의 말과 울음뿐 아니라 자연의 소리(예를 들어, 새소리와 물소리)까지도 그들의 정취, 사회정신, 감정과 연결시킨다. 예를 들어 새소리(칼룰

리족에게 새소리는 가령 버려진 아이의 울음과 같은 인간의 소리를 닮았다)가 칼룰리족의 감정과 정취를 은유적으로 표현할 수 있는 것은, "새소리가 죽음을 통해 보이는 것이 보이지 않는 것으로 변하고, 영혼의 그림자를 통해 보이지 않는 것이 보이는 것으로 다시 변하는 현상과 밀접하게 연결되어 있기 때문이다(펠드 1982, 85)."

칼룰리족 사람이 서로의 노래를 비평할 때에는 문화적으로 이해해야하는 은유를 많이 사용할 것이다. 예를 들어 "너의 폭포는 물이 떨어지기까지 너무 오래 흐른다", "떨어진 후에 충분히 흐르지 않는다", "물이 웅덩이에서 너무 오래 머문다", "물이 너무 많이 튄다" 등의 말은 선율의 흐름이 불안정하거나, 악절이 갑작스럽게 끝나거나, 멜로디가 너무 가운데로 몰렸거나, 박자가 고르지 못하다는 것을 의미한다(펠드 1982).[30] 이외에도 폭포와 흐르는 물의 소리가 시에 적용된 예로는 쿠부kubu(불규칙하고 물이 튀는 소리, 즉 고르지 못한 박자, 불규칙하거나 깨진 공명), 포fo와 부bu(바위턱을 타고 흐르는 물의 지속적이고 고동치는 성질, 즉 말의 흐름), 골로golo(일정치 않은 소용돌이, 즉 노래에서 박자의 흐름이 느려졌다가 다시 빨라지는 것) 등이 있다.

칼룰리족의 시는 양식적·벡터적 연상과 유추를 멋지게 사용한다. 그들은 그들의 '내면'과 '바닥'을 보여주는 '갈아엎은 단어들'을 시적 언어로 사용한다. 듣는 사람에게 그런 단어들은 미적인 맥락에서 '담금질', 즉 노래의 미적 긴장이 절정을 향해 점증해가는 효과를 준다. 물의 의미 확장은 노래 만들기에 대해 얘기할 때 적용되고, 특히 '아래로'와 '안으로',

30 서기 200년경에 아테나에우스(「식사하는 소피스트」)는 '머리가 없고(시작이 서툴고)', '꾸물거리고(중간이 불충분하고)', '용두사미'로 끝나는 부주의한 시들을 지었다고 호머를 비판한다. (스트 런크Strunk 1950에서 인용)

'밑에 찔러 넣음', '안에서 움직임'의 의미를 함축하는 폭포의 속명인 사sa에서 파생한 단어들은 물의 의미 확장을 시적 언어로 사용할 수 있게 해준다(펠드 1982).

칼룰리족의 기살로 의식에서는 감각양식들이 교차하면서 동형구조를 통해 서로를 암시하고 강화한다. 춤추는 사람이 제자리 뛰기를 하면 나뭇잎 의상은 물처럼 반짝거리고 물결치듯 흔들린다(이 자체로도 시/울음/노래에 풍부한 심상을 제공한다). 이 시각적 측면은 커졌다 작아지는 소리 변화 및 소리 간격의 청각적 측면과 결합되는데, 이 청각적 측면은 새소리를 모방해 첫 소리를 높이고 둘째 소리를 낮춘 와우크-우, 나뭇잎 의상의 '반짝거리는' 바스락 소리, 공명과 음색에 대한 지각을 높이는 박자와 고동으로 이루어져 있다. 이 요소들을 개개의 감각양식으로 분류해보면, 다중 양식의 공감각적·감정적 경험을 분석하는 설명은 본질적으로 통합된 채 수용되는 전체의 모습을 전달하기에 얼마나 제한적인가를 분명히 알게 된다.

동형구조 메커니즘과 양식적·벡터적 메커니즘의 존재를 이해하면, 개인들이 지각이나 경험 요소가 다른 지각이나 경험 요소로 변형되는 것 ─ 즉 지각이나 경험 요소들이 최종적으로 다른 어떤 것이 되는 것 ─ 을 경험하는 과정에서 그 개인을 '변형'시키는 제의의 힘이 어떤 것인지를 더 잘 이해하게 된다.[31] 따라서 가봉의 팡족이 거행하는 브위티 의식(페르난데스 1969)은 몇몇 개인적·사회적 경험들을 '자연스러운' 연상을 통해 모으고(〈표 1〉에서와 같이 점선으로 둘러싸인 집합 속에), 제의 행위를 통해 그것

31 나는 여기에서 자기초월적 경험의 철학을 다루고 싶지만, 이 주제는 현재의 연구에서 벗어난다. 『새로운 조調의 음악Music in a New Key』에서 나는 자기초월성에 대해 폭넓게 논의할 예정이다.

뇌, 뼈, 배꼽의 단일성	현존하는 몸의 단일성	단결성
흰색	검은색	빨간색
근육과 힘줄	숲길	동맥과 정맥
정액	땀과 허물	피
남성성	중성 상태	여성성
육체적 과정에서 정수를 증류함	육체적 과정의 배제	육체적 과정들의 혼합
선형 구조	공동의 결집	절대적 동일성
조직하기	하나로 모으기	용해

개인 ─────────────▶ 통합 ─────────▶ 브위티의 육체숭배

〈표 1〉 브위티 의식의 변형

나의 도식에 의거하자면 점선 안에는 유추적, 은유적, 양식적–벡터적 연상(예를 들어, 식과 신체적 특성)이라 할 수 있는 것에 의해 생겨난 요소들이 각각 묶여 있다. 한 집합 속의 각 항목은 다른 집합들의 대응 항목과 개념적으로 연결된다(예를 들어, '갈래진 오솔길 같은 구조('근육과 힘줄–숲길–동맥과 정맥)', '체액', '성性', '신체적 상태' 등등). 각 집합의 요소들처럼 개인은 제의 과정을 통해 단일하고 고립된 상태에서 전체 집단의 정체성과 단일성을 획득한 상태로 변형–즉, 브위티의 육체숭배 의식 속으로 통합–된다. 이 범주들은 분석적으로 객관화되기보다는 '감지'되거나 '느껴지고, 그로부터 나오는 변형은 지적으로 깨닫는 경험이 아니라 감정적 경험이다. 서양의 미적 경험과 명백히 유사한 점들이 있다(페르난데스 1969, 표 1의 단순화, p. 15를 채택함).

들을 각각에 대응하는 다른 집합의 요소들로 변형시킨다. 이 모든 변형은 병렬적이기 때문에 고립된 개인을 단일 집단의 구성원으로 바꾸는 더 큰 제의에 쉽게 변형된다. 〈표 1〉에서와 같은 분석은 중단이나 분절 없이 하나로 진행되는 내적 경험을 다수의 추상개념으로 깔끔하게 나누었기 때문에 과도한 일반화라고 할 수도 있지만, 팡족 이외의 독자라면 그 변형이 어떻게 이루어지는지를 이해하는 데 도움이 될 것이다.

'인지적 보편특성'이란 말이 존재하지 않았던 한 세대 전에, 구조주의 언어학자, 인지과학자, 문화인류학자, 문학평론가들은 언어, 사고, 서사

나 이야기, 신화 같은 기본적인 인간 능력을 낳는 보편적인 마음 '구조'나 원리가 존재한다고 생각했다. 그들은 도식을 통해 모든 인간에게는 대칭, 도치, 등치, 상동, 일치, 독자성 및 합일 같은 신화의 요소들을 창조하고, 인식하고, 그에 반응하는 비슷한 선천적 경향이 있다고 주장했다(레비 스트로스 1963, 1964-68). 전 세계의 문학 구조들은 이야기의 요소들을 관련시키는 기술과 이원적 체계를 변주하는(또는 위반하는) 기술—대조, 양극성, 차이, 반복, 평행, 연속성, 연쇄, 평형, 병렬, 진행—을 사용한다. 한 예로, 브라질의 칼라팔로족의 이야기에는 예측, 연결, 영속화, 진행, 종결이 있다(바소 1985, 36).[32]

레너드 번스타인(1976)은 입말처럼 음악에도 '심층구조' 문법의 변형규칙 같은 것이 있다는 도발적인 견해를 제시했다. 번스타인은 촘스키의 변형규칙에 상응하는 음악적 변형규칙으로서, 대조(진술과 반박), 두운頭韻(각각의 음악적 '단어'를 동일한 음정에서 시작함), 반복(음악적 단어나 구의 반복), 교차(AB : BA) 등을 열거했다. "악곡은 주어진 재료의 부단한 변신이고, 이 변신에는 도치, 증음, 역행, 축소, 전조轉調, 협화음과 불협화음의 대립, 다양한 모방 형식 … 다양한 리듬과 박자, 화성 진행, 음색과 강도의 변화가 포함되고, 여기에 더하여 이 모든 것들의 무한한 상호작용이 수반된다. 바로 이것들이 음악의 의미들이다(153)." 방금 열거한 구조적이고 인지적인 특성들은 감정의 색채가 함유된 양식적·벡터적 연상을 불러일으킨다.

32 마음에 관한 심리학과 철학에 양다리를 걸치고 있는 '인지 과학'이란 20세기 학문 분야의 최전선에 서 있는 제롬 브루너Jerome Bruner(1986)는 최근의 한 저서에서, 인간의 사고에는 보완적이지만 독립된 두 양식이 있으며 각각의 양식은 경험을 배열하고 현실을 구성하는 독자적인 방법을 제공한다고 말한다. "앎의 두 방법은 각각 … 자신만의 작동 원리와 잘 짜인 형식에 대한 자신만의 기준

각 사회는 각기 다른 양식적·벡터적 요소를 강조한다. 어느 문화에서나 노래와 춤 양식은 그 사회의 세계 일반에 대한 태도와 반응을 상징하

을 갖고 있다. 두 방법은 입증을 위한 절차가 근본적으로 다르다. 좋은 이야기와 잘 짜인 논증은 자연적인 종류들과 다르다. 두 방법(좋은 이야기와 잘 짜인 주장)은 무엇인가를 확신시키는 수단으로 사용될 수 있다. 그러나 그것들이 확신시키는 내용은 근본적으로 다르다. 논증은 자신의 진리를 확신시키고 이야기는 자신의 실물감lifelikeness을 확신시킨다. 전자는 형식적 경험적 증명을 수립하는 절차의 최종적 호소력에 의해 진실을 입증하고, 후자는 진리가 아닌 핍진성을 입증한다(11)."

브루너의 분석은 글을 읽고 쓰는 사회 속의 개인들을 대상으로 삼는다. 그의 이론들은 '발화'와 '텍스트'(그의 이론에서는 말에 의한 소통과 글에 의한 소통이 모두 텍스트에 포함된다)를 다루지만, 그 적용은 거의 전적으로 독자와 필자 또는 글을 읽고 쓸 줄 아는 화자에게 국한되는 것 같다.

읽고 쓰기 이전의 사회 구성원들도 분명 인과에 대한 관찰에 근거하여 가설을 구성하고 가설에 따라 행동할 줄 알고 또 자신의 경험을 개념적 범주나 구조로 조직할 줄 알지만, 그들이 '논증'—브루너가 '서사'와 대조시킨 '패러다임적이고', 논리·과학적이고, 일관되고, 추상적이고, 형식적인 유형의 사고—을 사용한다는 것은 사실이 아니다. 브루너의 체계는 서사의 보편성과 중요성을 마음 기능의 기본 양식으로서 강조하지만, 그런 강조는 분석적, 객관적, 가설-연역적, 명제적 사고의 우선성과 우월성을 강조하고 내면화해온 학계의 인텔리겐치아들에게나 진기하고 놀라운 개념일 것이고, 그 진기함과 놀라움은 자신의 마음 활동에서 애초에 무엇이 인간적이고 보편적이었는지를 망각한 정도에 비례할 것이다.

심리적 진실과 인간의 조건에 관심을 기울이는 '서사'는 인간의 경험을 잘 짜인 논증과는 아주 다르게 이해한다. 그것은 일반적이 아니라 특수하고, 추상적이 아니라 구체적이며, 진리보다는 의미를 바라본다. 브루너는 이렇게 말한다. "우리가 우리 자신의 행위와 우리 주변에서 일어나는 인간적 사건들을 주로 서사나 이야기나 극을 통해 설명한다면, 서사에 대한 우리의 감수성은 우리 자신에 대한 감각과 우리 주변의 타인들에 대한 감각을 연결시키는 중요한 고리를 제공한다고 생각할 수 있다. 문화가 우리에게 제공하는 서사구조의 형식들이 공통 화폐가 될 것이다. 다시 한 번, 삶이 예술을 모방한다고 얘기할 수 있을 것이다(69)." 나는 그런 결론이 단지 서양의 학술 이론에 깊이 붙든 사람들에게만 새롭고 놀라울 것이라고 다시 한 번 지적한다.

브루스가 말한 대로 만일 마음의 본질 자체에 삶을 이해하고 삶에 의미를 부여하는 방법으로서 이야기를 창조하고 이야기에 반응하는 능력이 포함되어 있다면, 그 일반적 성향을 브루스처럼 '예술'이라 부르는 것은 분별없는 일일 것이라고 나는 생각한다. 그러나 그 이야기들의 '잘 짜인 형식'에 대해 문화적으로 인정받을 뿐 아니라 선천적으로 주어진 기준이 있다면, 어떤 경험이나 산물이 잘 짜였거나 (미적이지 않은nonaesthetic 것과 다르다는 점에서) 미적이라는 것을 알아보는 능력은 기본적인 인간 능력이라고 주장할 수 있을 것이다. 나이지리아의 마기족(본Vaughan 1973) 사회는 '좋은' 이야기와 '잘 말한' 이야기를 구분할 줄 아는 유일한 사회가 아니다. 좋은 이야기와 잘 말한 이야기는 같을 수도 있고 다를 수도 있다.

고 요약한다는 주장을 입증하기 위해 앨런 로맥스Alan Lomax(1968)는 특정한(우리의 용어로 말하자면, '벡터적') 변수들—속도, 지속시간, 에너지(강도나 노력), 통일성, 울림, 굽음(파도치는 동작 또는 딱딱한 동작), 복잡성—의 정도에 따라 여러 사회의 춤에 사용되는 동작들을 분석했다. 로맥스는 복잡한 사회들 그리고 구성원들이 공간적으로 묶여 있거나 엄격한 신분제도 또는 차별화된 계급구조에 묶여 있는 사회일수록, 그 춤은 더 좁은(제한된) 동작을 선호하고, 그와 병행한 다른 분석들에 의거하여, 음악은 더 좁은 음정(음고 차이)을 선호한다고 결론지었다.

사회 조직과 특수한 미적 요소의 실현 사이에 그렇게 유추적이고 심지어 동형구조적인 유사성이 있다는 사실은 로맥스의 다른 발견들에서도 입증된다. 올슨과 비알리스톡(1983)이 설명했고 이 장의 앞에서 묘사한 것과 동일한 선천적인 '공간적 구조들'을 이용해, 개인과 문화는 자신의 경험을 구성하고 해석하고 표현할 때 특유한 방법들—즉, 자신의 특수한 기질 또는 인지적 반응규준을 반영하고 그래서 좁은 동작 또는 대범한 동작, 체절 하나하나의 굴곡 또는 대담무쌍한 전신 몸짓, 파도치는 몸짓 또는는 딱딱한 몸짓을 각기 다르게 선호하는 특유한 방법들—을 사용한다.[33]

양식적·벡터적 연상의 특징이 감정에 있음을 인정한다면 우리는 또한 사람들이 자주 인용하는 예술과 성의 유사성을 보다 쉽게 이해할 수 있다. 예를 들어, 어떤 사람들은 예술이 성적 승화라고 '설명'한다. 잭 스펙터Jack Spector(1973)는 프로이트 이전에 그처럼 예술을 성과 관련지어 설명하는 방법에 관심을 기울였던 여러 명의 저자들을 열거했다. 그들 중 루드비히 티크Ludwig Tieck(1796)는 "시와 예술과 신앙은 변장한 모습의 은밀한 욕망일 뿐"이라고 썼고, 조지 산타야나(1896/1955)는 "미적 감수성의 정취적 측면—이것이 없으면 미적 감수성은 미적이라기보다는 지각적

이고 수학적이 될 것이다—은 멀리 떨어진 곳에서 자극을 보내는 성 충동에 기인한다(62)"라고 말했다. 스펙터가 인용한 저자들 중에는 "시는 생식기에 의해 생산"된다거나 "예술은 성과 뇌가 벌이는 게임에 불과"하다고 선언한 이들도 있다.

　예술을 성으로(또는 성을 예술로, 이것도 상상해볼 수 있는 투사다) 환원시키기보다는 그것들을 리비도 분출과 유사한 기능에 봉사하는 것으로 그래서 서로가 서로를 대신할 수 있는 대체물로서가 아니라, 각자는 교제와 결속을 강화하는 필수 도구로서 정교하게 다듬어져 온 근본적인 인간 행동이라고 보는 것이 바람직하다. 유아기의 경험으로 거슬러 올라가는 공통의 뿌리 때문에 사람들은 예술과 성을 양식적·벡터적으로 연결하고, 그래서 예술과 성이 종종 사치스럽고, 형언할 수 없으며, 심지어 기이한 유추적 연상과 감정을 불러일으키고 충족시키며 더 나아가 그런 연상과

33　이것은 사회 조직과 문화적 행동이 항상 서로 일치한다거나 이 장의 주 26에서 설명했듯이 각각의 문화가 제한적인 형식과 과장된 형식 모두를 저마다 다른 의미 전달에 사용한다고 말하는 것이 아니다. 그러나 로맥스의 발견과 해석은 사회적 형식과 미적 형식 간에 우연 이상의 광범위한 유사성이 있음을 암시한다. 어쨌든 주디스 린 한나Judith Lynne Hanna가 주장했듯이, 일반적으로 춤은 (엄격하든 과장되든, 빠르든 느리든) 자기 초월, 자기 확장, 성장, 연속성, '전화轉化' 같은 보편적이고 두드러진 개인적 경험을 구체적으로 표현하고, 그럼으로써 삶의 특수한 관심사뿐 아니라 일반적 관심사까지도 동형구조적으로 묘사하고 규정한다. 루돌프 아른하임(1984, 226)도 그와 비슷한 주장을 했다. 음악에서 '그 표현이 표현하는 것은 무엇인가?'라는 문제를 다루면서 그는 '감정'—슬픔, 기쁨 등—이란 너무 제한적인 범주라는 생각에 도달한다. "음악의 청각적 표상에 구현된 동적인 구조들은 훨씬 더 포괄적이다. 그 구조들은 마음에서든 육체에서든 현실의 어느 영역에서나 발생할 수 있는 행동 패턴을 가리킨다. 출발점에서 끝까지 어떻게 이동해야 하는가의 과제를 해결하는 구체적인 방법을 우리는 마음 상태, 춤, 또는 강줄기에서 볼 수 있다. 비록 우리 인간은 영혼의 울림(즉, 감정)에 특별한 관심이 있다고 공언하지만, 음악은 원칙상 그런 구체적인 적용에 전념하지 않는다. 음악은 동적 패턴을 동적 패턴으로서 제시한다." 나는 음악에서 기쁨이나 슬픔 같은 구체적 감정을 표현하는 정서소통 형식을 찾는 클라인즈(1977)보다는 아른하임의 견해에 동의하는 편이다.

감정을 구체적으로 표출한다고 여긴다.[34]

 현대 신경과학의 세계관 안에서 사고하고 글을 쓴 부분에 대하여 예술과 사회과학 분야의 일부 독자들은 미적 감정이입에 대한 나의 논의를 '기계론적'이고 그래서 부적절하다고 평가할지 모른다. 그렇지 않은 사람들, 즉 독단적 편견이 적은 사람들에게는 생물학적 이해가 인간의 본래적인 미적 본성을 지지하고 드높인다는 믿음이 자리 잡았기를 나는 희망한다. 다음이자 마지막 장에서 나는 현대 예술과 사회이론에서 최근에 제기된 쟁점과 문제들을, 종중심적 관점에 근거하여 필요할 때에는 내가 이장과 이전 장들에서 자아낸 다양한 가닥들에 의존해 조사할 것이다. 끝에서 우리는 모더니즘과 포스트모더니즘이 우리 몸에 잔뜩 뒤발라놓은 불필요한 겉치장을 꿰뚫어보고 우리 자신이 '미학적 인간'임을 깨닫게 될 것이다.

34 심리치료사 루드비히 빈스반거Ludwig Binswanger(1963)의 성에 대한 해석은 (이제는 이항대립, 연상, 양식적-벡터적 용어로 이해할 수 있다) 필요한 수정을 가하면 예술을 설명하는 데 도움이 될 수도 있다. "만일 성과 시공간적 경험(존재의 연장과 순간화, 확대와 축소)의 구체적 관계, 그리고 변화와 연속성, 창조성과 새로움, 반복과 박진성, 강요되는 측면과 결심 및 결정의 측면 등에 대한 경험을 고려한다면, 개별 환자들에게서 성성과 정신생활사의 성애가 지닌 주된 중요성을 보다 쉽게 이해할 수 있다(158의 주석)."

7장 글쓰기는

예술을 지우는가?

… 뼈대와 판금만 있고, 날개도 승리도 없이,
단지 예술 작품의 징후, 암시, 개념만 있는 무의미한 피카소의 조각이 있었다.
나는 우리가 의지해 살아가는 다른 개념이나 징표들이 그와 매우 비슷하다고 생각했다.
—솔 벨로, 『험볼트의 선물』(1975)

'글쓰기는 예술을 지운다'(그 자체가 지움의 대상이 아니라)라는 말은 특별히 독창적인 진술이라기보다는, 현학적인 전문용어를 모아놓은 포스트모더니즘 공식집에서 볼 수 있는 또 하나의 말장난처럼 들릴지 모른다. 전형적으로 애매한 심오함 또는 심오한 애매함을 자랑하는 데리다의 성스러운 구절에 따르면, 글쓰기는 "어떤 것의 존재를 지우면서도 그것을 읽기 쉽게 유지하는 몸짓의 이름"이다(스피박Spivak 1976, xli). 그렇다면 예술은— '앎'이나 '정신'이나 '존재'처럼— '삭제 아래sous rature' 놓이기에 매우 합당하다.

그림이나 글쓰기가 예술을 지운다는 주장에 대한 나의 분석은 포스트모더니즘의 흔해빠진 논법과는 그 의도가 근본적으로 다르다. 그들의 논법 대신 앞 장들에서처럼 나는 포스트구조주의에 속한 파리의 학자들과 그밖의 지도제작자들에겐 낯설 수밖에 없는 현실적인 종중심주의적 나침반을 길잡이로 삼을 것이다. 나는 평이한 언어를 사용해 데리다의 지지자들처럼 글쓰기가 정말로 예술을 지운다고 말하겠지만, 글쓰기와 예술

에 대한 나의 생각은 데리다의 믿음과는 명백히 다르다. 나는 다윈과 데리다의 간극에서 현대의 포스트모더니즘 이론이 제공한 것보다 더 풍부한 예술관이 출현하기를 희망한다.

우선 예술의 개념과 실제가 지난 2세기 동안 어떻게 발전해왔는지를 간략히 살펴보는 것이 도움이 될 것이다. 이 시기에 서양 문화는 근본적인 사회 변화를 겪었고, 오늘날 서양이 아닌 다른 곳에서 발생할 경우에 그 변화는 대략 '근대화'나 '개발'—즉, 농촌 중심적이거나 토지에 기반을 둔 전통적이고 종교적인 사회에서 도시 중심적이고 산업에 기반을 둔 근대적이고 세속적이 사회로의 변화—로 불린다. 이와 같은 이행이 낳은 약속과 위험이 현대의 생활과 예술에 산재한 혼란의 원인이라 할 수 있다. 근대화로 가는 길에서 상상하지 못했던 안락과 기회를 누릴 수 있게 되자 모든 사람이 그 여행길에 나서기를 원하지만, 일단 여행을 시작하면 돌아올 수 있는 길은 전혀 없다. 그리고 그 길에서 압제와 구속으로부터 해방을 얻기 위해 인류는 한 번도 마주친 적이 없는 새로운 종류의 부유성과 불안정성의 대가를 치르게 되었다.

서양적 예술 개념의 출현

회화나 조각이나 음악 제작에 대한 최초의 보고서들은 우리가 '예술art'이라고 번역하는 용어를 사용하지만, 그 저자들이 우리와 똑같은 방식으로 예술을 생각했다고는 보기 어렵다. 플라톤은 '예술'이 아니라 미, 시, 상 만들기에 대해 논했고, 아리스토텔레스의 저작들은 시와 비극을 다루었다. 그들은 테크네techne라는 단어를 사용했고, 이것을 우리는 '예

술art'로 번역하지만, 테크네란 단어는 낚시와 전차 몰기를 비롯한 여러 세속 활동에도 적용되었다. 테크네는 '필요한 원리들을 정확히 이해하고 있음'을 의미했으므로, 우리가 '요리 기술art'이나 '양육 기술art'을 가리킬 때 그 말을 사용하는 것과 똑같이 사용되었을 것이다.

인간 사회에서 예술은 처음부터 그랬지만, 특히 중세에는 압도적으로 종교에 봉사했다. 예술은 그 자체로 의미심장하고 중요한 것으로, 즉 '미적으로' 여겨진 것이 아니라, 단지 신성함을 드러내야만 가치를 인정받았다. 르네상스 예술가들은 종말론적 관심사를 인간중심의 관심사로 조금씩 대체했지만, 신중심의 예술이 인간중심의 예술로 이행하는 동안 그들의 작품은 익숙한 이상적·신적 왕국을 묘사하기도 하고 그들이 몸담고 있는 현실 세계를 묘사하기도 했다. 이때 예술가들의 '예술'은 미, 조화, 탁월성을 장인의 기준으로 삼아 그 주제를 정확히 표현하는 것이 핵심이었다.

18세기는 오늘날 여러 사회적·지적 흐름이 하나로 합류하고 서로 뒤섞이며 영향을 미친 끝에 결국 우리가 '근대성'이라고 확인한 특징이 대두한 시기다. 그 중 다섯 가지 흐름을 언급하면(요약의 위험성에도 불구하고) 다음과 같다. 첫째, 사회가 점차 세속화되고 그에 따라 사회의 목표가 인간으로서는 알 수 없는 신의 계획에 복종하기보다는 인생, 자유, 행복 추구로 변했다. 둘째, 과학이 출현하고 과학이 의문과 이견을 조장할 뿐 아니라 과학기술과 산업화를 가능하게 만들었다. 셋째, 그 결과 봉건적인 친족 관계의 정서적 연대가 화폐 교환에 기초한 도구적 관계로 대체되었다. 넷째, 삶의 문제들을 이해하고 통제할 수 있는 가장 효율적인 수단으로서 이성을 강조했다. 다섯째, 미국과 프랑스에서 거대한 정치 혁명이 발생하고 그에 따라 사회가 노동자와 부르주아로 분리된 동시에 귀족과 성직자 계급이 점차 약해졌다.

근대성은 새로운 '미덕'을 많이 낳았지만 그와 동시에 다양한 '악덕'도 끌어들였다. 근대성으로 개인주의가 탄생하고 인간은 관습과 권위로부터 해방됐지만 노동 및 타인으로부터의 소외가 발생했다. 또한 근대성은 사고와 경험의 새로운 가능성을 열었지만 세계 속에서 개인이 차지하는 위치의 확실성과 안전을 유례없이 파괴했고, 새로운 안락과 편의를 낳았은 동시에 조직적 통제와 엄격한 시간제한과 자연으로부터의 고립을 증가시켰으며, 이성을 통한 객관성과 공정성을 증대시킨 반면 비논리성에도 불구하고 감정적으로 만족스러운 전통의 방식으로 표현됐던 신화적이고 몽상적인 사고방식을 평가절하하고 말았다.

다른 모든 사람들처럼 예술가들도 새로운 질서를 자유롭고 불안정하다고 느꼈다. 19세기에 접어들자 그들은 전통적 후원자인 교회와 궁정을 잃어버렸다. 이제 그들은 대중—종류가 다양하고, 얼굴이 없고, 오늘날처럼 과대광고와 진기함에 동요되는 집단—과 오늘날 예술시장에 해당하는 것에 의존해야 했다. 야심찬 예술가들은 더 이상 도제교육에 얽매이지 않았고, 새로 설립된 국립 아카데미와 국립 박물관의 소장품들로부터 예술의 기준으로 인정될 만한 것들을 배웠다. 개인 판매상과 화랑이 출현해 예술가와 대중을 중재했다. 전문 비평가들은 신문과 새로 등장한 예술잡지에 글을 실어 새로운 환경에 기여했고, 예술 학교와 학자들은 교양인이라면 누구나 알아야 할 구체적인 예술 작품들의 연대와 발전사를 자신의 분야로 확립했다.

모더니즘: 이데올로기로서의 예술

계몽운동 기간 동안에 일어난 급속한 세속화는 새롭고 다양한 주제에

대한 관심을 불러왔다. 관심의 시야에 들어온 새로운 영역들 중 하나가 '미학'이었다. 미학은 모든 예술을 지배하고 그것들을 예술 작품으로 만드는 취미와 미 같은 원리들을 설명하는 분야였다. 계몽운동 이전까지는 어떤 다른 사회도 예술을 사용 맥락(대개 제의나 오락)이나 그것이 묘사 또는 암시하는 내용과 분리된 하나의 실체로 간주하지 않았다. 우리에게는 자명하게 '예술'(예를 들어 회화, 조각, 시, 모테트, 칸타타, 또는—다른 사회에서는—조각공예, 항아리, 작은 조상, 가면, 장식품, 연극 공연)로 보이는 것을 그 제작자나 사용자는 그렇게 보지 않았다. 그들은 그것들이 '예술'이라는 하나의 상위 범주에 속한다고 가정하거나, 그런 범주가 특별한 작업 방식이나 유명한 사회적 신분(단지 그림 그리는 사람이라기보다 '예술가'가 되는 것) 또는 특별한 결과물(제단 장식이나 조상의 형상)을 암시한다고 가정할 하등의 이유가 없었다.

다음 세기에 걸쳐 미학이란 주제가 발전함에 따라 놀랍고 유력한 개념이 뿌리를 내렸다. 이 개념은 예술 작품을 감상하기 위한 특별한 마음의 틀이 있다고 주장했다. 객체와 그 유용성 또는 사회적 종교적 효과에 대한 개인적 관심을 완전히 배제한 '무관심한' 태도가 그것이었다. 이 유례 없는 개념은 또 다른 생각을 이끌어냈다. 예술 작품은 단지 또는 기본적으로 그런 종류의 초연한 미적 경험을 하기 위한 기회로서 만들어진 독자적인 세계라는 생각이었다. 그러자 미적 경험은 가장 고상한 마음활동의 형식 중 하나가 되었다.

'무관심성'은 향유자가 시간, 장소, 기질의 제약을 초월할 수 있고, 그 자신과 멀리 떨어진 시대의 작품에—그 작품이 원래의 제작자와 사용자들에게 제공했던 의미를 이해하든 못 하든 상관없이—반응할 수 있음을 의미했다. 이런 점에서 예술은 '보편적'이었다. 미학 분야에서 서서히 발

전한 또 다른 핵심 개념은, 예술 작품은 특별한 종류의 지식—종교적인 믿음의 쇠퇴와 함께 과거에는 교회에만 국한되었던 영적 후광과 권위를 종종 띠었던 지식—을 전달하는 매개체라는 것이었다. 예술을 위한 예술 (또는 예술을 위한 인생)이란 개념도 또 하나의 자명한 추론이었는데, 이 개념은 예술에는 그냥 '존재'하는 것 그리고 그 자체가 보상인 미적 경험을 향유할 기회를 제공하는 것 외에는 어떤 목적도 없으며, 자기 자신을 그 고상한 순간을 향해 여는 것보다 더 고상한 욕구는 있을 수 없다고 주장했다.[1]

회화가 점점 더 자연이나 사회를 비추는 거울 같은 모습에서 멀어지자 관람자들은 더 이상 그림을 이해하거나 순진하게 감탄할 수가 없었다. 누군가는 어리둥절한 대중에게 이 예술 작품이 무엇 때문에 좋거나 나쁜지, 그리고 무엇을 '의미'하는지를 설명해야 했기 때문에 비평가가 예술가와 대중의 중재자로서 갈수록 중요한 존재가 되었다. 20세기의 처음 몇 십 년 동안 영국에서 클라이브 벨Clive Bell과 로저 프라이Roger Fry는 세잔이나 입체파 같은 포스트인상주의 화가들의 당혹스런 작품, 다시 말해 개념의

[1] 테리 이글턴Terry Eagleton(1990)은 서양 사회와 서양 의식이 '근대화'되는 과정에서 예술의 상품화, 합리성, 세속화를 비롯한 새로운 삶의 특징들과 더불어 '미학의 이데올로기'가 어떻게 출현했는지를 훌륭하게 설명했다. 이글턴은 미학을 아래와 같이 보았다.

"미학은 갈수록 합리화, 세속화, 탈신탁화脫神話化되는 환경에서 궁극적인 목적과 의미가 사라지지 않을 수도 있다는 창백한 희망이었다. 그것은 이성의 시대에 걸맞은 종교적 초월의 양식이었다…. 마치 미적인 것은 이전의 사회 질서로부터 남겨진 어떤 감정을 대표하는 것 같았고, 그 감정에는 여전히 초월적 의미와 조화의 느낌 그리고 인간적 주제가 중심이라는 느낌이 살아있는 것 같았다. 그런 형이상학적 명제들은 이제 부르주아적 합리주의의 비판을 견딜 수 없었고, 그래서 내용이 없고 불확정적인 형식으로, 즉 교의적 체계보다는 감정의 구조로서 남아야 했다(88-89)."

그러나 '미적인 것'은 합리성과 대립하는 인간 감정의 영역을 제공할 수 있었지만 그와 동시에 취미, 양식, 판단, 도덕성을 추상적이고 권위적인 원리로 지탱하는 '정치적 우익의 손에 들린' 무기가 되었다.

아름다움, 주제의 고상함, 표현의 정확성, 가치 있는 진리의 전달 같은 편리한 과거의 기준(누구나 알아볼 수 있는)으로는 이해할 수 없는 작품을 감상할 수 있는 '형식주의'의 기준을 제시하여 대단히 큰 영향력을 갖게 되었다. 예술은 종교의 위치는 아니지만 적어도 그 원리를 습득하기에 충분한 여유와 교육 기회를 가진 소수에 의해 또 그런 소수를 위해서만 설명이 가능한 이데올로기의 위치에 올라서게 되었다.

한편 미국에서는 클레멘트 그린버그Clement Greenberg와 해럴드 로젠버그Harold Rosenberg 같은 비평가들이 예술적 감수성을 모욕하고 과거에는 예술로 인정받을 수 있었던 것들에 도전하는 20세기 중반의 미술사조인 추상 표현주의를 정당화하기 위해 보다 정교하고 추상적인 형식주의의 기준을 발전시켰다. '평면성', '순수성', '회화적 평면' 같은 용어들은 그림을 보는 사람이 뒤엉키고 얼룩진 물감을 볼 때 듣게 되는 초월적 의미의 언어적 기호가 되었다. 이 가치들은 훈련을 받지 않은 관객의 눈에는 쉽게 보이지 않았기 때문에 예술 감상은 그 어느 때보다도 예술가 못지않은 도제 교육과 공부가 필요한 엘리트 활동이 되었다. 아무리 이상해 보이고 아무리 미숙해 보이는 작품이라도 예술 작품은 그것을 이해하고 전달하는 재능이 오직 예술가에게만 부여된 동시에, 인간의 보편적 관심사들의 무의식적 표현이거나 계시로부터 초월적인 천상의 가치와 진리를 분출시켜 운반하는 통로라는 점에는 의문의 여지가 없었다.

'주의ism'들이 급격히 늘고 예술이 갈수록 난해해지고 언어도단에 가까워짐에 따라 비평가의 역할은 예술 작품의 수용에 유용할 뿐만 아니라 필수적인 것이 되었다. 돌이켜 보면 예술이 무엇인지를 설명하기 위해 예술 '제도론'이 발생한 것은 불가피한 일이었다. 조지 디키(1974)와 아서 단토(1964)가 공식화했듯이*(그들은 예술을 옹호하거나 변호하는 것이 아니라

무엇이 예술의 사례인지를 설명하려 했다), 비평가, 판매상, 화랑 주인, 박물관 관리자, 큐레이터, 예술잡지 편집자 등으로 이루어진 하나의 예술계는 객체에게 '예술 작품'의 지위를 부여하는 원천이었다. 예술가가 만든 것은 '감상의 후보'였고, 만일 예술계가 그것을 가져다 팔고 그에 대해 글을 쓰고 그것을 전시하면 비로소 '예술'로 인정받았다.

이러한 설명 속에는 하나의 작품에 대한 말과 글이 그것을 예술로 분류하는 데 필요할 뿐 아니라 어쩌면 실제로 작품 자체보다 더 중요할 수 있다는 인식(울프Wolfe 1975)이 함축되어 있다. 돌무더기나 회색 펠트 더미가 박물관에 전시되면 그것은 박물관 앞 포도 위의 돌무더기나 박물관 옆 카펫 가게의 펠트 더미와 다르다고 말할 수 있다. 박물관에 전시된 물건은 그것이 어떤 전통 속에 놓여 있다는 인식의 렌즈를 통해서 관람되기 때문이다. 단토(1981, 135)는 "어떤 것을 예술로 보기 위해서는 예술 이론이라는 대기권, 예술사에 대한 지식만 있으면 된다"고 선언했다. 이 관점에서 볼 때 순진한 예술가와 순진한 예술은 존재하지 않는다. 오늘날의 예술가들은 박물관과 화랑에 전시될 작품의 이면에 놓인 이론을 설명할 줄 아는 동시에 자신의 작품을 그 전통 속에 놓을 줄 안다.

포스트모더니즘, 해석으로서의 예술

예술 작품을 예술로 인식하는 것은 물론이고 감상을 할 때에도 해석이 필수 불가결하다는 생각이 받아들여지자 오늘날 '포스트모더니즘'이라

* 아서 단토는 후에 자신이 본질주의자임을 선언하고, 예술계가 어떤 것을 예술 작품으로 선정한다면 그 선정에는 이유가 있을 것이므로, 그 이유를 예술의 본질로 볼 수 있다고 주장했다.

불리는 판도라의 상자 ─ 예술의 엘리트적이고 특별한 성격에 대한 2세기 동안의 가정들을 의문시하는 견해 ─ 가 열리고 말았다. '포스트모던'이란 말은 한때 '모던'이란 말이 그랬던 것처럼 무차별적으로 사용(그리고 남용)되었지만, 포스트모더니스트들은 내가 방금 설명한 '고급 예술'이나 모더니즘의 관점은 옹호할 수 없고 받아들일 수 없다는 믿음에 의해 하나로 묶인다. 그러나 그들은 계몽운동 이전의 견해로 복귀해야 한다고 주장하진 않았다. 대신에 포스트모더니즘은 모든 주의와 운동이 끝났고 더 이상의 이론은 불가능하다고 선언했다. 포스트모더니스트들은 소비자 중심주의, 대중매체와 그 이미지의 증식, 다국적 자본주의 경제 등으로 인해 이전 사회들과 현격히 달라진 다원적이고 불안정한 사회를 반영하겠노라고 공언했다.

포스트모더니스트들은 어느 한 이론을 최우선으로 놓고 사실들이나 물건들을 연관짓거나 이해해야 한다는 생각 자체를 거부한다(그런 도식을 '메타언어', '거대서사', '메타이론'이라 부른다). 대신에 그들은 각기 다른 '해석 공동체(피시Fish 1980)'에 속한 다수의 담화들을 구분하고, 각각의 공동체는 자신만의 선입관parti pris ─ 밀가루를 빻는 자신만의 원칙과 자신만의 경작지 ─ 을 갖고 있다고 생각한다. 따라서 어떤 '진리'나 '실재'는 단지 하나의 관점 ─ 우리의 언어와 사회제도에 의해 그리고 개인에게 국가, 민족, 성, 계급, 직업, 종교단체, 특수한 역사적 시기에 속한 구성원으로서의 특징을 부여하는 전제들이 중재하고 조건을 결정하여 우리에게 보내는 '표현' ─ 에 불과하다. 예술가도 어떤 독자적인 특권이나 객관적 진리를 통해 세계를 보는 것이 아니라, 다른 사람들과 똑같이 자신의 개인적·문화적 감각에 따라 세계를 해석한다. 더 나아가 개인의 해석은 어딘가에서 파생한 것이기 때문에 더 이상 표현할 독특한 세계나 양식을 찾

을 수도 없다. 모든 '새로운' 양식과 세계는 이미 창조되어 버렸다(제임슨 Jameson 1983).

포스트모더니스트들은 사람들이 '고급' 예술로서 모셔온 것은 주로 서양 유럽의 엘리트 계층에 속하는 백인 남성의 세계관을 대표하는 엄격한 규범집일 뿐이라고 보았다. '주인'의 지위를 수여받은 조이스, 엘리엇, 로렌스 같은 작가들은 단지 한정된 관점을 보여주는 개인의 목소리에 불과하고, 오늘날 그들의 관점은 대부분 성차별적이거나, 인종차별적거나, 정치적으로 보수적 또는 반동적이거나, 그렇지 않으면 아예 받아들일 수 없는 것이다. 포스트모더니스트들에게 '취미', '미', '예술을 위한 예술' 같은 말들은 계급적 이익을 표현하는 개념이다. 이국적인 문화에서 생겨난 작품들을 감상할 수 있다고 주장하는 것은 제국주의의 착취 행위다. 이국적인 작품을 볼 때 자신의 기준에 들어맞는 특징들에만 초점을 맞추고 그 제작자들과 사용자들의 기준이 되는 특징들을 무지로 인해 무시하거나 더 나아가 평가절하 하는 것은 그 작품을 왜곡하는 것이다. 예술은 보편적이 아니라, 필연적으로 제한되고 편협한 지각을 소유한 개인들에 의해 개념적으로 구성된다.

포스트모더니즘 예술가들은 모더니즘 미학이 교육받지 못한 소외계층과 서양 바깥의 사람들 그리고 여성들에게 배타적이고 권위주의적이고 억압적인 태도를 취한다는 사실을 발견하고 의도적으로 오래된 '고급 예술'을 전복시키거나 '문제시'해왔으며, 이를 위해 종종 그런 예술을 패러디하거나 조롱하는 방법을 사용한다. 예를 들어 그들은 의도적으로, 오랜 세월을 견디는 '무시간적인(시간을 뛰어넘는)' 예술 작품을 창조하려고 노력하는 대신 관객이 직접 참여해야 하거나 공연이 끝나면 더 이상 존재하지 않는 간헐적이고 일시적인 작품을 창조한다. 그리고 박물관의 작

품 설명서와 종교적 후광을 피하여, 길거리나 외진 사막에서 예술을 창조하거나, 허름하고 사소한 물건과 재료에서 예술을 발견한다. 또한 그들은 각 예술 장르의 고결함에 도전하는 의미에서 혼성 매체들 — 캔버스로 만든 조각, 단어와 숫자로 만든 그림 등 — 을 사용한다. 고급 예술의 유일성과 독창성 개념에 도전하기 위해 과거의 예술로부터 이미지들을 복사하고 사진 찍고 훔쳐와 자신의 새 작품에 사용하거나, 하나의 이미지나 구성을 여러 번 반복 또는 재생산하기도 한다. 그들은 이전 예술가들의 양식들을 짜 맞춘 '혼성모방' 작품들을 창조해 변명도 없이 노골적으로, 풍자의 의도를 풍기거나 어떤 사회적 정당화나 미적 정당화를 제시하지 않고 사람들 앞에 내놓는다. 또한 병렬을 제외하고는 외관상 아무 관계가 없어 보이는 파편들을 그러모아 작품을 만들기도 한다.

'포스트모더니즘'이란 이름은 비교적 최근의 것이지만,[2] 포스트모더니즘의 이론과 실제는 20세기 초뿐 아니라 심지어 20세기 이전에 이미 전조를 내비쳤다.[3] 당시에 충격적인(또는 재미있는) 탈선으로 여겨졌던 마르셀 뒤샹의 〈샘Fountain〉 — 1917년 뉴욕 독립미술가전에 출품된 악명 높은 소변기 — 은 이제 고급 예술이란 제방에 난 틈으로 간주되는데, 지난 2,30년 동안 그 틈에서는 반체제적 이론과 그 이론의 구현물들(예술 작품들)이 거

2 레오 스타인버그Leo Steinberg는 시각예술에서 로버트 라우셴버그가 회화의 표면을 '납작한 침대'처럼 바꾼 것을 가리켜 1968년에 '포스트모더니즘'이란 말을 사용했다(크림프 1983).

3 예를 들어, '고급' 예술과 대중 예술을 혼합하고 슈비터스, 피카소, 바로크의 콜라주 속에 이질적인 요소들을 병치함으로써, 다다이스트들과 그밖의 포스트모더니스트들이 기성품을 사용하여 예술의 숭고와 초월성 또는 예술가의 손에 부여된 권위를 암묵적으로 의문시함으로써, 1920년대에 에드가르 바레즈가 비전통적인 소리를 유효한 음악적 재료로 포용함으로써, 프루스트가 『생트 뵈브에 반박하여』에서 반反주지주의적 정조를 표현함으로써, 그리고 심지어 마네가 한 작품 안에서 기법을 단절시키거나 외관상 전통적으로 보이는 〈풀밭 위의 점심식사〉에서 이국적인 도상 요소들을 사용함으로써.

세계 쏟아져 나왔다.

우리는 포스트모더니즘이라 불리는 작품들과 이론들을 개탄하거나 무시할 수 있지만, 모더니즘의 작품들과 이론들처럼 포스트모더니즘도 분명 그 모태인 사회를 반영한다. 20세기 중반의 정치적 재난과 야만성—우익과 좌익의 전체주의, 대량학살, 핵전쟁으로 인한 인류 말살의 가능성—에 비추어 볼 때 인간의 지성에 대한 모더니스트들의 신뢰 그리고 인간적 존재양식의 진보와 완벽성에 대한 그들의 믿음은 중세의 신학만큼이나 낡고 허약해 보인다. 사회주의와 그 이후의 민중운동들은 객관적이고 보편적인 정의 또는 법 아래의 평등한 보호를 제공하는 체하는 민주주의 사회들의 위선에 도전해왔다.[4] 민주주의 정부의 심장부에서 계속 발생하는 부정부패는 과거 여느 때와 마찬가지로 도덕성은 권력과 조화를 이루기 어렵다는 사실을 일깨워준다. 프로이트의 이론을 고려할 때 사람들은 객관적 합리성만으로 인간사를 추진할 수 있다고는 믿기 어렵다. 물리학에서 상대성 이론이 성공한 것은 철학과 윤리학 분야를 포함하여 모든 곳에서 상대성이 주제가 될 수 있음을 시사한다. 더욱 심각한 환경 파괴의 사례들은 물론이고 적어도 균류처럼 퍼져가는 자동차와 그 이동수단인 도로와 주차장이 도시와 풍경을 뒤덮은 것만으로도 자연을 지배하는 인간의 과학기술이 과연 지혜로운 것인지 의문을 품기에 충분하다. 광고와 텔레비전에서 정신없이 보여주는 그림들은 모든 사건—관심을 끄는 새 치약이나 방향제, 브롱크스에서 발생한 화재, 텔아비브의 미사일 공격, 조니 카슨의 장광설, 아프리카의 기근, 미식축구 결승전 슈퍼볼, 페루의 지

4　비록 소련과 동유럽에서 사회주의 정권이 실패했지만, 한 사회의 모든 구성원에게 건강, 교육, 주택, 사법, 노동의 기회 등과 같은 사회적 보호와 혜택을 평등하게 제공하려 하는 정치 이론과 운동이 서양의 자본주의적 민주주의에 던지는 도전은 여전히 유효하다.

진 — 을 똑같이 현실적으로(또는 비현실적으로) 보이게 만들고, 시간과 공간과 의미가 압축된 채 연속적으로 발생하는 것처럼 보이게 만든다.[5]

물론 모더니즘 예술가들도 혼란과 다양성과 상대성을 알아보았다. 조이스, 만, 프루스트, 무질의 소설을 읽어보면 잘 알 수 있다. 어떤 예술가들은 과학과 이성의 용도를 의심했고, 자신의 예술을 통해 물질주의적이고 위선적인 부르주아 사회를 개선하고 소생시킬 신화를 제시했다(예를 들어, 엘리엇의 「황무지」, 스트라빈스키의 〈봄의 제전〉, 로렌스의 「피 의식blood consciousness」, 그리고 피카소와 놀데 같은 예술가들의 원시 조각에 대한 심취). 그러나 이 예술가들은(그들의 작품도 처음에는 충격적이고 당황스러웠다) 비록 실재가 불가사의하고 복잡해도 자신들이 실험과 왜곡과 추상화를 통해 그 기초를 더 잘 표현하고 있다고 믿었다.

반면에 데이비드 하비David Harvey(1989, 44)가 지적했듯이, 포스트모더니스트들은 현대 생활의 덧없음, 파편화, 단절, 혼돈을 불평 없이 수용하고, 그것을 중화하거나 초월하려는 시도나 그 속에서 어떤 불변의 요소들을 정의하려는 시도를 하지 않았다. 이는 그 이전에 현상現狀의 불완전한 점들을 인식했던 사람들과 포스트모더니스트를 구분하는 중요한 차이다. 포스트모더니스트들의 항복(상대주의와 패배주의로 표현되기도 하는), '결국에는 무관심으로 이어지는 그들의 관용(하비 1989, 62)', '모든 형이상학적 엄숙함의 토대를 침식하는 인위적 피상성(7)' 때문에 그들의 작품

5 1988년 민주당과 공화당의 대통령 후보 지명 전당대회에 대한 한 토론에서 조운 디디턴(1988)은 그림이 어떻게 현실보다 더 현실적일 수 있는지를 설명한다. 그녀는 그 전당대회들이 "자신의 이미지를 끊임없이 스스로에게 전송하는 완전히 독립된 세계가 되었다"고 지적한다. 그녀는 선거유세 참모들이 실질적 이슈가 아니라 그들이 교묘하게 제시한 이미지에 반응하는 유권자들의 모습만을 비췄다고 주장한다. 디디턴은 또한 "단지 기록되기 위해 사건을 보고하는 행위에 본질적으로 존재하는 모순들"을 언급했다.

이 아직 그들만큼 냉소적이고 허무주의적이지 못한 일반 대중에게 그토록 불쾌하고 혼란스럽게 느껴지는 것이다. 많은 사람들이 여전히 예술에는 여전히 인간을 고취하고 향상시킬 사명이 있고, 철학에는 여전히 삶의 진리를 찾고 발견할 의무가 있다고 믿기(또는 믿기를 원하기) 때문이다.

비록 포스트모더니즘 비평가들이 찬미한 예술은 많은 사람들에게 충격과 불쾌는 아니어도 당혹감을 불러일으키지만, 그 속에는 분명 우리의 사회적 문제와 문화적 곤경이 반영되어 있다. 그들은 종종 모더니즘의 수사 뒤에 깔린 완고하고 배타적이고 자기만족적인 태도를 폭로하는데, 이는 대체로 환영받아 마땅하다. 그것이 예술의 해방과 민주화로 가는 길을 열기 때문이다. 그러나 개인의 진실은 다양하고 그 모두가 무한수의 해석에 열려 있으며 모두 똑같이 미적 표현과 존경을 받을 가치가 있다는 포스트모더니즘의 선언은 나를 어지럽게 만든다. 포스트모더니스트들은 모더니즘적 권위라는 허무하게 무너져 내리는 사원을 버리고 대신에 그와 똑같이 거주하기에 부적당하고 은밀한 주문으로 가득한 반反구조의 상대주의, 냉소주의, 허무주의를 선택하지 않았는가? 모든 것이 똑같이 가치 있다면, 그 어떤 것이든 할 가치가 있다는 말인가? 제멋대로 퍼져나가는 난잡함이 편협한 엘리트주의에 대한 진정한 개선책인가? 절대적 상대주의는 절대적 권위보다 믿을 만한 견해인가? 포스트모더니즘의 관점에서 볼 때 그 대답은 "유감이지만 그렇다. 좋든 싫든 삶이 그런 것이다"일 것이다. 그러나 다원주의의 거대서사는 심연으로부터 탈출하여 인간적 의미와 인간적 실재의 세계로 다시 접근할 수 있는 몇 개의 든든한 발판을 식별한다.

읽고 쓰는 능력, 예술 그리고 근대적 마음

모든 세계관은 교체 가능하고 립스틱처럼 한 번 시도해본 뒤 던져버릴 수 있다는 포스트모더니즘의 주장에 반박하기 위해 나는 그저 또 하나의 거대서사처럼 보일 수도 있는 것을 제안하는 중이다. 그러나 나는 그것이 포스트모더니즘의 허무주의에 대한 진정한 대체물(단지 선택 가능한 하나의 대안이 아니라)이라고 믿는다. 포스트모더니즘과 나의 종중심주의는 둘 다 서양 문화의 산물이지만, 전자의 입장은 제한적이고 문화에 종속되어 있는 반면에 후자의 입장은 그렇지 않기 때문이다. 포스트모더니즘은 결코 의식의 새로운 양상이 아니라, 자체적인 수단에 의해 언어, 사고, 실재에 대한 자신의 가정에 속박되어 있고 더구나 인간 행동에 대한 포괄적이고 진정으로 보편적인 이해에 필요한 진화론에 내포된 의미들을 아직도 고려하지 않고 있는 어느 편협한 철학 전통의 불가피한 결론이다.

아이러니컬하게도 포스트모더니즘적 사고의 '결함' 또는 편협함이 포스트모더니즘 그리고 서양 철학과 모더니즘 자체를 가능케 한 장본인인데, 그것은 바로 읽기와 쓰기, 즉 식자능력에 대한 의존이다. 읽고 쓰는 능력은 물론 과학도 가능하게 했다. 그래서 요즘 유행하고 있는 과학에 대한 거부와 상대주의에 빠진 사람들에게 우리의 잃어버린 아르카디아*로 들어가는 다리를 지키는 거인의 진정한 정체를 알려주는 것이 다름 아닌 과학적 관점이라는 사실(그리고 이 자리에서는 읽혀지기 위해 문자화된 책에 등장한다는 사실)은 두 배로 혹은 세 배로 아이러니컬하다.

읽고 쓰는 능력이 절대적으로 좋은 것만은 아니라는 암시는 독서가 습

* 옛 그리스 산속의 이상향.

관이 된 사람들(그리고 작가들과 출판업자들)에게 터무니없이 느껴질 것이다. 그러나 읽고 쓰는 능력이 개인과 사회의 정신구조에 어떤 영향을 끼쳤는지를 이해하는 것은, 글쓰기가 어떻게 예술을 지울 뿐 아니라 포스트모더니즘 이론을 실천하고 옹호하는 사람들에게 부지불식간에 어떤 영향을 미쳤는지를 이해하는 기본 조건이다.

이 '읽고 쓰는 정신상태'는 인류의 과거 구성원들 중 극소수만의 특징이었고 오늘날에도 살아있는 사람들 중 단지 소수만의 특징이고, 그래서 그런 독특하고 파격적인 기원에서 유래하는 '예술', '존재', '앎', '궁극적 실재'에 대한 선언들은 그것이 도전하거나 대체하려 하는 이데올로기나 거대서사만큼이나 편파적이고, 잘못되고, 거만하고, 주제넘을 수 있다는 점은 반드시 지적할 필요가 있다.[6] 포스트모더니즘(그리고 서양 철학 자체)이 읽고 쓰는 능력으로부터 태어났기 때문에, 코페르니쿠스 이전의 세계가 지구 중심적이었던 것처럼 포스트모더니즘은 글쓰기 중심적이다. 숨을 한 번 크게 쉬고 오랫동안 주시하면—예술에서뿐 아니라 삶에서도—포스트모더니즘의 가장 당혹스럽고 걱정스러운 몇 가지 관심사가 보다 분명하고 객관적으로 다시 보인다.

읽고 쓰는 능력의 이례성

이 책을 읽는 많은 독자들에게는 다소 놀라울 수 있지만, 나는 수만 년 동안 사람들은 글을 읽거나 쓰지 않고도 인간의 삶을 충분히 누릴 수 있

6 　나는 아래에서 설명할 근거들에 기초하여 종중심주의와 진화생물학에 대해서는 이 편파성과 거만함을 면제할 것이다.

었음을 지적하고 싶다. 현대 인류(호모사피엔스사피엔스)가 하나의 생물종으로 출현한 이래로 4만 년 동안 대략 1천6백 세대가 태어나고 사라졌다(한 세대를 25년으로 계산함). 그중 1천3백 세대 동안 우리는 유럽인을 접하기 이전의 호주 원주민이나 아메리카 원주민들과 같은 유목민이자 수렵채집인으로 살았다. 인간이 정착해서 농경생활을 한 것은 불과 3백 세대 이전부터다. 우리는 기원전 7천 5백 년경부터 촌락이나 마을이나 도시를 이루고 생활했다. 그리고 글쓰기는 기원전 4천 년경에 발명됐지만(지금으로부터 150세대 전), 사제나 서기 같은 전문가 이외의 사람들이 읽기 능력을 획득한 것은 알파벳(상형문자, 표음문자, 음절문자가 아닌)이 개발된 후였다. 그들은 물론 엄청나게 많은 부호와 기호를 습득하기 위해 수십 년을 소비해야 했다. 그리고 사제나 서기는 오늘날의 우리처럼 읽기로부터 지식을 얻거나 즐거움을 얻기 위해 자신의 읽기 기술을 사용하지 않았다. 그들은 기록을 남기거나 권력자의 선언을 보존하고 시행시킬 목적으로 읽기와 쓰기를 사용했다.

인류 역사의 9분의 8에 해당하는 기간 동안 인간은 전혀 글을 읽지 못했다. 읽기와 쓰기가 일반 사회에서 중요한 역할을 하기 시작한 것은 불과 20세대 전인 5백 년 전 인쇄술이 발명되고부터였다(당연히 플라톤의 시대에 사람들은 책을 보고 배운 것이 아니라 주로 말과 대화에 의한 가르침으로부터 배움을 얻었다). 따라서 이론상으로 볼 때도 추정치인 1천6백 세대 중 약 20세대만이 읽고 쓰기를 배울 기회를 누렸다. 물론 현실적으로 볼 때 그 잠재적 독자도 읽고 쓰는 능력이 가장 널리 퍼졌던 서양에서조차 대부분 실제 독자가 될 기회를 전혀 접하지 못했다.

알파벳 읽고 쓰기의 특징 중 하나는 '투명성', 즉 일점투시법(일점원근법)으로 그린 그림이 마치 실제 세계를 향해 하나의 창을 제공하는 것처

럼 보이듯이, 힘겨운 해독 과정을 거치지 않고 주제에 직접 즉시 접근할 수 있는 방식이라는 데 있다. 비록 읽기의 재료를 생산하는 기술은 전혀 자연스럽지 않지만, 일단 완전히 습득하면 알파벳 글자는 '용해'되어 읽기가 자연스럽게 느껴진다. 입말은 자연스럽다. 입말은 모든 인간에게 선천적이고 기본적으로 주어진다. 모든 정상인은 물론이고 심지어 대부분의 심신장애자들도 말하는 법과 말을 이해하는 법을 익힌다. 그 능력은 우리의 유전자 속에 암호화되어 있으며, 우리의 뇌는 구술 문화에서 구술 소통을 위해 작동하도록 진화했다. 그러나 읽기와 쓰기는 사정이 다르다. 많은 아이들이 읽기와 쓰기를 배우느라 진땀을 흘린다. 읽기와 쓰기를 배우기 위해서는 마음의 자연발생적인 작동 방식으로 처리하기에 너무나 부자연스러운 학습 과정을 거쳐야 하기 때문이다. 읽기를 배우기 위해 마음은 재훈련을 받아야 한다.

글쓰기가 없는 '구술' 문화와 글쓰기가 있는 문화와 비교해보면 이해가 쉬워진다. 물론 순수한 구술 문화와 순수한 문자 문화는 추상적인 극단이다. 글말이 전혀 없는 집단과, 우리처럼 완전한 사회 활동을 위해서는 어느 정도 읽고 쓰는 능력을 요구하고 또 읽고 쓰는 기술들(예를 들어 추상화, 수량화, 분석, 능률, 사전 계획과 같은, 읽기와 쓰기 그리고 학교 교육의 부수물들)을 훈련하기 위해 여러 해 동안 연습하여 그것을 제2의 본성으로 만드는 집단의 중간에는 또 다른 집단들이 연속해 있다. 그 중간에는 기초적인 읽기 기술(예를 들어 사람들이 경전을 읽을 수 있을 정도의 기술)을 배우는 사회들이 있다. 종종 읽고 쓰는 기술에 모국어가 아닌 언어(중세에는 라틴어, 과거에 식민지였던 나라에서는 영어와 프랑스어) 습득이 수반되는 사회도 있으며, 중세 서양에서처럼 읽기와 쓰기가 사회 조직 전체에 스며들지 않고 엘리트 계층인 사제나 귀족의 전유물로 남은 사회도 종종 있다.

반면에 읽고 쓰는 능력이 높은 사회에서는 어느 개인이나 글을 통해 다양한 만남과 활동에 참여할 수 있다.

이렇듯 구술-식자 연속체의 양극은 매우 인위적인 설정이지만, 우리는 두 극에 대해 몇 가지 흥미로운 대조와 비교를 해볼 수 있다.[7] 구술 소통은 무엇보다 개인적이고 관계적이다. 화자와 청자는 경험의 공유를 위해 얼굴을 직접 맞대거나 적어도 서로 가까운 거리 안으로 들어와야 한다. 그들은 공통의 지식과 기대를 가정할 수 있고, 그래서 많은 것을 당연히 여긴다. 또한 그들은 많은 것을 생략할 수 있으며, 행여 이해가 안 되면 듣는 사람은 명확한 설명을 요구할 수 있다. 이와 대조적으로 글말은 비개인적이고 독립적이다. 저자는 공통의 지식을 가정할 수 없고, 그래서 화자가 암묵적인 반면 저자는 명시적이어야 하고, 화자는 부주의해도 되는 반면 저자는 엄밀하고 신중해야 하며, 화자가 장황해도 될 때 저자는 말이 적고 간결해야 한다. 글말은 기본적으로 기술技術이고, 논리적이고 통일성 있는 설명이나 논증에 사용된다. 입말은 생생하고 관용적이며, 정보를 정확하고 명료하게 전달하는 것 못지않게 사회적 만남을 용이하게 하는 역할을 한다.

구술 소통과 문자 소통의 이 차이는 각각의 소통 방식이 지배하는 사

7 나는 '읽고 쓰는 능력'이 개인과 사회에 어느 정도까지 영향을 끼치는가 — '마음의 생산물에 대한 글쓰기의 영향' — 에 대해 현재 벌어지고 있는 논쟁의 많은 부분을 알고 있다(예를 들어, 밀러 Miller(1988)에 발췌 인용된 다양한 학자들의 논문을 보라). 나 자신은 구술 소통과 문자 소통은 인간의 완전히 다른 능력을 일깨우고 촉진한다고 확신한다. 그러므로 연속체의 한쪽 끝에 완전한 문맹이 있고 반대쪽 끝에 최상의 문자 능력이 있다면 양극에 있는 사회들은 서로 매우 다른 마음을 가질 것이다(디사나야케 1990). 내가 보기에 모든 교양교육에서는 읽고 쓰는 능력에 부수하는 기능들을 의식해야 한다. 1960년대에 대중매체에 관한 마셜 매클루언Marshal McLuhan의 글 덕분에 추진력을 얻게 된 이 주제는 그 후로 참고문헌을 계속 늘려왔다. 따라서 이 책의 기술은 필연적으로 과도한 단순화에서 벗어나지 못한다.

회와 사람에 그대로 반영된다. 구술 사회에서는 분석과 문제 제기를 장려하지 않는데, 사실 문자 차원의 분석과 문제 제기가 거의 불가능하다. 분석과 문제 제기는 다시 읽고, 대조하고, 비교하고, 숙고하고, 분류하고, 해석할 수 있는 텍스트가 있어야 가능하기 때문이다. 따라서 그 사람들은 전통과 권위—속담, 민간 설화, 제의화된 공식 등—에 의지해 어떻게 살아야 하는지에 대한 답을 구한다. 이 문화적 보고의 정당성에 대한 그들의 태도는 확신과 믿음이다. 집단 전체는 공통의 믿음이나 세계관으로 묶여 있기 때문에 공동체 의식이 매우 강하고, 개인은 기본적으로 자기 자신에게 의존하기보다는 큰 전체에 녹아들어간다. 그들의 세계관은 인류학자 잭 구디Jack Goody(1987)가 '유의미하고 안락하다'고 요약한 세계관으로, 읽고 쓰는 사회의 '기계적이고 질서정연한' 세계관과 대조를 이룬다. 후자에서는 지식이 믿음을 대신하고, 차갑고 비인격적이고 주지적인 정확함이 따뜻하고 혼란스러운 주정주의를 대신하며, 상대적이고 잠정적이고 자의적이고 우발적인 것이 확실성과 약속을 대신한다. 사실 읽고 쓰는 능력의 수준이 높지 않은 사회에서 근대성이 출현할 수 없다는 것은 부인할 수 없는 사실이다(토드Todd 1987, 타운센드Townshend 1988을 보라).[8]

8 오늘날 교육 전문가들은 아이들이 더 이상 글을 읽지 못한다는 사실에 그리고 문학과 인생 대신에 선택할 수 있는 후보로서 텔레비전이 흥분성 마약과 경쟁한다는 사실에 슬퍼하지만, 우리 사회는 '읽고 쓰는 사회'의 전형이다. 사실 읽고 쓰는 능력이 널리 보급되었다는 것을 특징적으로 보여주는 증거가 흔히 말하는 '문맹'의 만연이라 할 수 있다(머리Murray 1989). 또한 많은 수의 포스트모더니즘 예술가들이 오늘날 예술을 인생에 되돌려주는 일에 관심을 기울이고 그 방법으로서 개념 및 호칭의 권위와 거리감에 도전하거나, 근대 이후 문명의 저속함과 무의미성을 부끄러워하지 않고 마주보고 묘사하거나, 심지어 마술적이고 영적인 사고방식들과의 재결합을 시도하지만, 그들의 정신구조는 읽고 쓰는 전통에 본질적으로 내재한 전제와 선입견에 아주 깊이 물든 탓에 그 전통의 가장 큰 병고를 해결하려는 그들의 시도는 마치 페미니스트들이 남성 지배를 극복하려고 노력할 때 그들이 개탄하는 바로 그 가부장적인 전술과 계략을 무의식적으로 채택하는 것과 아주 비슷하다.

읽고 쓰는 능력과 근대성

구술에 의존하는 개인과 사회 그리고 읽고 쓰는 개인과 사회의 특징을 총괄적으로 다룬 앞 절의 서술은 틀림없이 과도하게 일반화한 것이므로 개별 사례에 대해서는 약간의 수정이 필요하다. 예를 들어 '읽고 쓰는 사회'는 물론이고 심지어 읽고 쓰는 능력이 매우 높은 개인에게도 구술 사회와 그 정신구조의 잔재가 남아 있고 글말의 사고와 관습이 존재한다. 또한 나는 현대인이 느끼는 소외감에는 가지각색의 원인이 작용한다는 점을 인정하며, 우리가 읽고 쓰기를 습득하면 자동적으로 하르모니아와 카드모스처럼 낙원에서 쫓겨난다고 생각하지는 않는다.[9] 그러나 읽기와 쓰기에 의해 촉진된 기술들이 개인성과 고립을 쉽게 야기하고 그래서 사회적 파편화를 조장하는 변화들을 강화한다는 점은 부인할 수 없다. 우리는 다른 사람과 말을 하고 그들의 말을 듣는다. 그러나 읽고 쓰는 능력이 있을 경우 다른 사람이 근처에 있어도 우리는 혼자 읽고 혼자 쓴다. 자서전이 문학 형식인 곳은 서양밖에 없으며 그것이 르네상스 시대에 처음

9 플라톤의 『대화편』 중 '파이드로스'에는 구술의 우월성과 문자의 본질적 위험성에 대한 소크라테스의 가르침이 실려 있다. 소크라테스에 따르면 읽기와 쓰기는 기억을 손상시키고 그래서 책속의 지식은 마음과 영혼에 지혜로 새겨놓을 필요가 없다고 한다. 또한 문자는 난잡해서, 행실이 나쁜 여자처럼 심지어 무식하고 동정심이 없는 자도 가리지 않고 아무의 손에나 자신을 맡긴다고 한다. 그러나 그리스 신화조차도 카드모스와 하르모니아 이야기를 통해 읽고 쓰는 능력이 양면 가치의 결과를 불러온다는 인식을 은밀히 드러낸다. 카드모스는 그리스판 아담과 프로메테우스이고 하르모니아는 이브에 해당한다.

아프로디테와 아레스(사랑의 신과 전쟁의 신)의 딸인 하르모니아는 카드모스와 결혼하는데 카드모스는 그리스 문명에 알파벳을 들여온다. 카드모스의 말년에 디오니소스는 두 사람을 테베에서 추방한다. 그들은 인간의 조건으로 돌아와 신들과 격리된 채 지상을 떠돌고, 읽고 쓰는 능력에 의존해 한때 가까웠던 신화적 삶을 기억하고 그리워한다.

발생했다는 사실은 시사하는 바가 크다. 역사적으로 우리는 점점 더 깊이 개인의 자아에 몰두해왔다.

개인주의에는 나름의 장점이 있지만, 더 단순한 사회나 과거의 사회에 대한 연구를 샅샅이 뒤져봐도, 우리 인간이 고립된 채 살 수 있는 선천적 자원을 지닌 생물종으로 진화했고 그래서 던스 스코터스Duns Scotus*의 말처럼 '개인의 특징은 궁극적 고독'[10]이라고 느끼며 살았음을 가리키는 증거는 단 하나도 없다. 그와는 정반대다. 태어나는 순간부터 아기는 어머니와 결속을 맺기 시작하고, 비서양 사회에서는 친척 및 또래들과 떨어지기는커녕 점차 친밀한 관계를 쌓으며, 경우에 따라서는 강제적이고 잊을 수 없는 성년 의식을 통해 전체와 하나가 된다.

읽고 쓰는 사회에서는 고독의 불안이나 공포에 적응하기 위한 방법으로 더 많은 분석과 분리를 권한다. 프로이트 학파의 정신분석—용어 자체가 명료하다—에서 필립 리프Philip Rieff(1966, 59)는 "모든 요법 중의 요법, 모든 비밀 중의 비밀, 모든 해석 중의 해석은 … 어떤 구체적인 의미나 객체에 배타적으로 또는 너무 열정적으로 애착을 갖지 말라는 것이다"라고 말했다. 그리고 분리해 있는 동안 그 분리의 과정을 촉진하기 위해 환자는 애착의 이유를 조사해야 한다. 허버트 마르쿠제(1968, 68)가 말했듯이 오늘날 영혼에는 분별 있게 논의하고 분석하고 조사할 수 없는 비밀과 갈망이 거의 바닥을 드러냈다.

* 13세기 말과 14세기 초의 영국 프란체스코회 수도사.

10 베르구니우스Bergounioux(1962)에서 인용함. 그러나 모든 사회가 개인성을 개인의 것으로 여기지 않는다. 예를 들어 풀라니족(리스먼Riesman 1977)은 개인성을 개인의 몸과 마음에 국한된 것이 아니라, 개인과 관련된 타인들과 연루된 것으로 간주한다. 다시 말해 타인이 없으면 자기 자신의 일부가 없는 것이다.

읽고 쓰는 능력이 분리를 조장하는 것은 부분적으로 글쓰기가 단어를 지시대상과 분리된 하나의 물건으로 볼 수 있게 하기 때문이다. 단어가 글로 써짐으로써 발화의 흐름과 분리되고 시각적 대상이 되는 경우를 한 번도 본 적이 없는 문맹의 사람들은 귀에 들리는 단어가 곧 그 지시대상이라고 가정한다. 다시 말해, 참나무나 코끼리를 가리키는 단어(소리)는 참나무 또는 코끼리 자체와 떨어질 수 없다. 이와 관련하여 나는 한 남자로부터 사랑스러운 이야기를 들었다. 그는 어렸을 때, 신생아 병동에서 그와 그의 쌍둥이 형제의 이름표가 바뀌어 사실은 그가 형인 데이비드이고 데이비드가 지금의 그인 폴이 아닐까 남몰래 걱정했다고 말했다. 그리고 밤하늘에 대한 강연에 참석했던 어느 부인이 집으로 돌아와 다음과 같이 말했다고 한다. "천문학자들은 별들이 얼마나 멀리 떨어져 있는지를 계산할 줄 알고, 심지어 그 별들이 어떤 가스와 물질로 이루어졌는지를 알더군요. 하지만 정말 대단한 건 그들이 그 별들의 이름을 다 알고 있다는 거예요. 어떻게 알아냈을까요?"

세계 어디서나 원시인에게 그리고 전통적인 종교의 열렬한 신자에게, 참나무란 단어가 곧 참나무이고 별의 이름이 그 별의 일부인 것처럼, 성상은 곧 신이고 신의 현존이다. 원시의 조각상과 가면은 신령의 구체적 화신이고, 둘 다 현실에 속해 있다. 이 점에 있어 그것들은 자기 자신이 궁극적인 고독 속에 혼자 남겨졌다고 느끼지 않는 개인들과 똑같다.

읽고 쓰기 이전의 사회와 그 환경의 일체성, 단어와 지시대상, 이미지와 실재의 통일성과 상호침투성은 플라톤의 시대부터 주류 서양철학에서 썰물처럼 빠져나가기 시작했다. 상像이 어떻게 실재와 대조를 이루는가를 논증함으로써 플라톤은 완전한 읽고 쓰기의 관점에서 말을 한 최초의 위대한 철학자가 되었다. 그가 보기에 화가나 조각가의 작품은 이상적

실재의 '상' 또는 '모방'이었고, 실재는 자신의 그 어떤 개별 사례와도 영원히 분리되고 떨어져 있었다. 다시 말해, 앞에서 본 것처럼, 그들은 '예술' 개념을 만들었다. 이는 상을 상—인공물, 모방, 모사본—이 아니라 실재(또는 신령) 자체로 받아들이는 읽고 쓰기 이전의 사람들에게는 통하지 않는 개념이다. 실제와 이상에 대한 플라톤의 이 분리는 '예술'이라는 계몽주의적 상위범주나 포스트모더니즘의 차연 개념과는 본질적으로 다르지만, 세 개념 모두 읽고 쓰는 정신구조에서만 수용될 수 있다.

이 모든 것은 역설적으로, 예술을 구현한 많은 사례들이 예술 이론과 분가분의 관계에 있는 오늘날뿐 아니라, 예술과 시가 왜 모방이고 재현이고 실재의 상이고 그래서 실재와 분리된 것인지를 플라톤과 아리스토텔레스가 설명했던 5세기 아테네에서도, 글쓰기와 읽고 쓰는 정신이 예술을 '지우기'보다 오히려 '창조'해왔음을 확인시켜준다.

그러나 글쓰기와 이론은 '예술' 개념을 창조하고, 또 '예술'이라는 이름표로 예술 감상의 후보들에게 세례를 줌으로써 예술의 일원이 되었고, 그와 동시에 글을 쓰고 이론을 만드는 사람들은 마치 그 개념과 이름표가 예술을 규정하는 중요한 특징이자 예술의 실체인 양 거기에 우선적으로 관심을 기울인다. 게다가 오늘날의 예술 철학자들과 비평가들은 '예술'이란 단어, 개념, 이름표의 지시대상들을 알 수 없고, 도달할 수 없고, 무의미한 것으로 취급한다.[11]

그리고 이것이 다가 아니다. 「예술의 종말The End of Art」(1986)이란 평론에서 아서 단토는 어떻게 해서 예술 개념이 점점 더 이론에 의존해 존재하게 되었고 결국 우리에게 이론만 남게 되었는지를 설명한다. "예술은 마침내 예술 자체에 대한 순수한 사고의 눈부신 빛 속에서 남김없이 증발했고, 오로지 예술적 의식의 대상으로만 남아 있다(111)."[12] 단토에게 이

것은, 예술 개념이 내적으로 소진되고 철학으로 변질되었으며(84, 86), 이제는 단지 '발전 없는 변화의 가능성(85)'만 남았음을 의미한다.

지적인 분석과 세련된 문제 제기의 이면에서 단토의 수심에 찬 비관론은 아주 분명하게 모습을 드러낸다. "다원주의의 시대가 도래했다. 당신이 무엇을 하는지는 더 이상 중요하지 않다. 그것이 다원주의가 의미하는 바다. 한 방향이 다른 방향과 똑같이 좋을 때, 적용할 수 있는 방향 개념은 더 이상 존재하지 않는다(114-15)." 그는 계속해서 작은 위안을 보여준다. "물론 예술 제작과 예술 제작자는 계속 존재할 것이고(111)", "장식, 자기표현, 오락은 물론 영속적으로 인간에게 필요하다. 예술가들이 만족한다면 예술이 유용하게 쓰일 곳은 항상 존재할 것이다(115)." 단토는 이 목록에 '특별화하기'를 포함시키지 않았다. 과연 예술의 미래가 일요일에 그림 그리기, 가정주부들의 꽃꽂이, 유치원생들의 꽃바구니 만들기로 끝날까?

11 오늘날 '글쓰기'에 쓰이는 워드프로세서의 보급은 글쓰기의 지시 대상뿐 아니라 단어 자체(물론 말로 할 때는 일시적이다)의 일시성을 뚜렷이 보여준다. 역사상 처음으로 문자는 더 이상 돌에 새겨지거나 양피지에 그려지거나 종이에 인쇄되지 않고, 전자기적으로 저장된 에너지의 단순한 흔적이 되었다. 컴퓨터로 인해 언어가 원래의 일시성을 회복하는 상황은 문학은 현실과 아무 관계가 없다고 위압적으로 선언하는 포스트모더니즘 문학 이론의 심오한 분위기와 잘 어울리는 것 같다. 포스트모더니즘의 읽고 쓰기 전통, 즉 데리다와 바르트 등이 널리 퍼뜨렸고 오늘날 크게 유행하는 그 이론들의 종점이 읽고 쓰기를 모르는 소박한 부족민들에게서 나올 법한 깨달음이라는 사실은 참으로 아이러니컬하다. 그들은 종이 위에 적힌 표시들이 세계의 모사본simulacra이라고 하면 깜짝 놀랄 것이다.

12 단토(1986, 110)는 이 견해의 기초에는 헤겔의 철학이 있다고 밝혔다. 헤겔의 철학에서 "예술철학의 역사는 궁극적으로 예술이 그 자신의 철학으로 흡수되는 것에 있으며", 진보는 다음과 같이 이해된다.

"(진보는) 일종의 '인지' 과정이고, 그러면 예술은 그 종류의 인지에 점차 접근하는 것으로 이해된다. 그 인지에 도달하면 예술을 향한 어떤 지향이나 필요가 더 이상 존재하지 않는다. 그렇다면 문제는 이것이 어떤 종류의 인지일까이고, 그 답은 처음에는 분명 실망스럽게 들리겠지만, 예술이란 무엇인가에 대한 지식이다…. 예술은 그 자신의 철학(예술 철학)이 도래할 때 끝난다(1986, 107)."

종중심적 관점은 어떻게 그 암울한 예언(헤겔의 오만한 승인 때문에 변하지 않을 것 같은)을 되받아 칠 수 있을까?[13]

읽고 쓰기의 과잉과 포스트모더니티

현대 예술이론의 핵심 단어와 개념을 조금 더 자세히 살펴보자. 그러면 그것들이 이전의 어느 철학에서 나왔다기보다 내가 읽고 쓰는 경향의 근대적 특징으로 묘사했던, 인간의 마음과 영혼에 대한 편협하고 제한된 견해로부터 나왔다는 점이 분명해질 것이다(읽고 쓰는 경향에 대해서는 입말의 정신구조와 읽고 쓰는 정신구조의 차이를 개략적으로 소개하는 중에 묘사했다). 본질상 '탈착脫着disembedded'되고 소외된 견해이기 때문에 내가 보기에 그 개념은 인간의 노력이나 인간의 예술 전체를 설명하지 못한다. 이는 현대의 '사례' 지향적인 의학이 인간을 치료한다고 선언할 자격이 없는 것과 같다.

포스트구조주의와 포스트모더니즘은 공개적으로 그리고 거리낌 없이 읽기와 쓰기에 몰두한다. 데리다와 그의 신봉자들은 입말과 글말의 차이를 충분히 알고 있다. 그들은 실재와, 그 실재에 도달하거나 그 속에 진입해서 그것을 붙잡는 우리 능력 사이에서 간극을 발견하고, 글쓰기를 그 간극에 대한 포스트모더니즘적 인식의 핵심으로 본다. 그러므로 말과 예

13 헤겔은 다음과 같이 말했다. "예술이 단지 소일거리와 오락으로 활용될 수 있다는 것은 틀림없는 사실이다. 그것은 우리의 주변 환경을 꾸밀 때, 즉 우리 삶의 외적 조건에 삶을 향상시키는 외관을 덧씌울 때나, 어떤 주제를 장식하여 강조할 때이다(『예술철학』, 단토 1986, 113-14에서 인용)." 물론 헤겔의 견해는 장식을 피상적이고 잉여적으로 보는 서양식 견해를 되풀이하고 있지만, 앞 장들에서 설명했듯이, 장식을 필수적인 것으로 간주하는 근대 이전 사회에서는 틀린 이야기가 될 것이다.

술 작품이 그 묘사 대상인 실재와 대조를 이루는 것과 똑같이, 모든 것, 모든 문화적 산물—이미지, 제의, 제도—도 텍스트로 간주할 수 있다고 주장한다.[14] 아서 단토(1981, 82)가 말했듯이, "단어들이 실재하는 것들과 대조를 이루듯이 한 종류로서의 예술 작품들도 실재하는 것들과 대조를 이룬다. 다시 말해 단어들처럼 예술 작품들도 실재로부터 똑같은 철학적 거리 너머에 서 있다"는 것이다.

이와 같이 예술 작품은 문화적 산물이기 때문에 텍스트처럼 기능한다. 예술 작품이 텍스트처럼 기능한다는 것은, 그것을 보는 관객이 낡은 모더니즘에서나 읽고 쓰는 능력이 없는 사회에서처럼 예술가가 독창적으로 생산한 특별한 세계와 시간, 즉 작품이 '존재'하는 그 세계와 시간으로 이동해야 한다기보다는, 글을 읽는 독자처럼 암시적 요소들 속에 의미를 채워 넣고, 덧붙이고, 그 위에 건물을 지어야 한다는 점, 즉 작품 밖에서 역사적, 개인적, 사회적 지시를 공급해야 한다는 것을 의미한다.

포스터모더니즘의 규범집에서 '텍스트' 개념과 결합된 것이, 자주 사용되지만 막연한 불안을 불러일으키는 해체라는 말이다. 이 말은 과격하게 들리지만 실은 그렇지 않다. 사실 이 말은 파괴적이거나 폭발적이기보

14 현대 인류학도 포스트모더니즘의 무기력증에 사로잡힌 듯이, 인류학의 전통적 과제인 다른 세계들을 묘사하고 해석하는 일이 필연적으로 글쓰기(예를 들어, 텍스트 읽기에 기초한 문서화, 이론, 범주화, 분류, 추상화, 비교, 방법, 해석, 그리고 자신의 텍스트 생산)에 의존해왔다고 생각한다(클리퍼드 기어츠Clifford Geertz 1988). 따라서 인류학적 진실은 그에 대한 문헌과 별도로 존재하지 않고, 민족지학자들이 묘사하고자 하는 문화적 진실의 주인들에 대한 일종의 지배와 권위로 비쳐진다. 이 난처한 상황에서 이제 현지 조사자들은 저자로서의 권위가 불필요하게 남용되는 것을 피하겠다는 바람으로, 자기 자신의 의심과 양면 감정에 대해 글을 쓰고, 분석보다는 '서사구조'를 사용하고 '가설'보다는 은유나 인증된 픽션을 사용한다. 그들의 식자 과잉은 그들이 오늘날 사회들을 연구하면서 시각예술이나 음악예술에 거의 주목하지 않고, 그보다 훨씬 쉽게 '텍스트'로 취급할 수 있는 문학과 극에 초점을 맞춘다는 사실에서도 명백히 드러난다.

다는 대단히 지적인 단어로, 정신적 분해 또는 철거를 의미한다.[15] '해체'
는 일종의 초연하고 형식에 맞춘 분석(읽고 쓰는 능력에 의해 가능해진 기술
이라는 점을 기억할 필요가 있다)을 가리키는 단어다.[16] 해체주의적인 텍스
트 읽기의 목표는 텍스트 속에 숨겨진 가정들, 특히 실재를 말하거나 표
현하는 체하는 가면을 폭로하는 것이다. 해체주의적인 읽기는 비록 텍스
트들이 순진하게 실재를 다루는 것처럼 보여도 사실은 다른 텍스트들을
다루고 있으며, 그 텍스트들은 어쩔 수 없이 조사된 적이 없는 이데올로
기적·형이상학적 가정들을 감추고 있다는 것을 보여준다. '저자', '저자
의 의도', '역사', '사람', '실재', '자아' 같은 개념들은 단지 언어적 구조
물들이 만들어낸 마음의 구성개념들이고, 따라서 당연히 해체될 수 있는
개념들이다. 그리고 포스트모더니즘 철학이나 포스트모더니즘 문학이론
의 사례들로서 예술 작품들은 오늘날 다른 작품들에 대한 의존성, 일시
성, 반복성 또는 대체가능성, 지루함 또는 사소함, 혼성모방, 공명과 권위
의 부족 등을 뻔뻔하고 노골적으로 보여준다. 롤랑 바르트(1977, 167)가 말
했듯이 예술가는 의미의 표현 자체에 균열을 내야 한다.

포스트모더니스트는 해체 충동을 동기로 삼지 않는다. 그들은 악의
적으로 다른 친구의 블록을 무너뜨리는 못되거나 성난 어린이가 아니

15 데리다가 '해체'란 말을 사용한 것은 『그라마톨로지에 대하여De la grammatologie』의 초판에서였
다. 해체 과정은 '구성개념의 분해'를 가리키며, 재구축의 가능성을 내포한다(스피박 1976, xlix). 데
리다는 해체는 파괴와 아무 관계가 없고, "단지 우리가 사용하는 언어 속의 함의들, 그 역사적 침전
물들을 경계하라는 문제 제기다(맥시Macksey와 도나토Donato 1970, 271)." 과거에는 이것을 문헌학,
역사적 분석, 꼼꼼한 읽기로 부르곤 했다.

16 이것은 식자 이전의 사람들이 '분석하지' 못한다는 것을 의미하는 것이 아니라, 읽고 쓰는 능
력이 글쓰기로 인해 가능해진 더 높은 정도의 거리두기, 일관성, 비교, 추상화에 기초한 형식을 갖춘
분석을 촉진한다는 주장이다.

다(비록 그와 비슷한 어떤 동기를 의심해도 뭐라 그럴 사람은 없지만 말이다).[17] 도리어 포스트모더니스트는 20세기의 뚜렷한 특징인 신중한 언어 연구로부터 영향을 받은 탓에,[18] 기표(소리나 상으로서의 단어)와 기의(지시되는 개념)의 관계는 전적으로 자의적이라는 페르디낭 드 소쉬르Ferdinand de Saussure(1915/1966)의 인식을 수용했다. 포스트구조주의의 철학자들이 소쉬르의 이론을 극단으로 밀어붙이자, 그 이론은 의미는 언어(또는 예술) 속에 '표현'되거나 '반영'되는 객관 세계 속에 거주하지 않는다는 주장으로 이어졌다.[19] 오히려 의미는 언어나 예술에 의해, 혹은 더 정확히 말하자면, 그것을 재생산하는 독자나 관객에 의해 만들어진다는 것이다.

포스트구조주의의 대표적 지도자인 J. 힐리스 밀러J. Hillis Miller(1987, 1104)는 이렇게 말했다. "언어 이전의 '세계와 시간 속에 존재하는 경험' 같은 것은 없다. 우리의 모든 '경험'에는 언어가 온통 스며들어 있다"라고 말했다.[20] 만일 그의 말이 정말로 그런 '뜻'이라면(이것은 포스트구조주의의 글을 해석할 때 끊임없이 발생하는 문제다) 그는 우리에게 의미와 경험이

17 단토(1986)는 "해체주의자들의 경박한 사디즘"이라고 말한다.

18 나는 다른 곳에서(디사나야케 1990) 20세기가 언어에 몰두한 것은 살아 있는 말을 기록하고(기술적으로는 녹음테이프에) 필사하는 능력으로부터, 전적으로 태어난 것은 아니지만 도움과 부추김을 받았다고 말했다. 이 능력 덕분에 사람들은 자신이나 남이 평소에 실제로 말하고 듣는 것을 쉽게 보고 정확히 읽을 수 있게 되었다(곧 분명히 밝히겠지만, 많은 철학자들이 현실 속의 입말을 실제로 보지 못한 것 같다). 또한 이 장의 주 27과 29를 보라.

19 이 운동을 재미있고 쉽게 철학적으로 비판한 글로는, 탈리스Tallis(1988)를 보라. 그는 언어의 본질, 현실, 의미, 진리, 의식, 자의식, 그리고 이것들의 다양한 관계에 대한 소쉬르 이후의 오류들은 동시대의 사고를 크게 후퇴시켰다고 주장한다. 예를 들어 포스터(1978)는 원시언어를 해체하면서, 언어적 기호가 비동기적이고 자의적인 것은 소리와 의미 사이에 감지할 수 있는 관계가 없기 때문이라는 소쉬르의 주장을 비판한다. 그리고 그녀는 다음과 같이 주장한다. "이 관계가 분명치 않게 된 후에도 소리와 의미의 패턴화 및 상호관계는 (계속) 너무나 굳건해서 우리는 오늘날의 언어적 기호가 자의적이라고 거의 생각할 수 없을 정도다(118)."

있는 것은 단지 그것을 담을 언어가 있기 때문이라고 주장하는 셈이다. 그리고 언어는 우리보다 먼저 존재하기 때문에 그리고 우리는 언어가 있어야 우리에게 완전한 모습으로 다가오는 문화 속에 태어났고 그 언어를 학습하고 사용해야 우리의 의미와 경험을 명확히 표현할 수 있기 때문에, 우리는 본질상 실재를 '말'하거나 보거나 파악할 수 없는 우리의 언어로부터 생겨난 산물이 된다.

포스트모더니즘은 신성한 어조로, "우리는 결코 중재되지 않은 실재에 도달하거나 들어갈 수 없다"라고 말한다. 우리와 우리가 소망하는 무단어의 의미 소유 사이에는 메울 수 없고 건널 수 없는 간극, 균열, 틈이 존재한다. 결합은 영구적으로 연기되고, 우리와 나머지 모든 것 사이에는 치유할 수 없는 차연différence이 존재한다. 읽고 쓰는 능력에 의해 촉진된 객관성과 탈착은 이제 철저한 단절과 부재가 되었다.

사람들은 포스트모더니스트들이 이렇게 절망적이고 무기력한 사태를 인식했으므로 그에 대한 반응으로 실존주의적인 고뇌나 구토를 느낄 것이고 결국 그것을 부정하거나 긴장 속에 자포자기할 거라고 추측할지 모른다. 그러나 그들은 전혀 그러지 않는다. 단지 읽고 쓰는 전통의 고위층들만이 이해할 수 있는 그 냉혹한 소식에 대한 반응은 그에 대해 글을 쓰는 것이다. 그들은 수상쩍게도 젠 체 하는 표정이나 환희에 들뜬 표정으로 쓰고, 쓰고, 또 쓴다. 그러나 그들이 철학적으로 발견한 것들은 '읽고 쓰는 능력(교양)'—학문적 전통에 의해 가능해지고 조성된 정신—이 없

20 여기에서 그는 "언어와 그 언어의 단어들 밖에서 '존재'의 의미는 아무것도 아니다"라고 쓴 자크 데리다의 말을 되풀이하고 있다. 이에 대해 내가 말할 수 있는 것은 '허튼소리'라는 것뿐이다. 6장에서 설명한 분리 뇌 연구들(예를 들어, 스페리, 자이델, 자이델 1979)은 언어 없이도 의미 있는 자아와 사회적 자각이 생겨난다는 것을 보여준다.

으면 말 그대로 생각하는 것조차 불가능한데도, 그들은 명료한 설명이라는 글쓰기 전통을 완전히 뒤집는 산문으로 논의를 이끈다. 포스트모던 작가들은 자기 멋대로, 심지어 심술궂게, 그리고 자신의 영리함과 학식을 은근히 자부하면서, 언어를 가지고 유희를 즐긴다. 이런 종류의 글쓰기는 상상력이 풍부하고 창조적이긴 하지만, 전통적인 구술 양식과는 아무 관계가 없다. 유능한 음유시인이라면 그런 몽롱함과 미로 같은 불가해성을 이용하지 않을 것이다. 유능한 음유시인이라면 청중이 곧 썩은 석류나 덜 익은 올리브를 그에게 퍼붓거나 최소한 처음 몇 마디만 듣고 조용히 발길을 돌릴 것임을 알 것이다. 포스트모더니즘 글쓰기는 매우 새로운 소통 방법이다. 즉 그것은 글쓰기를 고의로 방해하고 전복시키는 글쓰기에 대한 글쓰기다. 부모로부터 매달 용돈을 두둑이 받고 자유분방하게 살면서도 부모의 물질만능주의를 경멸하고 비판하는 부잣집 아이들처럼, 포스트모더니즘 작가들은 음식을 먹여주는 손을 물어뜯는다.

언어, 사고, 실재

나는 방금 요약한 글쓰기 중심적인 사고의 경향을 종중심주의의 눈으로 자세히 조사하고자 한다. 그 사고를 좁고 안전한 읽고 쓰기의 틀(이 안에서는 그런 사고가 자명해 보인다)에서 끄집어내서 보다 넓은 인류학적 관점 아래 놓는다면—그것을 해체하기보다는 방부 처리한다면—포스트구조주의의 입장이 부적절하다는 사실이 불을 보듯 명확해질 것이다.

우선 중-중심적 견해는 우리가 언어의 산물이라는 사실을 반박하지 않는다. 우리는 어렸을 때 배운 언어로 우리의 경험을 묘사한다. 언어는

하이데거가 지적했고 포스트모더니스트들이 되풀이하듯이 개인보다 먼저 존재하고, 우리의 의미과 해석의 대부분을 만들어낸다.

그러나 제한된 시야로 인해 포스트모더니즘 철학자들은 언어가 '항상' 존재한 것이 아니라는 사실을 깨닫지 못했다. 언어는 직립보행이나 반대로 구부릴 수 있는 엄지손가락처럼 어떤 일을 더 잘 하게 해주고 우리의 필요를 더 잘 채워주도록 진화한 하나의 적응특성이다.[21] 내 생각에, 읽고 쓰는 능력 이후의 포스트모더니스트들이 범하는 실수는 우리가 언어의 산물이라고 말하는 것이 아니라, 우리가 '단지' 언어의 산물이라고 말하는 것이다(이와 마찬가지로 우리가 '단지' 언어와 독립된, 의미의 고립된 기원이자 발생원이라고 말하는 것도 똑같은 실수일 것이다).

앞의 장들에서 논의했듯이, 인간으로서의 우리 경험은 유전적으로 부여받은 선천적 경향들이 담긴 생물종 '꾸러미'(J. Z. 영(1987)은 그것을 '프로그램 세트'라 불렀다)에 의존한다. 그리고 그 선천적 경향들은 우리가 주변 환경과 그 행동유도성들에 대해 생각하거나 반응하는 패턴과, 우리가 환경으로부터 물질적으로 그리고 심리적으로 필요로 하거나 찾아야 하는 것들—결속, 애착, 공유와 상호호혜, 자기초월, 조직과 분류, 집단에 합류하여 세계에 대한 체계적 설명을 확인하는 것, 양육하기, 양육받기, 우리의 존재양식과 활동이 자신과 남에게 유용하고 가치 있음을 인식하기—을 준비시켜준다. 우리가 말로 분명히 표현하든 못하든 그리고 언어로 어

21 롤랑 바르트(1976, 21)가 프로이트, 라캉Lacan, 위니콧Winnicott의 정신분석 이론에 의거해, 언어는 '상대'—어머니—의 부재를 '조작'하기 위한 유아기의 시도에서 태어난다고 말한다는 것이 나로서는 재미있게 느껴진다. 언어의 '기원'에 대한 그의 설명은 결코 다윈주의를 닮을 의도가 없다. 그러나 아주 다른 '해석 공동체' 출신인 제인 반 라윅-구달(1975, 164) 역시, 언어는 모아간 소통에서, (다른 영장류 새끼들과는 달리) 매달리는 능력이 없는 인간 유아를 돕기 위해 발생했을지 모른다고 제안한다. 이와 같이 언어적 접촉은 신체적 접촉을 강화(또는 일시적으로 대체)할 수 있다.

떻게 표현하든 간에 우리는 누구나 그런 행동들을 한다. 문화에 따라 방식과 강조점은 달라도 우리 자신의 인간 본성 때문에 의미는 존재한다. 만일 의미, 즉 보편적이고 종-포괄적인 의미[22]가 없다면, 그 행동들은 진화하여 존속하지 않았을 것이고, 그것을 실행하도록 도와주는 언어 역시 진화하여 존속하지 않았을 것이다. 그리고 보편적으로 모든 문화에서 그런 행동들을 하지 않았을 테고 지금도 하지 않고 있을 것이다. 심지어 포스트모더니즘 철학자들도 그 행동들을 한다. 비록 그들의 특별한 (그들의 주장처럼 그들의 '언어'에 본질적으로 존재하는) 식자 과잉의 세계관에 이끌려 그들이 무언가와 분리되어 있고 무언가를 잃어버렸다고 느끼고 또 선언하면서도 말이다.

그리고 언어는 생존에 필요한 것을 얻도록 도움을 주기 위해 진화했기 때문에, 인간의 언어가 지시하는 것은 인간과 관련된 의미를 갖고 있으며 인간 세계는 우리의 필요와 상관없이 허구가 아니다. 다시 말해 언어가 지시하는 것들(환경의 행동유도성들)은 중요한 의미에서 반드시 존재한다. 단지 우리가 세계를 알고 지시하고 경험할 뿐 아니라, 세계도 우리가 알고 지시하고 경험할 수 있도록 객관적으로 존재하는 것이다.

이는 두말 하면 잔소리 같은 얘기이지만, 인식론과 형이상학의 무정부 상태에서 20세기 철학의 나머지 부류들도 포스트모더니즘 철학에 합류

22 '의미'의 의미에 관해서라면 이 책에서 나는 서얼(1983)과 존슨Johnson(1987) 같은 '의도주의 intentionalism' 이론가들을 따르고 있다. 그들이 밝힌 바에 따르면, 의미에는 항상 인간의 지향성 intentionality("(이것은) 수많은 마음(심리적) 상태 또는 마음(심리적) 사건들의 속성으로, 이 속성에 의해 마음 상태 및 마음 사건은 세계 속의 (어떤) 사물과 상태로 향하거나 방향을 돌린다(서얼 1983, 1).")이 수반되고, 그 지향성은 "기본적으로는 인간의 마음 상태들의 한 특성이고, 단지 파생되었을 때에만, 즉 우리가 문장에 그것을 부과했을 때에만 문장의 속성이 된다(존슨 1987, 181)." 게다가 모든 의미는 맥락 의존적이다(존슨 1987, 181).

했다. 그들의 방법론, 관심사, 목표가 아주 다르다는 점과 그들이 보통 서로 말을 하거나 상대의 말을 귀담아 듣지 않는다는 점을 고려할 때 이것은 괄목할 만한 일이다. 비록 언어에 대한 그들의 견해가 현저하게 달라 보이긴 해도 그런 이론적 차이의 이면에서 그들이 모두 동일한 '읽고 쓰는 정신구조'를 공유하기 때문에 이런 현상이 나타나는 듯하다.

고대부터 현대까지 서양철학은 실재—감각되는 세계든, 감각되는 세계 이면에 놓인 감각되지 않는 세계든—와 실재에 대한 우리의 지각(그리고 지식이나 이론)과는 별도로 그 실재가 존재하는 방식을 이해하려고 노력해왔다. 실재 또는 '세계'와 우리 자신의 이 분리는 이탈, 분석, 객관성을 추구하는 경향의 본질이고, 방금 설명했듯이 읽고 쓰는 능력에 의해 조장된 단어와 그 지시대상을 분리하는 행위의 본질이라고 볼 수 있다. 이는 객관적 분석에 의해 발견된 것이 정확할 수도 있고 정확하지 않을 수도 있다는 말이 아니라, 우리가 언어(글말)에 대한 바로 그 의존성 때문에 인간-세계의 상호작용을 과다하게 간과하고 '언어'(특히 문장 언어나 명제 언어)에 특권을 부여했다는 것이다. 나는 6장에서 이 점을 지적한 바 있지만 뒤에서 더 자세히 다룰 예정이다.

이 시점에서 나는 그 견해의 본질이자, 포스트모더니즘 철학자, 역사학자, 사회학자를 비롯한 지식 이론가들이 일반적으로 인정하는 '상대성' 개념—실재는 독립적으로 존재하지 않고, 단지 그에 대한 우리의 이론과 관련하여 존재한다는 개념—을 다루고자 한다. 상대주의의 옹호자들은 경험 과학들이 저마다 다른 내적 구조를 가지고 각기 다른 실재를 설명한다고 믿는다. 더 나아가 그들은 그 실재들에 대한 평가의 기준인 이론 외에는 어떤 공통의 기초도 없기 때문에 그 '실재들'을 서로 비교할 수 없다고 믿는다(또한 굿맨 1978을 보라).

그렇다면 나의 논의에 기본 틀을 제공하는 종중심적 견해는 예를 들어 신플라톤주의나 유교처럼 기본적으로 입증이 불가능하고, 사실과 다르고, 실제적이지 못한 또 하나의 세계관이나 거대서사로 취급될 수 있다. 그러나 이런 취급은 고집스럽고 편협한 생각에 기초한 판결에 불과하다. 과학적 설명은 그 내적 통일성에 근거하여 테스트될 뿐 아니라, 다른 설명들과의 일치성 및 예견과 '작용'의 능력에 근거해서도 테스트된다. 뿐만 아니라 아이블-아이베스펠트(1989a, 53)가 지적했듯이, 우리의 지각 속에 구축된 '이론들'(6장에서 설명했다)은 "수백만 년에 걸친 진화를 통해 과학 이론들보다 더 포괄적으로 테스트를 받아"왔다. 그래서 비록 우리의 과학 이론은 우리의 불완전한 감각과 인지에 기초해 있고 제한적이지만, 그래도 단순히 마음이 아니라 객관 세계의 어떤 측면을 가리킨다. 아이블-아이베스펠트의 인용을 빌자면, 콘라트 로렌츠Konrad Lorenz는 1941년에 "우리의 인지 및 지각 범주들은 개인적 경험 이전에 주어지고, 환경에 맞춰져 있다. 이것은 말의 발굽이 말이 태어나기 전부터 평지에 맞춰져 있고, 물고기의 지느러미가 물고기가 알에서 부화하기 전부터 물에 맞춰져 있는 것과 같다"라고 썼다(아이블-아이베스펠트 1989a, 8에서 인용). 로렌츠는 계속해서(칸트에 반대하여) 이렇게 말했다. "우리가 세계를 생각하고 보는 방식이 시간과 공간과 인과관계를 '발명'했을 가능성이 없는 것과 마찬가지로, 물고기의 지느러미가 물의 물리적 특성을 결정하거나 눈이 빛의 성질을 결정할 가능성은 없다(아이블-아이베스펠트 1989a, 53)."[23]

이런 사실에도 불구하고 현대 철학의 많은 부분이, 시간과 공간과 물

23 칸트 철학의 연구자들은 틀림없이 인간의 범주적 지식과 '자연'의 관계에 대한 칸트의 견해를 이 책에 제시된 로렌츠의 언급보다 훨씬 더 미묘하고 복잡한 것으로 간주할 것이다.

질에 대한 우리의 과학적 또는 물리학적 개념들은 마음의 구성개념일 뿐이고, 그것들은 물질의 구성과 우주의 발생에 대한 각자의 소견에 따라 결정된다는 생각에 집착한다. 그 생각대로라면 우리가 정말로 알 수 있는 것은 아무것도 없다.[24] 이 입장도 충분히 한심하지만, 존재론적 무능함의 몇몇 포스트모더니즘 판형들, 특히 모든 세계들은 상대적일 뿐 아니라 모두 똑같이 진짜 같고 유의미하다(혹은 가짜 같고 무의미하다)는 입장은 훨씬 더 한심하다.

나는 인간의 마음이 제한적이라는 것을 인정한다. 6장에서 지적했듯이, 우리는 자외선을 보지 못하고, 나방의 페로몬 냄새를 맡지 못하고, 수천만 단위를 어려워한다. 그러나 이 한계들이 우리의 실재, 즉 환경의 행동유도성들과 그에 반응하는 우리의 감각, 인지, 감정을 구성하는 것이다. 따라서 나는 우리에겐 더 이상 실재를 기준 삼아 가상을 시험할 수단이 없다는 보드리야르Baudrillard의 주장이나 그런 부류의 선언들을 확실하게 반박할 수 있다. 지그문트 바우만(1988)은 보드리야르가 쓴 두 권의 책에 대한 논평에서, 많은 사람들에게 실재(현실)는 항상 과거와 똑같이 단단하고, 완고하고, 종종 가혹하게 존재한다고 언급한다. 실재가 단지 가상이라면 사람들은 오히려 행복할 것이다. 전선에 배치된 병사나 출산을 하는 여자는 가상과 현실을 잘 구분한다. 테리 이글턴(1987)의 말처럼, 니카라과 국민들이나 아프리카민족회의는 분명 거대서사의 존재론적 환상*에 대해 들은 적이 없는 듯하다.[25]

24 어쩌면 현대 철학 자체보다도 현대 철학이 주장하거나 암시하는 것에 대한 다른 사람들의 견해에서 더 심하게 나타나는 것 같다. 예를 들어, 하비(1989, 203)나 팸플릿 『인문학을 위한 변호 *Speaking for the Humanities*』(미국 학회위원회 1989)를 보라. 둘 다 '과학'이나 '현대 철학'의 주장들을 잘못 해석하거나 과도하게 단순화한다.

나는 또한 데리다의 『그라마톨로지에 대하여』에 붙은 역자 서문(스피박 1976, xxiii)의 관점을 논박하고자 한다. 이 서문은 '신경 자극'에 대한 우리의 반응에 대해, "권력에 대한 욕구가 의인화 정의를 통해 인간으로 하여금 해석의 끝없는 증식을 창조하도록 몰아붙이는 것인데, 그 해석의 유일한 '기원,' 신경섬유 가닥 속의 그 전율은 직접적으로 무無의 표시여서 그 어떤 일차적 기의에도 이르지 못한다"고 주장한다. 무의 표시라고? 불은 뜨겁고, 굶주림은 나쁘고, 아기는 사랑스럽다.

모든 실재 또는 텍스트가 동일하다는 포스트모더니스트들의 이론적 개념에도 불구하고, 어떤(모두가 아닌) 실재와 어떤 텍스트는 선택되거나 기피된다. 어떤 것들은 사람을 끌어들이고 붙잡아놓고 자꾸 되돌아오게 만들고, 또 어떤 것들은 그렇지 않다. 그렇다면 이 규칙성은, 물론 모든 사람이 항상 또는 어느 때에 모든 것을 원하거나 선택하지 않는다는 인식 아래서(다시 한 번 말하지만 진화론자는 인구집단 내에 변이가 발생한다는 생각에 반대하지 않는다) 인간적 의미를 찾기에 좋은 장소가 될 것이다.

이 점에 관해서는 수족의 한 주술사가 솥에 대해 풀어놓은 강연을 숙

* 존재를 무에 대비하는 환상. 미국식 제국주의 전쟁을 통해 권력을 구축하고 타자를 함부로 '악'이라 규정하면서 자기 방식으로만 통일성을 보는 제국의 환상의 비유로부터 베르그송이 도출한 세 가지 환상 중 하나다.

25 그들이 문화적으로 습득하여 활동의 기초로 삼고 있는 전제들도 사실은 '거대서사'지만, 그들의 생물학적 명령(그 거대서사를 통해 구현되는 문화 이전의 필요들)은 거대서사가 아니다. 이 점에서 이글턴은 아프리카민족회의와 니카라과 국민에게 특권을 준 것 같다. 그들의 적들 역시 '그들이' 활동의 지표로 삼고 있는 거대서사의 진실성을 문제시하지 않는다. 내가 강조하고자 하는 점은 행동과 행동을 추진하는 믿음은 세계 내에서의 삶에 결정적으로 중요하다는 것이고, 특히 우리가 상아탑의 안락한 의자에 앉아 익숙한 도박을 하듯 계산을 하고 그래서 그들의 현실이 단지 착각에 의한 모사본일 뿐이라고 평가하는 위급함의 정도보다 현실의 위급함이 더 클 때는 더욱 그러하다. 어떤 거대서사들은 다른 것들보다 더 절박하고 그래서 지지할 가치가 있다.

고해보는 것도 가치 있는 일이다.

친구여, 여기 무엇이 보이는가? 여기 시커멓게 그을리고 사방에 움푹 들어간 자국이 나있는 평범하고 낡은 솥이 있다.

이 솥은 낡은 화목난로에서 타고 있는 불 위에 서 있다. 물이 부글부글 끓고 뚜껑이 움직이는 동안 하얀 수증기가 천장으로 올라간다. 솥 안에는 끓는 물, 뼈와 기름이 달린 고깃덩어리들 그리고 감자가 여러 개 들어 있다.

거기에는 메시지가 없는 것 같다. 그것은 낡은 솥이고, 당신도 아마 그렇게 생각할 것이다. 다만 수프에서 맛있는 냄새가 나면 당신은 배가 고프다는 생각이 들 것이다. 어쩌면 당신은 이것이 개고기를 끓인 수프가 아닐까 걱정할 수도 있다. 그러나 걱정 말라. 이건 그냥 소고기이고, 특별한 의식 때문에 살찐 강아지를 잡은 건 아니다. 이건 그냥 평범하고 일상적인 음식이다.

그러나 나는 인디언이다. 나는 이 솥처럼 평범하고 일상적인 것들에 대해 생각한다. 끓고 있는 물은 비구름에서 온다. 그것은 하늘을 의미한다. 불은 우리 모두―인간과 동물과 나무―를 따뜻하게 해주는 태양에서 온다. 고기는 네 다리를 가진 생물, 우리의 동물 친구를 상징한다. 그들이 몸을 내준 덕분에 우리는 살아간다. 수증기는 살아있는 숨이다. 그것은 물이었고, 이제는 하늘로 올라가 다시 구름이 된다. 이것들은 신성하다. 맛있는 수프가 가득 담긴 이 솥을 보면서, 나는 이렇게 간단한 방법으로 와칸탄카가 나를 어떻게 보살피는지를 생각하고 있다. 우리 수족은 마음속에서 영적인 것들과 혼합되는 모든 것들을 생각하면서 많은 시간을 보낸다. 우리는 우리를 둘러싼 세계에서 우리에게 삶의 의미를 가르쳐주는 많은 상징을 본다. 우리에게는 백인들은 그렇게 조금밖에 보질 못하니 한쪽 눈

으로만 보는 게 틀림없다는 속담이 있다. 우리가 보는 많은 것들을 당신은 알아채지 못한다. 당신도 원한다면 알아챌 수 있지만, 당신은 대개 너무 바쁘다. 우리 인디언들은 영적인 것과 평범한 것이 하나인, 상징과 이미지의 세계에서 산다. 당신에게 상징은 그저 입에서 나오거나 책에 적힌 단어일 뿐이다. 우리에게 상징은 자연의 일부, 우리 자신의 일부, 지구와 태양, 바람과 비, 돌, 나무, 동물, 심지어 개미와 메뚜기 같은 작은 곤충의 일부다. 우리는 머리뿐 아니라 가슴으로 그것들을 이해하려고 노력한다. 우리에게 그 의미를 던져주는 힌트만 있으면 된다.

당신이 평범하게 여기는 것을 우리는 상징을 통해 경이롭게 느낀다. 재미있는 일이다. 왜냐하면 우리에겐 상징을 의미하는 단어조차 없기 때문이다. 그러나 우리 모두는 그 속에 감싸여 있다. 당신에겐 단어가 있지만, 그뿐이다.

　　　　　　　　　　　　　　— 레임 디어Lame Deer와 에르되스Erdoes 1972

이 텍스트를 포스트모더니즘의 반감상주의적인 눈으로 본다면, 그 어떤 문화적 산물처럼 솔에 대한 레임 디어의 해석도 제한적이고 부분적이라고—해체될 수 있다고—결론지을 수 있다. 그러나 그래서 어떻단 말인가? 내 앞의 책상은 단단하다는 착각을 불러일으키지만, 물리학자들은 그것이 수많은 원자로 이루어져 있고 그 원자들 사이에는 엄청난 공간이 들어 있다고 일러준다. 그러나 나의 책상은 내 책들과 타자기를 지탱해주고, 행여 정전이 되었을 때 내 방을 잘 모르는 방문객—가령 자크 데리다—이 찾아왔다가 부딪히더라도 나의 책상이 실제와 돌이킬 수 없이 분리되어 있다고 슬퍼하지 않을 정도로 충분히 단단할 것이다. 이와 마찬가지로, 우리의 문화적 구성개념들 속에 구현된 보편적인 생물학적 실재

들을 살펴보면, 그 구성개념들에서도 우리는 단단하고 실질적인 의미와 '충격'을 발견할 수 있다.

앞에서 여러 번 말했듯이, 문화는 문화 이전의 필요를 표현하고 충족시키는 방법이다. 비로 이 문화 이전의 필요들—공동체와 상호호혜, 비일상적이고 초월적인 것, 유희와 시늉, 애착과 결속, 체제 구축, 자연 환경 및 자연 현상과의 화해와 그에 대한 존중—에 예술은 관심을 기울인다(서양 예술은 다시 관심을 기울여야 한다). 다시 말해 예술은 언어로는 접근할 수 없는 것, 말로 형언하거나 해체하거나 지울 수 없는 것, 비언어적이고 읽고 쓰는 능력과 무관한 앎의 전근대적 방법들을 통해 지각되기 위해 존재하는 것에 관심을 기울인다. 레임 디어가 그의 거대서사에 순진하게 집착하는 것을 개탄할 것이 아니라, 정말로 개탄스러운 것은 우리 자신이 단순하고 일상적인 것들과 소원해졌다는 것, 신경섬유 가닥 속의 전율을 '무의 표시'로 해석한다는 것이다.

오늘날 일부 현대 철학자들이 자연과학 또는 물리학을 기꺼이 고려하고, 직접적으로는 아니라도 최소한 과학적으로 파생되고 검증될 수 있는 주장으로 보이는 것들을 진술의 기초로 삼고 있다는 희망적인 징후들이 보인다. 예를 들어 위르겐 하버마스의 소통행위 이론은 인간의 '생활 세계'의 자율성을 강조하고, 소통과 상호이해에 대한 관심이 지배하는 인간의 상호주관적 관계의 우위성을 강조한다. 그는 지식뿐 아니라 그 검증 기준도 인류의 '관심사'를 이루는 활동들에서 발견할 수 있다고 주장한다(바우만 1987).[26] 종중심주의자라면 이 요약에 토를 달 일이 거의 없을 것이다.

마음을 연구하는 두 명의 현대 철학자가 인간 지성에 대한 진화생물학적 설명을 연구의 토대로 삼아, 믿음은 기능적이라는 주장과 믿음에는 환

경이 반영되어 있다는 주장을 제기해왔다. 대니얼 데닛(1987, 47)은 하나의 믿음체계는 "그 체계의 지각 수용력을 감안할 때 그것이 '마땅히 지녀야 할' 그런 것들이고", 따라서 일반적으로 그 믿음들은 해당 체계에 전형적이고 적절하다고 말했다. 게다가 한 체계의 욕구도 "그 체계의 생물학적 필요와 그 필요를 충족시키는 대부분의 현실적 수단을 놓고 볼 때, 그것이 '마땅히 지녀야 할' 것들이다." 데닛은 우리가 서로를 이해하고 세계를 이해할 때—즉 의미를 발견하고, 이유를 제시하고, 믿음을 형성할 때—이른바 '지향적 자세intentional stance'(그것을 '해석'이라 부르지 않은 점에 주목하라)를 취한다고 설명한다.

데이비드 파피뉴David Papineau(1987)의 '목적론적 표상이론'도 마찬가지로 마음 표상의 문제에 생물학적으로 접근하는 방법을 채택하고, 마음 표상은 그것을 믿음과 욕구의 생물학적 기능의 문제로 볼 때 가장 잘 이해할 수 있다고 보았다. 우리가 어떤 유형의 믿음을 형성하는 것은, "과거에 그 징후들이 일반적으로 행동과 그 결과에 유리한 효과를 냈고 그래서 그것을 보존하는 결과를 낳았기 때문(65)"이다. 그러므로 진실한 믿음은 그것이 진실한 믿음이라는 바로 그 사실 때문에 생물학적으로 유익하다 (77).

나는 읽고 쓰기의 과잉이 물고기 체내의 수은이나 모유 속의 DDT처럼 20세기 서양적 사고에 은밀하고 광범위하게 퍼져 있고, 서양적 사고의 난

26 공정하게 말하자면, 후기의 비트겐슈타인 그리고 말-행동의 철학자들은 우리가 관심과 의도의 동물이라는 인식 하에서 언어가 세계 내에서 어떻게 사용되는지를 고찰한다. 그러나 내가 아는 한 그들의 이론에는 언어를 생물학적 적응특성으로 보는 인식이 포함되지 않았다. 진화론에 의존하여 '노동과 언어는 인간과 사회보다 더 오래되었다'는 애매하고 혼란스러운 주장을 지탱하는 하버마스(1989)는 사람과料 동물의 진화 그리고 적응과 자연선택 과정을 불완전하게 이해한 것으로 보인다(또한 4장의 주 27을 보라).

폭한 측면에 큰 원인으로 작용한다고 생각한다. 단지 유럽의 포스트구조
주의뿐 아니라 모든 현대 철학이 근본적으로 그리고 철저하게 언어에, 특
히 언어와 사고, 언어와 실재의 관계에 사로잡혀 있다. 이것도 하나의 가
치 있는 연구 방향이지만, 우선 '언어'를 글로 된 텍스트로 생각하는 무의
식적 경향과 글말이 진정한 '인간의' 언어―구두 발화―와 아주 다르다
는 것을 인식하지 못하는 것은 짚고 넘어가야 할 문제다.[27] 인류의 대부분
에 해당하는 사람들의 '사고'와 '실재'를 무시한다면 선언의 보편성은 의
심스러워질 수밖에 없다. 철학자들(그리고 그밖의 사람들)[28]이 '사고'라고
말할 때 그것은 종종 그들 자신의 상표가 찍힌 합리적, 비판적, 객관적, 명
제적 사고, 즉 읽고 쓰는 능력 때문에 가능해지는 그런 종류의 사고에 한
정된다. 그러나 상아탑의 문밖을 거의 나서본 적이 없는 훌륭한 식자들의
생각과는 달리 그런 종류의 사고는 인간의 정신구조의 총합이 아니다.

'사고 언어'를 주장하는 사람들은 우리가 (문장 형태의 명제라기보다는)

27 예를 들어, 다음은 어느 여교사가 왜 자신이 필름을 좋아하는지를 설명한 말을 필사한 것이다.
"그리고 나머지 하나는 경험으로서 비디오인데, 몇 가지 방식으로―그에 의해―얻기 위해서
죠. 추측하자면 내가 〈명나라의 정원〉을 좋아하는 이유는 내가 음과 양의 차이를 가르치려고 했다
는 거고, 그 필름이 꼭 나를 기다리고 있을 때 내가 우연히 그리 갔었죠." 입말을 편집하지 않고 필
사한 것을 읽으면 아이들이 어떻게 말하기를 배우는지 궁금해진다. 아이들은 물론 말하기를 배우
지만, 그것은 말하기가 읽기나 쓰기처럼 하나의 기술이나 기능이 아니기 때문이다. 말하기는 '자연
스럽게' 된다. 부자연스럽고 어려운 것은 권위와 이탈의 성격을 띤 문자의 사용법을 배우는 것이다.
읽고 쓰는 능력의 과잉에 빠진 사람들은 말을 열등한 문헌 형식으로 생각하는 경향이 있지만, 사실
문헌이야말로 구두 발화의 인위적이고 비정상적인 자손이다.

28 데닛(1987, 120)은 오늘날 인지과학에 몸담고 있는 비철학자들이, 철학자들 사이에서 유행하는
개념은 어느 것이나 논리적으로 옳고, 모두가 동의하고, 잘 검증되었다는 순진한 가정 하에 믿음은
'명제적 태도'라는 개념을 열정적으로 채택하는 것을 보면 마음이 몹시 어지럽다고 말한다. 명제적
또는 문장에 기초한 분석철학에 대한 마크 존슨(1987)의 도전은 '육체화된' 상상의 인지적 중요성
에 대한 그의 인식에 근거한 것으로서, 인간의 존재양식에 대한 종중심적 이해에 희망적인 철학적
기여로 볼 수 있다.

자연언어의 파편들로 사고한다는 점을 인정하면서도, 6장에 묘사된 비언어적 마음 작용을 무사고와 무경험으로 폄하한다. 예를 들어 데리다(1976, 56)는 다음과 같이 말한다. "의미가 존재하는 순간부터 단지 기호만 존재한다. 우리는 단지 기호로만 사고한다." 뇌, 어린이와 동물의 행동, 그리고 교차-문화적 관점(예를 들어, 구술-읽고 쓰기의 연속선상)에서 본 인간의 정신구조에 대해 현대 과학이 밝혀낸 지식으로 볼 때 이 가정은 논란 이상으로 문제를 일으킨다.

뇌심리학자들은 그런 견해들을 즉시 폐기한다. 6장에서 설명했듯이, 뇌에서는 광범위한 정보 처리가 언어적 과정들과 무관하게 일어난다(레비 1982, 스페리, 자이델, 자이델 1979, 트레바덴 1990). 신경생리학자들(예를 들어, 레벤탈 1984)은 의식에 접근하는 것을 허락받기 위해 언어적 꼬리표를 달지 않아도 되는 감정이나 정동 경험이 인지와 지각에 매우 중요하다는 점을 강조한다. 어쨌든 우리는 6장에서 '무언의' 우뇌가 언어의 재료를 처리하는 데 지금까지 사람들이 생각했던 것보다 훨씬 중요하다는 사실을 보았다(가드너, 위너, 베크호퍼, 울프 1983, 스페리, 자이델, 자이델 1979). 사실 입말의 의미나 심지어 구술된 명제의 의미 중 많은 부분이 글에서는 특별한 단서가 있어야 알아볼 수 있는 준準언어적 또는 언어외적 특징들에 의해 전달되고,[29] 그래서 추상적 문장을 처리하는 데에도 비언어적 '경험'과 '인지'가 요구된다. 그런 처리가 행여 '기호들'의 중재를 받는다고 말하려면, 6장에서 설명했듯이 그 기호들이 뇌의 각기 다른 모듈에 다양한 종류의 지식으로 저장된 기초적인 '표상'이어야만 할 것이다.

자동차 정비사나 세탁기 수리공이 자동차나 세탁기의 문제가 무엇인지를 조사하고 찾아낼 때 언어를 사용하지 않지만 그들의 머릿속은 전혀 조용하지 않다. 그들은 대체로 우반구가 중재하는 공간기계적 사고에 의

존할 것이다. 그에게 어떤 과정으로 원인을 평가했고 왜 그렇게 평가했는지를 물으면 '거시기 그 뭐냐'를 연발하면서 말을 이리 돌리고 저리 돌릴지 모른다. 사용 안내서에 적힌 '분명하고 논리적인' 지시사항들―텍스트―은 애초에 그런 것이 필요가 없을 정도로 기술적 노하우를 가진 사람에게나 소용이 되고, 그렇지 못한 사람에게는 좀처럼 이해가 되지 않는다.

기계를 수리하면서 많은 시간을 보내는 철학자는 그리 많지 않은 듯하다. 그리고 철학자들은 집에서 어린 아이들과 시간을 보내지 않는 게 분명하다. 그렇지 않고서야, 언어에 의거하지 않으면 사람은 생각을 할 수 없고 의미나 경험을 가질 수 없다는 가정을 이끌어낼 수 있겠는가? 걸음마 단계에 있는 유아는 어휘를 조금밖에 알지 못하지만, 장난감 놀이에서 문제 해결 방법을 생각해내고(그림 맞추기 퍼즐에서 어느 조각이 어디로 가야

29 폴 바츨라비크Paul Watzlawick, 재닛 비빈Janet Beavin, 돈 잭슨Don Jackson(1967)은 컴퓨터 용어를 사용해 두 종류의 소통을 유용하게 설명한다. 그들은 인간은 디지털 방식과 아날로그 방식을 모두 사용해 소통한다고 말하고, 디지털 언어(말, 의미론)는 인간에게만 고유하다고 지적한다. 디지털 언어는 사물에 대한 정보 공유에 그리고 경험과 기록의 세대 간 전달에 매우 중대하다. 그러나 관계(메타커뮤니케이션)에서 우리는 다른 동물들처럼 발성법, 의도 행동, 그리고 그밖의 기분 표시법을 이용함으로써 아날로그 소통(준언어적, 비언어적)에 의존한다.

분명 준언어적 특성들은 어느 사진사가 1930년대에 농업안정국에서 일할 때 무엇을 하려 했는지를 설명한 말의 필사본이다. 그러나 내가 생각하기에 이 필사본은 또한 사고가 특히 예술적 판단 같은 비언어적 활동에서 일어날 때에는 상당히 유동적이고 비순차적인 성격을 띤다는 것을 보여준다.

"그래서 나는 아이들에게 많이 집중했어요. 아이들은 다음 세대니까요. 하지만 또 그것은 그녀의 몸을 왜곡시킨 것처럼, 아이들을 그렇게 왜곡시키고 있었어요. 그래서 나는 그 사진이 정말로 사람들을 감동시켜야 한다고 느꼈어요. 아이들이 어떻게 사는지 그 생활 조건을, 어떻게 아이들의, 아이들의 호흡이, 심지어 탄광 밖에 있는 사람들의 호흡까지도, 그냥 공기를 숨 쉬어야 하는지를 보여줄 거라고 말이죠. 그 사람들은 탄광에서 너무 가까웠고, 내 말은, 석탄 차, 코크스 가마 같은 것들이요. 그건 내가 보기에도 너무 비참했어요. 그리고 이건 내가 호흡기 질병에 걸리기 전이었어요. 그래서…."

하는지, 어떤 고리를 제일 먼저 막대에 꽂아야 하는지), 쿠키를 집기 위해 손에 쥔 완두콩을 조용히 바닥에 떨어뜨릴 줄 알고, 취침 인사를 할 때 뽀뽀를 한두 번 더 하게 만들 줄 안다.

프로이트를 개조한 자크 라캉의 이론에 주축이 되는 요소는 아이가 '언어'를 획득할 때 불가피하게 차연과 부재를 깨닫는다는 개념이다. 라캉은 언어 전체를 은유적인 것으로 보고, 언어 자체가 객체 자체에 대한 무언의 직접적 소유를 대신한다고 본다. 그러나 언어 전체가 사물과 관계가 있거나 실제로든 은유적으로든 사물의 획득과 관계가 있는 것은 아니다. 언어는 또한 사회적 관계를 유지하고 감정적 상호호혜를 나타내는 수단으로 사용된다. 우리는 6장에서 심지어 매우 어린 유아들도 언어를 빌지 않고 분명한 메시지를 전달한다는 것과, 감정 표현은 그 자체로 일종의 언어이고 그 언어는 말로 정의되지 않는 동시에 말로 중재된 사고나 반성으로부터 나오지 않는다는 것을 보았다(엠데Emde 1984, 트레바덴 1984) (만일 라캉이 옳다면 언어는 절대로 진화하지 않았을 것이다. 사람들은 절대로 원하는 것을 얻지 못했을 테니까). 심지어 침팬지와 개도 언제나 매우 분명히 생각을 하고, 추론을 하고, 문제를 해결하고, 다음에 올 것을 예상한다. 우리는 그들이 '어떤 방법으로' 그렇게 하는지 모르지만, 어쨌든 그들이 언어를 사용한다는 증거는 전무하다.

나는 뇌의 우반구가(말을 못하기 때문에 언어 쇼비니즘의 입장에서 '마이너' 반구로 불리기도 하지만) '생각'을 한다고—비록 아기와 개처럼 우반구도 자신의 사고 과정을 우리에게 보고할 수 없지만—누차 강조했다. 예를 들어 시각적 이미지와 음악을 처리하는 곳이 이곳이다. 빅토르 주커칸들 (1973)이 말했듯이, 음악은 시간과 공간에 추가된 실재의 차원 전체에 접근할 수 있게 해주고, 그곳에서 우리는 우리 자신과 타인들이 독립적이고

순차적이라기보다는 하나로 묶이고 함께 존재함을 깨닫는다. 입말과 글말 그리고 분석적 사고—좌반구 활동—는 물론 개별적이고 순차적이다. 우리가 거기에 의존할 때 다른 종류의 사고를 쉽게 깔보거나 알아보지 못하는 것도 전혀 놀라운 일이 아니다.

사고와 경험을 보다 정확히 보자면, 우선 그것은 입말의 뒤 또는 밑에서 발생하고, 둘째, 그것을 어렴풋이 나타내고 전달하는 한에서 말하기가 도움이 되고, 셋째, 글쓰기(또는 고쳐 쓰기)가 정신작용의—유동적이고, 다층적이고, 치밀하고, 일화적이고, 말로 하기에 너무 깊고 풍부한—자연적 산물들을 부자연스러울 정도로 날카롭고, 직선적이고, 엄밀하고, 세련된 어떤 것으로 바꿀 수 있기 때문에 그런 글쓰기에 의해 왜곡되는 어떤 것이라 할 수 있다. 우리는 종이 위에서는(그리고 종이 때문에) 기본적으로 논리학자처럼 생각한다. 만일 우리가 사고와 경험이 전부 언어로 이루어졌다고 가정한다면 그것은 단지 20세기의 식자 과잉에 빠진 우리가 실제의 삶을 영위한다기보다는 그 삶을 읽고 쓰는 데 치중하기 때문이다.[30]

글로서의 언어는 매우 전문화된 명제적, 논리연역적 사고의 필수 조건이다. 식자 과잉의 사회가 과학적 결과를 성취하고 그로 인해 경제와 군사적 지배를 세계로 넓힌 것은 분명 이런 식으로 사고하는 능력 덕분이었다. 또한 식자 과잉의 개인들이 봉급을 더 많이 받고, 더 흥미로운 일을 하고, 비교적 자유롭고 융통성 있게 살고, 보다 높은 사회적 지위를 갖게 된

30 프랑스 페미니즘 포스트구조주의자인 쥘리아 크리스테바Julia Kristeva는 라캉의 '상징적'인 것의 대립물로서, 그녀 자신이 '기호적semiotic'이라 명명한 것, 또는 前前언어 단계의 잔재—모순, 분열, 무의미, 침묵, 부재 같은 특징들뿐 아니라 비교적 비조직화된 맥락이나 충동, 언어의 신체적 물질적 성질들—를 제시한다(이글턴 1983). 그녀의 남성 동료들과는 달리 크리스테바는 내가 6장에서 유아기 및 언어의 준언어적 요소들로부터 발생하는 '양식적 벡터적 연상'이라 불렀던 것의 중요성을 인식하는 것 같다.

것도 읽고 쓰는 능력을 습득한 덕분이다. 그러나 우리가 그것으로 사고에 대한 독점권을 획득한 건 아니다.

『마음의 틀*Frames of Mind*』(1983)에서 심리학자 하워드 가드너는 우리 사회가 논리·수학적이고 언어적인 능력(읽기와 쓰기로 테스트되는 종류)에만 치중하는 동안 간과되거나 평가 절하되어온 '지능들'을 소개한다. 다시 한 번 말하지만, 논리·수학적이고 언어적인 능력은 읽고 쓰는 사회에서 고도로 발전한 동시에 읽고 쓰기 이전의 사회에서는 전혀 사용되지 않은 기술이다(포스트모더니즘의 기도서를 가장 극단적으로 선언하는 철면피들이 '문학' 이론가들이라는 사실은 우연의 일치가 아니다). 그러나 방랑시인이나 이야기꾼이나 변사가 사용했던 순수하게 구술의 언어 지능은 어떠한가? 운동선수, 무용수, 창던지는 사람, 활 쏘는 사람, 운전하는 사람의 운동감각은 어떠한가? 그들은 모두 자신이 공간상으로 어디에 있는지를 '알아야' 하고 균형과 타이밍을 비언어적으로 '생각해야' 한다. 주의력과 감수성, 즉 어떤 만남이나 모임의 분위기를 평가하고 그런 다음 그 상황을 바로 잡고, 개선하고, 활기를 불어넣고, 지배하려면 무엇이 필요한지를 '아는' 능력을 축복처럼 타고난 사람은 어떠한가? 항해도구나 지도 없이 망망대해를 건널 정도로 항해 기술이 대단히 높았던 남태평양 풀루와트족의 환경 인식력은 어떠한가?

이것들은 모두 '앎의 방법들'이다. 거기에 언어가 부재하거나 초보적이기 때문에 사고가 없고 의미가 없고 경험이 없다고 어느 누가 주장할 수 있을까? 앞에서 말했듯이 이상과 같은 앎의 방법들은 보다 단순한, 산업화 이전, 근대 이전의 사회에서 특히 가치 있었던 것들이다.[31] 오늘날 산업화된 세계에서 그 앎의 방법들은 어쩔 수 없이 위축되었지만, 지식과잉과 식자과잉에 빠져 앞뒤 생각 없이 그것들을 무시하는 철학자들의 항

행 기술과 사회적 기술이란, 조금 몰인정하게 얘기하자면, 한 세미나에서 다른 세미나로 또는 한 강연에서 다른 강연으로 이동하기 위해 이 공항에서 저 공항으로 이동해서 그들의 지상 최고의 주제인 '자신과 실재와의 균열'에 대해 연설하고 또 연설을 하는 데에, 그리고 그들과 똑같이 두 갈래진 마음을 가진 사람들이 그 연설을 들어주는 데에만 쓰였을 뿐 그 이상으로 사용되어 본 적이 없을 것이다.

읽고 쓰는 능력의 보상은 정신적이든 물질적이든 매우 크고, 작가인 나로서도 그 보상을 전복시킬 마음이 전혀 없다. 나는 또한 문맹자들이 읽고 쓰기를 습득하는 것이 사회적으로나 문화적으로 중요하다는 것을 조금도 부인할 생각이 없다. 그러나 삶 자체가 오직 언어만의 문제라고 가정할 정도가 되었다면 우리가 너무 많은 것을 읽고 너무 많은 것을 철학적으로 해석해온 것은 아닌지 하는 의심이 든다. 파우스트가 외쳤듯이, 인생은 짧고 예술은 길지만 또한 삶—인류가 지구 위에서 존재한 기간—은 길고 읽고 쓰기 경험은 매우 짧다. 나는 특히 오늘날 '우리가 책으로부터 가장 많이 배워야 할 것은 책이 출현하기 이전에 삶이 어떠했는

31 예를 들어 진 코마로프Jean Comaroff(1985, 124-27)는 식민화 이전에 츠와나족의 세계관이 거의 전적으로 암시적이었다고 설명한다. "시공간의 모형들, 현상 세계, 공동체는 현실적 목적—인간의 몸, 농업 생산, 주거지의 건물 형식—을 명백히 가리키는 물질적 형식과 활동에 의해 탄생했다." 코마로프는 또한 "츠와나 같은 사회의 의식 양식들과, 일반적인 매체가 발달하여 체계적 추상화(글쓰기, 계산, 그리고 지식 이론들을 통해)와 '합리적' 교환(돈과 교환 방법에 의해)의 목적을 표현하는 사회의 의식 양식들 간에는 중요한 차이가 있는 것 같다."고 말한다. 식민화 이전의 츠와나족 체제에서 관계는 '다중적'이었고, 현실의 기호는 복수의 준거틀을 압축시킨 상징성의 짐을 실어 날랐다. 그리고 그곳에서 인간 주체와 물질적 객체는 명확히 구분되지 않았다. 지각되는 세계의 도덕적, 영적, 물리적 구성요소들은 통합되고 상호 변형되는 관계를 이루고 존재했다. 개인성은 시공간적으로 육체의 껍데기에 갇혀 있지 않고, 그 물질적 정신적 확장물들을 통해 세계로 스며들었다. 코마로프는 그것을 다음과 같이 표현한다. "개인의 이름, 그가 남긴 결과들, 모래 위에 남겨진 그의 발자국에는 그의 영향이 배어 있어서, 그 개인을 공격하고 싶어 하는 마법사는 그런 것들을 사용할 수 있다."

가'가 아닐까 하는 생각이 든다.

인간으로서 우리는 언어가 중재하는 이데올로기에서만이 아니라 인간 세계의 행동유도성들, 가령 돌, 물, 날씨, 인간의 사랑스런 손놀림, 표현력이 풍부한 음성, 광대하고 신비하고 영원한 것들 속에서 의미를 발견하도록 수만 년에 걸쳐 진화했다. 우리가 담화에 대한 담화를 시작하기 전에도 그것들은 우리의 문화적 텍스트와 관련되어 있었다. 우리는 필연적으로든 무의식적으로든 그것들에 글쓰기로 또는 언어적으로 반응하지 않는다는 사실을 기억할 필요가 있다.

지워진 예술

마침내 우리는 예술로, 다시 말해 그토록 장황한 설명을 만들어낸 그 작은 단음절어(art), 줄어들고 후퇴하다가 체셔 고양이처럼 장난스러운 포스트모더니즘의 미소만 남기고 사라진 그 작은 요정에게로 돌아올 때가 되었다.[32]

32 이 장에서 그리고 사실은 이 책 전체에서, '예술'에 대한 나의 논의는 대체로 현대 예술비평, 예술이론, 예술 담론의 기초를 이루는 예술 개념들과 관련되어 있음을 분명히 해야 한다. 이 개념들은 (비록 그 파생 효과는 중요하지만) 단지 현대 사회의 극소수 사람만을 다루고, 심지어 세계의 나머지 지역—그들 모두에게도 '대중' 예술과 특별화하기 방법들이 있다—에서는 더 적은 수의 사람만을 다룬다는 것은 두말 할 필요가 없다. 처치랜드(1986, 288)가 말했듯이, "우리가 이론을 지어내고 이론들이 왔다가 사라지는 동안에도 세계 속의 물질은 지금 하고 있는 모든 일을 쉬지 않고 한다." 분명 인간은 계속해서 자신의 경험을 특별하게 만드는 방식들을(이것을 '예술'로 간주하든 안 하든 상관없이) 찾고 그에 반응하고 있다. 이 책의 목표 중 하나는 예술 이론 내에서 현재 벌어지고 있는 논쟁을 확대하는 것이고, 그래서 그 쟁점들에 익숙하지 않은 사람들은 '예술'을 내가 종종 사용하는 식대로 인식하지 못할 수 있다. 나는 그럼에도 그 사람들이 내가 중요하고 가치 있게 여기고 제시한 요점들을 발견해내기를 희망한다.

예술 개념은 논란의 여지없이 포스트모더니즘 이론과 실제에 의해 치명적인 타격을 입었다. '훌륭한' 기술('fine' art)이란 뜻의 미술은 엘리트의 지위를 과시하고 유지하기 위한 얄팍한 이데올로기적 깃발로 타락했다. 더 폭넓고 더 민주적이라고 주장하는 예술 개념들은 이제, 예술 작품은 단지 개인의 해석에 좌우되고 그래서 상대성을 벗어날 수 없는 세계와 관련된, 문화적으로 구성된 '텍스트'라고 정의한다.

이 장의 앞에서 지적했듯이, 일찍이 플라톤의 시대에 예술을 삶과 동떨어진 어떤 것으로 개념화하기 시작했을 때, 종개념으로서의 예술—실재(즉, 세계와 그 행동유도성)를 형상화하고, 향상시키고, 변형하는 순수한 행위—은 사라지기 시작했다. 읽고 쓰는 능력이 시작한 그 일을 포스트모더니즘 철학이 끝내기까지 2천5백 년이 걸렸다. 그렇다, 글쓰기는 예술을 지운다. 포스트모더니즘은 개별 독자들, 작가들, 평론가들이 그들의 이론을 가지고 예술을 다시 일으켜야 한다고 주장하지만 말이다.

읽고 쓰는 능력의 전통—텍스트 해체, 체계 개념과 논리적 전개를 전면적으로 거부하기, '작가' 또는 '작가의 의도' 개념을 의문시하기—에 대항하는 반란의 기류가 증가하고는 있지만, 앞에서도 지적했듯이 포스터모더니즘의 철학적 입장은 말 그대로 읽고 쓰는 능력이 없으면 생각하기조차 불가능하다.[33] 문학을 연구하는 분야에서 학사 이상의 학위를 받은 사람이 아니면 포스트모더니즘 이론이 그렇게 소중히 여기는 이론적

33 또한 포스트모더니즘 이론의 반응을 촉발한 사회적 문화적 상황들—이미지 과다, 탐욕스런 소비주의, 다원주의, 권위와 이데올로기의 실패, 모든 것의 교체 가능성, 권태와 공허함—은 읽고 쓰는 정신구조가 해당 문화에서 대체로 은밀하고 당연하게 필수 조건으로 통하는 곳에서만 일어날 수 있다는 점도 빠뜨리지 않고 지적해야 한다.

존재와 부재 또는 기호, 기표, 기의, 의미체의 미묘한 차이를 이야기하는 것은 물론이고 이해하는 것조차 불가능하다. 그리고 포스트모더니즘의 주요 교의들—환경으로부터의 탈착, 다른 사람들 및 전통으로부터의 이탈, 이미지와 단어는 본질적으로 알 수 없는(불가지의) 실재를 전달하려는 부적절하거나 단지 잠정적인 시도라는 주장, 어떤 객체도 진정한 만족을 주지 못하고, 모든 것은 당신이 얻을 수 없는 것의 대체물일 뿐이라는 한탄—은 모두 읽고 쓰는 능력의 부수물이고, 식자 이전의 사람들은 생각할 수 없는 것들이다. 해체 그리고 해체되기 위해 제작된 예술은 일종의 뒤틀린 자의식에 의존하는 것으로, 순수함을 돌이킬 수 없이 잃어버린 식자 과잉에 빠진 사람들만이 이해할 수 있다.

우리 시대의 피조물로서 많은 사람들이 현대 예술과 예술 비평을 즐겁게 여기리라는 것은 희망사항에 불과하다. 오늘날의 예술과 비평은 둘 다 감탄할 정도로 영리하고, 대담하고, 지식이 풍부하다. 그리고 독특한 방식으로 소외와 심연을 특별하게 만든다. 수시로 번쩍이고 쉴 새 없이 변하는 작은 충족에서 즐거움을 취하는 사회에서는 이것이 우리가 예술로부터 기대할 수 있는 전부다. 포스트모더니즘의 패션쇼를 구경하는 노련한 관객들은 우리의 임금님이 실제로 옷을 걸쳤을 뿐 아니라, 화려한 여러 겹의 옷—번쩍거리고, 번지르르하고, 얄팍하고, 미풍이 불 때마다 펄럭거리고 뒤틀리면서 보는 사람에게 간지러운 몸서리를 불러일으키는 옷—을 입고 등장하는 것을 열심히 보고 좋아한다. 그러나 집에 돌아와서 과연 무엇이 그토록 짜릿했는가를 돌이켜보면, 아, 의상은 멋지고 패션쇼는 재미있었지만, 잠시 그 혼미한 말잔치에 넋이 나가 임금님이 없다는 걸 알아채지 못했구나 하고 깨닫는다.

예술의 복구

모더니즘 미학과 포스트모더니즘 미학의 당혹스러운 모순, 부적절, 혼란을 이해하고 해결하는 유일한 방법은, 예술을 최대한 폭넓은 관점으로 보는 것이라고 믿는다. 즉, 예술은 전통 이후의 사회가 본성상 어쩔 수 없이 부인해야 하는 인류의 보편적 욕구이자 성향이라는 것을 우리는 인식해야 한다.

예술 자체가 갈수록 적은 수의 사람들이 만들고 감상함에 따라 '예술'은 분리된 어떤 것이라는 현대적 의미가 생겨났다는 사실이 중요하다. 규모가 작고, 분업이 발달하지 않은 근대 이전의 사회에서는 개인이 생활에 필요한 모든 것을 만들고 행할 줄 알았다. 그런 사회에는 추상적인 '예술' 개념이 없었지만 모든 구성원들이 몸과 소유물을 장식하고, 춤을 추고, 노래를 부르고, 시를 짓고, 연기를 함으로써 '예술가'가 될 수 있는 기회가 많았다. 물론 전통 사회에서도 일부 개인들은 남들보다 더 재능이나 기술이 뛰어나다고 인정받았다. 그러나 그 소수의 특별한 재능이 다수의 예술제작을 가로막지 않았다. 앞에서도 설명했듯이, 과학기술이 더 단순한 사회에서 예술은 항상, 집단의 가장 심오한 믿음과 관심사를 표명하고, 표현하고, 강화하는 제의의 한 부분을 이룬다. 집단적 의미부여와 단결력 강화의 수단으로서 예술이 결합된 제의는 집단의 생존에 필수적이다. 전통 사회에서는 '예술을 위한 예술'이 아니라 '삶을 위한 예술'이 법칙이다.

물론 고도로 전문화된 우리 사회에서는 예술이 독립된 전문 분야가 되었고, 제의를 비롯한 '이면의' 목적과 떨어져서 존재한다. 근대화된 사회

또는 '선진' 사회에만 존재하는 이 분리는 예술에 큰 문제를 안겼다. 예술의 전문화가 남긴 유산과 예술 스스로가 최근에 삶과의 무관계성을 선언한 탓에 예술은 정부의 예산 편성 담당자에게 '불필요한 허식'으로 취급당한다. 예술의 전통인 신성한 후광 그리고 예술과 특권층의 결합으로 인해 예술은 사회의 일부 계층에게 대단히 탐나는 일용품이 된 동시에 나머지 사람들에겐 신랄한 비판의 표적이 되었다. 이렇듯 예술은 신성한 취급과 쓰레기 취급을 동시에 받고, 복잡한 해설과 완전한 무시의 대상이 되었으며, 경매장에서 수백만 달러를 호가하지만 대다수 사람들의 삶과는 무관해졌다.

예술이 무엇인가 또는 무엇으로 회복될 수 있는가를 이해하기 위해 우리는 인류 역사의 9분의 1(혹은 르네상스 이후로만 본다면, 80분의 1)이라는 짧은 기간 너머로 눈을 돌려 읽기와 쓰기를 배우기 이전에 미학적 인간이 발휘했던 미적 성향의 증거를 찾아야 한다. 만일 우리가 오늘날 존재하는 읽고 쓰기 이전의 사회들 그리고 모든 사회의 어린 아이들을 관찰하면서 그로부터 발견한 정보를 구석기의 인공물들로부터 추론할 수 있는 것들과 결합한다면, 예술은 오늘날의 이론가들이 주장하는 것보다 더 다면적인 동시에 더 단순하다는 사실이 드러날 것이다.

예술이 상이나 텍스트—재현—와 관계있다는 것은 오늘날의 이론가들과 우리의 공통된 전제다. 그러나 '읽고 쓰는' 접근법에서는 단어를 물체로 간주하듯이 예술을 객체—물체—로 간주한다. 그러나 예술을 시각적 재현 또는 문학적 재현에 국한시키지 말고, 몇 가지 행동의 종류, 몇 가지 일하기 방식으로 간주해보자. 근대와 서양 그리고 서양의 영향을 받은 사회라는 제한된 범위 너머로 눈을 돌릴 때, 그리고 시야를 넓혀 과거와 현재의 사회들에서 모든 예를 포함시킬 때, 그 사람들은 우리가 '예술'이

라고 생각하는 것에 부합하는 예술 같은 일을 아주 많이 행하고 있었음을 알게 된다. 즉, 그들은 탐구하고, 유희하고, 모양짓고 꾸미고, 형식화하거나 질서를 만들었다. 이 방법들은 인간 활동에 고유하고, 배우지 않아도 자연스럽게 주어진다.

예술을 일종의 행동— '특별화하기'의 사례—으로 간주하면, 예술을 객체나 성질로 보는 모더니즘의 관점 또는 예술을 텍스트나 일용품으로 보는 포스트모더니즘의 관점으로부터 강조점이 활동 자체(제작 또는 행하기와, 감상하기)로 이동하게 된다. 이는 객체가 기본적으로 제의 참여를 위한 기회이거나 제의의 장식품 역할을 한 근대 이전의 사회에서 많이 볼 수 있는 현상이다.

'특별화하기'는 기초적인 인간의 성향 또는 욕구다. 우리는 중요한 때에 특별한 음식을 만들고 특별한 복장을 한다. 그리고 중요한 것을 말할 때 특별한 방식을 사용한다. 제의와 제의는 일상적인 삶을 모양내고 꾸며서 일상적인 것 이상으로 만드는 기회다. 오늘날의 예술가들이 전문화된 방법으로 종종 열과 성을 다해 행하는 것은 평범한 사람들이 자연스럽고 즐겁게 행하는 것을 과장하고 확대하는 것이다. 이렇게 볼 때 예술, 즉 자신의 관심사를 특별하게 만드는 행위는 모든 사람에게 기초적이고, 전통 사회에서처럼 정상적인 것으로 인정받을 가치가 있다. 그리고 정상적이고 사회적으로 가치 있는 활동들은 장려되고 개발돼야 한다.

중요한 것을 특별하게 만드는 것은 글쓰기가 자신의 결과물을 가리켜 '예술' 또는 '텍스트'라고 칭하기 이전에 수천 년 동안 인간의 근본적이고 필수적인 행동이었다. 글쓰기는 탐험하는 사람들, 유희하는 사람들, 모양짓는 사람들, 장식하는 사람들에게 그들이 실재에서 이탈된 객체— 즉 맥락으로부터 자의식적으로 추상화되어 읽혀지고 분석될 수 있는 텍

스트—를 만들고 있다고 말했다. 그러나 20세기 이전까지 탐험하고, 유희하고, 모양짓고, 장식하는 사람들은 그 읽고 쓰는 능력의 선언에 내포된 난해하고 비밀스런 의미에 별로 관심을 기울이지 않았다. 20세기 이전에 대부분의 예술가들은 자신의 작품을 평가하는 말에 크게 주목하지 않았다.

낭만적인 19세기는 예술가나 저자에 열중했고, 모더니즘의 20세기는 작품이나 텍스트에 몰두했으며, 우리 시대의 포스트모더니즘은 비평가와 독자에게 몰두한다. 이제 이런 것들로부터 방향을 돌려 종 특유의 본성으로 표현되는 인간의 '실재'를 주목할 때가 된 듯하다. 다시 말해 읽고 쓰는 능력의 과잉이 '예술'과 더불어 가리거나, 왜곡하거나, 위축시키거나, 지워버린 인간의 영원한 욕구, 열망, 제약조건, 한계, 성취에 관심을 기울일 때가 되었다.

가드너가 『마음의 틀』에서 묘사한 '지능들' 중 많은 것이 예술가의 특징을 이루는 것들—시각·공간적, 운동감각적, 기계적, 음악적 지능—이다. 그러나 오늘날 많은 예술가들은 무절제한 포스트모더니즘의 비인간성에 맞서는 최후의 거점 역할을 하는 대신 균형을 잃은 과도한 언어중심적 교육에 세뇌를 당한 탓에 기본적으로 언어화—'진술'과 '텍스트'—의 기회가 되는 작품을 너무 자주 만든다.

1장에서 설명한 것처럼 토고브닉(1990)이 개탄하는 원시화를 지향하는 현대의 추세는, 읽고 쓰기 과잉에 빠진 우리가 어떤 근본적인 뿌리를 박탈당했다고 느끼고 있을 가능성 그리고 이성과 객관성이 충분히 만족스럽지 않을 가능성이 적어도 부분적인 원인이 있을 것이다. 단토(1986, 121)는 어떤 한 종류의 현대 예술이 특히 혼란스러운 방식으로, 즉 "외설, 정면 누드, 피, 정액, 신체 훼손, 실제 위험, 실제 고통, 정말일지도 모르는

죽음"을 이용하여 예술과 삶의 '경계'를 파괴하려 한다는 점에서, 그것을 '요란한 자위disturbational'* 행위라고 부른다.

토고프닉과 단토의 분석에서 흥미로운 것은 그 요소들이 근대 이전의 제의―4장과 6장에서 묘사한 은뎀부족과 팡족의 예처럼―에서 큰 부분을 차지하던 재료라는 점이다. 물론 제의에 사용될 때 그것들은 공통의 사회적 의미를 부여받았다는 점이 다르다. 그 요소들의 '요란함'은 계획적으로 사용된다. 그 요란함이 집단의 진실에 감정적 진실성을 부여하기 때문인데, 그런 감정적 진실성이 없으면 집단의 진실은 추상적이고 무덤덤하게 느껴질 것이다. 그러나 단토가 말하는 오늘날의 '신체 예술'이나 '퍼포먼스'에 이용될 때 그것들은―오늘날 모든 예술처럼―더 큰 의미와 사용의 맥락에 배제된 채 그 자체를 위한 개인적 진술로 행해진다.

예술이 보통 생각하는 것보다 더 흔하고 도처에 편재한다는 말은, 모든 기준이 창밖으로 날아가고 어떤 기준이 들어와도 괜찮다는 뜻이 아니다(심지어 예술이 드물고 진기하다는 개념에서도 벌써 그런 일이 벌어졌다). 어떤 것을 특별화한다는 것은 시간을 들여 그것을 감상하는 사람들에게 이해하기 쉽고, 인상적이고, 심금을 울리고, 만족을 주는 결과를 생산하기 위해 마음을 쓰고 최선을 다한다는 것을 의미한다. 바로 이것이 우리가, 예술을 통해 경험이 강해지고, 고양되고, 보다 기억할 만해지고 유의미해진다고 말할 때 의미하는 것이다. 모든 것이 똑같이 유의미하거나 타당할 수는 없다. 우리가 하나의 예술 작품에서 이해하기 쉽고, 인상적이고, 심금을 울리고, 만족하는 느낌을 받는 데에는 문화적으로 획득한 이유뿐만 아니라 생물학적으로 부여받은 이유들이 있다. 그것은 단지 장난스럽고

* disturb(어지럽히다)와 masturbation(자위)을 합성하여 형용사화한 조어.

변덕스러운 해석의 문제가 아니다.

예술과 삶을 보다 광범위한 의미로 이해하는 개인적 기초로서 종중심적 견해를 채택할 때 우리는 자신과 예술 제작이 자연과 연속선상에 있음을 더 잘 이해할 수 있다. 서양 사회는 예술적 행동과 반응을 장식적이고 중요치 않은 사치로 취급하지만, 그것은 사실 우리 본성의 필수 부분이다. 6장에서 설명했듯이, 현대 서양 사회가 자연과 몸으로부터 멀어졌다는 사실이 우리의 생물학적 구조에 본질을 이루는 형태 부여와 공들이기 성향을 모호하게 만들고 잠식해왔다. 우리의 예술 철학은 예술이란 주제를 찬양하든 그것을 이해하기 어려울 정도로 '문제화'하든, 예술의 특수성이 전적으로 무관심한 성층권에 있는 것이 아니라 원시적인 생물학적 본성에 있다는 사실을 여전히 인식하지 못한다. 만일 종중심적 접근법에 의해 예술이 우리의 연인, 우리의 자식들, 우리의 신들만큼이나 우리 삶에 본질적이고 긴요하다는 사실이 명백해진다면, 예술이나 예술에 깊이 주목하는 모든 사람들의 관심을 끌 가치가 있을 것이다.

예술이 우리의 종적 특이성—우리의 '인간성'—에 본질적이라는 사실을 일단 인식한다면, 우리들 각자는 능률을 추구하고 '나만 즐거우면 된다'는 소비자 사회의 냉정하고 환원적인 실용주의 원칙에 무기력하게 사로잡히는 대신에, 조금 수고스럽더라도 삶의 질에 마음과 생각을 기울이면서 살 수 있는 권리와 정당성을 허락받았다고 느낄 것이다. 어쩌면 예술 지원금을 책정하는 사람들도 예술이 소수의 천재, 몽상가, 괴짜, 협잡꾼 무리(서로 잘 구분되지 않는다)에 국한된 것이 아니라, 적극적으로 증진하고 육성할 필요와 가치가 있는 기본적인 행동 특성이란 사실을 깨달을지도 모른다.

예술적 행위들은 모든 사회, 모든 계층에 존재한다. 예술 특유의 신성

함과 자유보다 오늘날 더 절실히 필요하고 의미 있는 것은, 예술은 중요한 것을 특별하게 만드는 인간의 보편적 선천성이며 인간을 인간답게 만드는 가치가 있으므로 단지 포스트모더니즘의 경계 안에 방치해둘 것이 아니라 예술가들은 물론이고 학교와 지역사회를 비롯해 사실상 모든 사람의 삶으로 스며들 수 있도록 지원하고 장려해야 한다는 사실을 깨닫는 것이다. 미국국립예술기금위원회National Endowment for the Arts뿐 아니라 연방정부, 주정부, 교육과 지역사회 발전을 담당하는 지방 부서들은 모든 국민이 예술—특별화하기—을 통해 개인의 삶과 공동의 삶을 더 의미 있게 만들 수 있도록 지원하는 방법을 찾아야 한다. 그래서 지금처럼 개인의 삶과 공동의 삶이 예술을 취득하고, 소비하고, 해석하고, 문제 삼고, 파괴하고, 냉소적으로 거부하는 상황을 바로 잡아야 한다. 만일 우리가 느끼는 것이 궁극적으로 인간적인 불만족이라면 그것은 우리의 포스트모던 세계에 대한 뿌리 깊은 반응일 것이다.

지금까지의 길고 복잡한 본문은 여러 학문적 관점으로부터 매우 솔직하고 간단한 결론, 즉 말하기, 일하기, 운동, 유희, 사회화, 학습, 사랑, 보살핌 같은 인간의 공통적이고 보편적인 행위와 관심사들처럼 예술도 인류의 역사가 긍정적 가치를 입증해온 한에서 모든 사람이 인식하고, 장려하고, 개발해야 할 인간의 정상적이고 필연적인 행동이라는 결론을 이끌어내기 위한 것이었다.

참고문헌

Ackerman, Diane. 1990. A *natural history of the senses.* New York: Random House.

Adams, Monni. 1989. Beyond symmetry in Middle African design. *African Arts 23,* no. I (November): 34–43.

Albanese, Catherine L. 1990. *Nature religion in America: From the Algonkian Indians to the New Age.* Chicago: University of Chicago Press.

Alexander, Richard D. 1979. *Darwinism and human affairs.* Seattle: University of Washington Press.

–––. 1987. *The biology of moral systems.* New York: Aldine de Gruyter.

–––. 1989. The evolution of the human psyche. In Mellars, Paul, and Chris Stringer, eds., 455–513.

Alland, Alexander, Jr. 1977. *The artistic animal: An inquiry into the biological roots of art.* Garden City, N.Y.: Anchor.

Allen, Grant, 1877. *Physiological aesthetics.* London: Henry S. King & Co.

Allen, Paula Gunn. 1975. The sacred hoop: A contemporary perspective. In Allen, Paula Gunn, ed. *Studies in American Indian literature,* 3–22. New York: Modern Language Association of America.

Alsop, Joseph. 1982. *The rare art traditions: The history of art collecting and its linked phenomena.* New York: Harper and Row.

American Council of Learned Societies. 1989. Speaking for the humanities. New York: American Council of Learned Societies.

Anderson, Martha G., and Christine Mullen Kreamer. 1989. *Wild spirits, strong medicine: African art and the wilderness.* Seattle: University of Washington Press.

Anzieu, Didier. 1989. *The skin ego.* New Haven: Yale University Press.

Armstrong, Este. 1982. Mosaic evolution in the primate brain: Differences and similarities in the hominid thalamus. In Armstrong, Este, and Dean Falk, eds., *Primate brain evolution: Methods and concepts,* 152–53. New York: Plenum.

Arnheim, Rudolf. 1949. The Gestalt theory of expression. *Psychological Review* 56:156–71.

–––. 1966. *Toward a psychology of art.* Berkeley and Los Angeles: University of California Press.

–––. 1967. Wilhelm Worringer on abstraction and empathy. *Confinia Psychiatrica* 10: 1. (Also in Arnheim 1986.)

–––. 1969. *Visual thinking.* Berkeley and Los Angeles: University of California Press.

–––. 1984. Perceptual dynamics in musical expression. *Musical Quarterly* 70 (Summer) 295–

309. (Also in Arnheim 1986.)

---. 1986. *New essays on the psychology of art*. Berkeley and Los Angeles: University of California Press.

Asch, Solomon E. 1955. On the use of metaphor in the description of persons." In Werner, Heinz, ed., *On expressive language*. Worcester, Mass.: Clark University Press.

Barash, David. 1979. *The whisperings within: Evolution and the origin of human nature*. New York: Harper and Row.

Barthes, Roland. 1977. Change the object itself. In *Image-Music-Text*. Essays selected and translated by Stephen Heath, 165-69. New York: Hill and Wang.

---. 1978. A *lover's discourse: Fragments*. Translated by Richard Howard. New York: Hill and Wang. (Original work published 1977.)

Barzun, Jacques. 1974. *The use and abuse of art*. Bollingen Series, vol. 35. Princeton: Princeton University Press.

Basso, Ellen B. 1985. A *musical* view *of the universe: Kalapalo myth and ritual performances*. Philadelphia: University of Pennsylvania Press.

Bateson, Gregory. 1987. Style, grace, and information in primitive art. In *Steps to an ecology of mind*. Northvale, N. J.: Jason Aronson. (Original work published 1972.)

Bauman, Zygmunt. 1987. The adventure of modernity. Times *Literary Supplement* (London), 13 February, 155.

---. 1988. Disappearing into the desert. Times *Literary Supplement* (London), 16-22 December, 1391.

Beer, C. G. 1982. Study of vertebrate communication–Its cognitive implications. In Griffin, Donald R., ed., *Animal mind-Human mind*, 251-68. New York: Springer.

Bell, Clive. 1914. *Art*. London: Chatto and Windus.

Belo, Jane, ed. 1970. *Traditional Balinese culture*. New York: Columbia University Press.

Ben-Amos, Paula. 1978. Owina N'Ido: Royal weavers of Benin. *African Arts* 11, no. 4 (July): 48-53.

Benjamin, Walter. 1970. *Illuminations*. London: Cape (Original work published 1939.)

Berenson, Bernhard. 1909. *The Florentine painters of the Renaissance*. New York: Putnam's. (Original work published 1896.)

Bergounioux, F. M. 1962. Notes on the mentality of primitive man. In Washburn, Sherwood L., ed., *Social life of early man*. London: Methuen.

Berndt, Ronald M. 1971. Some methodological considerations in the study of Australian aboriginal art. In Jopling, Carol F., ed., 99-126. (Original work published 1958.)

Bernstein, Leonard. 1976. *The unanswered question*. Cambridge: Harvard University Press.

Bever, T. G. 1983. Cerebral lateralization, cognitive asymmetry, and human consciousness. In Perecman, Ellen, ed., 19-39.

Binswanger, Ludwig. 1963. *Being-in-the-world: Selected papers.* Translated by Jacob Needleman. New York: Basic Books.

Bird, Charles. 1976. Poetry in the Mande: Its form and meaning. *Poetics* 5:89–100.

Birket-Smith, Kaj. 1959. *The Eskimos.* London: Methuen. (Original work published 1927.)

Blacking, John. 1973. *How Musical is Man?* Seattle: University of Washington Press.

Bloch, Maurice, and Jean H. Bloch. 1980. Women and the dialectics of nature in eighteenth-century French thought. In MacCormack, Carol P., and Marilyn Strathern, eds., 25–41.

Boas, Franz. 1955. *Primitive art.* New York: Dover. (Original work published 1927.)

Bolinger, Dwight. 1986. *Intonation and its parts: Melody in spoken English.* Palo Alto: Stanford University Press.

Bonner, John Tylor. 1980. *The evolution of culture in animals.* Princeton: Princeton University Press.

Booth, Mark W. 1981. *The experience of songs.* New Haven: Yale University Press.

Bourguignon, Erika. 1972. Dreams and altered states of consciousness in anthropological research. In Hsu, Francis K. L., ed., *Psychological anthropology,* 2d ed., 403–34. Cambridge, Mass.: Schenkman.

Bowerman, Melissa. 1980. The structure and origin of semantic categories in the language learning child. In Foster, Mary LeCron, and S. H. Brandes, eds., 277–99.

Bowra, Cecil Maurice. 1962. *Primitive song.* Cleveland: World Publishing Co.

Boyd, Robert, and Peter J. Richerson. 1985. *Culture and the evolutionary process.* Chicago: University of Chicago Press.

Briggs, Jean L. 1970. *Never in anger: Portrait of an Eskimo family.* Cambridge: Harvard University Press.

Bruner, Jerome. 1986. *Actual minds, possible worlds.* Cambridge: Harvard University Press.

Bryson, Norman. 1987. Signs of the good life. *Times Literary Supplement* (London), 27 March, 328.

Bucher, Karl. 1909. *Arbeit und Rhythmus.* Leipzig: B. G. Teubner. (Original work published 1896.)

Buck, Ross. 1986. The psychology of emotion. In Ledoux, Joseph E., and William Hirst, eds., 275–300.

Bullough, Edward. 1912. Psychical distance as a factor in art and as an aesthetic principle. *British Journal of Psychology* 18:87–118.

Burkert, Walter. 1979. *Structure and history in Greek mythology and ritual.* Berkeley and Los Angeles: University of California Press.

———. 1987. The problem of ritual killing. In Hamerton-Kelly, Robert G., ed., *Violent origins: Ritual killing and cultural formation,* 149–76. Palo Alto: Stanford University Press.

Cann, R. L., M. Stoneking, and A.C. Wilson. 1987. Mitochrondrial DNA and human evolution. *Nature* (London) 325: 31-36.

Carritt, E. F., ed. 1931. *Philosophies of beauty.* Oxford: Clarendon Press.

Chagnon, Napoleon A., and William Irons, eds. 1979. *Evolutionary biology and human social behavior: An anthropological perspective.* North Scituate, Mass.: Duxbury Press.

Chagnon, Napoleon A. 1983. *Yanomamo: The fierce people.* New York: Holt, Rinehart and Winston.

Chase, Philip G. 1989. How different was Middle Palaeolithic subsistence? A zooarchaeological perspective on the Middle to Upper Palaeolithic transition. In Mellars, Paul, and Chris Stringer, eds., 321-37.

Chatwin, Bruce, 1987. *The songlines.* New York: Viking.

Churchland, Patricia S. 1986. *Neurophilosophy: Toward a unified science of the mindbrain.* Cambridge: MIT Press.

Clifford, James. 1988. *The predicament* of *culture: 20th century ethnography, literature, and art.* Cambridge: Harvard University Press.

Clutton-Brock, T. H., ed. 1988. *Reproductive success.* Chicago: University of Chicago Press.

Clynes, Manfred. 1977. *Sentics: The touch* of *emotions.* New York: Anchor Press/ Doubleday.

Coe, Kathryn. 1990. Art, the replicable unit: Identifying the origin of art in human prehistory. Paper presented at 1989 Human Behavior and Evolution Society Annual Meeting, Los Angeles.

Cohen, L. B., and B. A. Younger. 1983. Perceptual categorization in the infant. In Scholnik, E. K., ed., *New trends in conceptual representation: Challenges to Piaget's theory?* Hillsdale, N.J.: Erlbaum.

Cohn, Robert G. 1962. The ABC's of poetry. *Comparative Literature* 14, no. 2: 187-91.

---. 1965. *Towards the poems* of *Mallarme.* Berkeley and Los Angeles: University of California Press.

Comaroff, Jean. 1985. *Body* of *power, spirit* of *resistance: The culture and history* of *a South African people.* Chicago: University of Chicago Press.

Crimp, Douglas. 1983. On the museum's ruins. In Foster, Hal, ed., 43-56.

Croce, Benedetto. 1978. *The essence* of *aesthetic.* Translated by Douglas Ainslie. Darby, Pa.: Arden Library. (Original work published 1915.)

Csikszentmihalyi, Mihaly. 1975. *Beyond boredom and anxiety.* San Francisco: JosseyBass.

Danto, Arthur. 1964. The artworld. *Journal* of *Philosophy* 61 (15 October): 571-84.

---. 1981. *The transfiguration* of *the commonplace.* Cambridge: Harvard University Press.

---. 1986. *The philosophical disenfranchisement* of *art.* New York: Columbia University Press.

d'Azevedo, Warren L., ed. 1973. *The traditional artist in African societies.* Bloomington: Indiana University Press.

Deacon, H. J. 1989. Late Pleistocene palaeontology and archaeology in the Southern Cape, South Africa. In Mellars, Paul, and Chris Stringer, eds., 547–64.

Degler, Carl N. 1991. *In search of human nature: The decline and revival of Darwinism in American social thought.* New York: Oxford University Press.

Deng, Francis M. 1973. *The Dinka and their songs.* Oxford: Clarendon.

Dennett, Daniel C. 1987. *The intentional stance.* Cambridge: MIT Press.

Derrida, Jacques. 1976. Of *grammatology.* Translated by Gayatri Chakravorty Spivak. Baltimore: Johns Hopkins University Press. (Original work published 1967.)

Devlin, Judith. 1987. *The superstitious mind: French peasants and the supernatural in the nineteenth century.* New Haven: Yale University Press.

Dickie, George. 1969. Defining art. *American Philosophical Quarterly* 6: 253–56.

– – –. 1974. *Art and the aesthetic: An institutional analysis.* Ithaca: Cornell University Press.

Didion, Joan. 1988. Insider baseball. *New York Review of Books,* 27 October, 19–30.

Dissanayake, Ellen. 1988. *What is art for?* Seattle: University of Washington Press.

– – –. 1990. Of transcribing and superliteracy. *The World* & 1., October, 575–87.

Dodds, E. R. 1973. *The Greeks and the irrational.* Berkeley and Los Angeles: University of California Press. (Original work published 1951.)

Douglas, Mary. 1966. *Purity and danger: An analysis of concepts of pollution and taboo.* London: Routledge and Kegan Paul.

Drewal, Henry John, and Margaret Thompson Drewal. 1983. *Gelede: Art and female power among the Yoruba.* Bloomington: University of Indiana Press.

Dumont, Louis. 1980. Homo *hierarchicus: The caste system and its implications.* Chicago: University of Chicago Press.

Durkheim, Emile. 1964. The dualism of human nature and its social conditions. In *Essays on sociology and philosophy by Emile Durkheim et al.,* 325–40. Edited by Kurt H. Wolff. Translated by Charles Blend. New York: Harper and Row. (Original work published 1914.)

– – –. 1965. *Elementary forms of the religious life.* Translated by Joseph Ward Swain. New York: Free Press. (Original work published 1912.)

Eagleton, Terry. 1983. *Literary theory: An introduction.* Minneapolis: University of Minnesota Press.

– – –. 1987. Awakening from modernity. *Times Literary Supplement* (London), 20 February, 194.

– –. 1990. *The ideology of the aesthetic.* Cambridge, Mass.: Basil Blackwell.

Eibl-Eibesfeldt, I. 1989a. *Human ethology.* Translated by Pauline Wiessner-Larsen and Anette Heunemann. New York: Aldine de Gruyter.

– – –. 1989b. The biological foundation of aesthetics. In Rentschler, I., B. Herzberger, and

D. Epstein, eds., *Beauty and the brain: Biological aspects of aesthetics,* 29–68. Basel, Switzerland: Birkhauser.

Eisler, Riane. 1988. *The chalice and the blade.* New York: Harper and Row.

Ekman, Paul, Wallace V. Friesen, and Phoebe Ellsworth. 1972. *Emotion in the human face: Guidelines for research and an integration of findings.* New York: Pergamon Press.

Eliade, Mircea. 1964. *Shamanism: Archaic techniques of ecstasy.* New York: Bollingen Foundation.

Elias, Norbert. 1978. *The civilizing process.* New York: Urizen. (Original work published 1939.)

Eliot, T. S. 1980. Hamlet. In *Selected essays,* 121–26. New York: Harcourt Brace. (Original work published 1919.)

Emde, Robert N. 1984. Levels of meaning for infant emotions: A biosocial view. In Scherer, Klaus, and Paul Ekman, 77–107.

Engels, Friedrich. 1972. *The origin of the family, private property, and the state.* New York: International Publishers. (Original work published 1884.)

Faris, James C. 1972. *Nuba personal art.* Toronto: University of Toronto Press.

Feld, Steven. 1982. *Sound and sentiment: Birds, weeping, poetics, and song in Kaluli expression.* Philadelphia: University of Pennsylvania Press.

Fernandez, James W. 1969. *Microcosmogony and modernization in African religious movements.* Occasional Paper Series no. 3. Montreal: Centre for Developing Area Studies, McGill University.

———. 1973. The exposition and imposition of order: Artistic expression in Fang culture. In d'Azevedo, Warren L., ed., 194–220.

Festinger, Leon. 1983. *The human legacy.* New York: Columbia University Press.

Finnegan, Ruth. 1977. *Oral poetry: its nature, significance, and social context.* Cambridge: Cambridge University Press.

Fish, Stanley. 1980. *Is there a text in this class? The authority of interpretive communities.* Cambridge: Harvard University Press.

Fitch-West, Joyce. 1983. Heightening visual imagery: A new approach to aphasia therapy. In Perecman, Ellen, ed., 215–28.

Flam, Jack. 1986. *Matisse: The man and his art, 1869–1918.* London: Thames and Hudson.

Forge, Anthony, ed. 1973. *Primitive art and society.* London: Oxford University Press.

Fortune, R. F. 1963. *Sorcerers of Dobu.* London: Routledge and Kegan Paul. (Original work published 1932.)

Foster, Hal. 1983. *The anti-aesthetic: Essays on postmodern culture.* Port Townsend, Wash.: Bay Press.

Foster, Mary LeCron. 1978. The symbolic structure of primordial language. In Washburn,

Sherwood L., and Elizabeth R. McCown, eds., 77-121.

---. 1980. The growth of symbolism in culture. In Foster, Mary LeCron, and S. H. Brandes, eds., 371-97.

Foster, Mary LeCron, and S. H. Brandes, eds. 1980. *Symbol as sense: New approaches* to *the analysis* of *meaning.* New York: Academic Press.

Fox, Robin. 1989. *The search for society: Quest for a biosocial science and morality.* New Brunswick, N.J.: Rutgers University Press.

France, Peter. 1989. The remedy in the ill. *Times Literary Supplement,* (London), 14-20 July, 769.

Freedman, Daniel G. 1979. *Human sociobiology: A holistic approach.* New York: Free Press.

Freuchen, Peter. 1961. *Book* of *the Eskimos.* London: Arthur Barker.

Freud, Sigmund. 1939. *Civilization and Its Discontents.* Translated by Joan Riviere. London: Hogarth Press.

---. 1953. *Three essays* on *the theory* of *sexuality.* In Strachey, James, ed. and trans., *The standard edition* of *the complete psychological works* of *Sigmund Freud, 7:* 135-231. London: Hogarth Press. (Original work published 1905.)

---. 1955. *Group psychology and the analysis* of *the ego.* In Strachey, James, ed. and trans., *The standard edition* of *the complete psychological works* of *Sigmund Freud,* 18: 65-143. London: Hogarth Press. (Original work published 1921.)

---. 1955. *Totem and taboo.* In Strachey, James, ed. and trans., *The standard edition* of *the complete psychological works* of *Sigmund Freud,* 13: 1-162. London: Hogarth Press. (Original work published 1913.)

---. 1959. Obsessive acts and religious practices. In Strachey, James, ed. and trans., *The standard edition* of *the complete psychological works* of *Sigmund Freud,* 9: 117-27. (Original work published 1907.)

---. 1959. The relation of the poet to daydreaming. Translated under the supervision of Joan Riviere. In *Collected Papers,* 4: 173-83. New York: Basic Books.

---. 1960. *Jokes and their relation to the unconscious.* Strachey, James, ed. and trans., *The standard edition* of *the complete psychological works* of *Sigmund Freud,* 8. (Original work published 1905.)

Frost, Robert. 1973. *Robert Frost* on *writing.* Compiled by Barry, Elaine. New Brunswick, N.J.: Rutgers University Press.

Fry, Roger. 1925. *Vision and design.* London: Chatto and Windus.

Fuller, Peter. 1980. *Art and psychoanalysis.* London: Writers and Readers Publishing Cooperative.

---. 1983. Art and biology. In *The naked artist,* 2-19. London: Writers and Readers Publishing Cooperative.

Gardner, Howard. 1973. *The arts and human development.* New York: John Wiley and Sons.

———. 1983. Frames *of mind: The theory of multiple intelligences.* New York: Basic Books.

Gardner, H., E. Winner, R. Beehhofer, and D. Wolf. 1978. The development of figurative language. In Nelson, Katherine, ed., *Children's language,* New York: Gardner Press.

Gazzaniga, Michael S. 1985. *The social brain.* New York: Basic Books.

Geertz, Clifford. 1988. *Works and lives: The anthropologist as author.* Palo Alto: Stanford University Press.

Geist, Valerius. 1978. *Life strategies, human evolution, environmental design.* New York: Springer.

Gell, Alfred. 1975. *Metamorphosis of the Cassowaries.* London: Athlone.

Gibson, James J. 1979. *The ecological approach* to *visual perception.* Boston: Houghton Mifflin.

Gillison, Gillian. 1980. Images of nature in Gimi thought. In MacCormack, Carol P., and Marilyn Strathern, eds., 143–73.

Glaze, Anita J. 1981. Art *and death in a Senufo village.* Bloomington: Indiana University Press.

Goehr, Lydia. 1989. Being true to the work. *Journal of Aesthetics and* Art Criticism 47, no. I: 55–67.

Goodman, Nelson. 1968. *Languages of art.* Indianapolis, Ind.: Hackett.

———. 1978. *Ways of worldmaking.* Indianapolis, Ind.: Hackett.

Goody, Jack. 1987. *The interface between the written and the oral.* Cambridge: Harvard University Press.

Gould, S. J., and R. C. Lewontin. 1979. "The spandrels of San Marco and the panglossian paradigm: A critique of the adaptationist program." *Proceedings of the Royal Society* (London), Series B, 205:581–98.

Griaule, Marcel. 1965. *Conversations with Ogotemmeli: An introduction* to *Dogan religious ideas.* Oxford: Oxford University Press.

Grieser, DiAnne, and Patricia K. Kuhl. 1989. Categorization of speech by infants: Support for speech-sound prototypes. *Developmental Psychology* 25: 577–88.

Griffin, Donald R. 1981. *The question of animal awareness.* 2d cd. New York: Rockefeller University Press.

Groos, Karl. 1901. *The play of man.* New York: Appleton. (Original work published 1899.)

Habermas, Jiirgen. 1989. *Jiirgen Habermas on Society and Politics: A Reader.* Edited by Steven Seidmann. Boston: Beacon Press.

Hall, Edith. 1990. *Inventing the barbarian: Greek self-definition through tragedy.* Oxford: Clarendon Press.

Hall-Craggs, Joan. 1969. The aesthetic content of bird song. In Hinde, Robert A., cd., *Bird vocalizations,* 367–81. Cambridge: Cambridge University Press.

Hanna, Judith Lynne. 1979. To *dance* is *human: A theory of non-verbal communication.* Austin:

University of lexas Press.

Harris, Marvin. 1989. *OUT kind: Who* we *are, where* we *came from, where* we *are going.* New York: Harper and Row.

Harrison, Jane Ellen. 1913. *Ancient art and ritual.* New York: Henry Holt.

Harrold, Francis B. 1989. Mousterian, Chatelperronian, and Early Aurignacian in Western Europe: Continuity or discontinuity? In Mellars, Paul, and Chris Stringer, eds.,677-713.

Harvey, David. 1989. *The condition* of *postmodemity: An enquiry into the origins* of *cultural change.* Oxford: Basil Blackwell.

Hayden, Brian. 1990. The right rub: Hide working in high-ranking households. In Graslund, B., ed., *The interpretative possibilities* of *microwear studies, 89-102.* Uppsala, Sweden: Societas Archaeologica Upsaliensis.

Hayden, Brian, and Eugene Bonifay. 1991. *The Neanderthal nadir.* (Unpublished manuscript.)

Hegel, G. W. F. 1920. *The philosophy* of *fine art.* Translated by F. P. B. Osmaston. London: G. Bell & Sons. (Original work published 1835.)

Helm-Estabrooks, Nancy. 1983. Exploiting the right hemisphere for language rehabilitation: Melodic intonation therapy. In Perecman, Ellen, ed., 229-40.

Hinde, Robert A. 1974. *Biological bases* of *human social behavior.* New York: McGraw Hill.

Hobbes, Thomas. 1981. *Leviathan.* Edited with an introduction by C. B. Macpherson. New York: Penguin. (Original work published 1651.)

Hoffman, James E. 1986. A psychological view of the neurobiology of perception. In Ledoux, Joseph E., and William Hirst, eds., 91-100.

Huizinga, Johan. 1949. *Homo ludens.* Translated by R. F. C. Hull. London: Routledge and Kegan Paul.

Huxley, Julian, ed. 1966. A *discussion on ritualization* of *behaviour in animals and man.* Philosophical Transactions of the Royal Society of London. Series B: Biological Sciences, 251: 247-526. December.

Jakobson, Roman. 1962. *Selected Writings: Vol.* 1. *Phonological Studies.* The Hague: Mouton and Co.

Jakobson, Roman, and Linda Waugh. 1979. *The sound shape of language.* Bloomington: Indiana University Press.

Jameson, Fredric. 1983. Postmodernism and consumer society. In Foster, Hal, ed., 111-25.

Jesperson, Otto. 1922. *Language: Its nature, development, and origin.* London: Allen and Unwin.

Johnson, Mark. 1987. *The body in the mind: The bodily basis* of *meaning, imagination, and reason.* Chicago: University of Chicago Press.

Jopling, Carol F., ed. 1971. *Art and aesthetics in primitive societies.* New York: Dutton.

Joseph, Marietta B. 1978. West African indigo cloth. *African Arts* 11, no. 2, (January): 34-37.

Joyce, Robert. 1975. *The esthetic animal: Man, the art-created art creator.* Hicksville, N.Y.: Exposition Press.

Jungnickel, Christa, and Russell McCormmach. 1986. *Intellectual mastery of nature.* Chicago: University of Chicago Press.

Kapferer, Bruce. 1983. A *celebration* of *demons:* Exorcism *and the aesthetics* of *healing in* Sri *Lanka.* Bloomington: University of Indiana Press.

Kaplan, Stephen. 1978. Attention and fascination: The search for cognitive clarity. In Kaplan, Stephen, and Rachel Kaplan, eds., *Humanscape: Environments for people,* 84-90. North Scituate, Mass.: Duxbury Press.

Katz, Richard. 1982. *Boiling energy: Community healing among the Kalahari Kung.* Cambridge: Harvard University Press.

Keil, Charles. 1979. *Tiv song.* Chicago: University of Chicago Press.

Kellogg, Rhoda. 1970. *Analyzing children's art.* Palo Alto, Calif.: Mayfield.

Kivy, Peter. 1990. *Sound sentiment: An essay on the musical emotions.* Philadelphia: Temple University Press.

Klein, Richard G. 1989. *The human career: Human biological and cultural origins.* Chicago: University of Chicago Press.

Klima, Edward S., and Ursula Bellugi. 1983. Poetry without sound. In Rothenberg, Jerome, and Diane Rothenberg, eds., 291-302.

Konner, Melvin. 1982. *The tangled wing: Biological constraints on the human spirit.* New York: Holt, Rinehart and Winston.

Kramer, Edith. 1979. *Childhood and art therapy.* New York: Schocken.

Kramer, Hilton. 1988. Art now and its critics. Lecture presented at New School for Social Research, New York, I November.

Kubik, Gerhard. 1977. Patterns of body movement in the music of boys' initiation in south-east Angola. In Blacking, John, ed., *The anthropology of the body,* 253-74. New York: Academic Press.

Lakoff, George, and Mark Johnson. 1980. *Metaphors we live by.* Chicago: University of Chicago Press.

Lame Deer [John Fire] and Richard Erdoes. 1972. *Lame Deer, seeker of visions: The life of a Sioux medicine man.* New York: Simon and Schuster.

Lamp, Frederick. 1985. Cosmos, cosmetics, and the spirit of Bondo. *African Arts* 18, no. 3 (May): 28-43.

Langer, Susanne. 1953. *Feeling and form.* New York: Charles Scribner's Sons.

---. 1967. *Mind: An essay on human feeling.* Baltimore: Johns Hopkins University Press.

---. 1976. *Philosophy in a new key.* Cambridge: Harvard University Press. (Original work

published 1942.)

Langlois, Judith H., and Lori A. Roggman. 1990. Attractive faces are only average. *Psychological Science* I, no. 2 (March): 115–21.

Laski, Marghanita. 1961. *Ecstasy: A study of some secular and religious experiences.* London: Cresset.

Laughlin, Charles D., Jr., and John McManus. 1979. Mammalian ritual. In d'Aquili, Eugene G., C. D. Laughlin, Jr., and John McManus, eds. *The spectrum of ritual: A biogenetic structural analysis,* 80–116. New York: Columbia University Press.

Lawick–Goodall, Jane van. 1975. The chimpanzee. In Goodall, Vanne, ed., *The quest for man,* 131–69. London: Phaidon.

LeDoux, Joseph E. 1986. The neurobiology of emotion. In LeDoux, Joseph E., and William Hirst, eds., 301–54.

LeDoux, Joseph E., and William Hirst, eds. 1986. *Mind and brain: Dialogues in cognitive neuroscience.* New York: Cambridge University Press.

Lee, Vernon [Violet Paget]. 1909. *Laurus nobilis: Chapters on art and life.* London and New York: Lane.

———. 1913. *The beautiful.* Cambridge: Cambridge University Press.

Leslie, Charles, ed. 1960. *Anthropology of folk religion.* New York: Vintage.

Leventhal, Howard. 1984. A perceptual motor theory of emotion. In Scherer, Klaus, and Paul Ekman, eds., 271–91.

Levi–Strauss, Claude. 1963. *Structural anthropology.* Translated by Claire Jacobson and Brooke Grundfest Schoepf. New York: Basic Books. (Original work published 1958.)

———. 1964–68. *Mythologiques.* 3 vols. Paris: Plon.

Levy, Jerre. 1982. Mental processes in the nonverbal hemisphere. In Griffin, Donald R., ed., *Animal mind-Human mind,* 57–74. New York: Springer.

Lichtenberg, Joseph, Melvin Bornstein, and Donald Silver, eds. 1984. *Empathy.* 2 vols. Hillsdale, N.J.: Erlbaum.

Lieberman, Philip. 1984. *The biology and evolution of language.* Cambridge: Harvard University Press.

Lienhardt, Godfrey. 1961. *Divinity and experience: The religion of the Dinka.* Oxford: Clarendon Press.

Lippard, Lucy. 1983. *Overlay: Contemporary art and the art of prehistory.* New York: Pantheon.

Lipps, Theodor. 1897. *Raumaesthetik und geometrische-optische Tiiuschungen.* Leipzig, Germany: J. A. Barth.

———. 1900. Aesthetische Einfuhlung. *Zeitschrift fur Psychologie* 22: 415–50.

———. 1903. Einfuhlung, innere Nachahmung. *Archiv fur die gesamte Psychologie,* vol. 1.

———. 1903–6. *Asthetik: Psychologie des Schonen und der Kunst.* Hamburg, Germany: L. Voss.

Lloyd, G. E. R. 1979. *Magic, reason, and experience.* Cambridge: Cambridge University Press.

Lomax, Alan, ed. 1968. *Folk song style and culture.* American Association for the Advancement of Science Publication no. 88. Washington, D.C.: AAAS.

Lopreato, Joseph. 1984. *Human nature and biocultural evolution.* Boston: Allen and Unwin.

Lorca, Federico Garcia. 1955. The *duende:* Theory and development. In *Poet in New York,* 154-66. Translated by Ben Belitt. New York: Grove Press.

Lord, Albert B. 1960. *The singer of tales.* Cambridge: Harvard University Press.

Low, Bobbi S. 1979. Sexual selection and human ornamentation. In Chagnon, Napoleon A., and William Irons, eds., 462-87.

Lowenfeld, Victor. 1939. *The nature of creative activity.* London: Kegan Paul, Trench, Trubner and Co.

Lumsden, Charles J., and Edward O. Wilson. 1981. *Genes, mind, and culture: The coevolutionary process.* Cambridge: Harvard University Press.

———. 1983. *Promethean fire: Reflections on the origin of mind.* Cambridge: Harvard University Press.

Lutz, Catherine A. 1988. *Unnatural emotions: Everyday sentiments on a Micronesian atoll and their challenge* to *Western theory.* Chicago: University of Chicago Press.

McCorduck, Pamela. 1991. AARON's *code: Meta-art, artificial intelligence, and the work of Harold Cohen.* New York: W. H. Freeman.

MacCormack, Carol P. 1980. Nature, culture, and gender: A critique. In MacCormack, Carol, P., and Marilyn Strathern, eds., 1-24.

MacCormack, Carol P., and Marilyn Strathern, eds. 1980. *Nature, culture, and gender.* Cambridge: Cambridge University Press.

Macksey, Richard, and Eugenio Donato. 1970. *The languages of criticism and the sciences of man.* Baltimore: Johns Hopkins University Press.

MacLean, Paul D. 1978. The evolution of three mentalities. In Washburn, Sherwood L., and Elizabeth R. McCown, eds., 33-57.

Maddock, Kenneth, 1973. *The Australian aborigines: A portrait of their society.* London: Allen Lane.

Malinowski, Bronislaw. 1922. *Argonauts of the Western Pacific.* London: Routledge and Kegan Paul.

———. 1935. *Coral gardens and their magic.* 2 vols. London: Allen and Unwin.

———. 1944. A *scientific theory of culture.* Chapel Hill: University of North Carolina Press.

———. 1948. *Magic, science, and religion.* Boston: Beacon Press.

Mallarme, Stephane. 1956. "Ballets." In Cook, Bradford, trans., *Mallarme: Selected prose poems, essays, and letters.* Baltimore: Johns Hopkins University Press. (Original work published 1886.)

Mandel, David. 1967. *Changing art, changing man.* New York: Horizor: Press.

Maquet, Jacques. 1986. *The aesthetic experience: An anthropologist looks at the visual arts.* New Haven: Yale University Press.

Marcuse, Herbert. 1968. *One-dimensional man.* London: Sphere Books.

———. 1972. *Counterrevolution and revolt.* Boston: Beacon Press.

Martin, John. 1965. *Introduction to the dance.* Brooklyn, N.Y.: Dance Horizons.

Maxwell, Mary. 1984. *Human evolution: A philosophical anthropology.* New York: Columbia University Press.

Mayr, Ernst. 1983. How to carry out the adaptationist program. *American Naturalist* 221: 324–34.

Mead, Margaret. 1970. Children and ritual in Bali. In Belo, Jane, ed., 198–211.

———. 1976. *Growing up in New Guinea.* New York: Morrow. (Original work published 1930.)

Mellars, Paul, and Chris Stringer, eds. 1989. *The human revolution: Behavioral and biological perspectives on the origins of modem humans.* Princeton: Princeton University Press.

Merriam, Alan, 1964. *The anthropology of music.* Evanston, Ill.: Northwestern University Press.

Meyer, Leonard B. 1956. *Emotion and meaning in music.* Chicago: Phoenix Books.

Midgley, Mary. 1979. *Beast and man: The roots of human nature.* London: Harvester.

Miller, Christopher, ed. 1988. Selections from the symposium on "Literacy, Reading, and Power." Whitney Humanities Center, November 14, 1984. *Yale Tournai of Criticism* 2: 1.

Miller, J. Hillis. 1987. But are things as we think they are? *Times Literary Supplement* (London), 9–15 October, 1104–5.

Montaigne, Michel de. 1946. "Of Cannibals." In *The essays of Montaigne, 173-84.* Translated by Charles Cotton–William Hazlitt. New York: Modern Library. (Original work published 1579).

Morris, Desmond. 1962. *The biology of art.* New York: Knopf.

———. 1967. *The naked ape.* New York: McGraw Hill.

———. 1985. *The art of ancient Cyprus.* Oxford: Phaidon.

———. 1987. *The secret surrealist: The paintings of Desmond Morris.* Oxford: Phaidon.

Munn, Nancy. 1973. The spatial presentation of cosmic order in Walbiri iconography. In Forge, Anthony, ed., 193–220.

———. 1986. *Walbiri iconography: Graphic representation and cultural symbolism in a Central Australian society.* Chicago: University of Chicago Press.

Munro, Eleanor. 1979. *Originals: American women artists.* New York: Simon & Schuster.

Murray, Oswyn. 1989. The word is mightier than the pen. *Times Literary Supplement* (London), 16–22 June, 655.

Myerhoff, Barbara G. 1978. Return to Wirikuta: Ritual reversal and symbolic continuity in

the Huichol peyote hunt. In Babcock, Barbara A., ed., *The reversible world: Symbolic inversion in art and society,* 225-39. Ithaca: Cornell University Press.

Nabokov, Vladimir. 1966. *Speak, memory: An autobiography revisited.* New York: Putnam.

Ngugi wa Thiong'o. 1986. *Decolonising the mind: The politics of language in African literature.* London: James Curry.

Nietzsche, Friedrich. 1967. *The Birth of Tragedy.* Translated by Walter Kaufmann. New York: Vintage Books. (Original work published 1872.)

Obeyesekere, Gananath. 1981. *Medusa's hair.* Chicago: University of Chicago Press.

O'Hanlon, Michael. 1989. *Reading the skin: Adornment, display, and society among the Wahgi.* London: British Museum Publications.

Olson, David R., and Ellen Bialystock. 1983. *Spatial cognition: The structure and development of mental representations of spatial relations.* Hillsdale, N.J.: Erlbaum.

Papineau, David. 1987. *Reality and representation.* Oxford: Basil Blackwell.

Papousek, Mechthild, and Hanus Papousek. 1981. Musical elements in the infant's vocalization: Their significance for communication, cognition, and creativity. In Lipsitt, Lewis P., and Carolyn K. Rovee-Collier, eds., *Advances in infancy research,* 1:163-224. Norwood, N.J.: Ablex.

Pareto, Vilfredo. 1935. *The mind and society: A treatise on general sociology.* Translated by Andrew Bongiorno and Arthur Livingstone. New York: Harcourt, Brace. (Original work published 1916.)

Parmentier, Richard J. 1987. *The sacred remains: Myth, history, and polity in Belau.* Chicago: University of Chicago Press.

Parry, Milman. 1971. *The making of Homeric verse.* Oxford: Clarendon Press.

Paul, Robert A. 1982. *The Tibetan symbolic world.* Chicago: University of Chicago Press.

Peabody, Berkley. 1975. *The winged word: A study in the technique of ancient Greek oral composition as seen principally through Hesiod's "Works and Days."* Albany: State University of New York Press.

Peckover, William c., and L. W.C. Filewood. 1976. *Birds of New Guinea and tropical Australia.* Sydney: A. H. and A. W. Reed.

Perecman, Ellen, ed. 1983. *Cognitive processing in the right hemisphere.* New York: Academic Press.

Pfeiffer, John E. 1982. *The creative explosion.* New York: Harper and Row.

Pickford, R. W. 1972. *Psychology and visual aesthetics.* London: Hutchinson Educational.

Premack, David. 1975. On the origins of language. In Gazzaniga, Michael S., and Colin Blakemore, eds., *Handbook of psychobiology,* 591-605. New York: Academic Press.

Price, Sally. 1989. *Primitive art in civilized places.* Chicago: University of Chicago Press.

Price, Sally, and Richard Price. 1980. *Afro-American arts of the Suriname rain forest.* Berkeley

and Los Angeles: University of California Press.

Quinn, P. C., and P. D. Eimas. 1986. On categorization in early infancy. *Merrill Palmer Quarterly* 32: 331-63.

Radcliffe-Brown, A. R. 1948. *The Andaman Islanders.* Glencoe, 111.: Free Press. (Original work published 1922.)

Rappaport, Roy A. 1984. *Pigs for the ancestors.* New Haven: Yale University Press.

Reed, Gail S. 1984. The antithetical meaning of the term "empathy" in psychoanalytic discourse. In Lichtenberg, Joseph, Melvin Bornstein, and Donald Silver, eds., 1:7-24.

Reichel-Dolmatoff, Gerardo. 1978. *Beyond the Milky Way: Hallucinatory imagery of the Tukano Indians.* Los Angeles: UCLA Latin American Center Publications.

Reynolds, Peter C. 1981. *On the evolution of human behavior.* Berkeley and Los Angeles: University of California Press.

Riefenstahl, Leni. 1976. *People of Kau.* London: Collins.

Rieff, Philip. 1966. *The triumph of the therapeutic: Uses of faith after Freud.* London: Chatto and Windus.

Riesman, Paul. 1977. *Freedom in Fulani social life: An introspective ethnography.* Chicago: University of Chicago Press.

Rosch, Eleanor. 1978. Principles of category formation. In Rosch, Eleanor, and Barbara B. Lloyd, eds., *Cognition and categorization,* 27-48. Hillsdale, N.J.: Erlbaum.

Rosenthal, Mark. 1988. *Jasper Johns: Work since 1974.* Philadelphia Museum of Art.

Rothenberg, Jerome, ed. 1985. *Technicians of the sacred: A range of poetics from Africa, America, Asia, Europe, and Oceania.* 2d ed. Berkeley and Los Angeles: University of California Press.

Rothenberg, Jerome, and Diane Rothenberg, eds. 1983. *Symposium of the whole: a range of discourse toward an ethnopoetics.* Berkeley and Los Angeles: University of California Press.

Rouch, Jean, and Germaine Dieterlen. 1969. *Sigui 1969: La Caveme de Bongo.* (film.)

Rousseau, Jean-Jacques. 1984. *A discourse on inequality.* Translated by Maurice Cranston. New York: Penguin Books. (Original work published 1755.)

Rubin, Arnold. 1989. *Art as technology.* Beverly Hills, Calif.: Hillcrest Press.

Ruse, Michael. 1982. *Darwinism defended: A guide to the evolution controversies.* Reading, Mass.: Addison-Wesley.

Rycroft, David. 1960. Melodic features in Zulu eulogistic recitation. *African Language Studies* 1: 60-78.

Sachs, Curt. 1977. *The wellsprings of music.* New York: Da Capo. (Original work published 1962.)

Sacks, Oliver. 1990. Neurology and the soul. *New York Review of Books,* 22 November, 44-50.

Sahlins, Marshall. 1976. Colors and cultures. *Semiotica* 16: 1-22.

Sahlins, Marshall, and Elman R. Service, eds. 1960. *Evolution and culture.* Ann Arbor:

University of Michigan Press.

Saitoti, Tepilit Ole. 1986. *The worlds of a Maasai warrior: An autobiography.* Berkeley and Los Angeles: University of California Press.

Santayana, George. 1955. *The sense of beauty.* New York: Modern Library. (Original work published 1896.)

Saussure, Ferdinand de. 1966. *Course in general linguistics.* Edited by Charles Bally and Albert Sechehaye in collaboration with Albert Riedlinger. Translated by Wade Baskin. New York: McGraw Hill. (Original work published 1915.)

Scharfstein, Ben-Ami. 1988. *Of birds, beasts, and other artists: An essay on the universality of art.* New York: New York University Press.

Schechner, Richard, 1985. *Between theater and anthropology.* Philadelphia: University of Pennsylvania Press.

Scherer, Klaus, and Paul Ekman, eds. 1984. *Approaches to emotion.* Hillsdale, N.J.: Erlbaum.

Schiller, Friedrich, 1967. Fourteenth Letter. In *Letters on the aesthetic education of man.* Edited by Wilkinson, E. H., and L. A. Willoughby. Oxford: Oxford University Press. (Original work published 1795.)

Scott, Geoffrey. 1924. *The architecture of humanism: A study in the history of taste.* 2d ed. London: Constable. (Original work published 1914.)

Searle, John. 1983. *Intentionality.* Cambridge: Cambridge University Press.

Shea, John J. 1989. A functional study of the lithic industries associated with hominid fossils in the Kebara and Qafzeh caves, Israel. In Mellars, Paul, and Chris Stringer, eds., 611-25.

Shils, Edwin. 1966. Ritual and crisis. In Huxley, Julian, ed., 447-50.

Simon, Herbert A. 1990. A mechanism for social selection and successful altruism. *Science* 250 (21 December): 1665-68.

Sparshott, Francis. 1988. *Off the ground: First steps to a philosophical consideration of the dance.* Princeton: Princeton University Press.

Spector, Jack J. 1973. *The aesthetics of Freud.* New York: Praeger.

Spencer, Herbert. 1928. On the origin and function of music. In *Essays on education,* 310-330. London: Dent. (Original work published 1857.)

---. 1880-82. The aesthetic sentiments. In *Principles of psychology,* 2:2. London: Williams and Norgate.

Sperry, R. W., E. Zaidel, and D. Zaidel. 1979. Self recognition and social awareness in the deconnected minor hemisphere. *Neuropsychologia* 17: 153-66.

Spivak, Gayatri C. 1976. Preface. In Derrida, Jacques, *Of grammatology.* Baltimore: Johns Hopkins University Press.

Stanford, W. B. 1983. *Greek tragedy and the emotions: An introductory study.* London: Routledge and Kegan Paul.

Starobinski, Jean. 1989. *Le Remède dans le mal: Critique et légitimation de l'artifice à l'âge des Lumières.* Paris: Gallimard.

Stern, Daniel N. 1985. *The interpersonal world of the infant: A view from psychoanalysis and developmental psychology.* New York: Basic Books.

Stevens, Anthony. 1983. *Archetypes: A natural history of the self.* New York: Quill.

Steward, Julian. 1955. *Theory of culture change: The methodology of multilinear evolution.* Urbana: University of Illinois Press.

Stokes, Adrian. 1978. *The critical writings of Adrian Stokes.* 3 vols. London: Thames and Hudson.

Strathern, Andrew, and Marilyn Strathern. 1971. *Self decoration in Mount Hagen.* Toronto: University of Toronto Press.

Strathern, Marilyn. 1980. No nature, no culture: The Hagen case. In MacCormack, Carol, and Marilyn Strathern, eds., 174-222.

Strehlow, T. G. H. 1964. The art of circle, line, and square. In Berndt, R. M., ed., *Australian aboriginal art,* 44-59. New York: Macmillan.

---. 1971. *Songs of Central Australia.* Sydney: Angus and Robertson.

Strunk, Oliver, 1950. *Source readings in music history.* New York: Norton.

Stuart, James, compo 1968. *Izibongo: Zulu praise poems.* Oxford: Clarendon Press.

Suliteanu, Ghizela. 1979. The role of songs for children in the formation of musical perception. In Blacking, John, and Joann W. Kealiinokonoku, eds., *The performing arts: Music and dance,* 205-19. The Hague: Mouton.

Sutton, Peter, ed. 1988. *Dreamings: The art of aboriginal Australia.* New York: Braziller.

Tallis, Raymond. 1988. *Not Saussure: A critique of post-Saussurean literary theory.* London: Macmillan.

Thompson, Laura. 1945. Logico-aesthetic integration in Hopi culture. *American Anthropologist* 47: 540-53.

Thompson, Robert Faris. 1974. *African art in motion.* Berkeley and Los Angeles: University of California Press.

Thorpe, W. H. 1966. Ritualization in ontogeny: 2. Ritualization in the individual development of bird song. In Huxley, Julian, ed., 351-58.

Tiger, Lionel, and Robin Fox. 19~1. *The imperial animal.* New York: Holt, Rinehart and Winston.

Timpanaro, Sebastiano. 1980. *On materialism.* Translated by Lawrence Garner. London: Verso.

Tinbergen, Niko. 1972. Functional ethology and the human sciences. In *The animal in its world: Explorations of an ethologist,* 2: 200-231. Cambridge: Harvard University Press.

Todd, Emmanuel, 1987. *The causes of progress: Culture, authority, and change.* New Yark:

Blackwell.

Tomkins, Silvan S. 1962. *Affect, imagery, consciousness*. New York: Springer.

———. 1980. Affect as amplification: Some modifications in theory. In Plutchik, Robert, and H. Kellerman, eds. *Emotion: Theory, research, and experience*, 1:141–64. New York: Academic Press.

———. 1984. "Affect theory. In Scherer, Klaus, and Paul Ekman, eds., 163–95.

Tonkinson, Robert. 1978. *The Mardudjara aborigines: Living the dream in Australia's desert*. New York: Holt, Rinehart and Winston.

Tooby, John, and Leda Cosmides. 1990. The past explains the present: Emotional adaptations and the structure of ancestral environments. *Ethology and Sociobiology* 2, nos. 4–5: 375–424.

Targovnick, Marianna. 1990. *Gone primitive: Savage intellects, modem lives*. Chicago: University of Chicago Press.

Townshend, Charles. 1988. Recent, rational, and relative. *Times Literary Supplement*, (London), 8–14 January, 41.

Treisman, Anne. 1986. Features and objects in visual processing. *Scientific American*, November, 1148–125.

Trevarthen, Colwyn. 1984. Emotions in infancy: Regulators of contact and relationships with persons. In Scherer, Klaus, and Paul Ekman, eds., 129–57.

———. ed. 1990. *Brain circuits and functions of the mind*. Cambridge: Cambridge University Press.

Turnbull, Colin M. 1961. *The forest people*. London: Chatto and Windus.

Turner, Victor. 1967. *The forest of symbols: Aspects of Ndembu ritual*. Ithaca: Cornell University Press.

———. 1969. *The ritual process: Structure and anti-structure*. London: Routledge and Kegan Paul.

———. 1974. *Dramas, fields, and metaphors: Symbolic action in human society*. Ithaca: Cornell University Press.

———. 1983. Body, brain, and culture. Zygon 18 (September), 221–45.

Van Gennep, Arnold. 1960. *The rites of passage*. London: Routledge and Kegan Paul. (Original work published 1908.)

Varnedoe, Kirk. 1984. Gauguin; Abstract expressionism; Contemporary explorations. In Rubin, William, ed. *Primitivism in 20th Century Art*, 1: 179–209; 2: 615–59; 661–85. New York: Museum of Modern Art.

Vaughan, James H., Jr. 1973. ¡TJkyagu as artists in Marghi society. In d'Azevedo, Warren, ed., 163–93.

Washburn, Sherwood L., and Elizabeth R. McCown, eds. 1978. *Human evolution: Biosocial perspectives*. Menlo Park, Calif.: Benjamin/Cummings.

Watson–Gegeo, Karen A., and D. W. Gegeo. 1986. Calling–out and repeating routines in Kwara'ae children's language socialization. In Schieffelin, Bambi B., and Elinor Ochs, eds., *Language socialization across cultures*, 17–50. Cambridge: Cambridge University Press.

Watzlawick, Paul, Janet H. Beavin, and Don D. Jackson. 1967. *Pragmatics of human communication: A study of interactional patterns, pathologies, and paradoxes*. New York: Norton.

Weber, Eugen. 1987. Magical mud–slinging. *Times Literary Supplement* (London), 24 April, 430.

West, Rebecca. 1977. The strange necessity. In *Rebecca West: A Celebration*. New York: Viking. (Original work published 1928.)

White, Leslie. 1969. *The science of culture*. New York: Farrar, Straus and Giroux.

White, Randall. 1989a. Production complexity and standardization in early Aurignacian bead and pendant manufacture: Evolutionary implications. In Mellars, Paul, and Chris Stringer, eds., 366–90.

–––. 1989b. Visual thinking in the Ice Age. *Scientific American*, July, 92–99.

Whorf, Benjamin. 1956. *Language, thought, and reality*. Cambridge: MIT Press.

Whybrow, Peter. 1984. Contributions from neuroendocrinology. In Scherer, Klaus, and Paul Ekman, eds., 59–72.

Willis, Liz. 1989. *Uli* painting and the Igbo world view. *African Arts* 23, no. I (November): 62–67.

Willis, Paul E. 1978. *Profane culture*. London: Routledge and Kegan Paul.

Wilson, David Sloan. 1989. Levels of selection: An alternative to individualism in biology and the human sciences. *Social Networks* 11, 257–72.

Wilson, David Sloan, and Elliott Sober. 1988. Reviving the superorganism. *Journal of Theoretical Biology* 136, 337–56.

Wilson, Edward O. 1975. *Sociobiology: The new synthesis*. Cambridge: Belknap Press.

–––. 1978. *On human nature*. Cambridge: Harvard University Press.

–––. 1984. *Biophilia*. Cambridge: Harvard University Press.

Wilson, Peter J. 1980. *Man, the promising primate*. New Haven: Yale University Press.

Wind, Edgar. 1965. *Art and anarchy*. New York: Knopf.

Winner, Ellen. 1982. *Invented worlds: The psychology of the arts*. Cambridge: Harvard University Press.

Winner, Ellen, Margaret McCarthy and Howard Gardner. 1980. The ontogenesis of metaphor. In Honeck, Richard P. and Robert R. Hoffman, eds., *Cognition and figurative language*, 341–61. Hillsdale, N.J.: Erlbaum.

Witherspoon, Gary. 1977. *Language and art* in *the Navajo universe*. Ann Arbor: University of Michigan Press.

Wolfe, Tom. 1975. *The painted word*. New York: Farrar, Straus and Giroux.

Wollheim, Richard. 1968. *Art and its objeets.* New York: Harper and Row.

---. 1987. *Painting as an art.* London: Thames and Hudson.

Worringer, Wilheim. 1953. *Abstraction and empathy.* Translated by Michael Bullock. New York: International Universities Press. (Original work published 191 I.)

Young, J. Z. 1971. *An introduction to the study of man.* Oxford: Oxford University Press.

---. 1978. *Programs of the brain.* Oxford: Oxford University Press.

---. 1987. *Philosophy and the brain.* Oxford: Oxford University Press.

Zajonc, R. B. 1984. The interaction of affect and cognition. In Scherer, Klaus, and Paul Ekman, eds., 239-46.

Zuckerkandl, Victor. 1973. *Sound and symbol: 2. Man the musician.* Princeton: Princeton University Press.

인명 찾아보기

용어 찾아보기

사진 출처

112. Photograph: Ernst Hass.

127. United Nations Photo 148530, Carolyn Redenius

131. Photograph: Don Mohr.

133. Photograph: Jimmie Forehlich

142. Negative No. 2A 17188, courtesy Department of Library Services, American.

Museum of Natural History, Photograph: Rota.

146. UNICEF 760/84/NEPAL, Heidi Larson.

167. Negative No. 15511, courtesy Department of Library Services, American Museum of Natural History.

188. Negative No. 325944, courtesy Department of Libray Services, American Museum of Natural History. Photograph: Yourow.

206. Photograph: Michael O'Hanlon.

209. United Nations Photo 96730.

215. Photograph: Michael O'Hanlon.

231. Photograph: Ernst Hass.

234. Photograph: Ernst Hass.

301. Courtesy Judith H. Langlois.

303. Photographs: Becky Cohen.

307. Negative No. 325944, courtesy Department of Library Services, American Museum of Natural History.

335. Photographs: Irenaus Eibl-Eibesfeldt.